爱乐者说

李近朱·著

上海科学技术文献出版社
Shanghai Scientific and Technological Literature Press

图书在版编目（CIP）数据

爱乐者说 / 李近朱著 ． —上海 ： 上海科学技术文献出
版社，2022

ISBN 978-7-5439-8601-5

Ⅰ．①爱… Ⅱ．①李… Ⅲ．①音乐—通俗读
物 Ⅳ．① J6-49

中国版本图书馆 CIP 数据核字（2022）第 100008 号

策划编辑：张 树
责任编辑：苏密娅
封面设计：留白文化

爱 乐 者 说
AIYUEZHE SHUO
李近朱 著
出版发行：上海科学技术文献出版社
地 址：上海市长乐路 746 号
邮政编码：200040
经 销：全国新华书店
印 刷：商务印书馆上海印刷有限公司
开 本：720mm×1000mm 1/16
印 张：30.5
字 数：693 000
版 次：2022 年 8 月第 1 版 2022 年 8 月第 1 次印刷
书 号：ISBN 978-7-5439-8601-5
定 价：158.00 元
http://www.sstlp.com

《唐诗三百首》与西乐300年

 唐诗与西乐本是距离很远的两件事，把它们相提并论的缘由，是听到了不少人将聆听西方古典音乐视为畏途，认为它浩如烟海，高踞天界，可望而不可即，由此我想到，同样浩如烟海的全唐诗，览读全部，几不可成；但其精华，却集中在那本人们耳熟能详的《唐诗三百首》中。那么，西方古典音乐，虽有浩繁的数量，时空的阻隔，但说到经典集萃、杰作名篇，其实也和《唐诗三百首》一样，绵亘在人类艺术视野中的，不过就是不长不短的300余年中的有数传世之作而已。

 假如，我们拿出熟读《唐诗三百首》那点练"童子功"一般的劲头，且亦求"不会作诗也会吟"，总是可以将西方古典音乐的精粹精华，或感受之，或认知之，或深谙之的。"300首"与"300年"这个接受东西方文化的方式，对于有迈入西方古典音乐门槛心愿的爱乐者来说，不啻为一个随俗简便且有趣有效的方式。

 以熟读《唐诗三百首》方式，循序渐入西方古典音乐名作之林，起步之先，可以提炼出一个通俗形象的比喻来：那里有一条"长河"，有五个"码头"，有若干"灯塔"，还有许多的"硕果"。

 说到"长河"，有一个"音乐长河"的说法。翻阅音乐史籍，会看到日转星移的时间铸就了一条波澜前行的"音乐长河"，这就是西方古典音乐发展的基本脉络。其起

点可自文艺复兴之后，音乐盛起的巴洛克时期始。此前音乐虽是西方音乐之根，但相对较为单调平白枯淡，从能够击打人们心灵的亮点开始，才能激发起爱乐的兴趣和专注。所以，自 18 世纪盛行欧陆的巴洛克风格的音乐起步，300 余年的音乐进程，正是一条闪耀着西方古典音乐璀璨光彩的"音乐长河"。

漫漫"长河"之上，最醒目的，不过是五座标志性的"码头"：巴洛克时期音乐的辉煌建筑、"维也纳古典乐派"的大师身影、19 世纪浪漫主义时代的音乐霓虹、"民族乐派"生生不息的潮流，以及 20 世纪"印象乐派"与现代音乐的冲击波。这是西方古典音乐最主要的骨架，是连篇累牍西方古典音乐史中最出彩的篇章，也是"音乐长河"之中精华段落的最凝练的汇结。当然，这也是爱乐者认知西方古典音乐最主要最清晰的，也是最丰富最简洁的思路。

再来看，每个"码头"上皆矗立着或多或少犹如"灯塔"一般的大师巨匠，他们是每个历史阶段和每一音乐流派的扛鼎之人。如在巴洛克时期的音乐建筑中就站立着维瓦尔第、巴赫、亨德尔三位巨匠；在"维也纳古典乐派"地界，巍屹着三大音乐"巨人"："交响乐之父"海顿、"音乐世界的永恒阳光"莫扎特和"音乐英雄"贝多芬。

于是，一条"长河"演幻了西方古典音乐前行的基本脉络；五个"码头"彰显了 300 余年时间所形成的主要

音乐派别与风格；而诸多的"灯塔"般的艺术巨擘，则照耀出西方古典音乐史程上的全部辉煌。他们创造的辉煌，就是他们铸就的艺术之作。这就是西方音乐300余年中可以尽数的"硕果"——音乐的杰作名篇。

爱乐，总要在聆听中去感受西方古典音乐直击人心的魅力，总要在感受魅力中去认知和体悟西方古典音乐的精华与经典。聆听，熟读《唐诗三百首》式的聆听，正是走进西方古典音乐"300年"名篇的一个起步。

诚然，爱乐需要阅读。但，重要的是聆听。因为，与以文字和造型为表现手段的文学、美术等艺术不同，音乐以"声"为介质，则只以"听"来接受。唯在听觉的音响世界中，方能体味和感受音乐的全部魅力与美丽。

西方古典音乐与我们有着时空距离和文化差异，往往会有听不懂或听不下去的时候。这就需要在聆听之前或初听之后，对名作的背景信息，以及导引性的解析进行参考性的研读。由此，形成聆听、解读、再聆听的过程。如此往复，方能达到音乐上的"熟读"状态；往复如此，方能步步走进名作之林，感悟音乐大千万象的美妙。

不要被"浩如烟海"和"高踞天界"所撼感。西方古典音乐也就是在300余年时间里留存下的有限数量的精华、精粹与经典。事实是，每一位音乐大师的每一部作品未必都要去聆听。"交响乐之父"海顿一生创作了104部

交响曲，精选去听也就不过十余部而已。数量并不能限制与阻拒人们走向音乐深处。西方古典音乐是一个深不可测的"富矿"，确是"浩如烟海"。你可以将海顿的交响曲听尽，但对于爱乐者，重要的是先领略古典音乐的精彩，以启动兴趣，激发动力，自觉跨入音乐门槛。入门之后，尽管熟读式的聆听还有很大空间，但览读《唐诗三百首》式的聆听，已经造就了一个个执着的爱乐者站在古典经典面前。那时，可以再去"熟读"，也可以进而广览；因有选择地"熟读300"之精粹，一个更广阔的音乐视野已经在他们面前展开。

像熟读《唐诗三百首》一样领略西方古典音乐300年所遗存的艺术瑰宝，这只是普及西方古典音乐的一个方式。这个尝试，化复杂为简单，化艰深为浅显。这个"东方式"的解读与聆听，或许能为通向高雅艺术，开启一条曲径通幽的路途吧。

《爱乐者说》这本书，是我多年来"熟读"西方古典音乐经典过程中的随想，有感性的描抒，也有理性的悟知。这部散文式的音乐随笔，是一个爱乐者在说，也是说给爱乐者的能激发共鸣同感的点滴记录。让我们共同享受人类所创造的艺术精华，一起"爱乐"！

目录

第一辑　大师身影

大师是应当仰望的　/　002

"小溪"流出的不朽音符　/　005

他，"从未老过"！　/　008

莫扎特之魂何处安放？　/　011

"猛狮"的绿色音符　/　014

贝多芬在中国的"命运"　/　017

31 岁与 220 年　/　020

车尔尼的"359""849"及其他　/　023

慵懒着，他写了太多音符　/　026

一个波兰人在巴黎　/　029

克拉拉与音乐的另一片天　/　032

那个多彩又精彩的瓦格纳　/　035

失聪者内心的最强音　/　038

施特劳斯家族的纪念碑　/　041

朦朦胧胧的德彪西　/　044

从峡湾，他走到了全世界　/　047

20 世纪的一抹音乐晨曦　/　050

"对影成三人"：斯特拉文斯基　/　053

脆弱的拉赫玛尼诺夫　/　056

冬夜，拉赫玛尼诺夫来了！　/　059

见证肖斯塔科维奇的《见证》　/　061

"敬畏生命"的音乐诠释者　/　064

从琴键上走来的作曲家　/　067

音乐之重：天分、才具与灵气 / 070

音乐的"基因"说 / 073

解码："三 B"与"三 S" / 075

"老贝""老柴""老肖" / 079

第二辑　聆乐悟道

掐头去尾的"中间之途" / 084

音乐的"格"与"不拘一格" / 086

帕格尼尼的随想与音乐通感 / 089

音乐的"橡果" / 092

"纯音乐"：音乐的原汁原味 / 095

听得多了，便也懂了 / 097

弦乐四重奏的"个人叙说" / 099

从"歌唱"着的交响曲说起 / 102

"音乐感的耳朵" / 105

"品异"与"认同" / 108

站在音乐对面的"知音" / 111

从"不好听"中听出"好听" / 114

ABA：永恒的音乐公式 / 117

感觉贝多芬 / 120

从歌剧到音乐剧 / 123

音乐经典：热爱与尊崇 / 126

"此时无声胜有声"说 / 129

音符中透出的"自我" / 132

钢琴何以"称王"？ / 135

沉浸在音乐的"气场"中 / 138

指挥家的"行为艺术" / 141

《彼得与狼》和《管弦指南》 / 144

向后看：对过往的不舍与不忘 / 148

音乐"代沟"说 / 151

交响音符中的历史景深 / 154

网红嘲曲的音乐气质 / 156

"戏唱"，要有底线 / 158

萨克斯之声与"沙龙" / 161

第三辑　乐海拾贝

宿命般的"第九" / 166

"发愤之所为作也" / 169

"第一交响曲"的跌宕起伏 / 172

看大师的"小样儿" / 175

"蓝色的爱"与"悲歌" / 177

1840 年与柴可夫斯基 / 180

音乐家的那些浪漫事儿 / 183

悖逆师尊绽放出的经典 / 186

"发现"中的音乐经典 / 189

音乐行者的"乡愁" / 191

数据中的交响内涵 / 194

数字集萃的深邃与阔远 / 197

《哈利路亚》与艺术行为 / 199

贝多芬音乐的现实诠释 / 202

贝多芬与马勒：百年交响的一次回望 / 204

从"悲怆"到"复活" / 207

纳粹年代的纷纭乐事 / 210

足尖上的交响经典 / 213

《四季》《田园》及其他 / 217

永不褪色的西班牙音乐 / 220

爵士乐向交响音乐的挑战 / 223

穿透心灵的忧郁 / 226

夜的音乐意境 / 229

音乐海洋上的恢宏日出 / 232

当鸟啼化作音符的时候 / 236

天鹅之声，凄响心穹 / 239

聆听灵魂的安息和永生 / 242

永远的曼托瓦尼之声 / 245

西方音乐中的"中国元素" / 248

从"北京OPERA"说开来 / 251

四个数字串起来的音乐史程 / 254

第四辑　跨界视野

"跨界"跨出了精彩 / 258

爱因斯坦的小提琴 / 260

《哥德巴赫猜想》的音乐前奏 / 263

当数学遇到了音乐 / 266

机器人中能出巴赫、肖邦吗？ / 269

音乐如何"竭泽"于文学 / 272

一种小说题材——"音乐小说" / 275

莎翁洒下的音乐灵感 / 278

"罗密欧与朱丽叶"的音乐故事 / 281

音乐诗画　同渊共流 / 284

音乐"画家" / 287

画笔下的音乐大师 / 290

画家笔下的音乐足迹 / 293

银幕：音乐经典的又一演绎 / 297

电影给音乐的一个"回报" / 300

音乐"愤青"的"行为艺术" / 303

"音乐王国"中的"音乐国王" / 306

"殊途同归"的那些音乐事儿 / 309

帕氏生涯的"三段体" / 311

"第一枚"中的"第一人" / 315

"莎皇"天籁之声的美与魅 / 320

歌德、席勒：走向音乐深处的文学大师 　／　324

第五辑　乐事回望

在施托尔兹门前　／　330

金色维也纳的"朝圣"之旅　／　333

"天方夜谭"的音乐故事　／　336

"水"的音乐随想　／　339

心聆"夏娃"协奏曲　／　341

"四季"浸润了多彩音符　／　344

《茶花女》的一个甲子与百年　／　347

从小步舞曲到天体行星　／　350

"绿皮车"年代的音乐忆念　／　353

"国之大曲"中的古典音韵　／　356

音乐寄望：2016！　／　359

"夜色多美好！"　／　362

"蓝头巾"挥扬着悲剧力量　／　365

沉船上的永恒乐声　／　368

群星陨落，红旗不倒　／　371

荡起岁月的双桨　／　374

"一条大河波浪宽"　／　377

"梁祝"一甲子记　／　380

后"梁祝"时代说"梁祝"　／　383

"施光南的故事"　／　386

海生"仙乐"四十春　／　389

钢琴键上奏新歌　／　392

绿云里的歌　／　394

《长江之歌》是怎样诞生的？　／　397

艺术歌曲走近我们　／　400

收藏音乐的日子　／　403

"国际音乐日"那天的所想　／　417

第六辑　经典速写

《回声》中的"回声" / 422

古典岁月飏出浪漫之美 / 424

音符穿透了苍茫烟水 / 428

钢琴上的"旧约"圣经 / 433

"魔笛"奏出莫扎特的最后辉煌 / 437

"命运"敲门的回声 / 441

"花岗石河道里的火焰巨流" / 443

覆满雪花的忧郁音符 / 447

经典在钢琴黑白键上逆生长 / 451

来自"新大陆"的波西米亚情 / 454

"当我们年轻的时候……" / 457

流淌了150年的蓝色音符 / 460

"伊斯拉美"比他的名字更响亮 / 463

高加索古堡的狂欢之夜 / 466

"当晴朗的一天……" / 469

浸满人生泪痕的"DSCH" / 473

人声，特殊的"乐器" / 476

音乐剧之魅说二三 / 479

天长地久的"骊歌" / 483

"平安夜"歌韵的缕缕传奇 / 486

跪聆的那一阕东方音韵 / 490

"打虎上山"的音乐登攀 / 493

·附录1· 五大乐派　认知经典 / 496

·附录2· 音乐墙上的大师履迹 / 534

·跋　语· / 555

第一辑
大师身影

>

300 年岁月，
那些创造音乐的人留下了远去背影。
在他们构筑的音乐空间中，
大师正神采奕奕向我们走来。

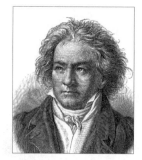

> 贝多芬像

大师是应当仰望的

————————·————·————————————·—————·—————

　　"以一百棵百年以上的大橡树，在大地上书写出他的姓名。或者，把他雕刻成一座巨大的塑像，就像拉戈·玛芝奥尔山上的保罗梅安斯大教堂一样。他可以像他生前那样居高临下地俯瞰群峰。当莱茵河上的船只经过这里的时候，有陌生人问起这个巨人的姓名时，每个小孩儿都会回答：那是贝多芬。他们或许会认为，这是德意志哪一个朝代的皇帝呢。"这是 19 世纪德国浪漫主义音乐家舒曼对他的先辈贝多芬的史诗般的评价。

　　这评价的要旨就是一句话：贝多芬应当让人们仰望。因为，他是大师。

　　无论是"一百棵百年以上的大橡树"一般的庞然大物，还是小小的放在案头上的一块普通石头，大师塑像常是我对于古典音乐大师心存敬畏的一个外化表达。

　　多年来，在我把这些艺术创造当作人类宝贵文化遗产而正襟危坐的聆听之刻，或是去解读汗牛充栋的关于他们的诸多文字论析与撰著之时，"仰望"这个必然与必要的姿态，会让我在品赏和体悟其人其乐之间，生发出步入一个崇高境界的升华感。此刻此时此间，总想要有一个实实在在的外化实体出现眼前，以表达对大师的尊崇和敬重。又有多少年过去，我不知道那个能让我仰望、已逝去一个或几个世纪大师的存在，是什么，在哪里。

我读过一本书，是茨威格写的《人类群星闪耀时》。那里，有拿破仑和列宁，有歌德和托尔斯泰，还有音乐大师亨德尔写作《弥赛亚》和《马赛曲》的诞生。这位作家把大师比作天穹上的星辰，不仅闪烁光华，而且人们应当"仰望"。当然，将伟大人物喻为高天之星，虽让我引颈而望，却还缺些物化的实在。

　　记得，1988 年我第一次踏上还叫苏联的那块国土，在还叫列宁格勒的圣彼得堡，行走街上。蓦然瞥见作曲家里姆斯基·柯萨科夫一尊很高的坐像。顿时，闹市遁去，唯余大师和他的《天方夜谭》华美旋律，充溢在我的视觉与听觉中。那一刻，我似乎离大师很近又很远，顿生一种膜拜之感，全在举头仰望之间。

　　自此，我视那些植根在大师故土的塑像为"在大地上书写出他的姓名"和神貌的实体，让大师"居高临下地俯瞰群峰"，也让我们像仰望星空一样，奉上敬重之情。

　　后来，我在波兰华沙市中心的瓦津基公园，见到秋叶掩映的肖邦塑像。高达 5 米的大师坐在树下，身体微倾，头发飘逸，枝条垂落在他身上。眸阖眉锁的肖邦，现出

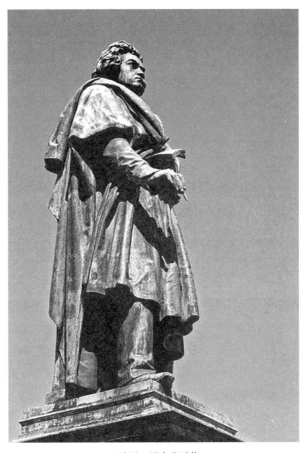

> 波恩　贝多芬雕像

几缕淡愁。而面部的刚劲，则透出他内心的强大。面对高大的肖邦，仿佛钢琴声响飘然而至。我感到他越发升华得高远。飒飒秋风中，仰望着大师，不觉落华在身……

在法国尼斯小城，小小的柏辽兹胸像隐了街头隔离带的绿荫中。这是一位以汹涌情潮开一代新风的浪漫"弄潮儿"。这座塑像似在他高扬激越的音乐中升腾起来，有风云时代的《拉科奇进行曲》，也有炽情入骨的《幻想交响曲》。很少有人注意到这个角落里的柏辽兹，但他的面容一掠过我的眼帘，即如闪电一般幻化为高大的坐标，让我去仰望。事实也是，柏辽兹就是19世纪浪漫主义音乐航船前最早的一个坐标。

在贝多芬的故乡波恩，在贝多芬移居后长住的维也纳，从小小贝多芬广场上站立着大大的贝多芬塑像，到音乐之都人行道上大师端坐着的威态，无法挥去的是舒曼所书写的感觉："那是贝多芬"。或许有人会认为，"这是德意志哪一个朝代的皇帝呢"。的确，贝多芬就是德国乃至世界的音乐"帝王"。剩下的，就是我们聆听之后的仰望了。

回到我的书斋，案头上、书柜里、钢琴边，安放着许多从大师故乡携回的塑像。相对于室外巨制，这些是微小的大师造型。在巴黎琳琅满目的工艺品市场，我的眼神聚焦在一位俄国人摊位上的一尊金属质地雕像，无修饰的粗犷线条，真切刻画了秋天一般的俄国音乐大师柴可夫斯基的神貌。万里撷取，为书案琴畔平添了一种犹如"如歌行板"般的氛围与意境。斗室一隅，瞬间似有光华闪耀，让我油然生发出了仰望的肃然。

不是崇古媚外，对于人类任何族群所创造的文化瑰宝，我们都应当怀有敬畏之心，报以仰望的尊崇。这不是丧失自我，而是更广博地汲取更丰盈的养分，以提升我们自身高层次的审美涵养。列宁在聆听贝多芬的《热情奏鸣曲》时，说过这样的话："人类竟能创造出这样的奇迹！"我们走近这些"奇迹"，仰望这些"奇迹"的创造者，无疑也会让我们一天天"高大"起来。

仰望，是对于人类宝贵遗产的肯定，也是对其所蕴丰厚内涵的汲取。没有崇仰和尊敬，就没有对于大师与经典的真诚信服，就会缺失对世界上一切宝贵遗存的热情和探求，这不啻坍塌了一座我们眼前身边的富含文化的矿脉。对于中国的外国的历史的今天的文化瑰宝，不能冷漠，不能无视，不能旁观，应当去仰望，像"粉丝"一样投以热爱与膜拜。

无论走到哪里，我总是仰望着那些大师。因为，大师是应当、值得、需要被仰望的。

仰望大师和致敬经典，正是我们对于人类全部文化遗产的珍惜与承接，也是我们走向更深层次文化境界的一个庄重的行为和态度。

（2018.9.25）

> 巴赫像

"小溪"流出的不朽音符

我收藏了一枚邮票。发行时间 1950 年，正值音乐宗师巴赫忌辰 200 周年；发行国家德国，正是巴赫生于斯成于斯的故国。仔细观察，发现邮票上有一排五线谱，其上跃出四个音符，音名为 B、A、C、H，正是简谱中的 $^\flat$7、6、1、7。这引起了我的关注。我将其移到钢琴键盘上，串缀一起，再咏唱、弹奏，朗朗上口。蓦然我又发现，B、A、C、H 这四个字母，不正是巴赫本人的姓吗？他的全名叫作约翰·塞巴斯蒂安·巴赫。

在德语中，"BACH"（巴赫）是一个词，意为"小溪"，潺潺流淌的美丽的小溪。于是，一段音乐似在耳边油然响起，那是我少年时代初练钢琴时所弹奏的巴赫的《创意曲》。两个声部和三个声部的曲调，恰如汩汩涌出的清流，在我的手指下，追逐、交织、呼应、歌唱，音乐走向愈益美丽的境界。而历练钢琴家技巧的那部《哥德堡变奏曲》，则让我在聆听时，感受和体味到了巴赫无尽旋律所散发出来的古典醇香。当然，我还欣赏过巴赫的管弦乐作品《勃兰登堡协奏曲》以及一些组曲，那延绵不绝的音符接力，像奔涌相续的溪水，活跃而深沉，响亮而隽永，更现出巴赫音乐中生生不息的"流淌"气质。

就在这瞬间的音乐回顾中，我又想到巴赫一部叫作《赋格的艺术》的经典作品。

其中一曲极为特殊，有如"橡果"一般的音乐主题，就是由 B、A、C、H 构成。这阕趣作，以作曲家的姓氏织就的四个音符作为主题，运行在技巧艰深的一种音乐形式中，这就是"赋格"。"赋格"，原名"fugue"，现今汉语只用一个简单的音译。20 世纪初叶，中国音乐先驱者则意译为"遁走曲"。这个词语所蕴含的"你追我赶"的追逐性，恰当且形象地还原了赋格的曲体样式，即在一个简单音调所构成的音乐主题上，前仆后继式地陈述着，并依据原型加以变化。赋格曲虽在"遁走"中复杂多变，但却处处留下主题的身影。作为古典音乐的一种体裁，赋格曲传留了下来，并成为古典乐派常用的曲式，也在后世音乐创作的借鉴中，成为推动曲调延绵陈述的一种手法。

巴赫一生写下不少赋格曲，其中以自己的姓"BACH"为主题创作的赋格，是一首技巧艰深、效果精

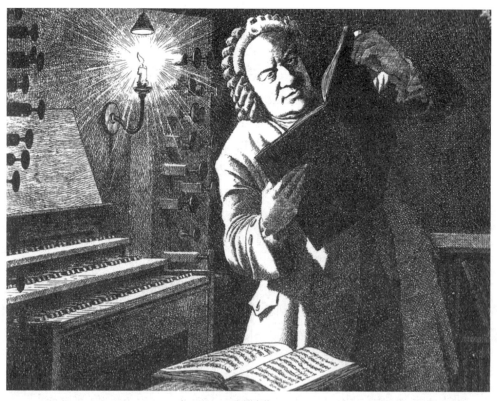

> 巴赫肖像

彩的乐曲。表面上看，此曲带有戏谑色彩，但只有像巴赫这样音乐创作技巧纯熟精湛的大师，方能驾轻就熟地将这些本无更多蕴意的音符组织起来，发展起来，有章法地构成优美的音乐意境，以至让人们认定，这不是一个音乐游戏，而是一阕严整的艺术之作。

巴赫的作品奠定了巴洛克时期古典音乐的根基，为后来的维也纳古典乐派打开了大门。德语中，巴赫名字"Bach"为"小溪"之意。同是德国人的音乐大师贝多芬，终生崇仰先师和"老乡"巴赫。沉浸在巴赫不尽的音乐溪流中，也是贝多芬成长为音乐巨人的一个因素。即便他已很高大，但他还是恭敬地说："巴赫不是小溪，而是大海。"这表明，一代宗师巴赫的音乐的广袤开阔，为后来人展开了一个充满音乐魅力的博大时空。贝多芬的感叹，在各个时代均有不同的回声。比如，到了19世纪上半叶，贝多芬之后的德国音乐家门德尔松已身处浪漫主义音乐时代，他以指挥家身份，开掘了巴赫《马太受难曲》等遗作，在历史的陈迹中再次光大了这位古典宗师的崇高音乐境界，表明了巴赫的艺术遗产，真的犹如大海一般宏浩壮阔。

到了20世纪后期以至21世纪，此时离巴赫已遥有300多年了。但是，巴赫那犹若小溪流水一般的旋律和多变的节奏，又受到了现代音乐家的青睐。"摇滚巴赫"登场了，在重金属音乐的摆动下，巴赫再度崛起。尽管时代为古老的巴赫穿上了崭新的"饰装"，做了时髦的打扮，但巴赫骨子里的典雅和严谨，依然不为任何新奇时尚的光彩所掩盖。他还像清澈的小溪一样，透出了轻盈晶亮的面貌。

我常想，为什么古典音乐至今仍有生命力？巴赫名字所给予我们的启示是：艺术因有源而生生不息，因有流而绵绵不竭。这个源流往往不是扎根在音乐自身，而有更久远和更劲厉的渊源，那就是广若大海一般的人类生活和情感。

卡拉扬说过："每天清晨第一件事，就是聆听巴赫的音乐，这好似清泉流淌，经过心灵。"无论是巴赫，还是贝多芬、门德尔松、卡拉扬以及"摇滚"的乐手，他们创作和演绎的音乐也像小溪一样，在生活与情感的不尽视野里，以音符幻化出了小溪一般的音乐，汇成了音乐海洋，铸就了古典音乐的百代不朽。

（2016.11.18）

>莫扎特像

他，"从未老过"！

"从未老过"，这是一个令人心悦欢畅的辞藻，说的是华年璀璨的新锐、盛岁壮行的坚实，以及所创造的精神财富的不朽。

"从未老过"，又是一个使人黯然神伤的语词，说的是英岁早逝的哀郁、岁月空间的关闭，以及创造举世经典的戛然而止。

音乐世界有一缕"永恒的阳光"，说的是天才音乐大师莫扎特。其实，"永恒"就是他享年35岁的悲剧定格，"阳光"是他为这个世界留下的文明辉彩。他确实"从未老过"。残酷的是，他创造的音乐又让人们不禁想象：如果假以天年他可再创多少不朽？！但，他却永远地止息、永远地凝固、永远地逝去了。剩下的，只有他在"从未老过"的短暂生涯中所作的惊人的音乐创造，以不灭的光彩，照耀着世界。

莫扎特的"从未老过"，一直让今人深深遗憾，甚至觉得，他的短短35年命数，应时不我待让天才创造盛满每一天、每一小时，甚至每一分钟。

艺术创作从来就有"挤出来""作出来""喷出来"等状态。对音乐来说，灵感的闪光几乎是杰作之林繁盛萌发的一个触发点。所以，音乐史上那些属于"挤出来"或"作出来"的作品，鲜有名作，更乏经典。而"喷出来"的音符，不仅符合音乐艺术诞生的规律和特征，也是艺术大师的一个标志。

莫扎特的创作，用他自己的话讲，就是将头脑中涌动的音乐快速记录下来。有一幅画画的是莫扎特在台球案上摊开谱纸，一边推送各色球体，一边"抄写"着音乐。他看似极为轻松的创作状态，告诉人们一位罕见的天才作曲家的大脑里蕴藏着何等丰富和无尽的乐思。世界等待他的，只是让他有时间把乐思"抄写"下来。时间，对于"从未老过"的莫扎特来说，至关重要！

然而，莫扎特传记中有这样的记载，他过的是贫病交加的生活，常常出现家境困窘的情形。于是，他不得不拿出时间来，不去写音符，而去写措辞谦恭的借债信件。他不善言辞，却要再三斟酌字眼，为换取微薄的小钱，费去大量时间。这情景让人着急揪心，为着他的生计，更为他"浪费"的时间。人们痛心疾首地说：一封于事无补的委婉的借债信的背后，是后人失去又一阕弦乐小夜曲，或是一部歌剧序曲的精彩开头。在那些堆砌的辞藻中，我们失去了多少宝贵的艺术经典？！

莫扎特的后辈门德尔松是银行家的儿子，富足殷实的家境让他衣食无忧，而且保证了他的创作处于歌德所说的"平静的海洋，幸福的航行"的情境中。莫扎特没有这样的先天幸运。而他的后继者瓦格纳，幸有巴伐利亚国王的资助，创建了专门上演他歌剧的拜罗特歌剧院，才有了瓦格纳晚期《尼伯龙根的指环》这样的旷世巨制。柴可夫斯基，这位不算殷实的作曲家，在他的57年生涯中，竟有14个年头得到了富孀梅克夫人物质上和精神上的资助，使他愉快并无后顾之忧地创作了许多经典之作。莫扎特也没有这样的后天贵人。

幸福是相同的，不幸却各有各的不幸。从门德尔松到瓦格纳、柴可夫斯基，他们有相同的物质上的一世或一时富足，也各有自己的不幸，世界与人毕竟有着阳光和阴影两面。但莫扎特却只有不幸，他"从未老过"的35岁生涯，几乎全部被掩盖在了"不幸"的阴影之中。童年时代，在父亲驾驭下，他被权贵"娱乐"着，做"杂耍"式的天才表演；青年之后，贫病所笼罩的时日使他艰难走到了生命终点。那时，他只有35岁，确实"从未老过"。

不幸的莫扎特在阴影下度过短短一生。但是，他的音乐却似乎从未有过阴影。几百年来，人们在聆听莫扎特的音乐之后，总是以这样的词描述感受与认知："明快的""明亮的""欢愉的""轻盈的""晶莹的""绝美的""平静的""真挚的""阳光的"……

请注意，几代以来，"阳光"这个词总是与莫扎特的音乐紧密联系在一起。这位命运多舛的音乐大师也乐观地说过："我的舌头已尝到死亡的滋味，但我的音符却充满阳光。"于是，莫扎特才有了音乐世界"永恒的阳光"的赞誉。这就是他的"从未老过"的真正注脚，他以短暂生命造就了作品的永恒与不朽。

他不幸的辞世，在1791年12月一个严寒冬日，没有礼仪，甚至没有扶柩送行。

> 莫扎特肖像

大雪天没有留下任何铭记便将他匆匆埋葬，以至于他卧病的妻子康斯坦泽于晴日再去祭奠时，竟然找不到莫扎特的墓地何在。直到今日，维也纳中央公墓最醒目的贝多芬墓与舒伯特墓之间，圣·麦克斯公墓的草坪之上，皆矗有莫扎特的墓碑，但那不是他真正的葬身之墓，只不过是纪念的标志而已。但是，他的不幸又造就了他的"有幸"，那就是他拥有从1791年直到如今"从未老过"的音乐创造。

莫扎特没有真正的墓地和墓碑。面对这个悲戚景况，我久久徜徉于两座纪念碑前，心中涌出了一句话：名字并不重要，重要的是他的音乐创造永垂不朽！

这就是"从未老过"的莫扎特留给后人"永远不老"的艺术遗产。

（2019.9.21）

莫扎特之魂何处安放？

———·———·———·———·———·———·———·———·———·———·———

　　莫扎特的诞生与辞世，都在一个酷寒的冬日。260 多年前的 1756 年 1 月 27 日，他悄然出世；只过了 35 年，1791 年的 12 月 5 日，他又寂然逝去。那是一个冬雪弥天的日子，夫人病重不能扶灵送行，当天在贫民墓地草草安葬。雪过再寻，墓地不辨。于是，莫扎特的真身葬地至今成谜，没有一个真的墓碑写有他的名姓。我悲叹，莫扎特之魂何处安放？并痛切写下一句出自心底的话：名字并不重要，重要的是他的作品永垂不朽！

　　仅仅 35 岁，莫扎特就离开了这个世界。在这短暂岁月中，他几乎不是在作曲，而是将藏在他脑海中的音符直接誊写下来。如此过早撒手人寰，已成千古憾事。人们叹想：若他再活得长久些，我们将会再享受多少美丽的音乐！

　　4 岁，莫扎特初学钢琴，且有一首写在谱纸上的钢琴协奏曲。他为人类工作了整整 31 个年头。有生之年，他除因贫苦而写借债信和欠债条外，几乎所有时间都花在将脑中音符迫不及待记录下来。或许，他感到了来日不多。于是，在音乐所有领域，莫扎特都杰作如林。

　　到 21 世纪的今天，莫扎特已经 260 多岁了。200 余年过去，人们没有忘记他。

　　现代，有大科学家爱因斯坦的感慨："死亡就意味着再也听不到莫扎特的音乐了！"

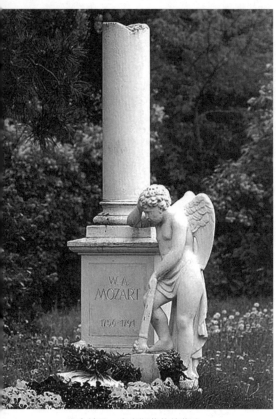

>维也纳圣·麦克斯莫扎特墓碑

这位 18 世纪的作曲家竟有着如此巨大的跨世纪的震响！当代，他就在我们身边。其乐声正在为一个个新的生命注入艺术元素，他的音乐成为 21 世纪年轻妈妈们的最好胎教曲。这是一个无限接力的生命与艺术的大传续。带着莫扎特音乐"基因"蓬勃而生的孩童，承接了他的音符，为新世界新世纪添精彩。可以说，莫扎特蕴藏在每一个新的生命之中，诚如尼采所言："死后方生"，永恒长行。

莫扎特是一个亘古的音乐天才，以至贝多芬之父也以培养莫扎特式的"神童"为目标，严苛对待小贝多芬，竟像"周扒皮半夜鸡叫"一样深夜唤他练琴。贝多芬小莫扎特 14 岁，也戴上过"神童"光环，但他却在另一条路上成就了"乐圣"的尊位。200 多年来，人们尊崇诸如贝多芬这样的音乐巨人，他们的音乐搅动时代风云，给人以英雄式的激励与鼓舞。力量是贝多芬音乐之魂魄。而莫扎特的音乐明丽清新，净洁透明，优雅细腻，显示出音乐本身的美丽。音乐界中"神童"与天才现象并不鲜见，那么，莫扎特之不朽究竟何在？

综观历史，大多数音乐家皆将自己的境遇与个人情感化为乐声。而莫扎特则简单至极地认为，音乐就是"美"。传达"美"，是音乐家的使命。因此，他虽贫穷困顿，身体羸弱，但说出了这样的话："我的舌头已尝到了死亡的滋味，但我的音符却充满阳光。"音乐的本质，就是"美"的"歌唱"。指挥家列文责怪有人翻开莫扎特乐谱，却"没有演奏出音乐中该有的歌唱性"。只有"美"，才可以歌唱，才值得歌

唱。莫扎特人活到 35 岁，音乐却活了 260 多岁，并必会更久长。他有意识或不自觉地将音乐之"美"这个本质尽显出来。如此，莫扎特才成为音乐世界的"永恒阳光"。

　　除了他那些歌唱着的艺术歌曲、歌剧、安魂曲等声乐作品外，他的钢琴、小提琴等独奏曲犹若独唱，他的交响曲、协奏曲、弦乐小夜曲等器乐作品更犹若合唱。总之，无论是人声或是器乐，皆是人的内心咏唱。因此，莫扎特的作品就是人性之"美"的音乐体现。如此，260 多年前的莫扎特离我们很近很近。

　　聆听莫扎特优美的音乐，人们往往会忘记他的际遇。当人们知道了他的悲戚人生，更会惊异他对于音乐本真的执着，感佩他将悲情拒于门外、尽情抒发了音乐的全部美丽。英国音乐学者柯克曾以童稚的直率聆听了《第 40 交响曲》，惊呼开头几个音符是何等的"悲伤"！那确实是莫扎特的真情流露，但多数人没有听出这部写在他困顿时日作品的丝毫阴影。因为即使在 g 小调的阴暗中，这部交响曲依旧阳光。

　　260 多年过去了，今人对于莫扎特的纪念，就是对于音乐之美的怀念。他的音乐告诉人们，音乐是美的渊薮，美的汪洋，美的宇宙。如此，莫扎特 260 多岁了，却一如 4 岁一样天真聪慧，一如 35 岁一样执着乐观。阳光般的美丽音符是莫扎特和莫扎特的音乐之魂，安放在我们心里，永远永远……

（2015.12.20）

"猛狮"的绿色音符

————·————·————·————·————·————·————·————·————·————·————

聆听过贝多芬的人，都会被他的"英雄"气质所震慑。就连他的长相，也有这样文采斐然的描绘："一张土红色的宽大的脸。额角隆起，宽广无比。乌黑的头发，异乎寻常的浓密，好似梳子从未在上面光临过，到处逆立，赛似'美杜莎头上的乱蛇'。眼中燃烧着一股奇异的威力，使所有见到他的人为之震慑。褐色而悲壮的脸上，这双眼睛射出一道犷野的光。那才奇妙地反映出它们真正的思想。"罗曼·罗兰笔下，贝多芬"猛狮"般的面孔，才是贝多芬"真正的思想"的体现；火焰一样的音符，才是他的音乐精神所在。

然而，在贝多芬谱页的五条线上，也跃动过轻悦音符，与贝多芬从肖像到乐风直至灵魂的阳刚形成巨大反差。

那是1801年，19世纪到来之刻，贝多芬以明丽笔调写出了几首作品：《月光钢琴奏鸣曲》《田园钢琴奏鸣曲》《春天小提琴奏鸣曲》，以及《献给爱丽丝》。这些浸透美好诗意的曲子，将贝多芬音乐的意境从劲砺的"英雄性"向儿女情长的"抒情性"做了转化。那时，他的耳疾严重，失聪步步紧逼着他。这是他能够听到大自然美妙音声的最后时刻。于是，他在乡村租了房间。窗外的空气、阳光、田野，使他心情舒畅。绿色音符便油然而生。

他以《月光》《田园》《春天》等清新之作，迎接新世纪的黎明，也向人们展示了

> "月光"意境

贝多芬音乐的另一种色彩。

　　新世纪微露的曙色给他以新的希冀。他的心扉洒进阳光，他的情感蕴藉了少有的温暖。1800 年，年近 30 岁的贝多芬在贵族布仑什威克家中结识了三位少女。贝多芬一生都在向往爱情。他的儿时友人魏格勒讲："他无时不在恋爱，而且总是在热恋中。"这个世纪初的爱，是贝多芬一生中刻骨铭心之爱。在他因失聪而写下遗书的时刻，遗书中述说的"永恒的情人"，就是此时遇到的布仑什威克家族的特蕾泽。

　　罗曼·罗兰在《贝多芬传》中引用了特蕾泽的回忆："我的心被他的歌和目光浸透了，感到生命的丰满。1806 年 5 月，只获得我最亲爱的哥哥的同意，我和他订了婚。"在热恋中，她把自己的肖像赠予贝多芬，并题词"给稀世的天才，伟大的艺术家，善良的人"。署名是她的名字缩写"T. B"。然而，社会的阶层却成了阻碍他们成为恋人乃至眷属的沟壑。贝多芬还是失恋了！特蕾泽的这幅肖像，藏在了贝多芬写字台的一个秘密抽屉里。直至晚年，作曲家还拥抱着特蕾泽肖像，哭着高声自言自语："你是这样的美，这样的伟大，和天使一样！"

　　他把自己的恋人，作为一个高尚与伟大的"永恒"，藏于心底。这段情感的风雨如同大革命的时代风云一样，给敏感的艺术家拓出一块特殊的空间。贝多芬把自己对爱情的感受倾注在绿色音符中。

　　在"猛狮"恋爱的日子里，贝多芬写下了《月光》《田园》《春天》，以及《献给爱

丽丝》。这些音符，将人世间灿然的景境，以最动听的美丽旋律歌唱了出来。以至人们站在贝多芬所构筑的巨大的"英雄"殿堂前，对于贝多芬的感受与认知，似乎首先来自他的这些绿音符、美旋律，如《月光》和《献给爱丽丝》等。

罗曼·罗兰评价世纪初叶贝多芬的这些美丽作品是"一朵精纯的花，蕴藏了他一生比较平静的日子的香味"。不过，人们所熟知的这些绿色音符，多是钢琴、小提琴之类的独奏"小曲"；其实，他还创作了一些篇章宏浩的"大曲"，也充溢着抒情的绿色。

在"恋爱季节"，贝多芬一发不可止，开始了创作上的一个高峰时刻。一位贝多芬的传记作者写道："1806 年，是他在创作上高度洋溢着抒情风格并加以巩固的一年。"抒情年代的贝多芬，让协奏曲与交响曲比肩而立，成为他留下的辉彩炫目的抒情纪念碑。

明亮欢悦的《D 大调小提琴协奏曲》，是贝多芬唯一一部小提琴协奏曲。这部作品有着"幻梦与温柔的情调"。在一个宁静的夜里，响起了邻居的敲门声，贝多芬把它写进了协奏曲。这个有点像"命运敲门"的声响，贯穿全曲，但不同于《命运交响曲》中那令人窒息的"敲门"动机，此曲的"敲门"轻巧明快，犹似爱情到来时的心跳。这部协奏曲以近似人声的小提琴独奏，从心底唱出柔和的音色和歌唱性的旋律，融到更多人的心里。特别是第一乐章主部主题那一支宽广明亮的深情旋律，澄澈温婉，均匀飘动，散发着爱情之花的温馨醉香。抒情的第二乐章和欢快的终曲乐章，则将贝多芬那"猛狮在恋爱"的全部情致化为乐观的对于生活的向往。不顾失恋与失聪的悄悄来临，他在歌唱着生活的美好和人生的美丽。

刚刚从《第三（英雄）交响曲》激越恢宏的音符中走出来，又要去创造战胜"命运"的《第五交响曲》，在这中间，恋爱中的贝多芬将《第四交响曲》写成一阕幸福的音乐篇章。他以温馨的抒情格调站立在了"英雄"与"命运"之间，用浪漫大师舒曼的话讲，犹如"一个位于两个北欧巨人之间的柔弱的希腊少女"。这部交响曲四个乐章都没有激烈的戏剧性的起伏与跌宕，抒情性的温婉与优美贯穿在对比不甚强烈的四个乐章之中，其间不乏动听悦耳的歌唱性旋律。第一章的田园情致，第二章的柔和恬静，经过第三章的轻盈流动，直至充满欢笑洋溢热情的最后一章。贝多芬在这部交响曲中运用了降 B 大调，这是被人们称为"和谐之声"的调性，表达出一种晴朗明丽的色彩与温暖幸福的心境。

爱情是浪漫主义文学艺术的永恒主题。从充满时代风云的英雄性，到弥漫爱情馨香的抒情性，在 19 世纪浪漫主义的前夜，贝多芬以睿智的目光审视自己的爱的体验，将他那庞大的音乐建筑，从古典的优雅缓慢地移动到了浪漫的热情。作为从古典向着浪漫过渡的里程碑式的音乐巨人，贝多芬走向浪漫的一个标志性的旗幡，就是他在 19 世纪初叶创作的美丽的绿色音符。

（2018.11.2）

贝多芬在中国的"命运"

———————·———·———·———·———·———·———·———·———

　　清晨，葛洲坝上空照例响起音乐。已经习惯了 20 世纪 60 年代后期和 70 年代初期那个时段高音喇叭的高调轰响。但是，这天播放的音乐，让我蓦然驻步，因为不敢相信耳中灌来的是贝多芬。他的《D 大调小提琴协奏曲》第一乐章，那段宽阔明亮优美如歌的旋律，在琴弦上高唱而出。顿时，天地犹有一片辉彩，我在招待所的小小院落中被震撼得动弹不得。已经十年，不见他的踪影了。八个革命样板戏高亢腔调的时代过去了，20 世纪 80 年代之初，贝多芬又悄然回来了！

　　那一刻，我想起了贝多芬的代表性巨作《命运交响曲》。于是，我回望了这位在我学生时代昵称"老贝"的德国音乐家在中国的"命运"。有文字记载，在钢琴还被音译作"披雅娜"、小提琴音译为"怀娥铃"的时候，"贝多芬"这个名字也译得离奇古怪，如"白提霍芬""比独芬""悲多汶""裴德芬""贝吐芬"等。1907 年，鲁迅在《科学史教纲》中提出，应去认知西方科学文化大师，并指出艺术大师狭斯丕尔（莎士比亚）、洛菲罗（拉斐尔）以及培得诃芬（贝多芬），给人以"美之感情，敏之思想"。到了 20 世纪 20 年代，中国始奏贝多芬作品；自此，人们对于这位挟风云于乐音之中的乐圣才渐有认知。

　　新中国成立初期，中国音乐家在多次演绎贝多芬诸如《命运》等交响曲之后，

> 贝多芬肖像

于国庆十周年由指挥家严良堃执棒，其巅峰之作《第九交响曲》在人民大会堂奏响。后来，在革命样板戏一枝独秀的年代，近十年之间再也不见了贝多芬的身影。

1972 年，中美坚冰始融之际，周恩来总理曾邀美国费城、英国伦敦以及奥地利维也纳交响乐团，在北京演奏贝多芬。人们耳熟能详的《命运》，当在节目单中。但"四人帮"对贝多芬进行了大批判，认定《第三（英雄）交响曲》是为拿破仑招魂；《第五（命运）交响曲》充满了消极的"宿命论"；《第九（合唱）交响曲》唱出"四海之内皆兄弟"，是宣扬"阶级调和"。于是，在一道道打叉否定之后，指挥家奥曼迪还飞在云端时，北京已改了曲目，只剩下贝多芬的一部《第六（田园）交响曲》了。入选理由是中国革命是农民革命，田园自然风物让革命者感到亲切。音乐中的"雷电"和"天晴"，则表达了革命磨难和胜利喜悦。那时，贝多芬已去世近 150 年了。在他抛撒"田园"音符时，做梦也没有想到自己会为这个东方农耕之国的"革命"服务。

1977 年，适逢贝多芬逝世 150 周年，全世界共同纪

念这位音乐大师。其时，中国的地平线上已现出改革开放的晨曦。就在 3 月 26 日贝多芬的逝世之日，指挥家李德伦举起指挥棒，《命运交响曲》在北京奏响了第一个音符。这一声响，震撼中国也震惊世界。英国首相希思说，这是"贝多芬在中国获得胜利的声音"。由此，贝多芬在中国改变了"命运"，《命运》遂成尽人皆知的名曲，以至到处响彻"命运"敲门声，并延伸到了诸如《锅碗瓢盆交响曲》等社会和生活的各个领域。贝多芬，再一次成为我们父老乡亲们的"老贝"。

在葛洲坝高音喇叭传来贝多芬小提琴协奏曲的那个清晨，尽管我在北京已经尽聆了《第三（英雄）交响曲》《第五（命运）交响曲》《第六（田园）交响曲》等交响曲，以及在盒式磁带上收听了《第九（合唱）交响曲》《第五（皇帝）钢琴协奏曲》《庄严弥撒》等更多作品，但在长江边，在一个水利工地上，在我补拍纪录片《话说长江》镜头之时，贝多芬的再次现身，真仿佛是乐圣风尘仆仆深入到了改革开放之后中国的地角天涯。在我们这块热乎乎的水土上，听到远在欧陆、时隔百年既熟悉又陌生的音韵，贝多芬真的离我们很近很近。此时，在音乐萦绕中，我想到了罗曼·罗兰以贝多芬为主人公原型的文学巨作《约翰·克利斯朵夫》。开篇第一句话，被我国译界巨擘傅雷先生日夜推敲经年淬炼，用平淡而蕴满伟力的文字译为："江声浩荡，自屋后上升。"这江声虽不是长江，但这部大书的第一句话，不正好勾连起我在葛洲坝下长江侧畔听到贝多芬的景境与心境吗？

从 20 世纪初叶起，贝多芬就走到了这个东方国度。他的"命运"也与这个国家的命运紧系一起。贝多芬的坎坷人生与苦难际遇，及其身处的时代与社会风云，造就了他那英雄性乐风。贝多芬在中国跌宕起伏的命运，正表明了他的音乐经得起命运的磨砺。过去、现在和将来皆如此。诚如他所说的："我要扼住命运的咽喉，休想让我屈服！"

（2016.3.14）

> 舒伯特像

31 岁与 220 年

2017 年，奥地利音乐家舒伯特要过 220 岁生日。其实，人不会有这么久长的生命，天妒英才，他只活了 31 岁。活到 220 岁的，是他的音乐。在这个世界上，舒伯特只停留了 31 度春秋，他日夜不歇誊写着蕴藏在脑海中的音符，撒手人寰时，不知还有多少美丽的乐音止于他的笔尖。人们感叹，如若舒伯特能够多活几个或十几个年头，我们将能再享受多少动听的音乐啊！

舒伯特短短一生，除了协奏曲，还涉足了交响曲、管弦乐曲、歌剧、轻歌剧、室内乐、钢琴、戏剧配乐以及声乐作品等几乎所有的音乐疆域，并多有不朽之作传世。他以一生创作 600 多首歌曲而享有"歌曲之王"的称誉。在交响曲这个大型管弦乐体裁上，舒伯特创作的《第八（未完成）交响曲》和《第九（伟大）交响曲》也堪称交响王冠上的"明珠"，是传留于史的杰作名篇。

往往缩短了的人生，更能浓缩出让人惊异的伟大创造。舒伯特比莫扎特活得更短暂。似乎他意识到自己在这个世界逗留的时日不长，所以他拼命工作。如果说，在 16 岁那一年，舒伯特创作《第一交响曲》还只是暂露他那惊人的音乐才华，那么，在 18 岁那一年，他竟在 10 月这一个月里，写出一部交响曲、两部弥撒曲，并在一天之内写出 8 首歌曲，就可以认为这完全是音乐大师的灵感突至，是喷涌式的奋笔疾书。但

以舒伯特只有 31 个年头的有限生命历程来看，我们也似乎感到了时间对于他的残酷催迫和存活时空的渐渐逼仄。

舒伯特是一个腼腆内向的艺术家。他对同城而居的贝多芬崇拜至深，却没有勇气晤面。病榻上的贝多芬看到他的乐谱，发出感叹："这里有神圣的闪光。"据说，在贝多芬辞世的前 8 天，两位大师才有一次相见。先师辞世后，舒伯特成为秉烛扶棺的送行人之一。

舒伯特又是一个清贫困苦的青年。因无钱购买谱纸，他常感叹："如果有钱买谱纸，我就可以天天作曲了。"在维也纳，我看到过舒伯特故居的钢琴，这不是他的财产，而是借来的。至于那个用一首歌曲换取一份土豆午餐的故事，鉴于他困顿的生活，也有真实存在的理由。

人生只有 31 个年头，再加上性格上的害羞和生存上的窘境，这让舒伯特的音符常常带有深深的忧郁。他的交响曲名作，有"未完成"的两个乐章。实际上，不是他没有写完，而是他冲决传统交响曲四个乐章的结构形式，将自己的心情心境心态灌注在了暗黑音调笼罩的两个乐思的构想中。他的声乐套曲《冬之旅》所表达的低沉情绪，连

> 舒伯特肖像

同他的另一套曲《天鹅之歌》，真的成为舒伯特短暂 31 岁生涯的"绝唱"。如此际遇，如此音乐，才有了发自内心、刻骨铭心、打动人心的力量。他说过这样的话，或许能诠释他的音乐——"无限的痛苦在折磨着我！"

贝多芬是站在 18、19 两个世纪之交的一位巨人。他一只手托起了"维也纳古典乐派"的辉煌，另一只手伸向新世纪浪漫主义艺术的未来。沿着先师足迹，舒伯特从古典疆域向浪漫乐派迈出了第一步。他的音乐发自心灵，浸透情感，不拘形制，并与其他姊妹艺术相结合。在浪漫主义流派形成初期，他锻造出了音乐的新光彩。在歌曲创作中，舒伯特单为浪漫主义大诗人歌德的诗作谱的曲，就构筑了浪漫艺术综合的最早经典，如《野玫瑰》《魔王》《纺车旁的玛格丽特》等。

31 岁，这是一个年轻和有着无限未来的青葱年纪。但舒伯特却在 31 岁说，他是贝多芬之后的"下一个进入坟墓的人"。残酷的事实验证了他的悲观预言。1827 年初春 3 月，舒伯特送走了他所崇仰的贝多芬。一年之后，1828 年深秋 11 月，他自己也随先圣而去。在维也纳墓园，舒伯特与贝多芬毗邻长眠。

在西方音乐史上，不乏人生短暂的大师：舒伯特 31 岁、莫扎特 35 岁、门德尔松 38 岁、肖邦 39 岁……莫扎特身后没有留下墓碑，我曾写道："名字并不重要，重要的是他的音乐永垂不朽。"面对包括舒伯特在内的这些年轻的早逝者，我们能看到什么？

他们生涯短暂，却将瑰丽的艺术遗产留给了世界。在活着的或者逝去的人中，在普通的或是有名望的人中，他们的作品成为人类的共同财富。爱因斯坦说过："死亡就意味着再也听不到莫扎特的音乐了。"而这位只活了 35 岁的 18 世纪的音乐天才，他的音乐竟然教育着未曾出世的 21 世纪新一代人的心灵，至今莫扎特的音乐还是年轻妈妈胎教的首选之作。

这种世世代代传续的音乐基因，成就了这些"短命"大师的不朽与永生。他们去了，但他们的创造，在人类生生不息的承接之中，依然存活着，几十年以至几百年，或会更久远。诚如舒伯特墓碑上所刻镂的墓志铭所言："死亡把丰富的宝藏，把更加美丽的希望埋葬在这里！"

（2017.4.29）

> 车尔尼像

车尔尼的"359""849"及其他

从老一辈音乐人的琴童时代，到更多琴童奋勉于钢琴键盘之上的当代，有几个数字总是绕不去的，如"359""849""599""740"等。横跨几代的练琴人，都将这几个数字当作艺术密码，它们被牢牢地绑在了键盘上和音乐记忆中。

这几个数字是传世的钢琴练习曲封面上的编号。《359：钢琴练习第一课》《849：流畅练习曲》等，在中国传流甚广，成为习琴者脱口而出的最熟悉的数字。这些练习曲的作者，是贝多芬的同时代人车尔尼，一位奥地利钢琴家和音乐教育家。

弹奏练习曲是钢琴教育中的一项基础"设施"，是为钢琴演奏技术与技巧打下扎实基本功的必由之路。几乎所有的钢琴家和能够与钢琴相伴一生的爱乐者，都必须经历练习曲的"洗礼"，方可熟练地手抚钢琴键盘。

从指法到奏姿，从速度到力度，从和音到八度，甚至踏板的断与连，举凡钢琴演奏的一切技能、技巧，练习曲皆作为"教材"，成为艺术进阶的一级级台阶，为琴人铺就一条坦途。

当然，这种"练习"也是一种重复性的"劳动"。乏味单调枯燥在所难免。

记得在习琴的少年时代，我们向慕好听动人的曲子：歌曲如《让我们荡起双桨》，乐曲如《献给爱丽丝》等。弹奏歌曲、乐曲，不弹练习曲，于初学者是一种深入接触

艺术的享受，但却是课堂内外的禁忌。练钢琴最重要的，是练习好老师指定的练习曲，包括车尔尼的那些"数字"；其次，才有限伴以一些钢琴小曲，如海顿、莫扎特的小奏鸣曲、小步舞曲等，以调节一下练习的枯燥。然而，正是这些"数字"的枯燥，造就了钢琴演奏的"童子功"。即使不从事专业钢琴演奏，只是业余爱好，也颇能受益于车尔尼。这练习曲之下的练习，是后来许多大师和业余爱乐人所终生感恩的基本功。

车尔尼是一个很专一的音乐家。他专一于艺术事业，所以他一辈子没有结婚，没有后代；他专一于钢琴的音乐教育，所以他一生的音乐创作几乎全在单调却有技术含量、枯燥却有受教效果的钢琴练习曲的写作上。与其说这是音乐的创作，不如说这是一个考量生理和技术元素的科技性的艺术课题。数量浩繁的练习曲，也只能以编号罗列出他的杰出贡献。

车尔尼小贝多芬21岁，但大师惊异他的才华，收其为钢琴弟子。他继承了作为钢琴家的贝多芬的演奏技巧，并成为大师大作的首演人，首演了贝多芬著名的《第五

> 车尔尼肖像

（皇帝）钢琴协奏曲》等曲目。此外，贝多芬著述浩瀚的钢琴文献，他皆可背弹。他的作品 500 号《钢琴理论及演奏大全》的第四册，就以两章篇幅论述了如何正确演奏贝多芬的作品。得大师真传，车尔尼也毕生致力于钢琴的教育事业。他的练习曲就是教材，他的亲授就示范。授业解感的车尔尼，曾造就了一代"钢琴之王"李斯特。

有趣的是，贝多芬大车尔尼 21 岁，李斯特小车尔尼 21 岁。也是惊异于童年李斯特的演奏才华，车尔尼免费收了这个在钢琴技巧上桀骜不驯的音乐"小子"。像驯马一样，他为李斯特去掉了许多钢琴技巧上的错误，使其走上正轨。车尔尼的教诲使李斯特渐成一位光彩夺目的 19 世纪的钢琴大师，且获得"钢琴之王"的称誉。李斯特曾充满感情地说道："我的一切都是车尔尼教我的！"

练习曲不自车尔尼始。巴赫的《十二平均律钢琴曲集》就有多曲带有练习曲性质。但如此系统如此多产的钢琴练习曲作曲家，无人能出车尔尼之右。当然，之后练习曲也随着练习走入了艺术化的创作。与车尔尼同时代的音乐家 M. 克里门蒂就有练习曲的艺术之作，如《前奏曲和练习曲》《艺术津梁》等流传于世。与著名的夜曲、前奏曲、波兰舞曲、玛祖卡等钢琴经典之作比肩而立，肖邦曾创作了 27 首练习曲，其中，《革命练习曲》以激越音符和华沙起义的深刻背景而享誉世界。李斯特在熟练了先师车尔尼的练习曲后，也创作了艺术化的 12 首《高级练习曲》，充分开掘了钢琴的艺术表现力和艰深的技术与技巧。步其后尘，德彪西和斯克里亚宾等音乐大师，也有一系列练习曲的艺术作品。

在钢琴演奏的史程上，曾有一个说法，那就是无论是德奥钢琴学派，还是俄罗斯、东欧钢琴学派，以及拉美钢琴学派，种种学派在钢琴上的演绎，其基础皆离不开车尔尼巨大的身影。车尔尼的练习曲从初级入门，到中级训练，到高级进阶，以至技巧走向艰深的"小手指与左手""三度与八度"的练习，无所不包，且各种技巧以不同速度进行着难度的升级。有人说，世界上所有杰出的钢琴大师，皆受教于车尔尼本人以及他的再传弟子。可见，车尔尼那些编号练习曲的影响力之大之广之深，以及载入音乐史册的贡献之重。

车尔尼开掘出了钢琴 88 个琴键最大限度的表现与表达空间。这个空间，盛下了200 余年钢琴大师、钢琴学子的全部敬意、崇仰与感恩。

（2018.10.20）

> 罗西尼像

慵懒着，他写了太多音符

在音乐史上，意大利作曲家罗西尼是个出了名的懒人。

常常当晚歌剧院要上演他的新作了，他还未完成乐篇，让剧院经理火急火燎"催稿"。有一次在无奈之下，罗西尼从窗口把一页页刚刚写好的总谱扔下来。看来，"拖拉不守时"是其懒惰的特征之一。

另外，他写过不少歌剧，但人们发现，他的歌剧序曲往往是几部歌剧共用，歌剧中的一些段落也似曾相识。比如他的传世歌剧名作《塞维利亚理发师》的序曲就沿用了他一年前写的歌剧《英格兰女王伊丽莎白》的序曲。结果"新"序曲的知名，让人们忘记了那部老歌剧了。"炒冷饭"以旧替新，便是这位"懒人"的又一特征。

再有，他活了 76 岁，却在 37 岁时封笔，停止创作达 39 年。与莫扎特这位音乐先辈相比，莫扎特一生只有 35 岁，却从 4 岁始，演奏和创作了 31 个年头，直到临终前还在写作《安魂曲》；而这位意大利人，在 15 岁写出第一部歌剧《德米特里奥与波利比亚》之后，只工作了 22 年，就自己"退休"了，余下 39 年，在意大利、法国享乐。如果这宝贵时间给了莫扎特，那人类将会多享有多少旷世杰作啊！勤奋的莫扎特感到时间不够，但上苍却让他的生命戛然而止；慵懒的罗西尼被赋予了漫长的生命，却无端抛掷了比莫扎特一生还长的光阴，让自己超人的艺术创造戛然而止。仁笔封

篇，就是这位音乐史上少有的慵懒之人的最后一个"懒人"特征。

这位意大利作曲家，其毕生近80年的岁月就是如此懒懒过来的。但不可否认的是，在歌剧领域他的创造仅次于莫扎特，成为19世纪初叶歌剧舞台上熠熠生辉的经典。

尽管慵懒，但罗西尼的音乐创造在史上也留下了不朽。这是一个褒贬不一的艺术现象。不过，被他的音符迷醉的爱乐者，却也忘情地以自己享受与感受来论"英雄"了。于是这位罗西尼在人们口碑中留下了一个美好形象。当然，这是他的音乐塑造的，而不是他的传记刻画的。

在我端着足足有500多页的一大厚册的歌剧《塞维利亚理发师》总谱，细细地每一小节聆听他的歌剧音乐时，我惊异于这个"懒人"在他25岁时的艺术创造。这是一部有着"太多音符"的巨作。

说到"太多音符"，我想起了1984年获奥斯卡最佳影片奖的《莫扎特传》，这是莫扎特的音乐传记电影。其中，有多个场面中附庸风雅的君王和他的御用文人当面议论莫扎特音乐。当不谙艺术的君王讷不成句时，御用文人阿谀奉承地说："陛下之意是，你写的音符太多了。"莫扎特愤愤表示，他的音符一个不多一个不少，因为这是

> 罗西尼肖像

音乐的需要。这个"音符太多了"的可笑说辞，在影片中表现了一群视艺术为"菜肴"的权贵，以低俗眼界扭曲和误解了莫扎特的音符。

当我翻看这部厚厚的歌剧总谱时，我不感觉这个长得胖胖的罗西尼懒了。在他笔下，音符密密麻麻，在50万个以上。常常一个小节就有近40个音符，一个乐句就有不休止的十几个小节的演唱。当年，这部富于革新性的歌剧，在传统的咏叹调、重唱、合唱等演唱段落之间，加入了长长的对白式的"韵白"，即歌剧中的"宣叙调"。这种在演唱中出现的乐段，无论音调还是节奏，都若中国戏曲中的"急急风"一般，速度快，口齿灵，一口气不间断，向观众和听众抛去数不尽的音符，以至我翻谱阅看的速度竟有跟不上乐音的时候。一个直观的感受：这个懒懒的罗西尼写的音符太多了。

然而，音符太多，却是歌剧的需要。《塞维利亚理发师》中，以男主角费加罗，以及女主角罗西娜、阿尔玛维瓦伯爵等不多人物，演绎所谓的"下等人"嘲弄权贵的进步主题，在刻画人物性格以及体现喜剧气氛上，必需和应有的，就是这么多的音符。虽听来看去，密密麻麻的，紧紧凑凑的，但相信罗西尼也会说："一个音符不能少。"

在音乐史上，这位罗西尼给后世留下的音乐遗产，就算比莫扎特少，就只有那么一点点，但是，他在一部作品中所付出的智慧、才华和精力，并不少于其他音乐大师；一个音符一个音符写出来的乐谱，也是他勤奋劳作的结晶。更何况他的歌剧在莫扎特之后，开了西方歌剧领域的一代新风，为意大利歌剧风格的形成与确立做出了贡献。他身后走来的唐尼采蒂、贝里尼，以至威尔第和普契尼等歌剧大师，皆秉承他所创立的意大利歌剧风范。

罗西尼虽早早封笔，但他却留下了超过39年甚至超过百年的艺术影响。这就让人们把他的慵懒当成了逸事，既不探究个中缘由，也不拿莫扎特等勤奋一生的音乐大家来贬低他。听了他的歌剧，大哲学家黑格尔说这才真正体会到了音乐的本质和力量。

他懒懒的，却有创举和成就，也在一部部歌剧中，写出了太多的音符。这就够了。这就足以让罗西尼在音乐历史之上，有个性地、让人记得住地，留下了他那胖胖的身影和那一簇簇熠熠生辉的音符。

（2018.9.11）

> 肖邦像

一个波兰人在巴黎

　　美国作曲家格什温写过一部交响作品，名曰《一个美国人在巴黎》，用音符刻画了20 世纪初叶一个从"新大陆"到欧陆的美国人，犹如"刘姥姥进大观园"一样的情态与心态。

　　上溯百年，19 世纪初叶，欧洲有"音乐之都"维也纳，有"艺术之都"巴黎。两个都城吸引了世界各地艺术家以"朝圣"一般的虔诚纷至沓来。

　　这时，一位波兰人来到了巴黎。他 21 岁，瘦弱清癯，多愁善感，风尘仆仆，一副文艺青年相。他叫肖邦，在家乡时已是一位音乐造诣深厚的钢琴家和作曲家。尽管他以走向世界的一腔抱负离开了祖国，但是乡愁也痛切撕扯着他。去国之时，肖邦将一抔故乡泥土揣在怀中。于是，这个风尘仆仆的外乡人来到了"花都"巴黎。

　　1831 年，21 岁的肖邦来到巴黎；1849 年辞世，时年 38 岁。在巴黎以及法国各地，"独在异乡为异客"的整整 18 个年头，是他一生的近半岁月。

　　肖邦奔赴巴黎，是要证明自己的才华不输这里的任何音乐人，并能从这里走向世界。好莱坞电影《一曲难忘》中，有一个肖邦初到巴黎的细节。在遍访不遇的沮丧中，他来到一家琴行。琴上，有一卷乐谱，他坐下视奏了这个从未见过的作品，且愈益尽兴。这惊动了隔壁的李斯特。他是名动欧陆的艺术大师，是巴黎举足轻重的音

> 肖邦肖像

乐名人。他跑了过来，聆听了这位外乡人的弹奏。原来，这卷乐谱是李斯特刚刚竣笔的新作。一曲难忘，李斯特被肖邦高超的琴艺所震惊。作为享誉欧洲的"钢琴之王"，李斯特惜才重才，这位和他相差一岁的音乐家，成为他敬重的友人。在李斯特的支持帮助下，肖邦进入了19世纪浪漫主义盛行的巴黎艺术界。

肖邦的才华得到了包括李斯特在内的许多艺术家的认可，这位从被视为"乡下"的波兰来的年轻人，也跻身巴黎群星璀璨的文化星空之中。他和雨果、巴尔扎克、拉马丁、海涅、德拉克洛瓦、李斯特、柏辽兹、门德尔松、舒曼、贝里尼、罗西尼，甚至还有卡尔·马克思，成了艺术上的朋友。肖邦以他的艺术才华，站在了巴黎的主流文化社会中。其中，还有一位影响了他的一生的重要人物，那就是法国著名浪漫主义女作家乔治·桑。

肖邦在他的老家波兰已经是一位著名的钢琴家和作曲家了，但他在巴黎还要重新得到认可。他精彩的钢琴独奏惊动了李斯特也震动了巴黎。他的许多传世的作品，如《革命练习曲》等，都是他在异乡所作。在巴黎，他与卜的乐谱愈益增厚，为他带来了日益显赫的声誉。那里，诞生了他的许多经典。

作为19世纪浪漫主义音乐大师，肖邦在巴黎构筑了他音乐人生中最主要和最重要的成就。巴黎，成为这位波兰人走向辉煌的起点和人生的落点。

肖邦生涯中最凄美的爱情故事，也自巴黎而始，于巴黎而终。女作家乔治·桑对肖邦一见钟情。他们由相识到相爱，直至爱恨交加的绝离；一段波谲云诡、曲折跌宕、既甜蜜又痛苦的情感经历，成为19世纪浪漫主义音乐史上的传奇故事。至今，人们对肖邦临终时乔治·桑的"缺席"仍颇有微词，其实，这"家务事"是难断是非的。但这毕竟是肖邦早亡的一个原因。在其生平中，这不是一段逸闻，而是不可不说的一段重要史实。

1849年，肖邦病重辞世，他在法国巴黎走完自己的一生。遵其遗嘱，他的心脏被运回波兰，葬在祖国。肖邦颠沛一生，终在最后时刻回到祖国母亲怀抱。但是，他的遗体还是落葬在了"第二故乡"巴黎的拉雪兹公墓。

记得在我到巴黎的那一天，寻找肖邦之墓成为我的一个念想。在数以万计的墓碑

中，肖邦何在？几乎踏遍拉雪兹，终在一隅见到一块鲜花簇拥的墓碑。碑体上，镌刻着肖邦的侧面肖像。在这里长眠，肖邦并不寂寞。墓地周遭还有凯鲁比尼、罗西尼、比才、艾涅斯库等人，他的朋友和同行也伴着这位来到巴黎的波兰人。久久伫立在肖邦墓前，这位浪漫大师短短一生情系巴黎的生涯，历历在目。

19世纪，艺术之都巴黎向艺术家打开了大门，一个阔大的舞台演绎了浪漫时代艺术的辉煌。肖邦的祖国波兰虽也有悠久的音乐传统，但大多囿于民间的玛祖卡、波兰舞曲等音乐元素，尚未有广阔的国际视野。波兰的音乐家，那时拥有世界声望的大师也堪为少。所以在相对"落后"的情势下，爱国的肖邦带着乡愁，跑到了巴黎。当然，在去国18年中，肖邦时时心系祖国。当他听到华沙起义失败的消息之后，激愤之情让他喷涌而出一阕传世经典《革命练习曲》。这一犹若燃烧着火焰的钢琴曲，虽只冠以"练习曲"之名，却被舒曼喻为"藏在花丛中的一门大炮"！

初到巴黎的肖邦虽已具非凡的音乐天赋，但艺术之都所蕴聚的丰厚艺术传统和当世艺术的繁盛景况，以及星辰一般的各领域的艺术大师，在跨界交流中和艺术熏染间，开阔了这个波兰人的眼界，拓宽了这位音乐家的思维。

"走出去"，在潜移默化中，对于肖邦的艺术成就起到了推进和催动作用。艺术之间的渗透与借鉴，对于艺术是良性滋养和灵性嫁接。因此，肖邦在巴黎，不仅仅是一个移民式的迁徙和流动，还是一个艺术的相融与互动。巴黎对于这位波兰人的再度培植与养育，为全人类奉献出了一位艺术巨擘，留下了属于全人类的文化遗产。

肖邦的人生终点像一个句号，画在了巴黎，留在了拉雪兹公墓。那里，修葺一新的小小墓园，以及来自世界瞻仰者的鲜花，表明法国人也因有了这位波兰人而感到骄傲。肖邦是波兰的，是巴黎的，也是世界的。

（2018.11.13）

> 克拉拉·舒曼像

克拉拉与音乐的另一片天

———— ·———— ·———— ·———— ·———— ·———— ·————

　　2019 年，是德国音乐家克拉拉 200 周年诞辰。这个岁诞可能被人忽略。因为说到克拉拉总要加上她的夫姓：舒曼。在音乐史上，"大丈夫"舒曼的光彩总是掩盖着"小女子"克拉拉的声名。常言道，一个成功男人背后会站着一位奉献的女人，但人家克拉拉本身就才华粲然，不输舒曼。不然，在她故土上流通的庄重严肃的马克货币上，为什么要印上她的肖像？浪漫乐派巨擘舒曼并不乏彩，但上了德国货币以资纪念的不是他，而是他背后的"另一片天"。至少，这个事实表明，克拉拉的音乐成就不在音乐史上屡叙不殆的舒曼大师之下。

　　克拉拉自幼习琴于严父教导下。父亲维克也是舒曼的老师，不过，这位学生与老师的女儿成了情人，让维克激烈反对以至诉之法院。当然，19 世纪初叶的自由婚姻最终胜诉，成就了这对音乐眷属。其实，较之有时男大十几岁以至半百的时下，舒曼与克拉拉的 9 岁之差不算什么，维克有点大惊小怪了。或许因为他苦心育女而感到不舍。总之，克拉拉·舒曼已然成为维克不想见到的不肖女。

　　从克拉拉与舒曼结婚的 1840 年开始，年复一年，"歌曲年""交响乐年""室内乐年"，来之不易的婚姻成就了大师舒曼的大作。如今，舒曼光环更是湮没了克拉拉。有一枚纪念邮票，上有肖邦和舒曼的大大头像，在舒曼之侧，她只露了一小脸。这不公

平！幸好，在20世纪德国的纸币上，出现了克拉拉大大的肖像，这才让对克拉拉知根知底的爱乐者有所慰藉。

克拉拉是一位杰出的钢琴家和钢琴教师，她创作的协奏曲、奏鸣曲等许多钢琴作品，表明她还是一位作曲家。音乐之外，她是一个女儿，坐在钢琴前接受严父的严厉教诲；她是一个母亲，负起8个孩子的艰辛育养之责；她是一个妻子，爱的抗争却让她得到了一个精神有疾的丈夫。

大她9岁的舒曼带着闻名于世的光环撒手走了。比克拉拉小14岁的勃拉姆斯暗恋师母多年，这时，他羞羞答答表达了对克拉拉的爱慕："我善良的天使，您必须永远在我身边，那样我才可能有所成就。"但有舒曼的巨大身影在，这段不可能的爱恋延宕到了克拉拉77岁辞世那一刻。弥留时她喃喃自语："衷心地祝福你，你忠实的克拉拉·舒曼……"搭错车赶来的勃拉姆斯，没有听到她的这句临终遗言。

多少年来，人们同情克拉拉："当今任何一位女性都会认识到克拉拉生活的艰难，替她鸣不平。但她很坚强，而且必须坚强。"屹立在音乐史上的舒曼和勃拉姆斯抑或遮挡了克拉拉的辉彩，但作为19世纪杰出的钢琴家、教育家和作曲家，她仍然得到了后人的敬重，并被给以庄重的忆念。

翻开音乐历史，在扑面而来的虎虎阳气中，矗立着像舒曼所说的"一百棵橡树"那样高大的男人。在19世纪，克拉拉那样有才华的女音乐家，往往依附于更显赫的大师的名下。

19世纪的浪漫乐派大师门德尔松有个姐姐范妮，18岁写出《d小调非常激动的快板》，手稿标注："非常难"，只有钢琴炫技大师卡克布莱纳那样的技巧方可完成演绎。42年的人生，她创作了460余首作品，如《D大调钢琴三重奏》《降E大调四重奏》《g小调钢琴奏鸣曲》、钢琴套曲《岁月》等。作为作曲家，范妮光彩照人。

但她的父亲却说："音乐将成为费利克斯（弟弟门德尔松）的职业。对于你，它只能而且必须成为一种装饰，永远不可能是你存在与生活的基础。"这话几乎成了包括克拉拉在内的女性才杰的桎梏，霸

> 克拉拉肖像

道专横地扼杀了本应存世的多少音乐经典。

20世纪的马勒夫人阿尔玛也是一位作曲家。当年评论家这样说她的作品:"歌唱家、钢琴家和听众都要求得到它们。"尽管青史留名的大师马勒非常爱她,甚至说《第八交响曲》"每个音符都是为你而作",但马勒还是霸道地说,家里只能有一位作曲家!阿尔玛感叹:"我的梦想被埋葬。"并悲凉地说:"伤口在痛,永远不会痊愈。"20世纪,又少了一位有才气的女音乐家。

门德尔松父亲为男性艺术开道的那一句话,把音乐才女推向一隅,甚至赶出了创作的道路。古往今来,不乏演唱和演奏的女性俊杰,女性却鲜见于原创性的作曲疆域。克拉拉那样的英才生不逢时、难以出头,于是,几个世纪的"荒芜",造成了男性作曲大师的"独秀"。

20世纪初叶,在德彪西身后,法兰西走来几位载入史册的女性。"六人团"中的女作曲家塔耶费尔创作了诸如《钢琴协奏曲》等作品,塑造了这个现代乐派的风尚。布朗热音乐世家中,两个女儿皆作曲。妹妹莉莉13岁创作第一首作品《死亡之信》;20岁以清唱剧《浮士德与海伦》赢得罗马作曲大奖,得以和她的音乐先辈柏辽兹、德彪西等人一样,在罗马美第奇别墅研习作曲,她是第一位获此殊荣的女性。在24岁的生涯中,莉莉创作了著名的圣歌、交响诗以及许多艺术歌曲,以细腻娇贵的女性韵致,体现了法国晚期浪漫乐派风格。她的姐姐纳第亚·布朗热活到了92岁,作曲并担任作曲教授,是20世纪杰出的法国音乐大师。

还是时代的进步为女性拓开了空间,造就了比范妮和克拉拉时代愈益多起来的女艺术家。数据的多少并不重要,重要的是在音乐疆域,时代给予了性别平等。这体现在现实的音乐生活中,更体现在对于过往被遮挡的那些音乐才女的发掘、认知和追念上。

艺术平等的理念和实践,使音乐遗存更为丰富。当我们聆听《少女的祈祷》那哀郁的旋律时,那位仅活了23岁的波兰女作曲家芭达捷芙斯卡,以一生心血谱成一曲的凄婉经历,永远铭刻在了"祈祷"的旖旎音符中。这使人们认识到,历史和现实中的女性艺术家本来就是音乐的另一片美丽而不朽的天。

（2019.9.30）

> 瓦格纳像

那个多彩又精彩的瓦格纳

2018年是一位音乐大师的诞辰205周年、忌辰135周年。人们说他是歌剧大师，说他是乐剧开创者，还说他是作家，他又是一位激情洋溢的革命者。20世纪40年代，希特勒与这位音乐家有了共鸣，以至在听他的作品时感动流泪。二战之后，已去世半个多世纪的他，被"缺席审判"，以色列至今禁演他的作品。当然，他也少不了浪漫与风流，娶同龄友人之女为妻，成为乐坛一大逸事。他一生70岁，却活出一般人几辈子的"容量"。说到他，最直观的就是一个词："多彩"！

这个人就是德国艺术家瓦格纳。他在音乐与文学领域皆有造诣。走向歌剧，也是一个激情选择：听了贝多芬的交响乐，他认为交响乐止于贝多芬，于是再不去碰交响乐；听了贝多芬唯一一部歌剧《费德里奥》，英雄性的题材和音乐让瓦格纳昂扬立志，终选歌剧为毕生之业。

歌剧是文学与音乐综合的艺术样式。在文学上，作为一个作家，他曾写下许多音乐评论；为寄托对贝多芬的崇仰，他还写了一部穿越式的小说，叫作《朝拜贝多芬》，让这位大师与自己、与世人在同一空间进行对话和交往。当然，他的文学功底没有在歌剧领域荒废。瓦格纳拿起了笔，他一生的歌剧几乎全由自己写作脚本。连文字带音乐，综合创作，全面发挥了两种艺术样式的特长。两长集于一身，使瓦格纳在

歌剧创作上占了先机。他想改词就改词，不必受制于一些剧作家一字不容改的桎梏。文学与音乐让他游刃有余地在歌剧天地潇洒独步。于是，他的"多彩"，渐渐就成了"精彩"。

瓦格纳早期歌剧走在传统疆域中，但循规蹈矩不是他的性格。这时就不可不说他的政治作为了。

1848年，德国爆发革命。起义队伍在德累斯顿街头筑起壁垒。年轻"愤青"瓦格纳参与了枪林弹雨的巷战。起义失败，他遭到通缉。在他后来的"老丈人"也是音乐家的李斯特的帮助下，瓦格纳逃亡国外。在海上，他与第一任妻子经历了暴风雨。船上冒险的经历化作乐思，在一部叫作《漂泊的荷兰人》的歌剧中，倾撒下了浸透海上风雨的音符。

通缉十年，亡命十载。他辗转在歌剧这个融合两样艺术的舞台上，革命气质又使他冲决音乐传统规范。瓦格纳将"纯音乐"的力量，或者说贝多芬式的交响思维，放到以歌唱为主体的歌剧之中。于是，一种贝多芬交响动机式的理念，在他的歌剧中形成。他用交响乐队奏出歌剧中人与物的种种"主导动机"：剧中男女角色，以及河水、风声、城堡、剑刃、舟船、搏战、爱意等，瓦格纳一一给予形象音调，以各自不同的"身份"出现在歌剧情节的演进中。这是歌剧在艺术上的改革性突破。

> 瓦格纳肖像

瓦格纳的作为还不止于此。晚年因巴伐利亚国王路德维希资助，不仅物质上没有了后顾之忧，重要的是，他还得以在拜罗伊特建立了专门演出自己歌剧的剧院。有了这个瓦格纳式的歌剧院，他创作了巨作《尼伯龙根的指环》。这部四联剧由《莱茵的黄金》《女武神》《齐格弗里德》和《诸神的黄昏》组成。这是一部历经20年方竣笔的歌剧，不仅结构庞大，场面宏大，音乐浩大，而且整部剧要演出16小时以上。这种巨制与传统歌剧以及瓦格纳早期歌剧完全不同，他将之定义为"乐剧"。这表明，他的歌剧再次冲决传统歌剧模式，强烈彰显了音乐自身魅力。这是歌剧艺术的巨大改革，用他的一部音乐论著的书名来说，那就是"音乐与革命"。他的

"多彩"人生之中，又现辉煌的"精彩"。

瓦格纳音乐中的德国风范，不是艺术上的色彩，而是包含了一种强大的日耳曼意识。当年一个德国音乐家的这种表达，并没有政治目的。但在他辞世很久之后，德国人希特勒从瓦格纳音乐中听出了他的"理想"。于是，在法西斯诸多集会上，他的音乐成为纳粹典礼中的"背景音乐"。这是他始料未及的。当然，后人也没有怪罪这位确实执着于日耳曼民粹思想的音乐家。这个不是所有艺术家都能遇到的政治"误解"，多少又表现了瓦格纳音乐与人生的异彩。

最后，不得不说说瓦格纳的爱情生活。他有过共患难的妻子明娜。离异对于像他这种不安于现状的革命者和艺术家来说，并不为怪。他的好友、曾帮他躲过通缉的大音乐家李斯特，有个叫作柯西玛的女儿，她是指挥家彪罗之妻。瓦格纳爱上了她，并终成眷侣。于是，只比李斯特小两岁并早逝三年的瓦格纳，竟不得不叫这位友人为岳父。这段音乐史上的翁婿之交，亦成佳话。

历数瓦格纳一生，他的生命够"多彩"了，他的艺术也堪称"精彩"，再加上一点政治的"异彩"，他之所以能"出彩"，实赖于他的时代，那个横亘在音乐史上的 19 世纪浪漫主义时代。这个时代的艺术，本身就"出彩"。与古典主义相比，浪漫主义多了人性的释放，多了艺术的开放。于是，时代之"出彩"映射着瓦格纳，他便在他的生命中制造了比同代人更强烈的"多彩"与"精彩"。

（2018.7.2）

> 斯美塔那像

失聪者内心的最强音

对于音乐家来说，最残酷的莫过于失聪。音乐是用来听的，没有了耳朵，就再无缘于音乐的美丽，犹若堕入一个黑暗世界。这痛苦曾让贝多芬意欲自殁，写下了遗书。当然，他战胜了命运。尽管耳中再没有音符萦回，但他继续创造鸣响着的音乐。

在贝多芬之后，捷克一位音乐大师也罹患失聪。对于耳疾，他记忆清晰。1874 年 7 月，他说："一只耳朵里响着与另一只耳朵完全不同的杂音。有时，那只被塞住了的耳朵又响起轰隆咆哮的声音，好像站在一个强大的瀑布下面。我不得不去接受悲哀的命运安排。"1874 年 10 月 19 至 20 日夜里，他的另一只耳朵也聋了。10 月 31 日，他卸去剧院乐队指挥职位。这位失聪者就是斯美塔那。

失聪，让外界无声，一切音响全归于心。本已有对大千万象声响的体验和记忆，加上此刻要用心灵去捕捉声音，这似乎让他对音乐有了更丰富的感觉与想象。他一生中最重要和最深刻的两部作品，就诞生在失聪后的内心中，成为捷克乃至世界音乐史上的一个最强音。

1874 年春天，已患耳疾的斯美塔那计划创作一组交响诗。无奈他的耳疾严重了。在完全失聪的黑暗中，他完成了交响诗《我的祖国》之《维谢赫拉德城堡》和《伏尔塔瓦河》。首演获得观众热情赞赏，但在沸腾的大厅里，有一个人什么也听不到，那就

是作曲家本人。

离开了波西米亚首府的剧院管弦乐队，斯美塔那于 1875 年 7 月回到乡下林中旧宅。寂寥中，他的思绪从交响诗《我的祖国》，转向聆听自己内心的声音。他"回顾逝去的时日，在忧伤情绪和悲哀梦幻中，就有了那首亲昵的名曲《e 小调弦乐四重奏》"。

1876 年 10 月至 12 月，他写下了那部"亲昵"的弦乐四重奏，在乐谱上写上"我的生活"的标题。这是作曲家的音乐自白。如果说交响诗庞大的管弦抒发了他诗人一般的激情，那么，此时他却"逃到了室内乐的个人的隐秘世界里"。善于表达个人情怀的弦乐的四件乐器，更适合林中彷徨的失聪者追怀往事。于是，弦乐四重奏"已经在不同寻常的主题下呈示了个人千丝万缕的情思，讲述了他个人生活的片断"。

斯美塔那描述了《我的生活》的内容："第一乐章：我的青年时代对艺术的偏爱，浪漫主义情绪。第二乐章：类似波尔卡的舞曲引导我回忆我青年时代的快乐生活。第三乐章：广板持续不断，这使我想起我第一次对那个后来成为我忠实妻子的少女的幸福爱情。第四乐章：对存在于民族音乐中的基本力量的认识，自己所走的创作道路带来的欢乐，直到这个过程被不祥的灾难突然打断；失聪的开始；对没有欢乐的未来的展望；一线希望之光是还有可能好转，不过这一线希望是在回忆起我生活的第一阶段情况下产生的，这种心情缓解了我内心的痛苦。"在第四乐章，他从阴暗的 e 小调走向明亮的 E 大调。但在三连音欢乐的奔突中，没有人们期待的欢乐结尾；作曲家笔锋一转，一个不变的 E 音似从内心深处响起，这个象征性的单音四次震颤奏出。斯美塔那说："这是以最高音表现命运灾难的声音，这是 1874 年在我耳中产生，通知我已开始失聪的声音。"命运以及对于爱情的回忆交织一起，情感复杂，颇动人心地结束了这个乐章，阖上了失聪者的《我的生活》。

斯美塔那的内心音乐自白，写在人生低谷之刻。虽只用四件弦乐器，人们却听出了"管弦风格"。在悲苦的失聪岁月，弦乐能发出管弦交响般的音响，表明已经关闭听觉的斯美塔那内心的丰富。在一个无声的世界里，他创造了更强烈更多彩的有声。他在一首弦乐四重奏中，寄予了满满的情愫与高超的艺术才具，这位失聪的音乐大师发出他内心的最强音。

接着，他从弦乐转向管弦，抒写了

> 斯美塔那肖像

交响诗《我的祖国》的最后篇章。由六部标题交响诗组成的这部巨作，"用捷克人民肯定生活的精神赞美了神话传说、大自然、民族性和历史"。

维谢赫拉德城堡是俯瞰伏尔塔瓦河的一座城堡。第一首《维谢赫拉德城堡》中，表现的是由神话歌手讲述的古代骑士战斗的故事。

伏尔塔瓦河是捷克民族的"母亲河"。第二首《伏尔塔瓦河》中，小溪汇成大河，波宽浪涌与两岸欢腾的民间舞蹈相映，推出一支直击心灵的不朽旋律。

萨尔卡是一个关于女人国的传说。第三首《萨尔卡》中，激动的管弦音流叙说了一段爱情故事。

第四首《波西米亚的平原和森林》，以祖国的田园风光与乡民欢舞，刻画了捷克民族乐观的天性和淳朴的性格。

塔波尔小镇是一个古老小镇。那片土地写下了南波西米亚古老的胡斯教派起义的悲壮历史，这是第五首《塔波尔小镇》的主题。

布拉尼克山是捷克基夫霍伊山峰之脊，也是民族象征。斯美塔那俯瞰着历史和山川，忆念着传说与英雄，以乐观之情写下终曲《布拉尼克山》。

斯美塔那承继李斯特所创立的交响诗形式，以充满爱国情怀的主题，刻画了捷克民族精神，确立了浪漫主义的民族交响诗形式。以此他构筑了《我的祖国》这一"捷克音乐的民族圣物"，发出失聪者内心汹涌的民族最强音。

失聪让斯美塔那远离外界的喧嚣，林中幽居又让他更冷静更深入地抵达自己的内心。在他人生最后 10 年，以"我的"这个温暖的词语，写了许多作品：交响诗《我的祖国》、弦乐四重奏《我的生活》、小提琴与钢琴二重奏《我的家园》，以及合唱《我们的歌》等。斯美塔那晚年在痛苦的失聪之中，与贝多芬一样战胜了命运，取得了人生与艺术的胜利。

每当聆听这些杰作时，我们可曾想到，他的作者永远听不到他所创造的音乐？这音乐有着何等撼动人心的美丽啊！

（2018.10.25）

> 小约翰·施特劳斯像

施特劳斯家族的纪念碑

尽管世界上有那么多经典曲目，但每年维也纳爱乐乐团依然是以施特劳斯家族作品为主的动听乐声，迎来我们这颗行星的新的一年；尽管新年音乐会上的人们一直期盼着早些听到那首经典，但每次都要等到谢幕的最后时刻。2017 年，这首耳熟能详的《蓝色多瑙河》迎来了百五生辰。19 世纪统治乐坛整整一个世纪的施特劳斯家族，他们的音乐已然跨世纪鸣响到了 21 世纪。其繁景盛况预言这缕余音，或会再鸣响一两个以至更多的百年。

150 年前的 1867 年，身居维也纳，徜徉大河边的那位约翰·施特劳斯，亦即小约翰·施特劳斯，在读到诗人卡尔·贝克的诗句"在那多瑙河边，在那美丽的、蔚蓝色的多瑙河边……"之后，一个再简单不过的大三和弦分解音符出现在脑海中，便成为一个亘古不朽的音乐主题。她拓展出一首曼妙的圆舞曲，响彻整整一个半世纪，并成为全人类迎接新年的第一声歌唱。2017 年，作为加演曲目的这首经典迎来了特别热烈的掌声。150 年，这首圆舞曲和这位小约翰·施特劳斯及其家族带有维也纳印记的轻松美丽的音乐，在 19 世纪浪漫主义音乐时代，其辉彩堪与同时代的任何一位或一群大师大作相媲美，且在受众的广泛度和流传的持久度上，几乎能与任何大师比肩而立。

冷静来看，音乐史上最有魅力的浪漫乐派的名家名作或多或少都还未达到尽人皆

知并倾心挚爱的程度，只有施特劳斯们做到了。这个家族的音乐以独特的维也纳风格，在近两个世纪以来，已然成为几代聆听者耳畔心中挥之不去的永恒奏鸣。

施特劳斯家族的音乐已过去近 200 年时日，且与我们有千里关山万顷浩海的空间阻隔，人们虽时时能听到这些响亮切近直入心灵的乐声，但这毕竟是遥远的历史回声了。这是历史的"余音"，但却造就了不同凡响的"永恒"，因为，她融入了音乐的最根本的基因。

施特劳斯家族的音乐具有打入人心的惊人美丽与魅力。"美"，是音乐的本质，更是音乐不可移易的基因。纵观音乐历史，不朽之作皆为"美"声。但音乐这一与生俱来的"美"的表现形式，却千差万别，样式多元。那些大部头的鸿篇巨制，往往将美丽与魅力包装在层层渐进的音乐戏剧性中，用专业的话说就是"交响性"中，经感性聆听之后多次咀嚼，方能从理性的隙口中将"美"露出；而另外一些抒发情愫的篇什，虽亦尽显音乐的美丽与魅力，但却在日后随时间磨砺而只能位居小众的节目单中。

> 维也纳　J·施特劳斯雕像

施特劳斯家族的音乐是在平民化的民间舞曲的框架内，充分展示了专业音乐技巧的通俗化，如曲式上三段式和回旋式的简洁构成，如配器上织体清晰、色彩鲜亮等。最重要的是，他们的作品着意突出了旋律与节奏的表情能力，造成器乐曲的鲜明的歌唱性和动感极强的舞蹈性。这就是"美"。所以施特劳斯家族的每一个音符皆似浸满情感的温度，与听者有极为强烈的贴近感。如此，才使其作直击人心，也深入人心。入心之乐，方成"永恒"。

一些专业的音乐学者总不愿意将这一股新兴的音乐潮流，纳入浪漫主义乐派的主流之中。但事实是，施特劳斯家族音乐的全部特质，无疑是浪漫主义音乐的典型。这音乐，洋溢着人的充沛情感；这音乐，带有融汇其他艺术样式的综合性；这音乐，在艺术上与古典和现代音乐的风格迥异；这音乐，尽显专业化音乐的纯熟技巧；这音乐，还为浪漫主义时代的音乐大师所青睐。150 年前，小约翰·施特劳斯把《蓝色多瑙河》开头一句的乐谱，写在扇面上送给勃拉姆斯。这位具有古典气质的浪漫时代作曲家激动地说："可惜不是我所作。"

施特劳斯家族音乐的高认知度，还不限于艺术领域，在更高层面上已成为一个民族的符号。比如《蓝色多瑙河》被誉为"奥地利的第二国歌"，其国公民无论走到哪里，一曲《蓝色多瑙河》就是他们"无形的身份证"，每闻此曲，皆会热泪盈眶，乡愁满溢。施特劳斯家族音乐在奥地利在欧洲在全世界广泛的认知度，又使其成为经典并演绎为半个多世纪以来一年一度迎接新年的第一声。

2017 年，正值施特劳斯家族中的翘楚名作《蓝色多瑙河》诞生 150 周年。在一个半世纪的反复演绎中，那蓝色的音符已经煅成一块块闪光的砾石，渐次砌就了一座音乐纪念碑，其上铭刻着施特劳斯家族为人类文化所做出的伟大贡献。只有永恒，方可成碑。当我们站在这座音乐纪念碑下，受到的启迪是——音乐的永恒与不朽，不是专门家圈内人说了算，而是普普通通的大众说了算。诚如周恩来所说："艺术是要人民批准的！"

（2016.12.23）

> 德彪西像

朦朦胧胧的德彪西

2018 年的春三月，他已经去世整整 100 年了。那是一个新纪元的初始之际，他颠覆了由巴赫、莫扎特、贝多芬等人建筑的古典音乐世界，轰然推开了一个新的 100 年，也就是 20 世纪的音乐大门。他就是法国人德彪西。

19 世纪末，西方音乐的浪漫主义大潮已近尾声。在晚期浪漫乐派诸多作曲家的笔下，已现出现代色彩；更早一些，浪漫主义全盛时的李斯特，其晚年的晚作就被称为现代音乐的"先声"。

19 世纪末，巴黎艺术界异彩纷呈，各门类艺术都出现了各式各样的探索。象征派的诗歌让德彪西跌入无边的想象，印象派的绘画让德彪西陷于朦胧的梦境。如果他的音乐再去沿袭先辈巴赫、莫扎特，哪怕是年代相近的同胞柏辽兹，那就不可适应时代的迅疾前行了。这位戴着宽檐帽，混迹于巴黎艺术沙龙中的青年，烦躁地喝着咖啡，想为音乐寻找一条搭上时代脉搏的出路。

一次，他看到了印象派画家莫奈的一幅画《日出·印象》。迷离的光斑，朦胧的色调，非实体性的造型，以及整幅画面那种嵌入人们主观印象中的海天碎片，让德彪西如梦初醒。自此，德彪西朦朦胧胧地构想着一种音乐，它摒弃了旋律这一音乐构成的主体要素，它突破了功能这一传统和声的规整色彩，它舍去了曲式这一管弦作品沿袭

几百年的形式羁绊。这位法国人聚焦的是，让音符随自己主观的感觉或印象，信马由缰铺陈出不拘一格的乐思。于是，带着这种看似蓦然形成的不因循成规的艺术理念，他狂热地开始了另类的音乐创作。

德彪西第一部受印象派画风启迪的作品是管弦乐曲《牧神午后》。当时，他读了法国象征派诗人马拉美的同名诗作，文字的神秘意境激发他创作了印象派画境的音乐。作品中，带着牧神的慵懒倦怠以及梦境一般的波影，管弦中奔突出了诡异奇幻的音响。懵懂之中，聆听的人已找不到所熟悉的主部副部主题，或是明晰的音乐动机了。曲调和旋律淹没在朦朦胧胧的块状音响的碰撞之中。迸发出来的，是让人们去感受的迷离色彩。这牵动了也启发了听者不同的感性印象，给人以对于音乐的多元化个性感受。通过印象的音乐，给人们带来了音乐的印象。德彪西改变了人们的聆听习惯，听他的音乐要更多去调动自身的想象和感悟。印象风格的音乐，似要让人们从整体上去捕捉音乐的内容、主题以及情感。结果，全是虚空。实实在在的，只有自己主观想象所带来的聆听的惬意。

这首音乐上的《牧神午后》，让写作《牧神午后》的诗人马拉美惊异万分。他说，德彪西的音乐"由于乡愁、惊人的敏感、幻想和丰富，超过了我的诗作"。

自《牧神午后》始，对于德彪西所创立的这种朦朦胧胧的乐风，人们借用一个绘画术语，称其为"印象乐派"。它从浪漫主义的晚照中走来，推开20世纪之门，带来一抹艺术曙色，德彪西创造的印象乐风便彪炳于史册之上。

或许深受印象派绘画的影响，在德彪西的音乐生涯中，其作品大多以大自然为题，用管弦以及钢琴等器乐色彩，继续构筑他的音乐"印象"。

接下来的一部作品，是他称之为"交响素描"的《大海》。"素描"，道出了音乐家受绘画影响何其深刻。他用管弦色彩刻画大海"从早上到正午"的光斑变幻，以及"海浪的嬉戏""风与海的对话"等图画，幅幅画面都由音块幻化着色块，交响编织着光影。一派朦胧印象，画出了大自然的海景，更刻画了人们心中对于大海的感受与认知。有一段八个声部的小提琴乐声，那是德彪西

>德彪西肖像

在抒发对于大海的无边景仰。他曾说过，他常感到自己"对海的尊重总嫌不足"。

他的钢琴曲《月光》，以黑白琴键敲击出了月夜的朦胧。虽只一架键盘乐器，却也能奏出管弦交响的细腻刻画与宏大烘托。继身处古典与浪漫时代交界的乐圣贝多芬所创造的钢琴经典《月光奏鸣曲》之后，这是又一阕献给月色的艺术杰作。总之，无论何种乐器，不变的是，德彪西用印象笔法抒写出了大千世界在人们心中的"印象"。

他的另一部管弦乐作品《夜曲》，又用了一个绘画术语："交响三联画"。在德彪西的作品中，一个"画"字，提醒人们不要忘记，他的艺术创造是从"画"中来的，他由印象派画作启发而创立了印象派乐风；也是到"画"中去的，印象乐派的音符会把画带到人们的心中。这就是20世纪初叶德彪西所开创的印象音乐的风范。

从历史角度看这位辞世百年的德彪西，在20世纪初叶，他创造了一种艺术风格并形成了一个乐派；还是在20世纪初叶，他又将这一乐风传递到了法国、意大利、西班牙等欧陆诸国，并造就了一批步其后尘的印象乐派大师，如拉威尔、杜卡、德·法拉、雷斯庇基等。

作为20世纪的音乐旗帜，德彪西赋予新世纪以一个新的艺术流派，揭示出新纪元之"新"的独特美丽与魅力。如果用一句话来概括他和他的乐风，那就是：20世纪的音乐大门洞开，向我们走来的，是朦朦胧胧的德彪西。

（2018.1.23）

>格里格像

从峡湾，他走到了全世界

19 世纪中叶，德国人这样嘲笑一位挪威音乐家："陷入了峡湾中，并且永远出不来了。"但是，这位在北欧小国生活和创作的音乐家执拗终生，直到临终还立下遗嘱，把他的骨灰置放在挪威特罗尔豪根的天然洞穴中。因为这块巨大岩石，正对着他祖国的峡湾。他 64 岁人生所绽放的才华，化作了音符，倾注在这个哺育他的峡湾之中。

他叫爱德华·格里格。今天，你到北欧这个峡湾国度挪威，所到之处都可见他的身影，旅游店里 T 恤衫上都印着他的肖像。这个国家如此忆念着他，是因为他毕生以音乐讴歌着这个国家。

他在德国受到过专业音乐教育。他的眼界也在欧洲乃至世界的音乐视野之间，并且有着不比德国人差的音乐才具和娴熟技巧。他尊敬创办莱比锡音乐学院的德国音乐大师门德尔松，他就是在这所学院打下的扎实音乐基础。他对于德国音乐传统，以及巴赫、贝多芬、门德尔松等大师，怀有深挚景仰。但经过思索，他说了这样的话："艺术家，如巴赫和贝多芬都在高处建立了殿堂，而我则想为人们选几所住房。在这里，他们会感到自由舒适和幸福。"

10 年、50 年，乃至 100 多年以后，他所建立的这"几所住房"，却也都以崇高声名成为高处的殿堂。回望音乐历程，格里格音乐的辉彩，确实如那位德国人所嘲讽

的，从未出他祖国的峡湾；他自己也袒露，"我记下了祖国的民间音乐"，立志做"挪威的音乐代言人"。他正是以本民族风范，让挪威音乐从峡湾走到世界。从19世纪到今天，全世界人对于挪威音乐的认知，几乎都来自"格里格"这个名字。

其实，格里格一生没有多少鸿篇巨制。有着"音乐王国统帅"之称的交响乐以及歌剧这两个大型音乐体裁，这位作曲家一生皆未涉足。他不像海顿那样动辄就写出了104部交响乐，也不像大器晚成的布鲁克纳那样仿照贝多芬吭哧吭哧写了九部交响乐。格里格不追求大师大作，只心系挪威格调的精致作品。

记得，早年在音乐学院附中就学时，我的西方古典音乐的蒙学，就是格里格的《培尔·金特》组曲：此为课堂上的第一篇。这是他为挪威戏剧家易卜生的一部戏剧创作的配乐。多少年过去了，这部戏剧已不再上演，人们牢牢记住的，是飘浮在剧情氛围中的格里格的音乐。易卜生有名剧《玩偶之家》《人民公敌》等大作传留于世，但至今人们还能记起他的《培尔·金特》，则有赖于格里格的不朽音乐。

这部戏剧配乐的精彩片段被组合成了两套管弦乐组曲，成为西方古典音乐的传世经典。《培尔·金特》组曲中的《日出》《妖魔的宫殿》栩栩如生的色彩描画，《安妮特拉舞蹈》《阿拉伯舞》异国情调的舞动，《奥丝之死》《英格丽特的悲哀》情愫深切的抒发，皆是脍炙人口的名篇，居于世界交响名作之林。至于那首《索尔维格之歌》，则以歌唱与演奏两种形式，在美丽的旋律中传布着挪威情调。

格里格在面山临海的屋子里创作，寻觅着《培尔·金特》音乐中的挪威气质。他最先写出《索尔维格之歌》旋律。从这开始，灵感之泉喷涌，作曲家顺利创作了全部配乐。格里格的妻子说，当《索尔维格之歌》旋律涌现那一刻，"我们一起唱着，表演了这首曲子。格里格脸上第一次露出笑容，对这个曲调表示满意，并称它为明灯"。作曲家说，这是"挪威精神在自己心灵中的歌唱"。后来，人们这样盛赞这首乐曲："挪威的大自然就像这支歌曲一样优美动人。"

这部传世的《培尔·金特》组曲，标题鲜明，音乐简洁，声韵动听，作为格里格的代表之作，既具有高超的艺术

> 格里格肖像

水准，又具有雅俗共赏的特征。难怪当年我们这些音乐学子第一次接触西方古典音乐时，用来启蒙的不是巴赫和贝多芬，而是格里格。

当然，以《a小调钢琴协奏曲》为代表的格里格协奏曲，也不乏名篇。即使如协奏曲这种大型交响性的作品，他给予的篇幅也不大。在《a小调钢琴协奏曲》中，三个乐章没有交响性的宏大发展，也没有过分炫技的段落，作曲家以朴实简洁的笔调，做了明快的风俗性的音乐铺陈与展现。19世纪浪漫主义钢琴大师李斯特聆听此作之后，对格里格说："保持坚定。我告诉你，你有才华，不怕他们来威胁你。"大师的话显示出格里格具有跻身欧洲音乐大师之列的实力，也表现了那时欧洲音乐界对于"民族乐派"音乐，特别是对于如北欧挪威这样缺少厚重音乐传统国家的音乐，还是有所不屑。格里格"保持坚定"，他就在峡湾之间，创造了一个走向世界的事实：

历数格里格代表之作，确实不如巴赫和贝多芬那样浩瀚无际，也缺少艺术传统深厚国度的大气磅礴。但是，他的音乐"特色"含金量高。格里格作品的价值就在于他所恪守的民族特色。虽然他只居于北欧峡湾一隅，但是民族特色使他的音乐走向世界。作为"挪威音乐的代言人"，格里格让"挪威的情感和挪威的生命，存在全世界的每一个音乐室中"。

（2018.9.28）

> 斯特拉文斯基像

20 世纪的一抹音乐晨曦

20 世纪初叶，以温文尔雅著称的巴黎，发生了一场音乐骚乱。

时间：1913 年 5 月 29 日晚；地点：巴黎爱丽舍田园大剧院。那一晚，正是俄裔作曲家斯特拉文斯基的《春之祭》首演之时。"噪音"一般的新异音块，冲决了人们习惯的音调听觉，不入耳的音乐引来人们不自主的抗拒。听众席间，抨击与称赞"交响"一片。喊叫声、敲击声将管弦乐队淹没。作曲家圣·桑离席而去，德彪西却站起来恳求大家安静；奥地利大使高声嘲笑这部作品，拉威尔却欢呼一部天才之作诞生；芭蕾编导站在侧幕椅子上，大声喊着节拍；身着麻袋片的舞者闻击节之声，勉强舞之蹈之。剧场内外一片骚乱，警察紧急赶到。

这时，始作俑者斯特拉文斯基跑到一个街心公园，擦去额上汗水，惊然一瞥，东方天际微微泛出了晨曦。

躲避了要把他送上断头台的叫骂，他舒出了一口气，却依然坚定认为，他的音乐"传达了人类与地球的、生命与土地的紧密联系的感情"。他说，1913 年 5 月的这一天，是"突然降临的俄罗斯的春天"。

时间飞快，百年过去。2013 年 5 月 6 日，在那场骚乱的百年之际，中国艺术家在北京天桥剧场，首次排演了斯特拉文斯基的《春之祭》。他所说的"不受任何一种体

系指导"的音乐，流入了有着时空阻隔的东方观众耳中。没有骚乱，只有会心的掌声。其实，早在那场骚乱一年之后的1914年4月，巴黎的一位评论家就写道："在最后一个和弦之后，激动不已的观众呼喊着作曲家的名字，表示无限的尊重。"作曲家说，这是"一次辉煌的平反"！

>斯特拉文斯基肖像

时间，改变人们的心态；时代，让社会走向进步。1913年《春之祭》的晨曦，在一年之后，在一百年之后，终在世界的西方和东方，汇成璀璨日光。人们接受了艺术的前进与革新。

艺术是在突破中进步的。只有在尽善尽美表达内容的前提之下，创造出一种"不一样"的艺术作品，才会在历史上留下不朽。评论家认为，《春之祭》是"20世纪的峰巅之作"。其"巅"，在于其"新"；其"新"，铸成其魂。艺术命脉所系之"新"，要求艺术家离经叛道。这类在音乐世界信手拈来的细节，让我们醍醐灌顶地意识到了"新"的力量。

记得在音乐学院上和声课时，做习题时内声部严禁平行四五度。在作业上，这种音程构成，常被打上一堆红叉。然而，在聆听鲍罗丁的交响音画《在中亚细亚草原上》时，开篇就是平行四五度音程。那种空旷与平淡，违背了教科书上的规定。正是为了表现空旷而平淡的荒原，作曲家大反其道，刻意运用了这个"忌讳"的音程，却取得了百年赞誉的艺术效果。

音乐学子所崇拜的"老肖"，在毕业音乐会上演出了《第一交响曲》。那时，他刚满20岁。老师格拉祖诺夫指出其总谱上有一个不协和音程，让他改掉。年轻的肖斯塔科维奇正是用这个不协和音去表达青春的悸动。所以他坚持不改。这个坚持，突破了教科书上的规矩，以破规践行了创新。多年之后，我们这批音乐后生聆听，深深感到他的音符熠熠闪光，让人激情涌动，血脉偾张。那个不协和音早就淹没在情感的潮流中了。

还有"老柴"，他的《1812年序曲》是为纪念俄国大胜拿破仑而作的。演出中，尤其是户外演出，有时启用真的大炮作为乐器。1882年8月20日，莫斯科救世主大教堂首演了柴可夫斯基的这部序曲，动用了军鼓、大炮、大钟等超常声响。钟鼓齐

鸣，炮声隆隆，深深打动了在场公众。这种超出配器规范的创新之举，为强化内容的特殊需要，演化出了艺术上的大胆突破。这一壮举是任何教科书都无法书写和规定的。能在教科书奠定的坚实基础上生发出不断变幻的音乐之"新"，方显艺术家的出类拔萃。

恰是这"新"，让我们沿着音乐历史的长河，从巴洛克辉煌建筑的身后，踏上维也纳的音乐沃土，再去领略19世纪浪漫音乐的瑰丽盛世，接应20世纪带着工业革命色彩的现代音乐，瞭望21世纪伴随着信息技术的更开阔的音乐视野。艺术之新的萌生，就像晨曦，起始总是微弱的，但却孕育着苏醒复兴的力量。有了晨曦，才会有跃然而出的灿烂太阳。

1913年初夏的巴黎晨曦，在骚乱中升起。这表明一切新生的艺术总会有一个曲折的经历。但代表了时代前行趋势的新潮，尽管仅是晨曦一抹，却总会在曲折甚至是挫折中放出异彩。从1913年的巴黎，到2013年的北京，在斯特拉文斯基的音乐中，我们聆听到也回望到了音乐的大步前进。

（2016.3.27）

"对影成三人"：斯特拉文斯基

李白《月下独酌》诗曰："举杯邀明月，对影成三人。"借用这句话，有一位音乐大师堪称"对乐成三人"，在他一人身上，可看到三个不同的人。

斯特拉文斯基，一位诞生在俄罗斯的作曲家。他终生流浪，客居他乡。自20世纪初叶去国，直到60年代才再次踏上故土。他所处的漫长时间与浩阔空间，造就了其乐的异彩纷呈，以至在他一人身上竟存在三种不同乐风，仿佛有三个斯特拉文斯基站在我们面前。

作为根在俄罗斯的艺术家，斯特拉文斯基的起步不同于19世纪初叶"民族乐派"奠基人格林卡，也不同于他的先辈、那五位民族主义音乐家组成的"强力集团"。18岁，他就跨过了19世纪，一生的大部分时间都在20世纪中度过。因此，他的早期作品虽带有俄罗斯乐风，却与他先师那种齐整严谨的民族乐风不同。

最初，他秉持俄罗斯的艺术风格，又与20世纪粗粝尖锐的现代音响有了交集。这时斯特拉文斯基的民族乐风，不过是他在其现代风范中点染一抹色彩而已。

他师从"强力集团"的中坚人物里姆斯基·柯萨科夫。但踏出学院大门，他就沉迷于一种新的音响探索中去了。这时，斯特拉文斯基以传统耳朵所无法接受的音符，组合出原始主义音乐。其间刺耳音粒和繁杂节奏往往湮没可歌的旋律，发出让人不忍

卒听的声响。这时，原始主义者斯特拉文斯基走来了。

他最早的名作《火鸟》《彼得鲁什卡》，还在原始主义边缘。他的《火鸟》虽在纷乱音符中纷飞，却还能听出俄罗斯韵律。如温柔抒情的《公主舞》，采用了民歌旋律。《霍洛沃多舞曲》也取自民间，管弦营造的清澈透明音响，让人恍如步入仙境。舞剧《彼得鲁什卡》有俄罗斯标题、风情和歌调，而刺激耳膜的不和谐音的涌动，则显示出他与先辈对于俄罗斯乐风的不同解读。这两部作品是他走向新途的起点：既覆盖着俄罗斯传统的巨大身影，又浸染了极具诱惑力的 20 世纪初叶光怪陆离色彩的音响。

接着，作为以创作芭蕾舞剧音乐为主要取向的作曲家，斯特拉文斯基和他的合作者、舞台美术设计者、20 世纪现代艺术大师毕加索一样，抽取了对于传统造型的基本认知，以抽象的分裂表达主观意象。在 20 世纪的巴黎舞台上，二人以音乐与绘画尽现原始主义风采。

1913 年，他和毕加索、佳吉列夫合作的《春之祭》，颠覆了以典雅和秩序著称的巴黎艺苑。画家不着边际既朦胧又刺激的大胆构图，舞者披着麻袋片数着节奏点的"群魔乱舞"，音乐家让枯枝一般粗犷密集的节奏挑起刺耳的音符，这个舞台如当时评论所说，像地狱一般。高雅的巴黎人怒咒作曲家应该上绞架、下地狱。

很快，斯特拉文斯基就带着 20 世纪的音乐晨曦，在历史烟尘中脱颖而出，成为与时俱进的先锋派人物。而那"地狱般"的原始主义音乐，却在听众耳中愈来愈悦耳，以至让他们如聆"天堂之声"一般地闭目迷醉了。

原始主义折腾了近 10 年。或许，他想让耳根清净一点了。于是，自 20 世纪 20 年代始，温文尔雅的第二个斯特拉文斯基走来了。这时，他侨居瑞士。静谧环境让他有了一种回归感，他甚至低语"回到巴赫"。

这一时期他的代表作《普尔契涅拉》的曲调，来自 18 世纪意大利作曲家裴格莱西的作品；他的《D 大调小提琴协奏曲》从巴洛克时代意大利小提琴音乐以及巴赫作品中汲取了灵感。而他的《诗篇交响曲》《C 大调交响曲》等大型交响之作，则完全以 18 世纪以来交响乐传统规范，来创作他的 20 世纪交响乐。斯特拉文斯基的"复古"，不是回到 19 世纪，而是直接瞄向 18 世纪古典主义艺术。即使是离他有近百年之遥的浪漫主义辉煌，他也视而不见；他要回到再一个一百年前。这是他的"古典主义"。但在这个回归中，他又融入了现代对于古典的观照。于是，斯特拉文斯基便以"新古典主义"的身影，第二次出现在人们视线之中。

1951 年，斯特拉文斯基以"意大利—莫扎特"风格创作了歌剧《浪子的一生》后，他感到近 30 年对于古典的追怀已殆穷尽。他要转向！现代序列主义的鼻祖勋伯格在洛杉矶居住，与斯特拉文斯基近在咫尺，不过他们未曾谋面。十二音序列的音响，打破了他以往的认知：十二个半音比七个自然音具有更大的自由。扩大的音响让这

位已近 70 岁的老者焕发了青春。他又创作了一系列令人惊异的奇妙音响，在 20 世纪 60 年代纷纷向听众掷来。

他的电视音乐舞蹈剧《洪水》，带着光怪陆离的音响，洪水般涌来。在让他声名鹊起的《士兵的故事》《乐队变奏曲》等作品中，以芭蕾舞剧《阿贡》最为著名。以自然音写法开头，以十二音序列写法为核心，结尾又回到自然音列。他始终为自己设立一个个对立的"障碍"，然后再突破。斯特拉文斯基在 70 岁高龄之时，抛弃了几乎情系一生的七个自然音，而在十二音尖锐纷繁的音响中，以激进的第三个斯特拉文斯基的形象，走完了"浪子的一生"。

音乐上经典的"三段体"结构，贯穿了几百年音乐史。"ABA"周而复始，恰与斯特拉文斯基的一生相合——最早带着故土韵调的原始主义搅动周天（A）；30 余年古典的回归，尽现音乐之美（B）；最后夕照下与时俱进的序列主义，让音符再度搅动、旋转、迸溅（A）。

翻看 20 世纪音乐史，音乐若月轮，在岁月平川上映照出音乐上的"对影成三人"，那就是我们看到的三个一样又不一样的斯特拉文斯基。

（2018.10.22）

> 拉赫玛尼诺夫像

脆弱的拉赫玛尼诺夫

1892 年 5 月 31 日,莫斯科音乐学院举行毕业生音乐会。一部叫作《阿连科》的歌剧间奏曲奏完最后一个音符时,兹维列夫教授激动地上前拥抱了作者,并把自己的金表送给了这位学生。此后,《阿连科》在莫斯科大剧院首演,"柴可夫斯基从包厢里伸出身子热烈鼓掌"。这是一位 19 岁学子用 15 天时间完成的作品。这部毕业之作获得学院"自由艺术家"大金奖。荣耀表明年轻作曲家的才华毋庸置疑。

几年之后的 1897 年 3 月 15 日,在格拉祖诺夫指挥棒下,他的第一部交响曲首演了。演出时,作曲家躲到后台的消防用梯上,常常捂上耳朵。总谱中时时冒出的新异音响,让乐队颇不顺手。台下坐着音乐大咖,耸肩摇头并在首演后尖刻评论,这音乐只"使地狱居民惊喜若狂"。

短短五年,先成功后失败。在艺术创作上,这本寻寻常常。一部作品的失败并不能否定一位作曲家的才华。但这位作曲家自己否定了自己。如下地狱一般,严重的神经衰弱让他病倒,搁笔达三年之久。疗病中,连大文豪托尔斯泰都来开导他。这位经不起挫折的作曲家,就是脆弱的拉赫玛尼诺夫。

这是铭记于史的绝无仅有的一段逸事,也是拉赫玛尼诺夫生平中绕不过去的一件大事。在伦敦催眠疗法的黑屋子里,他听到心理医生尼古拉·达尔的不绝絮语:"你有

才华，你有能力，你将开始创作协奏曲，你会工作得称心如意，你的协奏曲会是最好的……"终于，他走出了危机。《第二钢琴协奏曲》蜚声世界，证明了拉赫玛尼诺夫确有才华。

三年中，他很脆弱。因为他的敏感放大了一次失败的阴暗面，给自己背负上天大的压力。敏感，往往是许多音乐家都有的性格。拉赫玛尼诺夫在童年就很敏感，他不可承受任何悲戚之重。姐姐如是回忆："他最不能忍受别人的眼泪，甚至为了停止街边小孩的哭泣，而将自己口袋里的钱全部掏空。"这与赞赏他的柴可夫斯基幼时的敏感如出一辙。而那位舒曼，敏感得罹患精神病，以至跳入了莱茵河。敏感，就是张开了的神经，伸出无数细密的情感纤维，以比旁人更多的感性，搭上了音乐的抒情特质。于是，忘情于创作的作曲家常不舍昼夜涕泪交流，方有经典出世。这是敏感给予音乐的一个优势。

危机之后，拉赫玛尼诺夫从催眠的暗室走了出来。他的音乐绽放出了光华，杰作迭出，声名沸扬。更重要的是，他的音符从此烙下了由敏感演化而出的独特色彩。

敏感，曾使他消极，让他极端。寻常失败导致质疑自己才华，让深切的悲观渐渐化为深沉的忧郁。从催眠中苏醒之后，拉赫玛尼诺夫写出《第二钢琴协奏曲》。一开篇，从黑暗低音部缓慢步出的一个让人窒息的长句，带着化解不开的深沉与厚重，为他此刻与日后的音乐奠定了基调。有人说，这是时代重压下俄罗斯母亲的叹息；但更贴切地说，这是敏感带来的消极和极端，在心中刻下的悲痕。幻想和忧郁，确实因其深刻的抒情性和戏剧性而关联时代，但说其为性格所致，是为了抒发个人内在精神体验，则更为确切。这种敏感敏锐的音乐表达，以小见大，涌出直击人心的情致和诗意；同时，也扬起拉赫玛尼诺夫乐风的鲜明旗幡。

敏感，又让拉赫玛尼诺夫尤喜顺境。他终生皆在安静环境中创作，他说："没有比安静独处对我更有帮助的。"于是，在纷乱的第一次世界大战中，他为寻一块净土，流徙他乡。但很快他又思乡心切。故乡伊万诺维卡那间木屋与美国哈德逊河畔的田园居宅、美丽的比弗利山庄相比，他更愿意"重温伊万诺维卡旧梦"，因此承受着不绝的乡愁。那时，他改编了舒伯特的歌曲《去向何方》，以寄托游子的哀愁。

在漂泊的岁月，他的作品虽有阳光和春潮，但基调还是浓厚的忧郁。他的作品有题曰《岩石》《死岛》《钟声》《悲歌》等。他的三部交响曲和四部钢琴协奏曲以及著名的《交响舞曲》和《帕格尼尼主题狂想曲》，虽都以纯音乐刻画了他的深邃思考，但出自脆弱的感性的敏感，还是让音符牵动着，走向深沉的悲情。《第二钢琴协奏曲》的第二乐章，让法国作家罗曼·罗兰想到了二战的废墟，如发自心底的叹息，哀郁的旋律深厚得让人流泪。

敏感，也导致拉赫玛尼诺夫追求完美的理念与践行。即使那部一败涂地的《第一

交响曲》，也是他精心的创造。世纪之交，作曲家对新音响新语言进行了尝试；即使失败，也浸透了他追求完美的心血。失败的不可承受，正说明完美的破灭对他的打击何其之大。

脆弱的拉赫玛尼诺夫难以做到宠辱不惊。敏感的性情与生俱来，想改也难。这虽似他的人生之缺，却造就了他入抵心灵的艺术魅力。他极富感性的音乐可以唤起情感共鸣的强大冲击，可以震颤人们心中最脆弱最敏感的那一缕情弦。比哀痛更有力量的忧郁，带着凄美抵达人心深处，穿越百年之遥，直接攥住了我们的心。与拉赫玛尼诺夫同时代的钢琴家霍夫曼说："每当他浮现眼前，禁不住热泪盈眶。"

拉赫玛尼诺夫在音乐创造中，注入了自己的真情。他的敏感、忧伤、乡愁、悲悯以及无法承受生命之重的脆弱，都是他"人本"涌现的源泉。于是，一位音乐学者将一本解读拉赫玛尼诺夫和他的音乐的书命名为——《我爱上了我音乐中的忧伤》！

（2018.10.4）

冬夜，拉赫玛尼诺夫来了！

————·—·—·—·—·—·—·—·—·—·—·—·————

北京冬夜，拉赫玛尼诺夫来了。这是两场长达三个多小时的交响演绎：四部钢琴协奏曲、三部交响曲以及《帕格尼尼主题狂想曲》和《交响舞曲》。九部巨作，尽收这位俄罗斯音乐大师的"交响风光"。在捷杰耶夫的指挥棒下，乐音涌流，消冰融雪，为中国爱乐者拓开一个春意盎然的音乐世界。

早在中学时代，我就认识了他。一个俄国学者撰著了《拉赫玛尼诺夫评传》，我尝试译成中文。虽因"文化大革命"间断，但到 1978 年前后终于完成夙愿。了解了他因《第一交响曲》初演失败就要斩断音乐之路的极端情绪，以及他不得不接受催眠治疗的情状，深感这个一米九的大个子，其实情感脆弱、情绪极易波动，就像一根纤细的琴弦，会强烈震荡，一不小心就会折断。

多年以后，系统聆听了他的作品，那种决绝的情绪，震荡着音符也震荡了我。聆听中，拉赫玛尼诺夫音乐铸下一个深刻印象：这位坚守浪漫情怀的艺术家的音乐，感性得几乎没有骨架。一片旋律的汪洋淹没了听者，像无数手臂拉拽着你，让你沉没在他的音符里。只在此时，才会感到他的音乐骨架是那么隐秘却又鲜明地矗立在他的音乐中。

拉赫玛尼诺夫写过《阿连科》等歌剧，《春潮》《钟声》等声乐作品。他是钢琴家，一双大手留下的录音，拂去历史杂音，依然让人惊异于他那浸透了音乐美感的高

超演奏技巧。他的钢琴作品当然独具风范。而在他的名作之林中，交响音乐更是瑰丽！

2015年11月底的北京，拉赫玛尼诺夫走上了国家大剧院的舞台。除了交响诗《死岛》、管弦幻想曲《悬崖》外，这次演奏的几乎就是他的交响音乐"全集"。伴他同来的，是俄罗斯著名指挥家捷杰耶夫。我曾经在维也纳的金色大厅专门坐第一排，现场领略过他的风采。当时的日记写道："这场维也纳爱乐乐团音乐会，由充满活力与音乐感召力的捷杰耶夫指挥。上半场的曲目是：瓦格纳的《汤豪塞》《女武神》《齐格弗里德》等歌剧中的管弦乐曲。下半场是肖斯塔科维奇的力作《第十一交响曲》（1905）。'肖十一'第一乐章，定音鼓高潮中突然衍出的弦乐弱奏长音，给我留下深刻印象。瓦格纳与肖氏同是真正的交响大师。音乐的戏剧性魅力在'交响'的冲撞中彰显，极震撼人。坐第一排左侧，音响仍好。离我最近的弦乐，无比美妙，令人陶醉。同时，也近距离地看到了捷杰耶夫指挥中的深切情态。"

北京的拉氏交响"全集"演绎，捷杰耶夫的每一个细胞都注满音乐，每一个手势皆引来俄罗斯音乐的流动。对他而言，同民族的拉赫玛尼诺夫的巨作，不是烂熟于心，而是融入灵魂。这位俄罗斯人演绎的俄罗斯经典，让我升华了对于作曲大师的认知。

大师作品浸润着深长博大的气息。推开《第二交响曲》和《第二钢琴协奏曲》这两扇"拉二"大门的，是弦乐低音区涌出的深沉音流，开篇就笼罩在大师的庞大气场中。他的每部作品几乎皆有的宏大气度，是他的音乐呼吸，也是俄罗斯民族的脉动。

大师作品点染着沉厚悲郁的色调。他的音符执拗地抒发着自己的情感。即使经历诸如1905、1917、1941年等血与火年代的变幻，他也只关注内心，敏感地将情与思交织得不可化解，并交给音符。在故土他疑虑重重，在海外他思乡切切。于是，悲色中起，郁情尽来。

大师作品吐露着无尽的歌唱。就像音乐上的"无穷动"体裁，他的歌唱延绵不绝，剪之不断。汩汩流出的气息不尽的旋律，长歌当哭，直慑人心。那两晚，拉赫玛尼诺夫的九部交响作品歌唱出了无休止的旋律，为北京冬夜带来了俄罗斯夜莺啼啭般的美丽。

大师作品彰显着音乐的情感"世界语"。拉赫玛尼诺夫青睐俄罗斯风韵，如《交响舞曲》那个由木管乐奏出，接由弦乐齐奏的悠缓旋律，尽显俄风。音乐史上他从来没有进入俄罗斯"民族乐派"。但他仍站在民族沃土上，燃烧着个人的情感，以浪漫音乐的语境，造就了世界情通的效果。

冬夜，拉赫玛尼诺夫来了。这位俄罗斯的也是世界的音乐大师造就的美丽音乐，也让这个冬夜变得瑰丽。散场，长安街上车流不绝，犹像他那不尽的旋律在流动！

（2015.11.29）

> 肖斯塔科维奇像

见证肖斯塔科维奇的《见证》

20 世纪中叶到 21 世纪初叶，在爱乐者中间，肖斯塔科维奇这个名字以及他的音乐是人所熟知的，他的经历更是绕不过去的。

记得在 20 世纪 50 年代开始的中苏友好热潮中，这位苏联音乐大师的作品已为中国一代人所熟知。至于我们这些年少的音乐学子中间，这位被我们昵称为"老肖"的艺术家，几乎成了 20 世纪莫扎特式的传奇人物。他写交响曲，能够直接写出纷繁复杂的大型管弦乐队配器总谱，这让我们惊羡不已。1959 年 4 月 16 日，他向北京中央音乐学院赠送亲笔签名照片，更让我们感到大师的温煦近在咫尺。于是，这位"老肖"，一直是我们的艺术偶像。

关于他，我们知道，在德寇围困列宁格勒 872 天的二战期间，他的《第七交响曲》震惊世界。至于他为《伟大的公民》《攻克柏林》等电影所作的音乐，更成为一代人的记忆。我们也知道，1936 和 1948 年，他两次受到苏联政府的批判，那句"混乱代替了音乐"，在我们心中也成了一团迷雾，曾让我们分不清曲直。

很快，"老肖"随着当年中国对于"苏修"的批判，又湮没在了一段历史尘烟中。改革开放年代，当邓丽君的歌率先牵动了社会以及音乐界时，已经去世几年的"老肖"，更无人问津其人其作了。

> 肖斯塔科维奇肖像

1981年，一本内部发行的译本，在知道"老肖"的人群中激起波澜——《见证》，肖斯塔科维奇的生前口述，他的学生伏尔科夫记录。作曲家嘱咐，须在他离世后才可公开。

久无"老肖"声息，这一本厚厚的书让我们瞠目结舌。他的口述让我们明了，"老肖"为什么总是皱着眉头。原来，他的整个创作生涯都处在政治和文化的高压之下，艺术家的心灵和情感备受摧抑。发自内心的音乐，常被"遵命"的必要性肢解。歌颂了自己不想歌颂的，常让他矛盾万分。批判与违心臣服，真情与政治框定，才华与无端约束，生存与艺术良心，等等，截然对立的两个方向在撕扯着他。于是，他只能皱着眉头写作。

对于口述《见证》，他说："我必须这样做，必须。"这本发自内心的书，见证了肖斯塔科维奇的不幸与痛苦。

有人说，《第七交响曲》融入了他对斯大林时代的不满与抗争。事实是，在民族危亡时刻，他不计个人遭遇，戴上消防盔帽，投入保卫祖国的战斗中。这部交响曲的每一个音符都是流血的俄罗斯对抗纳粹的坚强意志。作为一位爱国的正义艺术家，二战期间，他的音乐始终与人民和祖国站在一起。这是真情。

但在和平年代，当他要为自己获得的荣誉致答谢词时，他倔强地说："我感谢我的父母。"一个字也没有说要感谢官方。这也是真情。

《见证》这部书见证了艺术家在苏联时期的命运与遭际。如果说斯大林时期他的某些言论和音乐还有一些高压之下的违心，那么到晚岁他面对学生渴望真相的眼神时，他的叙说则是他内心真实不二的坦露。《见证》的许多信息已和我们过往所知不同了。此刻，再打开他的15部交响曲聆听，那音乐便让我们有了不一样的感受。

二战胜利后，他创作了《第九交响曲》。这部作品用他自己的话说，"高兴不起来"。他有一种预感。果然，1948年他再次受到批判。他回忆道："小会接着小会，大会接着大会。"读到《见证》，方知那是一段历史在他心灵中撞击与伤戮的回声。

尽管如此，他的音乐也还是有另样状态。如莫扎特，舌头尝到了苦涩，音符却依然阳光。肖斯塔科维奇虽"皱着眉头"，但对于祖国，对于人民，对于文化，以及对于人类共有的高尚情感，他的笔底还是阳光一片。他的《第一交响曲》写于青春时代，这是对于苏联革命历史激情满溢的音乐宣传。至于他的《森林之歌》《相逢之歌》等大型和小型声乐作品，更是他向着太阳的歌唱。纵观其作，虽有沉重压力，但笔底还是迸发出了只有他才有的或开朗或欢悦或呐喊或隐涩或阴郁或悲情的多元多彩的音符。

　　聆听音乐要守住音乐本身，不必要甚至不应当借助于更多的文字诠释。多年来，我们一直在聆听"老肖"。似乎听懂了，却又时时感到不完全懂。30多年前，当这本《见证》面世时，它为我们聆听"老肖"打开了一扇窗，许多音符似乎有了所向。对于这部书，和他的音乐一样，我情有独钟。

　　当年，这本"内部读物"，我反复阅看，珍爱有加。后来一个出版社以"流亡者译丛"正式出版此书，虽是原译再印，我仍购之。"流亡者"称谓，尤有深意。不像索尔仁尼琴，肖斯塔科维奇没有到过古拉格群岛。但他感到自己的思想和灵魂，已经被"流放"到了那里。2015年，作家出版社再印《见证》，依然是老的译本，我又购之，这已不是阅读，而是集藏了。

　　在一代人心目中，肖斯塔科维奇是一位艺术巨擘，也是弥漫霭雾的神秘人物。这本《见证》否定了历史上曾经限定的一些说辞，还原了一个我们还不大适应的或许相对接近于真实的"老肖"。可以认为，《见证》是这位20世纪音乐大师与他的时代的一个"见证"。

（2017.11.26）

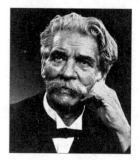

> 施韦泽像

"敬畏生命"的音乐诠释者

当我们在可可西里看到环保志愿者为野生动物的迁徙开辟一条生命之路时，一种"敬畏生命"的崇高之光，点亮了我们的心。

早在 20 世纪初叶，西方一位哲人就说道："中国和印度的伦理学原则，确定了人对动物的义务和责任。"同时，他还在自己的笔记本上记录下一句佛教格言："决不可以杀死、虐待、辱骂、折磨、迫害有灵魂的生命。"

这位哲人就是德国著名学者，兼哲学、医学、神学和音乐四个领域大家的人道主义伟人施韦泽。他提出了"敬畏生命"思想，并亲身践行——毅然远赴非洲加蓬丛林，建立医院救助病患直至去世。他的半个多世纪惊撼世界的事迹，已远远超过了他在 1952 年获得"诺贝尔和平奖"的重量。施韦泽的思想光芒透过世纪风云，成为照亮全人类的一盏明灯。

人们体悟着"敬畏生命"思想的博大与深邃，敬仰着这位知行合一的先驱者，却往往不知道他还是一位有着很深艺术造诣的音乐家。

最近，出版了一部 827 页、70 多万字的音乐著述《论巴赫》，作者就是施韦泽。这部书以 35 个章节论及对于巴赫的思考和诠释，是他作为一个管风琴演奏家，在多年谙熟巴赫之作的感性基础上，生发而出的一个哲学性的音乐记录。这部书在 1905

年也就是在他近 30 岁时问世，出版界认为会滞销，印一点就可以了。没想到，此书在音乐界引起轰动，不断再版。用他的话说，他不同阶段对于巴赫有不同认知，所以修订不止的撰著和法文与德文的表述，仅在三年之间，篇幅竟比初版增了一倍以上。于是，才有了这部不是专职音乐家所撰的巨著《论巴赫》，以经典的辉彩屹立在音乐史程上。

> 施韦泽肖像

施韦泽家族有着传续的音乐渊源。他的先祖曾在阿尔萨斯担任牧师和管风琴师。音乐是一门讲究天分的艺术。施韦泽自幼不是在皱着眉头思考，就是极富音乐天分地追逐着美丽的音符。他 5 岁跟着外祖父学习钢琴；7 岁时就写了一首宗教赞美诗，并编写了和声，加入合唱曲的旋律中；8 岁，当他还够不到踏板时，就开始弹奏教堂的管风琴。施韦泽 9 岁时，在一次礼拜仪式中代替正式管风琴师进行演奏，并开始独当一面在教堂礼拜中司琴。祖父对于管风琴的深厚造诣，传续到了施韦泽身上。他不仅因"童子功"有了管风琴演奏的精湛技艺，而且还显示出从社会学角度对于管风琴的关注。他经常了解各地管风琴及其制作方法，不论经过或到达哪里，施韦泽必会参观和研究管风琴，这成了他的习惯。

15 岁时，施韦泽拜司提芬教堂的管风琴名家尤金·蒙胥为师习琴，这是他一生中第一次走到巴赫面前。在管风琴上，他领略了巴赫音乐创造的恢宏与浩大。当他 16 岁获准接替他的老师做教堂管风琴师后，他多次担任巴赫清唱剧与受难曲的合唱伴奏。

巴赫音乐中的神圣感和对于人类精神的敬畏之情，像是束束阳光照进他的内心，提升了他的情怀，点亮了他的思想。这也是一种"童子功"，耳濡目染、潜移默化于他的身心之中。巴赫像富有生命力的种子，将音乐的全部美丽润物细无声地播在他的心田和灵魂中。

年轻的施韦泽对于音乐的喜爱自巴赫始，却不止于巴赫。他喜爱莫扎特，歌剧《唐·乔万尼》让他着迷。而对于瓦格纳，他可以远赴拜罗伊特歌剧院去聆赏巨篇乐剧《尼伯龙根的指环》，甚至还与瓦格纳后人成为好友。

18 岁那一年，施韦泽在巴黎随著名管风琴泰斗魏多尔习琴，同时还学了钢琴。当时施韦泽还在研读神学与哲学，但他将自己全部业余时间投在了音乐上。那时，魏多尔教授只收专修音乐的学生，但当施韦泽一曲奏毕，教授非常赏识，立刻收了这个兼修音乐的学生。魏多尔预言，施韦泽将来必会成为一位伟大的艺术家。魏多尔教授以带有深刻思想的技巧来指导他的这位也有深刻思想的学生，那种带有优美的立体感的演奏风格，让施韦泽更深层次思考了音乐之中的建筑美。

青年时代的施韦泽沉浸在音乐中。30 岁之前，他不辍于音乐的学习，同时也有管风琴演奏的丰富实践。这造就了他对音乐的深刻理解。比如对巴赫作品中装饰音的处理，他就有独特的见解与诠释。施韦泽获得过哲学博士学位、医学博士学位，尽管在他生命的成长中，主要领域在哲学、神学和医学，但是他还是给了音乐以重要空间。在深厚的哲学基础之上，他以一个思想者的深刻，研究音乐理论并撰著了以巴赫为主题的多部音乐理论著述，如《音乐诗人：约翰·塞巴斯蒂安·巴赫》《德国和法国的管风琴制造艺术与演奏家》、五册一部的《J. S. 巴赫管风琴作品全集》，以及最终的经典论著《论巴赫》。

38 岁时，施韦泽第一次远赴非洲。巴黎的巴赫学会不忍让这位音乐天才埋没于非洲丛林，便赠送他一件贵重礼物：一架特殊打造的足有三吨重的钢琴。它有管风琴一样的键盘、踏式板。为防非洲的潮湿和白蚁，钢琴表层全部用锌镀过。这架庞大的乐器，陪伴施韦泽在非洲度过了半个世纪的漫长岁月。

在巴赫的音乐中，施韦泽的哲学理念也得到了感性的验证。那种宽厚博爱的气度和安详平和的情致，以及缜密交织的思维路径，皆在巴赫音符的律动中，得到涓滴小溪汇成大海一般的体现。

音乐是施韦泽哲学化了的灵魂。甚至他从诸多界域聚焦到的光辉粲然的"敬畏生命"思想，也有巴赫伟岸的身影和他那崇高的音响。音乐造就了他的知行合一的对于人类的伟大贡献，使他得到了"20 世纪人道精神划时代伟人"之称。

在非洲郁郁葱葱的丛林中，他与巴赫携手，从 17 世纪到 20 世纪，升腾为两个时代的世纪伟人。那里，承载着他们"敬畏生命"的音乐诠释。

（2018.10.30）

> 拉赫玛尼诺夫像

从琴键上走来的作曲家

在我收藏的几百盘音乐 CD 中，尤为珍惜的，是《拉赫玛尼诺夫演奏拉赫玛尼诺夫》。这是作为钢琴演奏家的拉赫玛尼诺夫于 1919 年至 1929 年在美国"安培科"录音的结集。专辑中，拉赫玛尼诺夫演奏了他的《幻想曲五首》《g 小调前奏曲》《音画练习曲》，以及改编的《野蜂之舞》等 16 首钢琴作品。

RCA（美国广播唱片公司）还出版过拉赫玛尼诺夫的录音全集，包括演奏巴赫、莫扎特、贝多芬、李斯特、肖邦、德彪西、柴可夫斯基等，以及他的四部钢琴协奏曲在内的近百首作品。这批珍贵的录音几近百年，音响也有老唱片喑哑和撕扯的噪音，但演奏家手触琴键的灵动和富于表情，却生动而真实地漫入耳膜，让人们认识了一位闻名于世的作曲家作为杰出演奏家的另一面。

拉赫玛尼诺夫天生一双大手，可弹奏 13 度音距，加上专业训练的技巧，其生前是以钢琴家身份为世人青睐。直至逝世，舞台上不见了他的大个子身影，作为作曲家的拉赫玛尼诺夫才跻身一代作曲大师之列。

纽约《太阳报》曾这样评论拉赫玛尼诺夫弹奏肖邦的《降 b 小调奏鸣曲》："有幸与拉赫玛尼诺夫同时代，并听到他的演奏。他神秘的天才与音乐能力赋予这首杰作新的生命。这是天才了解天才的一日。亲身体验两股伟大的力量交会时激起的火花。"

20世纪钢琴演奏大师阿图尔·鲁宾斯坦，则以行家身份描述了拉赫玛尼诺夫的演奏风格："我总是为那些别人做不到的辉煌音色着迷，忘掉了因他运指如飞而引起的担心，也不去嫌他将自由速度用得过火了，他弹奏起来总是那么柔媚悦耳。"

　　拉赫玛尼诺夫的学生、希腊钢琴家吉娜·巴考尔回忆，她的老师强调"钢琴所发出的声音，首先是色彩！色彩！"她还说："没有人奏出过像拉赫玛尼诺夫那样的声音，那声音美丽无边。"

　　如今，拉赫玛尼诺夫在音乐史上巨人般的地位，几乎全在于他的音乐杰作。那些留在钢琴键盘上的声音即使再"美丽无边"，也只是往昔之声的有限再现，远不如他写的音乐那样，不朽于世。这又昭示了从18世纪前后就有的一个音乐现象，即诸多杰出的作曲家总是伴着琴键的起落，从钢琴身边走来。

　　莫扎特之所以成为"音乐神童"，首先在于他以出色演奏，征服了从皇室到

>拉赫玛尼诺夫肖像

平民的整个欧洲。无疑，他是18世纪初叶杰出的钢琴家。虽然边演奏边作曲也在莫扎特早年生涯中屡见不鲜，但成为有作为的作曲家还是他不再演奏之后的事儿。

　　贝多芬是以作曲大成而留名于史的大师，其早年也是一位令人叹服的钢琴家。1795年3月29日，贝多芬在维也纳的贝格剧院举行了第一场音乐会。他演奏了自己创作的《降B大调第二钢琴协奏曲》，轰动了维也纳。次日，他又举行第二场音乐会，并进行了即兴演奏。贝多芬的学生、钢琴家车尔尼追忆了老师的出色表演："贝多芬的即席演奏不仅才华横溢，而且十分惊人。他根据不同观众而达到所需的效果。因此，常常有人在他的演奏中含泪叹息，甚至哭泣起来。"成功的演出，让贝多芬在维也纳声名显赫。此后，贝多芬巡演欧洲。他到布拉格、德累斯顿、柏林、佩斯、莱比锡等地演出，让人们又忆起当年莫扎特的"音乐之旅"。这次巡演，让整个欧洲都认识了26岁的贝多芬。显然，他最初是以琴键上的那双手而闻名于天下的。

　　贝多芬之后，诸多作曲家仍以演奏为自己开路。舒曼早年想以弹钢琴出道，在未来岳父维克家习琴，并初识他未来妻子、也是著名钢琴家的克拉拉。为提升琴艺，他竟用物理方式提拉手指，以至造成残疾。钢琴之梦破灭，才转而创作钢琴曲和更多乐作。但成为作曲家的舒曼之初衷，依然是钢琴演奏。

至于19世纪被称为"钢琴之王"的李斯特，他的作品在世界"十大钢琴难曲"中占据多阕。后来的巴拉基列夫创作"钢琴难曲"《伊斯拉美》自己弹不了，是为其他钢琴家所作。李斯特不同，他就是一位技巧精深激情四溢的演奏大师。门德尔松这样描绘李斯特的手："他的手指柔软坚韧而富于变化。我没有见过任何一位音乐家能像李斯特那样，将音乐的感觉传达到每一个指尖，并立即使之从那里流露出来。"李斯特的演奏充满令人眩晕的炫技，他以飞旋快速、宏大音量、精艰技巧，以及狂放气度摄人心魄。他还将小提琴演奏大师帕格尼尼的高超演技移到钢琴琴键之上，丰富了演奏技巧，加大了演奏难度。钢琴家波格里奇就曾坦言，李斯特的12首超技练习曲是要"有像佛陀的手才能弹奏的作品"，足见其技巧的高超与艰深。

在19世纪初的巴黎，李斯特和肖邦一起将钢琴艺术推向一个新的高度。李斯特光芒四射的激情与肖邦内向自敛的清雅又形成对比。从演奏到创作，此时的"乐器之王"焕发出了丰富多彩的表现力。1832年，肖邦在巴黎举行第一场演奏会。传记作家布塔莱斯写道："钢琴发出一种任何人都没有听到过的声音。这是发自他内心深处的呼喊。不是在表现细枝末节，这是生活中最淳朴的歌声。"李斯特当场以"欲罢不能"的掌声欢呼钢琴家肖邦出现在欧洲艺术之都。他说："一种以诗一样的感情演奏钢琴的新阶段已经到来！"

在著名的作曲家中，莫扎特、贝多芬、李斯特、肖邦，以及拉赫玛尼诺夫、肖斯塔科维奇等人，不仅是杰出的钢琴演奏家，而且借助于钢琴在音乐创造上获取了留名于史的辉煌成就。事实上，几乎没有一个作曲家不谙钢琴。除了柏辽兹不擅弹琴以及瓦格纳琴技低下这两个几乎不可想象的例外，在作曲家中，钢琴演技虽有高下之分，但钢琴几乎总是他们须臾不可离开的"作曲工具"。

从演奏家走向作曲家，这是18世纪以来一个特殊而不乏光彩例证的事实。到了20世纪，作曲与演奏分流，更专业化的发展导致少有过往那种从琴键走向创造音符的艺术趋势了。

如今，已不可聆听拉赫玛尼诺夫之前那些作曲大师作为演奏家的实况音响了。但去阅读那些详尽的文字描述，以及品味他们留下的钢琴作品，亦可在想象中领略诸如贝多芬、李斯特等大师的演奏盛况。加上有幸能聆听拉赫玛尼诺夫和肖斯塔科维奇的录音遗存，我们更能看到这些深蕴作曲才华的演奏家在键盘上的精彩。

面对莫扎特、贝多芬、李斯特、肖邦，以及拉赫玛尼诺夫、肖斯塔科维奇等人的巨作之林，我们又拥有了一条看不见的路径，在感受和感悟音乐意境的深邃与旷远中走近他们。

（2018.11.4）

音乐之重：天分、才具与灵气

在音乐历史上，常有一个说法，叫作"音乐神童"。最光辉的代表人物，当是莫扎特。他4岁开蒙，5岁、6岁开始作曲，7岁在欧陆音乐巡演……这个超凡的"神童"，犹若耀眼明星，引起轰动与效仿。贝多芬的父亲，就如周扒皮半夜鸡叫一般，深夜将小贝多芬从床上拎起，为再造"莫扎特第二"，星夜练琴。无论是望子成才，还是想光宗耀祖，抑或为了钱袋子，总之，莫扎特的父亲带着小莫扎特到处演出，造就了"音乐神童"之名，以至可登皇胄权贵殿堂，被封赏一件宫廷童服。

这光环在莫扎特长大之后便消失了。其后接踵而来的"神童"，也在他们长大以后，或才具精进，成熟起来；或天分已泯成明日黄花，昙花一现。只有在成年后，方可见音乐能否大成。也就是说，"神童"可以但未必成为大才。

音乐本身就有异于其他艺术样式的特质，即其技艺性和艺术感性。天分往往在技艺性的初露中呈现，才具往往在天分的持久中出现，灵气则几乎是与生俱来又贯穿一生的艺术感受力的昭现。

音乐的技艺性首先在技术层面。音乐听觉需要聪慧感知的天分。诸如莫扎特式的神童，对于音响的感知与生俱来。绝对音高的固定记忆、音高变幻的分辨、多声部和弦和声的清晰听觉，以及对于音乐织体条分缕析的梳理，这些属于技术层面的"听

力",是音乐感觉之基础。

超强音乐记忆力,更是天才乐人特别是神童的一个不可思议的奇迹。莫扎特在不经意间听到萨利耶里弹奏一首乐曲之后,又漫不经心在钢琴上复奏。这令萨利耶里大吃一惊。莫扎特即兴变奏的创造性音乐发展才华,更让他自愧难匹。

音乐史上这些"老掉牙"的故事,表明了真正有天分的音乐家,天分首先表现在音乐技术层面上。听音和记忆,几乎是先验音乐感觉的先决条件。难怪现今音乐院校对于应试者,也往往从看似简单的"听"与"记"来考查不同人等的不同音乐基础。"听"与"记",正是音乐天分在技术层面上的彰示。那些神童一般的先天禀赋,或得于遗传的艺术基因,或不可诠释的与生俱来。虽后天训练可能让人获得高端的音乐才具,但对音乐来说,先天往往最重要。"天才论"对于音乐的技艺性特质是成立的。

音乐的技艺性还体现在对于音乐语言的敏锐性和感受力上。与文字或绘画语言不同,音乐语言运用响动着的音符来表情达意。能够自如地将自己所感所知化为声音以做表达,可以后天培养,但主要还是要有一种能够自觉以声音"说话"的天分与才具。就若将一个个音符幻化成有含义的字眼,适时适情流露与表述。因此,对于声音的敏感度和感受力,往往是先天的音乐语言的表达力。就像写文章或绘画那样,以声音表达所要表达的一切,而且这种表达不是刻意"写"出来或"挤"出来的,是自然流露或喷发出来的。

音乐作为技艺性很强的艺术样式,它有须研习的技术性的专业理论。以作曲来说,和声、复调、配器、作品分析四大门类是专业训练所必躬的科目。但这些技术理论学成满分的未必是好的作曲家。音乐创作还需要"灵气"。音乐专业中的"作曲",是发挥音符表达力的专业,不是学了就能有所成的。表达力也有几乎是先天与后天的高下之别。这个奇妙又重要,甚至带有决定性作用的艺术现象,就是在天分和才具之下萌发的"灵气"。

记得在音乐学院附中学习时,同样是做枯燥的和声作业,在老师给的低音上,大家绞尽脑汁翻阅课本,构成相应规则性的高音曲调;而同班的阿拉腾奥勒,却在这些技术性的低音上作起曲来,写出的曲调都很动听,有时甚至不惜触犯一些技术上的禁忌。当时我就敏感认识到,阿拉腾奥勒有作曲"灵气"。他笔下旋律不是"写"的不是"挤"的,而是流淌出来的。难怪后来他成了杰出作曲家,有诸如《美丽的草原我的家》《乌力格尔主题随想曲》等杰作流传。

这个"灵气",融汇了音乐表达上的天分与才具。灵气的有与无,大有不同。有了灵气,再加上后天扎实的音乐技术的严格训练,则会有广阔的创作天地。

音乐史上尽人皆知,莫扎特的作曲简直就不是"写"出来的,而是把心中汹涌着的音符,迫不及待地抄写和记录下来。这才是充满灵气又深蕴专业技巧的作曲状态。

音乐杰作往往是奔涌出世的。音乐感知的天分和音乐创作的才具，在摆弄音符时所显示出来的超凡情态，就是生动的灵气。那一刻，世界在他心里，身外一切皆融在他滚滚而来的音符之中。这样，光彩照人甚至照耀后人的音乐，才会横空出世。

音乐这个蕴含极高技巧性、技术性、感受性、即兴性的艺术样式，较之其他艺术形式，更需要天分、才具，以及灵气。或许有"十年磨一剑"的人和作品，但音乐最闪光的焦点和最烫人的沸点，往往是一泻千里的"灵气"或曰"灵感"。这篇文字强调这点，或许过于执着"天才论"了，但几百年音乐史留下来的那些大师和经典，就是在重复验证这三个音乐的重要部分——"天分""才具"与"灵气"。

<div align="center">（2018.11.1）</div>

音乐的"基因"说

———·———·———·———·———·———·———

　　莫扎特，4 岁习琴，并即兴创作一阕钢琴协奏曲。5 岁和 6 岁写的两首小步舞曲，则在莫扎特作品目录上分别被标注为"第一号"和"第二号"。8 岁，他的《第一交响曲》问世，至今还在被演奏。被誉为"音乐神童"的莫扎特，其父是一个音乐家。

　　翻开音乐史，3 岁的圣·桑开始弹奏钢琴，艾涅斯库、伊萨依 4 岁学习小提琴，帕格尼尼 5 岁演奏曼陀林，同样 5 岁的斯美塔那参加弦乐四重奏，6 岁的普罗科菲耶夫可以记谱，7 岁的布索尼开了钢琴音乐会……一个个有着音乐背景的"神童"接踵而至。至于巴赫，他的祖上与后辈出了众多音乐家，巴赫家族是一个知名的音乐望族。贝多芬、贝里尼、比才、约翰·施特劳斯、普契尼、斯特拉文斯基等大音乐家，皆子承父业。音乐的一脉相承，是成就旷世人杰的一个重要因素。

　　从科学角度来看，基因遗传是人类繁衍承续的一个重要元素。家族的"音乐基因"，为后代打下了音乐成长的基础。从情理上、从科学上都可以说，是"音乐基因"造就了音乐大师代代相传的历史与事实。

　　但这个历史与事实，又造成一个误区，即认为只有基因才能造就天才，才能使音乐神童辈出。于是，在娓娓道来的音乐逸事中，父辈的身影总蛮横地罩着稚童，如也是音乐家的父亲夜半揪起小贝多芬逼他练琴，期望再造一个莫扎特式的神童。事实

是，基因的遗传确是音乐巨擘横空出世的一个科学因由，不过，一个人的成功与成就，往往又不单在基因一个因素，甚至完全不靠基因因素。科学上有"反基因歧视"的说法，谈到"音乐基因"，我则衍化出一个"反基因"的说法，以描述出生在非音乐家庭中的音乐大师的现象。

与出生于音乐家族的大师不同，在音乐历史上还有一些大师，他们没有先天的"音乐基因"为基础，而是后天成就的成功。如意大利歌剧的开拓者斯卡拉蒂，家境贫寒，父辈目不识丁，连名字都是老师给起的。另一位意大利歌剧大师唐尼采蒂，是一个搬运工的儿子。还是在意大利，世界级的歌剧巨匠威尔第，从小就和父亲在小酒馆打工。而捷克民族乐派大师德沃夏克，竟是一个屠夫的后代。俄罗斯歌唱家夏里亚宾出生于农家，从小擦皮鞋当鞋匠。苏联著名作曲家哈恰图良，其父是一个装订工人。中国国歌作者、音乐家聂耳则出生于一个清贫的医家。而谱出雄伟的《黄河大合唱》的冼星海，在一个漂泊的船工家庭中诞生。这些事例表明，没有先辈的"音乐基因"，也能成就大师巨匠。这个"反基因"现象说明，"音乐基因"仅仅是成功的一个因素。那么，成功还要靠什么？回答几乎全是"勤奋"。其实，首要的也是最重要的，还是对于音乐的执着热爱。

法国浪漫主义时代的作曲家柏辽兹，出生于医生家庭，其父以断绝经济供给为威胁，强迫其学医。但他酷爱音乐，宁肯过一贫如洗的学生生活，毅然放下解剖刀，翻开五线谱。家中没有"音乐细胞"，只有"医学基因"的柏辽兹，最终靠对于音乐炽热的爱和坚定的奋斗，成为19世纪浪漫乐派的中坚人物。

奥地利作曲大师布鲁克纳没有出生音乐世家，但他执着爱恋音乐。没有任何"音乐基因"的遗传，也没有足够的音乐天分，直到25岁，他才写出几首无名小曲。比起自幼就才华横溢的神童，布鲁克纳大为逊色。好不容易写出一本歌曲集，题献给一位贵妇人，她却耸肩拒绝。40岁时，《第一交响曲》问世，默默无闻；49岁《第二交响曲》首演，观众嫌它冗长，离席而去。但布鲁克纳坚持创作，直到60岁才写出闻名于世的《第七交响曲》。这位显然缺乏"音乐基因"的不是天才的作曲家，在失败中坚持，在坚持中奋斗，在奋斗中崛起。年过花甲，大器晚成的艺术家终于成就了自己的音乐夙愿。

这些没有"音乐基因"的大师们，以"反基因"的行动，获得了成功，也与天才莫扎特、贝多芬等人一起，比肩而立于音乐史迹之上。对音乐之爱与不懈奋斗筑起了他们的"后天音乐基因"。这些"反基因"成功者，同样照亮了西方音乐的漫长历史进程。

当然，这也再次验证了说得特别多且无疑是真理的那一句箴言：成功靠的是天才与勤奋。这还给了我们一个启迪：在音乐这个特别强调"天才"亦即"基因"为重的具有特殊性的艺术样式中，"音乐基因"的基础与"反基因"的勤奋，同样能够造就艺术大师。

（2015.11.19）

解码："三B"与"三S"

————·————·————·————·————·————·————·——

　　音乐前行，留下的足迹就是历史。有学者以缜密的思维、准确的概念、严谨的术语，做着科学化的叙事；也有或许是爱乐者的佚名者，对音乐史上的种种现象，做了通俗生动却也精辟的概括。音乐本就感性十足，这些坊间之说似更具感性动人之处，颇深地嵌入人们记忆中。

　　西方古典音乐传到中国，年轻的音乐学子就有过"老贝""老柴""老肖"的说法，为古典乐派的贝多芬、浪漫乐风的柴可夫斯基和现代乐擘肖斯塔科维奇，起了既亲昵又不失准确的"戏称"。在西方，也有两个由来已久的说法，甚至时时出现在乐史篇页之上，那就是"三B"和"三S"。

　　"三B"是姓氏打头字母为"B"的三位德国音乐大师，即巴赫（Bach）、贝多芬（Beethoven）、勃拉姆斯（Brahms）。这三位德国人置身在两个多世纪的时间中，横跨了巴洛克时期、"维也纳古典乐派"和浪漫主义艺术时代。三人犹如灯塔，集中体现了17世纪至19世纪的音乐成就，点亮了200余年的音乐长河。

　　巴赫（Bach），乘文艺复兴之风，将音乐从宗教桎梏中迎接到了世俗家园里。他曾长年坐在教堂的管风琴下，但从他手中流淌而出的宗教音乐已有了人文的深刻和世俗的真挚。尽管他的作品直到19世纪中叶，方为同民族的德国音乐大师门德尔松所发

掘，但迟到近一个世纪的巴赫，依然不迟到地张扬着巴洛克大旗，在德国乃至世界的艺术天空上挥动。巴赫的德语姓氏意为小溪。他的后辈贝多芬深识其乐，说出一句有名的话："巴赫不是小溪，而是大海。"

接着，又一个德国人贝多芬来了。他比巴赫小了85岁。一个"B"字母打头的"Beethoven"，让他的姓氏与先师相衔，但其乐风却与先行者大相径庭。巴洛克时期过去了。依旧在18世纪，贝多芬的音乐，已不同于巴洛克时代。18世纪末叶的"维也纳古典乐派"有三个巨人，海顿和莫扎特之后的贝多芬，站在了古典与浪漫对接的桥梁上。他走出了宗教的神明祭坛，走出了狭小的世俗乐苑，投身到了社会的大空间中。他音乐的英雄气质，既是其倔傲强毅个性使然，也为大革命时代崇高理想所引领。这个德国之"B"，惊动了古典风范，启动了浪漫思潮。作为领军人物，在未来200余年史程上，他布下不朽的艺术典范，成了划时代的音乐巨人。

贝多芬其人其作，影响了几代人。其中，有一位姓氏也是"B"字母打头的德国音乐家勃拉姆斯（Brahms），说了这样一句话："每当创作时，总听到'巨人的足音'。"这巨人，就是大他63岁的贝多芬。

> 勃拉姆斯肖像

勃拉姆斯的《第一交响曲》就有贝多芬的风范与气度，以至乐评称之为贝多芬的"第十交响曲"。勃拉姆斯一生严谨，始终遵循古典音乐的规范。他认为，早他半个多世纪或更久远的古典乐风，才是"音乐的天国"。于是，他成了 19 世纪浪漫主义时代"向后看"的一位宗师，人称德奥古典音乐的"最后一人"。

在西方古典音乐史上，德国大师辈出。"三 B"在音乐史上留下了两个世纪的印记，让人们捋清了乐风的沿革和古典的醇韵。"三 B"，就像一个简洁的速写，轻巧地刻镂在人们的记忆里。

之后的 19 世纪末叶到整个 20 世纪，从浪漫乐派晚期到现代音乐，留下遍及欧美和世界的纷繁复杂的轨迹。但人们也是轻轻一拎，就把俄国的"三 S"推到了音乐地平线上。这三人虽不可囊括多元化现代音乐之全豹，却也凝聚了这一时段音乐的基本风貌。

"三 S"之斯克里亚宾（Scriabin）出生时，勃拉姆斯还健在。虽古典犹存，浪漫不减，但身在浪漫时代晚期的这个后生却趋向于 20 世纪的时鲜音符。尽管有着俄罗斯式的宽广气息和激昂情感，但音乐却浸透新风。他执拗地强化着音符色彩，在他的《狂喜之诗》等交响之作中，在他的《第三钢琴奏鸣曲》等钢琴乐曲中，打碎了音乐肌理，以点描的色彩和朦胧的曲式，让音乐显示出他所言"灵魂状态"的神秘与隐晦。

> 斯克里亚宾肖像

比斯克里亚宾小 11 岁的另一"S"，是斯特拉文斯基（Stravinsky）。他以"原始主义"的曾被人们诅咒"送上断头台"的《春之祭》，撞开了 20 世纪现代音乐之门。他的一生创作了原始的、新古典的和序列的三段迥然不同的乐风，并以新世纪的新乐风，成为具有世界影响的音乐新人。直到 1971 年他才离开他的音乐。他的音乐和他一起走遍世界，烙印上 20 世纪"古典"音乐的新特色。

在斯特拉文斯基去世的第四年，另一个"S"也去世了。他就是蹒跚在 20 世纪曲折道路上的肖斯塔科维奇（Shostakovich）。在时代与社会的波澜与漩涡中，他生活着，创作着。紧锁的眉头，是他的音乐所浸透的纠结与矛盾乃至压抑着的不安的外化表情。作为艺术家，他在 18 岁写出的第一部交响曲，就隐含了斯克里亚宾、斯特拉文斯基的影响，显示出他接轨于 20 世纪新音乐的趋向。这个趋向贯穿他的一生，也因此受到官方严厉批判。隐忍的音符一直写到他的最后岁月。他的音乐是 20 世纪的

"墓碑"。

从 1685 年开始的德国"三 B"，到 1975 年结束的俄国"三 S"，这些音乐人物在近 300 年的艺术演进中，简要显示了西方音乐流派纷呈的一条路径。这个归纳，并不意味着历史上这些人物一定有交集，只不过是他们的音乐风范或趋同或背离，其共同的不朽成就铸成这闪亮的两个字母。

相比于阅读卷幅浩瀚的音乐史，这叮咚作响的"B"与"S"的概说，是一种爽快轻松的"悦读"。有时，靠谱着调的"戏说"未必会抹杀正史的严谨，反倒让人们易懂易记易接受。正如《明朝那些事儿》之于《明史》一样，音乐的那些事儿也是可以换个方法叙说的。

（2018.10.25）

> 贝多芬像　　　　> 柴可夫斯基像　　　> 肖斯塔科维奇像

"老贝""老柴""老肖"

　　在学生时代，音乐学院年轻学子心目中有一大串西方古典音乐大师的名字，但最响亮的，就是贝多芬、柴可夫斯基、肖斯塔科维奇。在琴房教室，在音乐厅唱片店，在聆听与交谈中，三位大师时时在我们身边。于是，长长一串外文名，就简化成了像中国的"老张""老李""老赵"一样为人谐熟热络的"老贝""老柴""老肖"。

　　18 世纪的贝多芬，19 世纪的柴可夫斯基，20 世纪的肖斯塔科维奇，看似随意的"三老"，称呼的正是三个不同年代的音乐大师，是西方音乐史程上三个醒目的坐标，是最灿烂的 300 年古典音乐岁月精粹中的亮点。这个套近乎般的中国式俗称，将这么长久又有这么多人物的西方古典音乐，聚焦到"老哥仨"身上，这是中国音乐学子化繁为简、融雅于俗的东方智慧。

　　走近贝多芬，可以感受到晚期古典乐派和初期浪漫乐派的全部美丽。贝多芬身前，有他赞美为"不是小溪是大海"的巴赫以及他钟情的亨德尔、海顿；同代，有预言他"将震惊世界"的莫扎特和为他扶灵柩又紧随他而去的浪漫主义初期人物舒伯特；身后，有那些在"巨人足音"下循迹而行的浪漫乐派群雄，包括舒曼、李斯特、瓦格纳、勃拉姆斯等巨匠。一个贝多芬，其周围聚合了这么多大师。聆听"老贝"，就不能不爱屋及乌，打开音乐视野，走进更多大师的人生与作品。"老贝"引领了一个博大的

音乐世界，让我们领略了西方古典音乐最初的灿烂。

　　走近柴可夫斯基。我们那一代人在中苏友好年代成长起来。音乐教科书上用的是苏联的斯波索宾体系而不是美国的辟斯顿体系，就像表演教育用的是苏联斯坦尼斯拉夫体系而不是德国的布莱希特体系一样，我们接受的是俄罗斯的音乐传统教育。于是，俄罗斯民族乐派大师及其所创作的合唱、歌剧、交响音乐，日夜萦绕耳畔。

> 柴可夫斯基肖像

　　柴可夫斯基作为俄罗斯民族音乐家中最为世界所认知的国际化音乐大师，连同他那些好听的旋律，如《天鹅湖》的芭蕾舞曲、《四季》的钢琴乐声，以及歌剧《叶甫盖尼·奥涅金》的咏叹调，征服了整整一代人。我们感受"老柴"，一是认识到旋律是音乐的灵魂，二是明白了音乐是艺术家个人心声，后来我们又认识了肖斯塔科维奇。

　　走近肖斯塔科维奇。记得一个冬夜，听完他的标题为"1905"的《第十一交响曲》，在回学校的漆黑夜色中，仿佛又感受了 1905 年沙皇军队屠杀平民在音乐中留下的恐怖。但次日听他写于学生时代的《第一交响曲》，斑驳的音响又浸透了天真的童趣。清澈、简约、明快、顽皮，

以及第一乐章弦乐 16 个声部的大胆配器所渲染的细腻情愫，又让我看到一个年轻人的阳光心态和青春悸动。后来，我为"老肖"写了一篇题为《世纪的墓碑》的长文，开头第一句话就是："他留下的肖像几乎都是紧锁着眉头。"在苏联时代，他写下的 15 部交响曲，就是他一生坎坷际遇的音乐记录。聆听"老肖"，音乐中满是他心灵的矛盾与痛苦。直到去世，苏联解体，首先在西方问世的口述自传《见证》，才以文字真实揭示了他的人生与音乐。我曾经说过，肖斯塔科维奇"经受着巨大的精神压力而保持着与真理相通的良心，隐忍着内心的伤感与苦痛却又要歌唱出时代的'欢乐'"。

聆听西方古典音乐，要强化个人感觉、感受、感知与感悟。曾有人质疑，这么去听，社会呢？时代呢？阶级呢？其实，音乐的特征就是强烈的主观性：从"个人"角度体验和剖析创作境况，从"个人"角度感觉和认识作品内涵，这才符合音乐自身的艺术规律。所以，半个多世纪之前，中国年轻学子以"个人"身份，与世界级音乐大师平起平坐，亲昵称他们为"老贝""老柴""老肖"。虽然三位大师与我们有时空阻隔，但我们与他们依然像老友一般面对面，用音乐这个共通的没有国界的"世界语"对话聊天。想象一个虚拟场景，冒泡的德国啤酒、醇厚的俄罗斯红茶，加上中国绿茶的一缕清香，当会引起三位老友的温馨笑靥。

"老贝""老柴""老肖"叫了这么多年，既融合了我们对于西方古典音乐的情感，也是我们不畏高雅音乐漫漫长途的一个出路。如果再加上一个"们"字，以"老贝""老柴""老肖"们，热乎乎地叫下去，那我们离西方古典音乐不是更近了吗？

（2015.11.4）

第一辑
聆乐悟道

>

300 年的创造，300 年的聆听，
从感受到感知，
既悟音乐自身之道，
亦寻聆乐必由之途，
方可品鉴音乐经典之"精"。

爱 / 乐 / 者 / 说

掐头去尾的"中间之途"

————·————·————·————·————·————·————·————·————·————

　　音乐大师伯恩斯坦曾放下指挥棒，走上讲台，提出一个概念，叫作"中间之途"，即力求从艺术与技术的中间地带入手，为那些面对古典音乐一脸迷茫的听众解惑。大师意在造一座让人们走近古典音乐的"桥梁"。这座桥梁，正是"中间之途"。

　　有了桥梁一般的"中间之途"，会让人省去许多冗途和畏途。说到西方古典音乐，那一段悠长历史不知多少人写过。但写作方式往往都是从遥远古代开始，依时渐进至当代。当下能够读到的西方音乐史，绝大多数是这种"从头说起"的类型。音乐史家一直试图用这种"正史"式的导读引领人们的聆听。然而，那些古老的格里高利圣咏、吟游诗人歌音之类相对单调枯燥的乐音，从起始之点就难以调动起人们对古典音乐的兴趣。

　　偶然读到一部音乐著述，约瑟夫·马克利斯的《西方音乐欣赏》。此书虽名为"欣赏"，但也依沿时序。与众不同的是，他秉持"中间之途"理念，作了一部"断代史"。开篇第一章，不是史前音乐文化的追溯，不是古希腊古罗马的音乐痕迹，而是从19世纪的浪漫主义的名作讲起。其间跳过了音乐史上必述的几个时段，甚至连耳熟能详的巴洛克时代的音乐巨擘亨德尔与巴赫的音乐经典，也未先入此书"法眼"。

　　"19世纪"，是音乐发展中的一个掐头去尾的"中间之途"。此书尽陈这个世纪浪

漫音乐的"黄金足迹"，然后向前往后，讲述了音乐发展的全貌。向前是"18世纪的古典主义""中世纪、文艺复兴和巴洛克时期的音乐"；往后则是"20世纪音乐"和"新音乐"。面对这个从"中间之途"开始的讲述，我蓦然明白了作者的深意。

作者认为："从人们所熟悉或易于接受的作品开始，我们便能逐步建立起对自己欣赏音乐的能力和信心。"感受和认知西方古典音乐的丰厚遗存，对于跨踌门槛前的爱乐者来说，首要的是激发兴趣。兴趣是动力。有了兴趣，就会有忘我的步入和忘情的投入。

西方音乐史上的19世纪浪漫主义时代，群星璀璨，名作如林。今人皆可唤出名姓的那些大师，像贝多芬、舒伯特、肖邦、李斯特一直到施特劳斯、柴可夫斯基等；那些激昂壮阔的交响曲，忧郁吟哦的小夜曲，钢琴和交响诗演绎的前奏曲，新年伊始百听不厌的圆舞曲，以及精致细腻的芭蕾舞乐曲等，迸发出古典音乐撼人的美丽。约瑟夫·马克利斯说："19世纪的浪漫主义，这是最适合初学者接受的风格。"

这一时期的音乐，强化了人的情感，并"跨界"综合了音乐以外的其他艺术元素，构成一个贴近生活、贴近情感、贴近文化的音乐潮流。其与巴洛克时期相对单一的宗教圣曲不同，与早期古典乐派音乐均衡严谨的格局有异，更与其后20世纪诸如"十二音体系"的现代音乐不在一个语境。一句话，浪漫时代的音乐距离今人更近。

在19世纪浪漫主义时代的音乐中，你可以观赏到音乐对于世间万象的刻画，如门德尔松乐声中的芬加尔山洞，斯美塔那音符上的伏尔塔瓦河；可以拜谒人类文化经典的音乐叙说，如李斯特交响乐中歌德的《浮士德》，威尔第歌剧里莎士比亚的《奥赛罗》；可以聆听到人们复杂情感的真切抒发，甚至可以在音乐中发现自己，如舒伯特《未完成交响曲》的沉郁伤感，拉赫玛尼诺夫音乐深长气息中的悲情等。这些浪漫气质的名作先声夺人，显露出西方古典音乐之魅力。

掐头去尾，先从浪漫时代这个"中间之途"开始读史聆乐，约瑟夫·马克利斯的构想表明，无论东方西方，步入古典音乐皆有一个接受过程。大家在寻找一座相对便捷的"桥梁"。"中间之途"告诉我们，激发兴趣，就是捷径。在音乐史程中承前启后的19世纪浪漫主义音乐，就是"好听"而且"听得懂"。以此切入，让音乐的美丽率先调动起并激发出人们的兴趣，当会让人逐步建立起"欣赏音乐的能力和信心"。

有了对于19世纪浪漫主义音乐经典的感受与认知，先用兴趣让你站住脚。然后再向前去回味古老音乐的醇香，往后去接受现代音乐的新异，便会对音乐长河有一个全景式的把握。从"中间之途"出发，激发兴趣，正是爱乐者迈向西方古典音乐之门的重要一步。

（2015.7.23）

音乐的"格"与"不拘一格"

————·————·————·————·————·————·————·————·————

　　时间的积累，让音乐逐渐形成相对固定的艺术格式。在西方古典音乐发展中，奏鸣曲、组曲、序曲、交响曲、协奏曲以及后来出现的交响诗、交响音画等，几百年来皆有一定的整体结构和内部构成。这就是"格"，即固定"格式"。如奏鸣曲，经过了巴洛克时期、古典主义时期、浪漫主义时期发展至今，形成以"快—慢—快"速度结构的三个乐段构成的经典音乐格式。又如交响曲，经 300 余年淬炼，又在海顿百余部作品的规范下，形成了"起承转合"式的四个乐章的规整结构。几个世纪以来，一些音乐的"格式"就这样确定了下来。

　　但是，创作或创新往往不受束缚。面对涌动的灵感和喷发的情感，格式常会成为限制。冲决既定的"格"，"不拘一格"在音乐前进的史程上屡见不鲜。这种"决堤"式的作品曾引来褒贬不一的舆论与评说，但站在历史发展的视角看，其价值却"格"外的重大。

　　贝多芬是站在古典乐派和浪漫乐派之间的交响大师。他的作品师承"交响乐之父"海顿的传统。在结构上，他曾五次恪守了交响曲的格式。但在写作第六部交响曲时，这位热爱大自然的音乐家忘情于维也纳郊外的美景，他激情澎湃地写出五个乐章的《第六（田园）交响曲》。他的老师海顿，虽循规蹈矩，却也有破"格"之作。他规范

的交响曲四个乐章的格式和情绪，第四乐章应是激越的快板，音乐要做一个快速而辉煌的终结。但海顿的《告别交响曲》，寄托了受雇于贵族的乐手的还乡之情，将第四乐章写成一组组乐器奏完忧伤曲调慢慢退席，直至最后一把小提琴在一个长音中休止，烛光熄灭，曲终人去。交响格式中终曲的急速和恢宏，全然被这个自己定了规矩又自己破了规矩的"交响乐之父"冲决了。

古典主义大师相较而言循规蹈矩一些，虽有破"格"的惊人之举，但大都偶一为之。到了激情四射的浪漫主义音乐时代，音乐格式已驾驭不了奔腾不羁的灵感，所以"不拘一格"之作，比比皆是。舒伯特的《第八交响曲》只写了两个乐章，后人好心续作，却"狗尾续貂"，皆告失败。因为作曲家的思路和情感就在两个乐章之中。这犹若断臂维纳斯一般的两个乐章，是一部以"未完成"命名的已经完成了的交响曲。法国人柏辽兹疯狂爱上了一位英国女演员，在无望的爱情中，他以自己的情感经历，写了命名为"幻想"的交响曲。他笔如狂潮，不拘一格，一写就是五个乐章，且章章带有文字标题。海顿定下的交响曲的格式，被抛掷到了一边。

自从格式和规矩被打破以后，交响曲乐章数目可谓"不拘一格"的异彩纷呈。一个乐章的交响曲，有西贝柳斯的《第七交响曲》；两个乐章的交响曲，在舒伯特之外还有马勒的《第八交响曲》、尼尔森的《第五交响曲》；三个乐章的交响曲，李斯特写了《浮士德交响曲》，斯特拉文斯基写了《三乐章交响曲》，奥涅格的《D大调交响曲》

>海顿肖像

的小标题叫"三个 Re"，表明三个乐章都以"Re"音结束；四个乐章的交响曲在格式之内，守规矩，循格式，是一道广袤的风景；五个乐章的交响曲，除贝多芬、柏辽兹之外，有舒曼的《第三交响曲（莱茵）》；六个乐章的交响曲，有斯克里亚宾的《第一交响曲》；七个乐章，结构在策姆林斯基的声乐交响曲《抒情交响曲》中；更多乐章的交响曲，还有 20 世纪音乐大师梅西安十个乐章的《图朗加利拉交响曲》，而交响大师肖斯塔科维奇的《第十四交响曲》竟有十一个乐章。

这些破"格"作品，不拘一格，不循规矩，在音乐发展进程中，创造了艺术的精彩。因为艺术创造总以题旨与情感相融的灵感为主导。规范的格式要有助于创作：与灵感一致，那就是完美的内容与形式的统一；与灵感不一致，则格式不可框住内容。艺术上的破格，在音乐这个情感化的艺术形式中尤为鲜明。

交响曲本是一种没有人声的器乐合奏形式，但到了情感抒发的极巅，乐器无法承载，最近情感的人声便毫不犹疑地进入了器乐合奏之中。于是就有了贝多芬辉煌的"欢乐颂"的先例；20 世纪的马勒和肖斯塔科维奇也将人声加入交响曲中。在近两个世纪的交响构筑中，不拘一格地将人声作为"乐器"，谱出了时代与人生的交响。

格式只是创作手段。在音乐这种最讲究形式与技巧的艺术载体中，许多杰作往往是在格式的突破中、形式的演化中成就的。奥地利音乐学者汉斯立克认为，音乐是形式的艺术。但是，不为形式所累，让形式为内容助力乃至突破形式，这在音乐历史上造就了"不拘一格"的精彩，同时也揭示出了艺术需要"破格"这一弥足珍贵的创作规律。

（2015.10.29）

> 帕格尼尼像

帕格尼尼的随想与音乐通感

　　《24 首随想曲》是 18 世纪意大利小提琴演奏家、作曲家帕格尼尼的传世名作。此套乐曲的高超技巧，几乎将这个弦乐器四根琴弦的表现力开掘到了"极致""极限"。在飞动的音符中，在深长的气息中，焕发着这位正在走向浪漫音乐世界的大师的充沛情感。几百年来，人们的演奏和欣赏，从来都要将音乐技巧与人的情感融溶合一，在炫技中加入自己的情致与体验，如此方可演绎或聆听出这阕杰作的多彩与震撼。

　　帕格尼尼的音乐遗产，深刻影响着后来者。在 19 世纪浪漫主义音乐时代，李斯特被帕氏的演奏所惊愕，遂练就赋予他"钢琴上的帕格尼尼"之称的惊人技艺；肖邦则在其《24 首随想曲》影响下，点燃了钢琴技巧与音乐构思相融的灵感火花，创作出了有帕氏风范的钢琴练习曲作品。浪漫音乐大师李斯特、舒曼、勃拉姆斯、拉赫玛尼诺夫，以及近代作曲家卢托斯瓦夫斯基、布拉黑尔等人皆曾在作曲中采用帕格尼尼的小提琴作品的主题或将他的《24 首随想曲》改编成钢琴曲、管弦乐曲以及其他体裁。

　　帕格尼尼辞世之后，他的《24 首随想曲》及其他弦乐作品，在广阔的音乐视野中，在多元多彩的创作天地间，出人意料地"复活"在各类音乐体裁之中，特别是以技巧著称的钢琴键盘之上。于是，西方古典音乐中脱胎于前辈音乐衣钵的又一类经典诞生了，那就是各类音乐体裁中浸透帕氏精神的作品，其中有的干脆命名为《帕格尼

> 帕格尼尼肖像

尼主题随想曲》。

　　钢琴家接触帕格尼尼的小提琴经典，最初皆为其出神入化的演奏技巧所折服。继而思考钢琴键盘的演奏能否有和小提琴一样的飞动和吟唱。技巧上的相通与难点，让钢琴大师李斯特闭门索居研究练习，将帕氏的小提琴曲改编创作为钢琴曲，让帕氏的小提琴通向了更广阔的音乐世界。此刻，我的脑中浮出钱钟书先生的艺术"通感"说。

　　以小提琴与钢琴为例，西乐这两大"主打"乐器个性鲜明：小提琴柔和连贯，近于人声，长于抒情；钢琴有金属质地的响亮颗粒感，往往如"大珠小珠落玉盘"的迸溅，以激越奔泻见长。当然，小提琴弓弦之间也能泻下速度的急流，如贝多芬《田园交响曲》中的"闪电"，就是用小提琴"制造"的。而钢琴能唱出门德尔松的《无词歌》，又表明键盘乐器也是抒情"好手"。小提琴和钢琴的抒情与激情，其实是共通的。作为情感最基本的两大元素，这个共通率先打消了弦乐器与键盘乐器之间不可跨越的沟壑。

　　钢琴与小提琴的另一个共通点是"炫技"。在音乐领域，任何乐器皆有技巧。就连声乐，还有花腔演唱和声乐协奏曲的华彩炫技。但小提琴和钢琴在演奏技巧上，相对于其他乐器更强烈动人。于是，炫技便成为两者互通的对接点。李斯特、肖邦、拉赫玛尼诺夫以及肖斯塔科维奇等人都是杰出的钢琴家。将小提琴作品转化为钢琴演奏，且不失小提琴令人炫目的技巧性，只有深谙钢琴演奏技巧的大家方能为之。他们进行了专业性极强的技巧开掘，甚至创造出看似不可能演奏的新的技法。

　　懂得技巧，才可炫技，才能进行炫技性的创作。李斯特等大师在键盘上与帕格尼

尼互动炫技，在钢琴上弹奏出了小提琴的演奏效果，甚至有所超越。从根本上讲，炫技正是音乐作为富含技巧性艺术的一个内在规律，是融在情感表达中的一个特征。炫技是不同体裁音乐艺术中的一个"通感"点，所以，互换载体的炫技作品也能是传世的经典。

音乐中的任何技巧都内蕴情绪、情感或内容。而无标题的纯粹音乐，更是作曲家彼时心境和情愫的流露，也为聆听者提供了自身感受共鸣的空间。因此，技巧性的以至炫技的作品，也有深涵内蕴。这种技巧与内容的自觉或不自觉的关联与融合，以及在聆听中自觉或不自觉的感受与认知，则是艺术"通感"的又一体现。

当《帕格尼尼主题随想曲》在钢琴、管弦乐以及其他音乐体裁上演绎时，那飞动与吟唱，华彩与叙说，抒情与激情，不啻为帕格尼尼弦音的再一次不期而至。在充满美感的聆听之中，大师之间自然相通的对话，犹若持有音乐王国无须签证的护照一般畅通流动。时空不同、载体不同，这无障碍且完美的跨越通行，靠的正是艺术上无所不在的通感。有了通感，才能留给后人更多更精彩的艺术瑰宝。

（2015.8.9）

> 格林卡像

音乐的"橡果"

19世纪初叶，一部叫作《卡玛林斯卡亚》的管弦乐曲问世。淳朴的乡土气息和典雅的交响乐相融，为满溢传统古典风范的欧洲乐坛带来一股新风。此曲作者是俄罗斯民族乐派的奠基者格林卡。他虽在欧洲受过专业音乐训练，但他的创作根基始终深扎在俄罗斯民族音乐的沃土中。

聆听《卡玛林斯卡亚》交响幻想曲之后，柴可夫斯基惊叹道："这是一颗橡果，它会生长成一棵橡树。"这就是说，民族的音乐犹若一粒粒种子，极富有生命力，可能也可以生长成浩大恢宏的鸿篇巨制。柴可夫斯基在他最富情感的《第四交响曲》终曲乐章中，就采用了俄罗斯民歌《在田野上有一棵白桦树》的曲调，并让它在戏剧性的交响展开中，升华为整个民族形象的艺术缩影。可以说，柴可夫斯基与格林卡在尊奉民族音乐这一点上，是比肩而立的音乐巨匠，都饱有杰作名篇传留于世。

从音乐渊源来看，作曲技巧中以简洁典型的曲调为基础，进行音乐的展开与变化，几成定规。专业术语这叫作"动机"，形象比喻这就是一粒"种子"。有的"种子"借用既有曲调，如民歌等；有的则依据主题需要，是新的创作。贝多芬的《第五（命运）交响曲》，经深思熟虑的淬炼，凝成四个音符的"命运"动机。这粒"种子"，在整部交响曲中做了广阔而深邃的发展。这粒"种子"的呈现、生长和壮大，用的是作

曲技巧，更重要的是在动机发展表达时，能紧系主旨而不游离。几百年来"命运"交响曲刻镂于心的艺术力量，就取决于"命运敲门"这四个"种子"一般的音符。

从受众角度来看，鲜明的音乐动机，亦即柴可夫斯基所比喻的"橡果"一般的"种子"，大都是简洁易记的几个音符，能瞬间铭刻在人们的音乐记忆中。在看似复杂纷乱的织体中，"种子"一般的动机，总像明灭闪动的星火，撩人视线，触人听觉。聆听交响音乐虽会因其高深难懂而感到困惑，但若寻得一个醒目的线索或引导，也就是"橡果"一样的"种子"，它会让人们更容易步入交响门槛。

从作曲角度来看，很多音乐界的有识之士，偏爱将技巧性的音乐动机变为具有更明确内容与含义的"种子"，像采撷"橡果"一般采用民族的音调，作为专业化交响音乐创作的基点。格林卡如是，柴可夫斯基如是，在19世纪浪漫主义音乐的辉煌时代，各国音乐家无论是否"民族乐派"，几乎皆钟情于寻找民族的"橡果"，以现音乐之深涵。从肖邦以波兰民间舞曲如"玛祖卡""波兰舞曲"等创立钢琴作品的经典形式，到李斯特的《匈牙利舞曲》，再到刚刚步入现代音乐的拉威尔的《波莱罗舞曲》等，专业性极强的音乐巨制与民族音乐难解难分，践行了经典的融合。

事实是，以民族音调为动机的"橡果"，其艺术价值不仅在于技巧，更大的魅力在于这是一个国家形象的塑造，是一种深刻的民族精神的宣示与弘扬。

音乐作为"国际语言"，最有感染力的，还是具有民族特征的"个性"的音乐语言，往往几个音符就涌现出一个民族撼动人心的力量。柴可夫斯基不属于俄罗斯民族

>格林卡肖像

乐派"强力集团"成员，作为 19 世纪晚期浪漫乐派代表人物，其作品更多带有"世界性"。但细察其作，他的音乐魂魄与音乐语言皆根系故国。他的《第一弦乐四重奏》开篇主题来自一首俄罗斯民歌，俄国文豪托尔斯泰聆听时潸然泪下，感叹这就是俄罗斯母亲的苦难形象。这表明，"橡果"一般的民族音乐动机，被用于"国际语言"的音乐中，其深刻意义就在于有强烈的"本土性"。这个独一无二的"个性"，便成为"国际"感知的根基。因此，才有了"民族的也是世界的"说法。

交响音乐在 20 世纪初叶传入中国。外来影响为最初的中国交响留下深深烙印。随后的发展，却不可避免地让这些很"洋"的交响音乐渐渐带有国色。新中国成立之后，以《"梁祝"小提琴协奏曲》为代表的中国交响音乐的兴起，让我们自己民族的音乐"橡果"，慢慢长成了参天"橡树"。许多作曲家不囿于现成民族音乐的改编与创作，而是更专业地以此为素材，形成核心的"橡果"，进行技巧精湛的发挥与创造，让具有民族精神的交响作品在中国也在世界回响。

柴可夫斯基经典的"橡果"比喻，高度且形象地概括了交响音乐的创作技巧以及交响作品的精神深髓。一个多世纪以来，交响大树巍立于世，从未颓倒，正得益于音乐"橡果"的强劲生命力。

（2016.11.3）

"纯音乐"：音乐的原汁原味

19 世纪中叶，欧洲乐坛有过一场关于"纯音乐"的争论。那些不依附其他艺术载体而独立存在的纯粹音乐，诸如标为"c 小调练习曲""第一交响曲""F 大调浪漫曲""第二钢琴协奏曲"等的作品，即所谓的"纯音乐"。人们耳熟能详的歌曲、歌剧，是文学中的诗词、戏剧与音乐的综合；广为人们知闻的《田园》《悲怆》等交响曲，《皇帝》《梁祝》等协奏曲，《1812》《大海》等管弦乐曲，则借助了文字的标题，属于综合了文字元素的标题性音乐作品。纯音乐往往或做音乐调性标示，如大调小调之类；或以音乐结构命名，如回旋曲之类；或用音乐形式的称谓，如交响曲协奏曲之类。总之，其"纯"在于体现了音乐的本真本源本质，即不与其他任何艺术样式综合，以纯粹的音符和纯粹的乐音构成作品，曰"纯音乐"，实是现出了音乐的"原汁原味"。

身处 19 世纪浪漫主义时代却恪守古典主义风范的音乐大师勃拉姆斯，在自己的创作中坚持纯音乐，吁呼让"音乐回到自己的天国"。那时，浪漫主义音乐正以很强的势头与其他艺术综合，不仅出现很多文字标题作品，而且还创造了诸如"交响诗""交响音画"等新的音乐形式。于是，这位被称作"古典主义音乐大师最后一人"的勃拉姆斯站了出来，"冥顽不化"地维护音乐的"纯洁性"。这场争论，终以浪漫主义音乐群体居胜势，让勃拉姆斯悻悻而去。但这位大师心胸宽广，争论没有影响他对于浪漫主

义音乐的肯定。他自己也写过非"纯音乐"作品。聆听小约翰·施特劳斯非"纯音乐"的《蓝色多瑙河》后，勃拉姆斯由衷感叹："可惜不是我所作。"

另外，古典音乐中的各个派别，即使是在非"纯音乐"占主流的浪漫乐派中，"纯音乐"也不鲜见。浪漫主义大师柏辽兹一生致力于标题音乐的创作，但他也写过《为长笛和弦乐四重奏而作的五重奏》《G大调为管弦乐队而作的大序曲》等"纯音乐"。创立"交响诗"这一标题音乐体裁的李斯特，则写过纯音乐作品《b小调钢琴奏鸣曲》《降E大调第一钢琴协奏曲》等。说到底，原汁原味的"纯音乐"，能最大限度将音乐本身的特点彰显出来，不借助于其他"姊妹艺术"提供的表现元素，也不借力于带有联想性的文字标题，只由"音乐"自己展示自己的魅力与美丽，让人们真切享受到了真正意义上的音乐的本质与本真。所以，无论哪一流派皆对其有着足够的尊重和充分的践行。

当然，"纯音乐"对于初涉古典音乐的爱乐者，会有"畏途"之感。对此，重要的是"硬着头皮"与之耳鬓厮磨，聆听下去以至烂熟于心。在感性积累基础上，慢慢品味旋律之美、结构之妙，再去接受一些理性的引领，如读些乐曲分析和解说的文字，便可渐在听觉上理清脉络布局。接受引领，要注意去"顾左右"，即去关注作曲家身处的时代、社会、文化背景以及个人的生涯际遇和作品写作的境况。这些背景信息对于理解作品所传达的情绪情感和音乐以外的深意，会有相对具象的帮助。如聆听莫扎特的《g小调第40交响曲》，知其晚岁的贫苦、疾病以及内心忧闷，才会理解英国音乐学者柯克的那句惊叹："多么悲伤的音调啊！""纯音乐"虽没有文字标注或文学化解释，只告诉你调性和编号，却也原汁原味地将作曲家的际遇与情感以音乐揭示了出来。

走近"纯音乐"还应具备一定的乐理知识，且愈多愈好，愈深愈好。音乐本身的和声、结构、演进等技术与技巧，这些知识会助你厘清"纯音乐"中普遍出现的乐音呈现、发展、重复等走向的基本轨迹，会化一片茫然为有迹可循。贝多芬的《命运交响曲》原本是"纯音乐"，题为《第五交响曲》，只不过开篇那个强化的动机，让人们有了"命运敲门"的具象感知，再加上贝多芬说过"我要扼住命运的咽喉"的话，"纯音乐"才演化为"标题音乐"。有了音乐知识之后再聆听，会捕捉到短短4个音符的动机及其演化，才能生发出"命运敲门"这个人文化的联想。

"纯音乐"大量存在于西方古典音乐之中，这是最大限度揭示音乐自身魅力的珍贵文化遗产，是音乐"原汁原味"的张扬与弘扬。即使聆听有难度，这个难度也会让你在感受音乐之精粹与纯粹中，有一种走进音乐深处的惬意，爱乐者应视其为艺术享受中的一大幸事。

（2015.11.24）

听得多了，也便懂了

面对西方古典音乐，望而生畏者众。东方人想要领悟西方乐旨，"不懂"堪属正常。说到此，蓦然想起鲁迅的一句话："地上本没有路，走的人多了，也便成了路。"这正昭示，任何事只要不驻步，不回转，能坚持，终有前行的通途。聆乐爱乐，亦莫能外。

有词的歌曲歌剧以及有标题的器乐作品，借助文字能定向感受和认知音乐的陈述。那些不依赖音乐之外元素辅助的"纯音乐"，则确有听到了什么或是否听懂的问题。音乐与绘画不同，不可一目了然，只是在音符演进的时间中，才一展音乐"身姿"。这一点有些类似文学，即在阅读的时间过程中，方可知悉内容。因此，聆听的过程正是接受音乐的要径，诚如美国作曲家科普兰所说，"反复聆听"是欣赏音乐的要诀。如同吟读诗文一样，要反复诵咏，直至烂熟于心。选一些音乐名作，或刻意或随意，反复聆听，以达到熟悉、认识，以至能"咏"的地步，即随音乐哼唱。这个过程正合音乐特征，是在时间流动中感受和认知音乐。

记得少时在音乐学院附中，不刻意聆听，却整日浸泡其间。不知不觉，熟悉了从莫扎特到肖斯塔科维奇等人的许多主题或整段旋律，以至可以背下诸如贝多芬的《命运》和中国的《梁祝》等一批名作。这不一定叫"听懂"，但在"好听"和"想听"的感受中，激发了我对于古典音乐的热爱。

反复聆听是感性的积累，大半是随意的，甚至只是当作背景音乐。感性聆听熟悉

了音乐后，还须有理性聆听，即了解与理解音乐的深层蕴涵。音乐的构成很是繁复，诸如旋律、节奏、和声等音乐技术要素，皆融在每部作品中。跳出来看，又不复杂：一首乐曲，旋律是横的线条，节奏是竖的支柱，和声是衬的背景，复调是织的网络，乐器是涂的色彩，曲式是总的布局等。其中最重要的则是旋律。

有一句非常流行却有争议的话：旋律是音乐的灵魂。如果不排斥其他音乐元素的话，这话是正确的。音乐表情达意的功能，出自融汇了作曲家情感心声的歌唱性旋律。柴可夫斯基那些带有悲秋色彩的旋律，让我们聆听到大师本人以及他的时代与故土的全部风采。从这个意义上讲，绵延于音乐之中的横向旋律，就是音乐的生命线。到了20世纪，那些无调性的现代音乐体系，撕碎了旋律，将斑驳的音块抛撒出来，将朦胧的和声布陈开来，将失衡的节奏支撑起来，也造就了亮光闪闪的音乐。但初入爱乐之门，首要的还是把西方音乐几百余年来建筑在旋律上的辉煌作为基石，捡拾起来，认知起来。

作曲家的创作，从旋律开始将自己的思绪和思考编织到音符的组合中。舒伯特的《未完成交响曲》开头就涌出了叩人心扉的悲凄曲调；拉赫玛尼诺夫的《第二钢琴协奏曲》开篇就发出了低沉得让人窒息的弦乐吟唱：这皆为旋律的演绎。至于贝多芬的"命运敲门声"只几个音，却振聋发聩也是旋律的震响。从音乐起端的创作，到音乐终端的聆听，旋律都是关键。至于节奏、和声、复调、配器、曲式等，在几个世纪的古典音乐中，皆环绕在旋律身边，是附着在旋律身上的要素。

说到"听懂"，离不开反复聆听。如同背出中国古典诗词一样，也应熟悉、认识乃至背出西方古典音乐中的一些经典段落。初步掌握了古典音乐精髓，方可再谈"听懂"。不过，细想何谓"听懂"，却也困惑。音乐的本真是抒情，并不在于描绘刻画表达什么。贝多芬那部又有小溪又有雷电又有天晴的《田园交响曲》，特别用文字强调了此曲写的是"到达乡村时的快乐感受"，并理智地写了一句："感情的表现而不是单纯的描写。"音乐的特征就是感受重于描述。所谓"听懂"，不是听出"小溪"，联想"风雨"，而应在作品中体味一种感受，进入一种情态。"情"与音乐相通了，倒可以说是"听懂"了。"情"可以具象，如悲就是悲，喜就是喜；但也有抽象的不确定性，如听莫扎特《第40交响曲》的开头旋律，不少人感到了轻巧和俏皮，而英国学者科克少年时头次听，就惊呼："多么悲伤的音乐啊！"故聆听音乐，不会有标准答案式的"听懂"。其实，只要有了自己的感受、认知和理解，就可以说懂了。

聆听西方古典音乐，理性认知是懂，感性感受也是懂；接受众口一词的诠释是懂，有自己独有的感觉和理解也是懂。说到底，聆乐和爱乐不必有那么多的条条框框。就像一条路，走得多了，也就通了；这里也是，听得多了，也便懂了。

（2015.12.1）

> 爱乐者说

弦乐四重奏的"个人叙说"

———————·———————·———————·———————·———————·———————·———————

音乐有各种样式，咏唱的，演奏的，独吟的，众和的，等等。这些样式皆能抒发情感或刻画意境。诸多样式之中最擅叙说心曲的，莫过于"弦乐四重奏"了。

说到弦乐四重奏，法国作家司汤达形象地把它喻为四人对话："第一小提琴像是一位中年的健谈者，他总找话题来维持着谈话。第二小提琴是第一小提琴的朋友，他竭力强调第一小提琴的话中机智，却很少表白自己；参加谈话时，只支持别人的意见而不提出自己的见解。大提琴是一位持重的人，有学问而好讲道理，他用简单而中肯的论断，支持第一小提琴的意见。至于中提琴，则是一位善良而有些饶舌的妇人，她讲不出重要的意见，但却经常插嘴。"

近于人声的弦乐四重奏，多以叙说的语气，进入人的内心世界。这人，往往就是作曲家自己。弦乐四重奏虽创作于作曲家人生的不同时段，但却常成就于他们的晚岁时分。

18 世纪的贝多芬，一生致力于大型交响音乐的创作。九部交响曲犹若九大建筑，构筑了他的人生旅程。而立之年，他开始接触弦乐四重奏。在给友人的信中，他写道："我刚刚学会恰如其分地谱写四重奏。"这时，他已创作了交响曲、协奏曲等多部大型作品。他一生只写了 17 首弦乐四重奏，其中的经典之作，多写在他失聪的晚年。那

时，他从封闭的心境中涌出了自省性的"个人叙说"的愿望。于是，他选择了弦乐四重奏这种能够"说话"的音乐样式吐露心声。

在这几部不拘一格的由多个乐章构成的四重奏中，贝多芬以深沉的声调、平和的絮语，或是激动的申言，叙说着自己的人生。不同于他鸿篇巨制的交响曲，在四把弦乐器的16根琴弦上，不再有贝多芬式的恢宏气势和尖锐冲突，他只是在用流动的语韵说话，在做温煦的娓娓叙说。因此，有人说这是乐圣在用音符做人生的回忆。在18世纪，贝多芬的弦乐四重奏开了"作曲家自己写自己"的先例。

到了19世纪，浪漫主义的音乐斑驳陆离。音乐展现了大千世界的丰富、文化秘境的深邃，以及个人情感的多彩。但那种静态的深省的内心独白，特别是启用弦乐四重奏这个带有古典质朴色彩的音乐样式的作品，却为数不多。

一位和贝多芬一样耳聋了的捷克音乐家斯美塔那，在失聪的人生最后八年中，他写出了以"我的祖国""我的生活""我的家园"为题的三部经典之作。其中，最富个性的《我的生活》，就是《e小调弦乐四重奏》。传记作家库尔特·霍诺尔卡写道，这部自白性作品，"在不同寻常的主题下呈示了个人千丝万缕的情思，斯美塔那讲述了他

>弦乐四重奏

>爱乐者说

个人的生活片段"，因为坎坷的生活"常常使他比以前更爱回首往事"。这部"内心自白的弦乐四重奏珍品"，不仅叙说了作曲家的个人际遇，还印证了这种音乐样式独特的"个人叙说"的特质。

到了20世纪，从巴托克到肖斯塔科维奇，无一例外在他们交响性戏剧性的"大作"之外，将精致的弦乐四重奏当作他们的"音乐独白"和"音乐日记"，当作他们音乐的"个人叙说"。他们用四重奏叙说了个人隐秘的内心世界。

斯蒂芬·瓦尔什在《巴托克室内乐》一书中指出："他似乎是带着反思的精神写弦乐四重奏的，而不是为自己的音乐会演奏节目而写。"

肖斯塔科维奇一生创作了15部交响曲，几乎同步，他又写了15首弦乐四重奏。可以理解，交响曲是他对于社会与时代的思考和诘问，四重奏则是他对于自己人生的叙说与自省。在他逝世前夕写作的《第14弦乐四重奏》，是在"追怀逝去的欢乐"；而《第15弦乐四重奏》的七个乐章，有着"令人脊背发冷的戏剧性"。无疑，这是在"夹缝中生存的音乐家"对于自己整个生命际遇的叙说。

弦乐四重奏看似简单，事实上，从贝多芬到肖斯塔科维奇，这些作品往往技巧艰深。对于聆听者，那些"四重奏曲，也正是刚一接触时最难欣赏的"。因为，这种只服从于内心的音乐叙说，音调未必优美，结构未必规整，技巧未必简洁。在作曲家那里，它们是"思想集中和冷酷严峻，拒绝了美或放纵情感"；在聆听者那里，则"如果有人坚持音乐首先必须是悦耳动听，那他就无法欣赏或了解这些四重奏"了。

比起宏伟的交响音乐，弦乐四重奏显得纤巧。在音乐大潮中，它像涓涓细流，气势虽小，却可浸润到土壤的深处。四把乐器，形状由小而中至大，音色由清而浓至醇。琴弦上流泻的音符，与其说是来自手指，不如说是来自心灵。犹若呢喃的人声低语，它叙说着一个人内心的隐情与私絮。因此，在音乐中，弦乐四重奏是一种直抵心灵的神妙的音乐"个人叙说"……

（2017.10.6）

从"歌唱"着的交响曲说起

———·———·———·———·———·———·———·———·———

　　音乐源自歌唱。鲁迅先生说过，"杭育杭育"的劳动号子，就是音乐的萌生与初始。因此，音乐大多囿于"歌唱"着的范围。即使到了由乐器演奏的音乐，其音色也常用"歌唱"这个美好的词语来形容，如小提琴的如歌吟唱，大提琴男低音一般的浑厚，等等。由此可见，人声的歌唱是音乐的根基。

　　18世纪，经"交响乐之父"海顿的整合与改革，交响乐这个体裁渐有规范，如纯器乐的管弦乐队编制，如四个乐章的结构等。在其萌生与发展的最初时日，全然是纯粹运用乐队演奏的纯器乐作品形式。人们没有想到也不可能想到，人声的歌唱，能够进入交响乐这一大型的器乐体裁之中。此前，器乐与声乐共一阕的情状，只在宗教性作品如清唱剧、弥撒曲以及歌剧、歌曲等形式中得以一见。那里，乐队只处于为声乐伴奏的地位。

　　到了交响乐逐渐成熟的年代，19世纪初叶，亦即与海顿、莫扎特为伍的贝多芬的时代，这位思想开放情感炽烈的音乐大师，有了一个石破天惊的理念，那就是任何音乐形式都要服从于内容与情感的表达。于是，1824年左右，晚年贝多芬创作了他的最后一部交响乐，以表达他一生所尊崇信仰的"共和理想"。在器乐演奏了长长的三个乐章之后，到终曲第四乐章，作曲家想把这一崇高的精神境界升华。他的脑海里浮现出

德国诗人席勒的名作《欢乐颂》。以音乐诠释这个用文字表述的共和情怀，必须使用人声咏唱。所以，在乐思的表达上，对交响规范是恪守还是突破，这位从不循规蹈矩的作曲家，在创作上也曾经踌躇再三。

庆幸的是，今天，全世界每逢历史转折关头都要咏唱的贝多芬《欢乐颂》，我们得以聆听到这一振奋人心的旋律，全赖二百年前的这个惊世骇俗的决定。贝多芬最终下决心将人声的歌唱引入他的最后一部交响曲。

贝多芬《第九交响曲》的第四乐章，那个气息宽广、光彩耀人的"欢乐颂"音乐主题出现了。此前，贝多芬考虑过很多不同的音乐主题，但他用深沉稳重的低音弦乐乐句，做了斩钉截铁的否定：这个不对，那个也不是。在几次"否定"中，作曲家让"欢乐颂"突破羁绊，横空出世。终于，这个颂歌乐调犹如从地平线上升起的霞旭，极富生命力地出现了，并演化为管弦乐队的全奏。直到人声的大合唱以歌唱汇成恢宏壮丽的大气势，贝多芬才酣畅淋漓地一抒心海中的狂涛巨澜。

这部交响曲寻找"欢乐颂"主题的过程，不仅是戏剧性的交响音乐发展，更是作曲家将人声的歌唱引入交响这个纯粹器乐形式之中所留下的一个突破性的理念。这个历程突破了交响乐规范，是技艺上的创新，更是走出古典跨入浪漫的带有思想解放意义的乐风更易。更重要的是，贝多芬在告知后来者：形式的规范，不应成为表达内容的桎梏。这就为后世音乐创作带来了宽阔的思路，并让今人有幸聆听到更多具有创新意义的交响杰作。

> 贝多芬《第九交响曲》"欢乐颂"手迹

瓦格纳说过这样的话，交响乐形式止于贝多芬。但事实是，除了贝多芬虔诚的继承人舒伯特、布鲁克纳、勃拉姆斯等在浪漫主义时期恪守古典主义风范的少数人所作的少数作品之外，先师在最后一部交响曲中所开拓的新路径和体现的新理念，在其身后的交响乐体裁中，依然没有止步，而是在不断前行，并带着更多元更新异的音响，走入新世纪。

以横跨19和20世纪的马勒为例，作为交响大师，他的九部交响乐不乏引入人声的歌唱之作。而蜚声20世纪的交响大师肖斯塔科维奇，他15部交响乐中的两部，也让管弦乐队与合唱队合璧联袂，做了交响性的人声演绎。关键不在于贝多芬的后来者师从先哲写了"歌唱"着的交响乐形式，而在于中国爱乐者亲切称呼的"老贝"到"老肖"，他们笔下的交响乐形式已经发生了嬗变。海顿式的古典交响乐样式几乎不复存在。号称在表达内容上"包罗万象"的大型音乐体裁交响乐，已随着与时代相系的作曲家的开拓性思路，走向了交响乐的新风范与新形式。

比如，离我们最近的一位年轻的中国作曲家龚天鹏，他的《第五交响曲》不仅用了人声的歌唱，更以取消乐章在形式上显现出全新的交响结构。10个乐段的组合，引入奏鸣曲、协奏曲以及合唱曲作为基本表现形式，这就大幅度对于传统交响乐形式做了颠覆性的创新。

可见，远在200年前，贝多芬的一个在当时看来很大的创举，使人们最为熟知的交响乐形式逐渐有了由小而大、由少而多、由新而异的创意与创造。这便使从古典时代走过来的交响乐，在新的意境中流动起来，活跃起来。唯此，才有了迈进和前进，才使得已经有近300春秋岁月的交响乐形式，至今还有生命力。让艺术生生不息，虽可以恪守传统，但推动其适时而进的，还是创新，唯有创新。

（2017.5.10）

"音乐感的耳朵"

——— · ——— · ——— · ——— · ——— · ——— · ———

有一个流行甚广的成语，叫作"对牛弹琴"，说的是那些不谙音乐的人不解音乐之美。固然琴声袅袅，歌声悠悠，但聆者却无所感，也就是没有音乐的感觉。针对这种情况，马克思在他的《1844年经济学哲学手稿》中，有这样一句话："对于没有音乐感的耳朵来说，最美的音乐也是毫无意义的。"这一中一西的两个说法，全聚焦到了"音乐感"上。

直白地说，"音乐感"就是人对于音乐的感觉。与别的艺术形式不同，音乐可以从旁观赏，也就是聆听；也可以自己演绎，也就是自拉自弹自唱。所以，不像绘画、戏剧，看与画、观与演是两回事，也不像文学，读与写是两回事，音乐往往在聆听与演绎之间没有太大鸿沟，特别是歌曲等声乐作品，更是听唱不分家。

对于每个人来说，聆听音乐都不是难事。但是，由于音乐感觉的差异，会有感受、认知、理解、共鸣几个层面所显示出来的不同。对于爱乐者来说，拉拉弹弹唱唱是常态，但效果却因音乐感的不同而有高低优劣之分。

曾在微信上见到过某一位领导雅兴大发，与乐队一起演奏二胡。那是折磨人耳朵的、毫无音乐感的噪音。至于很常见的五音不全的歌唱，往往也着实不忍卒听。

这里，就有了马克思所说的还原音乐之美的重要前提，那就是要有或要培养"音

> 马克思肖像

乐感的耳朵"。

较之其他艺术，音乐似需要更多一些的先天禀赋。神童、天才等说法，在音乐界确实来得更密集些。由于种种原因，特别是音乐世家的基因遗传等，音乐家往往天生就有敏锐和精确的音乐感，如固定音高的听觉、超常的音乐记忆力，以及运用音乐思维与表达乐思的驾轻就熟，等等。于是，才有了诸如年幼的莫扎特与意大利大音乐家萨利耶里比赛即兴演奏而获胜绩的佳话。

当然，在音乐领域也有一些大器晚成的人，如布鲁克纳、弗兰克等，直到半百以后，才有了突破性的音乐创造。他们的"音乐感的耳朵"，是后天磨砺而成的。与莫扎特那样在五六岁就声震欧陆的神童不同，这些后进者在失败中砥砺前行，着力点常在音乐感觉的提升上。曾经那些没有灵性的技术演算式的创作失败了，他们才认识了化于身心之中的音乐感是何等重要。这些不是天才却也是大师的人，正是在后天艰苦的探求与磨难中，唤来了最重要的灵性："音乐感"。

因此，"音乐感的耳朵"可以先天存在，也可以后天培养。不要自忖没有音乐细胞，就失去热爱音乐的信心。热爱音乐本身，就已经调动起了走近音乐的意念。不懈进取，则可以使音乐的感觉萌生、发展、成熟。"音乐感的耳朵"是每一个爱乐者不同程度拥有的。马克思所说的"最美的音乐"，是能够回响在每一个"音乐感的耳朵"里的。

当然，对于"音乐感的耳朵"的培养，不能一蹴而就。音乐的基础训练，如视唱练耳对于听辨力和节奏感的训练，如对于经典名曲的赏析，等等，即使是业余的爱好，这些复杂、要坚持习练的"功课"，也不可或缺。要破除音乐的"天才论"，在于下苦功。长久反复的历练，有可能培养出一双"音乐感的耳朵"。

中国成语中的"对牛弹琴"，说了不择对象的盲目性，也说了没有音乐感的耳朵。马克思关于"音乐感的耳朵"的话，则更蕴一层深意。他以音乐的例子表述人的感觉能力决定认识的产生和发展。这一哲学命题表达了这位思想家希望文化深播的愿望。至少，敬仰音乐的马克思，希望音乐这个浸透高雅文化蕴涵的艺术形式为更多人所接受。于是，他生动地提出了"音乐感的耳朵"的概念。

同时，他也启示人们去关注"音乐感"这个概念的后续命题，比如什么是音乐感，如何培养音乐感，以及音乐感在音乐生活中和音乐创造中的作用，等等。音乐实践早已表明，音乐感是一个人或一个音乐团体比如乐队、合唱队等，在艺术表达上与感受艺术上最直接也是最重要的准绳。只有对于音乐反复感觉，才可能拥有音乐感。诚如马克思所说，"只有音乐才能激起人的音乐感"。

从具象的"耳朵"，到抽象的"音乐感"，马克思提出了直指音乐本质的两个重要概念。他的这一带有哲学深意的命题，表明一代哲人对于艺术的社会作用的看重。他希望社会上的人们能够注重和培养音乐感，以造就更多的"音乐感的耳朵"，去承接前人所遗留下来的宝贵音乐遗产，去创造更多为时代所需要的新的音乐。

爱乐，就应针对音乐感不懈进取。当你从感受、认知，以至深谙音乐的时候，"耳朵"，或者说"音乐感的耳朵"，就会成为我们接受音乐的一个利器。这样，音乐文化才能普及，音乐专业水平才能提高，当会有一个马克思期望的"最美的音乐"天地，出现在社会上以及每一个人的心灵中。

（2018.4.19）

"品异"与"认同"

———·———·———·———·———·———·———·———·———

　　莎士比亚只写了一个哈姆雷特，但一百个演员会演出一百个哈姆雷特。作为需要"二度创作"的演绎艺术，共同特征就是相同之中会演绎出不同，亦即同中有异。

　　音乐也是同理。同一部作品，经不同乐队、不同演唱者、不同指挥、不同乐器演绎，会有不同效果。这就有了音乐中的"版本学"，即在同一作品的不同演绎中，聆听出各自的特色特点特征。简言之：同中品异。

　　对一部作品的不同演绎，可品味其总体上与细节处的微妙差异，可体验不同演绎者如指挥家、演唱家、乐团以及录音等的风格与技艺。还有一个能够体现爱乐者自身价值的环节，那就是对于音乐演绎水平的判定。爱乐者发烧友之间谈论最多的往往就是对于某一演绎的评语。

　　在诸多演绎者中，最重要的莫过于指挥家。指挥棒下的演奏就是对于音乐的再创作。没有这个"二度创作"，任何乐谱都只是一堆纸而已。正如英国指挥家伍德所说："音乐是写下来没有生命的音符，需要通过演奏来给予它生命。"

　　作为艺术家的指挥，往往强调个人对于原作的理解。因为，这是他的"创作"。

　　柴可夫斯基的《曼弗雷德交响曲》是一部充满戏剧性的交响曲。在十几个版本中，《企鹅唱片指南》评介出的三星以上版本有四个，这四个版本各有特色。在整体处

理上，扬颂斯的指挥强调了悲剧中的抒情性，透出一种清峻气质，即使是紧张激烈的段落，音乐也处理得优美流畅；穆蒂的版本则强调了饱满的戏剧性；在细节处理上，夏伊利的再创作中管弦充满张力，每个音头掷地有声，管乐辉煌，弦乐绚烂，使全曲显得亮丽斑斓；但在罗杰斯特文斯基的指挥棒下，从第一乐句开始，阴郁色彩就直面而来，指挥家要求每件乐器尽量发出暗哑音响，使全曲笼罩在一层迷雾之中。显然，不同指挥家的演绎，让柴可夫斯基这部作品有了不同风范。这既开掘了作品的艺术内涵，也给爱乐者多元享受的机缘。

一部作品也会在同一指挥不同时段的演绎中呈现出差异。奥地利指挥家卡拉扬一生三度指挥录制贝多芬交响乐全集。20世纪60年代，他指挥的贝多芬，精确而富有朝气，带有严谨的美感。70年代，卡拉扬进行试验性尝试。如《第五（命运）交响曲》第一乐章，一些乐句速度加快到甚至让听众不易反应的程度。同时，他还对贝多芬做了压抑、冷峻的处理，出现了他独有的"忽冷忽热"。到了80年代，卡拉扬指挥下的贝多芬不拘一格。《命运交响曲》的速度慢了下来；但在《田园交响曲》中，速度快得不可再快，几乎每个乐章都成了舞曲，如第二乐章"在小溪旁"，卡拉扬强化音乐的流动性以表现溪水的勃勃生气，指挥棒下的溪水流动交织，像梭子一样不停律动，使听者沉浸在音乐闪逝的忘我境界中。

同中有异的演绎，可展示出同一作品的种种不同。只以时长来看，就有如此惊人的数据上的差异：同是指挥演奏布鲁克纳的《第七（英雄）交响曲》，卡拉扬用时65分钟，朱利尼67分钟，约胡姆69分钟，马泽尔74分钟，切利比达克90分钟，且是在未减少或增加一个音符的情况下。

同中有异的演绎，又形成不同指挥家的不同风格。有人分别用一句话概括了不同指挥的艺术风格，如"主观即兴风格"——富特文格勒；"稳重深邃、端庄明快"——布尔特；"精致、细腻、典雅"——克莱伯；"纯正的德奥风格、深邃的精神内涵"——约胡姆；"精密的外科手术刀"——西诺波利。

风格不同并不等于演绎的随意。1886年，在一位意大利指挥家的指挥棒下，开了演绎音乐的另一境界。他说："我认为一部作品永远属于原作者。而一位指挥愈深入研究作品的精神，就愈会乐意把它归还给原作者，不会造次地据为己有。"托斯卡尼尼忠实地把原作精神传达给了听众。

在忠实原作基础上融入指挥家对作品的理解，最终成为音乐"二度创作"的主流。托斯卡尼尼忠于原作，强化原作与演绎之"同"，其深意在于从更广视角认知一部作品最真实的原貌与最鲜明的风范。这就是"异中认同"。

在音乐欣赏中可以多聆听几个版本。但在品味整体与细节异同的过程中，应注意托斯卡尼尼所说的，把音乐"归还给原作者"。这就是说，爱乐者应当把精力放在对一

位大师一部作品的整体认知上，而不是陷于版本的比对，去抓那些速度、音色、力度、技巧等艺术处理的细节，或脱离作品去体会演绎风格。重要的是，要从多元演绎之"异"中，走到一个"同"字上来，即去认知原作者之原作的原貌。

"异中认同"，是以感受和认知一位大师一个流派一部作品为主，并将其音乐内涵和基本风范置放在音乐进程之中，横向去体悟音乐的流向与嬗变。这样才能从文化角度，获取对于音乐遗产更准确更深刻的认知。

因此，对于音乐的二度创作，爱乐者可以也应当"同中品异"。但这应当是也必须是在"异中认同"基础上的"二度鉴赏"。否则，就会有"只见树木，不见森林"的隐患。

当我们充分观览了音乐"森林"之美后，再去品味音乐"树木"枝叶之异所彰显的精妙，当能使自己的艺术层次更高远更深邃。

（2018.9.16）

站在音乐对面的"知音"

马克思在《1844年经济学哲学手稿》中有这样一句话:"对于没有音乐感的耳朵来说,最美的音乐也是毫无意义的。"看到这句话时,我最先想到的是那个民间俗语:"对牛弹琴"。这一雅一俗的两种说法,表达了同一个意思,那就是:音乐如果没有遇上知音,就会淡化、弱化,甚至泯灭;反之,知音会让音乐翩飞世界,尽显其美丽与魅力。可以说,音乐倚重的就是"知音"。

"音乐感的耳朵",说的是能够感知和理解音乐的人,也就是中国传统诗文中常说到的"知音"。

历来音乐家总是在寻觅知音。因此,才有了孟浩然的那联诗:"欲取鸣琴弹,恨无知音赏。"至于尽人皆知的"高山流水遇知音"的传说,则是对于知音的最凄美的阐释:伯牙乘船,面对清风明月抚琴而奏。忽听岸上一樵夫高声叫绝。他请樵夫上船,再为他演奏。樵夫随乐声而言:"这雄伟庄重,如高耸的泰山!""这宽广浩荡,像滚滚的流水!"伯牙兴奋直呼:"知音!知音!"这个樵夫就是钟子期。从此二人成为挚友,约定来年此时此地相会。第二年,伯牙赴会,久等子期不到。寻到子期家,方知知音离世。他遂至子期坟前,抚琴一曲致哀。曲毕,将琴摔碎,声言已无知音,抚琴何用。

> 列夫·托尔斯泰肖像

　　虽然知音只是受众接受音乐程度的一个形象化表述，但知音相关的种种传说或事实，可透见其对于音乐的传播，对于音乐家的激励，以及对于音乐生生不息的传续，是一个见证音乐价值和反观音乐魅力的重要维度。

　　在西方，古典音乐传留至今，也有赖于音乐的对面站着知音。柴可夫斯基曾偶然听到民歌《万尼亚坐在沙发上》，并欣然记录下来。在创作《第一弦乐四重奏》时，第二乐章运用了这个曲调，这就是著名的"如歌的行板"。这阕乐章，在略带忧郁的缓缓陈述中，透出恬淡朴质的纯净。旖旎如歌的旋律，有着直击人心的力量。

　　1876 年，俄罗斯文豪列夫·托尔斯泰聆听了这首乐曲。柴可夫斯基曾有这样的记述："他和我并排坐着，他聆听我的四重奏'如歌的行板'时，流了泪。"显然，音

乐打动了作家，他的"音乐感的耳朵"如此深入地接受了柴可夫斯基的音乐。作曲家则和伯牙一样激动，他写道："就我的自尊心而言，这也许是我生平以来从没有过的满足和激动。"这正是音乐家遇到知音那一刻的激情展露。在西方古典音乐史中，这件事堪与东方的高山流水遇知音的传说相媲美。

另一件史实更是音乐史上的美谈。一代歌剧宗师瓦格纳一生颠沛流离，不是被通缉就是穷困潦倒，他的艺术理想始终是空幻的想象。直到瓦格纳的超级"粉丝"、巴伐利亚国王路德维希二世出现，他才得以在拜罗伊特兴建了可以演绎其音乐戏剧宏大构思的专门剧院，实现了其一生的音乐夙愿。瓦格纳和国王，一边是音乐的创造者，对面则是重量级的知音。这个"财大气粗"的知音，成就了历史上歌剧改革的壮举，他是瓦格纳的知音，也是音乐世界的知音。如今，每年的"拜罗伊特音乐节"依然吸引世界各地歌剧知音来"朝圣"。

知音不仅存在于聆听的受众中，还在创作者之间留下诸多佳话。瓦格纳在聆听乐圣贝多芬作品之后，他声言"心激动得快要碎了"。接着他说，在其之后，交响乐"很难再有作为"。难怪他从来不写交响乐，而转身走向了歌剧。他是贝多芬的知音。而另一位奥地利音乐家布鲁克纳，又是瓦格纳的知音。布鲁克纳在瓦格纳辞世之刻，专门写了用"瓦格纳大号"演奏的交响乐章，以寄哀思。

在音乐史上，恪守古典主义乐风的勃拉姆斯与维也纳圆舞曲的轻盈乐风格格不入。但当他听到了小约翰·施特劳斯的《蓝色多瑙河》时，遂将开头几个音符写在扇面上，并题字曰："可惜不是勃拉姆斯之作。"这张扇面，表达了他对优美音乐的由衷赞美，并显示出作为严整且带有一点刻板的"纯音乐"代表人物，他也是轻快的带有一点娱乐色彩的音乐的"知音"。

艺术需要接受者和理解者。在文学，那是读者；在绘画，那是观者；在音乐，那是听者。在听者中，有"音乐感的耳朵"，当然会成为音乐的知音；即使暂时未达到这个境界，只要喜爱，"音乐感的耳朵"还是可以培养的。曲高和寡，恰有足够空间提升知音水准。20世纪初，斯特拉文斯基的《春之祭》首演，得到的回音是要把作曲家推上断头台。但时间考验了艺术，寻到了知音，这部作品后来成为旷世杰作。百年之后，也来到了中国的舞台上。

因此，知音既属于"音乐感的耳朵"之列，也在可培养造就的后备力量中。重要的是，知音就站在音乐对面，永远是音乐价值的评判者。所以，音乐总是要倚重"知音"的。

（2017.5.6）

从"不好听"中听出"好听"

————— · ——— · —— · —— · —— · —— · —— · —— · —————

古往今来，音乐总是追求着"好听"，因为好听的音乐是美丽的。

但在浩瀚的音乐遗产中，有"好听"的大作载誉流传，"不好听"之作亦无愧不朽。原因是"不好听"中也隐有"好听"。于是，爱乐就有了一个特殊环节，即在"不好听"中听出"好听"。

音乐发端于人声。歌唱着的音乐必然悦耳，这是"好听"。当有了乐器，无论管弦，首要之务是让乐器"歌唱"，因此也多能"好听"。往后，乐器扩展表现力，模拟万物之声，抒发不同的心曲，逼真融情，便成要旨。乐音的模拟，升华了原始之声。于是，相对于纯自然声响，它更动听；然而相对于歌唱，它又有不甚悦耳的些许"不好听"。

回望西方音乐，时间较早的宗教音乐以及融入人文理念的巴洛克音乐，形成了传统的声乐形态，歌唱性铸就"好听"二字。那时，从帕勒斯特里那的弥撒曲，到亨德尔的《弥赛亚》、巴赫的《马太受难曲》，皆难容"不好听"的"杂音"。

不悦耳音乐的出现，在18世纪以后的管弦交响中。海顿开拓了器乐表现力，在他数量庞大的交响曲中，音乐保留着歌唱性，以适应皇胄宫苑的恬适；莫扎特的音乐虽有些许不太好听的诉诸管弦乐器的冲突，但依然保持了典雅风范，少不了歌唱性。但

到了海顿和莫扎特之后的贝多芬，却有了大不同。

时代与个人的跌宕，堪称风云激荡。他运用器乐最高形式的交响曲，让音乐最大限度表达丰富内容与情感，让器乐走出传统的歌唱性。他以音乐刻画外在形貌和内心感受。如他用不成曲调的音符，刻画暴风雨于《第六（田园）交响曲》中。这种根据标题提示的非歌唱性的音乐展开，从贝多芬一直延续到19世纪。

浪漫主义音乐的"标题性"，具有转折意义。在标题音乐中，音乐手法的扩展既有好听的歌唱性，

> 音乐的聆听

也有相对不好听的刻画性。如在钢琴上写过优美《无词歌》的门德尔松，他风调雨顺的一生似乎只与"好听"的歌唱相配；但他也为标题性主题，从仲夏夜的森林，到芬加尔山洞，再到苏格兰女王玛丽·斯图亚特的悲剧，调动了"不好听"的音符，做了精微或戏剧性的刻画。门德尔松给予人们的不仅有听觉的聆，也有视觉的看。注重刻画的音符，从汹涌海水到阴森古堡，挖掘了乐器自身音色，现出了短笛的阳光与低音弦乐的黑暗。器乐的色彩具有刻画优势，却往往没有好听的韵调。歌唱的美感让位于描写的实感，听觉与视觉的双重观照无疑消减了音乐的歌唱性。非要说"美"，这个"实"也算是"美"吧。

到了浪漫主义后期和现代主义时期，以完整旋律构成的歌唱性主题，渐渐被凝练的音调性甚至音符性的动机式的主题所替代。动机是音乐"种子"，在发展的"沃土"中以展示戏剧化的交响性。这些不甚好听或不好听的音符却内蕴发展音乐的力量。贝多芬的"命运"动机，虽只有几个音符，却有能表达人生遭际的庞大音乐空间。当年贝多芬笔下的这个动机，还是有几分好听的。到了浪漫主义时代，瓦格纳乐剧中的管弦交响，那满满的刻画性动机，不仅多而且"不好听"。但他以纯粹的音符，构造出宏大的戏剧意境。当然，提炼出来的几个音符的动机，本就不具歌唱性，也就无所谓"好听"了。但音乐"种子"的萌发与生成，却显示出音乐的强大表现力，也深蕴了需要聆听者品味的美感。

到了20世纪之后，音乐有了体裁多元化的更广阔天地。挑战传统，冲破规范，

无论是"印象派"摒弃旋律、强化色彩，还是"十二音体系"尖锐刺耳的无调性，新的音乐就是"不好听"。那位20世纪的肖斯塔科维奇，就是不遵师嘱，不肯改掉那个不协和的刺耳音程。他追求的，就是这个"不好听"中的新颖。

音乐是美感艺术，好听是音乐本真。那些歌唱的声乐与器乐，当然好听。那些"不好听"的音乐经典，如何体现音乐本质的美？我们又应该如何从"不好听"中聆听出"好听"？

那些刻画大于抒情的作品，最美丽的是大师运用音符营造出来的意境。德彪西的《大海》，听不出里姆斯基·柯萨科夫笔下海的歌唱。音符碰撞和管弦调色所呈现出的颜色和光感并"不好听"，但却把几代人带到了大海晨昏变幻和波浪起伏之中。虽不好听，但音乐却幻化出了美丽意境。这就是另一种"好听"，即意境上的透人。

那些以短小动机汇成的巨制，最美丽的是大师以高超技巧进行的音乐发展。享受这个过程，方可感受音乐空间之浩大。德沃夏克《自新大陆交响曲》第一乐章那个号角式音调，用几个音符的宏大发展，赞颂了新兴大洲的崛起。这里没有具象场面，有的是激动情感的展露。相较于第二乐章那个歌唱性的"思故乡"旋律，这个动机虽"不好听"，但它交响性的音乐发展，将人们情感起落置于音乐演进中。这个"不好听"的过程，却形成别样的"好听"，即情感的带动与激发。

音乐史程上，"好听"与"不好听"是对立的存在，但又从不同侧面体现出音乐本身的美感与魅力。"不好听"的音乐本身，就存在着"好听"的元素。爱乐者应去体验与感悟——从"不好听"中听出"好听"来，这也是爱乐层次的一个升华与进阶。

（2018.9.28）

ABA：永恒的音乐公式

音乐带着它的美丽，一在地平线上崭露，就以乐音描摹的大象万千和直击人心的情感吸引着人们。除内容之外，音乐还有它的种种形式。有一种观点认为："音乐的内容就是乐音运动的形式。"我则认为，这话倒过来说才正确："乐音运动的形式"，表达了"音乐的内容"。这也就理性地表明了，音乐能够表达音乐之外的"内容"，同时音乐也有着自身"运动的形式"。

古往今来，对那些已经或正在形成的形式，作曲家的遵循或违背，都是一种创造。于是，在磕磕绊绊中，音乐对形式做了规范也做了发展。历史悠久的音乐自觉或不自觉地形成了"形式"，之后才有了几乎亘古不变的规律与定势。其中，音乐的一个重要的曲式结构，就是"ABA"这个被称作"黄金公式"的曲式。

"ABA"是指一部乐曲或一段音乐，第一部分和第二部分要有对比，即"A"与"B"；而后相对不变地再现第一部分，即又一个"A"出现。这个简单的公式，带出了一条音乐发展的轨迹。

早在17世纪，音乐大师就创造了"慢—快—慢"三段结构的法国式序曲，如亨德尔的《弥赛亚序曲》；也有"快—慢—快"三段结构的意大利式序曲，如格鲁克的《帕里斯与海伦序曲》。早期序曲以"快"与"慢"组成的"ABA"结构，是这个"黄

金公式"的典型结构。

此后出现了协奏曲。从维瓦尔第、巴赫等人开始的几个世纪大师的笔下，协奏曲皆是三个乐章结构。如柴可夫斯基的《第一钢琴协奏曲》，第一乐章是快板，庄伟宏大；第二乐章为行板，抒情如歌；第三乐章出现更快的快板，洪亮激越。这从速度和情绪上，体现了曲体的"ABA"公式。

早期的交响组曲多组合以四段或五段音乐。如巴赫的乐队组曲以序曲和四段不同风格的舞曲组成，其中著名之作有《D大调第三首乐队组曲》。古老的组曲孕育了四个乐章结构的交响曲。综观后世的交响曲形式，第一乐章快速活跃，可标为"A"；第二乐章抒情缓慢，可标为"B"；从第三乐章稍快的舞曲过渡到火热快速的第四乐章，这个由稍快到快甚至极快（急板）的段落，往往是前两个乐章的不完全再现，当视为"A"的重现。

到了19世纪，冲决音乐规范的事件时有出现，但曲体中的曲式，却不离"ABA"公式。李斯特开创了交响诗形式，不同于交响曲、协奏曲等乐章式的曲体结构，一段音乐直贯到底。但音乐的行进却很难走出"三段"之限。如他的交响诗《前奏曲》就分三个段落：第一段两个主题，一个活跃明快，一个委婉柔情；这个部分叫作"呈示部"，可视为"A"。接着，第二段以那两个主题构成激烈的戏剧化的音乐发展，与呈示部完全不同，这里有了同根不同态的大变化；这个部分称为"发展部"，可视为"B"。最后，呈示部两个主题再现，且有了调性上或呈示上的变化，但万变不离其宗，这仍是呈示部的再现；这是曲式上的"再现部"，应视为"A"。

由此可见，无论是曲体的大结构，还是内部曲式的小构成，"ABA"公式百用不殆，表明"ABA"三段体是音乐上的"黄金公式"。这个公式在实际使用中，大多以"快—慢—快"形式，使音乐在对比中多彩。这是一种在音乐速度与情绪上有鲜明映衬的结构形式。

任何艺术形式的出现，都有根由。这个根由，就是由实在的社会形态所升华的哲学理念。说到底，音乐上的"ABA"结构，是存在于社会一切领域的"动"与"静"及其对比。这个"动""静"的对比与统一，从逻辑学到辩证法，是人类思维的一个重要模式，带有不可违逆的规律性。在古老的《圣经》中，也常见"三段式"的叙说。如《希伯来书》："A"为劝勉，"B"为警告，第三段"A"又为劝勉。

在作曲家笔下，"ABA"的典型结构，逐渐形成了一个传续至今的完整经典的曲式："奏鸣曲式"。其以呈示部（A）、发展部（B）和再现部（A），蕴含了"ABA"的三段式思维，深刻体现了对立统一原则。

从哲学上看，对立统一是唯物辩证法的实质和核心。这个规律揭示了相联系的一切事物发展的内在动力，阐明了事物发展的内因。对立统一规律是音乐结构中

"ABA"这个"黄金公式"的基础。唯此方有音乐生生不息源流的发展，音乐史上的"ABA"，方成为一个永恒公式。当然，创新的音乐家们往往也视其为桎梏，不断挣脱、违背和突破，这才有了几个世纪以来音乐的丰富与鼎新。

爱乐聆乐，要有人文的全方位认知，也要观照到音乐艺术的自身特质。"ABA"公式以及由此衍生的以奏鸣曲式为主体的各种音乐结构，其技术性的形式也是音乐的特质。不谙于此，会或多或少成为"乐盲"。所以我很抽象、很缺乏人文色彩地叙说了这个音乐技术理念，这也是爱乐聆乐的必由之路。

如果我们把感受文化与情感的爱乐聆乐归于"A"，那么，从结构上认知音乐特质这个晦涩艰深的技术活儿当属"B"；最后，我们在更高层次上获取文化和情感的升华的认知，那就是再现的"A"了。叙述"ABA"这个"黄金公式"，虽枯燥抽象，却是爱乐聆乐启蒙与深化的必要之道。让这个有着黄金辉彩的"ABA"，萦回在我们享受音乐的途程上吧。

（2018.10.1）

感觉贝多芬

鲁迅说过，一个人要想离开社会而生存，正像拔着自己头发想离开地球一样不可能。因此，观察作为社会构成的"人"以及与之相关的万事万物，不可以也不可能离开社会与时代的环境和背景。多年来，人们对于"人"的种种观察剖析，往往从"大处着眼"，即从时代、阶层、文化等宏观角度去看人的社会性。比如对于德国人贝多芬，诸多文字写到他时，从时代到思想，从思想到言论，从言论到作品，从作品到行为，法国大革命这个时代的大背景都绕不过去，简直就像一个"连体婴儿"一样一步也离不开贝多芬其人其作。

但人是多元的，可从"大处"着眼，亦即观察"大背景"，亦可"小处落脚"，也就是注重"小细节"。事实也是如此，个人生活际遇、情绪情感、性情性格等个性"色彩"，作为"人"的元素，也是社会以及时代不可或缺的构成。

200 余年来，人们一直在听贝多芬。了解贝多芬的时代及其生平中与时代关联的事，成为聆听的前提。如作曲家因拿破仑称帝而撕毁《第三（英雄）交响曲》总谱扉页上献给拿破仑的题词，又如贝多芬散步不给皇族贵胄让路所张扬的"人人平等"精神等。听贝多芬一直采取的是这一方式，甚至让音乐诠释贝多芬的种种英雄作为与壮举。

但我注意到，他的那些很英雄的作品，有时也很感性，很个人。被称为"英雄壁

画"的《第三（英雄）交响曲》，第三乐章谐谑曲的轻快音符，虽常被英雄性乐句打断，却也能感觉到这位不苟言笑的大师性情的另一侧面，活泼的音乐迸发出了幽默感。这位猛狮般的强者，竟透出温馨的面孔，全然打破人们惯常的论述和诠释。那是战士的片刻休憩，那是大师俏皮天性的流露。我想，聆听音乐可以"跟着感觉走"，甚至将自己也放进音乐中。如此，聆乐的天地会更宽。

带着这种朦胧意识，放开思路，甚至抛弃了耳熟能详的对于贝多芬其人其作的解释，以自己的感觉又聆听了他的另一类作品。人们说，贝多芬的《D大调小提琴协奏曲》是他写于爱情岁月的"清纯的花"，充满抒情意味。再次聆听，第一乐章那个几乎是"脱口而出"的主部主题，气息宽广，于优美中透出的是很有分量的浩大气度。这种抒情与凝重的相融，有点超出"个人"。这让我震惊。怎么罗曼·罗兰所说的"猛狮恋爱"时节吐露出的这段绝美旋律，竟也有个人之外的痕迹潜于音符流动中？这种突然与时代勾连的感觉，来得那么自然又那么不可思议，这又引我沉思。

我想，人离不开时代与社会。但时代与社会的烙印可以直接表达，如题献给大革命风云人物的《第三（英雄）交响曲》所涌出的强烈时代感；也可以间接地、个性化地流露，即使为波拿巴而作的雄劲音乐，也未必每一小节都紧扣时代脉搏，"战士休憩"

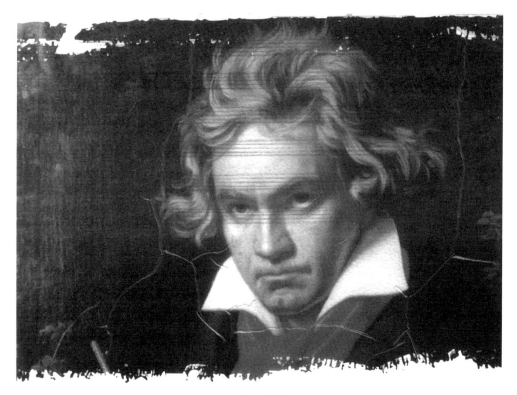

> 贝多芬肖像

中透出了贝多芬式的幽默。

我想，时代与社会也可以在个人天地中做个性化表达。个人对他周边世界的感觉有大有小，但皆系于时代与社会。说到底，艺术直白表现时代与社会，或可流于概念；而将大时代大社会与"小我"的一己之情融合，则会显出高超的艺术匠心。其实，贝多芬的爱情抒怀同样显现了身处时代风云中的作曲家的高远境界。

我想，听贝多芬就是感觉贝多芬。聆听之时，对于他的理解、不理解或一知半解全部可以置于一旁，不必有约束，不必囿于理性的指引，首先要以自己的感觉去感性地接受大师留给我们的音乐。一次次聆听，一次次感觉，有相同也有不同。如此，便丰富了贝多芬，也充实了自己。

我想，音乐本是感性的艺术。他写我听，往往不一定有多少理性的前提。音乐又是形式的艺术。一个乐思的走向与发展，常为作曲的形式与技巧所驱动。如此，理性空间就很小了。作曲家往往无意识地将自己对于时代与社会的感触，不自觉地注入音符流向中。音乐中感性和技巧的浑然天成，作曲家对于社会与时代的潜藏感知，皆在秘密地流淌。因此，面对作为感觉艺术的音乐，如若框定只从社会与时代一个角度解读，那不仅是狭窄了，还可能会误入歧途。而从无疆界的感觉走近贝多芬及其他大师，这本身正是对于音乐经典的一种符合艺术规律的接受方式。

多少年来，我们听贝多芬，读贝多芬，解析贝多芬，理解贝多芬。我想，我们还应当去感觉贝多芬。如此，一个真实的多彩的贝多芬，才会贴近 21 世纪人。

（2001.1.23—2015.11.4）

从歌剧到音乐剧

在音乐中，带有"剧"字的概念很多："清唱剧""歌剧""乐剧""轻歌剧""戏剧配乐"以及"音乐剧"等。近年来，离我们最近的当是西方的音乐剧。从《音乐之声》到《猫》《歌剧魅影》等，这种兴起于 20 世纪的"音乐剧"，已成为爱乐者青睐与钟爱的一种音乐样式。

带音乐的剧很多，其渊薮是歌剧。欧洲文艺复兴后期，约在 1600 年，意大利诞生了世界上第一部歌剧，因此，意大利有了"歌剧故乡"的称誉。当时，宗教还笼罩着欧洲。歌剧透过宗教帷幕的一角透露出了世俗光彩，而同一时期登上音乐舞台的清唱剧，依然用音乐咏颂着神圣的宗教传说。两种音乐的"剧"，一为世俗，一为宗教，交织着走过了几百年旅程。作为一种音乐形式，清唱剧依旧存在，但成大势者，还是至今已近 500 年的歌剧。在西方古典音乐的经典名作中，歌剧在舞台上唱出了百代不衰的辉煌。

"认识莫扎特，就要聆听他的歌剧。"一位叫作艾涅斯库的罗马尼亚音乐大师如是说。尽管歌剧早在莫扎特之前就有了坚实的基础，也不乏传唱至今的名作，然而经典歌剧的大成，则自莫扎特始。从《费加罗的婚礼》到《魔笛》，经过 200 多年演绎，至今依然璀璨如新。至于其后欧陆各国所出现的歌剧大师如瓦格纳、比才、威尔第、

普契尼等，更是在歌剧舞台上，筑起了音乐艺术的永恒纪念碑。

　　有着文学才华的瓦格纳，创造了许多鸿篇巨制的歌剧，如谱写 26 年、需要演绎四天的四部歌剧联剧《尼伯龙根的指环》。他称这部大作为"舞台庆典三日剧及前夕"。"前夕"即前奏，是《莱茵河的黄金》；"三日"为《女武神》《齐格弗里德》和《诸神的黄昏》。这四天的演出每天从下午 4 点开始，有时直到深夜，其规模庞大到须有专门剧场。德国的拜罗伊特剧场，就是专为瓦格纳这部联剧所造。至于歌剧中所用的代表不同人事物的音乐"主导动机"，达到 200 多个。这是一部颠覆了莫扎特时代歌剧传统的革命性的歌剧，瓦格纳谓之"乐剧"。这是浪漫主义时代歌剧发展的一个里程碑式的创举。尽管至今人们聆听这部庞大乐剧仍有一定困难，但毕竟它大幅度提升了歌剧的音乐性与戏剧性，开掘出音乐、戏剧这两种艺术样式深入和庞大的表现空间。不过，或因曲高和寡，瓦格纳之后再无此类乐剧出现。

　　瓦格纳还在世的时候，法国的奥芬巴赫与奥地利的约翰·施特劳斯出现了。他们的轻歌剧与瓦格纳的"重"歌剧形成鲜明对比。拜罗伊特连续四夜唱着马拉松式的四联剧，巴黎和维也纳的舞台上，却跳起了轻盈的康康舞，奏出了欢愉明丽的轻歌剧序曲。

　　19 世纪后半叶，轻歌剧在欧洲舞台上焕发出别样光彩。这是一种接地气的通俗音乐，雅俗共赏，有着广泛受众。几乎在同一时期，一重一轻、一雅一俗的两种歌剧，正表明音乐的"剧"，要顺应时代潮流，满足不同受众需求。它们应运而生，同为文化遗产的瑰宝。

　　在音乐领域，器乐作品的顶峰是交响乐，那是"音乐王国的统帅"；声乐作品的巅峰是歌剧，那是集音乐与戏剧多元要素综合而成的艺术大成。因此，这两个领域至今依然是作曲家一展身手的广袤疆域。

　　时代潮流丰富了 20 世纪的音乐语言。爵士乐、蓝调等专业化的多彩音调，加上具有韵律的舞蹈以及动人的剧情，在发展中融合，在融合中萌生；于是，从美国的专业作曲家开始，就有了科恩的《画舫录》、格什温的《波吉与贝丝》、罗杰斯与哈默斯坦的《俄克拉荷马》《窈窕淑女》等早期音乐剧。20 世纪这些纯粹的音乐剧，与时代合拍，

> 安德鲁·劳埃德·韦伯像

强化了音乐中的娱乐元素和节奏感。音乐与舞蹈的结合，使载歌载舞成为这一音乐样式的特征。其后，《屋顶上的提琴手》《西区故事》《音乐之声》《猫》《歌剧魅影》《艾薇塔》《悲惨世界》《西贡小姐》《罗密欧与朱丽叶》等作品，成为音乐剧的一代经典；伯恩斯坦、安德鲁·劳埃德·韦伯、格拉德·波雷古维科等音乐家，成为音乐剧作曲的现代翘楚。

音乐本来是不依附其他艺术样式而存在的纯粹乐音。一旦与诗歌、戏剧等文学样式相结合，便产生了歌曲和歌剧等更让人钟爱的综合艺术。其中，歌剧和音乐剧因有剧情、人物、布景等演绎，更具魅力。不仅表现出戏剧的精彩，更彰显了音乐的美丽。

从清唱剧与歌剧，乐剧与轻歌剧，直到如今生气蓬勃的音乐剧，带音乐的"剧"这一形式生生不息。今天，包括中国作曲家也在尝试创作这种将戏剧、音乐、舞蹈结合的音乐剧，使古老的歌剧体裁有了时代性的发展与创新。这种世界性的艺术潮流，随着信息时代的到来，将催发更新颖、更现代、更精绝、更隽永的音乐的"剧"，走向未来。

（2017.8.19）

音乐经典：热爱与尊崇

——— · · · · · · · · · ———

俄国音乐大师斯特拉文斯基说过一句话："音乐欣赏的困难，一般在于人们对音乐总是怀有过多的尊崇，应当叫他们热爱音乐。"

美国音乐学者迈克尔·斯泰因伯格在《音乐之爱》一书中，开篇就提出"我是如何爱上音乐的"这个问题。他以切身体验说，是《梦幻曲》让我爱上了音乐"。

世上许多事情往往是"热爱"了，人与它的距离才会接近。而"尊崇"，常让人和它有段距离。音乐，应该时时日日浸透在人们生活中。聆听，可以正襟危坐，也可以放浪形骸。音乐进入人心，或许很漫长，又往往在瞬间。一首歌，一段曲，或是一部大作品，有时瞬间打动了你，甚至说不出缘由；这种"一聆钟情"，似乎更多。

小时候，一句"让我们荡起双桨"，竟让三代人忘情于这童年歌调。让一位音乐学者走向音乐之路的那首《梦幻曲》，是德国音乐家舒曼的钢琴套曲《童年情景》中的一首。音符的纯洁与透明，既可激起童真的想象，也可演化为更深邃的情境根植于心。比如久聆此曲的我，开始对它并无特殊感情。这阕乐曲直击我心，则在多年以后。那是《梦幻曲》以人声哼唱，响在斯大林格勒战役烈士纪念堂的时刻。雕塑巨手高擎熊熊燃烧的长明火炬，四围大墙刻镂着万千英烈名姓。步入大厅，庄严肃穆的《梦幻曲》响起，仿佛让人们缓缓升腾到无垠天际，去拜谒那些英

勇的灵魂。那一刻，升华感与崇高感油然而生，完全没有了初聆此曲所生发的童心晶莹之感。这一刻，我爱上了这段音乐。

对于个别音乐的感受与认知，常是普遍爱上音乐的一个契机。人们接受音乐经典，要有这样的过程。比如，虽然理性上我们知道海顿是"交响乐之父"，对于这位奥地利老人也是尊崇有加，但却不能瞬间让他的音乐直入心灵而在感性上对他热爱有加。这种现象在音乐欣赏中并不鲜见。

于是，便有人尝试着"掐头去尾"来普及音乐经典。将比较枯燥的久远音乐这个"头"，以及离我们最近的颇有些费解的现代音乐这个"尾"，先行掐去；留下的，是19世纪一个世纪的音乐。这个百年，音乐处于绚丽的浪漫主义时代。因强化了

> 斯大林格勒战役纪念堂

人的个性，强化了丰富的情感，强化了不同艺术的综合，这个百年的音乐，多有经典存世，且极"好听"。"好听"，一是"好听懂"，二是"很动听"。许多人热爱上古典音乐，都是从19世纪浪漫主义时期中找到了自己的"爱"与"最爱"开始的。开头提到的那首《梦幻曲》，也诞生在这个浪漫百年之中。

不少专业人士传播音乐经典，往往过分强调大师及其作品的艺术价值与历史贡献，似乎知其人其作之重，便能让音乐走入人心。这是以"尊崇"的方式灌输音乐经典。要让大众对大师肃然起敬，不无道理。问题在于，欠缺"热爱"的感性，理性层面上的"尊崇"往往难以直击人心，难以让人爱上和接受艺术经典。

尊崇，只是有距离的仰望。这是接受经典的一种方式。但还应走近一步，从尊崇的高度上降下来，近距离体会经典的精彩，在感受中热爱上经典。无论是电击一样瞬息之间的"爱上"，还是日积月累地慢慢"爱上"，总之，只有热爱上了，经典才会成为你的"财富"。这个"热爱"常常是针对个体的，几个音符或一段乐声，就如摄住灵魂一般，让你不仅热爱上这个具体的经典，还热爱上整体的音乐艺术。诚如那个美国音乐学者所说，舒曼的《梦幻曲》让我爱上了音乐"。

从感受到接受，走近西方音乐经典，必然会出现"热爱"和"尊崇"两个阶段。一般来说，尊崇系着理性，热爱系着感性。经验告诉人们，对于特别感性的音乐，其

直接与人的情感相通的特征，往往会让感性先行。让人爱上音乐和让自己爱上音乐，无疑更为重要。在热爱之后产生尊崇，是走近音乐经典从感受到接受的一个完整过程。反之，在尊崇经典中去热爱经典，诚然也属正常，但有时会因"畏途"而废。

以瓦格纳鸿篇巨制的乐剧《尼伯龙根的指环》为例。对于这部旷世之作，人们总是尊崇有加。然而，百余年来鲜有人能最终由衷地热爱上这部巨作。

不能够说人们没有热爱上的音乐就不是经典。许多音乐不会有普遍被人们"爱上"的幸运，但这丝毫不减其价值和意义。比如，连柴可夫斯基都说像"北德风光"一样"晦涩费解"的勃拉姆斯音乐，百余年来仍光彩辉耀地屹立在音乐的发展进程中。

"热爱"与"尊崇"是感受和接受音乐经典时的必然现象。深谙其各自优势，便可以在通向感觉与认知西方音乐经典的途程上，游刃有余地畅享音乐的精华与精彩，知晓音乐的分量和价值。

（2018.1.24）

> 韦伯恩像

"此时无声胜有声"说

—————————·————————·————————·————————·————————·————————·————————·————————·————————·——————

"此时无声胜有声。"

这是唐代诗人白居易《琵琶行》中的名句。这一句话既是对音乐的描述，又是辩证思维的形象表述，奇特佳绝，引人思忖。

在音乐上，"无声"与"有声"就是静与动在对比中显示出的力量。音阶有七个基本音符，还可增加到十二个半音音符。在现代与当代，甚至还可以把半音再分解成几分之一的音符，即所谓"钢琴键缝"中的声响。但在发声的音符之外，不发声的休止符也是不可或缺的。在有声与无声之间，也就是在听觉的动与静之间，音乐更能呈现出多彩的表现。

为人熟知的著名旋律"欢乐颂"，是贝多芬《第九交响曲》末乐章中的伟大主题。这一主题的呈现，前面有篇幅长大的许多音符做铺垫，但最有力量的，还是在人声合唱横空出世之前的寂静。那里，音乐大师运用了休止符。管弦无声，万籁俱寂。休止符之后的爆发，似洪流破天而降；"欢乐女神圣洁美丽"的咏唱，显示出前所未有的壮阔与浩大！

一般来讲，乐谱上的休止符，确实比音符少。但休止却以无声之力，把接踵而至的有声音符映衬得光彩粲然。究其缘由，是无声的静态为有声的动态做了令人震撼的

"归零"。犹如展开了一张白纸，等待浓重墨彩的落下。白纸为衬，方显墨彩的鲜明。移易到音乐，休止符与音符的动静对比，亦更现出艺术表现的强大，诚如诗人白居易所写："此时无声胜有声。"

到了现代，住在维也纳的几个年轻人，也形成了一个乐派。但与海顿、莫扎特、贝多芬的"维也纳古典乐派"时代不同了，"新维也纳乐派"的三个人，其作曲技法是"十二音体系"。在他们那里，休止符不是有声音符的陪衬，而是有表现意义的另类音符。其中最年轻的作曲家韦伯恩，终其62岁一生所写的音乐，只有31首，全部演奏不过三小时左右，且乐谱上的休止符多于音符。简洁凝练的谱面，特别是较先辈更多的休止，正如当代作曲家拉亨曼所说："这一突变不是反叛传统，而是辩证的产物。"另一位作曲家赫斯泼斯则明确指出，他的音乐"揭示了声音现象的新魅力：发声与不发声的'意象'"。

>韦伯恩肖像

韦伯恩的新乐风在当代作曲家中影响颇大。他的尝试被法国作曲家皮埃尔·布列兹发展为序列主义音乐。其后，点描主义音乐首次将"无声"视为一种音响，让它跻身于与"有声"相同的地位。这让约翰·凯奇、施托克豪森等作曲家脑洞大开。

美国作曲家约翰·凯奇曾邂逅印度姑娘吉塔。吉塔说，尊师告诫，音乐应当让思想冷静和安宁，只有这样，才能感知神的影响。

约翰·凯奇将这个"冷静和安宁"化为"无声"。1952年，他创作了钢琴曲《4分

33 秒》。初次演出，钢琴家上台坐下。观众安静地等着。1 分钟，没有动静。2 分钟，没有动静。3 分钟，人们开始骚动，左顾右盼，想知道到底怎么了。到了 4 分 33 秒，钢琴家站起来谢幕："谢谢各位，刚才我已成功演奏了《4 分 33 秒》。"这中间，只在 30 秒、1 分 40 秒、2 分 23 秒做出开关琴盖动作，以示段落。钢琴家端坐 4 分 33 秒，琴键没碰一下就结束了演奏。该曲休止符长达 4 分 33 秒，创最长休止符的世界纪录。

作为 20 世纪最具争议的先锋派音乐家，约翰·凯奇创作了世界上前所未有的无声音乐。此曲曾引发大规模抗议，即使在半个多世纪之后仍具争议。创始人拗口地解释："艺术和生活的界限应该被抹平，世界本身就是一件艺术品。"其实，他不如请来东方的白居易，说上一句"此时无声胜有声"，便可将他这曲轰动之作的初衷和蕴含表述得更明晰生动。

音乐技术层面上的休止符与音符，作为无声与有声的两端，在音乐发展中都显示出了表现力。从贝多芬到韦伯恩、约翰·凯奇，皆莫能外，但其更深的内涵则不在技术层面。这个"此时无声胜有声"的艺术现象，散发出了辩证的力量。生活与艺术，安静与活跃，无声与有声，乃至休止符和音符，皆为可以相互转化的存在。用约翰·凯奇的话说，这二者的"界限"可以"抹平"。

音乐在现代与当代的呈现，已远不是传统时代的声响了。这个变化，是辩证的。辩证所内蕴的强大，可使无声成为有声音乐的表现手段，甚至是最有表现力的手段。在辩证的高度上，在"此时无声胜有声"的箴言里，有声的音乐似应包括无声的"冷静和安宁"。

如今，音乐躁动着，摇滚着，到了撕心裂肺的情状。此刻，似更应让音乐静下来，以显示其"无声胜有声"的魅力。让当下灯红酒绿的什么"厅"里什么"吧"中，也来一个约翰·凯奇式的《4 分 33 秒》吧。静一静，音乐会彰显出更动人的美丽！

（2018.6.4）

音符中透出的"自我"

————·————·————·————·————·————·————·————·————

音乐是一种极为感性的艺术样式，是一个长于抒情的美丽载体。感性与抒情，正是音乐的特质。但是，"情"有种种的不同。

海顿创作了《告别交响曲》，表达乐手思乡心切的群体情绪。贝多芬《第九交响曲》中的"欢乐颂"，表现了共和理想的博大情怀。肖邦的《革命练习曲》，抒发了华沙起义失败后的愤懑激情。柴可夫斯基的《天鹅湖》，是隐于美妙仙境的梦幻神游。肖斯塔科维奇的《第一交响曲》，是一个20世纪艺术天才压抑不住的诉诸乐音的青春悸动，等等。许多实例表明，音乐的抒情极为多元，并须附着于一个客体上，借此以传达作品的情思。还有事实表明，这些情思往往是作曲家个人情感世界的直接表达，也就是作曲家自己在写自己。在音符中，他们透出了"自我"。

在巴洛克时代和"维也纳古典乐派"早期，几乎见不到典型的"自我"的音乐抒写。或因宗教势力相对强大，或因社会生活相对狭小，那时的音乐多是对于神圣天国或音乐技巧的表现。

莫扎特到来时，这位舌头已经尝到了死亡滋味却还写着欢乐音乐的作曲家，其生活境遇极为困窘，以致在书写音符的同时还要写借债的字条。所以，在他去世前写的那部《g小调第40交响曲》，让后人听出了开头音乐动机的悲切忧伤。事实上，这部

莫扎特用很少用的阴郁小调写成的作品，是他困境中的自我情绪的抒发，刻画了这位被誉为音乐世界中"永恒阳光"的音乐大师心内的阴影，是其人生与情感的真实自我表达。

莫扎特之后的贝多芬，是跨在古典乐派与浪漫乐派之间的音乐巨人。他将音符播撒在时代风云中，同时，人们也鲜明看到他在音乐中的"自画像"。人们太熟悉的《命运交响曲》中那个人皆能咏的"命运"音调，实际上是贝多芬在失聪失恋的人生低谷时期，在他写下遗书后又奋起振作的时候，涌出脑际而诉诸音符的不朽动机。如果说在这个阶段他的《第三（英雄）交响曲》是对资产阶级大革命时代的讴歌，那么这首标为"命运"的《第五交响曲》则更多的是他对于个人际遇的感悟。从中我们聆听到的，是贝多芬"扼住命运的咽喉"、自我完成的一段人生经历。

1827年，贝多芬辞世。正是在这一年，一位24岁的法国作曲家创作了《幻想交响曲》。柏辽兹将他的一场看似无望的恋爱，写成了长大的交响曲。结果，他以管弦的轰响和定音鼓的敲击，叩开了恋人的心扉。这部诞生在浪漫主义音乐初起时日的交响曲，所抒写的无疑完全是作曲家个人的罗曼史。这是一部以音乐直接表现自我的经典。

柏辽兹之后，是音乐历史上最瑰丽的一个时段。在浪漫时代的音乐中，自我的身影比比皆是。门德尔松的《e小调小提琴协奏曲》和《平静的海洋，幸福的航行》，几乎就是这位一帆风顺的"天之骄子"人生的音乐写照。而肖邦钢琴曲的忧郁和李斯特音乐的奔放，就是他们迥然不同的际遇与性格的艺术再现。至于柴可夫斯基的悲歌性的《第六（悲怆）交响曲》，则在五线谱上刻镂下了他的悲剧性晚岁的情感轨迹。更有"世纪墓碑"之称的肖斯塔科维奇，他紧锁眉头的表情折射到了他的音乐里：经受着巨大的精神压力而保持着与真理相通的良心，隐忍着内心的伤感与苦痛却又要歌唱出时代的欢乐……

作为一门情感的艺术，音乐是通过"人"来抵达情感的彼岸的。作曲家无论在音乐中表达何种情感，首先表达的是自己的情感。一句话，无论间接还是直接，无论自觉还是不自觉，作曲家在作品中表现的，首先就是"自我"。

与其他艺术不同，音乐是在时间的持续中生发与展开的，带有浓厚的主观抒情性。

> 柏辽兹肖像

这是一个自我感情抒发的过程，情感之源皆出于作曲家的心灵。诚如罗曼·罗兰所说："音乐，这首先是个人的感受，内心的体验。"音乐通过个人情感，走向人类的普遍情感。因此，那位在童年就与莫扎特悲忧情感有共鸣的音乐评论家柯克说："音乐，在伟大作曲家的笔下，是用纯属他个人的表现方法，最完美地表达了人类的普遍情感。"

当我们聆听音乐时，要看到那些看似神秘的音符背后，都有一幅幅作曲家的"自画像"。对于不能一听就懂的古典音乐，重要的是去探究与体悟音符中所透出的作曲家的"自我"。因为，音乐谱写的就是作曲家个人的情感与思绪。柴可夫斯基说过："在自己的作品里，我从未背叛过自己。"俄国作曲家拉赫玛尼诺夫也说："我的音乐就是我的气质的产物。"因此，探索作曲家的心灵，透看作曲家音乐中的"自我"，往往是解码古典音乐的一条捷径。

（2017.10.7）

钢琴何以"称王"？

————·————·————·————·————·————·————·————

 钢琴，一座典雅高贵的艺术城堡，一架步入百姓家的寻常乐器。雅俗如此和谐统一于一体，这在音乐世界独一无二，故钢琴有"乐器之王"的称誉。

 1709 年，意大利人巴托罗米奥·克里斯托弗利造出钢琴。到 2019 年，整整 310年过去。钢琴诞生时，巴赫、亨德尔这两位音乐大师才 24 岁。与古典音乐几乎同步的漫长历史，练就了钢琴的辉煌。钢琴的祖先是更悠久的拨弦与击弦的古钢琴，槌击式钢琴的横空出世是音乐疆域一个划时代的里程碑。

 当巴赫恋恋不舍地把他弹奏古钢琴的手移到发声响亮的钢琴上来的时候，他吓了一跳，甚至反对这种他从未听到过的音响。但到了 18 世纪中叶，巴赫已写出被称为"钢琴《旧约圣经》"的《十二平均律钢琴曲集》，开掘了钢琴极富表现力的艺术思维和演奏技巧。此刻，钢琴已然成为他的"宠儿"。他还创作出那首居于钢琴杰作之林的《哥德堡变奏曲》。在曾经反对过钢琴的巴赫那里，与古钢琴接壤的钢琴绽放出了光彩。

 钢琴有 88 个琴键，涵盖了十二平均律的全音与半音，如此宽广音域，加上可同时演奏和弦、和声，以及多声部游走的复调，丰富的音响为其他乐器所不及。

 钢琴本名为 "gravicembalo col piano e forte"，意为"带有音响强弱变化的古钢琴"；后来简写为"强弱"一词 "pianoforte"。这一"强"一"弱"，使音乐焕发

出刚柔兼济的丰富表情效果。"pianoforte"又被简写，现在钢琴就叫作"piano"。

自巴赫等大师接受了那个年代还算是"新生事物"的钢琴之后，钢琴之作层出不穷。从独奏的钢琴曲开始，18世纪的维也纳有莫扎特的《土耳其进行曲》、贝多芬的《献给爱丽丝》等流传不衰的钢琴小品，但最具艺术价值的还是从海顿、莫扎特到贝多芬的钢琴奏鸣曲，并以此形成了极具表现力的钢琴曲作的"模式"。如贝多芬的32首钢琴奏鸣曲，即被称为"钢琴《新约圣经》"。

此后，钢琴还与其他乐器乃至人声有了联系，开掘了自身艺术魅力，如与弦乐、管乐等乐器的重奏，如与歌曲、歌剧配合的伴奏，如与管弦乐队共同演绎的协奏，等等。钢琴300余年之途，闪烁出了璀璨瑰丽的音乐光彩。

在演奏上，钢琴技巧日益艰深。19世纪已然有了"炫技"一说，即在钢琴上展示华丽炫目的高超技巧和技术。自此，有了世界十大最难演奏钢琴曲目；其中占位最多的，是浪漫乐派中坚人物李斯特的作品。他也是那个时代钢琴技巧惊人的"钢琴之王"。

在炫技年代，钢琴协奏曲的第一乐章，就会加上由钢琴家即兴炫技的华彩乐段。演奏时，协奏乐队全部静音，台上台下唯聆钢琴家一人即兴炫耀技巧。一些"人来疯"的琴者，会让整个音乐厅因其华丽炫技而沸腾。当然，一些身兼钢琴家的作曲家，也会刻意写出高难度的华彩乐段，目的仍是展示钢琴所可能达到的最大限度的技巧与技术。

电影《海上钢琴师》中，有一段精彩至极的钢琴炫技比赛。那是搅动了大海惊涛的神妙的音符飞旋，那是快如雷电闪爆一般的音符的迅疾撞击。钢琴的88个琴键竟演绎出如此惊动天地的音乐效果，不禁让人们回过头去再看一眼钢琴这个庞然大物的无可言传的音乐力量。

因有了这样的钢琴之曲、这样的钢琴之技，也就有了"一架钢琴就是一个交响乐队"的说法。在作曲家手下，钢琴就是多声部多色彩的交响大成。纷繁复杂的交响总谱，钢琴也可替代管弦乐队弹奏下来，法国作曲家比才就有这个技巧。许多交响杰作也被改编为钢琴曲，如李斯特就改编了贝多芬的九部交响曲。

作曲家常借助钢琴启迪灵感，或试听自己作品的最初效果。他们须臾不可离开钢琴，舍此则无法写作。肖邦幽居小岛之时，不惜从巴黎寄来一架钢琴。海顿作曲先在钢琴上即兴弹奏，然后再做记录。弗兰克作曲先要弹琴，方可下笔。几乎所有人，皆将钢琴作为一支"笔"，在88个琴键上摸索、聆听，探索出最佳音乐效果，再誊写到五线谱上。不过，在作曲家中也有极为少见的几位，如柏辽兹、瓦格纳等人，要么不擅弹奏钢琴，要么弹得蹩脚。作为作曲家手中的"笔"，亦如今日的"电脑"，钢琴被赋予重任，让许多音乐经典诞生在88个黑白琴键的起落中。

钢琴推动了音乐历史的演进，留下了过往音乐的辉彩，也造就了许多誉满世界的

大师。这是钢琴走向典雅高贵的途程。

　　但钢琴还有一个走入"尘世"的低身段。与其他乐器不同，任谁坐在钢琴边都可弹出不跑调不走样的音符。不似小提琴要在反复练习中摸准把位才能拉出准音，也不像管乐器要有一点技巧才可吹出断续的音阶。钢琴，只要你向它按下去，就有一个准确的音符蹦出；连续起来，就是音阶，就成曲调。有一说，会弹钢琴不难，弹好钢琴很难。那些有着精湛技艺的钢琴大师，不仅有音乐天分，还须付出极大辛劳苦练，方有所成。然而为了陶冶情操、培育素养，无分老幼都能弹钢琴，这是现今正如火如荼、以往也有闪亮先例的现象。文化学者资中筠先生不是专业钢琴家，但自幼习琴经历，造就了她的不凡艺术涵养，也成就了她的丰富业余生活，以至耄耋之岁，仍获业余钢琴赛冠军。

　　300多年前，在钢琴问世之刻，就有称其为"音乐机器"的说法。这"机器"开动了三个多世纪，终于开出一条大道——钢琴以其雅与俗，扩大了音乐视野，积淀了艺术涵养，培育了文化素质，造就了音乐大师，以至成为一个自古至今为人尊敬和喜爱的神圣乐器，并被冠以"乐器之王"的尊称。

（2018.10.24）

沉浸在音乐的"气场"中

———— · ———— · ———— · ———— · ———— · ———— · ———— · ————

　　记得，20 世纪 60 年代有与新华书店一样的外文书店。那里也经营外国进口唱片和乐谱。作为音乐学子，我每周都会逛一逛。虽然心仪能够直接聆听的唱片，但毕竟没有购买唱片机的条件，于是，购买各类乐谱便成为我来书店的主要目的。

　　记忆深刻的是，每每踏入店门便有乐声迎来，大都是西方古典音乐唱片的播放。外面还是喧嚣嘈杂的市井之声，一到店中，那音乐就带来一种迥然不同的氛围，不仅让心静了下来，还有一种不可言传的典雅高贵的气息笼罩着不大的店面。这种用音符织成的看不到的"云霓"，轻盈地围拢在你周围，渗透着你，浸染着你。至今犹记的这个感受，为音乐"气场"使然。

　　音乐是一种声音的组合，音符流动所带来的声响，不可看视，不可触碰，它只能无形地弥漫在它发生的时空之中。如同呼吸一样，音乐发散出一种可以慑住人心的气息。与物质化的"气"不同，这是一种形而上的神秘能量。

　　从人文视角来看，音乐"气场"首先在于它所深蕴的文化气息。

　　作曲家是以文化底蕴抒写着文化。如作为音乐翘楚之域的德国与奥地利，那些生于斯长于斯的音乐大家，皆在德奥深厚的文化背景下创作着他们的音乐。这个文化，有的是具体的，如尼采的现代哲学之于瓦格纳等；有的是社会的、时代的生活方式所

投射出来的文化元素，如海顿在贵胄宫苑的生活等。这些置身于不同环境中的音乐家，在自己笔端流淌出了带有不同特点的音符。

历史上有一个个音乐流派、基本艺术风格的形成。就其艺术效果来说，那就是一种文化气息的聚成。这种气息，不是具象的如莫扎特音乐的明丽、贝多芬音乐的劲砺、瓦格纳音乐的宏浩等，而是指一种音响色彩所融汇的难以言表的气氛、气味与气流。那种浸透了文化底蕴的音响，即刻形成一个文化性氛围，将人们引领到一个与现实不同的虚拟的高雅境界里。这就是音乐气场所传达出来的文化浸染。

音乐的气场还在于它有一种直接连接到人心深处的情感力量。

音乐的一个特质，就是音符在分分秒秒的时间流动中，构成一个个线条，即曲调和节奏。音乐这个最重要也是最简单的特质，会给出情绪的感受，亦即喜悦、感伤、激动、欢快、忧郁、高昂、悲壮等情感化的表达。与文学、绘画等不同，这些情感表达不是定格的表情，而是带着人们进入情感变化的时间过程。音乐与聆乐人同步喜怒哀乐，这个与受众无比贴近的情感体验便会形成情感化的呼吸，有律动地将情感过程筑成一个庞大气氛，笼罩在人们听觉之中，并直击内心。

记得，一次在听到拉赫玛尼诺夫《第二钢琴协奏曲》开头那个气息宽广的引子时，低沉压抑的情绪止住了我们的脚步，眼前似出现一片暗黑的荒原。那里，写着俄罗斯诗人涅克拉索夫的一句诗："俄罗斯，既贫穷又伟大的母亲！"这个以情感力度所形成的音乐气场，虽谈不上高贵典雅，却以一种力透心腹的感动，在我们身外造就一个悲剧氛围，即使不多愁善感，也会为其所动，久久不可从这种情感中苏醒过来。

音乐的"气场"又在于它对于人的精神境界的提动和升华。

1742 年 4 月 13 日，爱尔兰首府都柏林首演亨德尔的清唱剧《弥赛亚》。一声"哈利路亚"，声震穿顶，从国王以下皆肃然起立。音乐所传达出来的崇高的精神力量，产生了巨大气流，催动人们不由自主肃立，连高贵的国王也不例外。音乐所深蕴的力量，无形地提升了人们置身的周遭世界，即境界的升华。音乐蕴聚了深厚的文化内涵，存蓄了强烈的情感力度，因此才有了一种似以音符托举起人们躯体的巨大的精神伟力。这种升华，便是音乐无形"气场"之所在。

文化底蕴和情感蕴藉是外在之"因"，达到境界的升华，就是音乐"气场"所铸就的最大的内在之"果"。在境界升华这个高层面上，显示出人们对于音乐的最强烈感受与体悟。音乐似有千钧之力，托起整个世界，也带着聆乐之人走向崇高和优雅。那个在书店小小空间所感受到的音乐"气场"，那美丽声音的浸染与渗透，正是对我精神境界的提升。

音乐所造就的"气场"，本质上是文化的、情感的、境界的代入。虽最终落点在境界的升华上，但体悟文化和感受情感的过程，也是无形的潜移默化。"润物细无声"，

无论在哪里，每当这些艺术巨擘所创造的音乐经典响起，那种文化的、情感的溪流就缓缓进入人们心田，渗透着滋润着，直至像汇成大海一样，抵达精神境界的崇高极巅。这个由音乐"气场"筑就的升华，是音乐给予人们的一个极为感性的接受过程。音乐虽往往直击人心，但这种以气息化的"气场"来渗透，来浸染，来提动，也是感受音乐的另一路径，因为"气场"无形的力量并不亚于直击的力度。

　　许多人，包括当年那些音乐学子，对音乐情有独钟以至投身其中，原因很大程度上在于无意或有意地受到了古典音乐"气场"的感染，诸如踏入外文书店那样的环境之中。日积月累，默默感化，方产生对于人类最优秀文化遗产终生的敬重与崇仰。作为起点，文化熏陶往往能造就一代人深厚的文化素养。

（2018.10.31）

指挥家的"行为艺术"

歌剧舞台上，既要唱歌又要表演，有大幅度的行为动作；音乐厅台上动作幅度最大者，则非指挥家莫属。卡拉扬那融化在音乐中的手势和眼神，显出激越，闪出犀利；小泽征尔在无形的音乐"气场"中，挥头给出音乐讯号，伸指敕令声部启动；被中国爱乐者昵称为"姐夫"的捷杰耶夫，以那根牙签一样的小指挥棒，对音乐进行的精雕细刻……指挥家以体态、动作，推起了音乐的流动。音乐是艺术，深谙音乐真谛的指挥家更以"行为艺术"，表达神圣的音乐。

无论声乐还是器乐，只要人一多，成了"队伍"，就要有一个领头的人，为的是把这各奏各曲、各唱各调的众人协同合一，以一个整体呈现音乐。所以，指挥家就成为音乐的"领导者"。

指挥家"行为艺术"的第一步，就是在面见他的音乐"队伍"之前，要闭门读谱。他读的不是独奏独唱的单旋律谱，而是记录多种乐器和演唱同时交响的复杂且专业的总合乐谱。读谱，要认知多个声部的层次，包含弦乐、管乐、打击乐等达20多个声部的乐队，须层层捋清；要组合不同声部的同时演进，把多声部清晰缝合成犹如一个曲调的整体演奏；要把握作品基本的结构，如交响曲，就要把握它四个乐章大结构、一个乐章的曲式小结构；要开掘音乐的表情与内涵，在深入理解作品风格的基础上，

> 卡拉杨肖像

形成自己对于作品的艺术感知。如此，指挥家会将作品烂熟于心或背下纷繁总谱，胸有成竹地面对静静等待自己的音乐"队伍"。

当他踏上指挥台时，他和他的"队伍"便开始了让音乐演进的"行为艺术"。

乐手都有自己的乐器，而指挥家的"乐器"就是指挥棒。最早的指挥只用手势，后来就借助指挥的"乐器"了。曾有过权杖般的手杖和纸卷的指挥筒。1594 年，一支光滑的木棒出现在圣歌演唱的指挥之手中。最早出现的各色指挥棒，被称为"节奏棒"。可见，彼时尚未赋予指挥艺术表现更多的功能。1820 年，德国音乐家施波尔在世俗音乐会上开始使用指挥棒。如今，这支舞动于音乐鸣响之间的轻巧灵动的小小木棒，带着巨大力量，调动和开掘音乐丰富的内涵和美感，在作曲家身后进行着艺术的"二度创作"。

指挥棒就像一根针，指向各个声部，轻盈挑出或粗犷拉出交响着的音符，契合着节奏的骨架，缝合与编织成美妙的音乐画卷。它以"指到哪里打到哪里"的气势，显示出指挥的领导实力。

这就有了音乐律动下的种种执棒动作。指挥棒正反执拿或置于一边，长棒飘曳的划动或小棒精巧细腻的刻镂，皆显示出这一利器是音乐的"魔力棒"。从那里，美丽的音乐汩汩流出。"执棒"，成为指挥家"行为艺术"的最美画面。

俄国指挥大师捷杰耶夫，擅长徒手指挥。他纤细的手指上略带神经质的颤动，对整个乐队有绝对掌控力。他那根短短的"牙签"，是他手的延伸。手臂、手指、"牙签"一体联动，让经典音乐焕发出经典光辉，铸就捷杰耶夫"音乐沙皇"的美誉。

手势是指挥的古老方式。至今，指挥家皆一手执棒，另一只手配合"魔棒"驾驭乐队。合唱则不改初衷，仍以手势指挥。当然，也有只以手势执掌管弦交响的指挥大家，如斯托科夫斯基在一次排练中断棒，干脆就用手势引领了整个乐队。手和心一体，牵引出音符的变幻与灵动。聆听那些在充满魔力的手势中迸发出来的音乐，人们感慨："仅从这双不平凡的手上，就能得到一种赏心悦目的艺术享受。"这又是一个指挥家"行为艺术"在受众中留下的美丽音乐画面。

心灵指挥眼睛。指挥家不仅用无声动作激荡着疯狂或轻缓的抒情，还要用他们那可会意的眼神的威力驾驭着自己的"队伍"。80余岁的梅塔在指挥台上就是一座灯塔，不同于与他几乎同龄的小泽征尔，他的动作历来张弛有致，但他那亚裔的黑眸，却总能含蓄或犀利指示出音乐所向。那个一向以动作火辣著称的卡拉扬，在指挥拉威尔《波莱罗舞曲》时，闭上了眼睛。随音乐高涨、手势轻微抬高，直至高潮到来，才睁开眼以手臂大力托举出《波莱罗舞曲》的音乐峰巅。一位乐手说，他闭眼，也让乐队"感受到一种蕴含在他体内的感染人的音乐力量"。

在音乐厅台上，指挥家"卓尔不群"。他们的身姿在众目睽睽之下格外显眼。他们"作秀"般的动作，实为音乐驱动使然，是人随乐声舞之蹈之的天然状态。但指挥家不是被动而为，而是为调动和把控音乐所向给出引导性的主动行为。同时，台下聆乐和台上奏乐，又有了一个享受指挥家"表演"的过程。指挥家每一场的艺术行为有不同演绎，他们牵动着音乐，每次会留下不同的新情景。这为音乐会增辉添彩，也让音乐更加动人。因为，这里有了指挥家"行为艺术"的美感附加值。

每当指挥家以矫健身姿跃上指挥台时，就是一场"行为艺术"表演的开始。这位领军人物，便成了贝多芬、柴可夫斯基、肖斯塔科维奇等大师身边的光彩照人的焦点。包括那些兼作曲家的马勒、伯恩斯坦等人，指挥圈也是大师辈出的辉煌一隅。指挥们带领着音乐"队伍"，以独特的"行为艺术"，把过往的经典和崭新的力作，绵延不尽地带给了我们……

（2018.10.5）

《彼得与狼》和《管弦指南》

——————·——————·——————·——————·——————·——————·——————

　　管弦乐队向来有一种高高在上的神秘感。因为，管弦乐器合奏出的，往往是深奥的交响音乐。不过，在它与人们拉开距离之后，那些在交响音乐界耕耘的人们，还是希望管弦接上"地气"。他们的种种普及，聚焦到了最有前景的"从娃娃抓起"。

　　俄罗斯作曲家普罗科菲耶夫是交响音乐大师。他想让更多人认识管弦乐队。因为这是走进交响音乐的一条路径。他的普及，首先就是为孩子们开讲管弦乐器常识。1936年，作曲家以"交响童话"这一特殊音乐样式，创作了《彼得与狼》。这是一部普及管弦乐器知识的新颖作品。

　　管弦乐器分为四大"家族"。如何通俗易懂地向孩子们介绍各家庭的乐器，让他颇费心思。讲一个兴味盎然的故事是他的最终构想。一个流传在孩子中间的"彼得与狼"的故事，让作曲家看到了管弦展开自己特性的可能性。这个故事中，有少先队员，有老爷爷，有狼、鸭子、小鸟等动物，还有乡野风光。虽然只是一个少年和他的爷爷勇斗恶狼的简单故事，但出现在故事中的诸多角色皆各有性格与形象，这就有可能用管弦音色的表现力进行生动刻画。

　　普罗科菲耶夫亲自撰写了文字说明，并设置了一个讲述者，将语言的朗诵和音乐的演示相结合。故事里面的角色用管弦乐队中不同乐器来扮演，并在故事进行中展现

管弦四大家族各自的特征。这个音乐故事的演绎，不仅吸引了孩子们，也让成年人童心未泯地投入到认识管弦的兴趣中。

在总谱扉页上，普罗科菲耶夫做如下说明："这篇童话的每一个角色在乐队中各由一种乐器来扮演：小鸟——长笛；鸭子——双簧管；猫——单簧管在低音区的断奏；爷爷——大管；狼——三个法国号的和弦；彼得——弦乐合奏；猎人的枪击——定音鼓和大鼓。"

弦乐富于歌唱性，便以四重奏形式担当起刻画少先队员彼得形象的重任。运用大管浑厚的音色表现了爷爷的步履蹒跚，模拟了老人的唠叨。小鸟的灵巧和啼啭，与木管乐组的长笛相谐，这个闪光的高音色彩最适于表现鸟翔啾鸣。而鸭子笨拙的行姿和喑哑的叫声，双簧管能模拟得惟妙惟肖。单簧管在低音区以活泼的跳音，描绘了小猫的机警灵活。为模拟恶狼阴森可怕的嚎叫，用了三支圆号来吹奏。猎枪向着恶狼射击，那清脆有冲击力的音响，从打击乐组的定音鼓和大鼓上发出。胜利归来的场面，带有喜悦之情，沐浴着原野风光，显出了管弦合奏善于抒情和烘托

>普罗科菲耶夫肖像

气氛的长处。

在《彼得与狼》的音乐图画中，主题旋律简洁清新，根据情节发展和各个角色的特性，又涂抹上了淡淡的戏剧性。管弦的刻画也化为音乐的交响性，使这个功能性的乐曲也有了交响音画的风范。

1936 年 5 月 2 日，普罗科菲耶夫的《彼得与狼》在莫斯科一次儿童音乐会上首演，受到热烈欢迎。孩子们在音乐的引导中，走进了管弦乐的四大"家族"中。几近百年，这个"音乐童话"成为普及交响音乐知识的一部经典之作。

第二次世界大战之后，战争废墟比比皆是，对于孩子文化素质的培育，被提到了议事日程。1946 年，英国政府主持拍摄了一部面向青少年的教育影片《管弦乐队的乐器》，英国作曲家布里顿为其创作了《青少年管弦乐队指南》。

与普罗科菲耶夫的《彼得与狼》相比，这部作品直接进入了主题。乐曲以变奏曲形式写成，一支主题旋律贯穿变奏，在不同管弦乐器上出现，以变化了的音调和音响色彩，表现出不同乐器的特性。这个主题是一段轻快的舞曲旋律，出自英国 17 世纪著名作曲家珀塞尔为戏剧《摩尔人的复仇》所作的配乐。这部《青少年管弦乐队指南》，又名《珀塞尔主题变奏与赋格》。活泼欢悦的曲调，变化着不同节奏，演幻着不同音调；最主要的是以不同乐器的不同色彩，表现了管弦乐器的不同个性和特色，在反差中昭示出管弦乐器的性格。

布里顿的作品虽然目标群体是青少年，但也有广泛的受众，以至成为一曲老少咸宜的普及性作品。即使在专业的变奏曲经典之作中，也有一席之位。

在音乐主题的变奏中，作曲家将管弦乐四大"家族"，向听众做了介绍：

> 木管乐器由六孔小锡笛改良而成，它们都是木制的；
> 早期的铜管乐器是小号和猎号，这里的铜管乐器都是它们的后代；
> 弦乐器多用弓拉或用手指拨弦发声；
> 打击乐器包括鼓、锣、铃鼓和其他可敲击的任何乐器。

1946 年 10 月 15 日，布里顿的《青少年管弦乐队指南》在英国利物浦首演，受到热烈欢迎。

后来，作曲家把介绍词去掉，此曲成为一首艺术性很高，但又极其通俗的管弦乐曲。特别是全曲的结束，作曲家以技巧性极强的古典音乐曲式，写出一段"赋格"。那里，布里顿用所介绍过的管弦乐器，构成既严谨专业又绚丽多彩的古典风格的音乐建筑。在管与弦宏伟壮丽的声浪中，布里顿写下全曲最后一个音符。

半个多世纪以来，《青少年管弦乐队指南》广为传布。不仅普及了管弦乐知识，还

被作为"纯音乐"作品的单独演奏及改编为芭蕾舞做了新的演绎。

交响音乐的演绎，要靠有着几个世纪发展轨迹的管弦乐队。对于管弦乐器，人们的认知特别是青少年的认知，还有待提升。原以为有着文化差异的中国等东方诸国，才有对于管弦认知的问题；当聆听到普罗科菲耶夫和布里顿创作的这两部旨在"管弦科普"的作品时，方知即使在西方，这也是一个新课题。这两部作品虽是经过缜密艺术构思创作出的极具艺术性的音乐作品，但首要的还是担负了教科书式的音乐普及之任。当然，艺术化的音符散发出知识性的信息，既让人们获取了管弦的感性知识，也同样享受到了音乐大师的艺术匠心之作。

在现代音乐弥漫全球之时，管弦乐队和乐器发生了巨大变化。但即使掺入了高科技的元素，纷繁复杂的新锐乐器也还是囿于管与弦的界域之内。因此，遥远的《彼得与狼》和《管弦指南》仍然有着鲜活的现实价值。

（2018.11.15）

向后看：对过往的不舍与不忘

我写过一本书，开头有这样一段话：

> 19世纪的德国，资产阶级革命的浪潮揭开了德国文学艺术上的"一个伟大的时代"。贝多芬、舒伯特、门德尔松、舒曼等音乐群星，照耀着19世纪上半叶的欧洲……这时，沿着古典巨匠的足迹，走过来一位和善的老人，"身材不高，很壮实，有一副很动人的外表"。他缓缓走来，站在古典作曲家行列中，成为德国古典作曲家中的"最后一人"。

这人诞生在1833年，当时正是19世纪浪漫主义艺术的盛期。但他却执拗地向后走去，站在了古典时代前辈贝多芬的身后。每当创作时，他总能听到"巨人足音"。这"巨人"，就是贝多芬以及其之前的古典先辈。他没有融入他那个时代浪漫主义的奔放不羁的思潮中，而是在音乐史程上扭头"向后看"的一位大师。他就是勃拉姆斯。

这位德国人，对本国的贝多芬尊崇有加，并迷恋这位大师以及其之前的古典风范。他认为，古典的"纯音乐"，非浪漫时代力倡的诗化的"标题音乐"所能媲美。勃拉姆斯视古典为"天国"，力主音乐回到"自己的天国"去。

时代变了，就连赏识他的恩师舒曼也不赞同他的观点。勃拉姆斯悖逆了时代风向，但他仍用自己的作品恪守了他认定的艺术原则。他很严谨，一生只写了四部交响曲。其中，《第一交响曲》第一乐章竟写了14年之久。在他第一部交响之作开篇的重要位置上，竟出现了与贝多芬《第九交响曲》"欢乐颂"主题神似的主题。其音调气息深长，节奏广阔，深蕴思考。这似乎表明，他承接着贝多芬最后一部交响曲最后一个乐章的最后一个主题，开始了他第一部交响曲第一个乐章的第一个重要主题。这个承接，在二者音乐古典气质的相通上，得到了印证。

"向后看"，虽然不与前进了的时代风尚为伍，但他未被时代抛弃，未在与时俱进的音乐发展中泯灭。他彰显着先辈音乐的全部美丽，时时唤起人们回望与回味先师的经典，也得到了同代以及后世的认同。这说明，艺术不一定要在风尚上情趣上忙不迭地"紧跟"，可以也应当停下来，等一等过往精彩的再现。勃拉姆斯的艺术主脉恪守古典，不厌其烦地抖落出古典的魅力。在19世纪的浪漫艺术声浪中，不独有勃拉姆斯，那个大器晚成的奥地利作曲家布鲁克纳，也只写了九部交响曲，并坚守着过往的音乐传统。他们的"向后看"，其实是"不忘初心"。

事实也是，在西方音乐进程中，总会出现一些"向后看"的人物。有的像勃拉姆斯一样，形成一个与时代格格不入的派别；有的似乎是紧跟时代太累了，于是停了下来，去描摹过往音乐的辉彩。

19世纪末20世纪初，还是在德国，有一位雷格尔。他身处世纪之交，新世纪的曙光已照在他的身上。但雷格尔却溯源古典，甚至走到更古老的巴洛克时代。他说："我是引导音乐潮流继续在巴赫、贝多芬和勃拉姆斯的河床上流淌的先进分子。"

在19世纪行将结束之时，雷格尔掀起一股音乐复古之风，史称"新巴洛克主义"。从内容到形式，他写出了有古典遗风的新交响。评论说："当他的同行都受到文学潮流的强烈冲击时，雷格尔很奇怪地保持着'文盲'状态，生活在新巴洛克时代的真空地带里。"在新世纪之始，雷格尔唤回古典，再一次

> 雷格尔肖像

实现了勃拉姆斯的理想：让音乐回到"自己的天国"。

进入20世纪，一些现代派音乐大师，也频频回望古典。他们不像勃拉姆斯、雷格尔，终生不渝地"向后看"；他们是在自己风格作品中去"怀旧"，甚至同执传统与现代两种不同乐风。如斯特拉文斯基，他以《春之祭》令人瞠目的不协和音响，撞开20世纪的艺术大门。这个激进的原始主义音乐的代表人物，或因现代的音响太刺耳太尖锐，转而也静下来"向后看"了。1919年，作曲家笔锋一转，写了芭蕾舞剧《普尔契涅拉》，引用了意大利古典歌剧作曲家裴格莱西的旋律。那种优美、宁静与质朴，标志着斯特拉文斯基踏入了"新古典主义"的音乐界域。他主张恢复古典乐风，库普兰、亨德尔、珀赛尔、裴格莱西等巴洛克时代作曲家，乃至更早的蒙特威尔第、帕里斯特里那等人音乐的风范以及具体作曲手法，皆进入他的总谱。一时间，作曲家将优美、静谧、肃穆、协调、均衡、严谨、完美等古典风范和形式，当作笔下的新追求。这位原始主义音乐大师"向后看"出了古典之美。

20世纪，现代音乐纷呈。德国的亨德米特、英国的布里顿、美国的巴伯，以及苏联的普罗科菲耶夫和肖斯塔科维奇，他们的音符之中也时有"向后看"的古风。普罗科菲耶夫专门创作过一部题为"古典"的交响曲。那个因现代音响受到严厉批判的肖斯塔科维奇，二战之后写的《第九交响曲》中，他特有的深沉的音乐形象只一晃而过，大半章节竟有了海顿的轻俏与明快。他的最后一部交响曲《第十五交响曲》，还使用了罗西尼歌剧《威廉·退尔》的序曲的音调。明快与轻盈，仿佛使作曲家又回到充满缤纷幻想的童年世界。

"向后看"，看似是倒退，但对于音乐艺术来说，这是对优秀传统的不舍与不忘。在急急忙忙跟着时代一溜小跑之时，总有那么几个人，有那么几部作品回到"从前"，他们时时提醒人们，不要忘了为进步奠基的那些曾经的辉煌。

（2018.9.14）

音乐"代沟"说

音乐是一门古老的艺术。诚如鲁迅所说，远古的劳作中的"吭育吭育"声，便是音乐的最早源起。无论东方还是西方，音乐都已过去不知多少个年代。那么，不同时代的音乐在创作和聆赏两端，会有"代沟"吗？对于我们，这是一个问题。

从音乐发展的轨迹来看，"代沟"就是不同时代音乐的不同风尚。

巴洛克那个以"不规则珍珠"为名字的时代，作曲家就以突破规制的开放性创作，与严整的宗教音乐产生了裂痕。尽管其代表人物巴赫、亨德尔等人之作不乏宗教题材，但音乐所开启的一代世俗新风，已然与传统划地为界了。这就划开了一条或大或小的"沟"。

撞开 20 世纪大门的德彪西、斯特拉文斯基等人，他们抹去好听的旋律，在尖锐的音符上打上了"现代"印记。这狠狠刺激了老旧的耳朵，引发轩然大波，以致有人高喊要把作曲家送上断头台。看来，时代的"沟"委实犹如断崖，不同时代的人似有水火不容之势。

但事实是，音乐上不同艺术风格划开的时代沟壑，往往又有不同时代承接相衔的连续性。

19 世纪初，贝多芬是一个横跨两个时代的艺术大师；他一手把握着 18 世纪维也

纳的古典乐风，一手则伸向 19 世纪浪漫主义的新潮。在他的作品中，可以聆听到两个时代的艺术风范。他的九部交响曲，前两部是他恪守古典风范模拟海顿、莫扎特的交响之作，从第三部标题为"英雄"的交响曲开始，风起云涌的时代之声造就了浪漫主义艺术的开端。虽然音乐上已有清晰的分别，但在艺术上却有着自然的传承关系。对于聆听者来说，这两种既有分别又有关联的乐音，也是可以包容与接受的。从创作到聆赏，18 世纪与 19 世纪初叶是一个"代沟"相对浅表的时段。

到了 20 世纪，工业化、商业化、科技化等诸多元素推动了时代的发展，音乐的分化是过去任何时代都不可相比的。新的世纪初始，欧洲古典音乐界出现了颠覆传统技术理论的"先锋派"作曲技巧，正当人们还对此应接不暇之刻，"流行音乐"也在这个时段在美洲迅疾登场了。

这边有抛弃如歌音调、采用刺耳音响的先锋，那边则有美国叮砰巷、布鲁斯、爵士、迪斯科、摇滚、索尔等音乐。新世纪伊始，出现了巴赫和海顿所不曾意料的全球性的音乐"混乱"。此刻，音乐的多元化和复杂性，划出了真正意义上的"代沟"，那就是古典音乐传统与现代音乐风格的隔阂。传统的严肃音乐与新兴的流行音乐，在整个 20 世纪，形成了创作上和聆赏上的分明壁垒。"沟"，便形成了。

迄今为止，人们面对音乐，仍是两厢分流。这个音乐上的"代沟"与社会学上的"代沟"不同，固然也有年龄段上的相距，但重要的是艺术趣味上的各驻一域。曾有过将古典音乐视为"高雅"，将流行音乐视为"通俗"，甚至极端地斥为"低俗"的尖锐对立。记得，20 世纪 80 年代，流行音乐风格的歌曲《乡恋》一出，便受到一些人的强烈抵制，甚至冠以"靡靡之音"的罪名进行批判。然而，40 年过去，由于时代的开放、思潮的活跃、艺术的包容，两种对立的状态已成为过往。

现实已经是严肃的古典音乐以及由其衍生的现代的专业音乐，正与多彩的流行音乐比肩而立，共响于广大受众之间。今天，音乐上的"代沟"现象正在淡化。听多了流行音乐的年轻人也想恭敬地听一听贝多芬和莫扎特，并常有惊为天人之感而爱上古典音乐。老一辈人，固然偏爱古典，这多年来对于热热闹闹的流行音乐可以不听或少听，但反对之声也渐小渐少了起来。音乐"代沟"消融的时代，正在到来。在更加宽松包容的今天，想起多年前一位以权威自居的指挥家怒斥现代乐风的陈腐之言，当年无人搭理，今日更是一段令其脸红的往事了。

事实上，为了让更多年轻人接受严肃的古典音乐，一些音乐家选择将古典音乐通俗化来传播过往的音乐精粹。早年，克莱德曼、曼托瓦尼、詹姆斯·拉斯特、保罗·莫里亚等人做出了历史性贡献。近时，一些艺术家带着古典音乐走入了流行，《摇滚巴赫》《摇滚肖邦》等曲目，更在年轻一代人心目中播撒了古典音乐的美丽。

时代发展与艺术风格的演变，不应当也不能够形成阻隔式的沟壑。一个时代有一

个时代的特点与亮点，一个时代也有与另一个时代的不同。沉浸在情感土壤里的音乐，应当是超越时代的没有"代沟"的艺术。贝多芬的《欢乐颂》可以从 19 世纪初叶一直流行到 21 世纪；我们耳熟能详的那一首唤起童年幸福记忆的《让我们荡起双桨》，不也没有"代沟"地传唱了整整四代人吗？！

　　因此，在创作上，在聆赏上，音乐应当在没有沟壑的坦途上，留下让每一代人都乐于接受的作品。这个理想状态在悠久的音乐发展过程中往往也是现实。消融或淡化"代沟"的音乐，将使音乐艺术在时光流转中获得永恒。

（2018.4.23）

交响音符中的历史景深

———— · ———— · ———— · ———— · ———— · ———— · ————

　　2015，年轮上最深的印迹是中国人民抗日战争暨世界反法西斯战争胜利70周年。这一年的12月13日"国家公祭日"的这一天，一部《第五交响曲》世界首演，登陆上海。音乐史上，"第五"名作迭出，贝多芬、马勒、肖斯塔科维奇等人皆有传世的"第五"。而"90后"中国作曲家龚天鹏的"第五"，以抗战与二战为主旨，让人们从100分钟绵密的音符中，走进了历史的景深。

　　这部《第五交响曲》没有标题，10个乐段冲决了从海顿开始沿袭了几百年的交响曲四乐章"秩序"。序曲开篇；小提琴、大提琴、钢琴三件乐器的奏鸣曲、协奏曲居中；男女声独唱、大合唱为终曲。序曲奏出抗战老歌音调，从《松花江上》到《二小放牛郎》，从《毕业歌》到《游击队歌》，点出作品主旨。声乐之终曲，新词新咏，道出了历史的记忆与思考。中间六段奏鸣与协奏，则以纯音乐技巧宽厚的专业演绎，抒发了民族和人类坚拔不屈的正义精神。

　　对这段惨烈历史的表述方式往往囿于框定域界和宣传口径，或按时序讲述，或宏观叙说，有乏新之虞。走出这段历史传统视角的羁绊，抛开这段历史叙事中已形成的惯性包袱，这部《第五交响曲》从民族与人类的大视野回望和思考这场战争，从历史、文化、传统的角度参悟战争中人的精神。这部无标题的交响曲烙印在人们心灵和情感上的迹痕，是以升华性的乐音表达的一个阔远的历史景深。"景"，为中国抗战和

世界二战题旨；"深"，是抵达一个民族"国破山河在"的国殇悲壮，勾连全人类对于和平与自由理想的世纪求索。

聆听六组器乐奏鸣曲与协奏曲，慢的吟诉，快的偾张，技巧之外盈溢着硝烟里中华民族以及全人类的精气神。音乐没有具象解释平型关伏击或台儿庄大捷、诺曼底登陆或斯大林格勒血战，音乐自身化为强烈冲突和力度，迸发出无形力量，那是中国和人类的正义伟力。

聆听人声歌唱，浸透民族和人类的血脉，从"烽火连三月"等唐诗的深厚传统，到贝多芬《欢乐颂》般的世纪歌咏——"太阳与星辰罗列天空，大地涌起雄壮歌声。人类的新世界即将奔来，联合国家团结向前，义旗招展，为胜利自由新世界，携手并肩。"《第五交响曲》音符中的战争胜利，是不别民族、不划地域、不分党派的全人类的神圣凯旋！

音乐拙于描绘与刻画，其优势情感的抒发，通过作曲家自身情感的涌流，唤起举世共鸣，这才是音乐的本质本真。

在这座交响纪念碑中，有偌大的艺术空间。交响曲一向有规则、规定、规矩，尽管从贝多芬到马勒到肖斯塔科维奇，皆有横空出世的突破，但交响曲的创作和聆听总要在一定轨道上行进。这部交响的构筑却极为新颖。没有乐章，只有三大段落，序曲点题，终曲升华，中间则以西方古典音乐曲式谱写奏鸣曲和协奏曲。如此结构，在传统交响曲中未见先例。《第五交响曲》最重要的特征是与众不同，但还可听出异而有同与同而有新。

"异而有同"，指全曲虽创新异样结构，却始终以中西方传统为基础。国乐竹笛的配器色彩，古典诗词的直接引用，以及新创辞章的传统韵味，显示了它与中国传统的紧密联系；西乐的曲式结构，依据内容需要援引普契尼歌剧《图兰朵》的"死亡动机"，终曲引奏巴赫圣咏，表明它根植于西方音乐传统。这是此曲与音乐传统的"同脉"与"通源"，可谓化融中外音韵，谐聚古今风采。

"同而有新"，指全曲"同"而不迁，新风大气不减，有化古为今用和融外为中用之新意。作曲家强化音乐的国际语境，践行音乐本真，以个性慨叹、个人抒怀而扩展出宏大视野，摒弃概念化与图谱化。所以，交响曲的民族风骨、国际视角、时代色彩，皆印下"新"迹。

龚天鹏的《第五交响曲》祭奠70年前那场人类劫难，音乐中升华了的历史景深，表明他作为一个在海内外受过专业音乐教育的年轻作曲家，是以全新视野看待抗战和二战，是以21世纪新人来理解交响曲概念的。这是没有因袭历史观念、直接步入国际交响轨道的创新一笔，也是以西方古典音乐形式原创的新世纪的"中国制造"。

（2015.12.25）

网红嘲曲的音乐气质

———•———————•———————•———————•———————•———

最近，一首叫作《感觉身体被掏空》的歌曲，被网民称为"神曲"，红遍网络。其自嘲和嘲讽之声，是当下年轻白领一族对于无边加班的痛彻"控诉"。加班者自嘲"累得像只狗"，将愤懑压抑于心；老板"眼神像黑背"，也是狗样，下班前开会，用诡计逼人加班。在歌唱、叙说、动作、表情之中，犀利刻画了一个令人忧虑的社会现象。从歌中的工作者"十八天没有卸妆""月抛戴了两年半"的遭遇中，我们看到了城市白领的集体噩梦。歌与词漾出无奈无助，这曲深刻嘲讽了一个违反《劳动法》的普遍社会现象，表达了"加班狗"悲催的境遇。

乐为心声。白领们把苦涩的自嘲、愤郁的诉说，放到跃动的音符中，成为社会呼声的多元化表达。有人从这首嘲曲中听到《睫毛弯弯》《暗香》等流行歌曲的音调韵味，但我却从这首针砭时弊的有着艺术歌曲和美声唱法风范的作品中，看到令人起敬的音乐气质。

在音乐历史发展中，音乐题旨从来就有庄与谐。声乐作品中既有亨德尔的《哈里路亚》、贝多芬的《欢乐颂》等庄重、庄严、庄伟的大曲，也有舒伯特的《鳟鱼》、勃拉姆斯的《徒劳小夜曲》等诙谐、戏谑、讽喻的小曲。特别是 18 世纪中叶的美国歌曲《扬基歌》，本是一首轻快滑稽的玩笑歌曲，却在历史与时代风云中成为著名的爱国歌曲。由此可见，无论庄与谐，皆可出音乐杰作，或流行一时或留存一世。此曲流行的

原因在于这是用音符写下的社会万象，在于这体现了音乐题材的多元化，丰富和扩展了音乐艺术境界。这首嘲曲从题材上说，是音乐艺术的魅力元素。

人们曾认为音乐长于抒情，表现细腻情爱、粗犷豪气，是情溢于外的音乐的优势。但在音乐遗产中，以叙说见长的作品屡见不鲜。特别是嘲讽题材作品，几乎都融进了说与唱的宣叙。歌剧素有咏叹调与宣叙调的模式，前者工于抒情，后者专事叙说。当我们听到斯美塔那歌剧《被出卖的新嫁娘》中的结巴瓦舍克断断续续唱出"我的妈妈，她告诉我，她希望我，讨个老婆"，我们能在会心一笑中体味到瓦舍克的凄苦心境。而在艺术歌曲中，有穆索尔斯基著名的讽刺歌曲《跳蚤之歌》，其取材于歌德《浮士德》的一个插段，讲述了一个国王宠养一只跳蚤的故事，借以嘲讽封建君王豢养弄臣。此曲作曲家用了14个"哈哈哈哈"，最后也以"哈哈"结束。这些光耀音乐历史的嘲讽之作，说唱结合，充分发挥了音乐的叙事特长。在表演上，俄罗斯著名男低音歌唱家夏里亚平，演唱《跳蚤之歌》时，也会加上惟妙惟肖的表演，这成为这位大师的一个保留节目。

音乐之始就是语言声调的艺术化。在本质上，叙说就是音乐在语言上的回归，是音乐功能的又一鲜明体现。歌之不足，语言叙之，肢体蹈之，于是在音乐界出现了一种叙说的体裁与形式，成为歌剧或艺术歌曲的一个重要的旁支别脉。

回到离我们最近的网红嘲曲《感觉身体被掏空》。这首由上海彩虹室内合唱团近30位成员演唱的作品，是针砭时弊的一个并不轻松的自嘲，是贴近现实的一声并不奏效的叹息。以轻松但不可笑、诙谐但不心悦的含泪谑笑，唱出都市上班族的心声。之所以红遍网络，就在于乐音倾倒出一个现实的诉求。从音乐视角来看，这首歌曲的现实感扎根在专业化音乐技法的基础上。沿袭艺术歌曲与歌剧的多元表现元素，在跃动的叙说性音符之中，在专业化演唱的美声声线之间，加上说白与动作，一个现代的音乐嘲讽之作诞生了，让人喜爱也让人遐思。

嘲曲《感觉身体被掏空》是这样一首作品，在戏谑中看到严肃，在嘲讽中体味辛酸，在倾诉中期望疏解，在流传中响彻呼吁。这不由得让我想起古典音乐大师海顿，作为受雇于贵族的乐长，当乐手们常年不可回家省亲之刻，海顿带着怨尤和愤懑写出《告别交响曲》。在最后一个乐章中，乐手一个个奏完自己的音乐，离席而去，最后在空无一人的暗场中结束全曲。当然，300多年前的海顿和他的乐手们的抗议取得了效果，贵族老板终于给乐手放了假。但愿《感觉身体被掏空》，能让"眼神像黑背"的现代老板，在下班时送员工一杯咖啡，让他们下班后精神抖擞地去玩去乐去放松。

（2016.8.25）

"戏唱"，要有底线

庄严的《中华人民共和国国歌》竟然，也被拿来"戏唱"了。给这个所谓的"网红"以惩罚还远远不够。重要的是，要让这些无良无德无才无术无脸无耻的"戏子"知道，音乐、艺术、文化、娱乐是有原则、有底线的。

开放了的舞台，并不等于无原则无底线的玩闹场。无数先烈为中华民族付出的生命，凝就了浴血的《义勇军进行曲》。对于这首歌，每一个公民只有肃立含泪、郑重引吭高歌的权利，不容许有一丝一毫、一丁一点的歪曲。更不用说摇摇摆摆、扭扭捏捏、怪声怪气进行所谓的"戏唱"了。面对"戏唱"国歌，我们唯有愤怒相向。

这个所谓的歌手，连同她的策划者，首先触碰了作为公民的底线。作为中国人，我们必须是爱国者。而一个中国人严重触犯庄严《国歌法》的行为，表明了此人爱国情怀的丧失，当为国人所不齿。警方严正的惩罚表明，娱乐也是有底线的。

当中国体育健儿以及天安门广场上的人群面对五星红旗升起，热泪盈眶唱起国歌时，怎么想象得到会有这么一个中国人妖魔乱舞般"戏唱"国歌？美国人在他们的国旗下，手置胸前严肃咏唱他们的《星光灿烂的旗帜》，这个场面并不罕见。我们会感受到，任何一个国家的公民都会尊重和敬畏他们的国家形象。

国歌作为一个国家的严肃象征，是受法律保护的。尊重国歌，是每一个公民的底

线。面对任何有辱国歌的行为，在国外，中国人要英勇捍卫；在国内，公民要严厉制止并将始作俑者绳之以法。连这一最起码的底线都没有了，这个娱乐圈的所谓艺术，还不应当被质疑、取缔吗？

此外，艺术也是有底线的。那些"戏唱"的"戏子"，妄称什么歌手、歌星、歌唱家，这是对艺术的亵渎。艺术从来都与大众严肃的情感相通。艺术可以有欢有笑、有悲有喜、有娱有乐，多元化的社会就是一个开放的舞台，但这不等于放纵和无底线。

近年来，因娱乐的愈益膨胀，"戏"多了起来。这个"戏"不是指戏曲、戏剧等严肃的艺术体裁，而是一种所谓新的表达方式，即"戏说""戏唱"。一个"戏"字，往往抹去了正史，有些竟异化为比野史还不如的"歪史"。当然，娱乐化了的"戏说"虽拿古人开涮，但多少也普及了一点历史信息。至于"戏唱"，近年也有不少。这是把原唱的经典歌曲，以流行腔、摇滚调来一个所谓的普及性演绎。我听过对于《乡恋》《长江之歌》等流行甚广的老歌的演绎。虽不忍卒听，但毕竟还举着多元化的招牌，算是打擦边球，忍一忍或是捂上耳朵，也就罢了。多元环境中，你可以不喜欢，但不能阻碍别人喜欢；你可以不赞同不欣赏，但不能禁止和不容。这很难受，但多元并存，就是这么个特色。

须知，容许并不等于没有底线。你可随你喜爱到 KTV 去吼去叫，也可小范围开个小的"音乐派对"唱你喜欢的风格。但"戏唱"别人的作品，就要尊重艺术创作的初衷。

国外也有音乐的"戏"，甚至让古典音乐大师巴赫、肖邦等人都摇摆起来，即《摇滚巴赫》《摇滚肖邦》的出场。今人谈不上和几百年前的巴赫、肖邦商量，但这些嫁接的摇滚确有普及古典音乐的初衷。虽听来不那么舒畅，但对那些对于巴赫和肖邦无所知晓的青年人来说，这可能引导他们去感受了巴赫和肖邦。当然，要真正认知古典大师，正道还是去品他们原汁原味的音乐。这些"戏"，虽也有缺点，但至少将艰深的经典化为了通俗。

我们曾听过对于京剧经典唱段的流行式的"戏唱"。那一首《说唱脸谱》中的"蓝脸的窦尔敦盗御马，红脸的关公战长沙"也成为经典。其实，没有谁一概反对"戏唱"，关键在于"戏唱"也要有艺术底线。那些已被听得很多且引发出庄重情感的名作，"戏唱"要有艺术上的思考与选择。除了严禁违法的"戏唱"国歌外，一些歌曲能够被"戏唱"，但要讲究"戏唱"恰当。如《乡恋》，多少还能够用不同唱法唱唱，即使你不喜欢，大抵也不会在艺术上太出格。至于像《长江之歌》这样寄托了庄重情绪的歌曲，那深情激荡的演唱已刻镂在了人们心上，你再用软绵绵或怪声调来"戏唱"，这种不伦不类就与原作的意境与精神相去甚远了。这种在艺术上没有底线的"噱头"，损害了艺术的尊严而突出商业化的娱乐性。虽然对此没有处罚和禁止的规定，但这却

是艺术品位、文化素质低下的体现。那些自诩搞艺术的无良"戏唱"，只能显出其品位和素质的低俗和对于神圣艺术的亵渎。

令人吃惊的是，在今天的文化艺术圈子内，无论是实体舞台还是虚拟网络，"红"起来的什么"明星"，竟也有无爱国情怀、艺术上低俗庸俗的人。诚然，娱乐是多元的空间，但这个空间不能藏污纳垢。遵守底线，无论政治还是艺术，这已是最低要求了。但竟有"戏唱"国歌这样没有常识、没有情感、没有正能量的"戏子"和她的策划者，违背了这个底线中的底线。我看，我们不能"娱乐至死"了，不能让那些竟敢披着"国家文明创造者"之誉的"戏子"去湮没那些真正的"国家文明创造者"了。

是时候了，到了让文化、艺术、娱乐得到净化的时候了！不能够在这个领域，让"中华民族到了最危险的时候"！

（2018.10.16）

萨克斯之声与"沙龙"

———·———·———·———·———

　　自比利时人萨克斯 1840 年发明这种"会唱歌"的管乐器以来，萨克斯管一直在"严肃音乐"和"通俗音乐"的边缘游走。尽管有 19 世纪古典音乐大师柏辽兹以及 20 世纪萨克斯管演奏家凯丽·金等人的推崇与推介，但在萨克斯这个烟斗式的管乐器身上，还是或多或少带着看似不入流的"娱乐"色彩。

　　在中国，这种洋乐器曾经长期与爵士、蓝调以及《回家》等流行的旋律挂靠在一起，殊不知 172 年以来它还以独奏、重奏和协奏等多种形式与严肃的、专业的古典音乐有着联系。不过，即使萨克斯一直被用在通俗的、娱乐的音乐境域，这也没有什么低人一等的。萨克斯所能够演奏的曲目让人们抛却了偏见，彰显出严肃和通俗音乐的魅力。

　　前不久，我聆听了萨克斯管演奏家李满龙教授的一个沙龙形式的音乐会。音乐会只攫取中外电影音乐旋律作为曲目，但都是流传多年的经典之作。在心中唱和着、闭目品咂着的状态中，我享受到了两种美感，一个是萨克斯自身的美感，一个是萨克斯"唱出"的音乐经典的美感。那是一个感受音乐美丽的难忘之夜，也是引起我许多思考的回味之程。

　　不是在大剧场，不是在音乐厅，而是以沙龙这种观众和演奏者极为贴近的且很有

文化氛围的形式，演出了这一美妙的萨克斯音乐会，这极符合这种乐器细腻精巧的艺术意境。沙龙传布萨克斯的艺术魅力，演绎中外音乐经典的深厚底蕴。在这个小小的温馨的沙龙中，我感到这是一种有传统、有创意的音乐演绎形式。

起源于意大利语的"沙龙"一词，原意是指装点有美术作品的屋子。17世纪这个词进入法国，最初被用来指称卢浮宫画廊。尽管"沙龙"历史悠久，遍及诸多领域，但这个美丽空间有一点始终不变，那就是"沙龙"总与艺术紧密地联系在一起。

以音乐为例。莫扎特童年游历欧洲的巡回演出，就是在贵胄厅堂里举办"沙龙"形式的音乐会。说到19世纪末叶音乐上的"印象派"，巴黎的艺术家，包括诗人、画家以及音乐家如德彪西等经常出入的艺术"沙龙"，就是这个乐派诞生的摇篮。

"沙龙"是一个充满艺术趣味和文化氛围的境域，为数不多的人在柔煦的灯影下，尽享艺术之美，并参与到艺术话题的讨论中。这里，无论艺术有着怎样的时空阻隔——或时代的久遥，或地域的辽远，这个小小的地界皆可让人们与艺术拉近距离，更真切更贴近地走进艺术之境。比起那些大剧场、音乐厅，甚至万人体育场馆的偌大空间，"沙龙"的那种静雅精致的小小场面，似乎更能让艺术的气场浸入人们的心灵中。

在"沙龙"音乐会上，在萨克斯的旖旎旋律中，聆听者再认识了萨克斯管。这美妙之声，呼唤着热心的爱乐者和知音步入音乐王国。

这个以创造者姓氏命名的乐器，跻身于木管乐器之林，以柔和委婉与朦胧若雾的独特淡雅音色别具一格。在庞大的管弦配器中，它的音响色彩非常特殊，兼有管乐与弦乐乃至人声的效果。难怪浪漫乐派的先驱人物柏辽兹在萨克斯问世之初，就青睐于它的音色。

近年来，以各种方式演绎古典音乐、电影音乐以及其他体裁音乐的精华——"最美旋律"，已屡见不鲜，如曼托瓦尼、詹姆斯·拉斯特、克莱德曼等。这次，一支萨克斯管的"独唱"，让人们又有了一个领略这既熟悉又陌生乐器的机缘。

说熟悉，人们对它还是耳熟能详的；说陌生，人们也还不太了解它的演奏疆域有多大、效果有多好。于是，这场萨克斯管独奏的"沙龙"音乐会，便向受众展示了经典音乐以及萨克斯管本身的魅力。

我最直观的感受是，这件乐器是一个"会唱歌"的木管乐器。它有着人声一般的含情音色，有着张弛有度、放敛有致的可控功能。这本身就具有了"唱歌"的先天条件。而这件管乐的"歌喉"，又操控在一位有着鲜明音乐感和深厚文化造诣的演奏家手中，于是，172岁的萨克斯管焕发出了令人难忘的美丽色彩。这个美丽色彩，来自对于萨克斯管自身潜能和艺术表现力的充分开掘和拓展。

通过这次演奏，我们认识了萨克斯管。对于那些还不谙熟萨克斯的聆听者，这是

难能可贵的音乐常识的普及；对于已经知晓萨克斯的爱乐者或专业音乐人，这又是一次新颖独特的再感受。

要让人对于萨克斯管有更深层次认知，还在于通过它来传布经典的音乐文化。我蓦然想到了，假如用萨克斯温柔吹出贝多芬《第六（田园）交响曲》第一乐章"初到乡村时的愉快感受"的那个活泼曲调，那会是怎样的效果？我也想到了，如果萨克斯唱出《二泉映月》和"梁祝"主题旋律，那凄美绝伦的不朽旋律又会是何等动人？于是我想到，通过萨克斯去认识和感受音乐的不朽经典，那将是一件多么有意义和有趣味的事情。

人们始终对于音乐的旋律情有独钟。回望一下，尽管进入20世纪已经有了德彪西印象乐派对于音乐色彩的强化，有了十二音体系对于旋律的淡化，但就是在这个时节，斯特拉文斯基又复古了，出现了"新古典主义"：音乐的灵魂——旋律，又回归了。从这个小小的历史顾望中，我们看到，音乐最根本的构成——旋律，是一个永远不会褪色或泯灭的"亮点"。无论是普通的爱乐者，还是专业的音乐人，旋律皆是一个需要永恒关注的不朽主题。

恰恰萨克斯有着"会唱歌"的"歌喉"，它完全有可能缓缓唱出音乐各个领域最美的旋律。事实上，在中国大剧院举办的这场"沙龙"式的小小音乐会，就已践行了这个重要的使命：让萨克斯引领大家走进音乐的深处，那里有我们人类最宝贵的经典旋律。萨克斯歌唱性的音乐演绎，最重要的作用是梳理和盘点音乐文化中的不朽创造，把那些刻在历史上、镶在记忆中的音调，若春风一般徐徐吹到更多受众的耳畔心中。

这场"沙龙"音乐会是一个很好的开端。静下来思考，还有偌大的经典旋律空间留待我们去开掘，如中国红色歌曲经典、中外儿童歌曲经典、流行歌曲经典、歌剧经典、音乐剧经典、芭蕾舞剧音乐经典、钢琴音乐经典，还可以有"音乐历史长河""从巴洛克到印象派""中国古典音乐之声"等多样化的选题，甚至可以有独奏、重奏、协奏，以及和音色相近的乐器的组合，如萨克斯和马头琴的"二重唱"等。

应当说，萨克斯的创意空间有着极为广阔的天地，但这需要在有合理理念的基础上去思考、去论证、去践行，而不是概念式地进行简单的组合。此外，萨克斯的曲目库还应扩大，要挖掘遗留下来的萨克斯经典乐曲，要进行艺术上的新创作，要以创作观念为指导进行音乐经典遗产的改编和加工。而萨克斯管的演奏技巧和对于这件乐器的工程性改革方面，又有一个任由驰骋的艺术和技术的空间，摆在我们面前。

对于已传入我国的萨克斯，不仅应当有演奏的推介，还应当有系统的、科学的教育，以及适合于中国音乐现状的教材和新作品。可喜的是，年轻一代的萨克斯管的演奏家、作曲家和教师，已经有了开拓的意识和前瞻性的规划，这对于萨克斯在中国的普及与发展将大有裨益。

还应看到，"沙龙"的小小空间不适宜大型交响性戏剧性作品的演出，而以旋律为主的经典音乐小品，无论是萨克斯管的独奏还是其他形式的音乐演绎，都比较适合于"沙龙"形式以"小"为特点的音乐会。音乐演绎，可大可小。这次，在萨克斯的引领下，让音乐回归到一个更个性化的小场合中，是为音乐演绎又一特殊空间。

　　"沙龙"是一个古老的艺术演绎场合，但它的精致与静谧、贴近和便捷，使它成为现在音乐传布的又一方式、音乐多元化推介中的又一形式。"沙龙"音乐会，实质上是对于音乐古典境界的回归，它更具有音乐的艺术气质和氛围。这种相对简单且平易的"沙龙"形式，就是音乐的一个别致的"小剧场"和"微型音乐厅"。"沙龙"之兴，对于不同形态音乐艺术的传播，功莫大焉。

　　总之，古老的"沙龙"而今成为活生生的音乐演绎的场所，形式的背后，依然是厚重绵长的高雅艺术的内蕴。

　　我们应当从音乐"大文化"的角度，去认识一件乐器背后的文化含量与文化价值，以及对于社会文明和艺术素养培育的推助作用。在文化包容性日益强化的今日，萨克斯虽然只是一件小小的古老的乐器，但是让它焕发出具有时代感的魅力并参与到时代的、社会的精神生活建设之中，还有更多工作留待我们不懈去做。

<div align="right">（2012.3.21）</div>

第二辑
乐海拾贝

>

300 年造就的神圣乐人与乐作，
总会留下一些世俗的逸闻与细节。
这些趣事，嵌入大师人生，
也是大师经典的必要构成。

宿命般的 "第九"

—— · —— · —— · —— · —— · —— · —— · —— ·

　　"九九归一。"在中华传统文化中，"九"是至尊之数。作家秦牧先生曾梳理了"九"在古今中国大千万象中的种种情状。比如故宫、天坛等古代建筑，其殿堂亭阁之雕梁画栋、玉栏石阶等，数量皆是 9、18 、81 等九或九的倍数。"九"这个数字充满了难以言说的意涵和神秘莫测的色彩。东方如此，那么西方如何？至少在西方古典音乐中，"九"也有着令人瞩目且神秘的现象。

　　"维也纳古典乐派"的三位大师中，"交响乐之父"海顿写了百余首交响乐，莫扎特写得少多了，只有 41 首。到了贝多芬，他这一辈子 57 年，只创作了区区九部交响乐。据说，他已有了第十部交响乐的构想，但是命运让他在"九"之后戛然而止。贝多芬身后，关于"九"的交响乐故事便纷至沓来。

　　贝多芬有一个粉丝，叫舒伯特。在音乐史上，他被誉为"歌曲之王"。他崇拜贝多芬，但因性格腼腆，同在维也纳的二人却一直未曾谋面。1827 年春，贝多芬离世。隆重的葬礼上，舒伯特露面了，他加入为贝多芬扶棺的行列。一年之后，1828 年，舒伯特追随贝多芬而去。在维也纳，他们的墓地比邻而立。这位以创作歌曲蜚声世界的音乐大师也曾创作过交响乐。终其 31 岁的一生，他创作交响乐的数目与先师一样，也是九部。这不是刻意追随。英年离世的舒伯特，也止步于"九"的面前。

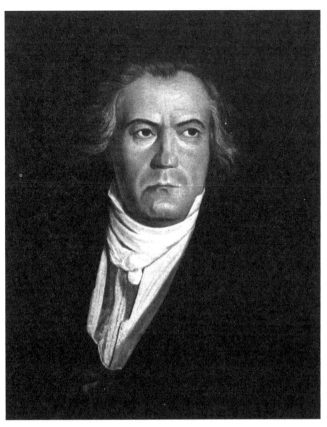

> 贝多芬肖像

　　贝多芬和舒伯特二人同与数字"九"相关。其后，在音乐之都维也纳，还有两位音乐家也将"九"铭刻在音乐丰碑上，一位是 19 世纪下半叶大器晚成的作曲家布鲁克纳，一位是走进 20 世纪声言为"未来"创作的马勒。这两位艺术家终生以交响乐创作为主，是名副其实的交响音乐大师。但一步入交响疆域，就像命中注定一般，他们一生也都是创作了九部交响乐便与世长辞。

　　马勒在写完《第八交响曲》之后，很是忌惮，未敢将之后的一部交响曲命名为"第九交响曲"，这就是《大地之歌》，副标题是"一个男高音与一个女低音（或男中音）声部与管弦乐的交响曲"。但这已是马勒人生的尾声。当他开始写"第十"时，生命终止了，只留下未完成的草稿。马勒也停在了"九"之后，于是就有了人们俗称的"贝九""舒九""布九"和"马九"。

　　不止于此。在遥远的美国，捷克作曲家德沃夏克曾写过响彻世界的名作《自新世界交响曲》。作为浪漫主义时代中民族乐派的大师，他也涉足了交响乐，终其所作又是九部。英国那位走进 20 世纪的著名作曲家沃恩·威廉斯，在他的生命的最后时日创

作了第九部交响乐，然后撒手人寰。

宿命一般的"第九"，跨过世纪，穿越流派，萦绕在交响乐上空。这个神秘的现象让我极为震撼，以至停止搜寻，不想再看到"九"出现在眼前。

事实上，这些音乐家生前并不知晓"九"是他们的终结，因为辞别人生是谁也不愿意看到，又是自己不可能规划与定夺的。因此，"九"作为终结，就是一个没有人为因素的自然形成，就是一个不能不面对的真实存在。这是发生在音乐历史上的实实在在的史实。这个"九"的聚合，只能理解为大千世界并不鲜见的巧合吧。

不过，后人对于这个巧合，往往会去寻找一些必然联系。这才有了贝多芬的崇拜者舒伯特循先师规制创作九部交响的说法。这不是事实，但却寄托了人们的美好想象。贝多芬在音乐历史上具有里程碑意义，他的交响大作是整个交响音乐领域的旗帜，这多少也把他的"九"这个数字神圣化了。此后，晚生碰上"九"数，总会有人以为他在沿袭与遵循先师巨匠而不敢超越。

这是音乐历史上的一个有事实依据的趣话，不能够也不必要有一个结论式的共识或答案。只是这个"九"数，在东方和西方，皆有这么多深意和说法，确也成为一种文化。我名之"宿命"，说的是这是不可释解的"命中注定"。特别是生死皆追随贝多芬的舒伯特，其宿命色彩确实有点强烈。

但历史就是历史，事实就是事实。翻看这些趣闻，便对艺术传承的必然性，又有了从神秘主义视角来诠释的一个小小空间。在聆听这些充满"九"的宿命色彩的音乐名作时，必然会生发出别样的感觉与感受，这让我们能更深地体悟音乐的另一种美丽。

（2016.11.16）

> 柏辽兹像

"发愤之所为作也"

司马迁《报任安书》，在历数周文王、孔子、屈原、左丘明、孙子等历代贤圣的不幸遭遇后，写下那句有名的话："大抵贤圣发愤之所为作也。"太史公用"发愤"二字，描述了在与巨大压力的抗争碰撞中，这些贤人圣杰迸发出了光彩。那是一种面对命运的坚毅与沉稳。于是，我们才有了《周易》《春秋》《离骚》《孙子兵法》直至《诗经》《唐诗三百首》等辉烁古今的文化遗存。

"发愤"而作，就是重压在身，之后方有爆发。回看音乐史程，"发愤"引发的杰作之林不在少数。

动荡的时代与社会，常在音乐中有发愤式的展现。20 世纪中叶的中国全民族抗战中，热血偾张的《大刀进行曲》是抗战卫国的一曲壮歌。重压在每个爱国者身上的国耻，点燃了"大刀向鬼子们的头上砍去"的吼声。这是民心愤怒的爆发，也是歌声爆发的愤怒。有了发愤，方有如《大刀进行曲》一般的歌调，虎虎生风；方有状物寄情，如《黄河大合唱》以中华民族母亲河作为象征，痛彻喷发出了同仇敌忾的怒焰；方有积怨化愤，深切抒发，一句"我的家，在东北松花江上"，催人泪下。

有"愤怒出诗人"的说法。其实，愤怒也出音乐家。

在西方古典乐坛上，时代所激发出来的最强烈的愤懑，当属贝多芬，有人曾音译

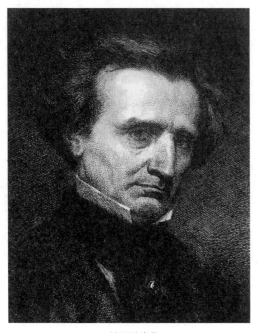
> 柏辽兹肖像

其名为"悲多愤",倒是契合了他的音乐特质。标题为"英雄"的《第三交响曲》，是他为共和理想的化身拿破仑而作的。篇成之后，传来拿破仑称帝的消息。史书用"怒不可遏"一词，刻画贝多芬撕去扉页"致拿破仑"题献之怒，表达他的共和理想破灭之愤。在法国资产阶级大革命时代背景下，他以音乐寄托了对于共和的瞩望。《英雄交响曲》，正是贝多芬理想的张扬。在他执笔之前，肩承了一个崇高负荷，那就是风云际会时代的使命感和责任感。这部交响曲激昂热情的音符中，英雄风骨与气概毕现，以至冲决传统交响乐规范，将首章写得无比长大，其中发展部扩大到了罗曼·罗兰所说的有了"英雄用武之地"。《英雄交响曲》正是时代重压之下贝多芬的"发愤之所为作也"。

个人遭际所带来的压抑，往往反弹出一阕阕发愤之作。

法国人柏辽兹，曾穷困得"要大叫，为了拯救自己而大叫"。在巴黎爆发的起义中他参加了巷战。社会给了他深重压迫，个人际遇于他也如山压顶。他恋爱了，莎翁《哈姆雷特》中的女主角的演员是他心仪的情人。音乐学院的穷学生不可能与英国名伶联姻。失恋让他痛苦、失神、无眠、游荡，最终他愤激写下《幻想交响曲》，以"一个艺术家生涯中的插曲"为题，自传式地描述了他对史密森小姐之爱。这部发愤之作不仅敲开了情人心扉，还为浪漫主义时代标题交响乐奠基，自此引发整整一个多世纪的抒情和艺术综合的划时代乐风。这部因个人遭际所爆发出的杰作，是情感压抑后大反弹的发愤之作，每一个音符皆透着痛彻与深挚。

柴可夫斯基把他的《第六交响曲》题名为"悲怆"。那时，他与梅克夫人长达14年的柏拉图式的关系结束了，他至亲的妹妹也去世了。敏感的作曲家，心头空空，情志郁郁。黑色的音符悲怆地喷发出来，连终曲乐章快速与宏大的规制都不要了，柴可夫斯基发愤着写出了他悲怆的慢板末乐章。

音乐史上常有性格内向、压抑敏感的作曲家。抑郁击打着他们的心灵，痛楚刺激着他们写出发愤之作，同样也击痛了别人的心。因《第一交响曲》首演失败，拉赫玛尼诺夫罹患精神性疾病。不可承受的失败之重压垮了他。经过长达三年治疗，在他渐

愈之刻，他听到一部钢琴协奏曲在心中鸣响，传世名作《第二钢琴协奏曲》诞生了。音乐的深沉呼吸，宛如他压抑心灵的第一次舒展。没有心灵重压，就不会爆发出这样的乐思和乐句。拉赫玛尼诺夫的这部杰作，源于他性格的脆弱与内向，躲不开的压力重创着他。他的爆发虽无贝多芬那样的力度，但深不见底的音符也是发愤而来的。融进他身心全部情感的倾泻，焕发出至今仍直击人心的力量。

音乐大师各有各的不幸。虽然与中国古代文王之拘、屈原之逐、左丘之盲、孙子膑脚以及司马迁之宫刑等相比，无足轻重，但"愤"的这个情感符号的巨大作用力却是相同的。

"愤"，无论悲愤、怒愤、忧愤、怨愤还是哀愤，皆为外界与自身的或大或小重压所致。"愤"之后，如司马迁所言，因"意有所郁结，不得通其道"，深重内心体验的爆发和喷发方为通道，一种反弹的积极力量造就了发愤所为之作。

音乐擅长抒情。"愤"之压迫，会引发不尽的音符宣泄不忿的情感，这些音符不是挤出来、写出来，而是喷出来的。如此，音乐本身特质方与发愤相合。聆听之时有此认知，发愤喷发的音符，感染力和重量才愈发巨大。"发愤之所为作"，往往最易引发人们的普遍共鸣。古今中外，概莫能外。

（2018.10.8）

"第一交响曲"的跌宕起伏

万物皆自"一"始。虽有"九"为至尊的说法，但"一"更为广袤无限。

音乐上的"九"，有众人景仰的威名。贝多芬建造了九座交响乐纪念碑，其后辈总止步于九部交响乐。舒伯特、布鲁克纳、德沃夏克、马勒、沃恩·威廉斯等人，皆在"九"后息声。不知是贝多芬巨大身影的影响，还是岁月的戛然而止，总之，音乐之"九"，崇高而神秘。

我总在想，没有"一"何来"九"？诚如《淮南子·诠言》所言："一也者，万物之本也。"在交响乐界，比巴赫小10岁的德国作曲家卡利·莫尔特以165部位居榜首；在堪称交响大师的数人中，海顿写了104部，莫扎特写了41部，米亚斯科夫斯基写了27部，肖斯塔科维奇写了15部；此外，多数大师的交响遗存在10部以内，如西贝柳斯7部，柴可夫斯基6部，勃拉姆斯4部，巴伯2部，等等。无论数字多寡，皆始自于"一"。"一"，是他们交响创造的起步。所以，这个"第一"就有了话题。

年岁最小写出第一部交响乐的，非莫扎特莫属。那一年，8岁的莫扎特正在伦敦做"神童之旅"巡演。在英都，他见到了巴赫之子克里斯蒂安·巴赫。《降E大调第一交响曲》是莫扎特8岁时的作品，编号为"K16"，这是他对最早接触到的一位音乐家的幼稚模仿。这部以伦敦巴赫式的"快—慢—快"三个乐章构成交响曲，更像轻快

的嬉游曲。其价值只在这是小年纪的大创造，表明一代音乐天才正降临于世。莫扎特《第一交响曲》开启了大师的音乐创作之门。

正因为"第一"往往出自大师年轻的时候，所以免不了不成熟乃至失败。贝多芬的《第一交响曲》写在而立之年。这部"第一"诚如柏辽兹所说，还"停留在莫扎特的思想的影响之下，到处是巧妙的模仿"。尽管贝多芬已近30岁，已写过不少作品，但驾驭大型交响乐时仍不得不借助先师。诚然，模仿表明了艺术上的不成熟，但他的模仿中也有大胆创造。一些章节有"他的前辈用得很少"的创新之处，如以不稳定和声铺垫主题的呈现，就引起了传统评论家的非议。尽管如此，这个"第一"还不是典型的贝多芬。

更严重的是，俄罗斯音乐大师拉赫玛尼诺夫的《第一交响曲》首演惨败。23岁的作曲家在他的"第一"中使用了新颖的现代音乐语言，所以，从指挥到乐队都不知所措。到了首演时，格拉祖诺夫又在酒意朦胧中拿起了指挥棒。演出还没有结束，作曲家就逃到街上，失神地走了许久。次日乐评甚至指斥他写了"地狱"音乐。作曲家回忆了这个噩梦般的"第一"："首演之后，我几乎三年没有再作曲。我感觉自己好像一个中风的人，失去了头脑和手。"惨败导致拉赫玛尼诺夫罹患严重神经衰弱，医疗多年方使他重拾自信，再回到音乐上来。最初的失败换来了日后的辉煌，何况他不再碰的这个"第一"，也崭露出他杰出的音乐才华。

说到"第一"，另外两位不同时代的大师，有与先师不同的际遇。一位在交响乐上大器晚成。从29岁到44岁，他的《第一交响曲》写了15年。作曲家勃拉姆斯在音乐历史上以少有的严谨和深思著称。他说过："不要相信侥幸成功的东西。"这部历时15年才竣工的"第一"，从深重疑虑，到热切期待，直到最终的凯旋，时代与社会在音符中留下印迹。神似贝多芬《第九交响曲》终曲乐章《欢乐颂》的音乐主题，讴歌了勃拉姆斯的政治理想。他的音乐所表达的"通过斗争，走向胜利"的内涵以及严谨的古典形式，让人听到"巨人足音"，这个"第一"成为音乐史上有着"贝多芬《第十交响曲》"之誉的经典。

另一位作曲家小勃拉姆斯73岁。18岁时，他创造了他的"第一"。作为音乐学院高才生，在毕业音乐会上，他的《第一交响曲》首演也使用了现代音乐语言，那个曾经在指挥台上酒意朦胧的格拉祖诺夫让他改掉一个刺耳音符，学生坚持不改，但首演依然大获成功。他的音乐很快在世界级指挥大师托斯卡尼尼、伯恩斯坦、罗斯特波维奇等人的指挥棒下，得到了"20世纪初叶交响杰作"之誉，推向世界。这个"第一"的作者是苏联音乐大师肖斯塔科维奇。他立刻成为音乐翘楚，被誉为"20世纪的莫扎特"。他的《第一交响曲》流畅、简约、明快，乐器"对话"热烈轻灵，俏巧动人。"对话"是这个"第一"的精髓，是满溢青春热情的年轻人可爱的"喋喋不休"。

数字纷繁，皆从"一"始；大师创造，都有个"第一"。以肖斯塔科维奇说的"音乐王国统帅"交响乐为例，初始开篇，有的是天才火花的显现，如那个八岁莫扎特的模仿之作；有的没有个性、还不成熟，如没有贝多芬风格的贝多芬《第一交响曲》；有的遭遇失败，这本是音乐创作的寻常事，却遇上一个脆弱的拉赫玛尼诺夫，让我们等了他三年。一蹴而就的肖斯塔科维奇不仅幸运，而且才华横溢。闪电般的成功与勃拉姆斯的"十年磨一剑"，同是"第一"的辉煌。

其实，"第一"的成败并不重要。不争的事实是，在跌宕起伏的"第一"之后，站起来的，是未来的音乐大师。

（2018.10.2）

看大师的"小样儿"

————— · ————— · ————— · ————— · ————— · —————

前些年，读了一本有趣的书，名曰《瞧，大师的小样儿》。书中开篇写了歌德，让我见到一个别样的德国诗圣："贵为世界强国的精神领袖，他一生总是不断地在爱上一个新的女人，然后再很不光明正大地从身边逃开。其实，这世界上本没有什么歌德。有的只是夏露笛、伍爱丝、夏绿蒂、魏玛娜……"这位研究德国文化的资深学者，在这本书中提出一个常被规避且很鲜见的课题，那就是大人物往往会有鲜为人知却又真实不二的另一副面孔。

那一刻，我首先想到那些我熟知的神圣的音乐大师们。这本书也写到了德国的一代音乐宗师巴赫。书中写道："这个德国音乐跳槽王一生都在为薪水跳槽，或准备跳槽，他一生都在争取涨工资。"这完全不是我心目中为贝多芬所称道的"他不是小溪，而是大海"的音乐圣贤。但细细思忖，为生存或为生存得更好，频频跳槽和计较工资不也在情理之中吗？这何过之有？问题只在于长期以来我们把这些创造了人类文化瑰宝的艺术大师完美化、神圣化了。那些凡人皆有的情也好、欲也好，在他们身上似乎不应存在。这就没有道理了。说一句通俗的话，大师也是人嘛。

这又让我想到了获得奥斯卡奖的电影《阿玛迪乌斯》。当年在银幕前我看得目瞪口呆。这完全不是我在其亲属兰捷油画中所见到的温文尔雅的作曲家，而是一个喜欢恶作剧且又醉醺醺、多动不停的顽童式的成年人。但是，在他那里音符就是能够信手拈来，杰作

就是能够如泉如瀑喷涌而出，传流百代。无疑，这是电影人经过多番考证后所塑造的一个真实的莫扎特。然而，这和我们长久以来所认知的书本上、画页上的莫扎特大相径庭，以至于让我曾宁愿相信那个在文字中画笔下的完美莫扎特，不愿意看到这个完全不一样的莫扎特。但冷静下来一想，这个不是想象中的莫扎特，就是当年真实的音乐大师啊。

接着，与我们心目中完全不一样的大师接踵而至涌入心中。如罗西尼，一个懒惰成性的作曲家，直到歌剧将要上演的当天下午，他才从窗口将序曲的总谱一页页抛下来，让乐队捡去抄谱排练，晚间匆匆即席演奏。在我读过的罗西尼传记中，还写到他封笔达近40年之久。这也就再次验证了这位作曲家是多么慵懒懈怠。但是，他留下的歌剧遗产却光耀后世。而他的懒，往往也被他优美的音乐掩盖了。其实，惰性与灵性相结合，才是罗西尼的真实形象。

近年来，一些不加粉饰的音乐家资料频频曝光。这些信息让我知道了大师身上可能有的阴影，如柴可夫斯基是同性恋者，舒伯特患过梅毒，贝多芬与他的弟媳有染，等等。这些"抹黑"我们心中音乐偶像的信息，初闻犹若五雷轰顶，细想后觉得，他们也是生活在大千世间中的凡夫俗子，只不过有杰出的音乐才华而已。他们的个人隐私，其实是他们真实人性、真实人生中的一个再自然不过的细节。

面对人类文化史上的这些大师乐圣，历来的画家或是作家，下笔往往做了挑选或美化。于是，几百年来他们总是以完美甚至高大的形象出现于世。如法国作家罗曼·罗兰的《贝多芬传》中的贝多芬，定格了近百年人们对于贝多芬的认知。只是近年来，一些大胆的电影编剧和导演才勇敢地在荧屏上演出了贝多芬的不伦之恋。这回答了过去我们百思不得其解的一个问题：为什么贝多芬会对侄子卡尔有着能为他付出生命的深厚情愫。原来，卡尔很可能就是贝多芬的私生子。这些细节，看似贬抑了乐圣，其实这反倒塑造了一个有情感的真人。与罗曼·罗兰笔下那个叱咤时代风云的"音乐拿破仑"相比，更有一些真实的意味。

当然，在心理上我们还是不大愿意接受这些属于"丑闻"的新信息。这些信息的暴露或许是近年来艺术进入市场以后追求轰动效应所致，在信息时代，涌进了人们耳目。于是，我们不得不正面思索，大师也有"小样儿"，乐圣也有人性瑕疵。中国有一个成语"瑕不掩瑜"。或许，这大师的"小样儿"才是真实的。或许，在音乐这个人性流露的艺术样式中，这些"真实"恰恰催生了音乐杰作。或许，这个"真实"凸现了一个凡人的多元性和自然性。将大师还原为站在人们面前的一个凡人，这也是一种难得。

看到大师的"小样儿"，认可音乐家人生华彩下的另一面。今日，大师隐私的暴露是必然的。一句话，信息时代可能容不得你来筛选，但却会让你比往常多了许多的思考。

（2016.11.24）

"蓝色的爱"与"悲歌"

———·———·———·———·———·———·———·———

百余年来在音乐界传布的柴可夫斯基与梅克夫人的通信，为 19 世纪这个浪漫艺术岁月平添了神奇又神圣的色调。十三度春秋，他们只神交于书信，从未晤面。而洋溢于字里行间的炽热之情，百多年来又让多少人大惑不解。托尔斯泰说过，男女之间几乎没有友谊，只有爱情。这话有些偏激，却也有点道理。柴可夫斯基与梅克夫人旷日持久的交往，以及他们之间充满感情的文字，尽管不少人说这是"挚爱的友情"，其实，这就是爱情多元表现中的又一种形式。有人诗意地称之为"蓝色的爱"，表明了这是"爱情"，又表明这种爱情泛着特殊的"蓝色"。

人们在聆听柴可夫斯基的音乐之余，不知多少次阅读了他的书信文字。蓝色的爱，这已是柴可夫斯基生平中不争的事实。他们年纪相差无几，自然能产生感情。一个富孀和一个清苦的音乐家，发生了炽热的感情，梅克夫人还慷慨解囊，保障柴可夫斯基后半生无后顾之忧。其实，物质上的资助只是外在层面，他们之间的蓝色的爱，在音乐上成就了这位俄罗斯艺术大师的不朽勋业。

可以说，没有梅克夫人与作曲家的爱，就不会有柴可夫斯基所说的"我们的交响曲"，即《第四交响曲》，以及此后的杰作之林。频繁的书信中并非连篇累牍的绵绵情话，大多是两位知音关于音乐艺术的对话。没有梅克夫人站在对面，柴可夫斯基不会

> 柴可夫斯基肖像

用文字叙说那么多的对于自己作品的解读。

　　我们在梅克夫人的信中又知道了这两个身处不同阶层的人何以产生共鸣。梅克夫人与这位柴可夫斯基有持续 13 年的漫长感情，仅仅从爱好艺术这个普通的理由来解读是不够的。在梅克夫人的庄园里，不乏艺术家往来。诸如远道而来的法国印象派音乐家德彪西等人，皆曾在她的音乐教师任上徜徉过不少时日。

　　梅克夫人在写给柴可夫斯基的信中说过一句话："每每听到您的音乐，我总是泪流不断。"或许是一个不恰当的比喻，中国诗人艾青曾有诗写道："为什么我的眼里常含泪水？因为我对这土地爱得深沉。"梅克夫人伴着柴可夫斯基音符流下的泪水，表明她对于作曲家所耕耘的这片音乐"土地"爱得深切。是他的音乐，打动了她的心。

　　梅克夫人说过，在聆听柴可夫斯基的音乐时，她有一种"精神接近"之感。她叙述道，如今她虽贵为富孀，但也曾有过以 20 戈比小钱尴尬维持生计的日子。有过清苦的生活经历，加上往昔车水马龙的豪门境况不再，家产丰厚却难敌旷日持久的寂寥与冷清。不缺物质的她，精神上是空虚的，情绪上是忧郁的。她渴求精神上的充实乃至共鸣。而柴可夫斯基也有一个孤独的灵魂。时代的压抑、情感的坎坷、脾性的孤僻

等，使他的音符总有一层郁色。他的音乐听来动听优美，但却难射进充沛的阳光。柴可夫斯基的音乐特征就是"悲歌"。

悲歌，正好契合了梅克夫人少有阳光的心态，于是，他们的精神接近了，他们的情感共鸣了。梅克夫人直言，柴可夫斯基的音乐就是她的心声。她说："在您的音乐中，我们已经融为一体。"这就是从"精神接近"，走向了共鸣相知，成为灵魂上的伴侣。有了这份来之不易的宝贵的精神上的"合拍"，尽管仅仅是柏拉图式的爱，但那种炽热程度已能够称为震动艺术历史的旷世之情了。这个诗意的蓝色的爱，像大海一样深邃阔远，并且超越了 13 年而成为永恒。

13 年后，梅克夫人无理由地终止了书信往来。这个巨大的黑色休止符，给柴可夫斯基以致命一击。4 年之后，也就是柴可夫斯基生命的最后一年，他题为"悲怆"的最后一部交响曲问世。极度低沉的情绪，压垮了交响曲模式。向来明朗雄壮的终曲乐章，被他写成了一个慢板乐章，挤满了无尽哀情的音符。黑色的结尾，关上了这部《第六（悲怆）交响曲》的大门，也关上了音乐大师人生的大门。

音乐具有无限的情感力量。作为一种精神的载体，音乐搭起了柴可夫斯基与梅克夫人之间蓝色的爱的桥梁。从接近到相融，这个过程就是爱的过程。在伟大的音乐面前，这是男女之间纯洁的爱情，也是精神相通的真挚友情。音乐本就是感情的艺术。这个特质，在 19 世纪下半叶俄罗斯这两位艺术"情侣"的人生中，演绎得如此鲜明深切、惊心动魄。这足以让我们感受到艺术自身所蕴含的情感力量，既改变了人，也造就了不朽的艺术经典。

在柴可夫斯基悲歌一般的生涯中，他与梅克夫人的爱，像阳光一样，温暖和滋润了他们两人已经枯寂了的心灵，这才为后世留下了让我们沉思和感慨的生活和艺术的遗产。

（2017.9.7）

1840 年与柴可夫斯基

———— · ——— · ——— · ——— · ——— · ——— · ——— · ——— · ———

　　对于爱乐者，柴可夫斯基是一位谙熟久矣的音乐大师。最近，我发现多年未曾注意的一个日期，即柴可夫斯基诞辰之日：1840 年 5 月 7 日。这让我想到另一个日期：1840 年 5 月 6 日。世界第一枚邮票——英国"黑便士"邮票，就在这一天面世。也就是说，世界上出现邮票的第二天，这位音乐巨擘接踵而至，来到这个世界。两个日期相衔，似是没有更多话题的小趣味。殊不知，柴可夫斯基短短 57 岁的生涯，确与邮票有缘了一大段时日。

　　在柴可夫斯基的生活与创作中，有一件事在音乐历史上令人瞩目。一位叫作封·梅克夫人的富孀，出于对作曲家艺术才华的钦敬，给了柴可夫斯基长达 13 年物质上的资助，以及尤为珍贵的精神上与情感上的鼓励与温暖。在这不长不短的日子里，他们不曾谋面，往来靠的是通信"两地书"。

　　1876 年 12 月 30 日，梅克夫人在聆听柴可夫斯基的管弦乐曲《暴风雨》之后，给作曲家写了第一封信，说出了"你的音乐确实使我的生活愉快而且舒适"的感端。当天柴可夫斯基就回信了："世间竟有像你似的少数人，如此忠诚和热烈地爱好着音乐，这真是一种安慰呢。"自此之后的整整 13 个春秋，他们之间的鱼雁传书大约有 760 封。信中传递出了柴可夫斯基许多旷世名作的构思以及创作过程，如他创作著名

的《第四交响曲》《第六（悲怆）交响曲》等作品的历程，皆记录在他们往来的书信中，这些书信已成为音乐研究的珍贵资料。两位故交离世多年之后，梅克夫人的孙媳芭芭拉与美国人波纹，从留存于世的 760 余封书信中遴选 125 封，编辑出一部叙说柴可夫斯基生平与创作的著名的书，题作《挚爱的友人》。1937 年出版后，引起世人极大兴趣。1948 年中译本出版，易名为《我的音乐生活》。

人们惊异于在柴可夫斯基与梅克夫人书信交往的这些年中他们从未见面晤谈。但这异常现象却为后人带来幸运，他们留下的书信不啻为情感与艺术的"史记"。他们往往同日收信同日复信，他们可以一天写出三封信，一信可以寥寥数语，也可以是用几个小时写出的长长的信。他们常不同城，或相隔异国。所以，这近 800 封信，靠的就是邮寄了。

1857 年 12 月 22 日，俄国发行了第一枚邮票。音乐大师与梅克夫人在俄国邮票发行 19 年之后开始通信。这些信件通过邮票、通过邮局寄送递达。我曾看过托尔斯泰生平与创作的实物展览，其中包括这位与柴可夫斯基过从甚密的大作家的书信原迹，还有贴着邮票的实寄封。可见，在托尔斯泰与柴可夫斯基的那个时代，邮寄信件已是很

> 19 世纪俄国实寄信封

普遍的事了。

多年来，我保存着自 1948 年第一次出版以来的三个不同版本的《我的音乐生活》。这部书不知读过多少遍，但大多是从音乐角度汲取信息。最近，将"黑便士"邮票的诞生日与柴可夫斯基的诞辰关联起来，我又试从邮政角度寻找这位音乐大师的邮迹。

柴可夫斯基与梅克夫人留有近 800 封之多的信件，以信件完整保留这一点来看，贴有邮票的信封亦应有存。在我专注于寻找柴可夫斯基贴有邮票的实寄信封时，发现了他 1893 年的信封及信，但这是他与梅克夫人断绝联系三年之后寄给别人的信件。在这个信封上，邮票、邮戳、地址等邮递实寄的元素均齐全。因此，由此上溯几年或十几年，艺术大师与梅克夫人的通信不仅也用邮递，贴有邮票的实寄封的留存亦应在情理之中。

最近多日，遍阅所藏关于柴可夫斯基的各种书籍与资料以及网上的信息，却只见书信原稿，未能发现实寄封的图样。看来，关于柴可夫斯基的那些著述与资料的编辑人，没有邮政或集邮的观念，将有邮政价值的实寄封这个信息载体舍弃了。虽然那批书信的实寄封原件是否完整留存尚考证未果，但可想象，如有完整留存，则是柴可夫斯基生平与创作的又一特殊佐证，也是当时俄国邮政运作的一个珍贵存证。可惜短时间未必可以完成这个话题的探寻，期待再到俄罗斯，从这个新角度在柴可夫斯基的遗迹中再做考察。

1840 年的 5 月，相隔仅一天的日期把这位音乐大师与邮票邮政联系起来。而柴可夫斯基与梅克夫人这 13 年的挚交与柏拉图式的爱情，被人称作"蓝色的爱"，在没有谋面的交往中，通达二人情感世界的唯一渠道，就是 13 年中邮传寄递的 760 余封书信。

我们解读柴可夫斯基那部书信体的《我的音乐生活》，过去关注的只是信件本身；而从 1840 年 5 月相邻两日所引发的邮政的视野，则将十三度春秋中二人信息的传递方式，活生生展现出来。延宕至今的古老通信，让后人看到了音乐史上的这段佳话与悲情，也为这座艺术与情感之桥平添了感人的辉彩。

（2018.6.20）

音乐家的那些浪漫事儿

当文字的记述无法在人们头脑中形成一个鲜明的莫扎特形象时，一部获奥斯卡奖的电影《阿玛迪乌斯》上映了。作曲家的咯咯笑声和在桌下与爱人嬉戏的场面，令人瞠目结舌。这部电影把一个音乐家天性中那种无拘无束的感性元素，表现得惟妙惟肖。人们体悟到，原来音乐家与音乐一样，都是感性的。

音乐最感性，感性最浪漫，浪漫最鲜明的表现，往往在爱情中。如果说音乐充满了浪漫，那么音乐家的爱情，就是浪漫中的浪漫。

翻开音乐史，音乐家不乏浪漫的事儿。早一些的音乐家还较少有什么知名的风流韵事：莫扎特活了 35 岁，他与爱妻携手一生；舒伯特活了 31 岁，还来不及浪漫，就匆匆随他的偶像贝多芬而去了。到了有着"永恒情人"之谜的贝多芬，他和他所开启的 19 世纪浪漫主义音乐时代，长寿一些的音乐家们便有了阔远的爱的时空，既用爱来创作音乐，人生也不乏浪漫的爱情事儿。

舒曼的传记中写道，1840 年是他的"歌曲之年"，一生创作歌曲的一大半都写于此年；1841 年是他的"交响之年"，这年他写了第一部交响曲，是交响创作的起点；1842 年是他的"室内乐之年"，室内乐的乐音融进了他内心的平静与温馨。这三个年头，正是舒曼的浪漫爱情故事结出硕果的年代。

舒曼爱上了老师的女儿克拉拉，一位颇有才华的钢琴演奏家。在克拉拉9岁时，她与18岁的舒曼邂逅；在舒曼27岁时，16岁的克拉拉便与他私订终身。但其父坚决反对他们的恋情。三年苦苦抗争，直到对簿公堂。判决解决了旷日持久的对峙：舒曼和克拉拉有权安排自己的命运，她的父亲、他的岳父败诉。

1840年9月12日，两位音乐家终结百年之好。于是，才有了舒曼的"歌曲之年""交响之年"和"室内乐之年"。特别是他的《第一交响曲》，标题为"春天"，正是他们浪漫爱情的一个美好象征。在浪漫乐派的群星中，舒曼被称为浪漫中的浪漫，当然也包括了这段写入历史的浪漫事儿。

在浪漫主义时期，多有浪漫的事儿，让当时人和后人为之惊叹。在大革命时代，那个德国人瓦格纳是一个加入巷战的音乐"愤青"。此后，他遭到当局通缉达十余年。在他归国之时，这位在歌剧舞台上进行革命的艺术家，也在爱情的河流上又掀轩然大波。

他本已结婚。在见到指挥家彪罗的妻子柯西玛时，竟又一见钟情。音乐家一浪漫起来，就和他们的音符一样，排山倒海，势不可当。这位柯西玛是音乐大师李斯特的女儿。不说两位情侣之间岁差几何，这对翁婿，年龄只差两岁，且二人还是乐坛上常做切磋的朋友。当柯西玛嫁给瓦格纳时，年长两岁的李斯特一笑，成了瓦格纳的父辈。毕竟都是浪漫主义的艺术大师，李斯特对这桩婚姻没有反对。当时，这位岳父也正在和一位年轻的公爵夫人卡洛琳·维特根斯坦纠缠不清。或许，自己那些让欧洲瞠目结舌的浪漫事儿，封了他的口。

更有同在浪漫主义时期的俄罗斯音乐家柴可夫斯基，他有同性恋倾向，却与自己的女学生结婚，婚姻让他痛苦得尝试跳河自杀。终其一生，让他刻骨铭心的是一段说不清的柏拉图式的爱情。他与封·梅克夫人有一段长达13年之久的、被人们称作"蓝色爱情"的交往。

贵族梅克夫人是音乐家柴可夫斯基的赞助人，她的物质帮助让他得以安心创作，为后人留下许多旷世名作。在漫长的时间里，他们只通信，不见面。他们留下大量充满情感的纸质书信。这既是他们浪漫情感的见证，也是音乐家柴可夫斯基创作上的一个真实的文字记录和诠释。因此，后人将这些浪漫的书信编辑成一部柴可夫斯基生活和创作的经典书籍：《我的音乐生活——柴可夫斯基与梅克夫人通信集》。

在西方音乐史上，无论是古典乐派，还是浪漫乐派、现代乐派，因音乐特殊的艺术特征，音乐家大多极度敏感，极富情感。从贝多芬到舒曼，从柴可夫斯基到德彪西，皆有流传至今的浪漫故事。特别是浪漫乐派，身处这个时代的音乐家所演绎出来的浪漫事儿，就更加丰富，甚至离奇。那个浪漫乐派的打头人物柏辽兹，他在巴黎恋上了英国女演员史密森，生死情爱中，才诞生了《幻想交响曲》。他在管弦乐队中用定

音鼓叩开了女演员的心扉。爱情，恰是一部不朽的交响大作出现在历史地平线上的动因。

这些在音符之外的浪漫事儿，显露出音乐艺术的感性特质。乐如其人，人如其乐。音乐家的丰富情感，是萌生杰作的沃土。因此，音乐家的那些浪漫事儿，也是造就音乐史上杰作名篇的原因之一。

说透了，那些感人的音乐，往往就是音乐家的"自画像"。

（2017.5.6）

> 鲍罗丁像

悖逆师尊绽放出的经典

无论中外，尊师都是学子的信条。毕竟，为师者较之求学者有着更多的学识和经历。在中国传统文化中，还有"一日为师，终身为父"之言。

回看西方那些音乐大师，他们对于师长也尊敬有加。以贝多芬为例，他从德国来到维也纳，就是为了向海顿等大师求学的。虽因种种原因，他没有学到多少他所期盼的知识，却仍对老师有着终生的敬重。对于老师海顿，贝多芬一直称之为"伟大的海顿"；对于老师申克，他十几年如一日地挂念不忘；对于老师阿尔布雷希贝格，他难忘其教诲，并给其孙辈许多关照；对于老师萨耶埃里，贝多芬直到功成名就的1809年，依然对他谦恭地自称"学生贝多芬"。

但是，中国还有一句老话："师傅领进门，修行在个人。"老师的指教往往在于方向，学生未必要对老师事无巨细地言听计从。这不是破坏师道尊严，因为当学生离开老师自己闯世界时，千变万化的情势未必可以用老师当年所授之业应对解决。特别是在艺术创作领域，感性的灵感往往会冲决教科书上的规则。

作曲专业的"和声学"规定中，如果在和声进行中构成八度、四度或五度，老师会用红笔打叉；因为这些平行的音响空洞单调，唯三度、六度配合，才能显得饱满浑厚。然而俄罗斯作曲家鲍罗丁的交响音画《在中亚细亚草原上》，一开头就是弦乐的平

行八度，这个和声背景长达 90 多个小节。这在和声学上是完全违规的。但这首作品就是要先造出荒芜冷寂的氛围，以表现一片渺无人烟的沙化草原。在那支单簧管吹奏出中亚细亚风的主题旋律之前，弦乐组就以和声学上的"空洞"与"单调"，刻画了与这片荒漠相适合的景境。和声学上的禁忌，在这里却是最好的音乐表达。

一般来讲，将老师所授的原则和原理放在创作上时，唯以创作需要为上：适宜者取，不宜者弃。化学家鲍罗丁没有经过严格的专业音乐训练，我们并不知道他是否了解和声学上的"平行八五度"，总之，他的音乐灵感驱使他挖掘出最单调最空洞的音响，真实刻画了荒漠的单调与空洞。可见音乐没有什么禁忌，哪种音响最切意，用上就是了。教科书或老师的公式，都要服从艺术创作。

没有上过音乐学府的鲍罗丁不存在悖逆师尊的说法，他任性于自己的创作灵感，一切跟着感觉走。中国音乐学子所崇拜的"老贝""老柴""老肖"就不同了，他们一定是知道老师以及教科书所框定的规则的。

"老贝"虽尊师重道，但写作那部具有贝多芬风范的《第三（英雄）交响曲》时，还是把老师的教诲置之一旁，写出了第一乐章长得不能再长的奏鸣曲式发展部，以及全曲突破曲式结构的交响发展。虽然作家罗曼·罗兰称赞此曲"变成天才的用武之地"，但音乐行家、贝多芬老师辈的艺术评论家却惊呼"古怪""费解""愚蠢"！当然，"老贝"还是驾着他的野马直往前冲，老师的身影被远远抛在了身后。

"老柴"的老师安东·鲁宾斯坦是一位音乐造诣深厚的艺术家。柴可夫斯基师从于他，且对他有深深的敬畏。老师也赞赏学生的非凡才华。他曾回忆起一件往事："有一天在作曲课上，我布置柴可夫斯基根据既定主题写对位变奏，并叮咛要他写 10 首。下一堂课上，我收到的变奏竟达 200 首以上。"

但这位老师总是爱管学生。《第一钢琴协奏曲》创作完毕时，学生就求教于老师。安东·鲁宾斯坦否定了这部作品，所用的尖锐言辞几乎让敏感的年轻作曲家不可承受。他说："协奏曲毫无价值，不可能演奏。主题啰唆晦涩，简直无法修改。只两三页可取，其余大可扔掉。"面对自己敬重的老师，"老柴"执拗地说了个"不"字："我一个音符也不修改！"这个情节富有戏剧性，在关于柴可夫斯基的电影中，在以他与梅克夫人通信编纂的《我的音乐生活》中，几乎都在"头

> 安东·鲁宾斯坦肖像

版头条"位置讲述了此事。无人知悉当年鲁宾斯坦为何厌恶此曲，柴可夫斯基的这部《第一钢琴协奏曲》是世界钢琴文献中不可或缺的经典却尽人皆知。显然，他的老师看走眼了。不过这位尊师还算从善如流，作为杰出钢琴家他也多次演绎了这部他曾诟病的作品。在乐史上，这段学生抗拒师长的逸事，成为柴可夫斯基杰出音乐才华的一个注脚，因悖违师尊，我们方能有幸聆听到这部逆境中绽放出来的经典。

"老肖"早在学生时代就有自己的艺术见解。他尊师敬长，却也相信自己的音乐感觉。19 岁那年，肖斯塔科维奇写出了毕业作品《第一交响曲》。他的老师、俄罗斯作曲家格拉祖诺夫深深赏识他的才华，但老师看到交响曲总谱后，指出双簧管的 B 音要换成升 A 音，以取得音响和谐。学生虽尊敬格拉祖诺夫，却坚持不改。原来，肖斯塔科维奇的艺术追求，就是这个尖锐刺耳的听觉的"不和谐"。这位老师爱喝酒，他指挥拉赫玛尼诺夫《第一交响曲》时，就酒后失控，导致首演失败。或又因为酒，这个音的争执没有了下文。就这样，"老肖"违逆了师命。如今，那个 B 音依然印在总谱上，响在管弦中，让我们聆听到这位有"20 世纪莫扎特"之称的天才音乐家的第一部杰作的鸣响。

老师也许会有比学生更深厚的艺术造诣。但是，音乐作为极为感性的艺术创作，教科书上的教诲往往不可束缚奔泻的艺术灵感。那种冲决规范的作曲，正是艺术创新的亮点。是遵循师训，还是悖逆尊师，艺术只讲效果、不讲辈分。真正的艺术大师即使悖逆师尊，也能绽放艺术光华。艺术经典往往就这样诞生了。因为悖逆，我们才拥有了这样的经典："老贝"的《英雄交响曲》、"老柴"的《第一钢琴协奏曲》和"老肖"的《第一交响曲》。

（2018.11.20）

"发现"中的音乐经典

————·——·——·——·——·——·——·——·——·——·————

俄罗斯文学巨匠托尔斯泰曾经聆听柴可夫斯基的《第一弦乐四重奏》,"如歌的行板"的主题一经奏出,聆者竟潸然泪下,不可自已。他感叹道:"我已经接触到了忍受着苦难的俄罗斯人民灵魂的深处。"

这个旋律气息温煦,音符融情,直击人心。人们大多以为这是旋律大师柴可夫斯基发自心灵的创作,殊不知这是他偶然发现的一支曲调。1869 年,他居住在基辅近旁卡明卡的妹妹的庄园里。一天,他听到一位泥瓦匠一边劳作,一边吟唱,曲调质朴真挚,深深吸引了他。后来他才知道,这是一首叫作《凡尼亚坐在沙发上》的俄罗斯民歌。几遍听来,柴可夫斯基将旋律默记在心,反复吟咏,他被民歌的巨大艺术力量深深打动。于是,在写作《第一弦乐四重奏》时,他引入了这支动人曲调,让一代文豪泪挂须腮。

侨居美国的捷克音乐大师德沃夏克,曾在街上听到一位黑人女子的歌唱。那柔缓深长的歌谣,引发了作曲家的思乡情怀。于是,在他的《第九(新世界)交响曲》的第二乐章,他让英国管咏唱出这支旷世不朽的歌调。后来,这个交响曲中器乐演奏的主题,被填上歌词传唱开来,并有了一个深情的歌名,叫作《思故乡》。多年来,此曲常催人泪下。

可以说,这是才华横溢的艺术家以敏感的感受力和判断力,在民间发现了艺术精粹,以此造就了经典。这个发现建筑在一个重要的理念上,那就是蕴藏在民间的音乐

"种子"是音乐创作的一个重要渊源。诚如俄罗斯民族乐派的奠基人格林卡所言："音乐在民间，作曲家只不过把它们记录下来而已。"这个理念使音乐的发现有了浩大而又丰茂的空间。从这个角度来看，音乐虽是创作，但创作之先往往需要发现。或是经久发现的积累，慢慢在创作中萌发；或是一朝发现闪光的精华，便立即化为谱纸上的新创。总之，在音乐特殊的创作过程中，常套着一个又一个的发现。

说到发现，巴赫也有一个被发现的过程。在17世纪巴洛克时代，那个后来风靡全球的巴赫，当年真如他名字的含义一样，只是一条汩汩流淌的"小溪"。后来他之所以成为贝多芬所说的"他不是小溪，而是大海"，也还是依赖于后世人们对于他的发现。尽管他生前也有不少名作，但声望最大的时刻，还是在他去世近半个世纪的18世纪初叶。同为德国人的音乐大师门德尔松对于他最著名的杰作《马太受难曲》的发现以及演奏和推广，让巴赫以辉耀乐坛的璀璨光彩，稳稳跻身在了大师行列之中。

说到发现，不得不提一位叫作舒伯特的只有31岁短暂生命的音乐家。他的葬礼上有人说："死亡把丰富的宝藏和美丽的希望都埋葬在了这里。"这话说对了。人们认识他，多是因为他创作的600多首歌曲。他的交响曲不仅在他生前没有演奏过，而且其中一些作品失传遗失了。他最精彩的一部交响曲，直到他死后37年才被一位奥地利指挥家从他兄弟抽屉里的乱纸堆中偶然发现。自此，《未完成交响曲》得见天日，成为交响曲杰作之林中不可或缺的经典。这部交响杰作，不啻为音乐发现上的又一出盛景。

因为发现，所以这些人才和经典才没有被埋没。事实是，无论哪一领域，总会埋没一些瑰宝式的人物或成果，揭示他们的方法，就是去发现。事实是，发现往往不是一蹴而就的，要有一个或长或短的追寻过程，即使是一个偶然的机遇也要有一个等待的时期。如今的"发现之旅"这个词，一个"旅"字，道出了"发现"须有过程。

音乐是一种特别感性的艺术，它的核心表达是揭示人类丰富而复杂的情感，并透过这面情感的"镜子"折射出历史与时代、精神与境界。因此，无论是蕴藏在民间沃土中的音符，还是偶然发现的被遗忘在角落的无声曲谱，音乐自身所蕴含的艺术魅力，亦即艺术化了的情感力量，是不应也不能被埋没的。

音乐上的发现也可视作音乐创作的又一个过程。比如民间音乐遇上了专业艺术家，不仅是艺术家在发现中再现了原始的艺术感染力，民间音乐往往还要借助艺术家的才华和创造力，使原本朴素简单的音乐得到艺术的升华。柴可夫斯基偶然听到的那首民歌《凡尼亚坐在沙发上》，便在他的弦乐四重奏中以"如歌的行板"进行了再创作。艺术上的高度提升，不仅仅打动了托尔斯泰，而且铸就了西方古典音乐室内乐体裁中一阕极富魅力的经典。因此，音乐上须有发现，但发现不是结果，继续进行升华性的创作，才是发现和发掘音乐中的价值。

（2017.12.2）

音乐行者的"乡愁"

以 20 分钟写出那几句旷世诗句的余光中先生，不久前长辞于世。那首《乡愁》，抒发了海峡"这头"和"那头"同胞的深挚情谊。

回望西方古典音乐旅程，乡愁也如影随形一般跟随着音乐行者，并催发出了许许多多传世名作。"音乐行者"是我自造的词，是指离开故国故土、行走到异国他乡的音乐大师。这些寄寓异地的"行者"，毫无例外，都有浓浓的乡愁。

只有离别，才知故土炽热、家国情深。乡愁给敏感艺术家以灵感，于是，旷世杰作横空出世。可以说，乡愁是热切的情感，也是最易萌发艺术激情的一个触点。

音乐是无国界的"世界语"。许多大师在国外创造了艺术辉煌。

音乐大师肖邦从东欧波兰行走到西欧法国。如今看来地域并不遥远，但在当年却是路途迢迢。年轻的肖邦离乡之际，深情取了一捧故乡的泥土。在他病逝异邦之前，还嘱将其心脏带回波兰安葬，让自己安睡在故乡的土地上。肖邦这个"音乐行者"的浓厚乡愁，还满满灌注在了他喷涌而出的音符之中。肖邦的钢琴名作，多以"波兰"为主题，如"波兰舞曲""玛祖卡"等，就是将带有家乡泥土芳香的韵律植入他技巧艰深的专业创作中。至于他以钢琴练习曲形式所创作的《革命练习曲》，则是对于波兰革命的激情抒怀。

> 德沃夏克肖像

　　捷克作曲家德沃夏克曾写过一段传遍世界的不朽旋律。这段旋律最初是在他标题为"新世界"的交响曲的第二乐章中，由英国管温婉旖旎地咏奏而出。音符直击人心，唤起共鸣，人们潸然泪下。后来，这段曲调配上了歌词，唱出"思故乡"的情绪。有词或无词，这段音乐的每一音符都浸润了深深的乡愁。这段西方古典音乐中典型乡愁的旋律，连同德沃夏克的《新大陆交响曲》，是作曲家在异国所作。

　　他从捷克行至遥远的美国。在这块新大陆上，他产生了浓烈的思乡之情。不仅每年必回故国，而且还把自己的亲人接到身边。这位大师的恋家情怀，还不止于此。在美国，他创作了他作品中最著名的一些篇章，如《第九（新世界）交响曲》和《b小调大提琴协奏曲》等。这些作品中最动人的，就是融情的思乡音符。他的音乐虽也借鉴了美国本土音乐元素，以至他的成功之作被美国音乐评论家称为"美国的交响曲"。但是，德沃夏克对此断然否定，他说："我的音符始终没有离开过波西米亚。"乡愁让他的去国之作仍沉浸在故土难离的情怀之中。

　　20世纪现代音乐的开山鼻祖斯特拉文斯基是俄国人。他也是一个"音乐行者"。他青年时代离开俄罗斯，长期在法国与美国生活与创作。在漂泊的"行者"生涯中，他的作品，特别是以俄罗斯最擅长的芭蕾舞剧为题材的作品，常常充溢着故乡的色彩。斯特拉文斯基的芭蕾名作《彼得鲁什卡》，就以俄罗斯民间音乐为基调。身在他国，乡愁让他的笔底不绝流淌着故乡风韵。到了晚年，斯特拉文斯基终于回到祖国，

在他即将辞世之际，最终又嗅到了故土的芬芳。

中国音乐家冼星海，曾在法国巴黎学习音乐，师从印象派音乐大师杜卡。虽在异国很是清贫，但他所获得音乐上的专业知识，又让他深感自己很"富有"。在大师门下，他有机会在国外发展。但是，抗日战争爆发了。冼星海毅然回国，奔赴延安。在时代的巨流中，他的《黄河大合唱》以及标题为"满江红""民族解放""神圣之战"的交响音乐作品，显示出了他的专业水平，更表达出了乡愁化作的爱国报国之情。

和音符一样，音乐家也流动在世界这个偌大的空间里。他们行走着，无一例外心系故土，充溢乡愁。音乐演绎了他们在异乡的情思绵绵的故事，乡愁造就了浸透着真挚动人的情感力量的音符。

从古至今，从这边到那边，离乡总能引发艺术家的勃发思绪，乡愁为人类文化增添了隽永粲然的瑰宝。延绵古今的乡愁，已然成为一个永不枯竭的情感之源和多元多彩的艺术之泉，并成为艺术世界中的永恒主题。

（2017.12.17）

数据中的交响内涵

—— · —— · —— · —— · —— · —— · —— · —— ·

从宗教和舞台中走来，交响音乐已有 300 多年历史。300 年来，它的一些数据很是抢眼。比如"第五交响曲""第十五交响曲"或"第一乐章""第二乐章"，等等。在这些数字背后蕴藏着内涵。

距今近 300 年的"交响乐之父"海顿，他创作了 104 部交响乐作品，确立和规范了交响乐形式。"104"，是交响乐创作的大数字。他的后继者莫扎特只创作了 41 部，贝多芬则只写了 9 部。然而，数据的递减却意味着交响乐容量的递增。

海顿时代，交响乐只是一种宫廷娱乐的器乐合奏形式，虽也有四个乐章的起承转合和不同情绪的表露，但基本上只有形式层面上的音乐对比。这位困囿于宫墙之中的御用音乐家，视野与格局也就在一环围墙之内。直到他 60 多岁走出宫苑到了伦敦，大千世界的气象，方造就他的内容丰盈、音乐丰满的《伦敦交响曲》。因此，海顿的"104"这个数据，虽然很大，但也表明他的交响之作内涵相对贫瘠单一。

莫扎特的交响曲数量无法企及"海顿爸爸"的"104"，他的计数是"41"。这个数据蕴含着这位只活了 35 年的音乐家一生的悲欢。莫扎特一气呵成的第 39、40、41 交响曲，是他在苦楚晚年以交响乐叙说自己的人生。他的《g 小调第 40 交响曲》开头那个叹息性主题，让一个后来成为音乐评论家的英国孩童失声叫道："多么悲伤的

音调啊！"莫扎特的交响曲数量减到"41"，内容却是他人生遭际的音乐写照。从八岁《第一交响曲》的纯净音符开始，到哀戚的《第40交响曲》和光明的《第41交响曲》，莫扎特不长的坎坷生涯，倒映在了他的交响音符中。他的"41"，注入了人生的丰富感知与感叹。数据的减少，说明渐次丰盈的内容使交响曲的重量在增加。莫扎特音乐表达上的厚重度，亦即戏剧化的交响性，较之海顿时代有了更充沛更深刻的展示。

贝多芬是海顿和莫扎特的后辈。他57岁的生涯，皆处在革命的时代潮流中。拿破仑是他的共和理想的化身，"自由、平等、博爱"是他的人生信仰。一个与时代同行的激进艺术家，已与他的先师海顿和莫扎特不同。其音符中的时代风云，使他以"音乐英雄"的身姿巍立于世。比起宫苑内廷，比起个人遭际，贝多芬的目光更远大了。他毕生的交响乐创造，仅区区9部。然而，贝多芬的交响曲已是一个结构宏大、气势浩大、思想博大的艺术世界。他题献给拿破仑的《第三交响曲》，一个乐章的篇幅可抵海顿一部交响曲，第一乐章展开部异常庞大，让法国作家罗曼·罗兰称之为一幅巨大的"历史壁画"，是"英雄用武之地"。丰富内容所造就的交响曲体量，势必让才华横溢的贝多芬不可能在短短一生留下"104"或"41"这样多的交响乐。他纪念碑式的九部交响曲留于后世，让瓦格纳惊呼："在贝多芬之后不可能再有交响曲了。"

贝多芬的这个"9"非同寻常。后世许多作曲家都在交响曲的"9"面前止步，如舒伯特、布鲁克纳、德沃夏克、马勒、沃恩·威廉斯等。

>海顿肖像

从"维也纳古典乐派"的海顿、莫扎特和贝多芬创作的交响曲数量来看，时代与人生的不同，带来了内容表现上与音乐表达上的不同，从而显现出数据的不同。数据背后并不是表象上的艺术才具的高下，而是内涵上的艺术广度与深度的渐次进阶。这些数据体现出了艺术内涵的重量。

说到交响曲乐章的数据，那是"交响乐之父"海顿规定好的：四个乐章。300余年，交响曲乐章皆以"4"为基准。但在循规蹈矩的四个乐章结构之外，交响曲也有一个乐章、两个乐章的，三、五、六、七个乐章的，甚至还有十个乐章和十一个乐章的。这些不拘一格的乐章数量，亦非作曲家任性而为。如终生崇拜贝多芬的舒伯特，他写了九部交响曲，但在乐章构成上，他既不同于他的偶像，也不同于海顿和莫扎特。舒伯特的《第八交响曲》只写了两个乐章，好像没有完成一样。多年来多人的续作，皆是狗尾续貂。因为作曲家要表达的内容，全在这两个乐章里了。人们以"未完成"命名这部已经完成了的交响曲。内容决定形式，不同内容决定了交响曲内部结构的不同。从一到十一，这些数据见证了交响曲内涵的丰富与形式的恰到好处。

300多年来交响乐这一西方音乐的大型体裁，它直观展现出了许多有趣数据。从作曲家的毕生所作数量，到一部作品的内部构成，数据彰显着音乐内涵。内容的重量，决定了形式的取舍。内涵决定了数据大小。从数据看音乐的内涵，也是一个交响音乐欣赏的有趣视角。

（2018.3.5）

数字集萃的深邃与阔远

————•————•————•————•————•————•————•————

　　许多文化经典都被进行了集萃。最有名的，莫过于清乾隆进士孙洙在 1747 年将汗牛充栋的唐诗集萃为《唐诗三百首》。这本书以"三百"这个不大不小的数字，在近三百年间，让唐诗走进人心，让几代人洞悉了大唐诗韵的深邃空间和延宕千年的阔远时间。古往今来，虽也有不少文选、诗选、集注等集萃典籍留存，但世人皆知的，还是这个带有数字的集萃《唐诗三百首》。数字在文化撷精集萃上显示出了魅力。

　　近年来，书肆坊间常见诸如"你不可不知道的 300 幅名画""100 部经典名曲"等带有数字的集萃文化经典的书。国外出版商在选择出版音乐大师乐谱或是作品评介时，除单本外，也有带数字的集萃，比如德国沃尔夫冈·维拉切克的《50 经典歌剧》，还有总谱《1800—1900 九大交响曲》《1800—1900 十一大协奏曲》等。就像当年吸引了我们童年目光的《十万个为什么》，冲击眼球的首先是那个"十万"的数字，然后才是其下的科普集萃。

　　为什么在深奥的文化面前，简单的一个数字就让人轻松了起来，没有了正襟危坐之感？这里有一个不可忽视的事实，那就是连篇累牍的文化典籍中，未必篇篇皆为经典。以《全唐诗》来说，康熙年间编纂这种唐诗全集"得诗四万八千九百余首，凡二千二百余人"。这个 1706 年版本的九百余卷唐诗，绝非字字珠玑阕阕精湛。反倒是

40 多年之后的《三百首》，留下脍炙人口的名篇佳句，传留至今。

由此，我想到了"畏途"一词。毋庸讳言，许多文化经典让人却步。如西方古典音乐，特别是艰深高雅的交响音乐，普通人常有可望而不可即的敬畏之感，于是止步于看似高踞天界的交响殿堂门前，除了哼几句贝多芬的"命运敲门声"外，就没有走近交响世界的勇气了。

畏惧的产生，首先在于对交响的不完全认知。有趣的是，唐诗有个"三百首"，西方古典交响音乐历史也就是个三百年。三个世纪时间不长，三个世纪中真正值得聆听的交响经典也不多。比如那个大名如雷贯耳的"交响乐之父"海顿，他一辈子写了 104 首交响乐。如果全部聆听，他一人的作品就占去"三百"的三分之一强。实际上，他的 104 中经得起三百年时间考验的，也就是《惊愕》《告别》《伦敦》等大约十几部精品。这不是贬低先师，而是用历史眼光优选佳作，集萃精华，聆听海顿未必走进他全部的"104"。

读唐诗，未必去读九百余卷的《全唐诗》；熟读三百首，也可达到"不会作诗也会吟"的程度。同样，对于有着三百余年历史的西方交响音乐，其经典精粹也为数不多。拿保罗·亨利·朗编选的《1800—1900 九大交响乐》来看，其中就没有选"交响乐之父"海顿的作品。虽然海顿在 1800 至 1809 年仍有交响作品问世，但贝多芬新世纪之篇则更经典。所以，这部交响乐总谱集萃，从 1804 年贝多芬写于海顿还在世年代的《第三（英雄）交响曲》开始，经舒伯特的《未完成交响曲》、柏辽兹的《幻想交响曲》、门德尔松的《第四（意大利）交响曲》、舒曼的《第四交响曲》、柴可夫斯基的《第四交响曲》、勃拉姆斯的《第三交响曲》、布鲁克纳的《第七交响曲》柔板乐章，一直到德沃夏克的《第八交响曲》。这部集萃，实际上和《唐诗三百首》一样，首先选了一个年代，即 19 世纪的音乐辉煌百年；其次选了最具代表性的、最体现精华的作品，即不多不少九个曲目。作为编选者，完全可以选出十部，来个中国式的"十全十美"，但他就选了九部。这就是集萃择优，不考虑数字上的形式感。这两部总谱集成，一个九部，一个十一部，这两个数字，说明编者去却拼凑和排比的形式化之风，以作品真正价值为准绳来遴选。

当我们拿起《唐诗三百首》，大唐盛世的文化经典就在这本薄薄册页之中，人们再不畏惧唐诗的浩瀚无涯。同样，对于有志走进西方古典音乐的爱乐者来说，这个人类文化的宝贵遗产，其光彩亮点也就在大约三百年的时间之内。聚焦式的遴选，集萃式的聆听，根据爱好自己为自己选择，规划个十部二十部，乃至百部或三百部，循序渐进，总会达到"熟读唐诗三百首，不会作诗也会吟"的佳境。

从《唐诗三百首》到西方音乐三百年，带有数字的集萃，是一个消解畏途、带人走进艺术深邃阔远时空中的无形阶梯。

（2018.9.13）

《哈利路亚》与艺术行为

—————— · —————— · —————— · —————— · ——————

在爱尔兰首都都柏林的一个不大的剧场里，1742 年 4 月 13 日，德国音乐家亨德尔的清唱剧《弥赛亚》首演了。在当时宗教一统的社会里，那种庄严悠长的咏圣音乐，人们并不陌生。这一次要唱响名冠英伦的大师大作，人们慕名期待，却也没抱太大期望。但石破天惊的一幕还是发生了。当合唱队唱到第二章的终曲，一声"哈利路亚"，直击穹顶，以至在座的英王被这如天界骤降的宏声巨响所震撼，不由自主地肃立恭听。自此，聆听被誉为"天国国歌"的《哈利路亚》，便形成了听众起立的惯例。

这个肃立恭听的惯例是由英皇带头的艺术行为。作为西方古典音乐中一个经典趣闻，它直白地告诉人们，亨德尔用震撼的音乐唤起了人们对于神灵顶礼膜拜之情，仅仅用"庄严""恢宏"等与音乐本身相比显得很苍白的文字来形容，已远远不够。国王的这一动作，无声地、也很恰当地表达了对于亨德尔音乐的感受和理解。由此，《哈利路亚》的不朽旋律与这个艺术行为，便成为音乐史上一道特殊亮彩。

此刻，我又想到贝多芬的《第五钢琴协奏曲》。在首演之刻，当钢琴与管弦乐队交织出辉煌的音响震荡大厅时，突然，一个法国老兵站了起来，高呼："这就是皇帝！"原来，贝多芬壮阔宏大的音乐，让这位曾经在拿破仑麾下的士兵，蓦地想到了自己的

> 亨德尔肖像

"皇帝"。这位在拿破仑称帝后怒撕自己《第三交响曲》扉页题词的作曲家不会想到，他的《第五钢琴协奏曲》因这位老兵的振臂一呼，被冠上了"皇帝"的标题，流传至今。

音乐具有催发行为的特质。追溯到源头，诚如鲁迅所说，那"杭育杭育"的劳动号子，就是带有音乐节奏的行为，就是音乐的初始。因此，音乐的萌生与发展，常与行为为伴；音乐与行为的天然联系，又总在音乐长河中浮现。亨德尔的《哈利路亚》如是，贝多芬的《皇帝钢琴协奏曲》亦如是。那几个动作并无音乐感，但因音乐而起，便亦可称作艺术行为。因为，站立恭听《哈利路亚》这个艺术行为，增加了亨德尔音乐的庄严气质和肃穆气氛；而《皇帝钢琴协奏曲》响起时，人们往往会联想起那个站立起来的老兵，这又为贝多芬的英雄性音乐做了生动鲜明的注脚。

说到音乐与艺术行为的密切关联，人们更熟悉的是舞蹈。有这样一个说法，音乐是看不见的舞蹈，舞蹈是看得见的音乐。音乐中的节奏韵律、曲调美感，常常催动人们自然地舞之蹈之。就连静静聆听音乐时人们随乐动作，也屡见不鲜。一年一度的维也纳新年音乐会上，施特劳斯家族的那些轻快华丽的圆舞曲波尔卡等，一旦有了舞蹈作为陪衬，就会焕发出极为动人的艺术魅力。我们回想一下描写小约翰·施特劳斯生

活与创作的老电影《翠堤春晓》：伴随着《我深爱的维也纳》的热腾群舞，马蹄声中《维也纳森林的故事圆舞曲》的诞生，这些在行为中演绎、问世的不朽之作，凸显出音乐与行为的天然渊源。而老约翰·施特劳斯《拉德茨基进行曲》的演奏所带起的全场上下有节奏的掌声，已然融到这曲乐作之中，成为一个浑然天成的构成。音乐一旦有了如此生动丰富的艺术行为作为"附加值"，便会更加感人、更加美丽。

现代当代的新音乐，从音乐剧到爵士、摇滚，皆紧密融汇了音乐之外的诸种艺术行为。特别是节奏，这个直接击打人们心灵的因素，被强化到了极致，为艺术行为的萌动和张扬奠定了重要基础。接着才是旋律这个造就氛围的元素，渲染了艺术行为的巨大气场。所以，新时代的新音乐往往就是音乐与艺术行为的综合体。

从古老音乐深长旋律的博大气息，到近现代音乐强烈节奏的搏动，频频催发人们"情动于外"。有的是生活化行为，如肃立聆听；有的是艺术化行为，如翩翩起舞，皆浸透音乐艺术的内涵与素养。从亨德尔、贝多芬到施特劳斯，再到新音乐，沿着生生不息的音乐长河，因有了音乐与艺术行为的叠加，古往今来的音乐风景线才更加迷人和隽永。

（2015.8.7—11.14）

贝多芬音乐的现实诠释

———— · ———— · ———— · ———— · ———— · ———— · ———— · ———— · ———— · ————

　　西子湖畔的 20 国首脑会议，在贝多芬《第九交响曲》"欢乐颂"的乐声中落下帷幕。这位 19 世纪大师所讴歌的"消除分歧""四海之内皆兄弟"的理想世界，响彻 200 年。还是这部交响曲，还是《欢乐颂》，在 20 世纪末叶推倒柏林墙的历史时刻，也在德国东西两边被尽情歌咏。这是德国作曲家的旷世巨作，这点特别让德国人引以为豪。这部作品还做过罗得西亚的代国歌；而在 1959 年新中国成立十年大庆之刻，还在北京人民大会堂由中国音乐家讴歌奏响……贝多芬的这阕音乐烙印上了何等鲜明的现实痕迹啊！

　　与许多音乐大师的作品不同，贝多芬之作经常成为诠释现实的符号，他的许多作品都被切题且精到地移易到现实之中。二战期间，盟军用贝多芬的《第五（命运）交响曲》开头的音乐动机——"三短一长"的"命运敲门"之声——以电报密码形式作为传达胜利誓言的共同载体。1943 年，加拿大邮政使用一个邮戳，除了日期、地点等邮政要素外，还醒目刻上"三短一长"的"命运"图形，以及英文"胜利"的首字母"V"。1953 年苏联领导人斯大林去世，悼念音乐是贝多芬《第三（英雄）交响曲》中的慢板第二乐章，即《葬礼进行曲》。到了 21 世纪，当人们关注我们生存的这颗小小行星的生态现状之刻，在想起鲁迅预言"将来的一滴水将与血液等价"的同时，也将贝多芬美丽的《第

六（田园）交响曲》当作世界大家庭关注环境与生态这个话题的理想寄望。

可以说，西方古典音乐大师的作品能够像贝多芬这样让后人用于现实诠释的，几乎绝无仅有。这里说的音乐的现实诠释，不是指当时专为现实或政治性题材创作的作品，而是指多少年过去，后人依然拾起其作，用于当下现实。

贝多芬也为现实，特别是具体的政治性主题写过作品。如交响曲《威灵顿的胜利》，是为1813年英国威灵顿将军征战拿破仑胜利而作。这类配合现实与政治的作品并不鲜见。如柴可夫斯基的《1812序曲》，是为了纪念俄军击败拿破仑入侵；肖斯塔科维奇的《第七交响曲》，即"列宁格勒交响曲"，刻画了二战中被围困的列宁格勒人民抵抗德军的神圣之战。

但贝多芬许多作品往往在当年无关现实命题，却至今仍有现实意义，特别是能够诠释重大的政治命题。这是因为贝多芬所处的风起云涌的资产阶级大革命时代，正是由封建专制向民主共和过渡的年代。那个时代的青年往往热血沸腾，激情四射。贝多芬传记表明，当年他就是一个火爆"愤青"。共和理想深入其骨髓，并成为他的终生信仰。他曾将信仰具象化为对拿破仑的崇拜，以致创作了献给拿氏的《第三交响曲》，但当他知悉拿破仑称帝之后，理想偶像坍倒了。贝多芬怒骂其"不过也是一个凡夫俗子"，撕毁了写有题献的总谱扉页。其实，这部作品的乐声并不是在具象刻画一位政治人物，而是表达了一种崇高理想。正因他站在一个坚实的时代基点上，抒发了人类的共同理想，所以才沟通了不同时代不同地域不同族群。要进步而不是止步，要前进而不是后退。贝多芬的《欢乐颂》反映了世界共同的进步思维，表达了全人类对和谐与美好的共同憧憬。这种融入每个国家、每个民族、每个人的崇高理想和纯洁情感，尽管还没有成为现实，但却是从贝多芬时代开始直到今天一切正直善良人们的共同追求与寄望。他和他的音乐烙印下那个时代追求前进、崇尚进步的砥砺前行精神，跨越了时代，给今人以奋进和激励。

此外，贝多芬善于运用最具感情色彩的音符，在搭起的人类和平、自由、欢乐的宏大理想世界中，特别强化了个体人性中的坚韧与毅力。他用音乐激励自己和所有的人战胜挫折，"扼住命运的咽喉"。贝多芬的向命运挑战，贴近个人情怀，是人性力量的彰显，是现实中前行不辍意志的凸现。

以时代与人性作为支撑的贝多芬音乐，取得跨越时空的共鸣效果。西子湖畔的《欢乐颂》声歇之刻，人们从景境中，从声情中，看到了我们为之奋斗的未来。此刻，贝多芬之声也正是中国所力倡的和平发展理念在音乐中的升华。感谢两个多世纪前这位异国乐圣为后人撒下如此美丽而深邃的音符。这个世界上的任何纷乱，都应有愧于写下不朽乐章的不朽贝多芬。

<div align="right">（2016.9.22）</div>

贝多芬与马勒：百年交响的一次回望

相差 90 岁的贝多芬和马勒，在活着的时候不曾晤面，但在音乐上却有相似：他们二人一生都创作了九部交响曲。他们也还都写了一点儿"第十"，同因辞世而没有突破这个宿命一般的"九"。

90 年之隔，贝多芬是位居"维也纳古典乐派"和 19 世纪浪漫乐派之间承前启后的巨擘；马勒则站在 19 世纪末叶晚期浪漫乐派和 20 世纪初叶现代音乐之间，是身在浪漫时代却已为未来书写现代风范经典大作的大师。作品风格上，贝多芬与马勒似鲜有联系。

日前，天津交响乐团由指挥家汤沐海执棒，推出了"贝多芬与马勒交响曲系列"音乐会。本场音乐会在曲目上寻找两个时代乐声的共同点，也为贝多芬、马勒各自作品做了不同的诠释。策划者对于不同时代的两位大师做了精致的勾连，如节目单所示，有"巨人""英雄""命运""悲欢""生死""复活""田园·悲剧""死与火""离别""圣咏"等主题。勾连的依据，不在于两位大师原作之标题，而在于音乐深处的共性。同一时空中的演绎，既凸显出两位大师的各自风格，也展示了他们共同的艺术风范。

贝多芬的交响建筑是他一生所历经时代的音乐记录，更是他作为一个人在不同诱因下迸溅而出的个人情感抒发。贝多芬"英雄"的劲厉，"命运"的拼争，"田园"的静好，以及无标题诸曲的各种情怀，皆有一种切近感。因为他的音乐是建筑在大地上

的三维人生，几乎能通达到每一个人的内心，共鸣于现实里的种种感受。唯其《第九（合唱）交响曲》，是寄向未来、升达天界的憧憬。

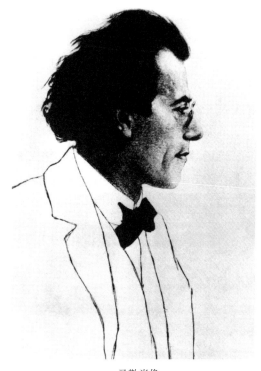
> 马勒肖像

较之贝多芬，人们对于马勒有点陌生。他是世纪末一位有着理性思维的艺术家。他声言，自己的创作指向未来，写出的音乐是让后世接受与理解的。尽管他也在孩子夭折的痛苦中写过《亡儿之歌》这种感人至深的作品，但其作大多还是在刻画高居天际的理想世界。《巨人》《复活》《千人》《大地》等交响曲，马勒即使叩问现实人生，也思接长穹，情寄悠远，甚至遥接东方中国，把李白、孟浩然、王维等唐诗意境也幻化为自己的梦。对于马勒的终结之作《第九》，他的同乡作曲家贝尔格说过："它是对这个尘世的一种从未有过的爱的表达，是对这个尘世上美好生活的渴望，是对大自然的充分享受，直至它的最深的底层——在死亡到来之前。"他说，整部作品"提出了死亡的预感"，这便是马勒音乐中充满理性的思考。有人说，聆听马勒，如入天堂。在这部交响曲中，人们确实听到了人生之梦的美妙，也感受到了人生终结的达观。

贝多芬与马勒处于 19 世纪浪漫主义艺术思潮的两端。他们的作品都聚焦了人生、人道、人性、人情。与古典主义的宗教情结不同，浪漫主义更重视对于"人"的关注。

而马勒走到了 19 世纪的边缘，世纪末的情绪让他更多地想到了未来。与那时的许多艺术家不同，马勒乐观地摆脱了世纪末的颓废，而以纯净天真的理想化的眼睛望着明天，并用音乐对未来进行展望。马勒音乐中的那种宏大性，那种升华感，那种透彻灵魂的律动，那种震颤心弦的鸣奏，无疑又处处现出先驱贝多芬的巨大身影。从两个时代的音乐通达共融的深厚内蕴来看，马勒确是"继承贝多芬传统的最后一位伟大的交响曲作家"。

同时同地，贝多芬和马勒出现在人们面前。这场音乐会让人思忖：连接了一个世纪交响音乐的演绎，实质上是展陈了一部简明的乐史。

承接了古典主义岁月"交响乐之父"海顿定下的模式，延续了天才前辈莫扎特乐从心出的灵动，于是出现了贝多芬；此后又在一百年浪漫主义的音乐大地上，听过了

勃拉姆斯、布鲁克纳等人接踵而至的"巨人足音"回声，
见识了柏辽兹、李斯特等人侵入文学等疆域所演幻出的斐
然异彩，这时，马勒登场了。带着让交响曲重返天国的纯
粹，向着人生和世界的深处，他走了过去。生的瑰丽与死
的升华，拓出一块堪比贝多芬的新境界。

　　同一时空，不同境界，有着传续的足印在音符中前
进。这场音乐会用音乐概括了 19 世纪两端的同与异，让
人们在聆听中开阔了音乐视野，向百年交响作了一次庄重
的回望。

<div align="right">（2016.3.29）</div>

从"悲怆"到"复活"

——————·———·———·———·———·———·———·———·———·———·———·———·——

　　1893年，柴可夫斯基人生的最后一年，他写了标题为"悲怆"的《第六交响曲》。
　　1894年，马勒正值34岁的青壮年华，他写了标题为"复活"的《第二交响曲》。
　　两人从不同的方向，共同抵达荒凉的世纪末。于是，忧伤就在音乐声响中为19世纪的夕阳留下一抹殇彩。世纪末的两部交响曲从"悲怆"走到了"复活"。它们一起折射出了世纪末思潮的多元侧面。
　　1893年，那是柴可夫斯基生命的最后时段，际遇堪悲。种种不幸之中，以梅克夫人绝情断掉与他的13年情谊最甚。"这个伤口永未痊愈，不断使他痛楚，使他最后的年月变得忧郁。"
　　此刻，柴可夫斯基开始写作《第六交响曲》。他说："我在旅途中、在思想里为它构思，常常泪流满面。"音符是情绪的张扬，交响是人生的概括。柴可夫斯基的交响音符，曲尽其情，让他的弟弟脱口而出"悲怆"一词，这世上便有了一块刻镂世纪末忧伤的音乐碑石。写作过程中，作曲家又惊悉五位好友的去世噩耗。如此密集的亡讯，让他感到"死神的鼻息笼罩在空中"。他直言正在写作的这部交响曲，"充斥着一种接近安魂曲的气氛"。
　　四个乐章规制的交响曲，嵌着深刻的悲情。这是柴可夫斯基的绝笔，又是他的音

乐自传。第一乐章布满焦灼的自我冲突，不知出路的迷惘纠缠在音符中，发出无望的呐喊。第二乐章、第三乐章无论音乐如何发展，都通向了人们最关注的这部交响曲的终结。作曲家说，此曲的终章"没有采用喧嚣的快板，正好相反，用了一个很漫长的柔板"。这违逆了交响乐创作的传统，是他悲情至极心怀的真实表达。他无法振作，他知道这是人生尽头。许多人聆听到最后的柔板乐章，犹若置身阴霾之中，共鸣悲声，同涌泪泉。这是柴可夫斯基悲歌一生的最后终结，也是一个世纪行将结束时的悲情告别。

从音乐自传来看，这部交响曲概括了作曲家缺乏欢乐的 53 岁生涯。他的性格、他的际遇，造就了他压抑的人生情绪。即使有顺畅、有闪光、有欢愉，也只是短暂瞬间，根本留不住这种美好。他的"天鹅之歌"，便以无望之悲怆，为他的人生做了终结。1893 年 10 月 28 日，他在圣彼得堡指挥首演《第六（悲怆）交响曲》。九天之后，11 月 6 日，柴可夫斯基告别了人世。

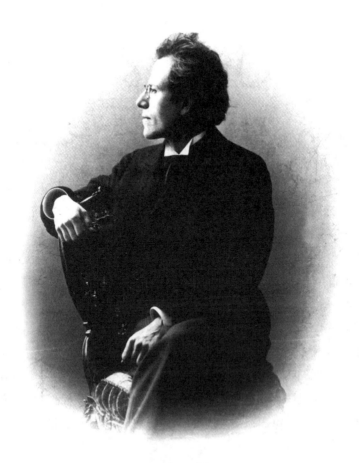

> 马勒肖像

一位年轻的奥地利音乐家曾在汉堡指挥了柴可夫斯基的歌剧《叶甫根尼·奥涅金》，这是两位从未谋面艺术家在音乐上的一个偶然交集。这位指挥者就是马勒。1894年，马勒暂时放下指挥棒，写了标题为"复活"的《第二交响曲》。

34岁的马勒也有坎坷与曲折，但终归年轻，多少有一点少年不知愁滋味。在世纪末无形的悲凉气场下，马勒的音符并不轻佻，而是植入了他惯有的敏感与思考。他的这部交响之作，与柴可夫斯基的绝笔之声本无任何干系，但同处世纪末，马勒竟在无意之间承接了《悲怆》的死亡鼻息。

在这部交响开首，一反明快的规制，马勒写出一个"葬礼乐章"。他说："我把第一乐章称为'死者的葬礼'，我把死者带到墓地。在一面纯净的镜子中，看到了他的一生。"这个无意之举，给了柴氏一个庄严的葬礼。这个承接将世纪末的忧伤拎到一个高点。然后，在接下来的乐章中隐去了绝望的悲戚与呐喊，而进行了温暖的回忆，"太阳的一瞥，纯洁和明朗"。尽管第三乐章出现了幽灵呼号，但那是第四乐章出现转机前的一个从容铺垫，也是人生不会一帆风顺的启示。

自贝多芬《第九交响曲》引用人声之后，马勒再一次让人声进入庄严的交响。人们认为，第四乐章是"有巨大象征力量的事件"。"交响曲展示的不再是尘世的事物"，而是"信仰的声音"。

接着，马勒苦思冥想第五乐章。在一个葬礼上，他听到以克罗卜斯托克赞美诗《复活》为词的合唱。他说："它像一道闪电击中了我。一切都清晰鲜明地立在我的灵魂之前！创作者在等待这道闪电，这是'神圣的受孕'！"马勒的终曲乐章就此诞生，并让这部交响有了光彩夺目的"复活"主题。在寂静中，"听到了远方的夜莺，像尘世生命最后的一个回声。圣者和诸神的合唱轻轻响起——有生即有死，死者必复生"。马勒将生命的升华提升到了天界，让神圣的天空给了人生以希冀和光明。马勒用交响构筑了走出世纪末悲怆的意境——"复活"，那是生命的再造与升腾，那是人生美好的前景。

从艺术上讲，马勒的宏大思维和突破规制，以及继贝多芬之后再度在交响乐中引入人声，皆显示出马勒的艺术主张：人类拥有的一切应在他的音乐中变得壮大。因此，他的音乐或许不为当代人所理解，但必会为后生者所认同。诚如他言：要做一个"未来的同时代人"。

19世纪末，53岁的柴可夫斯基和34岁的马勒，一起用交响乐书写人生。一个带着悲怆走向了死亡，一个在生死纠葛中扑向了复活。走在世纪末的1893和1894，两部相衔的交响，是一次完整的人生与生命的升华。既有19世纪末的忧伤和虚幻，也有向着20世纪跋涉的真实而积极的走向。

（2018.10.21）

纳粹年代的纷纭乐事

———— · ———— · ———— · ———— · ———— · ———— · ————

　　2013 年，世界各国同时纪念两位同年诞生的音乐大师。这一年是他们 200 周年诞辰。一位是德国的瓦格纳，一位是意大利的威尔第。他们皆为 19 世纪歌剧艺术巨擘。

　　那一年，在诸多纪念活动中的一种重要方式是发行纪念邮票。登上被称为"国家名片"的邮票，也是一种殊荣。2013 年，在我所见到的几十个国家发行的邮票上，瓦格纳和威尔第几无例外地双雄并峙跻身方寸。但我也发现了唯一的例外，那就是以色列发行的邮票只有威尔第，没有瓦格纳。显然，这个国家抵制瓦格纳。

　　作为歌剧宗师，瓦格纳的作品取材广泛，甚至延绵到了北欧的神话传说，但是他的音符始终表现出鲜明的民族气度，曾被认为是"日耳曼精神的缩影"。身处 19 世纪中叶的瓦格纳，当然没有预见到 20 世纪 30 至 40 年代他的祖国所发生的震惊世界的事。至于那个年代崛起的以希特勒为代表的"纳粹"，瓦格纳更是与他们绝无关联。

　　但历史就是这样荒诞。那位企图灭绝犹太族群的人类公敌，是个瓦格纳音乐的狂热追捧者。希特勒的个人喜好，是因为瓦格纳音乐的色调？力度？浩大？深邃？强霸？或是只有他才能体味出的、符合他的理想的"日耳曼精神"？

　　那一段第三帝国的兴亡史，重点是在政治和流血的政治——军事上。希特勒虽也有点艺术细胞，曾画过许多画，也喜欢瓦格纳音乐，但是这个部分却常被忽略。

事实是，可能出于希特勒指令，纳粹年代的盛事，无论政治或是军事，背景音乐往往出自瓦格纳之作。瓦格纳的音乐在瓦格纳生前，鼎盛时日是巴伐利亚国王路德维希二世的年代；而在瓦格纳身后，却是第二次世界大战期间。伴着炮火和杀戮，他的音乐被动地成了纳粹年代的"时代之音"。

这是事实，却又怪不得瓦格纳。就在纳粹以毒气残杀犹太人时，在屠杀场所的"浴室"中，响起的竟是施特劳斯家族的美丽舞曲。这些杀戮当然也不可能让施特劳斯们负责。同样，瓦格纳并非想为纳粹创作音乐，希特勒利用他宣扬"日耳曼精神"，从根本上说，也无法责怪这位音乐大师。

但民族情感具有强大力量。深受纳粹残害的犹太民族，日后对于瓦格纳及其音乐所采取的抵制态度，则完全可以理解。于是，才发生了2013年那段在邮票发行上的令人深思的事。

在20世纪人类历史上，第二次世界大战是一个重大的历史事件。在近十年烽火连天的岁月里，现实中的音乐艺术家也演绎了纷纭乐事。

在列宁格勒（今圣彼得堡）被围困的900多个日夜里，苏联作曲家肖斯塔科维奇谱写了英雄性的《第七交响曲》，并在极为艰难的战争环境中做了首演。这位艺术大师的凛然正气，给了世界反法西斯力量以精神上的激励。他的交响曲总谱被摄成胶卷，辗转运往美国。指挥大师托斯卡尼尼，在美洲大陆上遥望战火纷飞的欧亚大陆，奏响了时代强音。

托斯卡尼尼这位生在法西斯轴心国意大利的指挥家，拒绝参与为法西斯当权者组织的任何活动。他的正直与坚强得到了历史的肯定。但同一时代的另一位指挥家，德国人富尔特文格勒，则与托斯卡尼尼不同，不仅在纳粹当局组织的各类活动中拿起了指挥棒，而且接受了纳粹政府文化机构的官职。在这位充满艺术才华的指挥家身上，烙印上了"纳粹"印记。

> 富尔特文格勒肖像

战后，富尔特文格勒理所当然受到了审查。由于政治错位，他得到了公正的判断和结论。他的艺术至今仍是音乐的宝贵遗存，人们还在聆听。但他人生上的这段经历，与他的同行托斯卡尼尼相比较，就是一个污点。在纳粹年代，德国作曲家理查德·施特劳斯也有类似的经历。

艺术家不可能脱离政治。肖斯塔科维奇和托斯卡尼尼，富尔特文格勒和理查德·施

特劳斯，面对着战争和战争背后的政治，总要有自己的选择。后者或许幻想艺术与政治无关，信奉"艺术至上"，但事与愿违。历史总会做出无情的判定。

愈是在历史转折关头，对人的考验愈为严峻。事情总是一码归一码，艺术成就是一回事，是另一回事。虽然，在音乐发展历程中，那两位带有"纳粹"印记的音乐家仍名垂史页，但他们的这段经历还是一抹历史阴影。纯艺术也总要染上时代的和政治的斑驳色彩。

时间过去半个世纪了，与纳粹毫无瓜葛的音乐大师瓦格纳也受到了有些委屈的牵连。至于当年那些作为当事人的艺术家，最低限度也应当受到良心上的拷问。艺术也救不了良知哪怕瞬间的丧失。

20 世纪中叶这段纷纭乐事所引来的一波惊澜，余声已然传及今日。请看，在 2013 年以色列发行的纪念邮票上，就断然删除了瓦格纳。这种艺术与政治共存的局面，很值得我们沉思……

（2017.12.28）

足尖上的交响经典

舞蹈是一种自然形态与艺术提升相结合的动作行为。以音乐为伴，节奏和旋律给舞蹈以既优美又规律的姿态，因此，便有了舞蹈是"看得见的音乐"、音乐是"听得到的舞蹈"之说。舞蹈音乐也就成了一种音乐的体裁。

早在巴洛克时期，巴赫、亨德尔等人就写有如萨拉班德、库朗特、吉格、阿拉曼德、布列、加沃特等舞曲。到了古典主义时期，海顿写了德国舞曲，莫扎特写了几十首小步舞曲，贝多芬也有德国舞曲、小步舞曲以及埃科赛斯舞曲、苏格兰舞曲等作品问世。19世纪浪漫主义艺术时代，许多大师都运用了舞曲形式，如韦伯的交响之作《邀舞》，以管弦乐写出一个舞会的全过程。至于肖邦的波兰舞曲、玛祖卡等，李斯特的匈牙利舞曲和大加洛普舞曲等，格林卡的卡玛林斯卡亚和阿拉贡霍塔舞曲等，施特劳斯家族的维也纳圆舞曲、波尔卡等，仿佛是在裙裾旋转之间，整个19世纪便过去了。时至20世纪，又有德彪西的波西米亚舞曲、阿拉伯风格舞曲、黑人舞曲等，拉威尔的波莱罗舞曲、哈巴涅拉舞曲、帕凡舞曲等，肖斯塔科维奇的西班牙舞曲、加沃特舞曲，以及爵士风格的圆舞曲等。音乐的悠久史程中，舞蹈音乐仿佛蹦蹦跳跳地向我们走过来又走过去。

这些进入古典音乐大师作品中的舞曲，既有贵族气派的宫廷舞曲，也有充溢着质

> 芭蕾舞女（德加）

朴气息的民间舞曲。它们固定在音乐样式中，成为古典组曲、交响曲等体裁的一个构成部分。海顿创建和规范的交响曲形式，四个乐章中的第三乐章，就是小步舞曲。莫扎特沿袭之，贝多芬也运用之。但舞曲形式最经典的发展，当在芭蕾舞舞台上。芭蕾舞这个真正意义上的足尖艺术，其伴衬的音乐形成一个音乐样式的支脉，亦即芭蕾音乐，也是交响音乐中为人青睐的华彩。

芭蕾可溯源至 15 世纪意大利文艺复兴时期，但其成型并走向兴盛，则在 17 世纪的法国。早期歌剧中常间有芭蕾片段以做情绪与色彩的调剂。1652 年，处于附属地位的"歌剧芭蕾"，走出了独立的第一步。吕利，一位从意大利来到巴黎的作曲家，创作了演出 13 个小时的《夜之芭蕾》，方使芭蕾独立发展。自此，"剧情芭蕾"崛起，其音乐也渐成独立的音乐形式。当下我们所熟知的芭蕾音乐经典，大多集中在"剧情芭蕾"之域。

对于芭蕾音乐，许多古典大师皆有涉足。1790 年，贝多芬 20 岁，风华正茂的他

创作了《骑士芭蕾》，并在次年上演。到了 1800 年，30 岁的贝多芬又应邀创作了芭蕾舞剧《普罗米修斯的生民》。这部由 16 首管弦乐曲构成的芭蕾舞剧于次年在维也纳上演，成为贝多芬在这个领域的又一尝试。在贝多芬诸多作品中，芭蕾音乐虽不显赫，但显示出这一体裁对于音乐创作者有着何等强烈的吸引力。

19 世纪，作为浪漫主义芭蕾艺术的里程碑，丹麦布依维尔编导的《仙女》问世。巨大反响引来俄罗斯芭蕾编导福金的注意，他遂请作曲家格拉祖诺夫将肖邦的《A 大调前奏曲》《E 大调夜曲》《G 大调圆舞曲》等八首钢琴名作，改编成管弦乐曲，在曼妙的浪漫音乐中，演绎了一个关于仙女的神奇故事。

芭蕾舞剧音乐的盛期，时间上是 19 世纪浪漫主义音乐时代，空间上其中心从法兰西转移到俄罗斯。

当年，巴黎有两部芭蕾舞剧风靡欧陆。取材自海涅《妖精的故事》的芭蕾舞剧《吉赛尔》，由 19 世纪中叶的法国作曲家亚当创作。根据剧情发展和场景环境，他笔下流淌出了风格典雅的精致旋律。他还以音乐的交响性塑造了贯穿全剧的"爱"的动机，契合了芭蕾独舞和群舞节奏上的动势，在意境上也很谐适。

接着，19 世纪末叶，法国作曲家德利勃创作了芭蕾舞剧《葛蓓莉亚》。作曲家强化了世俗的质朴和清新，音乐中运用了圆舞曲、玛祖卡，以及具有斯拉夫民族风韵的音乐素材，使芭蕾舞台上演绎的青春与友谊的故事，格外切近情感并有着动听的美感。那一曲著名的圆舞曲，已成为《葛蓓莉亚》中的亮彩，并从芭蕾舞台传向音乐会，成为脍炙人口的交响名作。

几乎同一个时代，俄罗斯芭蕾舞剧蓬勃兴起。以《天鹅湖》《胡桃夹子》《睡美人》为代表的芭蕾舞剧几乎掩盖了同时代法国芭蕾的辉煌。至少在 19 世纪晚期，俄、法这一东一西两个国度，在芭蕾舞台上比肩而立。这三部早期俄罗斯芭蕾经典作品，音乐皆由俄罗斯音乐大师柴可夫斯基创作。充满浪漫主义情愫的神话故事和深挚动人的感情，皆化为极富美感的不朽旋律，传留在芭蕾舞台上，也响在了音乐会的演奏中。这几部舞剧音乐的经典段落，被编成了多部交响组曲，流传于管弦的奏鸣中。许多耳熟能详的旋律，如"天鹅主题""四小天鹅"，以及"恰尔达什舞曲"等，也广泛流行于人们耳畔。柴可夫斯基开创了一个芭蕾音乐的新时代，总结了这一音乐样式的创作规律。他的音乐的美丽和音乐的律动，为芭蕾的尊贵气质和典雅动作，做了恰到好处的音乐刻画。

20 世纪初，还是俄罗斯人，那个叫作斯特拉文斯基的作曲家在巴黎揭开了新世纪现代音乐的帷幕。他比法国人德彪西走得更远，以错落的复合节奏和尖锐的不协和音响，以全失典雅的披着麻袋片的现代芭蕾形象，将传统芭蕾艺术打到了"地狱"中。那一晚《春之祭》的演出，既是传统卫道士的噩梦，又是现代芭蕾音乐的曙光。自

此，俄罗斯人把芭蕾和芭蕾音乐带到现代主义的境界。现代芭蕾的里程碑，由俄罗斯人在巴黎筑就。

在斑驳陆离的霓虹照耀下，20 世纪现代芭蕾音乐更为瑰丽多彩。法国人德彪西创作了极富色彩的印象派音乐，他的开山之作《牧神午后》，因有与《仙女》《睡美人》等同样迷离的意境，也被大胆的芭蕾编导移用到了芭蕾的迷幻境界中。就这样，芭蕾音乐在20世纪依然辉灿法国。

从 19 世纪到 20 世纪，俄罗斯的领军之势，一直延续到了那个活到 20 世纪末叶的音乐天才肖斯塔科维奇走到芭蕾界。他的《黄金时代》中的现代乐潮，再显俄罗斯艺术家敢于创新的胆识和才具。

芭蕾音乐几乎都由管弦乐演奏，自古典时代就带有交响风范。所以，创作芭蕾音乐的作曲家，大都是功力深厚的交响大师。贝多芬如是，柴可夫斯基、斯特拉文斯基和肖斯塔科维奇等人，也皆为交响音乐的巨擘。就连亚当和德利勃，也是多有交响之作的作曲家，只不过他们芭蕾之作的光彩，掩盖了他们其他体裁作品。

芭蕾音乐的情景性、优美感、动势化，造就了芭蕾音乐的通俗悦耳、简洁易懂。无论是在芭蕾舞剧中，还是被编为管弦组曲单独演奏，这类音乐总是最易深入人心、为人所爱，多能成为百代不朽的经典。几个世纪以来，芭蕾音乐既留在了音乐的历史上，更铭刻在了人们的心中。

（2018.11.21）

《四季》《田园》及其他

————————·————·————·————·————·————·————

　　早在 17 世纪，在那个遥远的巴洛克时代，宗教音乐是音乐的主体。许多作曲家就是在弥撒曲、受难曲等宗教的桎梏中，发挥着天才，撒播着音符。因此，宗教音乐名篇迭出，佳音不绝。但是，当世俗性音乐崭露头角的那一刻，人们感到音乐有了完全不一样的清新和美丽。带着世俗气息破土而出的音符，最初往往与美好的大自然界息息相关。

　　意大利音乐大师维瓦尔第谱出的小提琴协奏曲《四季》是那个时代典型的世俗音乐。在弓弦上演绎的四季丽景，冲决了宗教音乐的板正，将大自然的勃勃生气注入流动的音符中。其明亮清丽的乐调，为几百年之后的今人所喜爱。

　　维瓦尔第之后，18 世纪古典主义时期到来。被莫扎特和贝多芬尊为师长的海顿，宗教在他的音乐里只剩下淡淡影响。这位交响曲之父也曾涉猎标题音乐的领域，创作了一部清唱剧《四季》。清唱剧是宗教音乐形式，但"四季"则是一个世俗色彩浓烈的主题。呼应着 17 世纪维瓦尔第写就的《四季》，18 世纪诞生的海顿的《四季》也用美丽的音乐讴歌了美丽的生态，突破宗教音乐形式，抒发了人们置身于大自然中的美好心绪与情感。

　　就在 18 世纪末 19 世纪初叶，那位挟时代风云的音乐英雄贝多芬横空出世。人们

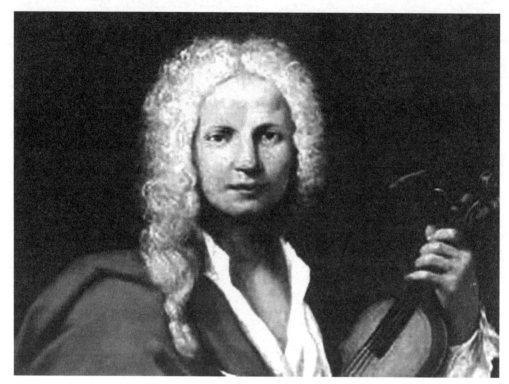

> 维瓦尔第肖像

熟知他为法国大革命理想而写就的《英雄交响曲》，也能咏出他向命运挑战的《第五交响曲》的"命运"主题。但是，就是这位蓬头如狮、粗犷豪放的音乐巨人，也曾投身大自然怀抱中，细腻入微地品味了溪流、雷电、风雨、晴空等动人美景，将大自然的醇香气息注入他的新作中。这便是19世纪初叶贝多芬创作的《第六（田园）交响曲》。

人们熟悉的那个贝多芬与时代风云共鸣，与个人命运搏击，贝多芬的这部《田园交响曲》，实在是一部与刻板印象大相径庭的另类。就在我们听到他愤懑疾呼"我要扼住命运的咽喉"的同时，他却诗意地说出了这样的话："我的心潮因美妙大自然而澎湃。"

近三个世纪，从维瓦尔第到海顿，再到贝多芬，他们音符中的"美妙大自然"，奠定了后世音乐家对于大自然的敬畏，启发了不知多少讴歌大自然的传世之作。斯美塔那的《伏尔塔瓦河》、施特劳斯的《蓝色多瑙河》、鲍罗丁的《在中亚细亚草原上》、德彪西的《大海》、肖斯塔科维奇的《森林之歌》……当代法国作曲家梅西安的《鸟鸣集》，是他在长期研究世界各地的鸟鸣后对鸟鸣做的音乐化的再现。在维瓦尔第、海顿、贝多芬身后，经19世纪浪漫主义艺术世纪直到20世纪现代音乐的蓬勃兴起，几乎每一位音乐家都以大自然为题，用12个音符幻化出无穷无尽、五色缤纷的音乐

世界。哺育人类的大自然母亲，成为一个永恒的音乐大主题。

在我们感受音乐中的大自然之声时，那些音乐大师也常对我们大谈大自然带给他们的灵感。西贝柳斯说："当我们看到芬兰海岸上花岗岩石的时候，我就懂得为什么会如此处理管弦乐了。"而德彪西这位印象乐派的音乐巨擘更将大自然视为宗师，他说："当我仰望变化无常的天空，久久观赏它那壮观更新的美景时，一阵无可比拟的激动占有了我，在我心底反映出了包罗万象的大自然。"

我们这颗星球本来如此美丽，因此成为音乐家的灵感之源。随着时代的发展，地球上的生态已非昨夕可比。今天，当我们再去聆听那些充满大自然之声的音乐，再去品味那个时代地球纯净清洁的生态意境，再去敬畏和尊崇大自然的本来神韵，几个世纪以来古典音乐所刻画出来的大自然原型，会让我们更加珍惜我们身边已经不多的化石一般残存的原生态的自然形貌。

维瓦尔第、海顿的《四季》，让我们知道我们这颗小小行星上的四季气候原本是如此的鲜明。贝多芬以《田园》刻画大自然的美景时，他强烈表明：情感多于描绘。是的，大自然所激发出来的美好情感，就是大自然美好身影在人们心灵中的折射。在大自然渐失魅力之刻，这些古老的音乐所激发出来的美好情感，其宝贵之处就是让每一个地球人都有敬畏大自然的意识。

（2017.1.19）

永不褪色的西班牙音乐

———·———·———·———·———·———·———·———·———·———

在现代艺术大师毕加索的故乡马拉加，我登上山顶，远望无边平波。这边是西班牙，那边是北非。回看半岛山域，小小地界蕴藏着富有民间风采的乡土音乐；前望茫茫大海，一个开放的、远至中亚和阿拉伯的阔大视野，又给西班牙带来多少东方文化的濡染。

遥在美洲，西班牙曾有18国殖民地。那里的语言与音乐同西班牙息息相关。如歌曲《鸽子》，那是19世纪西班牙本土作曲家依拉蒂尔的作品。一经传唱，立刻风靡欧陆拉美。西班牙人认为这是自己的民歌。开头歌词"当我离开可爱的故乡哈瓦那"，则让古巴人认其为乡音。而曲调中的切分节奏，又让阿根廷人说，这是他们的探戈。墨西哥皇室中出现了鸽子，子民便认定《鸽子》是他们官方的歌。近200年来，来自西班牙的《鸽子》传唱甚广，也浸染了远方的歌词、旋律、节奏等元素。

从欧陆本土诞生，与隔着地中海的中亚和阿拉伯乐风相融，与远在美洲的音乐与舞步相接，西班牙音乐有着火热韵律、豪放性格，以及异国色调。如此丰富的音乐传统，造就了西班牙本土音乐大师的独特风范，如名震世界的阿尔贝尼兹、格拉纳多斯、德·法拉等。他们身处19世纪浪漫主义音乐流派之中，又与20世纪印象乐派等现代音乐潮流接续，成为西班牙专业音乐领域名垂乐史的大师。

追溯到更早的时期，在 17 至 18 世纪的巴洛克时代，普塞尔、亨德尔、巴赫等人在组曲创作中，就用到了来自西班牙的萨拉班德舞曲。这种舞曲以速度缓慢，庄重深沉，三拍子节奏中第二拍延长时值为特色。萨拉班德舞曲源于波斯，16 世纪初传入西班牙，后传入欧陆，逐渐走入贵族社会以及专业作曲家的创作中。亨德尔曾创作歌剧《萨拉班德》，便有了亨德尔《萨拉班德舞曲》的乐曲流传于世。

此外，流行于西班牙的恰空、波莱罗等舞曲，也造就了很多音乐传世经典。1720 年，巴赫创作了六首《无伴奏小提琴奏鸣曲与组曲》，其中第二首的最后乐章就是恰空舞曲。全曲由 31 个变奏发展成为壮阔乐潮，被誉为巴赫杰作中的杰作。有趣的是，以吉他演奏此曲，似比小提琴更动听。因为，吉他和恰空的故乡都是西班牙。吉他这一从古波斯传来的弹拨乐器，在西班牙成型。因此，即使是管弦大师巴赫的作品，遇上西班牙恰空时，则还是用本土乐器演奏更为生动。

波莱罗是西班牙民间舞曲形式。

20 世纪初叶，法国作曲家拉威尔应西班牙舞蹈家伊达·鲁宾斯坦之约，创作了管弦乐曲《波莱罗舞曲》。两个小节的节奏型贯穿全曲。他以不变的简单曲调、不变的固定节奏，以及不变的 C 大调，谱写出一篇光彩四溢的舞曲巨作，显示出拉威尔的奇绝构思和高超技巧，更显示出西班牙民间舞曲的魅力。这位法国作曲家还写过歌剧《西班牙时刻》以及组曲《西班牙狂想曲》。不过，欧洲古典音乐中的"西班牙热"，在步入 20 世纪的拉威尔那里，只是显现了一个尾声。

19 世纪欧陆兴起西班牙风，只历数名字里带有"西班牙"的作品，就有很多很多：

1867 年，匈牙利音乐大师李斯特创作了钢琴曲《西班牙狂想曲》，副标题中有两个西班牙舞曲之名："福利亚舞曲""阿拉贡的霍塔舞曲"。在琴键上，李斯特以高深技巧和缤纷色彩，刻画了异邦火热的风情，此曲成为李斯特晚期的钢琴代表作。

默默无闻的法国作曲家拉罗，直到 49 岁的 1873 年，才写出一部成功作品，即为西班牙小提琴家萨拉萨蒂而作的小提琴协奏曲《西班牙交响曲》。此曲在西班牙民间素材的艳丽色调中，透出了法国式的纤秀与优雅。

1882 年，又一位法国作曲家夏布里埃访问西班牙。他徜徉艺海，采集了大量民间音乐素材，次年，写成《西班牙狂想曲》。夏布里埃以一泻千里的欢腾气氛，描绘了节日情景，展现出这个民族的豪放性格。全曲以西班牙北部阿拉贡地区火热的霍塔舞曲和抒情的即兴舞曲马拉格尼那为基础，做了精彩的演绎。

早在 1846 年，俄罗斯民族乐派奠基人格林卡，就以西班牙阿拉贡地区舞曲为题材，创作了管弦乐曲《阿拉贡霍塔幻想曲》。此后，在 1887 年又有俄罗斯作曲家里姆斯基·柯萨科夫创作了《西班牙随想曲》。这部五个乐章的作品，运用了西班牙的吉卜

赛歌谣以及阿斯图里亚斯风格的方登戈舞曲等。

在 19 世纪的音乐经典中，有这么多西班牙的"狂想""随想""幻想"。这里融汇了多少人们对于西班牙音乐的挚爱和深情啊！

自古以来，西班牙就是一个满溢音乐的国度。到了 20 世纪，以西班牙古典音乐和民族音乐为根基，其音乐形成了独特的现代风格。如今，吉他歌手的融情歌喉，把现代多元化新音乐印上了西班牙印记。还有伊格莱西亚斯、卡拉雷斯、多明戈等人的嘹亮嗓音，潇洒地将西班牙风吹进了 21 世纪音乐生活中。

西班牙音乐的传布与影响，不仅没有改变其神貌，反倒让世界音乐染上了西班牙色彩。这就是那句话的例证：民族的就是世界的。

（2018.9.12）

爵士乐向交响音乐的挑战

在音乐发展进程中，有几百年古典音乐深厚传统的欧洲当为中心。自 19 世纪末起，远在美洲的音乐人才，不惜冒着旅途危险，漂洋过海到欧陆学艺。

那时，被奉为经典的交响音乐在欧洲一枝独秀。请德沃夏克去当纽约音乐学院院长，也是看中他曾写过八部交响曲。当这位捷克音乐大师到了美洲新大陆，他名为"新世界"的交响曲以及《b 小调大提琴协奏曲》，又成为他最杰出的作品。美国人一直说这是美国音乐滋养而成的，作曲家却一句话顶了回去："我的笔锋始终没有离开波西米亚！"这个关于欧美交响音乐的逸事，至少说明了在交响音乐领域，欧洲走在了美洲前面。

20 世纪 20 年代末，一位年轻的美国音乐家把他的音乐带到了巴黎。一曲《一个美国人在巴黎》，以跳跃的音调描画了花都的光怪陆离。在本土，在巴黎，这部作品能得到青睐，得益于数载之前这位音乐家的另一部交响音乐。

单簧管吹出的音符颤动着，沿级进音阶攀到一个摇摇晃晃的高音，突然发出一声怪异长啸，像火箭坠地，又滑落下来，稳稳立足在主音上。这奇妙的开头，让昏昏欲睡的听众惊坐起来，赶紧询问：这是什么？《蓝色狂想曲》！谁写的？格什温！

20 世纪初叶，格什温在纽约充其量是为电影公司配曲和写作音乐喜剧的一个小角

> 《时代》封面：格什温肖像

色。交响的大雅之堂，岂容他登堂入室？

1924 年 2 月 12 日，音乐会演奏了那首惊动全场的乐曲。此曲是格什温应爵士乐之王保罗·怀特曼之邀所写的。这位爵士大咖有一个奇想，即把严肃音乐与流行音乐结合起来，进行现代音乐试验。然而，年轻的美国音乐人皆不甘于写作流行音乐，他们渴望在严肃音乐，比如交响音乐领域，让自己的才华得到验证与认可。只有最敏锐的人才得其要领。

25 岁的格什温，脑子立即转了起来。他有很深的钢琴造诣，也知道古典音乐中有钢琴协奏曲经典在前。他想步其后尘，也写一首钢琴协奏曲，但要与以往的协奏曲有所不同。怀氏雅俗结合的音乐试验，启动了他的灵感。

在去波士顿的火车上，车轮飞转的节奏启发了他。节奏先行，这是只有爵士乐等现代音乐才有的做法，古典音乐则要先捕捉音乐动机。以节奏为骨架，这位年轻人写出一首钢琴主奏的乐曲。没有古典式的乐章规范结构，也没有奏鸣曲式等曲式内部构成，想到哪儿写到哪儿，这种即兴风度俨然如严肃音乐中的"狂想曲"。

格什温深谙美国现代音乐。源于美国黑人歌曲的布鲁斯，在第三音和第七音降低半音的色彩效果，以忧郁伤情冲击人心。"布鲁斯"（blues）一词，又有"蓝色"的含义。所以，像柴可夫斯基的弟弟将其兄的最后一部交响曲命名为"悲怆"一样，格什温的弟弟艾拉也将他哥哥的这部钢琴协奏曲式的作品，命名为"蓝色狂想曲"。

一个星期格什温就完成了作品初稿。但他没有受过专业音乐训练，不甚通晓交响音乐的配器法。还是出身音乐世家的格罗菲，以其已经开始创作、后来蜚声世界的交响名曲《大峡谷》的经验，为格什温这一大胆"狂想"做了管弦乐配器。

一曲成名，这在音乐界很是多见，杰出之作就若闪电雷击，会一下子击中人心。格什温的试验之作大获成功。原因在于他的奇异音调和急切节奏唤醒了沉闷老套音乐会上打瞌睡的人，就像海顿当年给了皇胄贵族一个"惊愕"一样；在于无论是专业人士还是芸芸众生，他们皆惊愕于这个他们从来没有听到过的崭新的音乐风格。专家说这是爵士乐向交响音乐的挑战，听惯了流行音乐的百姓也欣喜地在谙熟的布鲁斯中听到了不曾有过的精彩。

此后，格什温又谱写了《一个美国人在巴黎》。巴黎已经知道了这个写"爵士交

响"的小伙子，为他的音乐创新大声喝彩。短短几年内的成功，让格什温成了闻名于美洲和欧陆的知名音乐家。

说他是交响作曲家，他又有爵士乐背景；说他是爵士乐的行家里手，他又是"交响狂想"的创始人。格什温一曲成名的奥秘，在于以爵士音乐的优势，向交响音乐王国进军。他把两种不同气质、不同技法、不同文化背景的音乐，打碎了，揉起来，合在一块儿，形成的这个"混血"的音乐产儿便有了异样的形貌和魅力。一方是爵士乐深接地气、情感外露的音乐血脉，一方是交响音乐有深厚文化浸染和丰富艺术积累的素养与技艺。两者本不搭界，但怀特曼的一句"现代音乐试验"，便让美洲爵士音乐，向着欧洲交响音乐殿堂伸出了双手。

格什温与怀特曼的艺术理念一致。这才有了他的快速回应，以及大获全胜的战果。爵士乐向交响乐的挑战不是对峙，融合二者的特色才有了这首特殊又好听的蓝色音乐。自此，交响与爵士共跳跃，蓝调与管弦共轰鸣。高雅和通俗音乐，在近百年时空中不但没有冲突，反倒结合起来，和谐地为音乐艺术增添了斑斓色彩。

一位美国音乐评论家这样评价格什温的爵士交响："这是真正的爵士音乐。它是原始的，但它暗示了许多新的东西，一些迄今为止还没有在音乐领域中接触过的东西。格什温把爵士音乐从表现西方现代生活的肮脏情境中解救出来了。"

记住这个日子，1924 年 2 月 12 日，《蓝色狂想曲》奏响的日子，爵士乐风交响音乐从此站立在世界舞台上了……

（2018.10.26）

穿透心灵的忧郁

德国作家尼克·巴科夫的小说《忧郁的星期天》，有一个真实的忧郁故事。现实中，这人就是匈牙利作曲家鲁兰斯·查理斯。在他失恋后的一个大雨滂沱的星期天，望着雨帘，他绝望感叹："真是一个忧郁的星期天！"于是灵感突至。30分钟后，一首凄美的歌曲《忧郁的星期天》诞生了。歌词咏道："秋天到了，树叶落了，爱情死了，风正哭着。我心不再盼望一个新的春天。"如此忧郁的词加上更加忧郁的曲，就有了聆曲人呼唤着"忧郁的星期天啊，我的末日即将来临"纷纷自杀的传说。显然，传说夸大了音乐的"杀伤力"，但也表达出音乐穿透心灵的力量，其中，忧郁的音符尤为劲厉。

忧郁，不是呼天抢地的剧痛，也不是直捣心腑的伤恸，它犹如缓缓入心的秋雨，没有冬日的凛冽、夏时的酷蒸，而是绵绵无绝愁煞人的慢性侵蚀。人们都说，宁要一时的痛苦，不要漫长的忧郁，也就是俗话说的长痛不如短痛。忧郁，就是长痛。

音乐因其抒情特质，往往能够触碰到人的情感深处。在音乐遗存中，既有晴朗的莫扎特、雄劲的贝多芬、狂热的李斯特与沉思的马勒等，也弥漫着若《忧郁的星期天》一样直击人心的忧郁色调。俄国人柴可夫斯基和拉赫玛尼诺夫就一直在音乐中涂抹着浓浓秋色，撒播着绵绵霜雨。

> 秋色

　　19 世纪，柴可夫斯基度过了他那不到一个甲子的悲情生涯。尽管他也有诸如《天鹅湖》《意大利随想曲》等明快的作品，也有《第一钢琴协奏曲》《1812 序曲》等雄浑的作品，但在他悲剧性的《里米尼的弗兰切斯卡》《曼弗雷德交响曲》以及他的第四、第五、第六交响曲中，音乐罩满了忧郁。他所特有的下行音程，成为他的典型音乐特征。如他题献给挚友梅克夫人的那部他称之为"我们的交响曲"的《第四交响曲》，第一乐章中半音模进的音程和动荡不定的节奏，铸起柴可夫斯基独有的忧郁叹息。在《第五交响曲》和《第六交响曲》的第一乐章中，也出现了这种浸入心灵的郁声呜咽。据说，在他为最后一部交响曲命题时，曾想到了"悲伤""悲剧"等多个低沉的词语，他弟弟脱口而出了"悲怆"，让作曲家一锤定音。"悲怆"，就是行走在痛苦边缘上的深重忧郁。

　　在描述柴可夫斯基的音乐特征时，人们往往以"悲歌"二字涵盖，这不无道理。但在细聆深品柴氏音乐时，又有了列维坦《金色的秋天》画中那种绿荫枯萎之感。这

满溢而出的，正是深沉的忧郁。因此，以"忧歌"二字形容柴可夫斯基，似亦贴切。

在柴可夫斯基身后，又走来一位俄罗斯人。那就是"长着六尺半愁容"的拉赫玛尼诺夫。艺术家的多愁善感与生俱来，"他最不能忍受别人流泪。甚至为了停止街边小孩的哭泣，而将自己口袋里的钱全部掏空给出"。第一部交响曲首演失败之后，他的精神崩溃了。他怀疑自己的作曲才能，深陷悲观之中。经过英国医生的催眠等精神疗法，他才慢慢康复。他的《第二交响曲》问世是在12年之后，《第三交响曲》则晚至30年后。

这位敏感的作曲家，极易跌落进伤感的网罗中。当看到瑞士画家阿诺德·勃克林的《死亡岛》时，这一黑白的印刷品引发了他的泉涌乐思，让他写出了同样充满黑色阴影的同名交响诗。他最初的作品不乏情感上的"秋色"，如《悲歌》《d小调三重奏》等。这些作品显示出拉氏的音符正慢慢浸入秋雨一般的忧郁之中。

至于那部彪炳于史的《第二钢琴协奏曲》，开头那段深厚得让人窒息的悠长旋律，与其说是辽远与广袤，不如说是一个苦难民族深长无边的叹息，声响满蕴沉郁的秋色。第二乐章的抒情旋律是带有泪痕的歌唱，以致让罗曼·罗兰联想到了人站在战争废墟上人的无奈和忧伤。

在俄国革命之后，远离故土所带来的浓浓乡愁又铺陈在他的谱纸上。如《第四钢琴协奏曲》《帕格尼尼主题狂想曲》《第三交响曲》和《交响舞曲》等，音符缠绕着绵绵愁绪，这愁绪也是纠缠不休的忧郁。暗色的忧郁，反倒点亮了拉赫玛尼诺夫的音乐风范。他的作品表明了一个艺术现象：夕照比白昼更有力量。这力量，就是无尽的忧郁所带来的直击人心的艺术魅力。

在艺术界，往往压抑的悲剧性情感，如悲哀、伤感、痛苦，特别是忧郁，更能直触情弦，震撼人心，焕发出深刻的美感。穿透心灵的忧郁，实质上体现出了悲剧的力量。柴可夫斯基、拉赫玛尼诺夫等人从心而发忧郁，是一个瑰丽的艺术世界。因此，爱乐者才深情地说："我爱上了他们音乐中的忧郁！"

（2018.3.7）

夜的音乐意境

"我的歌声穿过黑夜，向你轻轻飞去……"

舒伯特这首传唱百代的《小夜曲》，情丝千结，直击人心。情感赋予音乐以感染力，迷人的夜色又为这份情感增添了一抹魅力。

音乐所独具的抒情意境，与夜的意境本就有着天然的联系。那是因为夜的静谧与神秘、夜的瑰美与绮丽，与音乐丰富的情感元素可以毫不牵强地产生着水乳相融般的化合。因此，在音乐家笔下，夜成为音乐化的题旨或形式，频现在历代经典名作之中。

小夜曲这种音乐形式，起源于欧洲中世纪的游吟诗人。诗人的歌唱，带出了颇富诗意的意境：夜晚，青年男子对着情人的窗口轻声吟咏倾诉爱情。优美的旋律，在吉他或曼陀铃的伴奏之下，委婉缠绵。这种音乐样式始终为音乐家所青睐，不分古典与浪漫。上下几百年，以"小夜曲"的名称或形式创作的经典曲目，数不胜数。从莫扎特、舒伯特，到托塞里、古诺，这些音乐家的小夜曲，至今传唱不衰，动人地歌唱出了夜的情感深度。

夜色中最美的景境，非星月莫属。夜穹如海，湛蓝深远。星月的光华或大或小，也如水一般在夜的背景下，流泻播散。所以，音乐中月光与星辰便成了永恒的主题。

说到月光早年有贝多芬的钢琴曲《月光奏鸣曲》，近世有德彪西也是钢琴曲的《月

光》。时距百余年的两位音乐大师，在月光的刻画上，有同有异。

同，在于都富有诗意，音符轻盈闪光，有晶莹剔透的颗粒感。不同，则在于贝多芬处在浪漫主义时期的初始岁月，他更多赋予月光以深情挚感。并不确定此曲是描绘琉特湖上的夜色光波，还是寄托乐圣心中沉积的爱的火花，总之它情感大于描写，贝多芬的《月光奏鸣曲》抒发了一种纯净美丽的情愫。而20世纪初叶印象乐派的旗手德彪西，他的《月光》则是在音响的碰撞中造成一种扑朔迷离的光影效果，意在刻画月色或朦胧或明丽的光。实质上，他是用音符刻画图景，是描绘大于抒情。

至于与月色为伴的星辰，从新维也纳乐派的勋伯格的《升华之夜》到英国音乐家霍尔斯特的《行星组曲》都有描绘。20世纪新音乐的特殊语言，让音乐家手中的"调色板"扩大疆域，有了新色彩。十二音体系等新异音响，似乎更适合于把人们带到神秘且深远的夜空中去，更能引发带有文化与科技双重含意的对于音乐的认知与理解。总之，在音乐历史上，无论是早期还是近世，无论是何种乐风乐派，星月的璀璨，都造就了今人还在享用的美丽音乐。

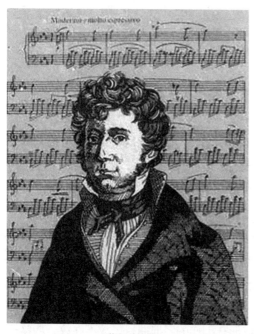

>菲尔德肖像

另外一种浸透了夜之魅力的音乐，是夜曲。与小夜曲不同，夜曲不是声乐的歌曲样式，而是一种器乐形式：小到钢琴独奏曲，大到交响音乐中的管弦乐曲。海顿和莫扎特都曾创作过管弦乐夜曲作品。但是，蜚声乐坛的还是钢琴夜曲。

在西方音乐史上，爱尔兰作曲家菲尔德最早创始钢琴夜曲这一形式。

钢琴艺术巨擘肖邦，是夜曲形式的集大成者。他一生创作了21首夜曲，以优雅平缓的音符，在略带忧思的叙说中，将夜的意境刻画得令人心驰神往。在肖邦夜曲中，弥漫着惆怅、冥想、缱绻，以及时时涌来的激动、叹息、不安，于丰富而微妙的多元情感张力中，透出肖邦本人的音乐肖像。这是一幅音乐大师的心理与情感的肖像。认识肖邦，往往可以从他的夜曲开始。

还是那一位对夜色情有独钟的德彪西，他竟然以"夜曲"为题创作了大型管弦乐曲。与绘画有着不解之缘的印象乐派代表人物德彪西，受到画家惠斯勒的作品《夜曲》

的影响而创作此曲。这部作品分三个乐章："云""节日""海妖"。德彪西在描述自己的音乐图画时说，这是"对单一颜色做各种组合的实验，就像是研究绘画中的灰色"。在德彪西那里，音乐上的"灰色"，是一个朦胧灵感的触发。在云的音乐描绘中，有不知何去何从的音乐浮动着，似乎抽离了乐曲架构，如晚照时分天上的云，静默地融入了黑夜。这里，音乐弥漫着"灰色"。而在第二、第三乐章中，节日的光彩与加入女声所现出的靓丽，则使夜曲焕发粲然辉彩，显示出了夜之瑰美。

夜，是一切艺术经久不衰的主题。无论是小夜曲还是夜曲，抑或是对月光、行星，皆有着诗一般的美妙画景和净化心灵的崇高境界。诚如勋伯格那首曲名所示，那是令人驻足和沉思"升华之夜"。

（2017.8.27）

音乐海洋上的恢宏日出

——·——·——·——·——·——·——·——·——·——

　　"立于高山之巅远看东方已见光芒四射喷薄欲出的一轮朝日。"这是毛泽东对于朝日初升文采斐然的描画，激情澎湃地赋予日出东方以深涵。日出，这昭示了大象万千苏醒的庄严景象，尽显诗情与画意，而且在融诗情与画意的音乐中，也多有崇高庄严的复现。

　　挪威音乐大师格里格那曲命名为"日出"的管弦乐曲，当是最为出名的日出之作，简洁地刻画了海上日出。弦乐模进的音浪缓缓高涨，音符之海庄重地簇拥着红日冉冉升起。这个乐曲是作曲家为戏剧《培尔·金特》的一个场景所作的配乐。音乐轻盈若水流动着，将为世界带来光明之朝旭捧托出大海蓝色的胸怀，让它的光芒在云水荡漾之间，为天地镶上斑驳陆离的辉彩。这时，世界再次醒来。

　　格里格的音乐纤秀灵巧，没有剧烈的起伏跌宕，没有强烈的力度落差，平和而不单调，动听而不肤浅。一幅平平常常的日出景象，却充满外在朝气和内在激情，让人忘不了这首音乐。即使到了乐队辉煌全奏的那一刻，也没有任何喧嚣的鼓噪和夸张的声势。这是一个极富艺术性的交响短篇，蕴藏着咀嚼不尽的韵味和深意。人们每每提起音乐中的日出，首先想到的就是这阕小诗一般的格里格音乐。

　　早在 18 世纪初叶的古典音乐中，有的标题性作品虽然没有明白地在标题里写上

"日出"，却也可从音乐中望见旭日东升的壮景。维瓦尔第的小提琴协奏曲《四季》，作为早期的标题音乐，也在音符的交织中给出了"日出"的美丽空间。第一首的标题诗句中的"春光普照大地，牧笛欢快悦耳"，以及"小鸟在和煦的春风中鸣叫"，正是对朝景的描绘。在这首古典协奏曲中，作曲家以小提琴的明亮音色和有生气的旋律，表达了早晨的蓬勃气象，以迎合这一首的"春"之涵蕴。这里虽没有格里格那种海上升红日的细致描摹，但日出的远阔意境也让人们感受到这一美妙时刻的磅礴振奋的气场。

此后贝多芬的《第六（田园）交响曲》，也有意境化的书写。虽然第一乐章的标题没有点出日出，但那段由小提琴奏出的清新爽快的音调，充溢着勃勃向上的气势，书写如沐初旭光华之中。柏辽兹解说这个乐章："顷刻之间，云块散了，林木泉水之间充满了阳光。"贝多芬每每在朝旭光华中独步小路，他会感到"我的心潮因美妙的大自然而澎湃"。大自然的最美丽色，往往就从照亮大自然身姿的第一缕阳光开始。在贝多芬的《田园交响曲》中，一股清晨的风从第一乐章吹来，仰头望去，霞日正升，便有了他那"初到乡村时的愉快心情"。

在 19 世纪浪漫主义音乐岁月里，标题音乐大师皆对一天之中最美丽的"日出江花红似火"的景象，做了直接或间接的刻画：无论是门德尔松的《平静的海洋，幸福的航行》，还是柏辽兹的《哈罗尔德在意大利》；无论是舒曼的《梦幻曲》的苏醒，还是李斯特交响诗中的黎明音响。即使到了世纪末，那忧郁的色彩铺天盖地而来之时，你也可以在柴可夫斯基的悲歌中，看到天鹅湖上的拂晓；在拉赫玛尼诺夫《死岛》一般的郁色之间，也会透出如泪的朝露。还有那一位以美丽旋律歌唱春之声、讲述维也纳森林的故事的小约翰·施特劳斯，在电影《翠堤春晓》中，他正是在一个日出场面中诞生了不朽音乐。

20 世纪初叶的巴黎，印象派作曲家德彪西受到印象派画家莫奈名作《日出·印象》的启发，以带有光色的音块抒写人对于万事万物的主观感触。那幅《日出》的启迪，生发出了现代风范的新颖音乐，给人以日出一般的新生印象。他还受到日本葛饰北斋浮世绘风格的作品《神奈川冲浪里》的影响，创作了交响素描《大海》。

第一乐章的标题就透出了日出的身影——"海上从黎明到正午"。管弦音响犹若画笔，画出一轮红日渐渐升起，天空泛起红晕，霞云斑斓，朝旭演幻出愈益强烈的光华。大海日出，黎明到来。光色璀璨的晨景之后，作曲家将 16 把大提琴分成四个声部，奏出一支浑厚旋律，表达了大海给予人心的伟力。在德彪西的音符里，这一段海上日出，与莫奈的《日出·印象》相映，奠定了印象乐派风格的基本走向。

20 世纪一些作曲家寻找新的旋律、新的节奏和新的配器色彩，也为日出拓出另一片境界。遥在美洲的作曲家格罗菲在创作五个乐章的交响组曲《大峡谷》时，首先写

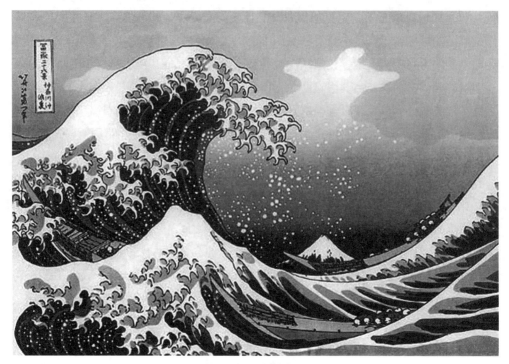

> 神奈川冲浪里（葛饰北斋）

出了第一乐章《日出》，可见他对于太阳神阿波罗有着何等崇仰的心态和神往。日出照亮了美国科罗拉多大峡谷，他说："我充满敬畏之情，要把这峡谷的奇景写在音乐里。"

在《大峡谷》中，日出一段调动了丰富的乐器色彩，烘托了夜色中沉睡的山野；当加弱音器的小号吹奏出呼唤性的悠长旋律时，太阳露出微曦光华，渐次显示出强劲力度，并伴以短笛上唧啾啼啭的鸟儿歌唱，一派朝气蓬勃的黎明景象跃然而出。管弦乐声响愈益增大，音响色彩粲然生辉，天宇渐放炫目金彩。从音乐海洋汹涌而来的缤纷音符，描画了日出时的大峡谷。美国当代作曲家格罗菲以独特的色调，再造了瑰丽壮观的音乐日出。

在中国音乐中，日出是一个神圣的象征。抗日战争期间的爱国歌曲《太行山上》，第一句就唱出"红日照遍了东方"，表达了中华民族不可战胜的自信力量。新中国建立之后，为新兴的共和国谱写的大合唱《祖国颂》，第一句歌词也是："红日跳出了东海，大地一片光彩！"这些以日出讴歌祖国的音乐作品，皆将喷薄欲出的朝旭作为未来的象征，高亢激越地歌唱出豪情。

从音乐发展的轨迹来看，音乐海洋里浮起恢宏日出，从来就不单是自然景观的描摹，而是抒发蓬勃向上的情怀。这个升腾的动势又给音乐以无限创意的空间。几个世纪以来，抒写日出的音乐，虽皆聚焦这轮火焰，却在表现上各有不同，且形成不同时

代的不同艺术风范。从格里格素描一样的日出始，到格罗菲日出于轻俏之中透出浑厚张力，还有那辉煌灿烂的"红日跳出了东海"，这太阳已然辉耀了世界，照亮了人心，也给音符注入了热情与力量。聆听音乐海洋中的恢宏日出，确可沉浸在"立于高山之巅远看东方已见光芒四射喷薄欲出的一轮朝日"的崇高意境之中，生出高瞻远瞩之旷达心怀。

（2018.11.17）

当鸟啼化作音符的时候

————·————·————·————·————·————·————·————·————

万象大千的声音，最活跃、最动听的，当属翔飞于云天的鸟的啼鸣。古诗云："百啭千声随意移，山花红紫树高低。"这是一阕何等瑰丽的音画交响啊！

古往今来，东方西方，许许多多音乐家皆倾心于有着自然音韵的鸟声啼啭，将这天籁之鸣化为隽美音符。不分中外，音乐篇章常谱出鸟儿的美妙歌唱。

在《梁山伯与祝英台小提琴协奏曲》中，开篇就是鸟语花香的景致。明亮的长笛在高音区以八度跳跃的音型，细微如生地模拟了鸟鸣声响，一下子将人们带入鸟语声境。自然界鸟啼的艺术化转换，带来了直接联想式的入境。这种描摹手段几乎是这类乐作共同采用的创作方式。

距《梁祝》奏响近60年之后，2016年1月9日，人民大会堂又传来《风与鸟的密语》。这是中国当代作曲家谭盾的交响新作。对此，现代音乐大师约翰·凯奇认为："这是那些我们置身其中而又久所未闻的自然之声。在东西方将连成一体成为共同家园之时，表现生态的音乐正是我们的需要。"

美妙的自然之声，是一个贯穿时代与艺术的永恒主题。虽然原生态的大自然有风雨之声、云岚之幻、草木之色、川流之动等，但能啼啭音律的，非鸟类莫属。对于鸟之声的音乐捕捉，早在巴洛克时代就有了维瓦尔第《四季》之《春》的第一乐章。小

提琴华丽音阶声动，让人们走到鸟群近旁。这是一个开掘乐器与生物自然状态共同性的尝试。虽未必像，却是对像的一种探求。

其后，莫扎特也青睐于这小小生灵。在歌剧《魔笛》中，一个叫帕帕蒂诺的捕鸟人出场了。鸟笼内外，鸟声啁啾，莫扎特将富于音乐感的鸟声化作活泼音符，谱就一曲咏鸟的传世名作。

酷爱大自然的贝多芬，一边力陈"抒情大于描写"，一边拿起描摹之笔刻画着自然风物。《第六（田园）交响曲》中栩栩如生的，有以音列湍动描写的溪流与雷电，更有用长笛唱出的夜莺歌声、双簧管吹出的鹌鹑啼鸣、单簧管发出的杜鹃叫声。这个奇妙的"三重唱"，正是音乐化的鸟的世界。辛德勒记载，他曾陪伴贝多芬在小溪边漫步。途中，贝多芬背靠一棵树说："我在这里创作着《田园》，黄鹂、鹌鹑、夜莺和杜鹃鸣叫着，我把它们写进乐曲里了。"

贝多芬身后，钟情于鸟鸣的音乐家接踵而至。他们沿袭了先师的描摹方式，在不同音乐形式中展现了百鸟齐鸣的粲然景境。他们多是比对着原始声响，在音乐中寻找最逼真的表达方式。

英国作曲家戴留斯有一曲交响诗作《春天里听到的第一声杜鹃鸣啼》，汉译名则很有中国意韵：《春日初闻杜鹃啼》。文采斐然，不禁令人想起宋词"十里楼台倚翠微，百花深处杜鹃啼"之境。戴留斯的这部管弦名作，描绘了一个诗意景象：雾气氤氲中，春色朦胧。但最清亮的，却是幽深处的杜鹃啼鸣；那是单簧管吹奏出的模仿杜鹃之声。

其后，法国作曲家拉威尔的《达芙妮与克罗埃》组曲有一段鸟儿栖息林间的景象。曙色中，达芙妮醒来。小溪淙淙，牧笛声鸣，鸟儿在天空中叽叽喳喳叫了起来。拉威尔用短笛和独奏小提琴的颤音模仿了鸟声。之后，鸟鸣融入大自然，更现活力。斯特拉文斯基称赞道："这是法国音乐中最美的作品之一。"

再近一点，那位中国人熟悉的现代音乐家雅尼，一直想用一种乐器模仿夜莺啼鸣。他说："我时常聆听自然之声。记得在意大利威尼斯，每当日落时分，这只小鸟就会来到我的窗前。它的美妙歌声令人陶醉。这歌声包含许多词语、节奏和旋律，我为我们之间无法交流而感遗憾。几年后，我发现中国笛子与夜莺的歌声有许多共同之处。"于是，雅尼创作了一首以竹笛主奏的《夜莺》。这首充满中国情调的作品，用竹笛模拟夜莺声，加上钢琴、电声乐队以及人的哼唱，刻画了自然之声的壮观气象。

1908 年，一位音乐界的"鸟类学家"诞生。他从小喜听鸟叫。18 岁开始采集鸟声，20 岁他如记谱一般把鸟声记录下来。每年春天，他在法国或国外，采集各地鸟声。他自称是"用音乐来为鸟声记谱的唯一鸟类学者"。他就是法国当代作曲家梅西安。他认为："各种鸟类都独有审美观点。就像瓦格纳一样，每当歌唱，都在阐明自己

主张。"他还认为："鸟类是生活和欢乐的象征。"

梅西安写过三部以鸟为题之作：《鸟的苏醒》《异国的鸟》和钢琴套曲《鸟鸣集》。在长达45分钟的《鸟鸣集》中，他把收集到的各类鸟声全组织到钢琴键盘的起落中。在将鸟声转化为乐声方面，没有哪一位作曲家比他更懂得鸟的家族。梅西安以鸟类专家的身份，将大自然中这个最富音乐感的生灵，刻画得最全面、最专业、最富有音乐美感。

更激进的是意大利印象派作曲家雷斯庇基。他的交响诗《罗马的松树》，写的是吉阿尼克罗山的松树。他描写了夜色迷蒙中月亮勾勒出山上松树轮廓。这时，夜莺唱了起来。这里没有用任何一种乐器做音乐描摹，而是用了真实夜莺鸣啼的录音。作曲家说："我认为，没有任何一种乐器的组合能逼真地模仿鸟的歌唱。模仿只能产生不自然的效果。因此，我用留声机放送鸟声录音。"直接将原生态的录音加在音乐运行中，这是一个曾引起非议的大胆创造。具有音乐性的鸟儿的真实歌唱走入音乐，颠覆了从古至今多少年来乐声模拟自然的方式。让自然与艺术比肩而立，这是人们对于自然生态无比敬畏的庄严体现。

那位鸟类艺术家梅西安说得透彻："不要忘记，音乐是时间的过程，它是短暂的；而大自然，这永远美丽、永远伟大、永远新颖的大自然，才是永恒的艺术源泉。"他说："鸟儿就是伟大的艺术家，伟大的音乐家！"

（2018.10.29）

天鹅之声，凄响心穹

天鹅，一个活在自然世界和艺术空间的永恒精灵。

她有诗境。在东方，千年前，白居易有诗"雪颈霜毛红网掌"，写尽天鹅的不凡风姿；辛弃疾一句"白鸟无言定自愁"，道出了天鹅的悲郁命运；而初唐骆宾王的少时杰作"鹅，鹅，鹅，曲项向天歌"，则成为描画天鹅的最生动诗句……

她有美感。1506 年，画家达·芬奇创作了《丽达与天鹅》，女主人公体态丰腴，搂抱鹅颈，脸上挂着蒙娜丽莎式微笑；象征主义画家弗鲁贝尔的名作《天鹅公主》，则画了一袭白纱的公主在湖边翩翩起舞，回眸之间，满是优雅与忧郁……

她有故事。普鲁斯特的巨作《追忆似水年华》中，有一个人物叫"斯万"，意为天鹅（Swan）。他爱做梦，五颜六色的梦；他爱音乐，发现巴赫和他一样孤独，又称柴可夫斯基是其"音乐初恋情人"，这位俄国人的音乐着实打动了他……

天鹅是艺术的化身，也是一个音乐的隽永主题。膜拜柴可夫斯基的斯万，应知柴氏有一部杰作与其名字相关。凄美的《天鹅湖》，正是人们能最先想到的音乐中的天鹅。那段开阔而略带郁色的旋律，已流传百年。

聆听中，我发现柴可夫斯基一定听过年长他 27 岁的瓦格纳所作的歌剧《罗恩格林》。《罗恩格林》中伴随天鹅骑士缓缓升起的管弦音乐，竟有后人熟悉的《天鹅湖》

> 天鹅

天鹅主题的影子。在音乐史上，互借主题的事例屡见不鲜。如宗教音乐《愤怒之日》，柏辽兹、拉赫玛尼诺夫等许多作曲家都将它用在自己的作品中。柴可夫斯基的《1812年序曲》，也用法国国歌《马赛曲》的旋律表现法军的入侵。创作《天鹅湖》时，柴可夫斯基脑海里一定漾出了瓦格纳歌剧中的旋律。或许因这个借用，才造就了深入人心的《天鹅湖》主题旋律以至瓦格纳那几句淹没在歌剧音响海洋中的天鹅吟哦，倒鲜为人知了。对于艺术脉络的梳理，可以看到艺术家的心灵相通，他们共同创造了天鹅的不朽。

说到了芭蕾，与柴氏《天鹅湖》齐名，古典乐坛中表现天鹅的另一部杰作是俄罗斯艺术大师福金所创意的独舞《天鹅之死》。为了表现人对生命的渴望，这位芭蕾编导独到而精准地选择了一位法国作曲家的作品作为背景音乐。在圣·桑的管弦乐曲《动物狂欢节》中，第13首是《天鹅》，钢琴幻化成湖水清波，大提琴独奏旋律则犹如浑厚的歌唱，吟出了天鹅形神的美丽。一个多世纪以来，这首圣·桑的曼妙乐曲成为刻画天鹅的又一不朽经典。

说到了天鹅之死，芬兰作曲家西贝柳斯的交响诗《图奥内拉的天鹅》也以天鹅形象展现死亡。在北欧冰雪之境，"斯堪的纳维亚黑黝黝的森林铺展开来，树精们在黑暗中编织着奇幻的秘密"。被称作"死亡之国"的图奥内拉的黑水河，呈现出完全不同于天鹅湖的氛围：白天鹅那种浴水披月的清丽纯净没有了，来自死亡渊薮、暗如深夜的黑天鹅游弋而来。西贝柳斯的音符，透出对于死亡的思考，并赋予天鹅以"生与死"

的博大深厚寓意。

天鹅脆弱的翅膀上往往要承受"生与死"这个沉重命题。作家布封说："在一切临终有所感触的生物中，只有天鹅会在弥留时歌唱，用和谐的声音作为最后叹息的前奏。天鹅发出柔和动人的声调，是要对生命做一个哀痛而深情的告别。"在生物学意义上，天鹅的啼鸣是死亡前的最后悲声；在文学艺术中，天鹅的吟哦是艺术家最后的绝唱。布封又说："每逢一个天才临终前所做的最后一次飞扬、最后一次辉煌表现，人们总是无限感慨地想到一句动人的话：'天鹅之歌。'"

舒伯特只活了 31 岁。他的一生清贫凄苦，音符满蕴沉郁。他写过声乐套曲《天鹅之歌》。从来没有一位作曲家探索人类的痛苦，像舒伯特这样感人。因为，他借助天鹅，谱出了自己的"绝唱"！

回眸西方音乐天空，瓦格纳的神话天鹅、柴可夫斯基的凄美天鹅、圣－桑的优雅天鹅、西贝柳斯的亡灵天鹅、舒伯特的绝唱天鹅，皆是用音乐刻画天鹅的极致，皆是用音乐抒发天鹅情愫的绝美声响。天鹅之声，响彻音乐时空。我们常感叹这非凡白鸟，是活在自然界与艺术中的永恒精灵。在聆其深邃音韵、望其孤寂俏影之际，天鹅之声又分明是凄响于心的人声。

（2015.11.27）

聆听灵魂的安息和永生

————— · ————— · ————— · ————— · ————— · ————— · —————

电影《我不是药神》的导演文牧野，始终关注社会底层的命运与心理。早年，他拍了一部只有 12 分钟的短片《安魂曲》。他借用了音乐上的一种形式的名称为题，刻画了小人物无奈悲凉的生涯。

安魂曲是一种宗教音乐。为了让逝去的亡灵得到永恒的安息，在演奏安魂曲的庄严仪式中，咏唱着种种祈愿和诉求。那音乐充溢着虔诚和庄重。自古至今，西方信奉宗教的作曲家笔下，不乏安魂曲。

最早创作安魂曲的，要数 16 世纪中叶的罗马乐派代表人物帕勒斯特里那了。1591 年，他创作了《亡者弥撒》，用于天主教的最崇高祭礼"弥撒圣祭"。这首最早的弥撒，也是最早的安魂曲。

此后几百年，仅那几位尽人皆知的音乐大师，就创作了不知多少首安魂曲。莫扎特、凯鲁比尼、柏辽兹、威尔第、福雷等人，均创作了传留于世的《安魂曲》。18 世纪贝多芬创作的《庄严弥撒》，也是一阕圣祭的安魂曲。19 世纪的勃拉姆斯《德意志安魂曲》、20 世纪的布里顿《战争安魂曲》、欣德米特以"当丁香花最后在庭院开放时"为题的《安魂曲》，又赋予这一宗教音乐形式以世俗的色彩和深刻的社会意义。

当然，最出名的《安魂曲》非莫扎特之作莫属。在临终时刻，他写下了这首没

有完稿的圣曲，死后由其弟子续完。这是莫扎特音乐中的"天鹅之歌"，是他的绝笔之作。

这部并不完整的《安魂曲》之所以出名，首先在于它的传奇性诞生过程。那一年，只有35岁的莫扎特贫病交加。为了几文收入，他常受雇于人为人作曲。一天，一个黑衣人在黑夜里敲开了他的门，给了一袋钱币，匿名雇莫扎特写一部《安魂曲》。风一样的神秘黑衣人，让作曲家在猜测和不安中，写下了《安魂曲》的第一个音符。又有传说，在维也纳有一位嫉妒莫扎特才华的意大利作曲家萨耶埃里，黑衣人邀写《安魂曲》是他的阴谋。这个故事因出现在著名电影《阿玛迪乌斯》中而广为人知，但这不过是个传说。

莫扎特的《安魂曲》之所以出名，更在于大师在这部宗教作品中，投进了自己的切身感受。诚如他所说："这是为我自己写的安魂曲。"这部为亡灵永恒安息而作的《安魂曲》，使用了阴郁的 d 小调，调性色彩暗晦，旋律庄重深沉，乐器多在低音区。尤其在《落泪之日》和《垂怜经》中，精妙编织的音符构成严谨的赋格，以悲壮情绪将通天的悲悯经文唱咏出来。在维也纳的圣乐传统中，莫扎特的《安魂曲》对巴洛克以来的宗教音乐思维加以总结，并加进世俗性的个人情感，方使这部《安魂曲》具有撞击人心的悲剧力量。

在临终时刻，他在病榻上指挥友人和学生试唱了《安魂曲》。那一刻，莫扎特泪流满面。

安魂曲是"死之弥撒"。20世纪的英国作曲家戴留斯则写有一首《生之弥撒》，似欲冲决死的阴霾气场，表达音乐歌咏生命的特质。当然，音乐特质就是表达美好，音乐本是一种歌咏美的艺术样式。音乐之唱奏，多以动听和优美与其本身的特质相合。但作为一种艺术表现手段，音乐也会走出浅层的感官愉悦，深入思想和情感的深处，映射出人和社会的广袤与深刻。所以，对于并不美好的死亡，音乐从不回避。安魂曲正是对死亡的升华性的表述。死亡本身以及相关的仪式行为，似与音乐的崇高和美感格格不入，然而在音乐历史上有诸多直面死亡的音乐经典。

音乐作品以不祥的"死"命名，并不鲜见，如《死神与少女》《死之歌舞》《奥塞之死》《死岛》等。接着，关于扶棺送葬，名为"葬礼进行曲"的作品有贝多芬《第三（英雄）交响曲》第二乐章，柏辽兹、肖邦、布鲁克纳、李斯特、圣桑、拉赫玛尼诺夫等人的葬礼曲作，也横陈在美丽的音乐舞台上。20世纪音乐大师马勒的交响曲中常有死亡阴影，他还曾直接写过《亡儿之歌》。同代作曲家贝尔格闻听马勒夫人阿尔玛再嫁所生的女儿曼侬夭折时，悲从中来，创作了那部两个乐章的小提琴协奏曲，残酷地写下了"纪念一位天使"之死的音符。

尼采曾说过："死后方生。"这话表明了死亡并不是毁灭性的完结，而是精神的延

宕。因此，死可以激励生。死亡所意味的，只是物质躯体的灭失，而逝者所留存的精神遗产，哪怕是普通人的情感思绪，皆可作为一种美好与光明的存在，照耀着后人。至于那些创造了人类文化瑰宝的艺术大师，他们自身是为不朽；他们关于死亡的种种创造，也在传达一个重要理念，即讴歌"向死而生"。与每一个普通人一样，音乐大师也会死亡。但他们的遗产却歌唱着生命的欢乐，也抒写死亡的神圣和庄严。几个世纪以来，音乐大师构筑了宏大庄重的安魂曲和以"死亡"为题的音乐，从中人们聆听到了在永恒安息中，"向死而生"的光彩正在音符之间冉冉升起……

（2018.10.14）

永远的曼托瓦尼之声

——

　　浪漫主义音乐关上 19 世纪的大门时，与 20 世纪一起到来的是多元化的现代音乐的崛起。斯特拉文斯基那首在巴黎引起骚乱的《春之祭》，将动听的旋律淹没在复杂的节奏和不协和的和声中；印象派的始祖德彪西和他的艺术伙伴们，将鲜明的曲调幻化成了迷离虚渺的音块与色彩。于是，20 世纪的音乐便带着全新的姿态开始了新的 100年的进程。

　　同时，与古典音乐并行，爵士乐、布鲁斯、迪斯科、摇滚乐等披着"现代""先锋""流行""娱乐"外衣，接踵而至，在斑驳陆离的 20 世纪，吸引了和这个世纪一起诞生的青年人。在这个时代有着几百年悠久传统的古典音乐，似已排除在了新的潮流之外。

　　时代加快了生活节奏。古典音乐和人们特别是年轻人已渐行渐远了。他们不谙古典的"重"音乐，偏爱现代的"轻"音乐。就在这个时刻，有人挺身而出。你不是喜欢"轻"音乐吗？那么，我就让古典的"重"音乐"轻"起来。曼托瓦尼（Annunzio Paolo Mantovani，1905—1980），意大利指挥家、作曲家和小提琴演奏家，由于他深厚的小提琴演奏造诣，他看到了弦乐队演绎歌唱性旋律的强大优势。

　　于是，从 20 世纪 70 年代开始，曼托瓦尼和他的以弦乐为主的乐队创作了一个别

开生面的演奏系列。古典音乐经典中最美丽也最有魅力的，就是歌唱性的旋律。从巴洛克时代的维瓦尔第、亨德尔和巴赫等人开始，经由"维也纳古典乐派"的三巨头海顿、莫扎特和贝多芬，再到 19 世纪浪漫主义纪元的璀璨星空，舒伯特、门德尔松、肖邦、约翰·施特劳斯、德沃夏克、柴可夫斯基、西贝柳斯、拉赫玛尼诺夫，等等，几百年来古典音乐所创造的不朽经典，留在人们心中的是那些延绵不尽的常青旋律。

　　承接着古典音乐传统的现代音乐，扩大了音乐的表现技法，也创造了具有艺术价值的现代经典。但它们对于旋律元素的革新（甚至是革命），多少让以旋律直击人心的古典音乐传统受到了冲击。加上从美洲传来的带有强烈节奏感的流行音乐风行，古典音乐熠熠闪光的旋律愈益被遮掩了光华，只能偏居眼花缭乱现代乐坛之一隅。于是，曼托瓦尼把成为过去式的古典音乐中的经典旋律整理出来，以突出优美旋律为宗旨进行编曲，使之再现于和传统管弦乐队不同的现代的轻音乐乐队中。

　　早在 1935 年，30 岁的曼托瓦尼就创建了一个以弦乐为主的庞大管弦乐团，并亲自担任指挥。在这个乐团中，他巧妙地依靠弦乐器，找到富有歌唱性的音响，专致为这个乐团编曲。其改编的作品，几乎囊括了几百年来西方古典音乐中最著名、最好听、最经典的音乐主题。这些主题，来自古典音乐大师创作的交响音乐、歌剧、艺术歌曲等诸多体裁，使沉迷于爵士、迪斯科、摇滚等流行音乐的年轻人，认识了从巴赫、贝多芬开始的古典大师。这种"认识"，不是灌输式的讲解和教育，也不是古典大师原作的原样演绎，而是创造性地撷取古典音乐精粹——最好听的旋律，用以弦乐为主的轻音乐乐队"咏唱"出来。这种富有特色的演奏，因旋律的好听，因演奏的轻盈，在一种玲珑剔透得像水晶一样的典雅意境中，将美好和温馨的古典精彩传布出去。

　　一时间曼托瓦尼和他的乐队蜚声世界。在 20 世纪 80 年代，他的音乐以盒式录音带的方式（后来又以 CD 的方式）在中国广为流传。当时，在歌曲领域邓丽君势拔头筹，在乐曲方面曼托瓦尼乐队与之比肩。此外，还有类似的詹姆斯·拉斯特和保罗·莫里亚等乐队的天籁之音，让刚刚经历改革开放的中国听众耳目一新。80 年代中央人民广播电台开创的著名综艺栏目《今晚八点半》中，就以曼托瓦尼乐队演奏的音乐作为开始曲。

　　曼托瓦尼乐队曾经的辉煌，正是在于他和他的乐队不忘传统并与时俱进。对于几个世纪以来的古典音乐经典，曼托瓦尼本身就是受过专业训练的音乐家，从意大利威尼斯到英国伦敦，他从小就在音乐经典的熏陶下和正规音乐教育的培育下成长起来；因此，他不会忘记那些已经融化到他的血脉之中的古典音乐精粹，并必会投以深挚的爱。

　　当然，时代变了，他没有固守传统的"根"不再前进。他认识到，在飞速发展前进的现代，要以新的方式将这些不朽的传统经典留下来、传下去。于是，他抓住时代

之"魂"，从时代所改变的一代人的艺术趣味出发，从另一个角度普及了西方古典音乐。一个"根"，一个"魂"，曼托瓦尼以及他的艺术伙伴们，在 20 世纪中期掀起了一股"古典音乐风"。

他们以古典音乐的精髓集萃为基础，以古典音乐所依托的管弦乐队为载体，在经过匠心独运的改编曲目和改造乐队之后，创造了独特的"曼托瓦尼之声"。这个浸透着古典色彩和现代光彩的音乐，以直击人心的艺术效果，获得了比单纯的古典音乐或流行音乐更广更多的聆听者。这便是艺术效果的最佳状态——雅俗共赏。

"曼托瓦尼之声"是古典式的轻音乐，不仅让不谙古典的年轻人因其好听而青睐，也让那些对古典音乐深有造诣的人，在正统的殿堂之外，又若采珠漱玉一般以别样方式重温经典。所以，这轻奏的古典音乐，也得到那些严谨的古典爱乐者的认同与喜爱。那一刻，雅与俗在曼托瓦尼身上共通，并延宕至今。其艺术因有根有魂而魅力不减，美丽依旧。现代传播手段的广泛启用，载体的不断扩大，又使之得以承载着古典音乐的辉彩留下来。这就是在爱乐者心灵中永远的"曼托瓦尼之声"。

（2018.4.16）

西方音乐中的"中国元素"

————·—————·—————·—————·—————·—————·—————·—————·———

西方和东方相距遥远空间。在同是遥远的时间中，两个空间的两种文化从来就相互吸引与交集。从巴洛克时代到印象派时期，西方的音乐语言一旦加入东方元素，就会异常引人瞩目。

一次，中亚细亚音调出现在俄罗斯音乐家的曲谱中，轰动了乐坛。这首叫作《在中亚细亚草原上》的只有几分钟的交响音画成为传世名作，其作者鲍罗丁也成为世界音乐进程中的一个独特"亮点"。

至于地处东方、在空间上与西方更为遥远的中国，在西方古典音乐作品中，其元素亦偶尔可见。有几部流传甚广、影响颇大的经典名作，中国元素是其得以传世的一个重要因素。

在 19 世纪晚期浪漫主义潮流中，步向 20 世纪的交响音乐大师马勒，有一部带有人声歌唱的交响曲，叫作《大地之歌》。这部作品写在他的第八部交响曲之后。本应命名为"第九交响曲"，但音乐界似有一个咒惑，马勒的先辈贝多芬、舒伯特、布鲁克纳、德沃夏克等人，皆写完第九部交响曲便辞世了。于是，作曲家在写《第九交响曲》前，先创作了一部特殊的交响曲《大地之歌》。

说其"特殊"，不单因为这是"为男高音和女低音（或男中音）独唱以及管弦乐队

而写的交响曲"，还因为这部作品的歌唱部分，歌词竟选自中国的唐诗。六个乐章为多阕唐诗做了音乐的演绎。

1908 年，马勒的友人赠他一册《中国之笛》。这是由汉斯·贝特格参照英文、德文和法文译本编选的一部中国古诗集。书中盛唐诗人李白、孟浩然、王维等人愤世嫉俗的情绪，以及遥远异邦的东方色彩，引起马勒的兴趣。他欣然命笔，写成一部标题为"大地之歌"的交响曲。六个乐章采用七首唐诗，其中诗仙李白就选用了四首：七言古诗《悲歌行》《采莲曲》，五言古诗《春日醉起言志》以及五言律诗《宴陶家亭子》。李白以及另几位诗人之作，与世纪末马勒的思绪相通。这些中国古诗虽表达了热爱生活、向往自然的心境，却也满溢愤懑的压抑。马勒在体味到欢悦之后，心灵花园还是一片荒芜。于是悲从中来，中国古代诗人和西方音乐家有了"借酒浇愁愁更愁"之共鸣。

晚年的马勒置身于黑暗的现实中，忿忧而又消沉，与李白诗篇有了思相近、情相通的感悟。《大地之歌》作为马勒向生活诀别的辞世之作，选唐诗与交响曲缀成一件璧合瑰宝，决不单单出自欧洲作曲家对于东方异国情调的猎奇，这是一个有理想、有追求的艺术家复杂而矛盾的人生观与思想情感的鲜明披露与深刻体现。

马勒的《大地之歌》几乎就是一部"唐诗歌集"。然而，在旋律的使用上和乐器的配置上，这位奥地利作曲家却没有用鲜明的中国音乐的元素。我在拍摄电视纪录片《话说运河》时，到了李白诗中绍兴的若耶溪。"若耶溪旁采莲女"与水波潋滟的画面，可否配上马勒的音乐？几经聆听，这段写若耶溪的音乐没有一点中国色彩，确不能用。

再聆《大地之歌》，哪怕是具有异国情调的乐器曼陀林、铃鼓和钹等出现时，也鲜有中国味道。这部交响曲中的"中国元素"并不是音乐上的东方情调和中国色彩，仅仅指唐代诗人的诗境与情感唤起了这位西方音乐大师的共鸣。他还是依照他的音乐思维，让李白、孟浩然等人穿上了"洋装"。但无论是在文字上，还是在题旨和立意上，这部晚期浪漫主义的音乐名作，用音乐演绎了唐诗，也算是体现了中国元素。比起那本德文版的《中国之笛》，《大地之歌》的中国意境多了管弦和歌声。开玩笑地说，在马勒的交响曲《大地之歌》中，李白等人也还是拥有"版权"的。

比马勒晚生了 20 余年的意大利歌剧大师普契尼，创作了东方情调的《图兰朵》。尽管歌剧中的公主在中国人看来有点不伦不类，但伴随她而响起的以中国江南民歌《茉莉花》旋律为主题的音乐，则让人物和舞台中国化了。这可能是中国的《茉莉花》传到西方的最早的一版演唱。这部歌剧中的这一"中国元素"，让西方早在 20 世纪初叶，就从音乐上感知到了中国。这支优雅深情的曲调，正面塑造了中国的美丽形象，成为西方人心目中的一个中国艺术符号。

东方之美与中国元素震动了西方。到了 20 世纪末叶，西方艺术家为了更准确表达

> 普契尼肖像

这部歌剧的中国风范，还请了中国导演张艺谋做中国式的艺术处理。改动包括女角色自尽改用中国发簪等，这部西方歌剧的中国味道开掘得愈发地道精湛。世界巡演时，西方人也愈益认识到此前的诠释与真正的中国元素的差异。《图兰朵》强化中国元素，实际上正还原了作曲家普契尼的创作初衷。

在东方，清代康熙皇帝在 17 世纪就开始试吹单簧管。东西方音乐文化的浸透与互融，既是事实，也是必然。我们翻出几部西方音乐经典去说说其中的"中国元素"，了解了音乐本质上的无国界性，便更开阔了我们的艺术视野。

（2017.7.4）

从"北京 OPERA"说开来

———— · ———— · ———— · ———— · ———— · ———— · ———— · ————

"外国人把那京戏叫作'Beijing Opera'。"

这是流传甚广的京腔歌曲《唱脸谱》中的第一句唱词。一个洋词儿"北京歌剧（Beijing Opera）"，就把这中国的京剧国际化了。其实，这个词的来源是听惯了歌剧的外国人到中国来，看了京剧那"唱念做打"的舞台架势，没有别的词语可表达，于是，就来了个"北京歌剧"的称谓。

京剧与西洋歌剧还是很不一样的。"Opera"，是作曲家根据不同剧本和本国音乐文化的积淀，一出出创作出来的。莫扎特创作了《费加罗的婚礼》，当罗西尼再创作情节和人物多有关联的《塞维利亚的理发师》时，音乐则完全不同于他的这位奥地利同行。即使都是德国的作曲家，瓦格纳的歌剧和理查·施特劳斯的歌剧在音乐上也大相径庭。至于一位作曲家的多部歌剧，如普契尼的《蝴蝶夫人》和《图兰朵》，虽都有东方因素，但两部歌剧的风范和咏唱，也因剧情和人物的不同而有别。总之，西洋的"Opera"，最大的特点就是一剧一曲，绝不重复。这当然是一场丰富多彩的音乐盛宴。近500年来，数不清的歌剧经典，成为人类文化的宝贵遗存。

20世纪初叶，外国人把他们的歌剧带到了中国。当然，他们也看到了中国的"Opera"，其中尤以北京"Opera"最具盛名。虽然都被叫作"Opera"，但中国的

"Opera"和他们的歌剧大有不同，特别是以固定的唱段曲调演绎不同剧目、剧情、剧中人，而不是一剧一曲的新创：这就让老外不明白了。

中国的京剧的历史已经奔着300年去了。1790年徽班进京，这个曾称"平剧"的剧，沾上了皇城辉彩，也有了响亮的"京剧"名头。在对徽剧和"百戏之王"昆曲的传承与创造中，从南到北，千锤百炼，方有了以"西皮""二黄"为主的"唱腔"。唱腔被控制在了一个相对固定的音乐模式之内，音乐有了共同的旋律、节奏，以及速度。在这个有着丰富表现力的唱腔体系中，京剧演绎了截然不同的剧情和剧中人。因此，对于中国观众来说，京剧唱腔就是众所周知、耳熟能详的音调，在长期艺术实践中愈益完美精湛。

有着唱腔模式化的咏唱，京剧便与西洋歌剧的路数全然不同了。老外称之"Beijing Opera"，不过是浅表理解，即一个"北京"的地名，加上一个西方人理解的会唱的戏剧——"歌剧"而已。这虽不能表达中国京剧博大精深的内涵，但也成了一个约定俗成。

当然，京剧这个中国的"Opera"，也与西方歌剧有几分相似之处。相似点之一，是它们都要演绎一个或悲或喜、或谐或庄、或大或小的故事。中国的《秦香莲》和西方的《茶花女》情节虽有不同，却皆有悲剧的曲折和震撼；其中陈世美与阿尔弗莱德也不同，却各有令人感慨万分的遭际。关于剧本的创作，东西方一致的原则是要感人、动人、直击人心。周恩来总理就曾把《梁山伯与祝英台》的故事称为"中国的《罗密欧与朱丽叶》"。这也表明，东西方虽有阻隔，但在以人的情感为核心的戏剧创造上却亦有共通。

西方歌剧舞台上有歌剧演唱的领军人物，如卡拉斯、卡罗索、帕瓦罗蒂等泰斗式的大家；中国京剧也有璀璨的艺术群星，如梅兰芳、马连良、周信芳等戏曲大师。西方有世界"三大男高音"等系列性的歌剧偶像，中国京剧的"四大名旦"等则是百代流芳的艺人。在创作了诸多歌剧经典的作曲家身后，在凝聚着精湛艺术风韵的京剧唱腔面前，演绎家总能挑起完美再现戏剧音乐的重担。他们是点亮舞台的中坚人物，无论中外，他们皆是一种艺术样式的标志和旗帜。

没有创新，艺术就没有了生命力。在近500年的歌剧流变中，欧洲歌剧舞台经历了革旧鼎新的曲折历程。曾有过歌唱加念白的咏叹调，有过全剧通唱下来的宣叙调，也有过芭蕾登场的华彩，还有过管弦乐队的序奏"拉场子"，以及逼真的写实场景、简约的写

> 京剧脸谱

> 爱乐者说

意氛围，等等。创意与创新，让西方歌剧延宕今日，仍是令人珍爱的宝贵文化遗存。

至于京剧，其固定下来的模式化唱腔，在千锤百炼的创造过程中练就，以至达到今日句句珠玑、精美绝伦的境地，成为几代人咀嚼咏唱、品赏不尽的经典。而在传统京剧和现代京剧中，那种虚拟化的设计和演绎，已经成为极具艺术价值的写意程式。一记鞭响，半掩柴扉，便将一方舞台化为千里之遥、瞬息演幻的空间。这个简约的写意程式，在场景设计上被西方歌剧有意无意借鉴了。许多抽象简约的舞台设计，已给西方传统歌剧的面貌带来了时尚化的大改观。其间不难嗅出"Beijing Opera"的传统程式。

那些根据时代变化和剧情演幻而进行的京剧改革，如现代京剧的"十年磨一戏"几部经典，在题材上，在唱腔上，在伴奏上，在场景上，皆有几百年所没有过的革命性的变化。经过了近半个世纪的时间检验，它们已然成为传留于世的艺术经典。

时代已经在高速轨道上越走越快，古老京剧还在寻找让自己长存于世的空间。传统的美好依然不变地为今人展示着自己的瑰丽与精彩，经典是不会为时光磨灭的。同时，新的创意让古老艺术找到了现实的依托。比如第一句就唱出"外国人把那京戏叫作'Beijing Opera'"的《唱脸谱》，没有人说它不是京剧，也没有人说它就是地道的京剧。于是，一个"京歌"的概念被造了出来，恰当而老少咸宜地让更多的人体会到了京剧传统唱腔的美丽和动听。这就是艺术的进步。诚如这"京歌"所唱："美极啦，妙极啦，简直 OK 顶呱呱！"

（2018.11.6）

四个数字串起来的音乐史程

———— · ———— · ———— · ———— · ———— · ———— · ————

　　历来有以数字归纳文艺的传统，如《红楼梦》的"金陵十二钗"、《三国演义》的"桃园三结义"、《水浒传》的"一百单八将"，以及"扬州八怪""竹林七贤""诗中三李"，等等。于是，我回看了一下音乐，也将西方乐史最盛时期的近300年之"亮点"，串在四个数字上——"三""五""三""六"。

　　音乐流派是不同音乐家在同一时期所形成的音乐风格。贯穿18世纪的"维也纳古典乐派"，是音乐历史上最早形成的流派。这一乐派由三位伟人组成，即交响乐之父海顿、天才莫扎特和音乐英雄贝多芬。这三人照亮一片音乐阔野，至今仍沐其泽。就像舒曼描述的，每一个孩童都会指着橡树一般高大的塑像，说那是贝多芬；莫扎特、海顿在人们心中的形象，也同样崇高。事实也是，当今说起西方古典音乐，必会说到这等三人名字。难怪中国邮政破天荒发行了"外国音乐家"纪念邮票时，四枚一套的邮票竟有三枚给了这三个人。

　　继这个数字"三"之后，音乐通过贝多芬这座桥梁，从18世纪踏入19世纪，乐风从古典主义的高贵转变为浪漫主义的激情。这个100年，又可归纳出很多个"三"：浪漫乐派的早期"三圣"舒伯特、门德尔松、柏辽兹，盛时"三尊"舒曼、李斯特、肖邦，晚岁"三杰"柴可夫斯基、理查·施特劳斯、马勒等。"三"这个数字，又归纳

了浪漫世纪星空上最璀璨的光彩。

与浪漫乐派同时期的民族乐派，在19世纪又筑起了另一个数字，与被"三"归纳浪漫主义音乐家们一起创造了音乐上的浪漫纪元。在俄罗斯这片"既伟大又贫穷"的土地上，产生了民族音乐五人团，史称"强力集团"。这五位音乐家是：巴拉基列夫、穆索尔斯基、鲍罗丁、里姆斯基·柯萨科夫、居伊。继俄罗斯民族音乐奠基人格林卡之后，19世纪60年代，这五位音乐家承受着黑暗的沙皇专制、农奴制重压，萌发出了民主思想；并将思想直接诉诸强化民族特征的音乐，成为暗夜中的一脉清流。他们的传世名作彰显强大的艺术力量，影响了俄罗斯的音乐进程，濡染着浪漫乐派的瑰丽色彩，启迪着后世民族音乐坚实前行。强力集团在19世纪浪漫主义的进程中，是一个不可或缺、不可绕过的"五"。

早在浪漫乐派盛时，李斯特晚年作品就有了现代音乐的先声。到了浪漫主义时代后期，音乐已经悄悄发生向着20世纪的现代主义嬗变。还是在维也纳，还是三个人，又攒起一个"朋友圈"，史称"新维也纳乐派"。这三个人是勋伯格、贝尔格和韦伯恩。他们颠覆了传统调性制约的音乐规制，嵌入半音，创立了"十二音体系"。这个现代的音乐技法成为三位大师的创作基点。勋伯格为另外二人之师，其《升华之夜》和《华沙幸存者》等作品，以崭新的音响与音色，撕去了浪漫主义含情脉脉的纱幕，让新异的曙光初露于新世纪的地平线上。他的两位学生构建的歌剧与交响音乐，如贝尔格歌剧《璐璐》中的奇妙的"唱"，韦伯恩简洁到了休止符多于音符的几欲无声的交响，大概会让前朝乐手惊呼不已。

接着，在20世纪20年代，法国音乐家又抱成一团，组成了著名的"六人团"。尽管有着现代音乐奇浪怪涛的冲击，但这六位音乐家的音乐还是透出了法国艺术所固有的雅致与精巧。诚然，他们当中奥涅格的管弦乐曲《太平洋231》的火车马力很足，米约的芭蕾名作《屋顶上的牛》的爵士乐味很强，他们在谱纸上也抛掷下了纷纷扬扬的锐利音符；但这个六人团体的音乐还是涂上法国的色彩。在20世纪多元化的音乐舞台上，他们没有尽显现代艺术狂放不羁的劲力，而带有一点恪守传统的意味，但他们毕竟已抵达现代音乐的晨辉之下。所以，这六个人的音乐统合了现代的刺耳和传统的悦耳。这个很有个性的音乐六人集团，被他们自称为"胜过俱乐部的友谊联盟"。虽然它不到三年便解散了，但松散的圈子却留下了紧密一致的音乐。这六个人闪着光亮，走在了20世纪20至70年代的音乐史程上。他们是米约、奥涅格、塔勒费尔、奥里克、普朗克、迪雷。

数字概括出的音乐，体现了一个艺术规律：单枪匹马的个人艺术奋战，总归脱不开时代、社会、艺术的共性制约。这就是音乐流派形成的内因。就这样，我们用数字生动、通俗、简洁、清晰地说出了音乐的史程。

（2018.10.10）

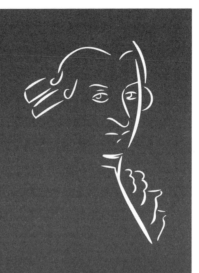

第四辑
跨界视野

>

300 年中，古典音乐总是向其疆界之外
汲取创作灵感和艺术元素，
界外艺术也总进入古典音乐之中。
这就是放大了音乐视野的艺术跨界。

爱 / 乐 / 者 / 说

"跨界"跨出了精彩

————·——————·——————·——————·——————·——————·——————·——

　　众所皆知，莎拉·布莱曼出演了音乐剧《猫》，翻唱了电影《泰坦尼克号》中的
《我心永恒》，还演唱了诸多古典歌剧。这是集美声与通俗等不同唱法于一身的精彩演
绎。跨界展现了她的高超的声乐技巧和扎实的艺术功底，成就了她的世界性声誉。这
是离我们最近的音乐跨界。

　　其实，跨界从来就是音乐发展和走向辉煌的一个不可或缺的元素。歌曲来说，正
是音乐跨界与诗歌结合，才出现了歌曲这个聚合两界精粹的洋洋大观。而音乐跨界与
戏剧融溶，又使百代不衰的歌剧辉耀了古今舞台。在交响音乐的舞台上，也因跨界而
有了一些新体裁的萌生、发展和鼎立。

　　西方古典音乐始于不掺杂任何外界元素的"纯音乐"。用勃拉姆斯的话说，这是音
乐自己的"天国"。那些无任何内容提示的无标题音乐作品，诸如"C 大调交响曲""g
小调协奏曲""A 大调奏鸣曲""f 小调练习曲"，等等，都是以纯粹的音乐艺术和技术
的自身元素，构思创意的纯粹的音乐组合，这是音乐"天国"的本来面目。那里煌煌
大成，诸如脍炙人口的莫扎特《E 大调第 39 交响曲》、柴可夫斯基《降 b 小调第一钢
琴协奏曲》等，皆是不朽的音乐遗存。但到了浪漫主义音乐时代，大师虽不排斥纯粹
的音乐，但跨界却蔚然成风，且成为这一时期艺术潮流的标志性亮点。

文字跨界到音乐疆界的标题音乐，在古典主义或更早时期就见端倪，但其盛况却出现在 19 世纪这个浪漫世纪。

标题音乐渊源于跨界。一部交响曲加上文字标题，代表作曲家的构思借助了文字内容。如门德尔松的《苏格兰交响曲》，"苏格兰"三字表明此曲将那里的风貌以及历史做了音乐化的阐释。音乐中甚至可以听到玛丽·斯图亚特王后的悲叹声。更有青年艺术家柏辽兹将自身爱情亲历化作音乐的叙事，一部故事化的《幻想交响曲》，成为浪漫乐派的开山之作。而柏辽兹以及其后的舒曼等人，还直接让文学跨界到音乐中，以音乐表达了文学经典；如他们将英国诗人拜伦的长诗《恰尔德·哈罗尔德游记》和《曼弗雷德》写成了标题交响曲。这种跨界可称浪漫音乐时代中的浪漫。

由于跨界，音乐与文字、与绘画、与诗歌、与戏剧、与小说结合了，与广袤的大自然结合了，与人自身的丰富情愫结合了。于是才有了那些后人百听不厌的经典，如交响幻想序曲《罗密欧与朱丽叶》、歌剧《茶花女》、交响诗《伊索》、交响音画《在中亚细亚草原上》、管弦乐曲《图画展览会》等。音乐从自己的天国跨出，到了其外诸多领域。于是，成为一种综合艺术，音乐更加绚丽多彩，愉悦了几代聆者。

从根本上讲，跨界让专业性、技巧性极强的乐音，降下"天国"，接上地气。在浪漫主义时代，这是其所倡的人文主义和人性理念的艺术化表现。所以，音乐气象发生了改变，造就了西方音乐历史上一个粲然生辉的时代。从音乐世界最重要的体裁之一歌曲的诞生，到"纯音乐"演化成斑驳陆离的交响霓虹，跨界虽只是其中的一个艺术元素，但是这看似轻轻的一小步，却是音乐历史进程中划时代的一大步。

对于作曲家来说，跨界在创作上是艺术构思的拓展与创新，外界的优势与音乐综合恰似强强联合，为作曲家开阔了艺术视野，拓开了一个新的世界。对于爱乐者来说，跨界让他们有了多元化的视角，借助文字、画面等更多的元素，洞开了想象空间。对于感受和认知音乐经典，这是更易于融会贯通的一级台阶。

在西方古典音乐历史上，跨界跨出了音乐的辉煌。以跨界观念去聆听，又多了一把解析音乐奥秘的钥匙。这把钥匙打开跨界大门，现出了音乐世界的无限美丽与魅力。

（2015.7.26）

爱因斯坦的小提琴

————————·————————·————————·————————·————————·————————·————————

　　60 年前，大科学家爱因斯坦去世。迄今，他离开我们"相对"已有整整一个甲子之遥。说"相对"，是因为他的物质身躯已然逝去，但他留下科学与文化的精神财富，却生生不息地活着。

　　他的"相对论"正焕发着不朽光彩。他留下的一句关于生死的话，也震惊天人："死亡意味着再也听不到莫扎特的音乐了。"他还说过："莫扎特的音乐如此纯净，好像早已存在于宇宙中，等待主人去发现。"在诸多音乐大师中，莫扎特为其挚爱。爱因斯坦钟情音乐，除这几句惊人话语外，还有一个表现，即他几乎琴不离身。这琴，就是小提琴。他留下诸多照片中，有一张亮人耳目：观此景此境犹若乐声徐来、声声灌耳，人们看见这位大科学家在拉小提琴……

　　爱因斯坦与小提琴情愫深厚。在颠沛流离的生涯中，他总与提琴为伴。不管何处，无论场合，这琴就在身边。即使在严肃的学术会议上，琴盒也在椅子近旁。他每天拉琴，还在德国和美国为慈善募捐演出。他甚至认为，自己演奏的才华可媲美于科学上的成就，他还说过："如果选择物理，我可以继续拉琴；如果选择拉琴，则没有机会再研究物理了。"正是因为他智慧的选择，这个世界才有了一位大科学家和一位业余小提琴家。

> 爱因斯坦与小提琴

　　毕竟，爱因斯坦是一位科学家，他头脑中转动着他的科学发现与创造。但他放不下小提琴。于是，专业音乐家不可能出现的一种状态，在他身上出现了：演奏乐曲时，爱因斯坦常去思考未知领域的科学问题。其妹玛雅回忆："在演奏中有时他会突然停下，激动宣布，我找到了它！"这个"它"，不是琴弦上的音符，而是物理学科的发现。可以想见，在悠扬的琴声中，大科学家犹有神明启示，又似灵感降临，将一个个看似枯燥的公式与数字以及天书一般的阐释，在完全不搭调的音符涌动中昭示给了世界。或许，他那旷世的"相对论"也受到过琴声的催发吧。

　　于是我想：音乐与科学究竟有什么必然的联系？

　　表象来看，感性的音乐，特别是迹近人声咏唱的小提琴，会缓解理性演算的紧绷神经。但爱因斯坦本人却有更深的阐释：音乐首先给了他闯关迎难的勇气。他说："莫扎特即使在非常困难和贫困的条件下，也能连续创作出伟大作品。"1905 年，在他经济困顿，婚姻失败，蜗居斗室的时候，留下一张拉小提琴的照片。也是在这个时候，他辉煌推出了划时代的"相对论"。

　　音乐作为极有魅力的感性艺术，让人浸润在灵动的精神境界中。往往响动的音符能够激发想象，拓开思维，放阔视野，让人跨出界外。这位大科学家也常被他的琴声牵引，越过艺术栅栏，步入科学疆域。他说："音乐和物理学领域的研究工作在起源上不同，可是被共同目标联系着，那就是企求表达未知世界。"如此，爱因斯坦的两个世

界是相通相成的。他认为,身边的这把小提琴"并不影响研究工作",科学和艺术"都从同一个渴望之泉撷取营养,给人们带来慰藉也互为补充"。其子亲见父亲的生活一边是科学创造,一边是乐声袅袅:"当工作中走入穷途末路或陷入困难之境,他会在音乐中获得庇护,通常难题会迎刃而解。"

事情远不止此。这位拉小提琴的科学家,透过表象对于艺术与科学的关系这个亘古大题还有更深刻的认知。他精辟写道:"这个世界可以由音符组成,也可以由数学公式组成。它们同创合理的世界图像。""科学揭示外部物质世界的未知与和谐,音乐揭示内部精神世界的未知与和谐,二者达到和谐之巅,殊途同归。"他甚至说,音乐与科学皆可"使我们像在家里一样,获得日常生活中所不能达到的安宁"。爱因斯坦的这些真知是他多年置身科学世界和游弋艺术世界的体味和感悟。

对于世界整体的辩证的认识,将不同领域沟通起来,达到事业上的成就和生活上的惬意。身带小提琴的科学家给予今人的启迪,用一句东方俗语来说,就是"功夫在戏外"。戏外汲取的智慧,成就了戏内的专门;这往往比专攻戏内更容易取得大效果、大成果。爱因斯坦的小提琴是艺术的道具,又不啻为一根科学的魔杖,支撑着他伟大的科学进程。

<div align="center">(2015.11.16)</div>

《哥德巴赫猜想》的音乐前奏

———— · ———— · ———— · ———— · ———— · ———— · ———— · ———— · ————

　　1978 年 1 月，报告文学《哥德巴赫猜想》横空出世。改革开放初始年代的这篇文章，将一位大数学家陈景润推到人们的视野中。作者徐迟与科学结缘，笔下尽书了陈景润、李四光、蔡希陶、周培源等科学大家。但鲜为人知的是，西方古典音乐作曲家，诸如巴赫、莫扎特、贝多芬等大师，亦曾是他书写的人物。作家中爱乐人不少，但有专门的音乐著述者不多。

　　20 世纪 30 年代，20 多岁的徐迟自称是一个"热烈的，时而还是狂热的音乐爱好者"。在狂热时期的 1936 年，他发表了《歌剧院及其它》《贝多芬之恋》等音乐文章。随后，他接连出版了颇有影响的乐著三部曲。可以说，这是他后来进入科学界的文学报告《哥德巴赫猜想》等篇章的"前奏"。

　　徐迟的第一部乐著是《歌剧素描》。关于他的一本传记，"素描"了当年他的写作境况："1936 年元月，他整天整夜地写呀写，房间里烟雾弥漫。停笔时他便读书，读了一本又一本的文学书、美学书、音乐书，或者欣赏唱片。10 月，徐迟第一本诗集《二十岁人》出版；11 月，他的第二本书《歌剧素描》也在商务印书馆问世。"

　　毕竟是作家写音乐，书名就别具风韵。他没有用"歌剧概述"一类的枯燥标题，而以艺术化的"素描"二字，将音乐与绘画联系在一起，构成文采斐然的书名。《歌剧

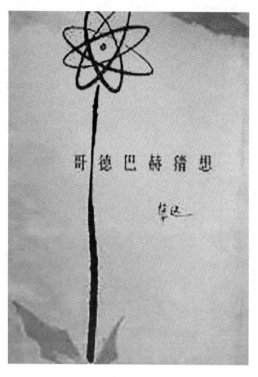

> 《哥德巴赫猜想》

素描》用散文笔法叙说了歌剧和歌剧的创造者，故事化地讲述了歌剧剧情，也情节化地说到了作曲家生平。他还提出一个独到见解："应在努力的工作之中，创造一个'读书的音乐界'。"他努力了，并接二连三将自己的乐著投入"读书的音乐界"。

文学界素有文思泉涌的佳话。早年郭沫若写诗，时时浸于炽热诗情之中，才有《女神》《三叶集》等名作问世。音乐界更有乐思奔涌的轶事。如莫扎特几乎是将贮存于心的音符日夜抄誊，让部部杰作接踵而来。在音乐界，这叫灵感；在文学界，这叫"喷火口""爆发期"。撰写《歌剧素描》之际，作家徐迟的文学"喷火口"到来了。他说："七八个月后，第二本音乐书终于又'造'了出来。"不到一年时间，两部乐著成于笔端，这实是他的一个爱乐作品的"爆发期"。

第二部书《乐曲与音乐家的故事》在 1937 年 1 月峻笔。随后便爆发了惨烈的淞沪会战，上海沦陷。在艰难时日里，商务印书馆印行给世界以光明的书籍。战火之下，徐迟乐著问世，字里行间融入激愤之情。如写到法国作曲家柏辽兹，他写道："他的一生都是热烈的，我们可以说他是一把降下尘世来的火炬，熊熊地烧燃了他一生。他的音乐也是热烈的燃烧——他的性格的反映啊。"结尾则是："一块埃及风的墓碑上，上写：'生命，战争'。"这部书辑录了 10 位音乐家及其作品的故事：罗西尼、

多尼采蒂、贝里尼、肖邦、柏辽兹、鲁宾斯坦、柴可夫斯基、格里格、德沃夏克、圣·桑。

徜徉音乐之中，余兴未尽，徐迟提笔再书。1937 年他出版了第三部乐著《世界之名音乐家》。"自序"谈到，书中 16 位音乐大师"表明了从古典主义音乐到浪漫主义音乐的路线，表示了从纯粹音乐到标题音乐的演进"，这部书"有编年，有趣闻，又提起名曲，此外，又有一些批评"。展卷阅之，文采粲然。

如第一篇开头的诗意描述："从海边的岩石上瞭望海，与航行在海水上经历海的波涛，前者所得的至多只是海的知识的表面，而后者所得的却是海的切身的经验。岩石上望海的人，只看见永远是雷同的海，不变的美丽，航行在海波上的人却是包围在海的雾围的中间，他自己即为海，即为深水，即为浪涛，他所得到的才是海的灵魂与自己的灵魂的溶在一起的智慧。"隐喻中，作者企望大家如置身于大海之中，涉入深处体味音乐的美丽。

23 岁的年轻作家以乐著三部曲游遍了音乐的瑰丽时空。《世界之名音乐家》印行之后，这位狂热的爱乐者就再未涉足音乐了。这也许就是文学青年的一个音乐"爆发期"吧。幸运的是，我们在他短短的"爆发期"间，依然收获了隽永的三部有关音乐的文学佳作。

此后，他从音乐疆域跨界到一个更广袤的空间，报告了诸如"哥德巴赫猜想"一类的科学发现与成就。早年他笔下的音乐著作，便成了后来这些文学篇章的"前奏"。

（2015.11.17）

当数学遇到了音乐

——·——·——·——·——·——·——·——

3.14159265……

最近，听到一首以圆周率数字为乐谱的钢琴曲，虽奇特，却优美。早在公元480年，中国南北朝数学家祖冲之率先计算出了圆周率小数点后七位的值。纵观数学历史，从公元前20世纪计算出点后一位数，到公元20世纪计算到点后亿万位数，圆周率神奇无限，也让艺术家着迷。于是，才有了取若干位数演化为音符的奇想。

当数学遇到了音乐会怎样？最直观的是，记录音乐的乐谱就以数学为基础：五线谱以音符高低表示音值，犹似数字的级进；简谱所用的阿拉伯数字，从1到7，更现出数字在音乐上的用途。

圆周率的琴声未绝，眼前又浮现出古希腊数学家、哲学家毕达哥拉斯的身影。他认为，"万物皆数"，"数是万物的本质"。他将黄金分割公式a：b=（a+b）：a也置于万物之中：太阳、月亮、星辰的轨道，与地球的距离之比，分别等于三种协和的音程，即八度音、五度音、四度音。更进一步，他以物理方式研究声学：在一条弦上拨一个音，再在另两条弦上拨响它的第五度和第八度音，结论是三条弦的长度之比为6：4：3。通过数学和物理现象与音乐之间的联系，毕达哥拉斯认为音程的和谐与宇宙星际的秩序相对应，音乐亦在"万物皆数"的定律中。这位数学家对于琴弦长度与协

和音程关系的演算，为后来音乐的五度相生律奠定了基础。

17 世纪，在西方巴洛克时期，巴赫名作《十二平均律钢琴曲集》运用了一个新的音律。这个音律解析了自然存在的半音关系。从物理学上看，音高每升高一个八度，频率翻倍。比如 1975 年最终确认的国际标准音 A，其震动频率为 440Hz，升高一个八度的 A 就是 880Hz。然后将八度音程等分 12 份，相邻两个音即为半音。再做计算，相邻半音的频率比为 $1 : 2^{\frac{1}{12}}$。这就出现了音乐上的十二平均律。

这些计算对于数学家来说很简单，但对于艺术家却太过复杂。不过，音乐家不问计算，他们只是感到用新律规范了的半音，丰富了音乐表现力。严谨的德国人巴赫注意到十二平均律的艺术优势，从 1722 年到 1744 年，他写了 24 首钢琴曲，组成两卷本的《十二平均律钢琴曲集》。在纷纭数字的背后，出现了被誉为"钢琴《旧约圣经》"的美妙乐音。

其实，在中国明代万历十二年，那是比巴赫诞生早出整整一百年的 1585 年，一位朱姓明朝皇族成员就已经做出了十二平均律的演算——匀律音阶的音程，可取二的十二次方根。到了万历三十八年，即公元 1611 年，这位律学家、历学家、音乐家朱载堉完成了他的 40 卷《乐律全书》，其中又一次论述到了十二平均律。这是世界音乐历史上的一个重大发现。

这个音律的深远影响，在西方乐坛焕发出光彩，以至巴赫比朱载堉还要出名。所以连德国物理学家赫尔姆霍茨也不得不说句公允话了，朱载堉"在旧派音乐家的大反

> 朱载堉音律著述

对中，倡导七声音阶。他把八度分成十二个半音以及变调的方法，是一个有天才和技巧的发明"。而今"乐器之王"钢琴大行于世，而钢琴的制造原理，正来自十二平均律。

那么，朱载堉是如何发现十二平均律的？答案是有赖于数学计算。当年他用 81 档的特大算盘，进行开平方、开立方计算。他提出"异径管说"，设计并制造了弦准和律管，使十二音中相邻的两个音增幅或减幅相等。艰苦的探究破解了音乐百代难题，横空出世的比例 $1:\sqrt[12]{2}$，为十二平均律奠基。明代朱载堉在数学界和音乐界竖起了一座里程碑。

中国当代律学专家黄翔鹏先生说："十二平均律不是一个单项的科研成果，而是涉及古代计量科学、数学、物理学中的音乐声学，纵贯中国乐律学史，旁及天文历算并密切相关于音乐艺术实践的、博大精深的成果。"它是世界科学史和艺术史上的一大发明。英国著名学者李约瑟认为，朱载堉是"世界上第一个平均律数字的创建人"，是"中国文艺复兴式的圣人"。

当数学遇到音乐，无序的自然之声成为有序的音乐之声，原始声音演化为有律乐音。从玄妙的数学世界走到美妙的艺术世界，数学让音乐更美丽。

我们发现，以枯燥演算得出的十二平均律，催生出了许多美丽的音乐。巴赫的《十二平均律钢琴曲集》就是一阕绝美的数学艺术的演绎。其中开篇第一首《C 大调前奏曲》，虽只运用到自然音体系的三和弦与七和弦，却有着极致的优美，后人还以它作为典雅高洁、流畅动听的《圣母颂》的伴奏。

在醉人乐声响起的那一刻，音乐与数字，数学与音乐，化合成一道绚烂的霓虹——这就是当数学遇到音乐的时候，两个领域共同焕发出的全部魅力。

（2018.3.11）

机器人中能出巴赫、肖邦吗？

————·—————·—————·—————·—————·—————·——

《GEB——一条永恒的金带》，这是一本书的题目。其中的 GEB 指的是三位大家：数学家哥德尔（Gdel）、建筑学家埃舍尔（Escher）和音乐家巴赫（Bach）。这部厚厚的书"是以音阶与数学以及'立体派'的建筑说事"。篇页之间，充溢图表、公式等，不因有扛着音乐大旗的巴赫而多讲一点艺术造就的意境。这书深层次地将音乐和遗传机制编成了一条金带。

书中提到巴洛克时代音乐大师巴赫，他的经典之作《音乐的奉献》，以腓特烈大帝给出的一个主题发展而成。在乐曲的变奏中，调性幻化造成音潮层升之感。最终，变调归于原调。怪圈一般的神妙循环，竟与承载者遗传信息 DNA，有着异曲同工之妙。

书的作者是当代人工智能专家道格拉斯·霍夫施塔特。他是位爱乐者，书中说了他所深谙的巴赫、肖邦等人音乐的渊远和前沿科学的深邃。但在人工智能已发展到让人瞠目结舌之时，即如机器人竟能写诗、绘画、下棋、作曲之刻，这位科学家还是坚定认为："用一台批量生产的装满贫乏电路的盒子，创作肖邦或是巴赫活到今日写出的曲子，这种念头，哪怕只是想想，就已是对人类心智深度最荒诞的误估了。"他不信机器人中能再出巴赫、肖邦。

道格拉斯·霍夫施塔特擅弹钢琴，对巴赫和肖邦的作品烂熟于心。他自忖"没有

什么伪造的肖邦的曲子可以骗过我的耳朵"。但事实是，早在 1981 年，美国音乐教授大卫·克普就开始了一项"音乐智能试验"，简称"EMI"。14 年后的 1995 年，这个智能程序造就了一首连伊士曼音乐学院教授都难分辨的肖邦作品。

霍夫施塔特惊呆了！"如此饱含感情的音乐，怎么能从一个从未听过一个音符，从未活过一分一秒，从未有过一丝一毫情感的程序中谱写出来？"这是道格拉斯·霍夫施塔特 1995 年感到的惊讶与不可置信。

如今，更多没有丝毫人文元素的"作曲家"出现了。产品化的"Amper Music"可输入情绪、乐风以及主题音调，来定制音乐，连香港大亨们也很有信心地给了投资。那位已走到了科技前沿、写出《一条永恒的金带》的作者，他的金带断了。

这不要紧。要紧的是我们是否相信机器人能够造就媲美巴赫和肖邦的音乐。至少在十几年前，那个 EMI 程序就拿出了酷似肖邦的声响，让音乐专家和痴迷肖邦的科学家难分真假。

这个命题，信者以为，进阶升级的程序没有做不到的事，不存在"不可能"。21 世纪的机器人，没有巴赫时代的假发、肖邦离乡的沧桑，但它们可与他们比肩而立。这类观点不断被现实所验证。如机器人棋冠闪亮登场，让人们惊呼聂卫平去哪儿了。时间推移，奇迹涌现，18 世纪的巴赫与 19 世纪的肖邦或许也会立于 21 世纪的音乐专辑中。

也有人不信。诚然，有骗过专家耳尖的机器人肖邦，但这毕竟是"像"肖邦，而不"是"肖邦。其实，机器人只是以创造仿真的赝品让人为其超强"大脑"点赞。它们不在意当不当肖邦，而只在乎寻找最佳的类似肖邦的数据。

因此，尽管十二个半音能给出 479001600 种组合，但却无法超越几个世纪的音乐遗存。人的创作，早已不止于这个长长的数字。另外，冰冷数据之下的音乐，不可能理解和具备人所负载的巨大而丰富的情感与思想。机器人不会有肖邦的忧伤。至于融合了巨量人文内涵的音乐高层建筑，如交响乐、歌剧，则为机器人的数据音符所难及。

说到机器人棋局夺冠，数据可以布局最佳棋路，技术层面上它们没有办不到的事。只认概率的棋路，可以让它们胜出，但它们却理解不了为何胜出。因此，要紧的不是信不信机器人的可能性，而在于抓住机器人与人的区别。

数据不等于艺术。科技达到的可能，不具深厚的人文性，这便缺了艺术的过程，如音乐背后永远感动人们的情感与思想。

因此，"能够"不等于"愿意"。"EMI"能够制造"机器人肖邦"，但美国人大卫·克普的科技制造替代不了波兰人肖邦的艺术创造。因为，肖邦以人性、精神造就的音符不可复制。机器人可能制造类似肖邦的音乐，人们也不愿意将数据与艺术等同。这也是事实。

有了这个"不愿意"，就有了一份坚守。人们往往心属 1685 年出世的巴赫与 1849 年辞世的肖邦。坚守文化的过往，不是保守，而是体味与不忘人类创造文化瑰宝的初衷。

　　我们庆幸生活在一个多元化时代，因此能够坚守自我而不排他。"它们"来了，我们欢迎。从实用的替代小时工，到棋艺与诗、乐、画的新创，机器改变了世界，颠覆了人类生活方式。虽然它们代替不了我们心理上的文化情结，但多元趋势预示，人机会共存，不应当也不可能谁灭了谁。

　　那么，机器人中能出现巴赫、肖邦吗？说能，是因为已经出现了"像""极像""像得难辨真伪"。但这依然"不是"：这并不是我们的巴赫、肖邦。科技变得无所不能，这是科技自身的进步，也是时代与人类的进步。但科技代替不了有温度的人文情怀。唐人白居易《画弥勒上生帧记》所言："不忘初心，而必果本愿也。"坚守传统文化的自信与科技创新，当会让我们迎来信息时代的更多奇迹！

（2018.10.7）

音乐如何"竭泽"于文学

当下，漂浮在"云"中的大数据，拎出任何一个，都会令人吃惊。1987年，曾有一部厚达2875页的数据书，堪称当时的纸质"大数据"。该书对16世纪一位戏剧大师的作品做了音乐上的统计。这位戏剧大师就是英国文学巨匠莎士比亚，这个音乐统计归纳了其作被演绎成音乐的数据。牛津大学出版社出版的《莎士比亚音乐目录》，收录了自其在世时代直到1987年的篇目，竟达不可思议的21362部。

音乐借助于文学而萌发的历史很久远。古老歌曲中的歌词，就是文学中的诗；古老歌剧中的本，就是文学中的剧。至于交响之作的主题取自于文学的，数量也不少。早在古典主义时代，不同艺术样式的综合即已出现，只不过未成风尚，较之后来浪漫主义时代更广、更深、更新的探索稍逊风骚而已。说到音乐与其他艺术走到一起，人们的目光往往聚焦在19世纪这个时段。确实，浪漫乐派以艺术综合为重要特征，彼时音乐与哲学、文学、绘画以及民间神话传说等精彩地综合在了一起。名冠青史的文学大师，包括诗人、剧作家、小说家等，几乎皆步入了纷纷扬扬的音符中。

诗有韵律，带有音乐性，至今依旧是音乐与文学综合作品的主体。音乐方面以艺术歌曲、套曲、合唱、清唱剧等为多。即使纯器乐作品，以诗为题者亦不鲜见。不同时代的诗人，如歌德、雪莱、拜伦、普希金、叶甫杜申科等，乃至中国诗人李白、王

维、孟浩然等，他们的诗作都曾进入过音乐，这是个长得不能再长的名单。

戏剧的情节与冲突，与歌剧创作息息相关；交响之作音乐展开的"交响性"，又与"戏剧性"为同义词。故戏剧成为音乐的又一灵感之源。在歌剧、交响乐、序曲、交响诗等名作之中，也出现了由莎士比亚领军，索福克勒斯、席勒、莫里哀、易卜生、博马舍、毕希纳等长长一列姓名。

小说能成为音乐题材，在于其主题深邃、人物生动和情节跌宕。以小说为歌剧内容的经典，有威尔第根据小仲马小说创作的《茶花女》、比才根据梅里美小说创作的《卡门》、普罗科菲耶夫根据托尔斯泰小说创作的《战争与和平》，以及肖斯塔科维奇根据列斯科夫小说创作的《姆钦斯克县的麦克白夫人》等。此外，同一部小说的主题、情节、人物、意境等，也可成为不同音乐作品的题材。如塞万提斯《堂吉诃德》的人物、果戈理《鼻子》中的情节、雨果《悲惨世界》里的故事，陀思妥耶夫斯基《魔鬼》文字间的诗境等，都曾被不同音乐作品吸纳。

在音乐和文学的结合中，有几位旷世文学巨擘的作品是音乐创作者的聚焦点，音乐经典中屡现他们的名字。其中，以莎士比亚、歌德、普希金三人最为突出。

那位30多年前就拥有21362部音乐改编作品的莎翁，只以他的《罗密欧与朱丽叶》为例，就有歌剧、交响序曲、交响戏剧、芭蕾舞剧、音乐剧等诸多作品，让这个爱情悲剧活在如泪的音符中。至于莎翁笔下的哈姆雷特、李尔王、奥赛罗、麦克白等人物，几乎皆从戏剧舞台步入音乐厅堂。从莎士比亚在世的16世纪至今，远有比2875页更多的数据表明，音乐"莎风"，是一个音乐与文学综合的难以逾越的艺术现象。

浪漫主义时代的德国文豪歌德，生前与贝多芬多有交集。他尊敬这位音乐大师，贝多芬则说自己有"对独一无二不朽的歌德的崇敬、爱戴与尊重"。作家罗曼·罗兰描写过他们的会面："金色树林与夕照通红的天。两个太阳。贝多芬与歌德邂逅，刹那会合。时辰过去，他们握手又避开。又要再等千年了。"未等千年，只几百年间，包括贝多芬的《〈艾格蒙将〉序曲》《致远方》等，歌德作品一直为音乐所系。仅看诗剧《浮士德》，就有古诺的歌剧、柏辽兹的音乐戏剧、李斯特的标题交响曲、马勒的交响曲，以及施波尔、舒曼等人的同题乐作，这些作曲大家都用音乐刻画了歌德笔下的浮士德这个"漂泊的灵魂"。

普希金虽只活了38岁，但他的诗、剧和小说却是全人类的艺术瑰宝。《记得那美妙的瞬间》引发了俄罗斯民族音乐奠基人格林卡的灵感，被谱成传唱至今的艺术歌曲。此后，为普希金的诗谱写音乐，几乎是每一个俄罗斯作曲家的必躬之项。以他的长诗、小说创作歌剧，也由格林卡开首。著名歌剧《鲁斯兰与柳德米拉》，以瑰丽的神话情境讴歌了善与美。其中序曲成为交响音乐经典。柴可夫斯基以普希金诗体小说《叶甫盖尼·奥涅金》和小说《黑桃皇后》谱写了歌剧。年轻的拉赫玛尼诺夫以普希

> 歌德肖像

金叙事长诗《茨冈》创作了歌剧《阿连科》，并获学院金奖。无论何种体裁，普希金之作皆以诗为魂，以其为本改编的作品也都浸透了美丽意境和悠深音韵。

有莎士比亚、歌德和普希金的艺术宝藏在前，后世音乐家对他们趋之若鹜，并留下了沐浴诗韵光彩的音乐杰作之林。

文学与音乐之缘，在于文学的诗意与音乐的表情本质相通。横陈在史途中的音乐竭泽于文学，方使其魅力更隽永；闪耀在史程中的文学惠及音乐，方使其传续更久远。

（2018.10.11）

一种小说题材——"音乐小说"

———————— · ———————— · ———————— · ———————— · ————————

在文学体裁中，小说是为人熟知的，中外脍炙人口的名作人皆读之。在这些文学巨著之中，有一种小说叫作音乐小说。这个名词不是术语，而是俗称：因其以音乐为题，且由小说文体撰之而得名。

最著名的音乐小说，当数罗曼·罗兰的《约翰·克利斯朵夫》。20 世纪初，欧战前夜，法国作家罗曼·罗兰感到了时代与社会的巨大压力。如徐志摩所云："难得有一丝雪亮暖和的阳光照上我们黝黑的脸面，难得有喜雀过路的欢声清醒我们昏沉的头脑。'重浊'，罗兰开始他的《贝多芬传》：重浊是我们周围的空气。这世界是让一种凝厚的污浊的秽息给闷住了……"

在夕阳粲然的一次偶然瞩望中，罗曼·罗兰仿佛看到霞照中浮出一个巨人身影，拨开了"重浊"！一个若潮水喷发般的灵感顿至：以文字塑造贝多芬式的向世界抗争的灵魂。他刻画的"心明眼亮的英雄"，"想象到了人类更完美的精神的统一"。

1903 年，著名的《贝多芬传》出版；1912 年，《约翰·克利斯朵夫》面世。以傅雷先生"江声浩荡，自屋后上升"的精彩译文开始，翻开了这部小说。书中叙述了一个贝多芬式的天才音乐家奋斗的一生。出生在莱茵河畔、祖父也是音乐家，以及许多细节，皆来自贝多芬的真实身世。

> 罗曼·罗兰肖像

罗曼·罗兰直言不讳："我要写一部音乐小说！"不过，这不是他的第二部贝多芬传记。除小说第一部《黎明》运用了贝多芬传记素材，其余均是克利斯朵夫自己的创作轨迹，贝多芬不过是一个远远的音乐背景而已。作家直言，约翰·克利斯朵夫不是贝多芬，而是贝多芬式的英雄。小说最后结局不单是一位音乐家的功成名就，而且表达其临终自省，即一切苦难与悲欢，一切对立与冲突，皆归于无边的和谐。这个归宿达到了贝多芬《第九交响曲》中"欢乐颂"所咏颂的人类精神的最高境界。

许多人把这部小说与《贝多芬传》一起来读，企图找到共同点。其实，罗曼·罗兰的这部"音乐小说"只是刻画了音乐从冲突到和谐的普遍精神，以寄托他在"重浊"现实中对于光明的向往。

"音乐小说"这个概念，确因罗曼·罗兰之作而起。其实，早在他前，就有了这样的作品。19世纪，一些作家诗人，如海涅、格里尔帕策、施多姆、默里克，以及身兼音乐家的瓦格纳、霍夫曼等人，都创作过"音乐小说"。

一代歌剧宗师瓦格纳的小说名为《朝拜贝多芬》。贝多芬去世时他只有11岁，因此，这个"朝拜"就是一个虚构：他与一个英国人到维也纳，拜访了他所崇拜的贝多芬。

这些写于19世纪的"音乐小说"，大都有一个音乐的名字，如《骑士格鲁克》《穷乐师》《一位默不作声的音乐家》等。

当年，这一股潮流没有形成主流，但却有深远影响。19世纪末，俄罗斯文学大师列夫·托尔斯泰就创作了与贝多芬第九小提琴奏鸣曲"克罗采奏鸣曲"同名的小说，讲述了一个悲剧的爱情故事。贝多芬音乐中沉思的意境，似与托翁在小说中揭示的古人哲言"最好的事情就是没有活过，但不幸我们活着"的意念相切近。何况小说中不乏这样的言说：音乐"使心灵冲动。音乐使我忘记自己，忘记自己的处境；它把我带进一个新的境界。在音乐的影响下，我感到了原来没感到的东西，懂得了原来没有懂得的道理，能做原来不会做的事"。

同在19世纪末叶，俄罗斯作家柯罗连科的《盲音乐家》，刻画了一个有音乐天分的盲童热爱生活、奋斗向上的故事。小说文笔优美，情节动人，处处点描着音乐的深远意境："在盲孩子的想象中，全部历史过程都由各种声音编织起来。"

离我们最近的一部音乐小说，当属德国当代作家尼克·巴科夫的《忧郁的星期天》。小说开篇第一句话，就写道："1970年初，在布达佩斯有位朋友问我知不知道《忧郁的星期天》这首曲子。我几乎情不自禁就哼了起来。"这首流传甚广的曲子是匈牙利莱索·塞莱什1933年谱写的。那时，他刚失恋，音乐抒发了他的极度悲恸。传说，他于此曲谱就之刻死去。又有传闻，因这曲引起的共鸣，竟又有许多人为之自殁。这部小说以这首阴郁的歌曲，刻画了纳粹时代被迫害的犹太人，宁可死去也不失尊严的气度。

在"音乐小说"中，还有一类纪实的传记。真实记录之中，却采用了情节与对话等小说表达形式。英年早逝的当代大提琴演奏家杰奎琳·杜普雷姐弟，一起创作了"回忆录"式的小说《狂恋大提琴》，刻画了她的非凡艺术生涯。这部风靡全球的"音乐小说"，曾改编成电影，其名颇富文采地译为《她比烟花更寂寞》。

"音乐小说"与其他类型的小说不同，既在于题材，还在于作家笔下的"音乐感"。如默里克的《莫扎特去布拉格的路上》，以莫扎特旅途24小时透视了他的一生。通篇交织着生与死两个意象，像是奏鸣曲式的主部与副部主题，充满了对比以及交响性展开的动力。而海涅的小说《帕格尼尼》则以四个强烈对比篇章，抒写了小提琴大师一次演奏会所给予作家的不同感受，犹若交响曲瑰丽的四个乐章。

自古至今，"音乐小说"作为一股清新而有渗透力的涓涓细流，将艺术之美缓缓浸到人们的审美情致之中。具有文学与音乐双重魅力的"音乐小说"，虽不总是先声夺人，却以绵绵不尽的感染力，成为爱乐者的一份特殊读物。

（2018.10.23）

莎翁洒下的音乐灵感

———————·————————·————————·————————·————————·————————·————————·———————

　　德国音乐家门德尔松，是一个敏感的艺术家。17 岁那年，莎士比亚的《仲夏夜之梦》令他灵感汹涌，汇成流传至今的美丽乐音。"梦"的神幻色彩或许奠定他一生的创作风范，如朗格所言："在他的整个生命中，平静与明澈伴随着他。"莎翁铸造了这位浪漫骄子的艺术灵魂。20 世纪初叶，英国作曲家布里顿与百年前的门德尔松呼应，以《仲夏夜之梦》写了优美的歌剧。这个"梦"还迷醉了德国作曲家奥尔夫，1935 年他为《仲夏夜之梦》配乐。莎翁戏剧洒下了浪漫而美丽的"梦"一般的音乐灵感。

　　2016 年是英国文学巨擘莎士比亚 400 周年忌辰。作为"人类文学奥林匹克山上的宙斯"，他的不朽之作，照耀四个世纪，其影响波及整个艺术世界。自 16 世纪始，莎翁为音乐洒下的灵感，遍及配乐、歌曲、歌剧、舞剧、管弦乐等诸多体裁，他与音乐同在。

　　400 年来，莎翁戏剧中的人物与情节，无论喜悲，皆可为歌剧绝佳题材。其喜剧之作最早谱成歌剧的，是《温莎的风流女人》。比门德尔松小一岁的德国作曲家尼古拉，将戏剧化为美丽歌唱。其悲剧之作最早走上歌剧舞台的，是意大利作曲家罗西尼的歌剧《奥赛罗》。同一剧作，意大利作曲家威尔第曾再诉诸音符。这位歌剧大师还写有悲剧《麦克白》和以喜剧《温莎的风流女人》与历史剧《亨利四世》编创的《法尔

> 莎士比亚肖像

斯塔夫》。此外，法国作曲家柏辽兹曾根据莎翁喜剧《无事生非》创作了歌剧《比阿特丽斯和本尼迪克》；20 世纪第一年，爱尔兰作曲家斯坦福也将《无事生非》写成歌剧，在伦敦上演。法国作曲家圣－桑吟咏过"天鹅"优雅旋律，也将莎翁凝重的历史剧《亨利八世》谱为歌剧。德国作曲家瓦格纳一生专注他的宏大的音乐戏剧体系，但也以莎翁喜剧《一报还一报》创作了歌剧《爱情禁令》。莎翁另一喜剧《驯悍记》吸引德国作曲家戈茨创作歌剧，唱响在曼海姆舞台上。

　　1867 年，巴黎上演了法国作曲家古诺的歌剧《罗密欧与朱丽叶》。爱情与死亡，撼动人心。几个世纪以来，这部悲剧启动几代艺术家的音乐灵感。早在 1838 年，柏辽兹就创作了戏剧交响曲《罗密欧与朱丽叶》；30 年后，俄国作曲家柴可夫斯基创作了同名交响幻想曲；1935 年，苏联作曲家普罗科菲耶夫的著名舞剧《罗密欧与朱丽叶》问世。悲剧，将人性揭示得最深刻，将时代反映得最深入，其情感力量为音乐所最擅表达。因此，莎翁悲剧的旷世之作，几乎全被演绎成为音乐。

　　1868 年，还在巴黎，法国作曲家托马的歌剧《哈姆雷特》上演。悲剧的情节和台词幻化成音乐的悲情咏唱。百年之后，苏联音乐大师肖斯塔科维奇精心构思，为戏剧《哈姆雷特》创作配乐。1964 年的同一题材电影，作曲家再塑"哈姆雷特"音乐形象。此外，《李尔王》也是一个悲剧，主人公在暴风雨中的独白极富戏剧性和音乐感，

曾打动诸多作曲家。柏辽兹写过悲剧性的《李尔王》管弦乐序曲；俄国作曲家巴拉基列夫创作过《李尔王》的配乐；而肖斯塔科维奇的戏剧和电影配乐《李尔王》，分别在1931年和其去世前两年的1970年，再展悲壮的交响色彩。

400年来，作为戏剧大师与音乐世界最密集最广泛的交集，当属莎翁故国。

英国作曲家莫利比莎士比亚小4岁，是为挚友。1599年喜剧《皆大欢喜》上演，作曲家以剧中"那是一个小伙儿和他的情人"台词谱出歌曲。这是莎翁步入音乐世界的最早之作。此后，英国作曲家珀塞尔根据《暴风雨》在1692年创作了假面剧《仙后》。19世纪到20世纪，英国作曲家埃尔加写有交响练习曲《法尔斯塔夫》。沃恩·威廉斯则在1925年和1951年创作两部《莎士比亚歌曲三首》，其中著名的"献给音乐的小夜曲"，以喜剧《威尼斯商人》台词创作；他还以《温莎的风流女人》谱写了歌剧《约翰爵士谈恋爱》。另一英国作曲家塞尔的歌剧《哈姆雷特》1964年问世，同时，英国作曲家沃尔顿又为悲剧《麦克白》创作了戏剧配乐。

400年来，莎翁也步入中国传统戏曲中。中国戏曲相当于西方歌剧。莎翁又给中国民族艺术带来灵感。于是，昆曲、越剧、川剧、婺剧的《麦克白》；越剧、京剧的《哈姆雷特》；越剧、豫剧、花灯戏的《罗密欧与朱丽叶》；京剧、丝弦戏的《李尔王》；粤剧、京剧的《奥赛罗》；豫剧的《威尼斯商人》；川剧的《维洛纳二绅士》；越剧的《第十二夜》；东江戏的《温莎的风流娘儿们》；汉剧的《驯悍记》等纷沓而至。莎翁杰作以中国的音乐风范以及演绎形式，在东方广袤时空中传续彰显。

400年过去，莎士比亚的不朽，建筑在戏剧与音乐之中。19世纪浪漫流派以音乐与文学的结合而为亮彩，其实，跨界不仅在于艺术思潮，还在于艺术本身所蕴含的跨界元素，能在不同界域造就出另一个不朽。莎翁为音乐洒下了灵感，于是，四个世纪才有了莎翁戏剧与音乐上的两股艺术巨流，生生不息，传之至今。

（2016.9.28）

"罗密欧与朱丽叶"的音乐故事

自 16 世纪莎士比亚创作了悲剧《罗密欧与朱丽叶》之后，两位凄美的恋人几乎走遍了艺术王国的每一疆域。从瑰丽音符走出的这个音乐故事，就在莎翁落笔之后响彻了几个世纪。

音乐疆域也堪广阔。从声乐到器乐，从交响到歌剧，无论哪里，处处可见莎翁笔下活起来又亡去的这两位叫作罗密欧与朱丽叶的悲剧情侣。历数其现，那是一个长长的节目单，放在多少场音乐会上和歌剧舞剧舞台上，都不可尽演落幕。

戏剧毗邻歌剧。歌唱着的戏剧中最著名的《罗密欧与朱丽叶》，为法国作曲家古诺所作。1867 年 4 月 27 日，这部五幕歌剧在巴黎抒情剧院首演。优雅音乐浸润人心，戏剧交响直击人心。迄今，这部歌剧常演不衰，已成经典。

接着，芭蕾舞剧登场。1785 年，意大利人欧赛比奥·卢齐编舞《罗密欧与朱丽叶》，首在威尼斯上演。到了 20 世纪中叶，俄罗斯音乐大师普罗科菲耶夫创作了芭蕾舞剧《罗密欧与朱丽叶》。1938 年上演之后，成为足尖上演绎这对恋人爱情悲剧的现代经典。几年后，普罗科菲耶夫又创作十首钢琴曲，推出《罗密欧与朱丽叶》钢琴套曲。

到了当代，法国编导安格林·普雷约卡伊为里昂歌剧院芭蕾舞团创作了"现代摇滚"版的"罗密欧与朱丽叶"，时在 1991 年；1998 年，法国编导让·克里斯多夫·马

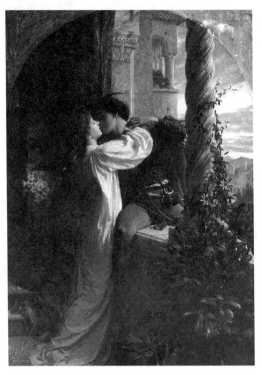

> 罗密欧与朱丽叶

约为蒙特卡罗芭蕾舞团创作了"抽象写意"版；1990年，加拿大编导戴维·厄尔为多伦多舞蹈剧院创作了"交响组舞"版，并取名为《罗密欧们与朱丽叶们》。

在没有舞台没有人物没有场景甚至没有唱段的"纯音乐"中，法国音乐大师柏辽兹的戏剧交响曲《罗密欧与朱丽叶》最为著名。1839年，他以自己对于莎士比亚的深刻认知——"诗意的语言的顶峰"，创作了为女中音、男高音、男低音、合唱团和管弦乐团所作的交响乐。莎翁笔下的戏剧性化为音乐上的交响性，即使有了歌唱，也如贝多芬的《第九交响曲》一样，将人声纳入到了管弦交响的艺术表现中。

接踵而至的，是柴可夫斯基的交响幻想曲《罗密欧与朱丽叶》。这部单乐章交响之作，用多姿音符刻画了人物的内情外貌，以管弦色彩演出了这个旷世悲剧。交响性的层层推进，揭示出悲剧深刻的情感力量。那支抒情性的爱情主题，被赞誉为"全部俄罗斯音乐中最迷人的一个主题"。

从19世纪古诺歌剧《罗密欧与朱丽叶》始，舞台上的两位恋人咏唱着，一直走到了20世纪直至21世纪。著名指挥家作曲家伯恩斯坦曾根据莎翁这部名作创作了音乐剧《西区故事》，这是现代版的"罗密欧与朱丽叶"。音乐配合着芭蕾舞、拉丁舞、爵士舞和现代舞，透出多元乐风与色彩，许多曲目成为许多歌唱家的保留节目。这个以"托尼和玛利亚"演绎的现代爱情悲剧，成为20世纪音乐剧里程碑式的经典作品。

到了21世纪，"罗密欧与朱丽叶"的身影犹在。2001年，巴黎上演了由法国当代作曲家格拉德·珀雷戈维奇创作的音乐剧。古典兼具现代的音乐风范，映射在优雅的管弦乐中，并引进电子合成的"工业舞曲"元素，展现出了多元相融的魅力。其中，34首不同风格的精彩曲目，如"世界之王""阳台""爱"等，透出法国浪漫主义传统的美丽。音乐剧《罗密欧与朱丽叶》首演之后，风靡全球。2005年获奥地利维也纳"最佳音乐剧"奖、欧洲铂金唱片奖，并译成10余种语言，到包括中国在内的全世界16个国家巡演。当代媒体高度评价这部最新出现的音乐经典："世界上最著名的爱情

故事遇到了世界上最棒的音乐。""如果你一生只看两部莎士比亚剧，这绝对是其中之一。""21世纪最伟大的流行音乐剧！""新的巅峰！不朽的法国音乐剧《罗密欧与朱丽叶》代表了未来50年的音乐剧流行趋势！"

四个多世纪以来，自莎士比亚在世时代直到1987年，其作品在音乐中出现的篇目竟达不可思议的21362部。缘何莎翁之作音乐多？这要从《罗密欧与朱丽叶》的音乐故事说起。

首先，这部作品核心是一"情"字。爱情是"情"中最挚之情，加上悲剧结局，更强化了"情"的深刻和力度。于"情"之上，音乐与之有着天然的本质上的长于抒情关联。以音乐抒情，甚至不需要语言，时间过程中的音符就带着情感，造就了或喜或悲的抒"情"轨迹。这轨迹与人的心迹同步，达到直击人心的共鸣效果。

此外，莎翁的这部爱之悲剧，充满跌宕起伏的戏剧性：家族的世仇、深爱的告白，以及情侣的殉情等，戏剧性的起起落落与音乐的起起伏伏，发挥了两种艺术综合的优势。无论歌剧、音乐剧，还是交响音乐、钢琴，皆有表达"罗密欧与朱丽叶"故事的极大空间。故在莎翁的音乐之作中，这部作品拔得头筹。

这部凄美的爱情戏剧，有着诸如阳台、花园、陵墓，以及表白、仇杀、哀亡等等反差极大的景境。这就为音乐的刻画，留出了描摹空间。在抒情特质发挥的同时，也用音乐画笔，烘衬了《罗密欧与朱丽叶》中的种种场景；即使没有如歌剧或芭蕾舞剧那样的视觉效果，如柴可夫斯基幻想曲中劳伦斯神父的主题音乐，也带出了教堂空间的庄严肃穆。

作曲家创作，需要灵感的触发，也需要文本的参照。莎士比亚那厚重的悲剧文字，句句行行，皆为"罗密欧与朱丽叶"音乐故事的借镜之本。歌剧援用了原剧部分词语，交响音乐则从莎翁文本中撷取了大量词语性的启发。在音乐的抒发和刻画中，因有坚实的原作依托，音符便更浸透了莎剧本真性的深蕴。在柴可夫斯基创作那部幻想曲时，莎翁"罗密欧与朱丽叶"的字句常现作曲家脑海中，如："古往今来多少离合悲欢，谁曾见这样的哀怨辛酸。"

法国作家雨果说，这部爱的悲剧和它的两个人物，为全人类写出了"黎明的爱"。

黎明，一日之始。400多年来的日日夜夜，皆从"黎明"开始；400年以后的朝朝暮暮，也是"黎明"的延宕。莎翁的"罗密欧与朱丽叶"的音乐故事，从17世纪到21世纪，已经印下了几个世纪的漫长足迹。这表明了，这个题材这个故事，正带着"黎明的爱"，还在继续走下去，让音乐的"罗密欧与朱丽叶"和它的创造者莎士比亚，在不朽艺术之林中常青！

（2018.11.11）

音乐诗画　同渊共流

————·——·——·——————·——·——·——

　　音乐、诗、画，虽属不同艺术门类，但却能相通于一个艺术境界。历来，三者皆有意同流，无意分道。这"同流"之象，盖出自于"同渊"。

　　若论艺术之综合，在西方，还在宗教神堂刚刚萦绕音乐之刻，中国传统的诗画与音乐，就已联袂一现粲然辉彩。中国古代诗词与音乐本就同源。诗经韵律的音乐性，唐宋诗词以及元曲的可咏性，以至流传至今的一阕仙乐《春江花月夜》，正与唐代诗人张若虚名作同名共宗。三十六句诗文，每四一韵，以诗意和画境，刻画了江南清丽秀美的山水胜景。读诗似闻乐声灌耳，聆乐犹见画意入目。

　　而中国古老的绘画，从《韩熙载夜宴图》到敦煌壁画的"反弹琵琶"等，音乐元素与造型灵感则又一以贯之，相融不辍。以至引发现代音乐家赵季平就以"敦煌"为题，以音符为构图为色彩，再现敦煌壁画之恢宏与细腻，将传统艺术神韵纳入到交响的音画中。观画若聆音韵千啭，赏乐如看画境万象。

　　19世纪，也就是到了中国的清代，西方才有了一个色彩鲜丽的音乐流派——浪漫乐派。这是一个大师辈出名作如林的辉煌时代。其中，改变古典乐风的一个突破口，就是音乐接纳了姊妹艺术：诗歌与文学以及绘画。在这个时期，出现了两个新兴的音乐体裁，那就是"交响诗"和"交响音画"。顾名思义，这两种音乐形式皆与音乐之外

的艺术体裁相关。也就是说，直到 19
世纪初叶，不是单纯为诗歌戏剧谱曲，
形成歌曲和歌剧；而是以纯粹的乐音去
表达既定的诗情画意，这才构成纯音乐
交响于诗画之间的艺术现象。这种用乐
音更深层次开掘诗画意境的创作，在西
方，到了浪漫时代，才以层出的名作构
成了一道风景线。

　　史载，匈牙利音乐大师李斯特首创
"交响诗"。他的第一部交响诗以法国诗
人拉马丁的诗作《诗的冥想》为主题。
诗篇将人生当作死亡的前奏，这个颇
富哲思的命题，让李斯特乐思泉涌，并
以音乐术语"前奏曲"命名。他撷取交
响曲中的一个单乐章，运用奏鸣曲式结
构，呈示、发展、再现，以纯粹的音符
再次咏读了拉马丁寓意深刻的诗行。自
此，一种音乐与诗歌融为一体的"纯音

> 李斯特肖像

乐"形式横空出世，以至在这个美丽框架下，多年来演绎出不知多少美丽的诗意交响。

　　"交响音画"这一音乐形式，最早出现在俄罗斯作曲家鲍罗丁的《在中亚细亚草原
上》中。这是一幅交响风俗画，简洁逼真的音符，刻画了吉尔吉斯草原的风光风貌。
开头平行四五度的弦乐长音，构成空洞的音响效果，像是几抹轻灵悠远的线条，将草
原的空旷寂寥，刻画得惟妙惟肖。

　　说到交响音画的典型之作，非德彪西莫属。这位在音乐历史上从 19 世纪跨入 20
世纪的被称作"印象派"的作曲家，其乐风之名就与绘画相关。19 世纪末叶的法国巴
黎，以朦胧色彩刻画人的主观印象之画作，风靡艺坛。莫奈油画《日出·印象》问世，
人们即以"印象"来称谓这种新异的艺术风格。当时，音乐家德彪西终日跻身于这批
标新立异的艺术家之中。耳濡目染，他的音乐思维发生了嬗变。

　　他认为："音乐是由色彩和拥有时间的节奏形成的。"传统的旋律陈述与曲式结构，
以及功能和声、均衡配器，被德彪西视为羁绊。他用散点的音调、色彩性的和声、效
果性的配器，将音乐结构撕开，展铺横陈，犹若画布一般，任其用带有色彩的音响颗
粒，描画自己对于主题的"印象"。其中，他的代表作交响素描《大海》，就是以"印
象"笔法画出了"海上从黎明到中午""海浪的嬉戏"，以及"风与海的对话"，表达了

> 莫奈《日出·印象》

作曲家所说的"对海的尊重"。当我们聆听这部以绘画形式命名的"交响素描"时，无疑，仿佛看到作曲家将大海作为一张庞大的画布，在其上挥洒了丰富绚丽的印象性色彩。

从中国的古代到今天，从西方浪漫时代到近代，音乐与诗与画能珠联璧合于一体，并以纯粹的音符表达世间万象的诗情与画意，皆因艺术自身的相通。外在的意境和内在的意蕴，能让不同门类艺术同渊共流，起始点就是每一位艺术家内心的"通感"的艺术世界。因此，即使音乐描绘了视觉形象，然其根全在内心。如贝多芬所说，音乐往往是感触大于描绘。这个感触，就是"通感"，就是不同艺术门类的同渊。由此，艺术家方能放大了视野，成就了音乐也是艺术历史上的这种神妙的界域互融，留存下一份供后人咀嚼的特殊文化遗产。

（2016.10.29）

> 门德尔松像

音乐"画家"

　　瓦格纳听了一首刻画苏格兰海岸佳绝景观的乐曲《芬加尔山洞》。他赞叹他的德国前辈门德尔松是"第一流的风景画家"。这位作曲家用听觉的元素，作了视觉上的绘画，于是，就有了音乐"画家"这个称谓。

　　俄国那位化学家鲍罗丁，将音符与色彩"化合"，创作了描写吉尔吉斯草原的乐曲《中亚细亚草原》。此作，让音乐世界多了一个新的体裁："交响音画。"

　　从瓦格纳为门德尔松命名，到鲍罗丁为乐曲命名，总之，"画"走入了音乐疆域，让音乐家跨界，成了带引号的音乐"画家"。

　　溯源"音"与"画"，标题音乐，开拓了视觉空间。诚如李斯特所说："标题能赋予器乐以各种各样性格上的细微色彩。"如此，17世纪维瓦尔第的小提琴协奏曲《四季》，依照标题，以音符的"细微色彩"，刻画了春的苏醒、夏的豪雨、秋的斑斓和冬的嬉戏。接着，18世纪的贝多芬，他虽絮叨"表情大于刻画"；但《第六（田园）交响曲》，却有惟妙惟肖的音乐刻画：溪水、闪电、暴风雨以及雨过天晴。

　　19世纪，鲍罗丁创造了"音画"。20世纪，法国人德彪西与绘画纠缠在一起。他的《大海》叫作"交响素描"，他的《夜曲》叫作交响"三联画"。就连他开创的乐风，也受到印象派画家马奈名作《日出·印象》影响，嬗变为音乐史程上一个绘画式的音

乐概念——"印象乐派"。

当然，还有诸多不称"音画"却以画为题的作品。如李斯特的交响诗《匈奴之战》，取材于德国画家考尔巴赫的壁画；如穆索尔斯基《图画展览会》，灵感来自画家哈特曼的"古堡""市集""基辅城门"等画作；又如20世纪德国作曲家亨德米特，以15世纪画家马蒂斯·哥伦奈华特的三幅宗教画为题，创作了交响曲《画家马蒂斯》。

这些出自画里画外的音乐作品，是作曲家以"画家"身份，以音符"色彩"留下的音画之作。音乐家倾情于丹青，源自音乐本身的"色彩"元素。这在科学界和音乐界皆有认知。

古希腊时期就有关于音乐与视觉艺术关系的探讨，并聚焦在调性上。现代科技的发展，发现了八度音程内的七个音符，声波频率与相应光波中的七种色彩频率基本相符。英国科学家牛顿曾验证：红、橙、黄、绿、蓝、靛、紫七色，相当于C、D、E、F、G、A和降B音阶的七个音符。德国人基歇尔提出：音乐是光线的模仿，二者可互为表达。1720年，法国人路易斯·卡斯勒在《音乐与色彩》一书中，把声音界域与光谱

> 门德尔松水彩画作

色带按比例对照，发现最低音是红色，最高音是紫色。

此后，更有一些音乐家作感性的叙说。1876 年，音乐家波萨科特把黑色比作弦乐，把铜管与鼓类比作红色，把木管比作蓝色。同时段，俄国作曲家里姆斯基·柯萨科夫认为：调性中的 C 大调为白色、G 大调为棕黄色、D 大调为金黄色、A 大调为玫瑰色、E 大调为青玉色、B 大调为铁灰色、#F 大调为灰绿色等。他的后辈斯克里亚宾则认为：C 大调为红色、G 大调为玫瑰色、D 大调为黄色、A 大调为绿色、E 大调为浅蓝色、B 大调为铁灰色、#F 大调为湛蓝色等。1929 年，俄国作曲家萨巴涅夫又发议论，认为：C、D、E、F、B 这五个音符，相当于灰、黄、青、红、绿五种颜色，等等。

音乐家也以色彩为主题进行了创作。英国作曲家勃里斯的《彩色交响曲》，第一乐章是"紫色"，象征高贵、死亡；第二乐章"红色"，象征勇敢、欢乐；第三乐章"蓝色"，象征华贵、忧伤；第四乐章"绿色"，象征着青春、希望。

此外，人们还以色彩形容了"印象"中的音乐大师：莫扎特是蓝色的、肖邦是绿色的、贝多芬是黑色的、瓦格纳则闪烁不同色彩等。英国作曲家埃尔加就直说了：英国音乐是白色的。

自古以来，音乐与色彩无疆界。于是，音乐家让音乐入画，当了音乐"画家"。从感受与欣赏来看，这给爱乐者一个新的视角。诚如法国作曲家梅西安告诫听众："必须对色彩敏感，懂得声音与色彩之间的联系。"

当然，那些带引号的音乐"画家"之中，也有真画家。如门德尔松的苏格兰旅游日记，有音符也有绘画。这"日记"式的苏格兰素描，让人惊讶。而绿茵掩映城堡的水彩画，有多层次透视和逼真色彩，显示出这位"第一流风景画家"，名副其实，音画皆成。

此外，音乐史上还有颇具才华的画家。20 世纪初叶，"新维也纳乐派"领军人物勋伯格，曾用现代笔法，为与他一起创立"十二音体系"的学生贝尔格画了油画肖像。美国的格什温创造了"爵士风格交响音乐"，他还擅油画，为自己留下一幅颇有神采的自画像。

音乐家步入绘画，这是具有高超形象思维的艺术家跨界的直抒胸臆。摆弄音符的音乐家，无师自通成为画家，是因为音乐自身具有色彩。交响音乐有一门调配乐器色彩的学问，就叫作"配器"。在《配器法》中柏辽兹说："要给旋律、节奏、和声配上颜色，使它们色彩化。"因此，音乐色彩让音乐与音乐家颇多作为，这才有了站在我们面前的音乐的"画家"！

（2018.9.8）

画笔下的音乐大师

————————•————•————•————•————•————•————•————•————

　　19 世纪中叶之前，照相技术还没有出现。于是，无论皇胄权贵还是大师巨匠，他们留给后人的身影，往往是在画家笔下。实际上，在久远的没有聚焦镜头的年代，肖像画就是那个时代的"照片"。因此，在徜徉于西方各国博物馆和美术馆时，古典绘画中的人物肖像占了很大空间。就连中国清代的慈禧太后，也愿在入宫的西洋画师笔下一展尊容。再以西方音乐大师传留于世的形象为例：18 世纪，"乐圣"贝多芬留下的形象，在十几幅绘画和雕塑作品中；20 世纪，交响巨擘肖斯塔科维奇总是皱着眉头的痛苦表情，却大都出现在照片上。

　　人们在聆听西方古典音乐之刻，往往自觉或不自觉地唤起对于作曲家形象的关注。如听贝多芬"英雄性"的交响音乐时，罗曼·罗兰在文字中所形容的大师"猛狮"般的形象，又从视觉上添加了对其音乐更深层的感悟与理解。因此，可以这样认知，音乐大师能以久长刻镂在人们心灵中和铭记在历史进程中，有赖于音乐上的不凡创造，也得益于画家笔下所刻画的大师形象。

　　在照相术还没有出现的时代，诸多音乐家大多在名不见经传的画家笔下，留下了自己的身影。即使像为莫扎特画了有名的未完成肖像的兰捷，或是名叫施蒂勒的画家画了同样有名的贝多芬创作《庄严弥撒》时的肖像，这些画家在艺术历史上鲜有记载；

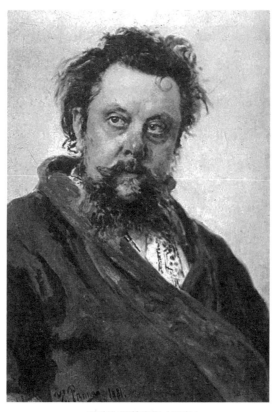

> 穆索尔斯基肖像（列宾）

只是过于出名的音乐家出现在这些流传下来的肖像中，才使画家得以扬名。

但展开艺术长卷，许多彪炳于史的绘画艺术大师，却常常在其诸多传世名作中，也有音乐大师的肖像跻身其间。有趣的是，艺术史上以时序出现的各大画派画风，如古典风格、浪漫风格、现代风格等，几乎都有在音乐领域也同样盛名粲然的大作传留。

安格尔是法国新古典主义的旗手。在他的《大宫女》《泉》等杰作中，不显眼地屹立着一位音乐演奏大师，那是 18 世纪意大利小提琴家帕格尼尼。素描肖像以简洁灵动的铅笔线条，勾勒出音乐家沉稳淡定的神貌，与他那"魔鬼颤音"一般激越华丽的演奏技巧几无关联。但画家以线条的力量挖掘了帕格尼尼的乐魂。这幅看似随意的素描，却是安格尔的一次精心创作，画家为完成这幅素描不知画了多少草稿，至今在美术馆中，仍可看到他的倾心之作的这些"前奏"。

与音乐一样，19 世纪是辉彩绚烂的浪漫主义时代。在巴黎，比安格尔小 18 岁的画家德拉克洛瓦，与音乐大师肖邦及其女友作家乔·治桑是好友。于是，在画家创作《自由引导人民》这幅旷世杰作之刻，也为友人创作了肖像。画上，肖邦演奏钢琴，女作家倾情聆听。这是一幅未完成作品，后被裁成两截；肖邦的一幅悬挂在巴黎卢浮宫

的展壁上，乔治·桑的一幅则在丹麦哥本哈根美术馆亮相。肖邦的肖像，线条劲烈，色彩强烈。他的忧郁与隐忍，洋溢着时代的和个人的鲜明色彩。这幅画将这位远离故土却心系乡愁的艺术家的内在与外在神貌，作了强化性描画，揭示出了肖邦的灵魂。

在俄罗斯，浪漫主义思潮衍化为批判现实主义的"巡回画派"。其中，留有名作《伏尔加河纤夫》的画家列宾，为俄罗斯民族乐派的诸多音乐家创作了肖像。他的画笔，刻画了里姆斯基·柯萨科夫、斯达索夫、里亚多夫等人形象；特别是他为穆索尔斯基所作的肖像，与德拉克洛瓦异曲同工，皆现出了音乐家在内心与外貌上那种风云起伏的跌宕与激扬。

20世纪初叶，印象派的画风不仅以光与色的点描浸染在画布上，而且也弥漫到音乐家的音符中。在印象画派的故都巴黎，同样崛起了音乐上的印象派，代表人物就是德彪西。当然，那时已有了照相机。于是，印象派画家聚焦在光怪陆离色彩中的过往的音乐大师，涂抹在画面上，就仅是一个"印象"。雷诺阿笔下尽现赤裸裸的浴女，但也转身画了交响乐队以及一代歌剧宗师，年长他28岁的瓦格纳。那画面已没有了安格尔素描的确切，也少了后来者油画上的有形可循。他的画笔游离于光影之下，刻画了一个朦朦胧胧的乐魂，就像瓦格纳歌剧"莱茵的黄金"一样迷蒙虚幻。将印象画风涂抹在音乐家肖像中，确是独撷风采，别具一格。

20世纪现代画派大师毕加索与同样是现代派音乐鼻祖斯特拉文斯基有过太多的合作。音乐家那些充满不谐和音的现代芭蕾舞剧，就由毕加索进行了现代风格的舞台设计。当然，画家也不吝笔墨，和安格尔一样，为斯特拉文斯基画了一张速写肖像。在大师放浪不羁的画笔下，流畅且夸张的单线描画，笔触洗练，简洁传神。

用文字来说绘画，就和用文字说音乐一样，总有阻隔之感。但这又提供了一个机会，让人们像寻找音符一样，去寻阅与想象那些创造了音乐的大师形象。他们在音乐中获得永恒，同样，也在画笔下得到了永生。

（2017.5.3）

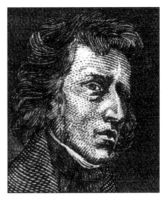

> 肖邦像（德拉克洛瓦）

画家笔下的音乐足迹

 艺术各有界域，也有相通汇融，钱锺书先生称这种现象为"通感"。音乐家步入过画境，画家笔下也曾留下音乐足迹。

 爱画的音乐家以及爱乐的画家，史上大有人在。不然，在古老的东方怎会演绎出"琴棋书画"这艺界"四友"？不然，怎会在 19 世纪西方有那么多"音画"的交织与交集？高山流水多有书画濡染，琴瑟音韵也点亮过山水画境。至于走在从卢浮宫到埃尔米塔什美术馆等西方名画荟萃之地，则会感受到另一个静静"画廊"。它不是哪一个藏画的宫与馆，而是人们从多处馆藏以及音乐故乡汇聚于脑海中的一个艺术廊阁。

 茨威格有一本名著，叫作《人类群星闪耀时》。他将不同界域的大师巨擘，喻为无限天宇上闪耀着的"群星"。几个世纪以来的音乐大师，也如一穹星空，在这座"画廊"中静静地看着我们。

 当然，这个画廊并不存在。但它却像历数星座一样，收罗了一个长长名单。其中，肖像主人耳熟能详，画家也真实存在，但不谙熟。从威尼斯画派无名氏画家，到莫扎特的画家亲戚兰捷（Joseph Lange）；从俄国画家库兹涅佐夫（Nikolai Kuznetsov），到美国画家多尔宾（Froed Dolbin）。这几十位画家把从维瓦尔第、莫扎特、贝多芬直到埃尔加、艾夫斯、肖斯塔科维奇等蜚声世界音乐大师的神貌，皆做

了精细刻画。

这些名不见经传的画家，也留下了经典。如施蒂勒（Joseph Karl Stieler）那幅刻画贝多芬创作《庄严弥撒》情景的油画，就成为这位大师"标准"肖像，传存于世。

在这个小小"画廊"里，人们也会惊奇发现，如安格尔、德拉克洛瓦、列宾、雷诺阿、毕加索等名声显赫的绘画大师，竟也钟情于为音乐与音乐家造像。画幅显现了当画家遇到音乐，美丽的音乐会给他们美丽的灵感。

与音乐存在着不同时代的不同流派一样，绘画史上以时代为序的艺术流派，如古典、浪漫，以及现代艺术流派，几乎都有代表性画家为不同流派的代表性音乐大师创作的经典。

安格尔（J. D. Ingres）是古典时期重要画家。在他的《大浴女》《泉》等杰作之林中，还屹立着一位音乐演奏大师，那是 18 世纪意大利小提琴家帕格尼尼。这幅淡淡的素描，与小提琴家"在琴弦上展现了火一样的灵魂"的演奏风范似不关联；但画家却以线条的力量，在简洁灵动的铅笔勾勒中，画出音乐家内心的沉稳与淡定。看似随意的素描，却是安格尔精心之作。为这幅素描，他画下许多草稿。至今，美

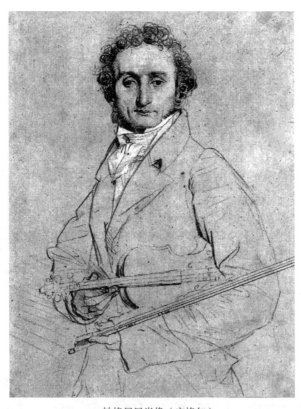

>帕格尼尼肖像（安格尔）

术馆仍展陈他这一倾心之作的"草图"。

在19世纪浪漫主义艺术纪元，法国画家德拉克洛瓦（Eugène Delacroix）创作了《自由属于人民》这幅旷世杰作，同时也为友人画了肖像。

德拉克洛瓦的油画《肖邦与乔治·桑》，如今裁为两截。女作家乔治·桑那一半画，现存丹麦哥本哈根美术馆；肖邦这一半画，现存卢浮宫。这幅

> 肖邦与乔治·桑（德拉克洛瓦）

油画肖像，线条劲烈，色彩强烈。肖邦的忧郁与隐忍，洋溢着时代的和个性的鲜明色彩。画家聚焦于音乐大师内心与外貌，以豪放笔触，画出了肖邦的灵魂。

在俄罗斯，浪漫主义思潮催生了批判现实主义的"巡回画派"。其中，名作《伏尔加河纤夫》的作者列宾（I. Y. Repin），曾为俄罗斯"民族乐派"诸多音乐家创作了肖像：里姆斯基·柯萨科夫、斯达索夫、里亚多夫等。他画的穆索尔斯基肖像，线条张扬，色彩劲厉，一股不羁气场，刻画了音乐家音符的跌宕与心潮的激荡。

20世纪初叶，"印象派"画风让光与色点描在画布上，也弥漫到了音符中。"印象乐派"的代表人物是德彪西，他的形象，大半出现在照片中。于是，同代印象派画家的光影，便多掩映在过往的音乐大师身上。

> 瓦格纳肖像（雷诺阿）

雷诺阿（Auguste Renoir）笔下总是裸女，但他也转身画了德国的一代歌剧巨擘瓦格纳。在印象画风中，这个人物没有了素描与油画的写实性的确切与真切。游离于光影色块之下的这位大师，犹似一个朦朦胧胧的乐魂，就像他的歌剧所刻画莱茵河的波纹的一样，迷蒙虚幻，似有又无。

20世纪现代画风纷呈。艺术大师毕加索（Pablo Picasso），与现代派音乐鼻祖斯特拉文斯基一起，在新世纪西方艺术世界，掀起了革命性的创新潮流。作曲家尖利刺耳的音响造就的芭蕾舞剧《春之祭》，就盛邀浸透20世纪现代新风的画家毕加索，进行了"原始主义"风格的舞台设计。当然，画家也为艺友

>斯特拉文斯基（毕加索）

斯特拉文斯基画了多张速写肖像。在大师看似潦草放浪的画笔之下，流畅且夸张的单线勾描，洗练简洁地再现了艺术同宗的音乐大师的神貌。

在这个无形的音乐"画廊"里，可以浏览是绘画的也是音乐的艺术历程。从帕格尼尼到斯特拉文斯基，这是一个音乐艺术流派的演进过程；从安格尔，经德拉克洛瓦、列宾，到雷诺阿、毕加索，这是一个绘画艺术的演进过程。奇妙的是，他们几乎同步合拍走来，让人们领略到从古典到浪漫、从印象到现代等诸多风格流派的美丽与魅力。

作为姊妹艺术，绘画与音乐相通。不少音乐家以绘画为题，用音响色彩造型；不少画家以音乐和音乐家为题，用线条与色彩创造。感恩音画相通，这为人们带来一个双重艺术空间和两种可融合的艺术享受。

（2018.9.9）

银幕：音乐经典的又一演绎

————————·———·———·———·———·———·———·———·———·———·———·———

最近，聆听了电视屏幕上一部谍战剧的一首插曲。那是舒伯特名作《小夜曲》的演绎：歌词嵌入了剧情元素，快节奏衬腔形成"紧拉慢唱"的别样情状。字幕上作曲之署名，赫然标明是已去世 120 余年的舒伯特与 21 世纪一位中国作曲者的合作。这种时空远距的"创作"是否得当，且不必论；但西方古典音乐经典能走上近代乃至当代影视荧屏，这一演绎，却为人们增添了感受其魅力的又一渠道。

电影初始，本是无声。音乐率先介入了：银幕之下，音乐家在现场演奏钢琴，为影片配乐。自此，无声电影有了生气。在有声时代的电影中，音乐作为一个艺术手段，其声画结合的表现力得到充分彰显。在还没有原创电影音乐时，以及在有了专门电影作曲时，西方音乐经典的声响，始终贯穿在一个多世纪以来的银幕之上。银幕，成了演绎西方音乐经典的又一舞台。

以舒伯特来说，他的《降 E 大调钢琴三重奏》就曾出现在电影《机械师》的场面中。作为配乐，这首乐曲还为著名导演库布里克的《巴里林登》营造出幽静深邃的意境。西方音乐经典走入银幕的实例，为数诸多。如还是库布里克导演的电影《发条橙》，贝多芬的《第九交响曲》曾多次发声。又如，电影《走出非洲》中，有莫扎特《A 大调单簧管协奏曲》；电影《现代启示录》中，有瓦格纳歌剧《女武神》音乐；电

影《太空漫游》中有 R. 施特劳斯哲理性的《查拉图斯特拉如是说》以及 J. 施特劳斯轻快的《蓝色的多瑙河》，等等。

在电影《七宗罪》中，人们听到了巴赫那首优美的《G 弦上的咏叹调》；而在获奥斯卡奖的电影《沉默的羔羊》中，同样引进了巴赫名作《哥德堡变奏曲》。巴赫的典雅音符闪烁在银屏上，为剧情敷上了神妙的色彩。在人们印象中，古代巴赫是距近代电影最远的一个作曲家。但是，他的音乐却频频点亮银幕。在电影《沉静如海》中，巴赫的音乐几乎成了剧情的主线。人们常常认为，巴赫那部带有技巧性的《十二平均律钢琴曲》，很有一点技术性的"枯燥"。但在这部电影中，男女主角就是在流畅的"C 大调前奏曲"中邂逅，并演绎出了电影整个故事的主脉。

在发端于 20 世纪的影视艺术中，音乐已成为一个专业化的独立门类。其中，借鉴已存世几个世纪的西方古典音乐经典，一直延续到现在。因此，它已远不是为"无声电影"做一个"有声"的填充，而是表明西方古典音乐与近代影视这两个艺术载体，就有血脉依存的关联。

托尔斯泰指出："音乐是直接作用于情感的艺术。"音乐能够充分揭示出多元化情感的深层状态，以直击人心，引发共鸣。无论在生活中或是在戏剧中，音乐可以将人的丰富的情感世界，依据或不依据具象的情节故事，在一定的时间演进过程中，直接抒发出来。这个特质使以故事与情节为主体的影视作品，往往借助于音乐，强化了其所需要的情感与气氛。曾有一种说法"情不够，歌来凑"，这是从反方向道出了音乐的抒情特质及其在影视中的作用。

此外，音乐的抒情虽是一种共性情感的表述与抒发，却还可以在音符的流动中产生具象的联想。法国作家罗曼·罗兰在聆听了拉赫玛尼诺夫的《第二钢琴协奏曲》第二乐章那段哀婉旖旎的旋律时，就联想到一个具象场景：那是在第二次世界大战的战争废墟上，人们经历着痛苦和无奈，以及渺然的希冀。这个联想的情状如同电影画面，深深刻在作家心里。而这段饱蕴情感的旋律，后来也确实走到银屏之上，抒发出了动人情感，也烘托出了具象场景和境域的氛围。

如此，音乐在影视这个综合艺术形式中的功能和作用，就在于"抒发"情感和"营造"气氛这两个层面。那么，影视音乐中运用既有的而不是原创的西方古典音乐元素，又为什么会频现亮采呢?

如果说，原创的影视音乐与影视本身结合更紧一些，那么，现成的古典音乐片段的选用，则呈现出另一优势，那就是：这些历经几百年之久的音符，在时间的过滤中已经成为人们耳熟能详的尊崇心仪的经典。当它们不是在音乐厅而是在影视银屏这个独特载体上现身时，会使银幕前的观众瞬息之间凝神屏息，洗耳恭听。同时，也会在他们熟识的音调中不露痕迹地一同走进银幕之上的故事或人物的深处。这种聚焦效

果，是新创作的影视音乐所不可能即时即刻达到的。当然，这个优势或许会带来与剧情游离之虞，因此，影视中所运用的古典音乐，大多选择精粹断片，点出亮彩，然后收束，这会恰到好处且又强烈彰显出西方音乐经典在银幕上的美丽与魅力。

请出包括遥远的巴洛克时代的音乐大师维瓦尔第、亨德尔、巴赫，以及人们奉为乐圣的莫扎特、贝多芬、舒伯特、J.施特劳斯以及近代的拉赫玛尼诺夫等巨擘登上银幕，百年影视中的古典音乐身影，才尽显其穿越时空跨越界域的强大的艺术力量。人们常说的西方音乐经典的"不朽"，银幕之上的再演绎也是一个辉璨百代的聚光点。

（2017.12.31）

电影给音乐的一个"回报"

— · —— · —— · —— · —— · —— · —— · —— · ——

1862 年，音乐家德彪西和电影先驱者卢米埃同在法国诞生。当德彪西开创带有视觉元素的"印象乐派"时，卢米埃兄弟则倾心也是视觉元素的电影的发明。那时，早于电影诞生的音乐，纷纷走向银幕，为"无声电影"带来了第一个"有声"。那时，古典大师隐去名姓，在银幕上默默与影像进行着声画相融。他们共同走过了电影的草创年代。

20 世纪中叶，电影已然成为声画并茂的艺术载体。此时，与海顿的《再会交响曲》一样，古典大师的心血之作如同谱架上湮灭的烛台，渐次离开了银幕。

但，电影没有忘记音乐。也从 20 世纪中期开始，电影给音乐以"回报"：银幕上出现了以音乐大师为主题的电影故事片。

1936 年，《伟大的恋人贝多芬》面世，虽响动不大，却是这类电影的一个开端。1938 年，米高梅电影公司拍摄了讲述"圆舞曲之王"约翰·施特劳斯的影片《翠堤春晓》。浪漫故事和优美音乐，开银幕新风，风靡世界，并获第 11 届奥斯卡多个奖项。自此，音乐电影一发而不可收。可奉为经典的音乐影片，跨越影乐两界，受到几代人的青睐与喜爱。

这些历经望百之年的音乐影片所涵盖的大师巨擘，形成一部电影的音乐史程。贝

多芬在 1936 年走上银幕，并在 1994 年再度重拍，以《不朽的情侣》重新命名再度问世。此外，还有《复制贝多芬》《贝多芬先生》等多部影片问世。影界敢于大胆演绎大师。音乐学者所表述的贝多芬深爱侄儿卡尔，在银幕上竟成为他与弟妹私通的亲生骨肉。乐圣也有了床上镜头。是史实还是虚构，虽未引起论辩，却让囿于大师神圣的爱乐人，既尴尬又活生生地见到了贝多芬人性的另一面。

电影《舒伯特》演出了"歌曲之王"31 岁短暂的一生。1945 年美国影片《一曲难忘》，以及《春天奏鸣曲》出演了波兰音乐大师肖邦令人难忘的艺术人生、爱国情怀和情爱悲剧。另一部《春天交响曲》，则将 19 世纪浪漫主义音乐家舒曼和克拉拉的艰难身世作了演绎。奥斯卡奖的又一获奖影片《一曲相思情未了》是从音乐巨匠李斯特在魏玛的爱情生活，透视了他的一生。

柴可夫斯基与富孀梅克夫人长达 14 年的柏拉图式情爱通信，颇富戏剧性。于是，这段史实被拍成了影片《音乐挚爱者》。1969 年，苏联电影《柴可夫斯基》上映。153 分钟的传记情节，再现了这位俄罗斯音乐大师的 53 岁悲歌生涯。早在 20 世纪 50 年代，以俄罗斯音乐家格林卡为主题的影片，以及 1970 年影片《挪威之歌》中的挪威音乐家格里格，再现了 19 世纪"民族乐派"的艺术成就。

歌剧大师威尔第、印象乐派创始人德彪西，皆以影片延续着音乐史程上一个个侧面。20 世纪的交响大师马勒的传记影片以及有马勒夫人阿尔玛出场的《风中新娘》，则将创造现代乐风的马勒，在现代电影中作了有情节的史实刻画。

音乐传记影片中声望最高的，是 1984 年华纳兄弟公司出品的电影《莫扎特传》，这部由福曼导演、汤姆·休斯克饰演莫扎特的影片，一举囊括第 57 届奥斯卡八项大奖。影片以意大利音乐家萨耶埃里作为 PK 莫扎特的独特构思，体现了天妒英才观点，刻画了莫扎特的跌宕生涯。

音乐影片的另一脉，不是人物而是作品。日本电影《火红的第五乐章》，以一个交响乐团和德沃夏克的《新大陆交响曲》为贯穿，展示了这部经典的优美与深邃。二战期间，肖斯塔科维奇在德军围困列宁格勒的日子里，创作了《第七（列宁格勒）交响曲》。在饥寒交迫的生死线上，音乐家聚拢一起，向全世界演播了这部"为流血的俄罗斯谱写"的交响乐。这个伟大的历程，拍成了同名影片《列宁格勒交响曲》，引发人们对悲壮岁月的忆念。

音乐影片中许多技巧性演奏，常由许多演奏大师出镜饰演，精湛的演艺表达了他们的自豪与荣幸。如被誉为"当代小提琴一代天骄"的克莱默，饰演了 18 世纪小提琴大师帕格尼尼；20 世纪钢琴大师里赫特饰演的李斯特，展现了 19 世纪"钢琴之王"的华丽技巧。当代澳大利亚钢琴大师大卫·赫夫考，曾出现在以他为原型的电影《阳光灿烂》中。电影银幕既再现了位踞乐史的大师形象，又仿如一个音乐舞台展现了当

代艺术家的精彩技艺。

　　铭刻乐史上的大师，离开我们已有百年或几百年了。如今再现，不是静态的定格肖像，而是说话的演奏的有喜怒哀乐情感的活生生人物，这就留下一个像与不像的问题。现代电影塑造形似并不难，但神似却是艺术积累与探求中的新创造。影片《莫扎特传》中的莫扎特，发出了声声"嬉笑"，展现了大师的乐观天性，成为今人认知莫扎特的一个典型符号。这笑声和他的音乐一样，透出了乐天与明快，带有莫扎特音乐的"阳光"特征；这笑声也塑造出莫扎特不谙世事投入音乐的专注，以及稚童一般的正直与纯洁。这个神似的创造，给了我们很"像"莫扎特的认知。

　　音乐曾经慷慨地挟助了电影，使其在无声时代焕发了光彩；电影也回报了音乐，以影像手段将已跻天国的"乐圣"其人其作，活生生地再现到我们面前。这是一部活动的影像音乐历史，也是引领我们穿越时空抵达大师身边的美丽邂逅。当电影感恩音乐时，他们的回报，又让我们感恩电影。离开古典音乐那个遥远年代，萌生于和发展在现代的电影，让我们距离大师更近了，感受经典更深了。

（2018.10.3）

音乐"愤青"的"行为艺术"

———·———·———·———·———·———·———·———·———·———

　　无论哪个时代，总有些俗说的"愤青"留下不少难忘的事。艺术史程上也有他们的足迹。

　　说到音乐，那种灵感突至的方式，方使音乐家激情四溢。贝多芬曾猛然冷水浇头，让音符随一头淋水泛滥到楼下邻居居室。这虽是个人的冲动"行为"，却常挟带灵感，让杰作不是写出而是涌出。重要的是，走出个人，在时代大背景中，敏感的音乐家也常极富正义感，现出"愤青"般的激烈言行。在他们身上，这也是"灵感"，堪为一种"行为艺术"。当然，这也就跨界于音乐之外的广袤的社会之中了。

　　罗曼·罗兰曾写道："大革命爆发了，弥漫全欧。这，立刻占据了贝多芬的心。"当巴士底狱陷落，诗人希那哀特写出"专制的铁链断了"的诗句时，青年贝多芬率先预定了这部诗集。在大革命高潮中，他将《第三交响曲》，献给时代骄子拿破仑。当其称帝，贝多芬则愤斥这个"凡夫俗子"，涂去题献，再标名广义"英雄"，以寄其"共和理想"。同一时代，音乐家舒伯特用文字写下题为《可悲啊！人民》的诗，指斥专制使"无限的痛苦在折磨着我"。在维也纳，被称为"舒伯特小组"的团体，在警察监视的档案中留有"不良"记录。

　　作为音乐家，贝多芬和舒伯特只在思想和言论上发出愤懑之慨，并构成音乐风格

> 革命时代的柏辽兹

上的"英雄性"和"忧郁感"。只有到了大革命爆发的年代，音乐"愤青"才有了更激进的"行为艺术"。

　　欧洲进入法国大革命时代之时，法国音乐家柏辽兹正经四次考试三次失败，刚获"罗马奖"，准备深造。但他却拿起枪，上街高唱《马赛曲》，投身到枪林弹雨的巷战之中。1830年，这名音乐战士将《马赛曲》改编为气势宏大的管弦乐曲，并在扉页写下"献给一切有声音、有心灵和有热血的人"。

　　比柏辽兹小10岁的德国音乐家瓦格纳，在15岁那年，贝多芬音乐的英雄气质，怦然击中了这位同乡的年轻心灵。他说："我的心激动得快要破碎了。"当时，欧洲革命风潮激荡。音乐少年的敏感心灵，心向革命。在1848年德国大革命那一年，瓦格纳发表了直接题为《革命》的文章；在1849年德累斯顿的"五月起义"中，他成为街垒中一名战士。为此，他遭到通缉。在李斯特等正义音乐家的帮助下，瓦格纳避到瑞士等地，开始长达近12年的流亡生涯，直到1861年解除通缉，才回到祖国。流亡中，他创作了歌剧《罗恩格林》等音乐作品并撰写了《艺术与革命》等文章。在他的

音符中，在他的文字里，始终布道"革命"。即使离开街垒，只在艺术领域，他的理想也是革命：对传统歌剧瓦格纳进行革命性的变革，终以音乐戏剧的宏大格局，创作了巨作《尼伯龙根的指环》，成为一代歌剧艺术宗师。

而今看来，大约从贝多芬开始，在音乐发展的漫长途程中，不乏与时代息息相关的音乐"愤青"。他们的"行为艺术"，既是音乐的也是政治的。比如，苏联的那位旷世而立的音乐大师肖斯塔科维奇，其留于后世的肖像总是皱着眉头。他曾两度遭到斯大林的公开批判，在压抑中度过了一生。有幸未被清洗的这位音乐家，在其死后留下的回忆录《见证》中，尽述了他在现实中没有爆发的苦闷。但那时，在音乐里，他也有"愤青"一般的爆发。在第二次世界大战中，在德军围困列宁格勒的900个日日夜夜里，肖斯塔科维奇创作了标题为"列宁格勒"的《第七交响曲》。多少年来，作品皆解释为一部抗击德国法西斯侵略的爱国之作；近年来，多方考证，也有观点认为，此曲融进了作曲家对于斯大林"大清洗"年代的"愤情"表达。

音乐和任何艺术形式不同，是与人类的情感有着最直接最感性相通的一种艺术样式。在时间的流动中，人的情绪情感情致能够直接表达出来；就像当时当刻当场的嬉笑怒骂，表达时不需任何联想和想象，不需任何间接介质的再传达。这个"直接"的特征，让音乐直通直达直击直叩人的内心。因此，在音乐之外，任何社会的时代的以及个人的际遇，皆可触动音乐家的感情或灵感。于是，不仅成就了烙印鲜明的作品，也导致了他们投身于音乐之外的社会活动和革命行动，以至可以拥有流亡十余年的"光荣历史"，这不啻为音乐"愤青"的一种跨界的"行为艺术"。

究其渊源，往往性格造就命运，命运造就艺术。音乐的感性特质作为诸多音乐家性格的构成因素，使他们以正义之感，步入"愤青"行列。可以说，多多少少，音乐这个敏感的艺术淬炼了音乐家的性情，激发起他们的"愤青"行为；大大小小，音乐家的敏感性情又以"愤青"式的"艺术行为"，跨界出不凡生涯，同时催发他们给后世留下激情四射的不朽之作。

（2017.4.8）

"音乐王国"中的"音乐国王"

———·———·———·———·———·———·———·———·———·———·———

历年来，在中国国家领导人访问柬埔寨时，迎宾晚会的节目单上，少不了的是老国王诺罗敦·西哈努克创作的歌曲。这位中国人非常熟悉的老朋友，在命运多舛的政治生涯中，在临朝理政的同时，又以深厚的艺术造诣，在文学、电影和音乐上多有建树。他曾以中柬友谊为主题，创作了歌曲《怀念中国》和《我亲爱的第二祖国》。歌中唱道："啊！光荣伟大的中国，我向你致敬，我衷心热爱你，把你当作我的第二祖国！"

在听到西哈努克深情歌曲的那一刻，我蓦然想到，自古至今，世界上确有许多深谙音乐艺术并可称为音乐行家的国家元首居于政治与音乐两个界域。在"音乐王国"中，他们是"音乐国王"。

刚刚辞世的泰国国王普密蓬，就是一位有着专业背景的音乐家。作为维也纳音乐学院的"名誉院士"，他不是虚担名分，而是名副其实确有音乐成就。7 岁时，他迷上了单簧管，自此国王竟会演奏八种乐器，奠下了深厚的音乐根基。18 岁，他开始作曲，有 44 首作品传留于世。普密蓬国王创作的一些歌曲曾载誉联合国教科文组织"优秀作品"之列。

普密蓬国王是当代"音乐国王"。追溯久远，18 世纪中叶，德国腓特烈大帝是一位理政统军御万民的王者，但他还是德国音乐大师巴赫家族的学生与挚友。据说，巴

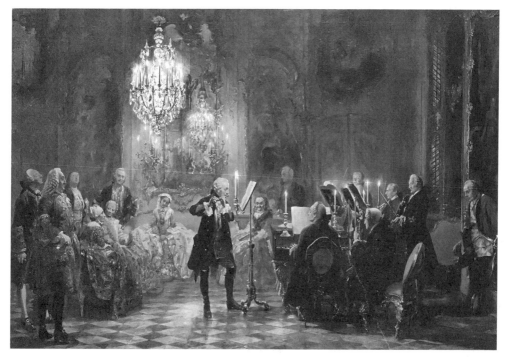

> 腓特烈大帝演奏长笛

赫名曲《音乐的奉献》就是向这位葆有音乐才华的帝王致敬之作。腓特烈大帝研习音乐，并擅奏长笛，曾多次在宫廷音乐会上独奏。曾有一幅传世画作，描绘了国王吹笛，小巴赫为之钢琴伴奏的情景。此外，他还为长笛创作过百余首乐曲。能演奏又能作曲，这位帝君当无愧"音乐国王"之誉。

在欧洲，有一个权威的国际音乐盛会"比利时伊丽莎白女王国际音乐比赛"。20世纪初叶登基的这位比利时女王，酷爱音乐。自幼师从比利时著名小提琴大师伊萨依，练就精湛演奏技艺。女王终生以小提琴为最大爱好。比利时以女王为主题发行过各种纪念邮票，几乎都有小提琴陪伴，或就以她演奏的情状为图。1929 年，比利时创办了一个国际性音乐比赛，先以小提琴比赛为主，后规划为小提琴、钢琴、作曲三年一轮的赛程。这个赛事之称，就以"伊丽莎白"命名。

在欧洲，英国女王辖下的一位首相，更是杰出的音乐家。爱德华·希思 8 岁就学习钢琴，校园中他是琴艺精湛的佼佼者，并以专业技巧演绎过巴赫、莫扎特、肖邦等人的作品，多获奖项。音乐评论称"他的演奏显示了他具有很完美的音乐家才能"。15岁时，希思开始指挥生涯。退出政界后，他曾担任伦敦交响乐团名誉指挥。在日本演出时，希思以指挥手法的灵动和钢琴演奏的精妙，获"第一流业余音乐家"的盛誉。

无独有偶，1920 年波兰联合政府的总理和后来的国家总统帕德雷夫斯基，是一位

列入权威的《格罗夫音乐与音乐家辞典》的专业音乐家。辞典写道：他是"一代钢琴大师，尤擅长演奏肖邦作品。1915年起致力于波兰独立，曾从政至国家元首。1922年恢复钢琴演奏生涯。"他的演奏曾震惊沙皇，以至沙皇惊呼这是一位多么有才华的俄国艺术家啊，当刻，帕德雷夫斯基高声纠正："我是波兰人！"退出政界后，他巡回演奏，誉满世界。波兰人更把他与肖邦并列，视之为波兰民族的骄傲。

在"音乐王国"，这些"音乐国王"集政治与艺术于一体，为音乐增色添辉。同时，又油然让我们去想，音乐作为一种高雅的艺术，究竟给这些"国王"一些什么助益？

希思说过："音乐是我一生的支柱。每天工作结束回到家里，我总得打开唱机，聆听一两首曲子。要是有三四天听不到音乐，那对我来说就比不吃饭还难受。"这就是说，音乐已经融化到了他们的生命之中，成为一种不可或缺的生活方式。而他们从音乐中汲取的力量，又使其在从政中鲜明彰显出音乐的情感气质。如泰国国王普密蓬，音乐铸就了他的体恤民众贴近百姓的情愫，在治国大业中成为全民景仰的一代明君。

"音乐王国"中的这些"音乐国王"，在音乐的潜移默化中，对于人的情感世界有了更深入更贴近的感悟，这化为他们理政御国的自觉或不自觉的积极元素，为国家带来了体现人文风范的民族尊严和关爱黎民众生的济世情怀。可以说，这个艺术上的异彩，是在特殊层面上极为特殊地显露出了音乐惊人的力量。

（2016.10.25）

"殊途同归"的那些音乐事儿

————————·————·————·————·————·————·————·————·————·————

俗话说"条条大路通罗马"。那些游弋于各路各处各界的英才俊杰，终会归于一条心仪之路。风云史程之上，钟情于音乐的人们，留下了他们"殊途同归"的仆仆风尘。

当然，有诸如莫扎特那样自幼就滚在音符里没有"殊途"的人，也有肖斯塔科维奇那样严格接受音乐科班训练的"专科"人。但细察乐史，半路出家或在各域流转终能"殊途同归"者，大有人在。

20 世纪初叶，时任波兰总理和外交部部长的帕德罗夫斯基，是跻身于 19 世纪浪漫主义钢琴巨擘，位居 20 世纪钢琴大师之前的音乐艺术家。如此高超的音乐造诣和专业的音乐经历，似不应再有"殊途"。但在 20 世纪初叶，帕德雷夫斯基转身从政。1919 年在凡尔赛会议上，这位波兰音乐家使他的祖国获得新生。此后，他成为新的波兰共和国的总理兼外交部部长。他执权虽只有 10 个月，却有 20 世纪的波兰国父之誉。最终，他回归音乐，并留下至今盛传于世的音乐贡献。

音乐历史上还有一些音乐人有另样的音乐事儿。最初，他们奉父母之命，循家族之续，"童子功"时期的学业，与音乐无关。如 19 世纪浪漫主义音乐大师舒曼、柴可夫斯基和西比柳斯等人，尽管自幼焕发音乐才华，却遵从家命入学于枯燥的法律专业。舒曼在莱比锡法律学校痛苦地学习，他的母亲也说："他的生活，犹似在朦胧的云

雾中。"舒曼"20年苦斗"之后，终于回到音乐怀抱。至此，我们才有幸一聆如《梦幻曲》那般不朽的音乐经典。舒曼和柴可夫斯基、西比柳斯一起，从法律这个"殊途"，"同归"到了音乐天国。而柏辽兹尽管有一腔音乐热血，却在医学院拿起了解剖刀。他说，"我充其量只能给人数已经多得惊人的庸医队伍再增加一名庸医罢了"。最终，他与家庭决裂，没有当"柏辽兹大夫"，而成了"浪漫中的浪漫"音乐家。

俄罗斯民族乐派的"五人团"，实际上由五位业余作曲家组成：鲍罗丁先学医，并获博士学位，同时又是优秀的化学家，在科学上有重要发明；居伊是大炮制造工程师；穆索尔斯基是陆军少尉；巴拉基列夫是铁路局货运站办事员；里姆斯基·柯萨科夫是海军军官。

这些"殊途"上人，皆"同归"音乐，且有音乐经典传世。如化学家鲍罗丁，直到36岁，才写出《第一交响曲》。迟到的科学家，留下的作品不多，但交响音画《中亚细亚草原》《"勇士"交响曲》和歌剧《伊戈尔王》，让他不愧为音乐大师。诚如评论家所言："没有一个音乐家只写了那么一点作品而能永垂不朽的。"

这些音乐大师是在"圈外"度过了对于音乐来说极为宝贵的童年或青年。但他们大器相对晚成的"殊途同归"，毕竟也造就了纪念碑一样流传百代的经典作品。

还有，一些国家政要也走在音乐之外的"殊途"上。他们有音乐才华，常在繁忙国事之余或退休之后，跑出"殊途"，暂时或较长"同归"于美丽的音符中。这不是休憩，而是音乐给了他们躬耕政事的游刃有余的情商积淀。

早年，在整个欧洲燃烧战火之刻，普鲁士国王腓特烈仍每晚餐后演奏长笛。他曾向小巴赫学艺，与长笛大师匡茨切磋技艺。国王能吹奏今天依在演奏的专业性很强的长笛协奏曲。此后，美国总统杜鲁门擅弹钢琴，常以莫扎特和肖邦之声，在白宫招待宾朋。美国国务卿赖斯受到过专业音乐训练，她的一手钢琴技艺，在退出斡旋世界政事的外交生涯之后，回归音乐，尽展才华。德国总理施米特离任不久，演奏了莫扎特《第三钢琴协奏曲》，并灌成颇有销量的录音唱片。他是唯一贵为元首的录音专辑的灌制者。20世纪30年代，爱德华·希思曾是牛津的管风琴家，擅长演奏巴赫作品。1970年担任英国首相，他把音乐带进唐宁街10号。希思还是颇具才华训练有素的指挥家。以色列总理巴拉克也弹得一手好钢琴；至于在会弹钢琴的温文尔雅的政治家中，强硬的内塔尼亚胡则常沉浸在温柔的《月光奏鸣曲》的键盘起落中。这些不是"玩票"而是有很高音乐造诣的"殊途"人，却或早或晚或在业余终"同归"于音乐这个美丽的艺术世界中。

与"条条大路通罗马"一样，"殊途同归"的那些音乐人的那些音乐事儿，表明了博大与精微的音乐，对于涵养人们的精神世界，持助人们多元化的事倍功成，可谓是一个重要的"杠杆"与"支柱"。

（2018.9.18）

> 《时代》封面上的
帕德雷夫斯基像

帕氏生涯的 "三段体"

　　这个 "帕氏"，不是 16 世纪意大利宗教音乐家帕勒斯特里纳，不是 18 世纪小提琴大师帕格尼尼，也不是 20 世纪著名歌唱家帕瓦罗蒂。这个 "帕氏"，身处 19 世纪末叶和 20 世纪中叶，他是总理，也是享誉世界的钢琴大师和作曲家。

　　那个 "三段体"，是借用音乐结构上的一个黄金公式，亦即有对比有统一的 "ABA" 三段结构。在所有时代所有作曲家的所有作品中，几乎都贯穿着三段体结构。有的是音乐体裁，如三个乐章的协奏曲等；有的是音乐的曲式结构，如奏鸣曲式等。总之，三段体不独出现在逻辑思维中，更是音乐中一种人尽皆知的常识，是作曲上的一个颠扑不破的定理。而在这位 "帕氏" 的生涯中，"三段体" 式的履历，让人们感受到他的人生的丰富，以及又是如此出神入化的富有音乐气质。

　　这位 "帕氏"，就是波兰人帕德雷夫斯基。

　　虽然，政治界域不乏深谙音乐的 "领导人"，如德国腓特烈大帝是一位长笛演奏家，比利时女皇伊丽莎白是一位小提琴家，泰国国王普密蓬就学过维也纳音乐学院，柬埔寨的诺罗敦·西哈努克亲王是不少歌曲的作者等；又如英国首相希思可以指挥管弦乐队，美国总统克林顿会吹萨克斯，国务卿赖斯钢琴弹得不错等；但这些政治家跨界到了音乐，还属业余所好，远没有达到波兰这位 "帕氏" 的专业水准，以及因其钢

> 帕德雷夫斯基像

琴演奏和作曲始为音乐上泰斗级大师而留名于音乐史程。

　　说到"帕氏"生涯之初，亦即三段体的"A"段，那是音乐。他自幼习琴，11 岁公开演奏；而且即使在钢琴上铺下布毯，无视黑白键，他也能娴熟弹奏。乐史之上似乎只莫扎特才有此奇功。6 岁时他的开始作曲，这和莫扎特也在 6 岁写出了编为作品第一号的《小步舞曲》比肩而立，又堪一媲。19 岁时，他从波兰的库里洛瓦卡小村来到华沙，在音乐学院钢琴系学习乃至授业，后又到维也纳深造。28 岁起，他在巴黎、伦敦、纽约等地作钢琴独奏巡演。在 19 世纪浪漫主义钢琴巨擘肖邦、李斯特、安东·鲁宾斯坦兄弟等人之后，在 20 世纪拉赫马尼诺夫、阿劳、阿图尔·鲁宾斯坦、霍洛维兹等大师之前，帕德雷夫斯基已是一位世界级的钢琴家。英女王维多利亚在自己日记中曾赞曰："我确实认为，他可以与鲁宾斯坦平起平坐。"刚刚 30 岁的"帕"氏获此评价，可见其艺术造诣之深厚。同时，他又创作多部钢琴、交响音乐、歌剧和声乐作品，交响曲《波兰》和歌剧《曼鲁》等，至今仍是他的著名曲作。19 世纪末叶20 世纪初，高超的音乐造诣和专业的音乐经历，使"帕氏"以名满世界的声誉，成为继肖邦、莫纽什科等音乐大师之后的又一波兰名人。世人视这位旷世奇才，必以音乐为其毕生之业。

　　但，帕德雷夫斯基又是一位至诚的爱国者。他甚至以革命者的姿态为祖国的独立

投入对沙俄的抗争。他说过："一个人再伟大，他也不可能脱离和超越他的民族。他犹如一棵麦穗，一朵鲜花，他是这个民族的一部分。"1915 年以后，他在美国募集资金建立各种政治组织，在加拿大训练一支 22700 人的波兰远征军。他的爱国声望日渐高涨，成为一位令人瞩目的政治人物。1918 年 11 月 11 日波兰独立，结束了 123 年被瓜分的屈辱历史。1919 年 1 月 17 日，帕德雷夫斯基成为独立波兰的总理兼外交部部长。他和他的国家得到美国、英国、法国、意大利等国承认。4 月 2 日，又代表波兰参加了巴黎和平会议。

巴黎和会，我们并不陌生。会上列强将德国在中国的殖民统治转日本为继，公开侵辱了中国主权。因此，爆发了外反列强、内惩国贼的五四运动。在同一会议上，这位波兰总理兼外交部部长奔走斡旋，使独立的波兰获得国际承认。但传记作家皮耶罗·拉塔利诺又写道：他"始终无法洞穿所谓'现实政治'的秘密"。和中国一样，弱国无外交，巴黎和会仍与他诸多理想有差距，加上国内政局复杂，帕德雷夫斯基思忖了自己的去从。

1919 年底，随着冬雪掩埋了落叶，他放下了只执掌 10 个月的显赫的政治权杖。随后，他担任的大使等外交身份，也在一年多后全部辞去。至此，帕德雷夫斯基的政治生涯画上了句号。但，波兰人民仍尊其为 20 世纪的波兰"国父"。

这一段也算波澜壮阔的从政生涯，虽为时不长，却是游离于音乐艺术之外的一个政治"插曲"。在音乐结构上，可以视作为"三段体"中与"A"段有强烈对比的"B"段。

1921 年的五月之春，"帕氏"无官一身轻，又回到了钢琴悦动的琴键上和恣意挥洒的作曲中。与音乐完全不搭界的政治生涯，作为有着强烈对比的三段体中的人生"B"段，戛然休止。情有独钟的那个浸透音乐辉煌的生涯"A"段，开始再现。

此刻，离帕德雷夫斯基辞世还有 20 年，恰如青春年华一样，音乐在这段岁月中再绽辉煌。经历了不长时间的跨界，他回来了。还是在美国以及欧洲，他继续钢琴家的演奏生涯。他如是说："我认为自己弹奏得比以往任何时刻都要出色！"评论界则更具体更明确地指出"帕氏"在回到再现的音乐人生之后，有了全然不同的成就。乐评家科托认为："我们又重新在两大洲的音乐厅里找回了当年演奏会的美妙气氛。这个响亮的名字如同过去一样，把人们召集在一起。此人正是帕德雷夫斯基，独一无二的帕德雷夫斯基。他的演奏依旧热情，依旧充满了诗歌韵律。然而，他的演奏方式似乎又加入了某些超前的元素，那时的我们还未曾了解的元素。他不断向我们展示一条光明大道。"

在这个有些溢美的评论的背后，重要的是有事实支撑：他是唯一一位能将麦迪逊公园 16000 张门票销售一空的钢琴大师；另一个事实也是一个数据：20 世纪已兴起的录音技术留下帕德雷夫斯基 183 张唱片，其中 103 张是他在音乐回归之后，亦即人生

涯际"A"段录制的。此外，他还在一部《月光奏鸣曲》电影中饰演了钢琴家角色。

最后 20 年，帕德雷夫斯基为这个世界留下了珍贵的艺术遗产，特别是他的钢琴演奏理念，影响了几代人。他的那段至今盛传于世的音乐箴言——"一天不练琴，只有自己知道；两天不练琴，评论家会知道；三天不练琴，听众全知道"，已成为后世钢琴演奏的戒律以及后世钢琴家所恪守的规则。

晚年，帕德雷夫斯基多在美国巡演并长期留居。以他的艺术成就以及为波兰独立所做的历史贡献，美国授予他"自由战士勋章"。1941 年 6 月 29 日，他与世长辞。当年，美国为他举行了隆重的国葬。1960 年，在阿灵顿公墓的帕德雷夫斯基纪念碑揭幕时，美国总统肯尼迪曾说："今天我们聚在一起是为了对本世纪最伟大的人表示敬意。这个人就是帕德雷夫斯基，优秀的音乐家与政治家。但是最重要的是，他是一位有勇气而且学识渊博的人。"

1992 年 6 月 29 日，帕德雷夫斯基的遗体运回华沙，安葬在圣·乔万尼大教堂。在波兰，除了以"肖邦"命名的著名国际钢琴比赛外，在比德哥什还创办了以"帕德雷夫斯基"命名的国际钢琴比赛，至今已举办十余届。中国的钢琴家不仅参赛，如李明强、但昭义等著名钢琴家还担任过评委。

20 世纪中叶，当人们开始为电影明星疯狂的时候，帕德雷夫斯基作为音乐家，却被人们像"神"一样崇拜。法国音乐家圣·桑曾形容他是"不小心跑去弹钢琴的天才"，但这个天才的演奏和演说激动着他的故乡波兰以及美国和欧洲民众。他的爱国情怀、音乐才华、广博学识、聪颖个性和多语特长，震惊世界。很多国王、总统都以谈到自己和"帕氏"交情为荣；当这位身高 1.83 米的艺术家站在舞台上时，他们都会起立以表敬意。

在音乐疆域，跨界者大有人在。有的只在艺术门类中徜徉，如瓦格纳于音乐之外还写小说和剧本，门德尔松是一位颇有专业范儿的水彩画画家，而勋伯格竟可以用现代笔法为自己的学生贝尔格画出油画肖像；另一些人也如"帕氏"一样，满溢政治豪情，柏辽兹曾在巴黎打过巷战，约翰·施特劳斯手执提琴曾鼓舞革命示威，而那位瓦格纳曾是德国当局通缉的政治犯以致流亡国外多年等。但谁也没有如帕德雷夫斯基那样，从音乐跨界到一国政治首脑，高踞总理和外交部部长之位。虽帕德雷夫斯基只短暂从政，但这出于他的拳拳爱国之心，诚如其言："我爱音乐，但这比不上我的爱国心。"这便是他以及他的音乐不朽于世的又一重要原因。

"帕氏"及其音乐先人，他们跨界，特别是关注国家命运的政治跨界，于今还能启示我们，那就是：从艺先要做人。

（2019.9.11）

"第一枚"中的"第一人"

————— · ————— · ————— · ————— · ————— · ————— · —————

　　这里说的"第一枚"，是通信的邮资凭证：邮票。1840 年，英国发行了叫作"黑便士"的世界"第一枚"邮票。先是邮票图案上出现了君主国皇，后来各界域的著名人物便在这个小小方寸天地中，纷至沓来。音乐大师也在其中。

　　这里说的"第一枚"，不是世界第一枚"黑便士"邮票，而是世界上以音乐家为主题的"第一枚"邮票；

　　这里说的"第一人"，不是"黑便士"邮票上的维多利亚女皇，而是第一次出现在邮票上的那位音乐"第一人"。

　　与其他主题只有"一枚"最早的邮票不同，音乐家主题邮票的"第一枚"素有不同的说法。最早，在德国汉堡州和汉堡市的西北部，易北河右岸峭壁上，有一个叫作阿尔托纳（ALTONA）的地区。1889 年，这个地区发行了一套地方运输邮票。这是由包括了文学家歌德和席勒德奥古典文化名人组成的一套邮票，其中五枚中就有音乐家莫扎特、贝多芬、瓦格纳。

　　从时间上讲，这个年代，堪为音乐家邮票之"第一"。但是，德国国家邮政是在1872 年正式发行邮票，汉堡州、市近旁的这个阿尔托纳（ALTONA），只是德国本土的一个地区，它所发行的这套地方运输邮票，不仅为非德国国家邮政正式的邮票发

> 阿尔托纳：莫扎特 1889　　　> 阿尔托纳：贝多芬 1889　　　> 阿尔托纳：瓦格纳 1889

行，而且在世界权威邮票目录上皆不曾记载。因此，不少集邮人从"国家邮政"发行邮票这个正规角度来审视，虽其发行时间最早，却未将其列为音乐家主题邮票的"第一枚"，而是把 1919 年由波兰"国家邮政"正式发行的"波兰第一届国会"邮票中的一位人物，视为这个音乐家主题邮票中的"第一枚"。

　　当然，从"国家邮政"正式发行邮票这个正规原则出发，1919 年当是世界上最早发行音乐家邮票的年代。因此，波兰这一年发行的邮票当为世界"第一枚"音乐家邮票，而这枚邮票上现身的那位音乐家，当是世界最早在邮票上现身的音乐"第一人"。

> 波兰：帕德雷夫斯基 1919

　　这个人叫作帕德雷夫斯基，时任波兰总理兼外交部部长；因此，他才有了可以走上这套政治"名人"邮票上的"资格"。那么，帕德雷夫斯基是政治家还是音乐家？他到底是怎样的一个"名人"？

　　这位波兰总理兼外交部部长，6 岁就开始作曲，并从名师研习钢琴；19 岁时，他已在华沙音乐学院钢琴系授业教学；28 岁起，在巴黎、伦敦、纽约等地帕德雷夫斯基作钢琴独奏巡演。在 19 世纪浪漫主义钢琴巨擘肖邦、李斯特、拉赫马尼诺夫等人之后，在 20 世纪阿劳、鲁宾斯坦、霍洛维兹等大师之前，他是一位世界级的著名钢琴

家。同时，他又创作了多部钢琴、交响、声乐作品，具有高超的音乐造诣和专业的音乐经历。

20世纪初叶，帕德雷夫斯基转身从政。1918年11月11日波兰独立。1919年，他和德莫夫斯基与会巴黎凡尔赛会议，使独立的波兰获得国际承认，从而结束了123年波兰被瓜分的屈辱历史。帕德雷夫斯基遂成为新生的波兰共和国的第一届总理兼外交部部长。后因政见不合，他执权只有10个月。但，波兰人民仍视其为20世纪的波兰的"国父"。帕德雷夫斯基短暂从政，是出于他的拳拳爱国之心，诚如其言："我爱音乐，但这比不上我的爱国心。"

离开政界之后，他回归音乐，走过了自己再事艺术的人生。作为钢琴大师，他留下了至今盛传于世的音乐箴言——"一天不练琴，只有自己知道；两天不练琴，评论家会知道；三天不练琴，听众全知道"。

作为世界"第一枚"音乐家邮票，在波兰共和国成立伊始，帕德雷夫斯基是以政治家身份走进方寸天地的。但他又是一位从当年到如今皆为世界公认的杰出音乐大师。虽然，在世界各国发行的政治人物邮票上，许多人物确实也与音乐息息相关，如德国的腓特烈大帝是一位长笛演奏家，比利时女皇伊丽莎白是一位小提琴家，泰国国王普密蓬是一位业余音乐家，诺罗敦·西哈努克是不少歌曲作者等；但他们只是音乐的爱好者，并非专业的音乐艺术家。他们虽与音乐有关，却不可与书写在专业音乐历史上的帕德雷夫斯基相媲。因此，尽管这个"第一枚"在邮票发行的题旨上并非"音乐"，而是跨界到了"政治"，但登上邮票的这个人却是专业的杰出的真正的音乐大师。

从波兰在1919年就为帕德雷夫斯基发行邮票，直到21世纪，我们可以在波兰以及其他国家发行的邮票上多次见到作为钢琴家、作曲家，以及爱国者和政治家的帕德雷夫斯基。

1960年，波兰邮政为他的百年诞辰发行了纪念邮票。在这枚邮票上，可以看到帕德雷夫斯基是以钢琴家的姿态走上邮图的。那是他的演奏钢琴的侧面肖像。深沉的黑色调，更显示出古典音乐的庄严肃穆与绵长悠远。

同一年，美国邮政以"自由战士勋章"获得者为主题，发行了纪念邮票。正值这位曾在美国进行艺术活动的艺术大师的百年诞辰之刻，他从艺术又回归到了政治，在勋章的造型中镶嵌上了帕德雷夫斯基的威严肖像。他曾多次在美国巡演并长期留居美国，并于1941年在美国辞世。当年，美国为他举行了隆重的国

> 波兰：帕德雷夫斯基 1960

葬。1986 年，波兰为纪念在芝加哥举办的"美国国际邮展"发行了纪念邮票，并以与美国有着深厚渊源的帕德雷夫斯基肖像为图案。

此后，波兰邮政在 1989 年、1999 年纪念《凡尔赛和约》70 周年和 80 周年，发行了纪念邮票。1919 年，正是帕德雷夫斯基与德莫夫斯基代表波兰参加了在法国举行的凡尔赛会议并签署《凡尔赛和约》，这两枚邮票图案皆为两位政治家的肖像。

1988 年，1998 年在为"波兰独立"70 周年和 80 周年发行的纪念邮票和纪念邮资片上，帕德雷夫斯基又以政治家身份出现在邮图上。

2010 年，正值帕德雷夫斯基诞生 150 周年，波兰邮政则在已经发行的"波兰音乐家"系列邮票中，将帕德雷夫斯基与著名音乐家席曼诺夫斯基等人一起，踞于纪念邮票之上。这些邮票虽大多没有再出现与他为伴的钢琴，但在音乐世界，他的名字已经为人们带来了动人的音乐之声。

在波兰，除了以"肖邦"命名的著名国际钢琴比赛外，还在比得哥什创办了以"帕德雷夫斯基"命名的国际钢琴比赛，至今已经举办了十余届。

1919 年，当帕德雷夫斯基第一次出现在波兰"国家邮政"正式发行的纪念邮票上时，集邮人无不视其为最早登上"国家名片"的音乐大师，并将这枚邮票尊为音乐家专题邮票的"第一枚"。对于这枚小小的红颜色邮票，以及其衍生的邮品，如珍贵的 1919 年的实寄封片和美国邮政的纪念邮戳以及邮票漏齿等变异品类，多年来皆是我珍爱备至的悉心集藏。

此外，我还收集到一枚美国的纪念封。那是在 1960 年纪念帕德雷夫斯基邮票的首日封上，加贴了 1919 年波兰发行的世界第一枚音乐家邮票，并加盖上 1996 年帕德雷夫斯基逝世 55 周年的纪念邮戳。这枚具有邮政性质的纪念戳记，上面刻镂了帕德雷夫斯基的肖像。邮戳有日期，也有地名"得克萨斯州"。戳记文字表述了这位波兰人作为政治家、爱国者和音乐家的身份，并以醒目的"自由捍卫者"文字，对其给予评价。这枚美国纪念邮戳赫然加盖在波兰这枚早期邮票上，构成一枚跨国的有三个跨度近 80 年的集邮趣味品。在这枚纪念封上，出现了诸多的关于帕德雷夫斯基的专题信息，如美国和波兰邮票、首日封左边饰、纪念邮戳等。特别是纪念封中间的波兰克拉科夫城图案，传达了帕德雷夫斯基从政的经历：1910 年初，他在克拉科夫竖立纪念碑以庆祝波兰骑士团在格鲁瓦德战役中大胜日耳曼人。纪念碑揭幕仪式吸引近 16 万波兰民众参与。此时，他认识了国家政党领导人罗曼·德莫夫斯基，并在战后和他一起代表波兰参加了凡尔赛会议并签署《凡尔赛和约》。

2019 年，帕德雷夫斯基参加巴黎和会百年之际，波兰以这位当年的总理和外交部部长为主要邮图，发行了一枚小型张。但有趣的是，这枚小型张的图案是以波兰安全印刷厂印行的纸币上的名人为邮图，全张现出纸币的形貌，但又确实是一

枚"大邮票"，即小型张。这枚小型张以雕刻版印制，色泽淡雅，细腻精美，殊有创意。

> 波兰：帕德雷夫斯基 2019

纵观音乐家邮票发行的历史，从邮政的权威性看，波兰"国家邮政"当为正统正规的权威发行；从发行的时间上看，1919 年则为音乐家主题邮票发行的最早年代。因此，1919 年波兰"国家邮政"发行这一枚印有帕德雷夫斯基肖像的邮票，就是世界音乐家专题邮票中的"第一枚"；而杰出的钢琴艺术家，波兰人帕德雷夫斯基，就是出现在世界邮票上的音乐"第一人"。

如今，我们叙说这个"第一枚"中的"第一人"，既是对于关于音乐家主题邮票发行历史的一个回顾与梳理，也是对于这位享誉世界跨界音乐大师所创业绩的认知。

（2019.1.12）

"莎皇"天籁之声的美与魅

———·———·———·———·———·———·———·———·———

　　聆听"莎皇"美如天籁的声、魅若圣音的唱,那还是早在只闻其声鲜见其人的录音带和 CD 时代。其夫婿著名作曲家安德鲁·劳埃德·韦伯创作的音乐剧《猫》《歌剧魅影》等经典唱段,就是通过她的演绎而识之。虽非全本而是段片,却让我入耳为惊。惊,就惊在了这声音之美与魅,犹似第一次感受到了歌唱的全部力量。

　　这人,我称之为"莎皇",就是英国歌唱艺术家、"歌界女皇":莎拉·布莱曼!这个称谓显示了我的几分或十分的膜拜,因说"莎粉"太轻飘了,不够庄重;称其为"皇",亦堪符实。特别是在 2008 年北京奥运会开幕式上,她与刘欢在中国隆重登场,一曲《我和你》,更让她的天籁之声离我们更近了。自此,这个似高踞天界的"莎皇",悄悄来到了我们身边。当然,随着网络的广为传布和各种现代新媒介的承载,她的全本的剧和单唱的歌,也日渐充溢在我们耳鼓的小小空间中。但,那却是经耳入心的仙声妙乐。

　　"莎皇"的经典之声,几乎遍及音乐剧、歌剧、艺术歌曲,以及包括摇滚乐等流行歌曲。而她的声线之惊人美丽,曾经承接着过多的形容词语:晶莹、轻灵、纯净、清新、婉转、高亢等。这天籁之声不仅出自其出色的原生嗓音,更框定在她的唱法多元上。许多听者和乐评人用了"跨界"二字,以示莎拉·布莱曼这个"多元"之状。

>莎拉·布莱曼

她有深厚的古典音乐根基。

莎拉·布莱曼曾经以《交响乐》(Symphony)命名她的世界巡回演唱会。一曲"伊甸园"竟以古远的格里高利圣咏为音乐背景。"莎皇"对于古典歌剧经典唱段更不仅谙熟于心，而且咏歌于外。在 20 世纪和 21 世纪被现代乐潮冲击的音乐舞台上，她从容沉静地咏唱了巴洛克时代亨德尔歌剧《里纳尔多》中著名咏叹调《让我哭泣》；意大利浪漫主义歌剧经典《图兰朵》中蜚声世界的《今夜无眠》等。就在她踏进维也纳的斯蒂芬大教堂之刻，这座曾留下莫扎特、贝多芬等乐圣足迹的建筑，让她脱开霓虹闪烁华灯璀璨的现代空间，而诗意的深从内心发出感叹："这里实在特殊！有着暗黑的浪漫风，以及神秘的天使精灵风。当你进入其中，这双重感觉包围着你，就像回家一样舒服。我想，这里是全世界大教堂之中，我最喜欢的一座，因为它的歌德式建筑呈现了最崇高的信仰，可以在这里举行我的演唱会，对我的一生意义重大。"莎拉·布莱曼曾经三次获日本"最佳古典音乐"金唱片奖。新世纪到来，"莎皇"特意出版了古典风格的精选专辑《金选》(Classics)。古典，犹如一切音乐之根脉，深植于这位被称为"月光女神"的心灵之中，并以艺术化的音乐深蕴塑造着她的愈加美丽的声线。

她有戏剧性音乐刻画的灵动。

莎拉·布莱曼曾经是 20 世纪兴起的新的音乐样式音乐剧的经典演绎者。从百老汇的《窈窕淑女》到她身居主角的《猫》和《歌剧魅影》等，这一融古典与通俗音乐风范的大众化舞台剧，让"莎皇"转身化为一个个灵动的音乐形象，以她的声与形，

深深刻镂在了世界爱乐者的心扉之间。音乐剧的唱法不同于古典歌剧，美声的高深技巧和略显夸张的表达，在这里便更具有了离近现实的朴质与单纯。这个新的唱法带着馥郁的民谣风气息，并将古典歌剧的咏叹与宣叙两大元素，以"优美"为旨，化为载歌载舞的动听歌调。曾经，一夜之间许多歌调就传布甚广，成为流行的经典曲目。"莎皇"在《猫》剧中以灵巧的声音塑造了那个可爱的杰米玛；在《歌剧魅影》里，克里斯汀娜动人的歌，在她的初演首唱中，成为 20 世纪音乐剧中的经典。即使是"现代"的音乐剧，她的演绎也会得到"古典"的认可。1984 年"莎皇"演唱的音乐剧《安魂曲》中的"求主垂怜"一曲，成为英国历史上少有的最受欢迎的拉丁文古典歌曲，她也以此得到了格莱美奖古典最佳新艺人提名。

她有与时俱进投入新音乐的激情。

生于 20 世纪 60 年代的莎拉·布莱曼，已经身处一个多元音乐交汇于世的新时代了。这个时代的一个最大特点就是音乐有了"速度"。这个"速度"一是紧系时代的快节奏和新歌调，一是音乐风格和技巧几乎日新月异更新。因"速度"，在音乐上与时俱进才不致落伍。1995 年，"莎皇"发行了摇滚专辑《苍蝇》（Fly），这是她和彼得森合作的第二张专辑，她的伙伴以吉他演奏驰名世界，是美国"The Bangles"乐队的支柱。"莎皇"的这张摇滚音乐专辑，以苍蝇的视角看世界，带有叛逆与讽刺的意味。其中主打歌曲《名誉至上》（A Question of Honour）使她以另样的形象出现在人们的视听中。这个莎拉·布莱曼犹如百变女神一般，以时代先锋的摇滚的冲击力，再度提升了人们对她的认知。

同时，她对于刚刚出现并流传甚广的优秀作品，虽非首唱，却精心演绎。

如 2000 年前后，电影《泰坦尼克号》带着一曲《我心永恒》在世界各地传布。"莎皇"不计已有歌坛巨星席琳·迪翁的首演巨大成功，依然在原唱的基础上作了让音乐厅鼎沸尽欢的再度演绎。

2003 年，"莎皇"撷取中东异国情调，以流行观念，在《后宫：一千零一夜》专辑中以舞曲风格拓开新的音乐。与时俱进不仅为她的艺术带来了激情，而且让音乐因时代而延宕着更久长的生命力。

"莎皇"犹如一个百变歌者，从古典走到现代。和她的声线一样广阔，她的唱法囊括了美声、民谣、通俗和流行，而音乐剧这个融多种唱法于一体的"结晶体"，更辉烁着她那月光一般的纯净和美丽的声音。

"莎皇"所唱，数不胜数。有人精中求精，把其经典列为三曲，即《战争结束》，由甲壳虫乐队约翰·列侬和妻子于 1971 年圣诞前夕为反越战而创作的经久不衰的现代圣诞经典名曲。《斯卡布罗集市》，作为第 40 届奥斯卡提名影片《毕业生》插曲，曲调凄美婉转，深触人们心灵。《告别时刻》是意大利歌剧流行音乐，她与盲人歌手波

切利的合唱取得巨大成功，传布世界。尽管人们一直把她以不同风范演唱的曲目多作经典编排，但无论数目几多，人们总是想聆听得更多更多。

这是因为，我们的"莎皇"以跨界的精湛技艺，让她的天籁之声产生直击人心的美与魅。

"单打一"的专门家固然可敬，但跨界且跨出精彩和经典的，却是在每个"单打一"中都做到了"专门"。这不是客串不是票友，而是在歌声的一个个界域都付出了专业化的刻苦习练和创造，达到了各有造诣的至高专业水准。如此，我们才可以在一曲《我心永恒》的不同唱法汇融中，感受到"莎皇"艺术的永恒——天籁之声的美与魅。

（2019.9.12）

歌德、席勒：走向音乐深处的文学大师

维也纳是闻名于世的音乐之都。走在犹有乐声伴行的街道上，处处可见海顿、莫扎特、贝多芬、舒伯特、约翰·施特劳斯、马勒等音乐大师的身影。这里有他们的故居，那里是正上演他们作品的剧院；这里有他们出入频频的斯蒂芬大教堂，那里是聚集一起的音乐家安息之地；这里路过了以他们命名的精致的广场，那里地上镶嵌上了他们不朽的名姓。还有街头商肆打出了海顿糖果、莫扎特巧克力和贝多芬葡萄酒的招牌，以及随处可见高高矗立的巨人一般的他们的青铜塑像……

在维也纳犹如有序线谱一样的街道上，在那些杂沓散落在路边的音乐符号中，最令我惊奇的是，在高音谱号图案草坪上那座著名的莫扎特塑像近旁，虽有点距离，但却对称屹立起两位不是奥地利人也不是音乐家的人物塑像，他们是德国人歌德和席勒。

此时，我在思忖：为什么在奥地利首府，德国这两位文学巨匠如此高大的矗立着？为什么在音乐之都，这两位非音乐的大师与音乐大师比肩而立？这不能不去寻找音乐与文学的渊源，以及歌德、席勒这两位文学人物与音乐的关联和过从。

音乐和文学是姊妹艺术。在音乐体裁里，与文学关联至深、过从甚密的样式，不在少数。如歌曲是诗词与音乐的结合，歌剧是剧作与音乐的结合，标题音乐是文字词语与音乐的结合，清唱剧是组诗与音乐的结合，等等。此外，在理论上音乐与文学乃

至文字的关系就有着更为深入的说辞和论究了。

英国评论家沃尔特·佩特说了一句石破天惊的话："一切艺术都趋向于音乐。"这是溯源艺术之根，即因诗词之韵皆源由音乐这一现象，而得出音乐开启语言之本体的观点。诚如德国哲学家赫尔德在他的《论语言的起源》中指出的："最早的人类语言是歌唱，那也是一种人所固有的、非常适合于他的器官和自然本能的歌唱。"而当音乐之中不依赖于语言的"纯音乐"发展和鼎盛之时，及至造就了如巴赫、莫扎特、贝多芬等以音乐语言承载起人类及世界大象万千的音乐巨擘之刻，则将音乐推上了艺术峰巅。这改变了长期以来认同文字语言高于音乐的传统观点。

但，传统的观点也很有力量。黑格尔在论述"音乐与诗"时，明确指出音乐是一种情感性的声音语言。因此，带有概念上的模糊性和不确定性。他认为，诗亦即文字的表述可以克服音乐的这种局限性。因为诗使用的是纯粹精神性符号，即词汇语言；这语言具有明确的概念和具体的指向，能使纯粹的人的精神状态走出模糊，具有音乐所无法给予的确定性。其实，在音乐界域早就有了关于音乐不确定性的认知。这个"局限"，恰是音乐的一个特点。正是这种不确定性，给予了作曲家广袤的思想和情感，也有幸让聆者有了更阔大的感受、想象、体悟、认知的主观空间。

这个理论上的不同看法，并不影响音乐在自己轨道上依然故我地与文字行进，亦即与文学长期的不辍的融汇合流。因此，这两大艺术潮流本身也就不再纠结于谁先谁后、孰高孰低了。也是历史事实所表露的，在他们携手共进中，音乐因文学而更多

> 歌德、席勒雕像

彩，文学因音乐而传布更久远。这时，我又回望到那两位矗立在音乐家群落中的文学"大咖"，他们的声名在音乐中非但不减分毫，反倒更是精彩纷呈。因为，这是两位向着音乐深处走去的文学巨人……

歌德和席勒是 18 世纪末叶欧洲"狂飙突进运动"的中坚人物，其人之作是浪漫主义时代文学的扛鼎重器。歌德穷毕生之力打造的诗剧巨著《浮士德》，将真实刻画与奔放想象融汇，将现实生活与古代神话传说糅合，在众多人物和诸多场景中，时庄时谐、色彩斑驳，以现实主义与浪漫主义相结合的隽永构思，达到极高艺术境界。郭沫若指出，《浮士德》是一部"灵魂的发展史""时代精神的发展史"。歌德的这部巨作，深深打动了浪漫乐派的作曲家。

音乐大师李斯特不敢冒昧步入宏大的"浮士德"全诗架构，只撷取其中的一个魔灵式人物梅菲斯托菲尔，先是写了题为《梅菲斯托菲尔圆舞曲》的钢琴曲。接着，作曲家用他所创造的"纯音乐"与诗结合的浪漫主义音乐样式"交响诗"，改编成交响性的同名管弦乐作品。这个只有 10 分钟的交响诗《梅菲斯托菲尔圆舞曲》还不足以表达李斯特阅读歌德诗句所带来的震撼，于是，他又用音符刻画了女主角玛格丽特以及把主角浮士德音乐化。那是 1857 年，在歌德辞世 25 年之后，李斯特以三个乐章的传统的交响曲体裁，写出了 70 分钟的《浮士德交响曲》。这三个乐章分别是浮士德、玛格丽特和梅菲斯托菲尔。不曾与歌德谋面的李斯特虽曾与歌德同在魏玛居住过，但音乐让诗也让他们在两种艺术样式的融合中，相见并相通了。

继李斯特之后，19 世纪法国作曲家古诺，以歌剧这个综合了诗剧与音乐的庞大音乐形式，创作了音乐与剧的"浮士德"。面对歌德以 64 年时间构筑的这部长达万行的诗剧巨著，古诺也未敢采用全诗作为歌剧脚本，仅将歌德原作的第一节和女主角玛格丽特与浮士德的爱情悲剧截取下来，撰就歌剧脚本。作曲家发挥了音乐的抒情特质以及法国音乐优雅、匀称、洗练、真挚的风格，创作了这部名为《浮士德》的抒情歌剧。作曲家将爱情的真挚和悲切，以融情音符细腻刻画，留下许多脍炙人口的唱段和乐段。如传唱甚广的玛格丽特的咏叹调《珠宝之歌》，以及歌剧中的芭蕾舞曲等。1859 年问世的歌剧《浮士德》，不仅是古诺的成名之作和代表作，而且也是跻身于世界十大歌剧之列的名作。

歌德与贝多芬是曾经谋面的两位艺术巨人。罗曼·罗兰曾视之为"两个太阳"和"两颗诗与音乐大星"的"邂逅"。《艾格蒙特》是歌德以尼德兰民族英雄艾格蒙特事迹创作的史实般的戏剧。在法国军队入侵维也纳的炮声中，贝多芬为这部戏剧创作了 10 段音乐，并在乐谱结尾写上了"预告祖国即将到来的胜利"。对于歌德，贝多芬心向往之地称其为"最心爱的诗人"，并喻其文字"仿佛一座由心灵之手造成的宫殿"。

采用歌德的诸多诗歌谱成艺术歌曲的作曲家，只在维也纳就有莫扎特、贝多芬、

舒伯特等艺术大师。如贝多芬的《土拨鼠》、舒伯特的《野玫瑰》《魔王》等，至今几乎成为天下传唱的"流行"歌曲。以至后来者俄罗斯的作曲家穆索尔斯基，也选用了歌德写的《跳蚤之歌》，谱成宣叙调风格的嘲讽性男低音艺术歌曲，风靡音乐会舞台。

与歌德并肩矗立在欧陆的浪漫主义文学大师席勒，他的最伟大的诗篇《欢乐颂》表达了"平等、自由、博爱"的民主精神，是一代共和理想的壮丽颂歌。从满溢浪漫诗意的"欢乐女神，圣洁美丽"开始，直到"四海之内皆兄弟"的崇高信仰，这首诗曾像民歌一样在欧洲流传。贝多芬在创作他的最后一部交响曲巨作之刻，在写到最后一个乐章时，他所赋予音符中的共和信念已经不能单从器乐声音中发出了，他思索如何表达这个发自灵魂与心灵深处的伟大召唤。于是，贝多芬开天辟地一般在管弦乐演奏的交响曲形式中加入了壮丽的人声合唱，咏唱出了席勒《欢乐颂》的诗句。贝多芬《第九交响曲》在宏大颂歌之中达到鼎沸的高潮。在阖上交响大门之刻，那震撼世界的余音，久久萦回，直击人心。能使贝多芬这一阕"欢乐颂"成为千古绝唱的，是诗人席勒的诗句给他的灵感和激动。这旷世巨作的音乐火花，因诗的文字而点燃。在这一刻，音乐与文字、文学以及诗的汇聚、融溶、合流，是何等的和谐与壮伟啊！这时，谁还去理会赫尔德与黑格尔的理论之争，只聆听这两道大河的汇流而生出的美丽便是一切了。

当然，能够在音乐之都那音乐家林立的隆重纪念中，看到他们伟大"搭档"歌德和席勒的身影，这也是音乐与其他艺术完美融合和综合的一个永铸不朽的完美纪念。徜徉维也纳，聆听音乐，咏读诗行，当两者"邂逅"之刻，那不也如"两个太阳"和"两大星宿"一样，有着双倍的艺术光芒吗？

（2019.9.16）

第5辑
乐事回望

>

300 年了，音乐大师其人其作烙印在心。
回望乐事，正是走近大师，
走进经典的时刻，那是爱乐者
淬炼文化与艺术素养的叙说……

爱 / 乐 / 者 / 说

在施托尔兹门前

— · — · — · — · — · — · — · —

2016年维也纳新年音乐会，开头首曲是《联合国进行曲》，作者还不为人们熟悉。罗伯特·施托尔兹是施特劳斯音乐时代的继承者，被称为"银色"维也纳圆舞曲时代的代表人物之一。"圆舞曲之王"小约翰·施特劳斯辞世时，19岁的音乐家，风华正茂。他接过了前辈的指挥棒，终生致力于维也纳圆舞曲、轻歌剧以及电影音乐的创作，成为施特劳斯家族之后蜚声世界的音乐大师。

此外，他还是一位集邮家，收集世界各国音乐题材邮票，并写过《集邮圆舞曲》，奥地利以及世界各国为他发行过纪念邮票。正是在"集邮"这个也是我业余爱好的热点上，我才知道了他，并瞩目着他。他的夫人是电影演员，小他多岁。自20世纪90年代后期开始，我和施托尔兹夫人以"集邮"和"音乐"为话题，通信多年。夫人寄来了施托尔兹的传记，以及诸多有关大师音乐活动的信息及其作品CD，使我对于这位在20世纪活跃于世界乐坛上的"施特劳斯"，有了更多的感受和认知。

施托尔兹诞生于1880年，1975年辞世。这位离我们很近的作曲家，其音乐鲜明承继了19世纪维也纳圆舞曲的传统，以原汁原味的风范，让施特劳斯家族创立的这座音乐建筑完整保留到了20世纪中后叶。当然，在前辈未及涉足的电影领域，施托尔兹作了新世纪的一个新的创造。多年来，这位大师对于中国受众来说是陌生的，至今

> 明信片：施托尔兹与夫人签名

甚至连网络上也少见其音息。大师夫人与我通信，一直有个心愿，就是让中国人认识其人其作。当年，我在中国的报刊上以及我的音乐著作中，写过一些介绍施托尔兹的文章，也试图组织他的音乐会，终未能果。因此，我一直也有一个夙愿，就是让中国听众认识这位大师。

让我惊喜的是，在 2016 年维也纳新年音乐会上，施托尔兹终于第一个站在了中国人以及世界各国人们面前，以一曲《联合国进行曲》拉开了新年帷幕。他曾经在联合国初创岁月在美国生活 6 年，这首乐曲题旨虽带有强烈的政治色彩，但艺术家依然执拗地赋予进行曲以维也纳的元素。在"进行曲"这类体裁中，惯有一种战斗气质，如"军队进行曲""马赛曲"，威尔第歌剧《阿依达》中的"大进行曲"，以及我们中国人最熟悉的"大刀进行曲""志愿军战歌"等。施托尔兹的"进行曲"，则幻化成一派朝气蓬勃的阳光心态。他以歌颂和平的辉煌管弦咏唱，汇成"春之声"一般的明丽和瑰美。如此，我们眼前的这位维也纳作曲家，依旧是在演绎维也纳的音乐风骨，且将其融在 20 世纪更宽阔的主题之中。应当说，2016 年伊始，音乐让中国人认识了施托尔兹。

聆听了施托尔兹之后，蓦然，我想起在维也纳的日子。21 世纪初叶，在维也纳的

城市公园，我瞻仰了巨大的金色的约翰·施特劳斯塑像。漫步公园中，我又见到了施托尔兹的塑像，那是镶嵌在一页书卷中的雅态可掬的老人头像。当日，我写道："与其说，这是一个城市公园，不如说，这是一个音乐公园。久久漫步绿茵之间，与音乐大师'面对面'沉思，进行了无形的心灵的对话。"又一日，在去金色大厅聆听音乐会的路途中，我又与施托尔兹有一次未果的邂逅："时间尚早，走到了大诗人歌德塑像的对面，遥遥相对的是为贝多芬提供了'欢乐颂'歌词的大诗人席勒的塑像。他们的近旁是施托尔兹街心广场。那里有正在维修中的施托尔兹故居。这位继约翰·施特劳斯之后的奥地利著名作曲家，直到1975年才辞世。我到时，施托尔兹夫人去世不久。心中留存了许多记忆。夫人曾与我相识，她让我感受到有素质的奥地利人的认真与热情。施托尔兹的故居没有开放，在门前，我徘徊良久，方离去。既有惆怅的怀念又有身置其境的体味。"

如此，我在维也纳的时日，施托尔兹夫人已仙逝，故居又未开放，只能以回忆遥寄情思。犹记，每在新年之际，她都寄来与施托尔兹合影的签名照片，还寄来精致的小蛋糕，以至我对于这份珍贵纪念品不忍入口，一直存放到不可存放为止。

新的一年，在音乐中我又与施托尔兹相遇，油然忆起与他的夫人的友好交往。音乐响彻耳畔，维也纳圆舞曲"银色"时代大师施托尔兹和他的夫人就在眼前，他们与我们面对面，一起迎接新的春天！

（2015.12.18）

金色维也纳的"朝圣"之旅

———— · ———— · ———— · ———— · ———— · ———— · ————

　　说到维也纳，先想到的是金色大厅，以及大厅里一年一度与世界见面的约翰·施特劳斯。这个以"新年音乐会"闻名遐迩的大厅，以"金色"命名；那位"圆舞曲之王"在城市公园里，也有一尊金灿灿的潇洒塑像。于是，说到维也纳，呼之为"金色"，也是一个确切而美好的称谓。

　　说到维也纳，能想到的是国人乐者向这个"音乐之都"纷沓而至。或因其"金"，便也来"镀金"了。这种向高向专向美的音乐"朝圣"，也是对艺术的一种敬畏与进取，不应多置微词。

　　说到了"朝圣"，其"圣"在其造诣积淀之深厚与高超。这个堪为音乐"圣地"的维也纳，有着悠久与优秀的艺术传统。文艺复兴后的文化繁荣，从意大利扩展到了全欧洲。本有音乐根基的德国和奥地利，便更展现了音乐的特有优势。

　　多瑙河畔的维也纳城矗立在一块高地上。城堡与城墙四周是绿茵如盖的郊外。那里，可以嗅到维也纳森林飘来的芳香……

　　作为奥地利首府，维也纳的音乐渊源不仅在于拥有民间丰厚的音乐沃土，如连德勒、华尔兹等民间舞曲，皆成为许多音乐杰作的光彩亮点。此外，奥地利自哈布斯堡王朝始，就力倡并鼓励音乐的开展。从皇家乐队到宫廷作曲家和乐师，以及对于天才

音乐才俊的褒奖提携，自上而下以及自下而上，音乐在奥地利在维也纳已经成为不可或缺的国民精神。

世纪之风吹拂着，专业的与民间的音乐之林生发繁茂，独秀于欧洲艺术之林。18世纪末，一位游人观光维也纳，写下这样一段话："无论走过哪个窗口，无论走进哪家庭院，无论坐在哪家酒馆，你耳中都会灌满音乐。"因此，奥地利有了"音乐王国"之称，首府维也纳也有了"音乐之都"之谓。

在音乐文化史上，与维也纳相系的大师辈出。从以"维也纳"之名而彪炳史册的"维也纳古典乐派"开始，海顿、莫扎特、贝多芬这三大音乐巨人，就昭示出乐者徜徉"音乐之都"的三个现象。

海顿，生于维也纳近郊罗劳，是维也纳本地人；

莫扎特，生于奥地利的萨尔茨堡，是维也纳之外的外地人；

贝多芬，生于德国波恩，是奥地利维也纳之外的外国人。

当维也纳出现在音乐地平线上之后，这三种人成为"音乐之都"音乐人口的基本构成。

像海顿那样扎根在维也纳本土的人，其前其后，还有许多。在金色维也纳，他们一朝醒来，就沐浴了这座都城的辉煌光环。至少海顿身后还有舒伯特、约翰·施特劳斯拥有维也纳"户口"。到了19世纪末叶，"新维也纳乐派"也有三位音乐家，他们可是地地道道的维也纳人了——勋伯格、贝尔格和韦伯恩。诚然，这些土生土长于维也纳的音乐大家在为自己的都城增色添辉，事实上，只有各路音乐人马汇聚于维也纳的时刻，才崭露出这座音乐城市"圣地"一般的辉煌。

不能设想没有莫扎特从不远的萨尔茨堡走来，也不可想象贝多芬不从遥远的德国波恩过来。没有了这两个人，音乐历史上"维也纳古典乐派"就只剩下孤零零海顿一人了。正是这种"海纳百川"式的音乐大聚合，才为这座用音符搭建起来的城池，披上不朽的音乐霓裳。

莫扎特和贝多芬同以"朝圣"一般的敬仰，从外地和外国来到了维也纳。

童年时代的莫扎特，他的父亲利奥波尔德期望自己的儿子轰动"音乐之都"维也纳；到了成年，莫扎特则自己意识到了必须走出萨尔茨堡到更有前途的维也纳去发挥自己的非凡才华。

尽管莱茵河畔的波恩已是一个洋溢浓厚艺术空气的美好小城，但在贝多芬心中，维也纳却是一个"世界上最好的地方"。那里有大师海顿和莫扎特，并云集各国杰出的音乐家。

1792年11月2日，贝多芬前往维也纳。他看到，盲艺人手持提琴在街上演奏，民间歌手出入各家旅舍。无论普通人家还是皇胄府邸，都沉浸在音乐的热浪中。维也

纳有音乐沃土，是音乐家摇篮。贝多芬来到维也纳便扑向了音乐，此后，他终生没有返回故土。在维也纳，贝多芬完成了他作为音乐巨人的伟大成就，直至长逝于"音乐之都"。维也纳，已经成为贝多芬的第二故乡。

紧随贝多芬之后，音乐大师勃拉姆斯从德国汉堡走来。与先师一样，他终生在维也纳度过。勃拉姆斯与贝多芬的音乐创造，为德奥两国的音乐发展奠定了基石。扎根在维也纳的两位德国大师，至今安息在维也纳。他们的纪念雕像巍立市中心，已然成了维也纳的骄傲。

自18世纪始，欧洲诸多音乐家纷至沓来，向维也纳作音乐"朝圣"。那些在故土长成的"维也纳人"，从舒伯特到勋伯格；以及从外地到来的奥地利人布鲁克纳、沃尔夫、马勒等大师，皆为"音乐之都"点染粲然丽色。至于那些从外国步向维也纳的音乐队伍，虽只从这座城中走过，但做客维也纳的长长名单，就是一部欧洲音乐史程。

维瓦尔第、格鲁克、罗西尼、韦伯、柏辽兹、舒曼、李斯特、肖邦、瓦格纳、奥芬巴赫、埃涅斯库等辉耀乐史的名姓，见证了维也纳的艺术魅力，表明了维也纳已成为金辉璀璨的一座国际化的音乐"圣地"。

回看几个世纪以来在维也纳或来维也纳的那些大师身影，这是一次壮观的"朝圣"之旅。他们到达这里，置身于金色维也纳的艺术气息中，都获得了犹若"镀金"一般的精神浸染和境界提升。

过往年代如此，延至今日依然。"朝圣"是一个伟大跋涉，"镀金"也非含贬辞藻；那是从古至今音乐人们的一种不输专业水准的验证，是音乐进取的一个实力标志。虽"镀金"不等于"成金"，但朝着这个光辉顶点前行的步履，终究还是一种美好。

至今，维也纳闪耀着世纪之光，依旧金色辉煌。金色大厅中迎接一年一度新年到来的壮观乐潮，以及因来自中国和世界各国乐者演绎自己艺术扩大了的金色舞台，无疑，又让今日"音乐之都"维也纳，绘着金辉更灿的新世纪前景。

（2018.11.3）

"天方夜谭"的音乐故事

—— · —— · —— · —— · —— · —— · —— · —— · —— · ——

20世纪60年代，在读音乐学院附中的时日，我买了我的第一张唱片。黑色胶木，33转，苏联艺术家演奏。还没有唱机，却买了唱片。可以想见，我对唱片上的那部作品有着何等的钟爱。这张老唱片录下的是俄罗斯作曲家里姆斯基·柯萨科夫的交响组曲《舍赫拉查达》。

"舍赫拉查达"是阿拉伯传说《一千零一夜》中的女主人公。凶残的国王每夜都以不中意所讲故事，杀掉侍寝女子。在冤死不知多少无辜之刻，舍赫拉查达讲述了1001个故事，终使国王虐行终止。

曾在大海航行四年的作曲家，从浪迹四海的开阔视野中，以多彩音符拥有了驾驭开放性音乐语言的功力。因此，这位俄罗斯作曲家的作品不仅留下了故土的醇香，还以饱有的音乐色彩刻画了异域的风情。于是，他构思在管弦乐队之林，展开这个在大海间天空上发生的"天方夜谭"的故事。

在我初涉古典音乐的少年时代，故事似乎比音符更具吸引力。于是，里姆斯基·柯萨科夫的这部交响作品成为我常聆的心仪之作。以至当年，在没有唱机的情况下，竟率先买下唱片，留存至今。

学生时代所读到的和听到的有关音乐的诠释，大多来自苏联的音乐文献。对于

> 里姆斯基·柯萨科夫肖像

《舍赫拉查达》这部作品，当然褒扬有加。多少年后，我读到一位叫作保罗·亨利·朗格的西方音乐学者撰写的大部头著作《十九世纪西方音乐文化史》，一行文字令我震惊。他引用德彪西的一句话来评价这部交响组曲："与其说是东方，不如说是百货商场。"这一句话，击向我所崇仰的音乐"偶像"。虽心有不服，却也硬着头皮读了他的论述。当然，读到这部书的时日，我已成年。尽管少年时代的音乐情结根深蒂固，但这时音乐视野毕竟已经开阔。

回顾这多年来的音乐阅历，我认识到，在交响音乐名作之林中，"天方夜谭"确有特色。作曲家以颇具色彩的音符，精心刻画了传说中的故事情景，有着鲜明的视觉感受效果。应当说，这是一部场景描绘大于情感表达的作品。但，音乐应当是"感情的表达多于情景的描绘"。这是贝多芬在创作同样有着画面情景的《第六（田园）交响曲》时说的。因此，我理解了朗格的观点。从音乐的本体性来看，这部作品只是一幅描写性的音乐图画。说"杂货铺"式的"百货商场"未免言重了，但在体现音乐特质这一点上，这阙乐曲在观念上确与朗格相悖。

当年，之所以如此痴迷此曲，我是被音符中栩栩如生的描画吸引了。乐曲从国王低暗严酷的音乐阴影和舍赫拉查达在小提琴上轻盈游动的倩影开始，接着，辛巴德的舟船沉没了，凌空的飞毯和大鸟劲翅掀动起来。在巴格达节日之后，航船触礁的壮烈

场面为这部交响组曲画上了休止符。因此，朗格也说了这样的话："一切色彩鲜艳、华丽壮丽、令人迷醉的童话世界特点都反映在里姆斯基·柯萨科夫的闪烁的、灿烂的、常常属于感官的丰富性的管弦乐中。"正是"感官"描画的特点，才在当时一个少年的心灵中打下了烙印。正像孩童时代喜欢童话故事一样，那些光怪陆离的场面和离奇神妙的故事，常常摄住童心，并留下终生印记。这部"天方夜谭"的音乐故事之于我，也在这样的规律之中。

不过，即使在我扩大了音乐阅历之后，再去聆听里姆斯基·柯萨科夫的这部作品，依然为之动容。这不仅因为它是我音乐上"童子功"般的聆乐事例，还在于这部作品确是不朽。即使在当年以及以后的诸多音乐文字中，也从来没有人说过这是为青少年而作的普及性的娱乐化作品；实际上，这部作品是作曲家将自己航海生涯以及对于阿拉伯文化经典的崇敬，化为乐音的一个创意性创作，是交响色彩的一个庞大的展示。学生时代，我们读过管弦乐配器教科书，经典读本中就有里姆斯基·柯萨科夫所作的《配器法》。作为一位管弦配器大师，他的这部作品是以感性化的示例，为这一学科的理性思维做了生动的诠释。

说"天方夜谭"的音乐故事是"杂货铺"式的演绎，这正说明作曲家的管弦乐手法太过丰富了。即使从音乐本体性的"表达"出发，亦即人的情感情绪的抒发，这部作品也有"王子和公主"的爱情主题那优美绝伦的旋律。但纵观全曲，大面积的还是对于这个童话故事的场景描绘。从音乐本质来看，对于那些贬说此曲之辞在我虽有不甘，但却也是一个存在的事实。

人生最深刻的烙印，往往是在白纸一般的年幼岁月。那时留下印迹，最为深刻且不可移易。至今，尽管我的这张老唱片只成收藏，但数字化高保真录音，让我多年来始终在享受着"天方夜谭"音乐故事所带来的往事回忆，以及其瑰丽的音乐色彩所带来的绘画一般的魅力。这个阿拉伯故事没有过时，同样，这个故事的音乐也没有过时。

（2017.5.6）

"水"的音乐随想

 30 年前，我以电视镜头聚焦京城水系，以一句"漂来的北京城"做了历史叙说。由此，我想到了我的大学生涯的临水之境。我写道："元大都时，积水潭曾水脉丰沛，净水满盈。至今我尤喜此潭，缘由因其水连北海，耳畔便响起掀动童年梦想的《让我们荡起双桨》那歌；又因母校濒临其水，心中常涌起恭王府旧址当年音乐学院的青春忆念。于是，我真切感到，"水"不就是圣洁的音符吗？"

 凝思一刻，蓦然，斯美塔那的《伏尔塔瓦河》来了，水波荡漾的音符开篇就在滚动；舒伯特的《鳟鱼》来了，绝美歌调溅出的水花在作响。从巴洛克到浪漫派，"水"的音乐，如潮涌至。巴赫那阕演化为《圣母颂》的《C 大调前奏曲》，无题于"水"，但晶莹剔透的乐音，让人联想到圣母的高洁与"水"的圣洁。与巴赫同庚的亨德尔，更在泰晤士河驾船，为英皇乔治演奏了《水上音乐》。《元史》记载，当年忽必烈驾临积水潭，"见舳舻蔽水，大悦"。"舳舻"是大船，"大悦"是大喜，或许也有水上音乐吧？英国那个乔治也是"舳舻"之上聆乐，也是闻乐龙颜"大悦"，遂宽宥了宫廷乐师逾假不归的犯戒。"水"的音乐，轻快地抚平了人的心境，还世界一片升平。

 记得，少时学琴，至今不忘的一曲，是门德尔松的《威尼斯船歌》。这是他的钢琴曲集《无词歌》的第 12 首。"歌"本有词，但他创造了没有歌词却歌唱着的优雅迷人

的"曲"。当年练琴，沉醉于这段升 f 小调摇曳着八六节拍的绝美音乐。在 1963 年的学习笔记上，我写下演奏时诗意景境的想象："威尼斯水城之夜。天上的星，清晰投到地面的水波间。天地皆为深青色。间而银光灿灿，波声潺潺。静，静……远处桨声，微弱而有节奏。两声悦耳单音，引出歌唱，悠然委婉，起伏着，如心腑之声。又像一个青年的爱情冲动，虽独唱但不孤独。他把全部心血全部感情乃至整个身心，全部投入到曲调中。别人也受到感动，燃起热情，一同加入到这个令人神往的歌唱。二重唱开始了。内心波澜，向上冲动。最后，放开歌喉，忘记一切纵情高歌。此刻，周围迷人的景色愈发清晰了：水波、银光、星花、白楼、远方夜莺啼声，以及回旋的歌声余波，均匀交织一起，绘成一幅动人的威尼斯水城夜景。最后，船远了……"

这段文字描写了这首"无词歌"的全部音乐细节。当年与现在，我时时抚键，虽在理解上和技法上已有不同，但每每弹奏皆将自己投到"水"的音符编织的"水"的境界中，且此彼感受，与笔记描画毫无二致。

于是，我悟到，千古不变的神圣之水，透穿生灵万物，慢慢浸染，缓缓聚起，以一种冲击彼岸世界和改变人心的力量，漂来了一座城，也淬炼了每个人。"水"以感觉不到的形体和看不到的力量，孕育了文明，推动人类在历史中前行。因此，世界文明的主体，从来都是流动的大江大河。恒河如此，密西西比如此，伏尔加如此，我们的黄河长江也是如此。在音乐中，"水"就是一个民族飘动的旗帜。

约翰·施特劳斯读到一行诗："在那蓝色的多瑙河边……"遂灵感突发，以一个大三和弦的三个音，如水一般泛滥和演化成《蓝色的多瑙河》。至今 150 余年，不仅讴歌了一个水脉，而且象征了一个民族。奥地利人说，无论走到哪里，"蓝色的多瑙河"就是第二"国歌"。

我们的《黄河大合唱》，唱出一个灾难深重民族的不屈与坚强。而《我的祖国》第一句就是"一条大河波浪宽"，以水脉唱出了民族血脉。离我们最近的《长江之歌》，则在 2010 年上海世博会上与《蓝色的多瑙河》比肩而立，以中国母亲河的深情唱响世界。

从门德尔松轻盈的《威尼斯船歌》，到讴歌长江的宏大气概，融化在"水"中的音符，筑起了精神高地。那里，有个人情感，也有集合起来的民族魂魄。因此，音乐大师谱纸上的五条曲线太像浪涛的起伏了，蝌蚪般跃动的音符太像波花的绽放了。于是，我们才有幸聆听到浸透几个世纪的"水"的音乐，感受到音乐与"水"的美感与深蕴。

鲁迅说过，将来的一滴水将与血液等价。不幸言中今日环境危机的这句话，同时也见证了音乐大师总是钟情于"水"的深沉价值。水与音乐，浸透灵魂，伴人们荡漾了几个世纪。"水"牵系着昨日的美好，也寄望了明天的更好……

因为，水是融化民族精神的一种神圣液体。

（2016.1.9）

心聆"夏娃"协奏曲

————————·—————·—————·—————·—————·—————·————

有一种聆听，隐在人们的如烟往事中。那是因景境的触发，鸣响于内心的聆；那是由怀旧的点燃，震彻在灵魂中的听。无乐队排陈，无乐音放送，似梦非梦，乐从天来。那是往事，也是我的一次心聆……

少时，初到杭州，初见西子，随水涌句："西湖杭州里，杭州西湖中。有景道不得，笑看哭几声。"但较音乐，文字还太过苍白。恍惚之间，湖波犹荡出五条曲线，水光如明灭七个音符。蓦然，晶莹如水的乐声，从心中响了起来。

何乐何来？那是在遥远西边，有一位犹太裔青年，其人生静流若水，如歌德所述："平静的海洋，幸福的航程"；其音乐温婉洁净，如他描画的仲夏夜之梦。他，就是门德尔松。音乐巨擘瓦格纳称呼他是"第一流风景画大师"。因为，他的音乐常融化在大自然万象之中。初见西子，我为景境所慑，油然从心上涌出一部与水无关却如水的音乐——门德尔松的《e小调小提琴协奏曲》。

开篇，那支旋律直击魂魄。三五度，特别是两个六度的悠然跃出，音程简约，构筑一派无可言说的美丽，直融于心。小提琴家中，西方有穆特，东方有郑京和，似乎只有美女才配演奏这个无比美丽的旋律。弓弦起落，美女婀娜，仙乐背后站着不朽的门德尔松。

> 门德尔松肖像

回溯音乐历史，小提琴协奏曲名作中有贝多芬的"D 大调"，门德尔松的"e 小调"。几百年来，对于这两部作品的气质，一位音乐学者说得透彻生动："贝多芬的小提琴协奏曲，本质上是英雄的，男性的；而门德尔松的小提琴协奏曲，本质上是优美的，女性的。若是将前者比喻为协奏曲中的'亚当'，则后者应该是'夏娃'了。"

以纯净如水的"夏娃"为喻，道出了这部协奏曲的惊人之魅。多年来，我多次享受这阕仙乐的天籁之美，每每有把盏微醺的满足。不过，记忆中首次夜到西子的景境，让我有了忘却不了的对于这段音乐的感受。朦胧湖水轻拍浅岸，那抚摸般的轻盈节奏，星辰般的微曦律动，情话般的无尽动感，显出了水的圣洁高远和净静，也升华出那段音符绵密织就的"歌唱"——"咪咪咪 多啦啦啦 咪多西啦发啦咪"，这些有点荒唐的"象音"文字，正是这仙乐跨越时空，在东方的西湖，将"景境情"交合一脉，幻化出来的我心聆听。

"景"：如酒的湖水轻吟，大自然之美织满眼帘，似遥接爱尔兰芬加尔般的丽景。"境"：悄来悄去的湖水，在琴弦上绵绵流淌，幻化成了"天人合一"界境。"情"：初见西子，从景入境，柳枝间走来了刘禹锡，一句"道是无晴却有晴"，倒是与莱茵河那边的门德尔松作了应和。于是，心头掠过一丝说不出看不见的温柔温热与温馨，让我爱了这湖水，爱了这音乐，爱了这世界。

几十度春秋过去了。雪鬓之刻，感到这"景境情"让脚下更坚实了。虽"夏娃"

是感性歌唱，但理智和理性却在我脑中铸出一句话来——美，是人生的建筑师。于是，门德尔松在我心中耳畔独有了一个位置。尽管音乐中"老贝"的英武、"老柴"的悲郁、"老肖"的纠结等，皆引来更广阔的音乐视野，但门德尔松却告诉我，美是人生的启明星、火把、灯塔、太阳……这不仅是外化的物态，还是一种力量。高尚的、道德的、善良的、人道的等人类最美的精神与行为，造就了人世之美，催动了人生和社会的进阶与进步。

那夜，醉在西子，心聆"夏娃"，却净了灵魂。说到底，水与音乐之美皆为精神之美。自此，我尤挚爱"水"一般的音乐。百多年后，属同关系调性的《"梁祝"小提琴协奏曲》，也奏出一支萌生在越剧中的凄美曲调，和"夏娃"咏唱一样，乐声如水，缓缓道出人们心中爱之一隅！有人说，"梁祝"这一页要翻过去。不对了，其如水的永恒之美，浸透了和打动了几代人心，这一页不能也不会翻过去的。乐中有水的《二泉映月》奏响之刻，小泽征尔跪下了。这是人性的共通与共鸣，引我常有一跪太湖岸畔去心聆阿炳用他的二胡绝唱那映月的泉水。

水是浸透心灵的神圣液体。心聆门德尔松的"夏娃"，让我醉中真醒。于是，看到了与悟到了一个穿透时空的箴言，比刘禹锡早，比门德尔松也早，比阿炳更早。在那造化大自然的古远洪荒岁月，就有了一个行为语言与思想——"美"，造就了世界，也造就了人……

（2015.12.26）

"四季" 浸润了多彩音符

————·————·————·————·————·————·————·————·————

记得，在刚刚学习钢琴的音乐学院附中的年代。琴房里常常传出一段叫作《秋之歌》的优美旋律。那是高年级学友的琴声，我的初学却只是能聆听，不能弹奏。这乐曲音符的缠绵游走和悠长气息，深深印在了我的记忆中。后来，我才知道这是俄罗斯音乐大师柴可夫斯基的钢琴曲《四季》中的"十月"。自此，暗下决心，定要弹奏这一曲以及其他 11 首乐曲。近半个世纪过去了，弹奏当没有问题，但更让我难忘的是，浸透在我的心灵中的这些音符，竟能如此精深和美妙地刻画出了大自然四时轮回四季演幻的景、境、情。

于是，多次沉迷于与回味在柴可夫斯基的钢琴曲《四季》的音乐境界中时，我才感受到这些与四季缠绕在一起的音符，就像大自然四季本身一般，多彩而美丽。事实上，音乐从来就与大自然万物万象有着天然的联系。那是因为，无论鸟雀啼鸣，还是飒飒风声，大自然有着丰富的原生态的音响。于是，音乐家在聆听这些音响时，就萌发了接踵而至的灵感。虽然柴可夫斯基写作钢琴曲《四季》，仅是应邀而作，但更是终生热爱大自然的俄罗斯艺术大师，对于大自然的一个艺术再现。这部《四季》之不朽于世，正在于他以多彩的音符刻画了大自然的多彩。

四季，这是大自然多彩而永恒的演绎。因此，自古以来就得到了音乐大师的瞩目

与青睐。最早将"四季"写到音乐中的，大概要算 17 世纪巴洛克时代的意大利作曲家维瓦尔第了。那时，刚刚兴起的器乐协奏曲形式，引起了独擅小提琴的维瓦尔第的兴趣。几年时间，他创作了许多小提琴协奏曲。其中，流传至今且为人耳熟能详的，就是他的题为"四季"的四部小提琴协奏曲。

> 四季：时序的轮回

维瓦尔第的"四季"小提琴协奏曲，以"春""夏""秋""冬"分成四部，每部由三个乐章构成。当时，器乐曲的创作大多以无标题的所谓"纯音乐"为主。比如，同是那个时代的巴赫和亨德尔，他们的作品多以什么"A 大调""c 小调"等技术性的音乐术语作为作品的标题。出现诸如"四季"这样富于诗意的文字标注的题目，原本是进入到了 19 世纪的浪漫主义艺术时代才有的特征；但早在其前的 17 世纪末 18 世纪初，维瓦尔第就在音乐中崭露出浪漫主义色彩的诗意标题了。这位距离浪漫天穹还很遥远的音乐大师，不啻为是新艺术发端的先声。

维瓦尔第的"四季"小提琴协奏曲，分为独奏乐器组和协奏乐器组，两相配合，共同演绎，将大自然四季的种种生动，现于多彩的音符之中。每一季节的三个乐章，均有文字说明。如人们最熟悉的"春"就有如下详尽的文字说明："春天来了，小鸟在和煦的春风中愉快歌唱。潺潺流动的泉水，宛如轻声细语。"这不但启示了演奏者和聆听者的联想，而且显示出音乐语言的丰富与多彩。

维瓦尔第之后一百年，"维也纳古典乐派"第一个人物海顿，虽以创作交响曲著称，但在他困囿贵胄宫邸几乎一生的时日中，高墙之外的美丽四季仍激发了他的灵感。晚岁年月，他写了一部清唱剧。这在"交响乐之父"海顿创作中是一个例外。这部具有宗教气氛的声乐作品，唱出了对于大自然四季的赞美。这里，海顿的"四季"作为世俗清唱剧，以足够的虔诚与敬畏，讴歌了天赐四季所焕发出的崇高精神与魂魄。可以说，海顿以宗教一般的恭谦用音符为大自然的"四季"做了宏大的升华。

维瓦尔第以清纯的笔调勾勒了四季演幻，且唯恐人们不解，还加上了"啰唆"的文字诠释。可见，用音符刻画大自然万象的最初尝试，竟让热爱大自然的音乐家有了何等诚惶诚恐的心态。毕竟他成功了。与四季一样，维瓦尔第的"四季"走过了近 300 年，直抵今人耳底，久久萦绕。从巴洛克时代到维也纳古典时期，海顿的"四季"多了维瓦尔第所没有的讴颂情怀，这是音乐对于"四季"的一个提升。

到了 19 世纪浪漫主义音乐时代，除了有施波尔的《第九（四季）交响曲》、柴可夫斯基的《四季》钢琴曲，以及其晚辈格拉祖诺夫的独幕芭蕾舞剧《四季》之外，诸如"春天交响曲""仲夏夜之梦"以及"冬日之梦"交响曲等作品，让"四季"依然绚烂夺目地屹立在漫长的音乐进程中。在浪漫主义晚期，柴可夫斯基的钢琴曲《四季》虽是一个不经意间写作出的小品，但却是西方古典音乐 300 多年以来第一次为"四季"的 12 个月，细腻地精准地依次撒下了多彩的音符。

维瓦尔第、海顿和柴可夫斯基，音乐史程上三个乐派三位大师的三部"四季"之作，不仅显示出大自然中四季的魅力，也彰显出音乐在表达这一永恒题材时，竟有着如此的多彩与精彩。

冬天就要过去，春天还会远吗？让我们在冬季的蜗居之中，从"春"开始去聆听"四季"的音乐经典吧！

（2017.11.20）

《茶花女》的一个甲子与百年

法国有位作家小仲马，留下了一部流传天下的著名小说《茶花女》。意大利有位作曲家威尔第，谱写了一部唱响东西方的歌剧杰作《茶花女》。

1956 年 12 月，中央实验歌剧院在北京排演了歌剧《茶花女》。这是周恩来总理以政治上的开放眼光和艺术上的远见卓识，做出了一个具有历史意义的决策。那一年，这部歌剧由歌唱家管林饰演女主角薇奥列塔，由歌唱家李光羲饰演男主角阿尔弗莱德。这是西方歌剧名作《茶花女》第一次由新中国艺术家诠释、演出，并大获成功。

在西方诸多歌剧名作中，为什么首先选择《茶花女》搬上新中国舞台？为什么首演会在并不熟识西方歌剧的中国获得成功？这不得不说到中国与《茶花女》的遥远久长的渊源。

早在晚清的光绪年代，法国作家小仲马的小说《茶花女》就有了中文译本。一位叫作林纾的福州人，其深厚造诣虽在古诗文辞，但亦以意译外国名家小说著称于时。光绪二十三年（1897），林纾应精通法文的友人王寿昌之邀，与其合作"翻译"法国小说。译时，由王寿昌叙说原文之意，林纾以古文功底，撰述成文。他们翻译的第一部作品，就是小仲马的《茶花女》。译毕，他们为之命名亦颇具中国文采，曰:《巴黎茶花女遗事》。在 19 世纪最后一年的第一个月，此书出版。这是中国首见西洋小说，

> 威尔第肖像

大开国人眼界。于是，一时"洛阳纸贵"。钱锺书先生在"林纾的翻译"一文中，为这种意译做了生动论述："这种译法尽量'汉化'，尽可能让我国读者安居不动，而引导外国作家走向咱们这儿来。"

也就是说，早在中国人还拖着长辫子的晚清年代，就已经知道了远在巴黎的茶花女的情爱遗事。不过，早出 46 年，亦即 1853 年在意大利上演的由作曲家威尔第谱写的《茶花女》歌剧，却是迟到中国的一部以抒情歌唱演绎"巴黎茶花女遗事"的音乐杰作。

1956 年，"茶花女"的音乐演绎，终登上新中国舞台。1959 年，为记录这次具有历史意义的演出，人民音乐出版社出版了《威尔第　茶花女》一书。有趣的是，这本书的封面依旧洋溢着浓郁的中国风范。那是以水墨写意勾勒而出的一枝白色茶花残蕊，在灰黑浅浅的氛围间，尽显茶花女爱情悲剧的戚切意蕴。而红笔书写的书名，拙朴六字又如沉重履步，徘徊在了悲情景境之间。这个封面设计极具浓厚中国韵味，或许这是因为早在 1899 年光绪年间，这个爱情悲剧的"遗事"已然以文言文名满国门，这封面的中国意味，便又摹写出了中国人与《茶花女》久远的不解之缘。

1956 年，那是一个特别的年头。当时，中国的文化思潮或多或少受到苏联文艺理论的一些影响。许多歌剧演员所受到的声乐训练也有俄罗斯体系背景。而对于歌剧《茶花女》内容与主题的理解和认知，也烙上了那个时代的鲜明印迹。

其实，《茶花女》就是一出浸透着"人性"的爱情悲剧，人类爱情的深沉与复杂，虽也与社会的等级观念乃至制度相关联，但还不至于与时代的革命背景有着必然的牵系。当时，在一篇由苏联人撰写的文章中，就有论说《茶花女》与"1848 年革命的失

败"，与"爱国主义思想的激发"，以及与"革命被叛卖，人民的力量正在受到压制"等相关的皇皇之论。现今看来，这说得大了，扯得远了，且未必与小仲马和威尔第艺术创作的初衷相契合。

那时，在中央实验歌剧院排演歌剧《茶花女》过程中，也有类似的理解与议论，中国艺术家也认为，《茶花女》"直到今天仍能帮助我们理解资产阶级的残酷与伪善及资本主义制度带来的罪恶"。这些话讲得有点牵强了。不过，这些从现今看来有点不可理解的文字，却让我们一窥当时文艺思想的真实风貌。但，那个时代的艺术家毕竟还是以开放的眼光和精湛的技艺，把世界名著以及音乐名作搬上了共和国成立之初的歌剧舞台上。

从晚清光绪年间到1956年，直至现在频繁演出的歌剧《茶花女》以及其中的歌唱的曲目，小仲马的文学的《茶花女》和威尔第的音乐的《茶花女》，与东方中国继续书写着绵长的渊源。这部法国小说，已经有了百年以上历史；这阕意大利歌剧在新中国上演，也有了60年一个甲子的岁月。在这个东西方相通的漫长时空里，正是由于富有生命力的人性力量和美好的情感，正是由于文字的与音乐的撼动人心的美丽与魅力，才为人们无分地域无计老幼的共鸣同赏相通，筑建了坚实的基础。

（2016.11.27）

从小步舞曲到天体行星

———— · ———— · ———— · ———— · ———— · ———— · ————

音乐究竟是一个多大的世界？

从圣祭教堂到贵胄宫苑，从精雅的小步舞曲到浩渺的天体行星，音乐以它有限的音符，七个全音抑或十二个半音，包容了从古迄今万象大千的巨大时空。

我们聆听过海顿那些小巧的小步舞曲，那是囿于宫苑墙内的一种不见世界之大的纤秀音韵，并且迈着"小步"。即使到了身居宫墙之外的莫扎特，他的小步舞曲也不过是增添了些许清新的生活气息而已。这些写了小步舞曲的人们，大多局限于"小步"计量的有限空间中，没有瞩望到偌大的外部世界；这音符也就无法迈开"大步"，跟上身外的时代以及纷繁的社会了。

其实，音乐一直向往着更大的世界。

音乐的海顿，向往摘掉假发走出宫苑，去看看他不曾见到过的维也纳以外的世界。临近 60 岁，他终于脱下雇佣音乐家的外衣，走出维也纳，来到了英国。这个正酝酿工业革命的国度，让海顿眼界大开，脑洞大开。激烈的冲击，让他的音符发生嬗变。六部《伦敦交响曲》比起他困囿于宫墙之内的百部交响，全然不同了。新的作品充满了大世界的大气息，与曾迈出的"小步"有了天壤之别。可惜的是，"自由人"海顿的时日不多，正在自己创作趋向盛时之刻，他走了。但，毕竟从这一人身上，我们看到了时

代、社会与环境给作曲家笔下的音符带来多么不同的色彩。

在其身后，贝多芬则彰显出时代之声依存于时代这个重要的道理与事实。前两部交响曲，人称"还不是贝多芬"。那里有海顿时代的"小步"以及"舞曲"。但当风起云涌的法国大革命所奉出的"共和"成为贝多芬的理想时，他以"英雄"命名的第三部交响曲，则让人们认识了时代中的贝多芬。无疑，在19世纪初叶，"英雄"音乐打开了一个大世界。音乐走向那里，为前进着的时代所赐。

面对19世纪百年音乐途程，扩大了的音乐视野与疆界，与斑斓的浪漫主义思潮息息相关。聆听中所感受到的那辉彩那气度那隽永，无不来自浪漫100年的瑰丽时代。随意点出一曲，哪怕是个人抒怀，也还是在家事国事天下事之下，才有了音乐的风声雨声音韵声。在这个时刻，音乐依然透出了风云变幻的时代之音，以及大千世界的广袤辽远。贝多芬曾经远比海顿更开阔地写了他的屋外小溪和天边雷电，如果将他的这个"田园"交响，比之其后浪漫与现代歌者谱下的雄浑大海、无边草原、新大陆的光怪陆离以及太平洋"231号"列车的奔驰等，自然的和社会的大视野，就比贝多芬时代又有了更广大的地平线。这表明，更大的世界打开了音乐的更大空间。

一个时代有一个时代的视野。当我们把海顿和莫扎特那优雅的小步舞曲放到后来迅速发展的新时代中时，那种局限就显现出了那个时代的印记。虽然这不能也不会淡化这些大师艺术创造的价值，但在比较之中，我们会看到，那些为先师所不及的一个又一个广阔世界，正紧随时代进程，展现出变化巨大的音乐图景。

从"小步舞曲"，我想到了20世纪行走太空的阿姆斯特朗的那一句有名的话："我迈出的一小步，就是人类迈出的一大步！"

刚刚进入20世纪的初叶，音乐家置身的地球就显得狭小了。于是，一位叫作霍尔斯特的英国作曲家将视线投向了天体。他观察到了宇宙行星的诗意称谓以及它们的不同"性情"，竟用音符进行了刻画与抒写。这部诞生在1915年前后的交响之作，一下子冲破了音乐题材的局限，从地上到了天上，显示出前所未有的开阔与开放。

当时，人们对于地球早已谙熟，但面对穹宇，却还没有探出九大行星，对于冥王星等星汉尚未认知。于是，七个乐章的《行星》组曲，便将天体中除去冥王星和地球之外的七大神秘行星，逐一以音乐作了神妙的刻画。尽管这位作曲家已将惊人之笔朝向天体，但这个《行星》组曲却与纯粹的天文科学并无干系。

古代迦勒底人、中国人、埃及人和波斯人所创立的"占星术"，让霍尔斯特兴味盎然。他说："这些曲子的创作受到诸行星的占星学意义的启发。"这是人文性的对于天体科学的浪漫感触与认知。更多从拟人化的性格取向出发，以音乐自身的音色与速度的对比，揣度了人们心目中神秘的未知宇宙。从作曲家为行星写下的标题和环绕这些标题所做的音乐刻画，就可看出，这是一个放开了眼界的地球人对于天体的人文幻想。

> 霍尔斯特肖像

　　"火星——战争之神"，人们嗅到了1914年第一次世界大战前夕的烟云与火花。"金星——和平之神"，这是对于地球上平静生活的追往。"水星——飞行使者"，一个欢悦轻快的音乐上的谐谑曲。"木星——欢乐使者"，这是一段此起彼落、绵亘不绝的欢乐音乐，常作为一首富有特色的乐曲单独演奏。"土星——老年使者"，人格化地表现了老人步履蹒跚，伴着晚祷钟声，对人生进行了思考。"天王星——魔术师"，变幻的调性和配器色彩，汇成现代音乐语汇，给出了扑朔迷离效果。"海王星——神秘主义者"，这个最后乐章在寂静温柔之中，表现出神秘与朦胧的天体景象……

　　音乐，始终向着最阔大最辽远的世界前行。

　　音乐家自身所处时代与社会的反向影响，以及个人环境与际遇的丰富度，造就了阔远浩大纵横地天的艺术空间。从小步舞曲到天体音乐，昭示了音乐作为一种动容的艺术，与其外部世界有着何等不可分割的联系，以及相互作用。

　　因此，世界有多大，音乐就会有多大。

（2018.10.15）

> 奥涅格像

"绿皮车"年代的音乐忆念

　　如今，"中国高铁"风驰电掣在世界各地，已成为一个时代标志。曾经，我们见过蒸汽列车，它拖着"绿皮车"，从 20 世纪初叶一直驶到 21 世纪。高铁时代到来，它才渐行渐远。现在，乘坐"绿皮车"已是象征性体验过往的一种怀旧。

　　在高铁上，戴上耳机，我聆听了一部管弦乐曲《太平洋 231》。音乐中，又浮现出了已经成为历史的蒸汽火车，以及那些即将成为历史的"绿皮车"。

　　当年，蒸汽火车头每边分别有 2 个、3 个和 1 个车轮，构成"231"这个数字。1923 年，瑞士作曲家奥涅格创作了交响三部曲，其中第一部就以"231"命题，用音乐描写了当时运行正酣的蒸汽火车。

　　这位作曲家是 20 世纪现代音乐的又一位开拓者。他说过，自己"既不是多调性派、无调性派，也不是十二音技法派"，而是独具个性的自由创作。当然，在技法上他还是借鉴了"新维也纳乐派"的新创，以及法国先锋派的和声语言。他把音符倾注在了他所钟爱的火车头中。他说过："如同别人爱马匹一样，我始终热爱火车头。对我来说，火车头简直是有生命的。"

　　这部作品有其所爱主题，有个性的表达，这使今天坐在高铁上的人，无论对于蒸汽火车，还是对于它拖载的"绿皮车"，皆有幸留下一个音乐的忆念。

奥涅格的这部交响之作，没有传统规范的乐章乐段曲式等结构框定，他只是用音乐表现了一个231车轮的启动与前行。内容驱动了形式，使"太平洋231"车轮大胆碾过先前的音乐"桎梏"，而按照自己的轨道穿越行进。

作曲家解说了这部作品。他说："在《太平洋231》中，我所要表现的并不是对火车头噪声的简单模仿，而是想把我看到的一种印象和感受到的那种愉悦，用音乐的手段表现出来。我首先从具有客观性的设想着手，静止状态的火车头平静地呼吸，然后起动，运行中的火车头逐渐加快速度，最后以每小时120英里（约193千米）的高速向前奔驰。它那悦耳的歌声和所具有的感染力，使我选择了太平洋'231'，把它作为一个例子，因为这种型号的火车头是用来牵引车厢的特别快车。"

在高铁上，我聆听着古老火车头的运转，体味着奥涅格带来的一个"不忘初心"。音乐让我们回顾了蒸汽缭绕、气势磅礴的火车头运转，让我们想起仍在运行的世纪"绿皮车"。那里，没有今日"高铁"现代化装潢，但那是一个温馨的"移动家园"。"绿皮车"缓缓行进，打开了诗歌中"西去列车的窗口"，山河丽景在早先蒸汽机车和内燃机车带动的"慢镜头"中，更有入心融情的诗情画意。而在高铁窗口"快镜头"的匆匆一瞥之间，我们看到跨世纪反差，怀旧的情澜和当代出行的惬意，皆聚焦在了作为往日象征的"绿皮车"中。

音乐有旋律与节奏两大构成要素。在《太平洋231》中，奥涅格率先冲决曲式的规范，在主题旋律已然弱化的情况下，依然以火车头动态性特点，强化了节奏的表现作用。作曲家运用"数学的方式来变化节奏"，如从4分音符节奏型，到8分音符节奏型，到16分音符节奏型，以至更细分的节奏型等，递减时值造成越紧越快的节奏对比，表现出火车加速前进的效果。

交响音乐擅以管与弦各种乐器，创造配器的音色效果。在音符追逐火车头的交响中，奥涅格从刻画核心形象出发，运用乐器音响与火车声响的共同点，创造性地将乐器组合搭配，进行了逼真的乐音模拟。如管弦中带有"重量"音色的低音大提琴、大管、长号、圆号等短促音调，表现了火车庞大躯体所蕴聚的强大动力；又如流畅的木管乐器和弦乐器等轻灵曲调，描摹了火车头上飘逸的烟气。那个火车头与"绿皮车"渺远而去的意境，则在管弦乐音量的减弱以及声部的递减中，作了惟妙惟肖的渲染。

1924年5月8日，奥涅格的《太平洋231》在巴黎歌剧院首演，激起观众强烈反响。在这座剧院，这个火车头拖着"绿皮车"，穿越了优雅的古典乐派和激荡的浪漫主义音乐视野，拨开了巴黎以德彪西为代表的印象派音乐的朦胧；清晰地果断地强劲地响亮地一往直前，碾压出一条现代音乐之路。作为现代标题音乐的经典之作，《太平洋231》幻化出的短促有力旋律、固定形态节奏、斑斓的乐器色彩和不谐和音碰撞的和声，让音乐的火车头充满活力，奔驰在工业革命后的新世纪之路上。

坐在信息时代的高速列车上，我在聆听：蒸汽车头拽着"绿皮车"厢，挟着历史风尘呼啸而来。在漫长的轨道上，我仿佛看到一个载着时代进步的列车传续百年而行。

从蒸汽氤氲推起巨轮驱动，到"绿皮车"这个家园再泛温馨，直到流线型超音式的高铁"飞行"；从古老的"太平洋231"到今日的"和谐"号与"复兴"号高铁，社会和时代高速奔驰，永远前进。奥涅格所给予我们的这趟音乐列车，虽只展现一个古远起点，却引发人们在这些充满动力的音符中，回望了时代履迹。蒸汽火车头、"绿皮车"、横空出世的高铁，世界交通史上的这个"三部曲"，在《太平洋231》中能够听到、看到和想到。

"231"在回响。满载历史感的蒸汽火车头拖拽着"绿皮车"，打开车窗，侧畔飞过高铁，吹拂着骀荡的世纪之风……

（2018.9.29）

"国之大曲"中的古典音韵

——— · ——— · ——— · ——— · ——— · ——— · ——— · ———

国旗、国徽、国歌，是一个国家的标志。"国歌"是以歌曲和乐曲等音乐形式塑造国家形象，可谓"国之大曲"。纵观各国"国歌"，大都在时代与社会的重要历史关头涌现。

法国国歌《马赛曲》，是 1792 年资产阶级大革命时期"莱茵河军团"的战歌，高亢激越，蕴含法国人民争取自由、民主和反对"旧秩序"的革命气概。曾有指挥官向上峰求救：要么增援 1000 名士兵，要么寄来 1000 张《马赛曲》歌谱。可见，这首革命进行曲的威力之大。"国歌"，正是时代风云中的战斗之声。

中华人民共和国国歌《义勇军进行曲》，是在抗日战争最艰苦年代诞生的时代强音。"把我们的血肉，筑成我们新的长城"，同仇敌忾，浴血牺牲的壮志豪情，溢于铿锵有力的音调和节奏中。这歌在"中华民族到了最危险的时候"唱响，在和平时期成为中华民族居安思危的庄严国歌。

此外，诸多国歌还往往出自一个国家和民族的精英人物。如印度国歌《你是一切人心的统治者》和孟加拉国歌《金色的孟加拉》，皆由印度伟大诗人泰戈尔作词并谱曲。歌词融化了诗人血脉贲张的爱国挚情，多才多艺的大师谱出"庄严并具有特色的新曲调，打动了人们的心"。

聆听国歌，古典音乐旋律也曾进入"国之大曲"。奥地利音乐大师海顿以"交响乐之父"盛誉，蜚声世界。18 世纪 90 年代，他走出埃斯特哈奇宫苑，在伦敦呼吸到了自由清新的空气。他为英国国歌《神佑我主》所感动，建议在奥法战争期间应当有振奋人心的奥地利国歌。海顿之想，得到首相支持。一首由著名诗人哈什卡创作的题为"上帝保佑弗朗兹皇帝"的歌词，被海顿谱上曲调。这支富于民歌风的旋律，既庄重深沉，又简洁上口，很快作为国歌流传全国。

此后，海顿又把这个曲调写进他的《G 大调弦乐四重奏》，这就是有名的"皇帝四重奏"。当拿破仑军队攻陷维也纳时，暮年海顿面对窗外炮火，激愤地弹奏起自己创作的国歌，以抒希冀和平的深望。

20 世纪初期，奥地利国歌又成了德奥亲善之时的德国国歌。但，奥国的新国歌远不如原曲深入人心。1929 年，又恢复了海顿所作。直到第二次世界大战之前，德奥两国国歌皆为同曲。

二战结束，德国仍没有改换国歌。奥地利遂在 1946 年向全国征集国歌歌词，著名女诗人普拉多维契之作选为歌词，配上了奥地利天才艺术大师莫扎特的《小共济会大合唱》中的"让我们携起手来"的旋律。据说，这是莫扎特去世前 19 天的遗作。于是，作为奥地利的骄傲，莫扎特的音符造就了这个"音乐国度"的"国歌"。

19 世纪上半叶，捷克著名作曲家斯克鲁普创作了喜歌剧《锥子节》。在这部充满乐观喜悦之情的通俗音乐中，第四幕第七场有盲音乐家马雷斯唱的一首歌曲"我的家在哪儿"。1834 年 12 月 21 日，《锥子节》在布拉格剧院首演，那首赞美捷克山河和捷克民族的歌曲轰动全场。在捷克民族解放运动中，很快又风靡全国。炽热深情的歌词唱道："锦绣山河，风景如画，捷克大地我的家。"以大小调式丰富色彩交织的旋律，优美动听，委婉动人。1918 年，这首深为人们喜爱的歌剧曲作，成为"国歌"，咏唱至今。

"国歌"是一个国家和民族的精神象征。古往今来，许多充溢着爱国激情的杰作，同样升华到与"国歌"比肩而立的高度，且有"第二国歌"的崇高称谓。

在奥地利，"圆舞曲之王"约翰·施特劳斯的名作《蓝色的多瑙河》风靡古今。直至当下，一年一度的"维也纳新年音乐会"，仍是不可或缺的一个音乐高潮。这首圆舞曲聚焦在穿越奥地利的一条大河，在赞美山河壮丽之中，浸透出热情质朴的民族气质。传诵甚广的这阕曲作，成为奥地利人的"身份证"。无论走到哪里，一曲《蓝色的多瑙河》就是他们的"第二国歌"。

在俄罗斯，民族乐派奠基人格林卡曾创作被称为"泥腿子"歌剧的《伊万·苏萨宁》。其中，终场有庄伟的大合唱"光荣颂"。这曲宽广热情的颂歌，蕴含了俄罗斯民族的博大情怀；在开阔的旋律线条中，似见俄罗斯母亲挺立在天地之上。柴可夫斯基

曾创作过一部凯旋序曲《1812 年》，歌颂俄罗斯人民抗击法国侵略的胜利。在最后钟声齐鸣炮声震天的欢声中，运用了国歌《上帝保佑沙皇》。1917 年十月革命后，苏维埃政权将沙皇国歌去掉，换上了格林卡的"光荣颂"。当时，这首颂歌就以"国歌"的崇高境界，穿插在《1812 年》凯旋序曲中。

19 世纪末叶，芬兰民族运动高涨。作曲家西贝柳斯创作了悲壮的交响之作《芬兰颂》。乐曲有向着祖国山河祈祷的壮大气势和对于祖国历史的深情讴歌，成为尚未独立的芬兰人民心中的"国歌"。

19 世纪中叶，捷克民族音乐巨擘斯美塔那在失聪之后，创作了交响诗《我的祖国》。其中，第二曲"伏尔塔瓦"，抒发了对于捷克母亲河的深诚挚爱。其中，那支引起人们情感共鸣的优美主题旋律，已响彻全球，成为不朽的音乐经典。和《蓝色的多瑙河》一样，美丽的"伏尔塔瓦"，也以捷克人民"第二国歌"的崇高声望点亮世界。

1949 年 10 月 1 日，当中华人民共和国成立之际，天安门广场的壮景深深打动了一位作曲家。当他再临国庆节盛况时，激情喷涌，在从北京返回天津的火车上，他连词带曲写下了《歌唱祖国》。"五星红旗迎风飘扬，胜利歌声多么嘹亮"，王莘的这首热情颂歌，与共和国风雨兼程，在 70 多年中，传唱了几代人。以至在翔天的卫星上，都有这个旋律响彻宇宙太空。这不啻为新中国的"第二国歌"。

神圣的"国歌"是千锤百炼的艺术结晶，也是凝聚了崇高志向和深挚情愫的杰出大作。其中，古典音乐大师的经典音符也为这"国之大曲"增色添辉。

每聆"国歌"，以及感受他国大曲，一种恭敬虔诚之情油然而生。在庄严肃穆之中，那催人潸然泪下的高声咏唱，正是向着祖国母亲寄托赤子之情。每当此刻，我们不仅要向祖国致敬，也要向创造"国歌"这"国之大曲"的古往今来的人们致敬！

（2018.11.8）

音乐寄望：2016！

—— · —— · —— · —— · —— · —— · —— · —— · —— ——

　　"维也纳新年音乐会"已过去 74 度春秋。2016 的第一个音符，正在第 75 个年头那支注满音乐光彩的指挥棒上奏响。

　　毫无例外，小约翰·施特劳斯的《蓝色的多瑙河》响起了。蓝色的音符，在音乐中是那般美好，在地球上是那么美丽。人类期求蓝色天穹，也渴望如约瑟夫·施特劳斯笔下《天体之声圆舞曲》中所弥漫的那一种生命之绿。在 2016 第一缕晨曦中，三个音符构筑的不朽"蓝色"，交织了天宇的蓝；炫动节奏支撑的绝伦圆舞，点染了大地的绿。蓝绿二色，染透音符，似无尘一般降落人间。音乐一展大地真颜，寄望人类永恒希冀的丽色真美，直抒了我们几在梦幻中才有的生存理想。

　　2016 的第一个音符奏响，那些耳熟能详的乐曲引人思接千里，遥远的音乐之都和那个名作璀璨的 19 世纪浪漫乐坛如在眼前。这场音乐会带来的美好，首先是施特劳斯家族惊人的音乐创造！

　　被誉为"圆舞曲之父"的老约翰·施特劳斯，将奥地利民间舞曲的清纯恬朴融到专业的交响乐队中。首创的圆舞曲曾不登"大雅之堂"，但绝美的旋律和直击人心的旋动节奏征服了维也纳。接过指挥棒的小约翰·施特劳斯，光大了圆舞曲以及诸如波尔卡、加洛普、进行曲等更多体裁，以跻身 19 世纪浪漫主义主流音乐殿堂的大师身份，

> 维也纳新年音乐会

在"音乐之都"维也纳，向奥地利、欧洲以及全世界，奏响了不朽名作。

与古典音乐中的"纯音乐"不同，这个家族的音乐以清新明快、优美如歌的艺术感染力，震撼了从王宫贵胄到普通百姓不同层面的聆听者。拥有如此庞大受众群体，为传统西方古典音乐所难企及。

1873 年 4 月 22 日，金色大厅内厅建成，小约翰·施特劳斯指挥维也纳爱乐乐团演奏了《维也纳气质圆舞曲》大获成功并破例演奏多次。自此，小约翰·施特劳斯携"圆舞曲之王"光环走进音乐历史，位居辉彩粲然的艺术星空之上。其时，老约翰·施特劳斯已去世 28 年，小约翰·施特劳斯正过 48 岁生日。自此，金色大厅注定与"圆舞曲之父"和"圆舞曲之王"，不可分离地连在一起。

1941 年的第一天，维也纳爱乐乐团演出了第一场新年音乐会，曲目皆为施特劳斯家族作品。而后，电台电视台等传媒开始转播，遂将施特劳斯之声传遍世界。1987 年，卡拉扬指挥《拉德茨基进行曲》形成鼓掌习俗。1989 年，当《蓝色的多瑙河》第一乐句响起，指挥家克莱伯放下指挥棒，向观众致以新年问候，至此又形成以不同语言，包括以汉语新年致辞的惯例。

2016 年新年音乐会的 21 个曲目，有 8 个是新上演的作品。19 世纪的维也纳，汇聚一批圆舞曲艺术大师。耳熟能详的施特劳斯家族，有写《拉德兹基进行曲》的老约翰·施特劳斯及其三个儿子：写《蓝色的多瑙河》的小约翰·施特劳斯，写《失控快

速波尔卡》的爱德华，写《天体之声圆舞曲》的约瑟夫；他们开创了维也纳圆舞曲的"金色"时代。

此后，接过施特劳斯家族指挥棒的雷哈尔、施托尔兹、齐雷尔、瓦尔德特菲尔等传续者，又筑起维也纳圆舞曲的"银色"时代。2016 新年音乐会的头与尾是两首进行曲，一首是施托尔兹的《联合国进行曲》，彰显音乐的世界性；一首是《拉德茨基进行曲》，接续了 75 年以来的音乐传统。其间，19 首圆舞曲、波尔卡舞曲和序曲等，皆来自施特劳斯家族四人之作以及圆舞曲"银色"时代大师们的创造。

2016 新年音乐会依由拉脱维亚指挥大师马里斯－杨松斯执棒。通向世界的这个舞台和牵动全人类心灵的绝美音符，给第三次走进维也纳金色大厅的杨松斯以饱满而细腻的音乐感。指挥棒下，再现精彩演绎，让与施特劳斯比肩而立的乐队焕发出了维也纳惊人的音乐特质。

音乐历史进程表明，施特劳斯家族是 19 世纪浪漫乐派的一个重要构成。其人其作显示出音乐的全部美丽，不仅是一个乐派的风格，更是音乐本真的凸显。这个音乐支流以无可比拟的优美和通俗，浸润全世界，不因时空阻隔而成为人们向往艺术与生活之美的"世界语"。

"维也纳新年音乐会"上《蓝色的多瑙河》和《天体之声》以及其他 19 首妙乐，将最美的蓝色与绿颜，传播全世界。新年伊始，借助音乐的祝福和祈愿，寄望 2016，让这个世界呈现出本来的美好！

（2015.12.14）

"夜色多美好！"

————·——·——·——·——·——·——·——·——

　　"夜色多美好"，这是流传甚广的一句歌词；接下来是"令人心神往"。尽人皆知，这首歌叫作《莫斯科郊外的晚上》。每当咏唱或聆听这歌，20 世纪中期世界各国青年聚首莫斯科的联欢场面就又现眼前。青春活力和真挚情怀，凝聚在这首短短的抒情歌曲中。

　　这歌刻画了夜的意境，用音乐赞叹"夜色"的"美好"，让人似又聆到那首更久远却很动听的"小夜曲"响于耳畔。"我的歌声，穿过黑夜，向你轻轻飞去……"舒伯特《小夜曲》的旖旎温婉旋律，直抵人们心灵深处。因为，这也是在唱"夜色多美好"。

　　夜，以及体现夜的美丽与魅力的夜色，这诗意的景境，吸引着不同时代诸多的音乐大师，在夜晚或是白天，以身临其境的深深感受，书写着夜的音符。因为，"夜"是清澄星月过滤了的身心合一的一个清纯世界，是万籁俱寂中聆听心灵自语的一个晶莹梦境。尽管那位贝多芬有着火一般的英雄性格和猛狮一般的粗犷外貌，但他也用透明的音符，细腻徐缓地刻画了琉特湖畔夜色，留下堪比他的"英雄"交响曲的《月光奏鸣曲》。那里，贝多芬在心灵中也在歌唱"夜色多美好"。

　　翻开乐史，夜色涌来。人称莫扎特为音乐世界的"永恒阳光"，但他的歌剧《魔

　　　　　　　　　　　　　　　　　> 爱乐者说

笛》，就有"夜后"这个角色，并洒下高低婉转腾跃的音符，装扮美好夜色。越过贝多芬的"月光"和舒伯特的"小夜曲"，柏辽兹的交响曲《哈罗尔德在意大利》，有文字标题的第三乐章，就是"阿布鲁齐山民唱给情人的小夜曲"。他以舒伯特式的抒怀，用夜色一般的英国管唱出了爱情絮语。之前，意大利歌剧作曲家罗西尼写下了《威廉·退尔》序曲，第一段就题为"山区之夜"。音乐中现出星夜粲然，群山起伏景象。接着，18岁的门德尔松，为莎士比亚的《仲夏夜之梦》作了音乐演绎。他让音符飘逸在夜色尽染的森林中，幻化着精灵与生灵。大提琴的吟哦，带有夜的朦胧。舒曼《梦幻曲》的第一个乐句，唱出了夜梦的迷幻与美好。俄国人穆索尔斯基的《荒山之夜》，描画了一个不太美妙的夜晚："圣约翰节之夜"妖魔的夜宴狂欢；他用音乐翻开了"夜"的另一个侧面或曰负面。到了音符碰撞得尖锐刺耳的20世纪，"十二音体系"作曲家勋伯格的一曲《升华之夜》，为一个身在净夜的不贞女人作了音乐的自省与忏悔。从古典到浪漫，从民族乐派到现代风格，"夜"这个主题被演绎得充沛饱满、精彩多姿。

在以"夜"为题的音乐中，直呼"夜曲"的这个音乐样式更直接更贴近了主旨。最早，源起于欧洲中世纪骑士文学的"小夜曲"，流传于西班牙、意大利等欧洲国家，是一阕向恋人表达情爱的歌。每到夜晚，年轻恋人对着情人窗口歌唱，倾诉心声。这种音乐形式，旋律优美、温婉缠绵，常用吉他或曼陀林伴奏。莫扎特歌剧《唐·璜》第二幕，就有主人公在少女窗前弹着曼陀林唱着"小夜曲"的典型场景。这种紧系夜色的歌，曾有许多脍炙人口的经典之作流传，如托赛里、舒伯特、古诺等人的"小夜曲"，都成为经年不朽的歌咏夜色的曲调。

后来，"小夜曲"从声乐歌唱转向了器乐演奏。最重要的乐器就是钢琴。早在舒伯特写出《小夜曲》之前，"夜曲"就作为器乐音乐形式诞生了。比舒伯特年长15岁的爱尔兰作曲家约翰·菲尔德，终其一生的最大贡献，就是创造了"夜曲"称谓的钢琴作品。此前，除练习曲、奏鸣曲、变奏曲以及幻想曲等一类正规钢琴音乐外，形式自由的钢琴作品不曾有过"小夜曲"。

菲尔德让键盘之下的音乐不注重主题发展，也不刻意结构形式，只是用心中荡漾的音符创造出自我抒情氛围。这使"夜曲"成为一种情感的音乐语言。旋律优美，富于歌唱，慢速或中速，加上晶莹若水一般的琶音伴奏型，"夜曲"细腻刻画了夜的沉静与心的不平静。相对于其他音乐样式，"夜曲"将创作者、演奏者和聆听者作了情感的互动或沟通。

从名称、形式，以及风格，菲尔德的"夜曲"启示了后来者。如门德尔松的钢琴"无词歌"，其歌唱性和自由度，可溯源于菲尔德。当然，晚生肖邦作为钢琴巨擘，更从"夜曲"创造者那里全盘接受了这个歌咏"夜色"的音乐模式。也就是说，在菲尔德之后，没有哪一个人比肖邦更能承继和体现"夜曲"的全部美丽和魅力了。仅只

《夜曲》，肖邦一生创作了 21 首，开掘了这一富于浪漫气质体裁最多的也是最杰出的经典。至今，说到"夜曲"，肖邦几乎超过了先辈菲尔德而成为一位代表人物。

在音乐进程中，"夜曲"又有拓展。20 世纪初叶"印象乐派"发端人德彪西，以"夜曲"为总标题创作了管弦乐三联画，并冠以颇富虚幻色彩的文字标题——"云""节日""海妖"。这堪为新世纪的新"夜曲"。

从骑士文学时代传下声乐的"小夜曲"，到钢琴以至交响音乐等器乐的"夜曲"，音乐地平线上夜色粲然，辉耀在音乐经典之中。经历了几个世纪，能直击夜的本真，还是 20 世纪中叶那一首歌道出了真谛："夜色多美好，令人心神往"——《莫斯科郊外的晚上》！

（2018.9.19）

"蓝头巾"挥扬着悲剧力量

———— · ———— · ———— · ———— · ———— · ————

"别了，亲爱的海港，明晨将启程远航。天色刚发亮，回看码头上，亲人的蓝头巾在挥扬……"

这歌，唱响在 20 世纪中叶一场世界大战中。尽管是"第二次"，却堪为人类史上的"第一"大悲剧。多少年过去，呼啸的炮声远逝而去，浓烈的硝烟已然消散，只有带血的音符，至今依然在声声击打人心。

1941 年 8 月，那是希特勒发动对苏联"闪电战"的两个月后。苏联作曲家索洛维约夫·谢多伊和诗人丘尔钦来到海边港湾。夜雾朦胧中，停泊着"马蒂"号布雷舰。月下，戴着蓝色头巾的姑娘和一个水兵告别。

决战前的宁静，深深打动作曲家和诗人。两天之后，歌曲《海港之夜》诞生。"亲人的蓝头巾"挥扬在战火燃烧的大地上。这首歌曲开创了苏联"战时抒情"音乐的先河。

1941 年 6 月 22 日，战火燃起。德国法西斯的战争机器压向莫斯科。只过 5 天，6 月 27 日，一曲《神圣之战》在俄罗斯大地横空高歌。第一时间，苏联作曲家协会成立战时"歌曲司令部"，号召艺术家拿起音乐武器，创作鼓舞全民卫国的歌曲。第一时间，《神圣之战》发出了"起来，伟大的国家，做决死斗争"的英雄之声。

> 苏联宣传画：为了和平

在血战四年的日日夜夜，有着悠久和优秀音乐传统的苏联作曲家，创作了许许多多《神圣之战》一样的歌曲。两个月后，自"亲人的蓝头巾在挥扬"始，又出现许许多多直击人心的抒情歌曲。

70 多年过去，这些音调已经成为穿越时代的不朽音韵，并铸成战争歌曲中苏联抑或俄罗斯的独特风范。

"蓝头巾"还在挥动。一条小路又蜿蜒在鏖战的烽烟中。还是 1941 年，在群众国防歌曲创作比赛中，阿尔汉格尔斯克州一个农村业余合唱团演唱了《小路》——"一条小路曲曲弯弯细又长，一直通向迷雾的远方。我要沿着这条细长的小路，跟着我的爱人上战场。"

这首歌曲咏唱忠贞爱情，抒发爱国情怀。音乐有诗的意境，也有战争背景。优美而不柔弱、情深而不缱绻的音符，透着坚强和勇敢。以情感力量打动人心的《小路》，成为又一传布其广的战时抒情之歌。

战争爆发那一年诞生的《海港之夜》《小路》，作为战时抒情的典范之作，与战前和战后诞生的透射着战火灼热的歌曲，共同构成了整个战争年代的抒情主流。

在几代人咏唱的《喀秋莎》歌声中，一位俄罗斯姑娘的俊俏身影也有战争中苏军火箭炮排空而发的巨大威力。那时，战士把他们的武器亲昵称作"喀秋莎"，寄托了挚爱深情。

这首歌曲创作于战前 1939 年。二战前夕，日本侵略者在苏联远东制造了"哈桑湖事件"。战斗中，人们叙说了当地一位叫作"喀秋莎"的姑娘的英勇事迹。诗人伊萨柯夫斯基把她写进诗里，作曲家勃兰捷尔深情创作了民歌一般的歌曲《喀秋莎》。战前，在莫斯科首演，大获成功。返场三次，演唱三遍——

"正当梨花开遍了天涯，河上飘着柔曼的轻纱；喀秋莎站在竣峭的岸上，歌声好像明媚的春光……"

战争到来了。1941 年 7 月的一天，莫斯科新编红军近卫军第三师开赴前线。送行人群里，一群女学生唱起了"正当梨花开遍了天涯……"姑娘们用《喀秋莎》歌声送

行，强烈震撼了年轻战士们。在悠扬的歌音中，近卫军第三师全体官兵向姑娘们行了庄严军礼。他们含着泪水，伴着歌声，悲壮地走上前线。几天后，在惨烈的第聂伯河阻击战中，这个师的官兵，全部阵亡……

在战争年代，战前这首咏唱纯情少女的歌，给予冰冷武器为伴、匍匐在寒冷战壕的战士以爱的温存。他们高呼着"喀秋莎"，冲向敌寇。战后，苏联政府为《喀秋莎》建立一座史无前例的音乐纪念馆，以表彰她在战争中的伟大功绩。

创作了《海港之夜》的索洛维约夫·谢多伊，在战后的1947年谱写了《共青团员之歌》。作为话剧插曲，歌声刻画了热血沸腾而又哀戚情深的景境，让人们恍如置身浴血战场。奔赴前线时刻，战士向妈妈做也许是最后的告别："再见吧妈妈！别难过，莫悲伤，祝福我们一路平安吧！"

这歌创作于战后，但在历史长河中，它与战前的《喀秋莎》以及战时的《海港之夜》《小路》一起，以音符构成了反法西斯正义之战的整幅历史长卷。

同一时期，在中国抗日战争烽火中，唱出了激越的《义勇军进行曲》和《大刀进行曲》，也歌咏了融情的《松花江上》和《在太行山上》。雄壮的奋进和深切的抒情，共同表达了全民族抗战的主题。

与钢铁般节奏和号角式音调一样，深挚的抒情也让人们踏起了冲锋步伐。那么，"战时抒情"音乐为什么会有《神圣之战》与《义勇军进行曲》一样的魅力？

又想起海港之夜那"亲人的蓝头巾，在挥扬……"

"蓝头巾"轻缓"挥扬"的背后，是20世纪中叶那场残酷战争。多少国家和民族蒙难，多少家庭和爱情惨毁。"蓝头巾"挥扬之下，是毁灭的废墟和亲人的永别。

这是悲剧，是把美好东西毁灭给人们看的悲剧。这些抒情之歌，几乎全笼罩在小调低沉和压抑的色彩中，有着催人泪下的凄美。"蓝头巾"与"小路"以及"喀秋莎"和"妈妈"的意象，撕裂着生活中的美丽，也透射着击打人心的哀情。巨大的悲剧形象从抒情这个侧面化为抗击不义战争的正面动力。作为"神圣之战"的强大一脉，"战时抒情"音乐，已成为一段历史和一个时代的情感纪录。永恒直击人心的，就是那"蓝头巾"挥扬着的悲剧力量。

（2018.9.24）

沉船上的永恒乐声

20 世纪初叶，在冰冷的大西洋上，"泰坦尼克号"沉没了。自那一刻起，海上世间留下了一个旷世惨剧。即使是在艺术化了的银幕上，那演绎的感人场景：一位老船长与船共存亡的职业操守，一段令人心悸的美丽而悲戚的爱情，一阕艺术与灵魂共奏共鸣共生死的乐章；全不是虚构，都是发生在当年冰海沉船上惊天动地的事实。其中，那一个音乐场景声韵袅袅，萦回了一个多世纪——

暗夜中，船在下沉，人在逃生。那是惶乱的生死关头……

"几名死里逃生的乘客，事后讲述了各种人在大难临头之际的感人表现。在客轮上为富人演奏的乐队相当庞大，演奏员们既没有登上救生艇逃难，也没有去争夺救生圈保命。这些音乐家心里明白，他们已经命中注定是无法逃生了。于是，他们带着自己的乐器走到甲板上，按照平时在乐池里安排的次序坐好，开始演奏贝多芬的交响乐。这样的交响乐他们以前不知演奏过多少次了，但是此时此刻那不朽的旋律显得格外和谐，使人感到无比庄严肃穆。音乐家各尽其职，每个人都一丝不苟地演奏着自己分谱上的乐段，但听起来就是一部完整的交响曲。音乐家们就是这样以令人赞叹不已的高尚情操和视死如归的安详，告别人生。他们一直在恪尽职守，认真演奏，直至冰冷的海浪吞没了乐器，直至整个甲板缓缓地沉入大海……"苏联女作家玛·莎金娘在 20 世

> 泰坦尼克号乐队　2012

纪初叶写的一篇文章中，描述了"泰坦尼克号"最后时光的一段感人细节。

　　还有一种记载做了又一样的描述："SOS"信号急切发出，在滴滴答答电报声和全船一片纷乱之时，唯有几个乐手神色不惊地拿起了乐器：小提琴、大提琴、长笛和萨克斯。他们当中的一位音乐家平静地说了一句："让我们再演奏最后一曲吧！"音乐响起，音符飘飞在夜的海上。

　　乐曲节奏仍旧不紊，乐音旋律依然委婉。他们沉浸在优雅的音乐中，全不为自己生命的即将终结而匆匆结束音符的流动。他们或是为深远的艺术境界所感染而无畏，或是为崇高的职业道德之恪守而不辍。

　　在缓缓下沉的甲板上，他们演奏了德国作曲家林克的《威丁舞曲》、法国作曲家奥芬巴赫的《船歌》和《康康舞曲》，以及奥地利作曲家约翰·施特劳斯的《蓝色的多瑙河》等名曲。

　　到了沉船的最后时刻，牧师约翰·哈普尔建议乐手演奏神圣的基督教赞美歌《更近我主》（NEARER MY LORD TO THEE）。这支旋律平复了人们对于死亡的恐惧，鼓舞大家勇敢而庄重地面对自己人生的最后瞬间。这是与船一起沉没在大海中的"安魂曲"。诚如这首圣歌所庄严咏唱的："我快乐如生翼，向上飞起，游遍日月星辰，翱翔不息，我与我主相亲相近……"

　　这个感人场景不是电影银幕上的杜撰，也不是一个动人的虚构传言。演奏"圣歌"的六位音乐家，确有其人，真有名姓。

　　2012年，正值"泰坦尼克号"沉船百年之际，许多国家为这一世纪悲日郑重发

行纪念邮票。圭亚那的纪念邮票以"泰坦尼克号乐队"为主题,在有"国家名片"称谓的邮票小全张的右侧,印上一段文字:"'泰坦尼克号'于1912年4月15日沉没,许多坚守岗位的人殉职,包括船上管弦乐队。他们的乐声响彻到了邮轮沉没的最后一刻。'泰坦尼克号'建于1910—1911年,在从英国到纽约初航时,撞上纽芬兰浅滩的冰山,船上1522人丧生。"

邮票小全张的左侧,有六枚邮票,其图案为沉船上六位音乐家生前的肖像及其名姓。作为庄严的祭奠与纪念,这枚邮票小全张让世人认识了这六位伟大的艺术家和人类的精英,并一睹他们的面容。他们是——W·HARTLEY、G·KRINS、J·L·HUME、J·W·WOODWARD、P·C·TAYLOR、W·T·BRAILEY。

尽管关于沉船乐声有着不同的表述和表达,但都指向了一个事实,那就是在生死大限之际,六位或是更多位音乐家为了即将死去的人们以及自己,奏出了生命最后的"天鹅之歌"。他们没有选择逃生,他们用音乐也用生命奏出最凄美最动人的终曲。他们以及他们的音乐随着沉船,永远消失在茫茫大海中。

留下名姓的"泰坦尼克号"乐队六位音乐家的真容,表明他们正值华年盛岁。但生命攸关时刻他们所表现的至上品行,无疑,也有高贵的音乐对于他们高尚人格的造就。音乐中对于生命的赞美,以及对于美好情感的讴歌,已将人类最神圣的元素浸透到了他们的血脉与魂魄中;以至身处危难之刻的他们,共同呈示出高雅美丽的音乐所孕育出来的刚强与力量。

面对死亡之前响起的那乐声,就像面对一座英雄纪念碑。对于一个世纪前殁于大海的"泰坦尼克号",这个纪念没有刻画船身的倾覆,没有烘衬祭奠的鲜花,只见到了六位无畏死者的生前形象,以及由此而油然响彻寰宇的来自天堂一般的乐声。此刻,方感到这就是死后方生的"永恒"。

在星夜微曦的银光下,沉船带着乐声消逝了。但在那个有限时空里演绎出来的职守、互助、风度、情愫,以及萦回在人心中的最后乐声,让我们看到了崇高的人格和最美的艺术境界。

冰海之下的沉船,也是一座纪念碑,能让世人永远追思和哀念那些沉睡在海底世界中的崇高的人,特别是彰显了人类最美丽情操的那六位有名有姓的音乐家。他们以生命奏出的乐声,是不朽的永恒……

（2016.11.28；2018.10.18）

群星陨落，红旗不倒

——亚历山大德洛夫红旗歌舞团遇难者祭

———————·———·———·———·———·———·———·———·

不幸的噩耗使北京国家大剧院的一则令人瞩目的节目预告，成为一纸沉痛的"讣告"。

2016 年 12 月 25 日，俄罗斯亚历山大德罗夫红旗歌舞团在空难中，罹难近百人。哀恸之中，让我忆起了这个群星璀璨的歌舞团在 88 年漫长岁月里所流传于世的不朽之作。那是刻镂在世界人民特别是中国人民心中的永远的交响，永恒的歌唱。

2017 年 2 月 5 至 8 日，原本他们会风尘仆仆来到中国，在新春甫过之刻，在国家大剧院再次给中国观众送来丰厚的艺术礼物。但就在 2016 圣诞盛节的这一天，一个黑色休止符矗立在了人们心头

但群星陨落，"红旗"不倒，相信新生的"红旗"会再到长安街上，或许这个美好的日子会变成并不遥远的很近很近……

此刻，我想到我的集邮册中有一枚我珍藏的邮票，那是苏联于 1983 年为纪念这个蜚声世界的艺术团体的创始人、著名作曲家亚历山大·瓦西里耶夫·亚历山德罗夫诞辰百年而发行的邮票。在这枚邮票上，我又一次见到这位艺术大师的深沉相貌。

亚历山德罗夫是受业于莫斯科音乐学院的专业作曲家，苏联国歌就出自他的手

> 亚历山德罗夫　1983

笔。1944 年，在抗击德国法西斯侵略者的卫国战争中，硝烟未散，一曲壮歌诞生。名为《牢不可破的联盟》的歌曲，悲壮雄浑，融入了苏联人民卫国保家的英雄精神，以及俄罗斯民族坚韧强毅的伟大气质。当第一音符唱响之刻，一个巨人般的形象，拔地而起，摄人心魄。遂在战争岁月中，这首歌曲取代了《国际歌》，成为苏联的国歌。在这枚邮票上，我们还可见亚历山德罗夫这首不朽的国歌的曲谱片段。

1941 年 6 月 22 日，德国侵略者向俄罗斯大地抛出第一颗炸弹。仅仅五天之后，歌曲《神圣的战争》瞬间响彻苏联全国。这首歌曲以悲壮深沉的浩然正气，刻画了面对侵略战争俄罗斯民族的钢铁意志与魂魄。这首歌不仅在其祖国，而且在全世界鼓舞了反法西斯战争的斗志和信心，以苏联"第二国歌"之誉，成为作曲家亚历山德罗夫的代表作。

正是这位用音符刻画了俄罗斯形象的杰出艺术家，早在 1928 年就创立了苏军红旗歌舞团，并任第一代团长兼指挥。这个歌舞团后来就以他命名，全称为"俄军亚·瓦·亚历山德罗夫红旗学院歌舞团"。这个艺术团走过几代，几近百年，形成了鲜明的艺术风格——历经战争洗礼的光荣历程，铸就了他们以英雄气质歌颂伟大祖国革命历史的主旋律；如以《神圣之战》为代表的伟大卫国战争歌曲，成为"红旗"之上的最辉煌色彩。而雄健与旖旎相融的歌与舞，又彰显出了俄罗斯民族文化的粲然多姿；如我们聆听到的《伏尔加船夫曲》那情景交融的音乐景境，透现出的是俄罗斯母亲的深沉呼吸。与其说这是"红旗"的一个艺术传统，不如说这就是俄罗斯民族以及苏联历程的一个真实写照。于是，在 88 年的漫长岁月中，几代红旗歌舞团的艺术家在全世界留下了独特的俄罗斯历史与文化的交响。

亚历山大德罗夫红旗歌舞团与中国有着深厚的渊源。新中国成立以来，这个歌舞团多次来华演出。从毛泽东、周恩来第一代领导人到今天，中国几代领导人和观众一

> 爱乐者说

起聆听着这个歌舞团的演出，走过了自己祖国成长的伟大历程。可以说，这个歌舞团的那些保留节目，那些不朽的艺术之作，陶冶了和影响了中国的几代人。特别是在2015年抗日和反法西斯战争胜利70周年的日子里，以《神圣的战争》为代表的一批中外革命歌曲依然鼓舞着今人奋进。在那个庄严时刻，红旗歌舞团的歌声悠远嘹亮，他们的身影也闪动在中国的大地上。

2017年新春之刻，我们准备再次去聆听我们的老朋友站在天安门近旁引吭高歌。但岁末的噩耗却让我们不仅为这次盛会的取消而遗憾，更重要的是，中国人民和世界人民皆为这个伟大艺术团体的不幸罹难而深深哀痛。此刻，看着亚历山德罗夫的肖像，在痛切哀悼之中，似见这个雄鹰一般的劲旅，其洪声伟姿虽已画上了休止符，但他们所创造的艺术财富和彰显的光荣精神却在全世界永远交响！

由此也以此，祭奠的心声油然涌出，那就是：群星陨落，红旗不倒！

（写于 2016.12.26 俄罗斯全国哀悼日）

荡起岁月的双桨

————·——·——·————————·——·——·————

还在孩提年代，一部叫作《祖国的花朵》的儿童电影上演，并红极一时。很快，更多儿童影片上映了，这个"花朵"也就渐淡渐远了。但是，唱在北海荡桨镜头中的那首歌曲，却从银幕传到了当年北京的街头巷尾以及全国各地。这就是《让我们荡起双桨》。

我第一次听到这歌，是它刚刚诞生的 20 世纪 50 年代初期。优美的歌词和动听的曲调，不仅刻画了当时儿童生活的幸福场景与心境，更表现了新中国成立之初欣欣向荣的社会气象。实际上，这首《让我们荡起双桨》的儿童歌曲，与那首激昂的《歌唱祖国》进行曲一起，以两种音乐风格讴歌了朝旭初升的人民共和国。

在这首儿童歌曲中，歌词作家乔羽笔下"美丽的白塔"和"绿树红墙"，作曲家刘炽谱出的音符中的那种清澈与深情，就像北海碧波中的双桨一样，荡起了岁月的波花。从 20 世纪中叶，一直荡漾到了 21 世纪初叶的今天。过往的一个甲子的 60 余年时光，这首咏唱双桨的音韵，不曾褪色减彩，息声匿迹。整整三代人，从孩提时代唱到青少年，唱到中年，唱到老年，以至新一代正值童年的孩子，依然咿咿呀呀唱起了"让我们荡起双桨"。这歌声穿过岁月，铭记下了每一代人的美丽童年。对于像我一样有幸接触到这歌源头的人，每每听到或再唱，常伴满眶热泪，仿如又系上红领巾，回

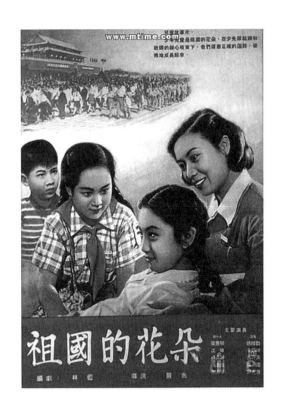

> 电影《祖国的花朵》海报

到了那个意气风发的纯真时代。当我们的儿女以至孙辈，以更为清澈的嗓音唱起"让我们荡起双桨"时，则又带我们身临其境，再次体味了"小船儿推开波浪"。此刻，感叹时光飞逝，感动时代变迁，当然，更感觉到了音乐艺术穿透时空让人怀旧念昔的独特而强大的魅力。

音乐发展历程中，常有摆脱初始载体而独自焕发艺术辉彩的实例。以中国电影插曲为例，这首荡起岁月双桨的儿童歌曲，人们早已忘却了或模糊了它的出发之地，亦即那部电影《祖国的花朵》；如是之况还有电影《风云儿女》的插曲《义勇军进行曲》，最终成为庄严的国歌。又如西方歌剧，意大利作曲家普契尼的《图兰朵》，那首本囿于一定情节之中的男高音咏叹调"今夜无人入眠"，也飞离了歌剧舞台，成为全球节庆狂欢的一个带有庄严意境与情感宣泄的美丽载体。

这个现象表明了音乐的一个特征：它可以运用多彩多姿的音符，表现与抒发具象景境之外的普遍性的精神与情感。于是，音乐可以脱离原本载体，如银幕或舞台，而成为传播更广阔、影响更深远、生命更强劲的作品。

这个现象还表明：音乐艺术与其他艺术样式不同，可在第一时间调动人们情感。当第一个音符或第一个乐句响起的时候，能即时即刻让人们沉浸在自己真实而丰富的情感世界中。音乐不像文学，要通过文字的表述、阅读、体会与理解，方能以共鸣

方式融入自己的情感；音乐也不像绘画，要通过凝固了的形象，去联想和去感受景境与自己情感之间的通达。音乐是在一个时间演进过程中抒情感怀，悲悲喜喜，起起落落，是在现在式的进行过程中袒露。这与音乐的演唱或演奏过程，形成时间上的同步。于是，音乐带着情感响起来，一层层一波波舒展着，达到了音乐与情感的共鸣。正因为音乐有抒发"过程"的这一特征，音乐才产生了直击人心的艺术效果。这个"直击"，首先是情感的"直击"。在情感"抓住"人心之后，方能进入到对于精神对于境界的更深一步开掘和更高一层升华。

当然，不是所有的音乐都具有这种穿透时空直击人心的艺术力量。只有那些产生在一定时代一定境遇一定心态中的优秀作品，方能充分体现出音乐艺术本身所具有的强大的表现力和生命力。

一首也算是"儿歌"的《让我们荡起双桨》，从银幕上飘飞下来，传唱了60多年的三代人中。这歌声让人们始终沉浸在晶莹透明的童年和童心之中，让人们始终体味着和感受着美好时代的纯洁和晴明。听了和唱了这首歌，无论什么年龄，几乎都是随着岁月的流逝而愈加对于这首歌所蕴含的美丽情感和美丽意境，有着不一样的却是更加切近自己的体会和感悟。正是因为这首歌用音符荡起了岁月波花，才有了如此隽永和浩大的生命力量。说它"不朽"，似乎还嫌过早；但这首歌已经预示在我们之后的多少代，依然会传流不歇，咏唱不辍，并继续为后世递送着美好的情感、精神和境界。

"让我们们荡起双桨，小船儿推开波浪。海面倒映着美丽的白塔，四面环绕着绿树红墙……"

这歌声每每响起，人们心潮也必会激荡起来。特别是已将岁月付给过往的人们，这份怀旧之情，常会催下泪花。为什么我们的眼里总是噙着泪水？因为，我们对故乡的这块土地，对祖国的那个时代，爱得最深。音乐所给予我们的，往往就是一种塑造人格与锻造信念的力量。这种给力，却又是在美丽得让我们陶醉的艺术享受之中实现的。让我们荡起双桨，音乐总是为我们画出了人生的和时代的虹霓。

晨霞与夕照中，忘不了的，是岁月的歌。

（2017.12.20）

"一条大河波浪宽"

————— · ————— · ————— · ————— · ————— · ————— · ————— · —————

　　国家大剧院的"2018 漫步经典"开幕。登台节目有"时空穿梭——从穆索尔斯基到披头士"。这是英国皇家利物浦爱乐乐团的一场音乐会。

　　音乐会是不报幕的。加演曲目也是不报名的。当乐队奏出一段旋律，只一个小小开头，全场观众立刻爆发出热烈的掌声与欢呼，然后，随和乐曲，齐唱起来……

　　这让来自英伦的乐手十分惊讶。因为，这是音乐会上不可也不应出现的景况。按照聆听惯例，观众不能在交响音乐演奏过程中，或是大型乐曲乐章之间鼓掌。更不用说，随着熟悉的曲调吟唱乃至齐唱。

　　是中国观众不谙聆乐规矩？还是音乐激发了人们的情不自禁？

　　原来，从利物浦爱乐乐团管弦中奏鸣而起的乐曲，是每个中国人都熟知并深爱的《我的祖国》。

　　尽管没有"一条大河波浪宽"的歌词，但这支旋律却在第一时刻点燃了人们心中的激情。就像亨德尔《弥赛亚》中的"哈利路亚"奏唱第一个音符，从皇帝到平民都会起立一样；就像贝多芬《第五钢琴协奏曲》轰然奏响，一个老兵立身敬礼一样；每当"一条大河波浪宽"的曲调在任何场合响起，人们都会肃然一静，激情顿涌，齐声咏唱。因为，这是刻镂在每个中国人心中的祖国颂歌。

从未有见到过台下"伴唱"的台上的交响乐队，惊讶却沉着地继续管弦演奏。这是他们以中国《我的祖国》歌曲改编的乐曲。在伴和与掌声下，从弦乐到管乐，从小提琴到大提琴，从长笛到双簧管，在乐队的五种乐器声部以及管弦全奏中，以递转的乐音层次，以变幻的五种调性，他们也是激情演绎着我们的"一条大河波浪宽"。

那一刻，仿佛不远处的人民英雄纪念碑和大剧院门前的澄澈水面，化作了祖国的河山、森林、稻田……当管弦乐队以排山倒海般宏大气势高奏出"这是伟大的祖国，是我生长的地方"的辉煌旋律时，观众情绪达到高潮，许多人热泪盈眶，情难自已。诚如诗人艾青所写："为什么我的眼里常含泪水，因为我对这土地爱得深沉。"

已经过去一个"甲子"了。1956 年，电影《上甘岭》上演。主题歌"一条大河波浪宽"，唱响在抗美援朝最激烈一场战役的硝烟中。这是乔羽写作歌词最先涌出的句子。他说，每个人心中都有"一条大河"，无论你生在哪里，家门口的这条河，即使很小很小，在幼小心灵中就是"一条大河"。无论你走到哪里，想起它，都会想起故乡和祖国。

作曲家刘炽和他的名字一样，以火炽激情谱出歌曲第一句"一条大河波浪宽"，于是，开启了如涛涌来的乐思。这位作曲家的名字人们或不谙熟，但他创作的那些深深刻在人们心中的音符，却是几辈人难以忘怀的不朽旋律——"让我们荡起双桨""烽烟滚滚唱英雄"，以及这首"一条大河波浪宽"。

从 1949 年 10 月 1 日中华人民共和国诞生之刻开始，对于祖国的歌唱与颂咏，便成为一个深入人心的永恒主题。这里唱出的，不仅是对于共和国几近 70 年的讴歌，也融进了对于中华民族五千年文明的自豪。

1950 年，共和国刚刚诞生。一位作曲家心中挥之不去的，是天安门广场上"五星红旗迎风飘扬"的感受。在从北京到天津短短两个小时途程中，他连词带曲完成一首有着"第二国歌"之誉的《歌唱祖国》。这首歌与《我的祖国》一样，以景生情，激情燃烧，抒发出对于祖国深沉的爱。毛泽东主席赞扬"这首歌好"，并送给作曲家王莘一套刚出版的《毛泽东选集》，并签名留念。

这两首相隔不久诞生的祖国颂歌，传唱在祖国和世界各地，从耄耋老人到天真幼童，经久不衰地植根在几代人心中。在广袤的空间和久长的时间中，"五星红旗迎风飘扬"和"一条大河波浪宽"的歌声，唤起着人们心中的激情，显示着这词曲的深刻与不朽。

2003 年 10 月，从神舟五号载人航天飞船；2007 年 11 月，从嫦娥一号宇宙飞船；《歌唱祖国》歌声向着地球这颗小行星，向着整个宇宙咏唱。在中国第一颗探月卫星嫦娥一号升空的时候，卫星搭载了歌曲《我的祖国》，让"一条大河波浪宽"再次流淌在太阳系的无限空间中。

> 爱乐者说

祖国，是人类讴歌的共同主题。

捷克作曲家斯美塔那在晚年创作了六首交响诗，就题为《我的祖国》。其中，最著名的第二首"伏尔塔瓦"，就是捷克民族的"一条大河波浪宽"。也是一支壮阔优美的旋律，歌唱了捷克的母亲河。这支旋律已然成为这个民族的象征。

在一年一度"维也纳新年音乐会"上，不可或缺的，是约翰·施特劳斯的《蓝色的多瑙河》，又是歌咏"一条大河"的这一首名作，曾负有如此赞誉："无论奥地利人走到哪里，这首乐曲就是他们的第二国歌。"

英国皇家利物浦爱乐乐团在北京演出的那个夜晚，引发了中国人的激情。这激情，来自一首家喻户晓的歌曲"一条大河波浪宽"。最初，这句歌词就是这首歌的歌名。后来，改作了《我的祖国》。这就点明了，在故乡大河的波浪中，蕴含着我们对于祖国母亲的挚爱和真诚，激荡着传之永恒的爱国之声。

（2018.9.4）

"梁祝"一甲子记

——————·——————·——————·——————·——————·——————·——————

1959年5月27日，作曲家何占豪等创作的《"梁山伯与祝英台"小提琴协奏曲》，由小提琴家俞丽拿独奏，在上海兰心大戏院首次公演。自此，风靡世界六十春秋。到2019年，正值一个甲子。60年来，它铭刻在人们的音乐记忆里；在这个不长不短具有中国纪年特色的时间节点，人们也深情纪念着她。

尽管一个甲子之中，特别是近年来，有些所谓"前卫"的古典音乐"专家"叫出了"'梁祝'过时论"；诚如贝多芬回答那些污蔑他的《第三（英雄）交响曲》时所说：这一切都"不能阻挡一匹勇敢的马继续奔跑"。事实也是，"梁祝"无论在专业层面还是在百姓耳中，始终作为中国交响经典，闪耀着充满生命力的光辉。

究其缘由，最重要的是，"梁祝"为那个来自和发展于西方的"协奏曲"体裁，注入了鲜明的中国气息和色彩，并以民族风范演绎了一个在中国民间流传百代的悲戚的爱情故事。

1959年，一位文艺评论家就指出："即使是历史上那些伟大的作曲家的作品，也是由于作曲家不同程度地反映了彼时彼地的人民的思想感情和社会理想，并与音乐形象的表现方式、表现手法的民族特点相结合的结果。"时隔一个甲子，"梁祝"的不衰以至不朽，已经在世界范围，以及在广大受众之中，得到了历史性的见证和验证。"梁

祝"始终被中外受众誉称为"我们自己的交响音乐"和"一首感人的具有独创性的作品"。如此，"过时论"实质上是一种失却了民族自尊的谬论，也是对于中国经典在世界上得到高度认可的无视。

人们推崇"梁祝"，不是出于一时冲动的幼稚所为，这是深刻的民族艺术优势在人们心中的共鸣和激荡。不仅有自豪，也有深深感染背后的条分缕析。60 年过后，回望"梁祝"，至少我们可以看到：

"梁祝"是人们耳熟能详的民间传说，"协奏曲"则是西风东渐的一个音乐的"舶来品"；"梁祝"浸润了中国特有的人物与情节、风格与细节的表达元素，"协奏曲"则又以中国民族的与民间的叙说方式作了创新演绎；"梁祝"透出任何一个中国百姓

> 《梁山伯与祝英台》小提琴协奏曲总谱

皆可与之共鸣的戏剧性，"协奏曲"则在中西音乐合璧表达之间，造就了烙上中国印记的交响性；"梁祝"是一个游走在中国诸多艺术样式中的一个爱情故事，"协奏曲"则以动人的歌唱性和交响张力，谱就一曲属于全人类的东方的"罗密欧与朱丽叶"。

题材固然重要，但在 1959 年，何占豪作为还没有毕业的上海音乐学院学生，在那个力倡音乐民族化的时代背景下，敢于运用外来音乐样式，这需要何等的胆识和才具！在"梁祝"中，能够置中国家喻户晓的民间故事于"协奏曲"这个洋的音乐形式中，能够透看并选择和发挥小提琴长于抒情的优势，能够探索个性不同的中西乐器可能和可以的融合，年轻的何占豪表现出了新中国音乐才子的思想深刻，以及艺术天分的佳优。

何占豪创造的"梁祝"，之能为中外受众以及音乐界域高度评价，还在于这部作品对"协奏曲"样式，也进行了突破性创新。在西方，"协奏曲"已有 500 余年产生和发展的历史，这是一个严格规范的交响音乐形式。从 18 世纪那首最早的标题性小提琴协奏曲《四季》来看，维瓦尔第遵循三个乐章的"协奏曲"基本结构，依照标题，"四季"竟有 12 个乐章之多。纵览西方"协奏曲"经典之作，多乐章结构几成定规。

但，"梁祝"借鉴西方"协奏曲"体裁，却依据这个民间传说作了结构上的全新创意。从规制上看，单乐章构成应是"协奏曲"第一乐章。这里却容纳了"梁祝"故事的全部情感与情节。这个结构本身，就是中国作曲家对于"协奏曲"形式的革故鼎新。

这个单乐章的协奏曲，严格运用西方奏鸣曲式结构叙说了"梁祝"故事。序奏以花香鸟语的描绘性音乐，为爱情的美丽做了铺垫。呈示部中的主部主题，就是在独奏小提琴上出现的人尽皆知的那支优美爱情主题。副部主题以及连接部和结束部，又抒发了"梁祝"同窗之谊的美好，以及恋恋不舍的"十八相送"。作为协奏曲核心部分，作曲家发挥了奏鸣曲式中展开部交响性发展的优势，与"梁祝"悲剧性冲突融合一起，刻画了内蕴标题的"抗婚""楼台会""哭灵、控诉、投坟"三段情节；极富戏剧性的把"协奏曲"的交响性特质作了淋漓尽致的发挥。如梦如幻中，再现部中的"化蝶"回顾了爱情的美好以及天堂一般鸟语花香的丽景。乐曲已经画上了休止符，缥缈的意境却让人们的思绪久久萦绕于脑际心海……

　　"梁祝"小提琴协奏曲在大的结构上，既有篇章的突破又有曲式的恪守，这个奇妙的构思始于作曲家何占豪创意性的思维。而在大的创新框架之内，音乐"细节"的运用，如主题音调的撷取、乐器配置的选取等，也有创造者匠心独运的创造。

　　曾经演绎过"梁祝"的越剧，那委婉而兼具剧烈的广阔音腔，不仅有了戏剧性的表达空间，而且有着变奏移易到西方"纯音乐"上来的可能性。于是，深谙越剧音乐和戏曲音乐的何占豪，在"梁祝"协奏曲中，立起了灵魂性的音乐主题，为全曲奠定了不可替代的音乐基础。较之技术性的烘衬与配置，这位作曲家给了"梁祝"以真正的生命。至于音乐发展中运用戏曲板腔节奏变化所造出的戏剧性效果，则转化为交响性的发展，全部蕴于戏曲轨迹的演进中。这是中国式交响音乐的交响发展。

　　从大结构到小细节，"梁祝"所昭示的创作理念，就是以中国故事与中国音乐为根基，外国样式与外国手法为借用，中外互补与中外相融为推进。如此，一个纯粹中国的悲剧故事，在西方古典音乐样式中得到了苏生。而一个甲子之前，中国年轻作曲家何占豪在这个理念之下的独创，方造就了这一篇传至几代的音乐经典。

　　至今，人们不会忘记那些不朽的主题旋律，也不会忘记这部作品所彰显的中国交响音乐气派。这种常温常新的永恒艺术魅力，以及具有典型意义的艺术思考，何有"过时"之虞？一个甲子 60 度春秋过后，"梁祝"仍让我们感到自信和自豪。一甲子的"梁祝"记，要记住的，要纪念的是——经典的光芒是遮不住的，经典的辉彩将永远粲然。

（2018.11.18）

后"梁祝"时代说"梁祝"

———— · ———— · ———— · ———— · ———— · ———— · ————

　　20 世纪中叶，在"热火朝天"的"大跃进"中，一阵头脑发热，一股泡沫鼓胀，很快就作为一个被否定的时代，过去了。但却有一部颇与那个时代不搭调的艺术作品，流传了下来。那时，原本针对西方，"超英赶美"；音乐，却引来了一个只有西方音乐才有的形式：协奏曲。原本豪情喷薄，"一天等于二十年"；音乐，却搬来了一个卿卿我我哭哭啼啼的悲情故事：梁山伯与祝英台。这个"不搭调"的作品，就是小提琴协奏曲"梁祝"。

　　弓弦一声长吟唱，催下几代人痛彻心扉的泪水。以至不仅演奏到各地各国、移植到各种乐器乐队，还以最能抒发人的情感的人声，填词演唱了"协奏曲"版本的"梁祝"。1958 和 1959 年，如果说那个时代留下了什么欣慰，一曲"梁祝"成为人们一个美好的忆念。

　　光阴逝川，已近一甲子。毋庸讳言，在后"梁祝"时代，更多的音乐作品，包括"协奏曲"，已在构成另个时代。有人说过："梁祝"时代应当过去了。我想，时代前进，文艺作品与时俱进，后生超先生，从发展的观点讲，"梁祝"时代作为一个时间概念就像我们每一个人的岁月一样，也像这位所谓评论家也会有皱纹老去一样，是过去了。但对于"梁祝"本身，说其"过时"，我则决不苟同。事实上，"过时"的论调，

时有出现。一篇乐评，在论及现时优秀作品时，就贬义地喷出了这么一句话。

我认为，虽然一个时代有一个时代的艺术代表作，时代过去了，一些作品也就过去了。但一些通达人们心灵和情感的作品，却会超越时代，不会"过时"，更不会"过去"。

仅以"梁祝"来说，这部诞生在"豪迈"年代中的"情调"作品，在几近60年的岁月中，不仅成为人们的深刻旧忆，而且成为中外艺术家弓弦之下的现实名篇。至今，"梁祝"仍在舞台上和人们心中奏鸣。

其所以没有"过时"和"过去"，首先在于作品选取了中国民间一个耳熟能详的爱情悲剧故事。这个故事与外国人所熟知的中国人不陌生的"罗密欧与朱丽叶"，异曲同工。当年周总理指示将"梁祝"译为外文时，就用了中国的"罗密欧朱丽叶"称谓。本质上说，这两个故事在历史的时空中，深刻而生动地传达与表达了深刻的人共同情感。这个共性，穿越了时代，方铸就了不朽。

其次，"梁祝"音乐选取了中国人所喜爱的越剧音调为主题，在年轻的作曲家何占豪创造的这个缠绵旖旎主旋律中，将"梁祝"故事的场景情态，作了技巧高超的变奏和衍化。作曲家选择了迹近人声的小提琴作为主奏乐器，强化了音乐的抒情特质，以一个"情"字，将"梁祝"作了非同凡响的音乐刻画。滚滚涌来的音符，满溢着悲情和深情。那时和现在，依然击打着人们的心灵和情感，让几代中外听者为之动容，铭刻于心。

还有，"梁祝"所采取的是一种国际化的音乐样式。"协奏曲"是西方古典音乐中传流久远的一种管弦乐曲体裁。从维瓦尔第、巴赫，经莫扎特、贝多芬，到拉赫玛尼诺夫、肖斯塔科维奇，几百年的西方音乐盛世，这一体裁留下许多不朽名作。中国作曲家何占豪，将这个外来体裁移来，加上了适合中国题材的创造。如最打动人心的那段小提琴与大提琴对话式的"楼台会"，实际上是将一种"梁祝"式的二重奏，融到了"协奏"之中。这种对于外来形式的移植与创造，是一种有见地的艺术上的"拿来主义"，也是更深刻的一种艺术上的"普世"观。如此，几种元素汇合，方成就了一代杰作"梁祝"。

在后"梁祝"时代，说了几句关于"梁祝"的话，实际上不在于说其本身，而是唤起大家的一个关注，那就是不要总以时代发展了新作迭出了，就将过往的辉煌掩盖下去。什么"过时"了，"过去"了，巴赫离我们330多年了，施特劳斯离我们近200年了，他们的作品不还在全球奏响吗？不要说"梁祝"不可比巴赫与维也纳圆舞曲，一个时代造就的经典，能够响在历史时空中，活在人们心灵中，这就是"不朽"。在这一点上，与大师比肩而立又何妨？

我们在东方，我们也在创造流传于世界的经典。当今，中国"协奏曲"能在中国

在世界上巍立的，当非"梁祝"等莫属。当然，现在或未来或会有新的超越，即使有，历史上的"梁祝"，不仅有其位置，而且不会"过时"。否则，我们就没有让小泽征尔跪下聆听的"二泉映月"和百代不朽的"老贝、老柴、老肖"了。要珍惜和关爱我们自己创造的世界性经典，不要以什么"过时""过去"人为地泯灭我们的文化自尊与自信。

（2016.3.5）

"施光南的故事"

—— · —— · —— · —— · —— · —— · —— · ——

　　"施光南的故事"，这不是对于一位作曲家的叙说，而是一部音乐作品的本来命名。曾经和作曲家施光南合作的一位词作家，创作过流传广远的《祝酒歌》《打起手鼓唱起歌》歌词，以及歌剧《屈原》《伤逝》剧本等作品，最近正在写作一部音乐剧，题目就是《施光南的故事》。日前，在天津音乐学院 60 周年校庆上，见到了这位久别的同窗同桌韩伟，他告诉了我这个新的创作计划。

　　母校草坪上，矗立着人民音乐家施光南塑像。作为杰出作曲家，他的作品广受人们喜爱和传唱。《在希望的田野上》，成为新的时代的艺术象征，成为 20 世纪中国音乐的经典。但，年仅 49 岁，他英年早逝。生命的最后一刻，他就在开着琴盖的钢琴旁，就在未写完的乐谱边。他走了，留下了"花开千万朵"的乐声，留下了"在希望的田野上"永不消逝的歌；也在人们心中留下"伤逝"的悲痕。

　　见证施光南创作之路的韩伟，倾尽心力要创作关于施光南的音乐剧。已写下的字里行间，必为音乐创造者的音乐所充溢。我期待这部很有创意的音乐剧，更期待重温施光南的音乐和他的故事。

　　校庆之热，全在怀旧过往和感叹岁月。当然，也为永远定格在青壮时节的施光南寄予深切忆念；特别是面对他那神采飞扬的塑像，他的身影和歌声久萦不去。此刻，

> 施光南雕像

与师兄施光南交集的几个画面油然浮于眼前，且也是"施光南的故事"之一二。

1964 年，我和施光南同时毕业。他在大学部，我在附中。那时候，我就聆听到弦乐专业同学演奏他的经典小提琴曲《瑞丽江边》。融情旋律，优美入心，让我从音符中知道了云南有瑞丽这样一个美丽的地方。多年之后，我带着敬仰之心，拜谒了这块浸透音符的胜地。当年一曲"瑞丽"，他的杰出才华誉满校园。

就在 1964 年这个时间节点，他写出一部声乐套曲《革命烈士诗抄》。我正准备到北京投考音乐学院的音乐学系，须准备论文。那时，我研读和弹奏了刚刚出版的这部声乐套曲，很受震动。题材的深意、构思的新颖，以及音乐的内涵，皆引发我许多可说的话。于是，我定下以此为题写作论文。

在写作的 32 天中，我与施光南交谈过。他告知了创作过程，并特别指出一些曲目是以民歌为素材，如澎湃同志书写农民运动的"田仔骂田公"一诗，就以广东客家山歌的音调谱写而成。他给了我探究的更大空间，我更体会到这部作品的艺术创新精神以及专业水准。文中写道："一般的声乐套曲，如舒伯特的《天鹅之歌》《冬之旅》，舒曼的《诗人之恋》等，都是根据一组现成的完整的诗词谱曲；而《革命烈士诗抄》则由作曲者自己选材，构思布局。在顾及声乐套曲特点的同时，音乐又体现出了新的创见——把主题的总体精神与所表达的细节元素合而为一。"

当年，一个高中生的这一篇被称作"论文"的文字，虽也为六首"诗抄"歌曲写出了 16000 字的析说，无疑，还很粗糙稚嫩。施光南给了鼓励，同时我也以此踏入了音乐学院的大学之门。

多少年过去，鲜见他人却聆他声。《吐鲁番的葡萄熟了》《洁白羽毛寄深情》《周总理，你在哪里？》《多情的土地》等歌曲，以及后来那些流传甚广的歌曲歌剧之作，使他以"时代歌手"和最美旋律创造者的口碑，激荡着不断进取的音乐理想。

1983 年底，我参与创作的电视专题节目《话说长江》播出完毕，正在筹划推出歌曲《长江之歌》的音乐会。一天，我来到了施光南家。在那间不大的摆着钢琴的工作室兼客厅，我把歌词作家任志萍创作的《峡江有个金橘林》文字稿给了他，并就音乐风格进行了商谈。地处峡江上游的重庆是他的出生地，要为故土南山增光添彩，于是，"光南"这个名字，就是他母亲所寄予的深意与厚望。峡江所处的湖北和四川的地域色彩，成为他创作"峡江"的依据。很快，他把曲谱寄给了我。这是一首清新明快的民歌风格的歌曲，由关牧村以浑厚的女中音演唱，将长江中上游的乡土风情和乐观情致畅咏而出。至今，我仍忘不了他身边的那架钢琴。坐在它的近旁，我们聊了长江、峡江和橘子林。

不知道也不相信他就在这架钢琴旁倒下了，身边还放着他的未完成的乐谱，这里成为他的生命终止之地。近 40 年过去，他手写的《峡江有个金橘林》曲谱和那一封信，已不知所向。如果在，我会到重庆的施光南音乐广场、施光南大剧院，或是他的祖籍浙江金华的施光南音乐广场，为那里收藏的他的遗存，再奉一通珍贵的片纸。

战争年代，作曲家聂耳和冼星海被誉为"人民音乐家"。1949 年新中国成立，和平年代中第一位被命名的"人民音乐家"，就是施光南。在母校郁郁葱葱的草坪上，仰望人民音乐家施光南塑像，《祝酒歌》《在希望的田野上》那绽放的音符轻轻飘来。他曾用一天时间，激情喷涌，铺就了"希望的田野"，讴歌了时代的变迁。这歌声浸透了他的严肃承诺：人民音乐为人民；同时，也庄重地表达了他恪守终生的理念："爱国是我创作永恒的主题。"

（2018.10.6）

海生"仙乐"四十春

———— · ———— · ———— · ————

　　40 年前的 1978 年，电影屏幕上曾出现令人瞩目的一个热点，那就是人与海的亲密接触，以及音乐与科技的紧密结合。赫然映在银幕上的，是"潜海姑娘"四个秀颀字样；碧水荡漾着的地方，是壮美的中国南海；如美人鱼一般游弋在"水晶宫"中的，是一群水下劳作的女工。

　　那时，社会变革如春潮萌动，挟带着骀荡春风，悄然向人们涌来。在春发大地的时日，这部短短纪录片把人们带到了广袤的大自然中，任久久不得舒展的心怀一阔，情怀一展。在饱览祖国南海富饶美丽的同时，人们也为同样美丽的潜海姑娘的水下采撷，所深深吸引。大自然之美与年轻姑娘所彰显的青春活力相融，赞颂了新的时代到来之际的劳动之美和创造之美。

　　重温纪录片《潜海姑娘》，那水下摄影的唯美画面，悦耳动人的音符旋律，讲述了潜水姑娘感人的故事。她们潜水捕捞，艰苦耕海，充满优雅的浪漫气质。独特的主题和诗意的表述，使这部具有人文精神的纪录片成为改革开放之始纪实电影创作的开端，唱响了新时期中国纪录电影的先声。

　　如果说，这部纪录片在内容上的突破以及影像表达上的美感，让刚从精神困囿之中走出来的人们耳目一新，那么，这部纪录片的音乐同样引起人们的瞩目与惊讶。作

曲家王立平先生为《潜海姑娘》创作了音乐。单因这是美丽南海和美丽姑娘而将旋律写得优美动人，还远远不够；"潜海"的音乐潜到了音乐的另一个界域，那就是电子音乐。

人们已经习惯于聆听管弦的交响或民乐的交织，但这熟悉的音响在这片海域已然不见；出现在人们耳畔的，是音色辉灿，力度轻盈，层次透明的电声。尽管早在20世纪初叶电子音乐就已经在西方乐坛上崭露头角，并且成为20世纪现代音乐的一个重要界域；但在中国还是一个新生事物。那种经过染饰的颗颗音符，已经加添了迷幻的色泽和圆润的质感。人们还不太熟悉诸如具有音响合成功能的电子琴，以及电吉他、电子弦乐器等新的乐器和音色。这种富蕴科技含量的乐队构成和不同于传统作曲理念和技巧的独特写法，对于刚刚走向开放的作曲家来说，不要说去写，就是想一想也足见其开拓性的创新精神何等可贵。

面对纪录片《潜海姑娘》，作曲家心中也涌起澎湃海浪。"新"这个字眼，久久浮现在他那广阔的脑海中。于是，在美丽歌词的再度启迪下，他从心中涌出了另样的音符，唱咏了"浪花，激荡在辽阔的海洋。海燕，召唤着潜海的姑娘"。特别是那一段描写字句："心中深深爱上了美人鱼这奇妙的家乡。鱼儿告诉我海底是个好地方，珊瑚告诉我到处是宝藏，水晶世界里一片辉煌。"诗一般的字眼和画一般的镜头，让作曲家聚焦在"浪花""美人鱼""珊瑚""水晶世界"这些极富色彩的意境中。这就要求音乐比常规的或是传统的写法，要有更多的色彩。斑斓夺目的海的色彩，启发作曲家要去运用色彩丰富的音乐写法。"电子"这个陌生的字眼，成了艺术构思的主题词。

1978年的中国音乐界，电声乐器和乐队堪为稀有。更为重要的，是那时音乐创作的观念和思路还停留在中规中矩的传统模式中。即使拿来有数的电声乐器，也会被斥为无深刻思想内涵的娱乐化倾向，唯有坚定的臂膀方可承受住这等压力。

强调艺术作品的思想性是那时的主流认知。电子音乐往往被视为舞厅酒吧等娱乐场所的背景声响。在严肃音乐的大庭广众中，视其肤浅，要么没有位置，要么只踞一隅。这种几乎是从"冷宫"中搭救出来的音乐，亏了身处1978年这个特殊的变革年代。于是，人们屏息恭听，眼睛亮了，思路宽了，情感动了。在"潜海姑娘"的轻盈舞动中，电子音乐不仅刻画了大海之魅力和美丽，也表现了女性的美丽与魅力。很快，那一首同名的主题歌和多段晶莹剔透的电子配乐，风靡大江南北。

广大观众欢呼一种新的音乐样式给他们以强烈的美的享受。一些所谓"专家"目瞪口呆，深为传统创作的突破而不安，及至两年之后影视界再推出带有现代探戈风的歌曲《乡恋》时，他们竟在报刊第一版上，发出斥责所谓"靡靡之音"之吠。然而，正如贝多芬的《第三（英雄）交响曲》以突破常规的伟力出现在音乐地平线上时，保守派惊呼"古怪""愚蠢"，而贝多芬则坚定地说：这一切都"不能阻挡一匹勇敢的马

　　　　　　　　　　　　　　　　> 爱乐者说

继续奔跑"！

在音乐前进的途程中，总是充满了博弈甚至斗争。当谭盾那洋溢着"先锋"力度的现代音乐出现时，一个所谓的音乐权威、所谓的指挥家唾沫四溅横加指斥。然而，时代进步的潮流不可阻挡，艺术也概莫能外。冲决了保守之堤岸，新的艺术伴着新的时代一起前行。广大受众或可一下子接受了诸如电子音乐这样具有通俗性的音乐风格，或可对于前卫音乐的响动还有一个接受的或长或短的过程。但是，音乐毕竟在前进。何况，即如《潜海姑娘》这样的电子音乐也绝非娱乐化的浅薄之作，它所融进去的深刻的艺术思考和精湛的作曲技巧，已位于一个专业音乐的高层面上。这种专业化的对于娱乐化音乐样式的再创，实质上也是严肃的艺术主旨的一个践行，更是新时期音乐艺术的一个宣示。

随着时间的过隙，"潜海姑娘"的身影已渐行渐远了。毕竟如南海那样的美丽风光在改革开放 40 年的今日，人们已司空见惯。艺术上的电子音乐以及更"先锋""前卫"的创举，已很少有人再作匪夷所思的所谓"专家"式的非议了。

在艺术听觉中的"新"与"异"，受众自然可以析分优劣，自然淘汰，横加指责或行政性的倡导与取缔，那是不能阻拒得了的。自由的艺术氛围的到来，正是从《潜海姑娘》诞生的 1978 年始，至今 40 余年间开拓出来了思想解放的坦途。如今，在不同风格不同样式不同演绎的多元化艺术空间中，人们感到艺术的和自己欣赏艺术的天地愈益阔大，就像碧波荡漾春潮涌流的宽广的大海一样……

（2018.11.10）

钢琴键上奏新歌

————•————•————•————•————•————•————•————•————

1965 年，我以学生身份发表了第一篇音乐评论。文字中留下时代印痕。收录于
"乐事回望"中，未易一字，保留历史原貌。

我很高兴地听到殷承宗、储望华等人创作的钢琴组曲《农村新歌》。

这个组曲以四首革命歌曲和民歌为基础，简洁而生动地勾勒出四幅栩栩如生的农
村新景，热情洋溢地歌颂了人民公社社员的精神面貌和干劲，抒发了作者对社会主义
新农村的赞美之情。

由此，我联想到钢琴音乐革命化的问题。如何使钢琴曲表现社会主义的思想内
容？如何使钢琴曲更易于为广大群众所接受，很好地为工农兵服务？这是革命的钢琴
家苦心探索的重要课题。《农村新歌》的作者在这种探索中迈出了可喜的一步。

《农村新歌》的创作和演奏都打破了固有的框框，将朗诵、歌唱、乐队和钢琴合在
一起，作为钢琴表现内容的重要辅助手段。这样，钢琴所弹的乐曲不仅内容明确了，
易于为听众理解，而且还丰富了乐曲的表现力，增强了乐曲的感染力。

《农村新歌》的创作采用了与内容紧密相关的、为群众喜闻乐见的革命歌曲和民歌

作基础，既使乐曲的内容更为具体鲜明，又使听众乐于接受，易于理解。这样带有"移植"性质的创作，实际上是在探索钢琴的民族化、群众化的道路。

《农村新歌》不拘于一般的按原曲照样演奏，而是充分发挥了钢琴性能，富有创造性地表现了乐曲的思想内容。这个组曲就充分运用了琶音、八度等多种钢琴演奏技法，烘托了气氛，刻画了形象，达到了表现手法服务于整个思想内容的目的。还有，《农村新歌》遵循了我们民族的音乐欣赏习惯，全曲特别突出了旋律。无论和声如何变换，织体怎样更替，乐曲的主要旋律都十分完整。

听了《农村新歌》使人感到，作品能从表现内容出发，从生活出发，从群众的欣赏习惯出发，大胆突破框框，创造新形式，这是一个革命。外国的、资产阶级的一套钢琴演奏曲目和钢琴创作原则能否搬来为工农兵服务，不能。借鉴是需要的，但更重要的是：我们要走自己的路，我们要有社会主义时代的演奏曲目和创作原则。这虽不能一蹴而就，但只要我们遵循为工农兵服务这个方向，抓住从现实生活出发这个基础，敢于破旧创新，反复试验实践，就会写出与外国的、资产阶级作品迥然不同的作品来，为工农兵群众服务。《农村新歌》的成功试验，就是一个证明，他鼓舞我们钢琴家在革命化、民族化、群众化道路上继续前进。

（刊于《光明日报》1965 年 11 月 18 日）

绿云里的歌

———　·———　·———　·———　·———　·———　·———　·———

　　一个为造福子孙后代的群众性义务植树活动，正在我国蓬勃兴起。广大音乐工作者以极大热情创作和演出了以此为题材的大量作品。在今年（1983年）"植树节"期间举办的第二届"绿云里的歌"音乐会上，有一批歌曲新作问世。

　　作为一场群众性的义务活动，带有号召性的鼓动歌曲必不可少。这类歌曲有的精彩，有的却平淡流于一般。植树虽是一场群众性活动，但它与每个人息息相关。实际上，这是一个不分长幼，人人动手的自觉行动。因此，以此为题写号召性歌曲就应掌握这一特点，写出号召与鼓动的具体特点与个性来。像《为了四化，快快绿化》（郑南词，郭成志曲）、《栽树歌》（郑南词，徐锡宜曲）这两首进行曲风格的歌曲，运用轻快明朗的音乐语言，力图平易近人质朴亲切的号召人们投入到绿化祖国的行列之中。这两首歌曲，由于音乐基调轻松明快，在细节上又兼顾到植树活动中某些内在与外在的情致，音乐与置身于植树行列中的人们同步行进，而不是那种率先领行的"排头"性质的进行曲。

　　还有些歌曲直接反映了林区生活，刻画和抒发了意味深长的景与情。如《林区姑娘爱风雪》（毛撬词，石铁民、沈尊光曲），这支由东北林区青年女中音歌手赵晓军演唱的歌曲，以充满情感的寓意，将风雪比作飞花，比作蝴蝶，随之驰骋到村庄田野林

海，让万树绽出一片银花。最后才点题："林区姑娘爱风雪"；因为，这是林区伐木的好季节。《原野上的小花》（韦晓吟词，夏康曲），描绘一朵淡雅的小花，以其朴素色彩为绿叶增添春色，寓意较深地歌颂了小花不慕名利，甘当配角的可贵性品格。这两首歌曲颇富艺术歌曲精细雕琢的动人韵味，给人以思索回味的余地。这是由于歌曲从较为深广的方面开掘了"植树造林，绿化祖国"这一题材的丰富内涵，从而获得了较好的艺术效果。

民间音乐的丰沃土壤始终充实和丰富着各类题材的音乐创作。在这次音乐上会上，有不少歌曲新作赋予浓郁的民族色彩，洋溢着动人的乡土气息，其中较有特色的有《竹林小院我的家》（晓光词，冯世全曲）、《阳春三月栽树啰》（郑南词，徐锡宜曲）等。歌曲以翠竹作为贯穿形象，风趣而富于生气的表现了农家蒸蒸日上的富足生活。短短一曲"竹林小院"，从一个侧面反映了今日农村的新风貌，《阳春三月栽树啰》是一曲民歌风的植树小调，词曲在风格上融合得自然贴切

在当前歌曲创作中出现一种更注重音乐表现力的趋向。歌词往往并不复杂，但音乐已不单单拘泥词意的谱写与表达，而力求以更自由更开阔的音乐语言，去揭示词意的精髓和语句中所刻画的意境，从而使歌曲更富于音乐性，增强了感人的艺术魅力。

在"绿云里的歌"音乐会上，女声独唱歌曲《绿云里的歌》（程凯词曲）就着重以清新而富于色彩的音乐语言，刻画了"绿色"这寓意深刻而又富于诗情的意境。以大三和弦分解音符构成的开放性的跳进乐句，使歌曲一开头，就出现一个开阔明亮的景境；后面的旋律也大都在和弦分解音符上构成。但由于节奏上的细微精巧变化，以及华彩性的模拟鸟鸣的四度跳进短音，使具有气氛感的短乐句与舒展的长乐句相衔对比。富于动力感的衬腔的活跃节奏，以及花腔式的幅度较大的跳进旋律，都使原本简单的音调更为动人而多彩。这首歌曲虽带有某些功能和声因素，但由于旋律大多从五音开始或上或下的分解进行，又使音调具有了一定的民族韵味。作为这场音乐会的主题歌，它给人留下了颇深的印象。

第二届"绿云里的歌"音乐会中，以"植树造林"为题创作的一批新的歌曲作品，无论对植树活动本身，还是在繁荣歌曲创作方面，都是一个收获。

古往今来，歌唱春天和生命的绿色，始终是艺术家笔下一个极富魅力的题材。像广为流传的约翰·施特劳斯的《维也纳森林的故事》，雷斯庇基的《罗马的松树》，肖斯塔科维奇的《森林之歌》，以及我国作曲家刘敦南的《"森林"钢琴协奏曲》，张千一的交响音画《北方的森林》，张敦智的大合唱《森林日记》等，都以饱蕴感情的笔触，讴歌了春天的绿色，其中也有专写植树活动的，像《森林之歌》中的"给祖国披上森林的外衣"，至今堪称佳作。因此，在"植树节"活动中创作和演出的这些歌曲新作，是对当时活动的一个鼓动与配合；但就题材而论，这一类作品中应当也可能出现一批

具有一定艺术价值和富于生命力的优秀歌曲。

当然，听过"绿云里的歌"音乐会，一些歌曲新作尚嫌不足。其中，有些作品比较肤浅，缺乏特色；有的以比较概念的手法图解式表现了植树活动。在配合形势的较为急迫的音乐创作中，产生一些"应景"的粗糙之作当然不可避免，但只要从题材所规定的生活面中去开拓和扩大题材的表现天地，调动和运用自己对于生活的种种体验与积累，从不同角度不同的侧面对生活进行更为深广和更加多样化的概括和反映，完全能够写出一些有深度有特色的作品。

以"植树造林"这个题材来说，此题并不限于只去写一般宣传鼓动性的歌曲，它有很多方面和角度可以写入歌中。丰富的造林活动为音乐创作提供了选择表现内容的广阔天地。其中，可以号召，可以叙事，可以抒情，可以写景，也可以写人。像《手握油锯唱山歌》（胡小石词，金凤浩曲），就运用节奏鲜明的劳动音调，与高亢的山歌风格的拖腔相融合，以豪放的情绪渲染出林区劳作的火热气氛，直接表达了大森林中开拓者的沸腾的劳动生活，也从一个小小的侧面刻画了林区工人的生活情趣。又如《在森林铁路拐弯的地方》（郑南词，郭成志曲），虽运用的是抒情歌曲中常用的爱情题材，但作者构思的角度新颖别致，从这个生动的小小生活侧面，广阔地反映出丰富多彩的林区工人生活风貌。由此可见，配合形势的题材本身就包含着丰富多样的生活内容。应从中可以发掘和提炼出可供创造的许多主题，从中可以探求和表现这类题材所包容的具有艺术价值和生命力的深刻内涵，不可因配合形势而以"应景"观念加以应付。因此，专业音乐工作者应当充分重视和担当这类配合形势的所谓"应景"的创作，并以科学态度研究这类创作中的特点、规律和问题，力求在短暂的时间里，写出有深度有价值有生命力而又为广大群众喜闻乐见的优秀作品。

在第二届"绿云里的歌"音乐会上的诸多形式的歌曲演唱中，我认为，某些演唱在处理唱声和唱情这一基本常识与准则方面有失当之处。比如男声四重唱，尽管他们具有一定演唱技巧，在声音融合上也有一定锤炼之功，但音乐会上所唱几曲几乎让人听不清词句。演员所注重的声音组合，超过了对曲情词意的表达。这种注重外在形式的观念，是应予纠正的。

随着一年一度"植树节"的到来，"绿云里的歌"将会像栽下的林木一样，愈益成熟和久长。

（刊于《人民音乐》，1983 年第五期）

《长江之歌》是怎样诞生的？

"你从雪山走来，春潮是你的风采。你向东海奔去，惊涛是你的气概……"

在长江在全国在海外，这曲颂歌已唱响 40 多年了。人们都说，就像早年那部电视剧《渴望》的插曲一样，这是大型电视系列片《话说长江》的主题歌。这个说法，和这个歌曲一起，也已延宕了 40 多年。

《长江之歌》是出自《话说长江》。但这首歌的诞生，却有也算鲜为人知的另一番事实。作为创意和策划者，我见证了《长江之歌》是怎样诞生的。

那是改革开放刚刚开始的年代，中央电视台引进外资，拍摄了长江、黄河和丝绸之路三部大型电视系列片。《话说长江》在 1983 年 8 月 7 日首播。那时，央视只有两个频道。《话说长江》一周一集在第一套节目《新闻联播》之后播出。25 集《话说长江》整整播出半年。在人们精神生活远不如今天那么丰富的当年，新华社用四个字报道了当时的"热播"——"万人空巷"。

及至 2006 年央视播出《再说长江》时，许多记者采访了我这个从《话说长江》成长起来的总编导。提问的聚焦点在能不能再现当年收视的"万人空巷"。我直答：时代变了，这种收视"奇迹"当难再现。

1983 年底，这个于我们和观众恋恋不舍的节目已经息影。我们正筹备第二个"话

说"：运河。一天，我在南礼士路新302宿舍夹道，听到楼窗中飘来竹笛吹奏的《话说长江》片头音乐。我站住了，激动地聆听完毕。脑中突发一个念头，《话说长江》没有完！这个音乐具有生命力，不能让它如此退出人们视野与听觉。蓦然，我想以此推出一首"长江之歌"。我激动地回到台内，找到了《话说长江》的总编导戴维宇先生……

说到这里，先要回顾一下《话说长江》的片头音乐。

1981年开始策划和编辑《话说长江》时，总撰稿陈汉元和总导演戴维宇也请我这个作为"辅助工种"的音乐编辑，参与全程策划。我提出创作刻画"长江"形象的主题性音乐，得到认可。

那年夏天，我找到中央歌剧舞剧院作曲家王世光先生。在他的小院里，我们吃着西红柿面，聊了创作要点。当时，我提出在一分钟片头音乐中，要表达出"长江"的形态与内涵。都是搞音乐的，我说了一句"伏尔塔瓦"，亦即捷克音乐大师斯美塔那的名作，捷克母亲河伏尔塔瓦的不朽旋律。一句话，两人心领神会。我要求写三个方案，不配器，只用简谱写在纸上。

几天后，在当年"长江"摄制组所在的宣武饭店小房间，我听了王世光哼唱的三个方案。当听到其中一个方案的第一句，也就是后来歌曲那一句"你从雪山走来"的曲调时，我为之一振，当即认定："就是它！"

后来的音乐那些事儿，就顺畅走了下来。先为这四句旋律进行与画面相符的管弦配器；如格拉丹东雪山深处姜根迪如的两滴水珠，配上晶莹的钢片琴；接着，汹涌激流配上了竖琴划弦珠光四溅的琶音。短短烘托之后，弦乐组有力度地齐奏出那句人们熟悉的"你从雪山走来"的无词旋律。

请记住，那时没有歌词，没有歌词！有的，只有纯器乐的管弦演奏。整整一分钟，作为片头音乐，揭开了《话说长江》25集的篇篇首页。

半年时间的25回播放，这个片头音乐打动了人心。带着耳畔萦回的《话说长江》片头音乐的竹笛声，我向戴维宇先生提出，以这支器乐旋律发展为一首歌曲，推出一首长江的歌。

他问："不是先有词后有曲吗？"我说："音乐上有先例，可以先曲后词。如《送别》，那是用了美国人的曲调，李叔同后配上词，才有了隽永的'长亭外，古道边，芳草碧连天……'"老戴又问："词从何来？"我说："利用《话说长江》余热，来一次全国征集'长江'歌词活动。"他又问："歌曲如何推出？"我建议："干脆办一个'长江'音乐会。"几分钟，我们就谈到一起了。

于是，我们去了台长办公室。没有预约，没有申请，直接敲门进去，开口一句"老王！"那时，台长是我们所敬重的王枫同志。再叙述种种思路，当即得到台长认可。马上批准立项，"长江"音乐会启动。

1983 年年底至 1984 年 2 月，以《话说长江》片头音乐为基础，王世光加写了中间部分，以这个完整的"长江"曲调，通过多种媒介向全国征集歌词。短短两个多月时间，我们收到约千件作品。作者中有歌词大家，也有普通百姓。在初步筛选出 30 多篇优秀之作后，组成以乔羽先生为首的歌词评选组。经认真审评，一篇以一句"你从雪山走来"的起笔之作，亮了大家的眼球。我们不知道这位作者为谁以及他的背景。只凭词文，便有了一致的认定。

> 《长江之歌》征词纪念

1984 年 4 月初，音乐会在央视老台演播室举行。作曲家如施光南、谷建芬、王世光等，词作家如乔羽、晓光、任志萍等，歌唱家如彭丽媛、李谷一、关牧村等悉数出席，并参与"长江之歌"的揭晓。

那天中午，我到北纬宾馆，去接那位名不见经传的"长江"歌词作者。他问我："中选者是谁？"我只能回答不知道。他又问："为什么把我请来？"我曰："音乐会请了好多人呢。"就这样，他将信将疑来到了演播室。

音乐会进行过半，主持人陈铎和虹云揭晓"长江之歌"征集歌词的入选作者。他们说："中选者就是坐在大家中间的这位年轻的军人！"只见他怯生生地站起来，有点难以置信的样子。掌声中，这位沈阳军区歌舞团创作员胡宏伟敬了军礼，即席说道：我只是一条小溪，我们的前辈和广大观众，才是大海！这时，著名指挥家郑小瑛指挥棒一抬，音符跃出。歌唱家季小琴放声《长江之歌》，这歌终"从雪山走来"了……

此后不久，中国音乐家协会举行第四次全国代表大会。我作为央视代表参会。会上，新华社记者为《长江之歌》词曲作者拍照，王世光和胡宏伟一起拉上了我，并向记者说，没有他的策划，就没有《长江之歌》。

30 多年过去了，《长江之歌》咏唱不衰。如今，已经唱响全国乃至全世界。

作为 20 世纪的"华人音乐经典"，作为小学课本上的一篇课文，特别是在 2010 年上海世博会开幕式上，《长江之歌》代表中华母亲河，《蓝色的多瑙河》代表世界大河，向全球直播；这表明，这支歌已经是中华民族精神的一个艺术象征——"我们依恋长江，你有母亲的情怀！"

（2018.10.27）

艺术歌曲走近我们

———　·　———　·　———　·　———　·　———　·　———　·　———　·　———

（一）

一曲《遥远，遥远》揭开了"中外艺术歌曲"音乐会的帷幕。

作为 18 世纪末叶兴起的一种声乐艺术形式，艺术歌曲虽在西方已历经了 200 余年，在中国也有近 80 年历史，但它离我们并不遥远。因为，那些传世之作总响在我们耳畔、心头。

近年来，通俗歌曲、娱乐性歌曲，愈益成为舞台上、荧屏里以及群众生活中的一个主要流向。此时，即使是那些耳熟能详的中外艺术歌曲，也仿佛离我们是那么遥远，遥远。

以一曲《遥远，遥远》揭幕的"中外艺术歌曲"音乐会，集中将艺术歌曲的高雅、深邃、隽永和美感，送到我们面前。面对这个春风一般的盛会，人们兴奋地感觉到：艺术歌曲正向我们走来……

（二）

4月14日的"中外艺术歌曲"音乐会，推介并演绎了时空跨度大、演唱阵容强、艺术风格多样的27首艺术歌曲。曲目本身勾勒出了西方200多年来，中国近80年来艺术歌曲进程的一个粗略轮廓。这些曲目给久违艺术歌曲的人们，以一个兴奋的回味；给初识艺术歌曲的人们，以一个新鲜的感触。音乐最能引起人们感情之弦的共振。而以人声为主体的声乐艺术，更能融入人的心与情之中。因此，不同历史时期、不同国度的艺术歌曲，对于不同年龄、不同层次的人们的冲击是强烈的。于艺术欣赏之中，能够有一种情同昨日、心脉共振的激动，则更显示出艺术歌曲的深刻与恒远。

当人们听到《渔光曲》的凄婉、《让我们荡起双桨》的明澈、《青春舞曲》的火炽，《你是那样的人》的倾诉时，听众的感触是丰富的。这不单是那种重温老歌的怀旧思绪，而是一种能投入到切身的情感旋流之中的神圣共鸣。

尽管置身于剧场之后排座席，但这声咏让我感到艺术歌曲离我们并不遥远了。从这时，从这里，它走近了我们。

（三）

从音乐发展历史来看，艺术歌曲可以溯源到有着400多年历史的歌剧艺术之中。而后其200余年的发展历史，已使艺术歌曲可以跻身于交响音乐、歌剧之列，成为专业音乐领域中的一个有着深厚艺术造诣的品类。

在中国，艺术歌曲借鉴于西方，但又注入了民族艺术的魅力与特色。尽管几十年来的发展有起落，不平衡，但也不乏脍炙人口的传世佳篇。在这场音乐会上，我们可以领略到艺术歌曲的"艺术"：在创作上，那种抒情性、戏剧性淋漓尽致的音乐表述；在演唱上，那种需要专门训练的科学性的声乐技巧的展陈。

当人们听惯了以麦克风等电声设备"放大"了的歌声时，人们对这种以纯粹的真声穿透与贯通的剧场演唱，对这种歌唱的最真实、最自然的形态，反倒有一种不可思议般的惊异。其实，自古以来哪一个歌者不应以自己最本质的声音来传达音乐的美感？！离开"放大"与"修饰"就唱不出歌，唱不好歌，那还叫什么歌者！

这场音乐会让人们明白了，什么叫作歌唱与唱歌，艺术歌曲的"艺术"，就包括了科学的发声方法与演唱技巧。

（四）

在音乐生活中，人们往往要求能听能唱。应当说，艺术歌曲往往听者甚广，而能唱者乏人。这就在一定程度上影响了艺术歌曲的普及。但是，人们欣赏音乐并不可能都达到能听、能唱或能听，能奏。更多的情况是，音乐欣赏应以听为主。交响音乐、歌剧，包括艺术歌曲，对于广大受众来讲，并不要求能演唱能演奏。能听而唱不好或不能唱，既不说明爱乐者没有水平，也不损于艺术歌曲本身的艺术价值。因此，对于艺术歌曲的提倡，旨在让人们全面领略音乐艺术中的又一宝贵艺术财富的瑰美，旨在逐步普及艺术歌曲的欣赏与演唱，旨在促进推动艺术歌曲创作的繁荣。

即使从歌唱角度来看，提倡科学发声方法，使广大音乐爱好者和广大群众认识到，唱歌不单只有通俗一种方法，应当也可能学习一点美声唱法。多听一点，多学一点，艺术歌曲的演唱能够促进群众音乐文化素养和水平的提高。

中外艺术歌曲的演唱并非阳春白雪，曲高和寡。人们爱听本身，就表明其有广泛的普及性，至于爱唱和能唱这一点，只是一个过程，却也并不是不可企及的。

（五）

"遥远"的歌声终于唱了起来。一下子，艺术歌曲又走近了我们。

带着"四月芳菲"的春的脚步，登上舞台的"中外艺术歌曲"音乐会，正因肩负了提倡与普及高雅艺术的神圣使命，人们对其艺术上的要求也就越高。

不能不指出，这场音乐会尚有不足。曲目选择上，新疆地域的歌曲占了七首几近三分之一，略嫌为多。演唱水平上虽难免参差不齐，但有的演唱发挥不到位，处理上也现粗糙仓促。舞台气氛上，由于灯光变化，干冰放雾的干扰，使音乐会多了几分花哨，少了一种庄重，这种似仿娱乐场面的气氛，又冲淡了艺术歌曲的高雅。因此，在节目构成、曲目设置、演唱精湛以及舞台设计上，却有总体艺术效果不流畅欠统一之虞。

总之，这场音乐会终于把"遥远"的歌声推到了人们面前，让艺术歌曲又走近我们。这个开端是美好的，今后的脚步必定会更加坚定。

（刊于《人民音乐》1999 年第七期）

> 爱乐者说

收藏音乐的日子

那是 20 世纪 60 年代的第一年，我考上了音乐学院附中。每个周六下午的回家路上，都要经过外文书店。走出喧闹，走进静谧，悠远的音乐扑面而来。说"悠"，那是荡漾着的西方音乐"悠悠扬扬"；说"远"，那是古典音乐之于我尚"遥遥远远"。

那时，书店里的背景音乐，就是放送顾客挑选的唱片。外文书店音箱扬涌出的大都是西方古典音乐。驻步其间，犹如幻入一个典雅的文化氛围中。异域景观随着音乐慢慢浮现，伏尔加的白桦以及布拉格的金顶教堂……

那时，周末徜徉在飘盈乐声的书店，几乎成了我学习生活之外的一个最佳去处。在书店，我的目光聚焦在发出绝妙声响的唱片上。当然，一个学习音乐的中学生囊中羞涩，但我还是买下了我平生以来的第一张唱片。从此，开始了我的音乐收藏的第一步。

（一）

我的第一张唱片是音乐名作课上让我心醉神迷的交响组曲《舍赫拉查达》，即音乐上的"一千零一夜"。那是一张苏联唱片，33 转。那时不大讲究何人指挥、哪里演奏，

只知道是俄罗斯作曲家里姆斯基·柯萨科夫的作品就可以了。

> 唱片

几十年过去，这张唱片已不见了。依稀记得，唱片的指挥好像是穆拉文斯基，封面上那幅色彩艳丽的写意画，至今印象仍在。画中似有美丽的王妃舍赫拉查达的惊艳之魅，也若有神奇传说的迷幻景境，那画很与音乐风格相适。有了第一张唱片，但没有唱机，而且这部作品在校随时可听。因此，买这唱片的动机便带有了不自觉的收藏意识。

记得，唱片也就两三元钱，但对于一个学生和其时一般社会收入者来说，也算价格不菲。那时虽有了收藏意愿，但几乎没有多大收藏进展。直到进入大学，我的唱片集藏也只寥寥几张。不过，这几张唱片毫无例外地都是西方古典音乐。

胶木唱片代表了一个时代。在"文化大革命"十年中，我对这发声的圆圆胶木很感兴趣。后来，又从废弃物品中捡来几盒唱片，几乎都是俄罗斯民歌。很巧，这同我的第一张唱片是俄罗斯经典作品有了一个奇妙的呼应。

> 盒式录音带

而后，市面上有了盒式磁带，我从胶木唱片的集藏慢慢转到了磁带的收集。1980年秋，我作为记者访问日本。先行期间到了东京银座的一家唱片店，买了一批作为电视配乐用的磁带后，又买了斯特拉文斯基的《火鸟》、柴可夫斯基的《天鹅湖》，以及约翰·施特劳斯的作品集和山口百惠的演唱集等。

唱片店老板还送给我几张裱于木板上的肖像画，有拉赫玛尼诺夫、卡拉斯、罗斯特洛波维奇等大师，虽然画幅不小，我还是小心翼翼携回国内，并保存至今。而磁带小巧精致的包装加上立体声音响，在那时很让我激动了一阵子，并成了向人炫耀的爱不释手的藏品。

回国后不久，国内也有了音乐磁带，而且诸如卡拉扬指挥的贝多芬交响乐全集等磁带，着实吸引人。

那时，书柜常日增月长摆上这些"套装"。不过，我最惦记的还是里姆斯基·科察柯夫的《舍赫拉查达》。没有寻到原装的盒式磁带，但从友人处复制了这部作品，也算

是自己动手拿到的磁带音响的一个收藏吧。

改革开放之后的唱片业发展很快。几乎唱机还没有放几回唱片，磁带录音机就登场了。接着，从大到小，录音机一天一个样地出现了，而把唱机、录音机以及激光唱机组合在一起的音响出现时，多种放音组合又推出了那时体现高科技的 CD，以及小一点的"沃克曼"。当然，CD 唱片的集藏还是相对的经久不衰。

依然不讲究版本，只是尽可能把西方音乐史上的名作收集齐全，为的是一览古典音乐全貌和品赏几百年来西方的音乐风格。这不是"发烧友"式的收藏方式，用我的一个词来说，叫作"走廊式"的收藏。从巴洛克时代的典雅乐音，到被西蒙·拉特尔称为"远离家园"的 20 世纪音乐，聚拢的近千唱片，汇成一条听得到的音乐长河。不过，对于那些经典之作或特别喜爱的作品，我也有不同版本。如莫扎特、贝多芬、勃拉姆斯、布鲁克纳、柴可夫斯基、马勒、肖斯塔科维奇等人的交响曲，大多有多个演奏版本。有趣的是，我还常钟情于成套唱片的精美包装，甚至"散装"有了，成套的也常会忍不住再置一套集藏。说不上是个什么心理，于是暗骂自己一声"有病"，却又摸出了口袋中的钱。

当然，里姆斯基·柯萨科夫的《舍赫拉查达》的 CD 也有了几个版本。尽管那位写过《19 世纪西方音乐文化史》的保罗·亨利·朗格说过，这部作品就像是五光十色的"杂货店"，我却不以为然，仍由衷喜爱这部作品。或许，这就叫作"情结"。

当 DVD 上市时，我的收藏主要是歌剧、交响音乐、钢琴等演奏实况影像，以及音乐家的传记片。从技术上也经历了一个走向"蓝光"的进步。这批有影像的碟片，以视觉元素展示了音乐舞台上的种种魅力。比如歌剧本就是一种舞台演出形式，歌唱家的风貌，剧情的演绎，布景的设计，无不在视觉上给人以感染。单听音乐不会得到综合的艺术感受。特别是当代演出的古典歌剧，新颖且富时代感的舞台设计又给了音乐一个新的诠释。但以剧情所框定的时代风格，那设计和制作的原汁原味，还是我最喜爱的。

收藏 DVD 时，往往遇有种种神妙情景，当你拿到贝尔格的歌剧《沃切克》时，我便想如果再能找到他的歌剧《璐璐》就好了。很快，《璐璐》找到了。接着，又想到现代歌剧中"老肖"的作品肯定难找，尤其是那部被批判过的《钦姆斯克县的马克白夫人》。结果，竟在一堆盘中看到了这一部。那时，简直就不相信自己的眼睛了，这是真的吗？当你把肖斯塔科维奇的这部大作收入囊中时，那种惬意简直就是一种享受。

收藏者的一个癖好就是求全，或是满足内心的"情结"。记得，在买到不同指挥的马勒的几部交响乐后，我萌生了把马勒交响曲收集齐全的想法。既是为了配全作品，也是为了从 DVD 上领略不同指挥家的不同风貌。一段时间后，只差一部交响曲没有找到了，那就是他的《第三交响曲》。于是，我托了不少友人，每回上街也不放过音

像商店。失望而归的时候太多了。但终于在一个冬日上午，走进了北京新街口一家店里，几乎没有搜寻，一眼就看到马勒"第三"静静放在那里。那时，我眼睛一亮加上难以名状的激动，完全是一个收藏者久觅遂愿时的典型心态和表情。这套马勒算是配齐了，是海丁克、拉特尔·西蒙、让·马蒂农以及伯恩斯坦等人分别指挥的。

> 马勒交响曲 CD

一年过去，又见到一整套由伯恩斯坦一人指挥的黑色装帧的精致 DVD 面世，难抵诱惑，于是又收了进来。

还是在上学的年代，我看了苏联电影《格林卡》，也记住了他的那句名言：音乐是人民创造的，作曲家只不过把音符记录下来而已。此后，就有了收集音乐家传记影片的念头。但在 20 世纪 60 年代，那是一个不可实现的奢望。后来，即使见到格林卡的"小人书"，我也兴致勃勃地收藏下来。只有到了 VCD 和 DVD 出现的时代，我才开始去圆少年时代的那个收藏梦。

不过，音乐家传记的故事影片并不多。从老影片讲肖邦的《一曲难忘》和讲约翰·施特劳斯的《翠堤春晓》开始，近几年来我收集到了不同版本的莫扎特、贝多芬、肖邦的传记影片，以及舒曼、罗西尼、柴可夫斯基、威尔第、德彪西、马勒和马勒夫人阿尔玛等人的传记影片；同时也收集了一大批音乐家传记的纪录片。只是迄今为止我仍未找到 20 世纪 60 年代心向神往的《格林卡》，不过，未了的情结往往是收藏的一个动力。至今，我仍在寻觅之中……

从胶木唱片《舍赫拉查达》到 DVD 老肖的歌剧，几近半个世纪过去了。我的唱片碟片的收藏不仅构成了一条西方古典音乐的音与像的"长廊"，而且还见证了这些年代中唱片碟片技术的高速发展的历程；当然，在那些收藏的日子里，我也体味到和享受到了无尽的乐趣。

（二）

还是在 20 世纪 60 年代就读音乐学院附中的时候，课堂上常看到老师教案上放着一两本小小的管弦乐的总谱。那是音乐会上由指挥翻阅的谱子，眼下却变得如此小巧精致，而且多行曲谱那么清晰，可在听音乐时像阅看一本书一样随乐声页页翻过。很

快，这种叫作袖珍总谱的小册子引起我的极大兴趣。

记得，我买的第一本袖珍总谱是肖斯塔科维奇的《第一交响曲》。这本总谱是苏联国立音乐出版社于 1962 年出版的，当时定价只有 7 角 3 分钱。橙黄色的精装封皮，薄薄的一小本，印刷下了年轻作曲家毕业时的作品，但这却是他的最早的一部传世名作。

依然每周必到外文书店。那里陈放着一些乐谱，包括我所喜爱的袖珍总谱。这些苏联进口的原版谱，定价很低。如贝多芬的《第九交响曲》1 元 9 角 5 分，德彪西的《海》8 角 7 分，普罗科菲耶夫的《罗密欧与朱丽叶》三个组曲三本总谱 2 元 4 角 7 分，德·法拉的《魔法师的爱情》1 元零 9 分……应当说，那时买总谱比买唱片经济上的压力要小。于是，一批苏联出版的交响音乐总谱成为我的又一批收藏。

当时，有一本非常难得的斯特拉文斯基的《彼得鲁什卡》总谱。因为，那时大多是听赏 18 世纪和 19 世纪传统的西方古典音乐，对于斯特拉文斯基这样的 20 世纪现代音乐大师作品，无论是音响或是乐谱，那是难听到或见到的。这本精美的以富于现代色调的封面包装的袖珍总谱，经过预定才购买到。据说，进口数量不多。到了 20 世纪 80 年代初期，这本属于斯氏早期的还没有进入"十二音体系"的作品，依然在国内难见一谱。京城一些作曲家知悉我有此谱，曾来借过。有的借用时间很长，但我记忆犹真，不曾忘记，终仍取回。

> 苏联版袖珍总谱

那时外文书店的预定目录中，有一本柴可夫斯基的歌剧《叶甫盖尼·奥涅金》管弦乐版袖珍总谱，我十分向往。总惦记它何时到，甚至去想象这本总谱是个什么样子。但终因到货太少而没有我的份儿。后来，我在一位老师那里看到了这本厚厚的小总谱，才知道仅有的几册分配给老师了，我这个学生无缘拥有了。多少年来，我一直寻觅这本总谱，在国内每每到旧书店淘书时，总会在外版书中看看有没有这谱。后来

几次到苏联和俄罗斯，逛了一些书店，也是空手而归。几十年来，国内国外，没有见过歌剧《叶甫盖尼·奥涅金》袖珍总谱踪影。其实，觅而无果和失之交臂，正是收藏中常能体味的一种苦涩的乐趣。

后来有了网络。在旧书网上也一直屡屡"淘"之，却终未果。于是，当看到柴可夫斯基歌剧《黑桃皇后》和达尔戈梅斯基歌剧《水仙女》的总谱，便收进来，以解对"叶甫盖尼·奥涅金"的思念。

在我收集的诸多袖珍总谱中，从单一的苏联版又扩充到德国的彼特（Peters）版、莱比锡版，英国版，日本版以及中国版。

在 20 世纪 40 年代末 50 年代初，上海音乐出版社出版了一批西方古典交响音乐名作的袖珍总谱，如海顿的《再会交响曲》、舒伯特的《未完成交响曲》、柴可夫斯基的《胡桃夹子组曲》、穆索尔斯基的《荒山之夜》、鲍罗丁的《中亚细亚大草原》等。时隔半个多世纪，这些谱子已成为弥足珍贵的藏品了。

半个多世纪以来，我国的出版机构也出版了为数众多的袖珍总谱，特别是近年来一些出版社引进德国朔特音乐国际出版公司版先后出版了数十个品种总谱，成为较系统的一批音乐珍藏。积习难改，我本已有了贝多芬、柴可夫斯基交响曲全集，那是各国不同版本的汇集。这次新版成套版本我便又购置一套，这已完全是一种收藏行为了。

近两三年，在网上和书店看到德国、美国等出版社的版本，如"Dover"的马勒交响曲全集，"Sikorski"的肖斯科维奇的交响曲全集，以及"Barenreiter"的一些歌剧名作的袖珍总谱，我皆悉数收藏。几十年来，袖珍总谱我已收集近 300 种，不仅成为我听赏音乐名作的一个常伴读物，而且也是一份难能可贵的音乐集藏。

> 新版总谱集藏

从收藏袖珍总谱开始，我又把收藏的目光转向了音乐书籍。在我的音乐藏书中，多年集起的一批早期版本我引以为豪。比如群益出版社1949年版的柴可夫斯基与梅克夫人通信集《我的音乐生活》（陈原先生译作）；1946年上海悲多汶学会版的《音乐的解放者——悲多汶》，是厚达572页的毛边书，为英国学者R·H.夏斐莱研究贝多芬的专著；1951年万叶书局版的《贝多芬及浪漫

> 音乐书籍

乐派》《勃拉姆斯及现代乐派》；1949年三联书店版的罗曼·罗兰《贝多芬传》；1936年中华书局版的《音乐家肖邦传》；1949年海燕书局版的沃恩·威廉斯的《民族音乐论》；1933年商务印书馆版的《中国音乐小史》；1949年太岳新华书店版的歌剧《刘胡兰》剧本和曲谱等，均属罕见。今日翻检，似有古朴的书香直面而来，同时也确是难得且可贵的书藏。

从学生时代开始直到今日，藏书并无意识，只是遇到则买，后来就有了刻意蒐集想法；从北京的隆福寺、报国寺，到上海的城隍庙、福州路，留下了我的寻寻觅觅足迹。但，音乐旧书很少，因为这类书的读者面相对狭窄，印量不大。如上海文艺出版社1961年版的《肖邦和波兰民间音乐》只印800册。印得少，存世量也小，加上年代愈远，市上当难见其面了。能够有20世纪初叶的几十册音乐旧书也算是一份不错的珍藏了。

此后，我专注于1900年至1950年之间中国出版的音乐书籍的集藏，并于遴选中写出各书特色以及藏书经历，终成一部题为《音乐书话》的随笔集，由上海音乐出版社出版。

与书密切相关的，那就是藏书票。一次，偶到北京"798"文化园区的一个小店，看到了一些精致的雕刻版藏书票。翻看之中，见到竟有以莫扎特和贝多芬为图案的小巧精致的藏品。于是，购买下来。不舍贴于书中，就单另保存起来。不想，在我以此为"蓝本"深扒细找广淘之间，又发现以西方古典音乐大师肖像为图案的藏书票，大有可藏。从20世纪初直到现今，国内外一些艺术家以各式表现手段创作和拓印了几百余种音乐藏书票，且有"音乐"这个门类的目录和书籍出版。于是，这么多年来，从三五枚起始，又将从17世纪维瓦尔第到20世纪肖斯塔科维奇等几十位音乐大师的雕刻版藏书票，悉数收藏，至今也是洋洋大观，竟有近200枚之多。

<center>（三）</center>

我出版过十几本关于西方古典音乐的书。其中有四本是从邮票及邮品谈及西方古典音乐的。我曾对余秋雨先生说，这是"闲书"。他说，闲书也有学问。对于我来讲，这学问在于音乐本身，也在于我的音乐邮票邮品的收藏。

还是在小学五六年级，我开始了集邮，这是我一生收藏活动的起点。有过方向不明确地盲目收集，这是集邮的必由之途。但在我进到音乐学院附中时，这个爱好转到了音乐。世界各国发行的音乐邮品成为我至今收藏的目标。

最初的收集是苏联及东欧国家的音乐邮票。1954年，苏联发行纪念格林卡诞辰150周年的两枚邮票，一枚有他的肖像和他的歌剧《伊万·苏萨宁》中大合唱"光荣颂"曲谱，一枚以油画为图案，是诗人普希金、茹科夫斯基在聆听格林卡的演奏。当时，从苏联和东欧国家进口的邮票分盖销与新票两种，前者很便宜，只几分或几角一套，很适合学生购买。格林卡那套票好像是一角四分。这两枚邮票让我沉浸其中，仿如涉入19世纪俄罗斯文化的长河，方寸画幅竟有品味不尽的艺术韵意：音乐的，美术的，诗的。此后几十年，我一直乐此不疲地收集着各国的音乐邮票邮品。

随着国家的改革开放，集邮也"开放"了。我才知道，1985年是"欧洲音乐年"，各国有大量音乐邮票问世。从这一年开始，我的音乐专题集邮兴趣更浓了。在国内外我结交了一批邮友，或通信，或见面，无论是交流知识还是换购邮品，在收藏上有所获时也有了一些莫逆之交。那时出国也多了。除了拜谒音乐圣迹，如波恩的贝多芬故居，奥地利的莫扎特、舒伯特、约翰·施特劳斯等遗迹，法国的肖邦居所，芬兰的西贝柳斯公园，俄国的柴可夫斯基墓地等，我的一个去处就是各国的邮市和邮店。

在巴黎，那里有举世闻名的歌剧院后面的一条邮街和协和广场侧旁的周末邮市。在那里，我寻到了久觅未果的巴拉圭小型张贝多芬与《月光奏鸣曲》，以及西柏林的极限明信片，上面有贝多芬逝世时的面膜图。

最让我难忘的是，在巴黎一家邮店看到一枚1840年英国马尔雷迪邮简，这可是与世界上第一枚邮票同时发行的邮品。其背面有海顿、车尔尼、约翰·施特劳斯等人乐谱出版的文字广告。只因其上看不到几位大师的肖像我便没有购买。此后，一位专家说我错过了大好机会，这是一件难得的邮品。我立即和邮店联系，却已售出。此刻，每个收藏者在可遇不可求的藏品失之交臂时都会有的那种后悔、遗憾、失落，我都一一品尝了。不知寻求了国内外多少友人和邮店，没有结果的回答让我再度感伤。当然，在收藏中那种"踏破铁鞋无觅处，得来全不费工夫"的奇迹也会让你尝到幸运的滋味。一天，一位在全国集邮联合会工作的朋友来电，让我速去，说有马尔雷迪邮

简。我到了，桌上的几枚邮品让我眼睛一亮，一眼就看到了那枚久觅未果的、望眼欲穿的邮简。得到了，方才咀嚼到寻觅过程的苦乐趣味。同时也认识到集邮知识对于收藏的至关重要作用。

有一次，我观看了广播电视系统内部的一个集邮展览，一部叫作《欧洲音乐史》的邮集引起我的极大兴趣。那是运用音乐邮品编组的一部从巴洛克、古典乐派，直到浪漫乐派、现代乐派的微型图画音乐史。于是，我也萌生了编组一部音乐邮集的想法。

1989年末，我的邮集在中国美术馆的全国集邮展览上展出，获得了镀金奖，仅位居金奖之下。邮集叫作《维也纳的音乐故事》。我的构思是，以欧洲音乐之都维也纳为载体，把300多年来欧洲音乐史上的重要人物和流派容纳其中。用有限的邮品表现博大的音乐历史，恐会挂一漏万。因此，聚焦到"维也纳"和"故事"，将视角变小，以小见大，从音乐之都这个有限的空间和讲故事这个有限的展开，来透视欧洲音乐历史这个大课题。

而后，这部邮集和我又编组的一部曾在全国集邮展览上获得金奖的《贝多芬之魂》邮集，频在国内外参展并获奖。

获奖，会激发更大的收藏兴趣。后来，我边集邮，边开始了集邮的写作。先是在上海、北京出版了《邮票上的世界著名音乐家》《邮票上的世界音乐名作》以及《邮票中的音乐世界》等三部书。编组了邮集和写出书来，这使我的音乐集邮有了一个提升。

几年来，我的音乐主题图画明信片、邮资明信片以及极限明信片等已有千枚以上集藏，在此基础上，2004年中国人民大学出版社出版了我的《明信片：西方音乐》一书。

说到极限明信片，这是20世纪初叶从欧洲兴起的一种很有创意的收藏形式。一张明信片，比如印有卡拉扬肖像，然后贴上一枚与明信片图案相同或相似的邮票，再加盖上一个与卡拉扬相关的地名邮戳，如指挥家诞生地萨尔茨堡或其从事创作活动与逝世的地方维也纳。这个"极限"，是指明信片、邮票、邮戳三者必相关联。于是，构成了一张饶有趣味的极限明信片。此后，我以极限明信片编组了《西方音乐500年》邮集，在全国集邮展览和国际集邮展览获极限类的最高奖项大镀金奖加特别奖。

音乐邮品的收集较之其他的音乐收藏有一个收获，那就是为我开拓了更广阔的音乐知识面。有的音乐大师你在课堂上书本里知之，却很难找到看到其影

> 卡拉扬极限明信片

其形，如我就读音乐学院附中第一次聆听并演唱的合唱曲《回声》，就是从邮票上方识其作者拉索的真容。巴西的戈麦斯、墨西哥的庞塞，以及贝多芬的老师阿尔布雷希茨伯格、贝多芬的出版商、乐家纳杰里，以及肖邦的老师埃尔斯内等，全是在邮票上一见其人。

此外，我们一般对西方音乐史中的人物与作品较为熟知，而对欧美以外的各国音乐文化了解甚少。邮票的发行遍及全球，各国都把自己国家的著名音乐人物列入"国家名片"——邮票之上。世界各国的这些音乐名流也是通过邮票为我所认知和了解。这些是很难在书本上找到的音乐信息。因此，邮票往往就是一部图文并茂的微型的世界音乐百科全书。

在我的音乐收藏中，邮票邮品的收藏是一个极富知识含量的宝藏，又是一个有着很强经济因素的收藏行为。许多藏品会随时间的推移而增值。如 20 世纪 90 年代初期，我曾在德国购买了一枚 1898 年发行的纪念巴赫的邮资明信片，近十年后已有增值，且可遇不可求。经济因素虽也激发收集兴趣，但作为爱乐者，首先看重的仍是其文化品位。一位朋友曾以高出我的购价向我索购一件摩纳哥邮品。这是一件由五枚色彩不同的雕刻版邮票构成的试色印样，其上印制的贝多芬大幅肖像同我相伴已有 12 年。我太喜欢这件邮品的文化气息和精致的艺术韵味了，于是，我无法满足朋友之愿，也未为这件邮品的增值所动。

在集邮的漫长日子里，我始终有一个明确的路标，那就是以收藏来享受音乐文化的迷人魅力，以收藏来增长和积累自己的音乐知识。

（四）

收藏行为往往是一个从不自觉到自觉的过程，时日久之，便会形成习惯，并能引起一发而不可止的连锁反应。由唱片、袖珍总谱、音乐书籍、音乐邮票邮品收藏开始，渐渐我对于凡是与音乐相关的物品，都有了收藏兴趣，以至这么多年林林总总又有了多类的音乐收藏。以集藏界的一个术语曰：杂项！

在 20 世纪 60 年代就读音乐学院附中和本科时，每逢听音乐会、看歌剧，以及观看各类演出，但凡有节目单出售或赠送，我都留下一份，并写上何时何地观摩。那时的节目单十分朴素，大多对折两页，也有单页或多页的，但绝没有现今那种"准画册"形式的豪华版。那时的节目单即使定价，也只几分钱到几角钱之间，不像今日大本节目单动辄几十元或百元。

后来，我就有意识地在所观看的节目单之外，又收集了一些未观看演出的节目单，包括今日看来已比较珍贵的，如 1957 年北京"德国作曲家贝多芬逝世 130 周

> 节目单

年纪念音乐会""俄罗斯作曲家里姆斯基·柯萨科夫逝世 50 周年纪念音乐会",以及 1959 年"天津人民艺术剧院歌舞团音乐会"等交响音乐会的节目单。

当然,近些年来一批价格较高且装帧豪华的节目单作为一个时代的标志,我也"斥资"购买下来,尽管我不赞同这种"贵族化"的节目单,但缘在我收藏音乐,也便甘愿"挨宰"了。收藏者往往会为得到自己心爱的藏品而愿当"冤大头",这也是一种可贵的执着。因为,收藏中最遗憾的,就是在可遇不可求时失之交臂。

中央乐团的一位朋友收集了一批世界各国的音乐钱币,有的是沉甸甸的金、银、铜、镍质的硬币,有的是五色缤纷的纸币。音乐和音乐家以不同图案置于其上,对于我这个见到音乐,特别是西方古典音乐就痴迷的人来说,无疑又是一个难以抵挡的"诱惑"。于是,近 20 年来我又断断续续开始了音乐家钱币的收集,至今已有了百种以上。其中,有难得的 1920 年德国紧急状态流通的三枚锌币,上面镌有贝多芬的侧面肖像;有 1921 年德国伍恩市印行的以巴赫肖像为图案的地方纸币。而近年 1 欧元硬币上的莫扎特肖像和 1997 年纪念舒伯特的精制金币,虽价格相殊,却同样让人爱不释手。和硬币很相像的还有一种金属纪念章,其形较大,没有面值,多为铜制,有的配以小巧的支架,可以陈放,其中不乏音乐家的题材。散见的纪念章,欧洲一些国家常有发行,如我收集到的李斯特、柴可夫斯基等纪念章。比较系统制作发行的,是法国 MONNAIE 公司的制品,我已收集到纪念德彪西、莫扎特等几种。在一些音乐大师诞辰纪念的年份,常有多国发行有面值的纪念币,往往带有系列性,这也是牵动着收藏愿望的一个孜孜不倦的"上套儿"式的集藏。

集藏界有俗称的"邮币卡"之说。与邮票、钱币并列的,是一种通信资费凭证:电话磁卡。自其问世以来,音乐家的肖像就作为一种图案跻身其间。欧洲一些国家和日本等国率先让音乐大师亮相,我收集到的就有德国发行的巴赫、莫扎特、贝多芬、

瓦格纳等磁卡。图案选择的是著名油画，印制精致细腻，把玩在手，意趣盎然。近两年，国内也发行以西方古典音乐家为图的磁卡，有的一套六枚以至二十几枚。小小磁卡也融进了如此典雅的艺术气息。天马行空臆想一下，或许由于音乐是传情的之声，电话是传信的之音，在声音这一点上二者还是相通的吧。

有一年，在波兰华沙的一个餐馆里，服务生上了一筒啤酒。拿起一看，筒上印着约翰·施特劳斯演奏小提琴的画像，当即把打开的一筒喝了，又要了一筒未开封的带了回来。因为没有开封，长途旅行中装满酒液的啤酒筒就不会被压坏。其实，当时并没有收藏酒标的意识，只是看有音乐家的图像才爱惜地捡藏起来。后来，上海有一个奥地利举办的展览，一位爱乐朋友来电说，有一瓶商标是贝多芬的葡萄酒，问我要否？我当即要了一瓶。于是，在我的书柜中就有了两个以音乐大师为图案的酒的藏品。而在比利时首都布鲁塞尔的一条小街上，我蓦然看到了一只绘有贝多芬肖像的杯子，有酒有杯有音乐，这又是一套多么有趣的组合啊。

说到藏品的发现，其实最敏感的，还是我的那根音乐的神经。记得，走在法国马赛的街头上，同行的还有法国朋友，我却在一幢并不起眼的旅店门前突然停了下来。这是肖邦和乔治·桑居住过的地方。因为，酒店外墙就有两人的名字以及曾居住的时间。多年的爱乐经历，使我对西方古典音乐大师的名字和形象有着异常的敏感。在尼斯的街心绿地中，也是我一下子就发现了法国作曲家柏辽兹的塑像。而在蒙地卡罗的一个街角，我又看到了一座音乐家的塑像，人们问我是谁，我顺口答曰：施韦策，管风琴演奏家，巴赫作品的研究者。

音乐给予我的这种敏感，常常让我又发掘出更多种类在别人看来是奇奇怪怪的藏品。一次，在巴黎郊外一个早餐厅喝咖啡，我发现白砂糖的包装纸上印着古典音乐家

> 音乐杂项集藏

的小巧的画像，我顿时放下杯子，翻捡起块糖来，竟发现了十余种不同的品类。免费的糖应当不在乎我是吃还是拿；因为这是唯一也是最后一次早餐，我不客气地捡了十余块印有不同音乐家画像的砂糖，离开餐厅，精心打包，带回了北京。

在收藏的关键时刻，痴迷者往往丢弃了斯文和风度。因为他们在看到藏品的那个时刻，这个世界仿佛消失，剩下的只有心仪的爱物了。而这心仪爱物之于我，就是音乐本身，而不在于是何种载体；无论是典雅的唱片、书谱，或是小小的糖纸、啤酒筒。

维也纳的莫扎特和约翰·施特劳斯牌的巧克力、咖啡，是这座音乐之都的一道风景线。而在海顿生活过的埃森施塔特，有一种糖，包装是一个雅致的蓝色方盒，上有海顿肖像。这几种糖都带了回来，但没有品尝过滋味，只是一股脑儿陈放了起来。因为，吸引我的不是糖，而是带有音乐家画像的包装。

> 音乐家塑像

多年来，每每来到音乐圣地，大多满载而归。大到音乐大师的石雕的、石膏的、铜铸的塑像和大幅肖像画，小到钥匙链、火柴商标等"小零碎"。归来，琳琅满目陈放于案时，亮点只是那些让我们崇仰的古典音乐大师的身影。

记得，有一年冬日，在莫斯科的阿尔巴特大街。早已看得烂熟的俄罗斯套娃，几不屑一顾。但我却惊喜地发现一套俄罗斯音乐家的套"娃"。从大到小，有柴可夫斯基、格林卡、巴拉基列夫、穆索尔斯基、鲍罗丁、里姆斯基·柯萨科夫、斯克里亚宾、格拉祖诺夫、米亚斯科夫斯基、斯特拉文斯基等十位音乐星宿套列其间。

我和同去的中国钢琴家杨俊，爱不释手地摆弄着。此刻，我看着套娃一个套一个，每每观览，总有无尽的美丽一点点显现，也在无尽地吸引着你。

> 音乐家套娃

　　我蓦然想到，收藏不也像打开"套娃"一样吗，它会引你向往，让你期待，带着你一次次去探寻去品味，也总会给你一次次无穷尽的享受，又会一回回带来收藏那无穷尽的乐趣。

　　收藏，音乐的收藏，所给予你的，就是一次次寻寻觅觅的苦乐情趣和一回回绵绵长长的艺术享受。这不就像音乐"套娃"一样，有无垠无涯的神妙在引领着吸引着你无止无休地前行吗？

（2006.1.6、2020.3.22）

"国际音乐日" 那天的所想

在我们的日历上，10 月 1 日是隆重的国庆节。其实，还有一个节日，也为国庆增色添辉，那就是"国际音乐日"。这个美好节日已经过了三十几度春秋，其由来要追溯到 1949 年。那年，联合国教科文组织在巴黎创建了"国际音乐委员会"。全世界有 50 多个国家派代表参加了这个委员会。组织国际性音乐会议、举办各类国际音乐比赛，以及资助青年音乐家举行国际巡回演出等，为其职责。1979 年，在澳大利亚举行"国际音乐委员会"第 18 届大会，通过一项议程，决定从 1980 年开始，将每年的 10 月 1 日定为"国际音乐日"（简称 IMD）。在这个国际性音乐交流日子里，许多国家举办音乐活动，进行各种演出，并两年在"国际音乐日"发奖一次，以鼓励在音乐创作、表演、教育等方面有重大贡献的音乐家。

"国际音乐日"是一个美妙的日子。这一天，世界沉浸在音乐中。在践行"国际音乐日"宗旨——力使音乐成为人类生活的基本内容，通过音乐把各国人民联合在一起——的同时，这个日子还发掘了音乐另一重要功能，那就是音乐的治疗作用。

音乐由一个个美妙的音符构成。它有如神奇的分子元素，以美感享受充实人们的生活，丰富人们的情感，陶冶人们的情操。同时，音乐还能够提高人们机体的健康水平，防治疾病，达到身心康泰的效果。

从原理上讲，人体需要通过中枢神经系统达到生理与心理的平衡。音乐本就具有调节情绪、平稳心境、抒发情感等效能，可以作用于生理上的中枢神经系统。因此，

音乐具有治疗作用已成为共识，并成为一门学科。以我国为例，就有普凯元先生的著作《音乐治疗》出版，且在全国召开过两届音乐治疗会议。

在"国际音乐日"的宗旨中，就写有这样的话：音乐是人类发明的一种美好的语言，运用音乐特有的生理、心理效应，通过音乐心理专家专门设计的音乐行为，经历音乐体验，达到消除心理障碍，收获或增进身心健康的目的。

由此，我想到了俄国音乐大师拉赫玛尼诺夫。年轻时，他因自己第一部交响曲首演失败而患上抑郁性精神疾患。通过催眠，特别是有美丽的音乐伴随，音乐治疗的功能促使拉赫玛尼诺夫恢复了健康。

此外，"国际音乐日"的主旨还阐释道：音乐可以模拟自然界各种声音，它能让欣赏者脱离纷扰的凡间世界，让人产生回归自然、与世间万物同在的美好感受。在音乐赏析这一环节里，心灵导师将给大家播放模仿自然之声的美妙音乐，然后指导大家如何用自己的身体来"欣赏"音乐，尤其是要用这些美妙的旋律为自己的心脏和心灵"按摩"。通过这样的过程，参与者可以从沉溺于人际关系世界的状态中摆脱出来，实现自我与自然的沟通，实现人的自然调整，促进健康水平的提高。这样的过程参与者还可以开发潜能，认识自我，通过增长身体的活力提高创造性。

许多音乐大师都是大自然的崇尚者，他们的作品充满大自然之声。贝多芬就说过："我的心因美妙的大自然而澎湃。"他身居多瑙河畔，在维也纳近郊他感受了大自然的美好。在潺潺流淌的溪畔，贝多芬因灵动的大自然而产生了音乐灵感，1808 年，他写出了优美动人的《第六（田园）交响曲》。此外，在这位被称作"音乐英雄"的音乐巨人笔下，还诞生了月光如水的音乐意境，那就是他的升 c 小调钢琴奏鸣曲《月光》，那里充满了奇绝撼人的自然音响，以及静谧怡人的诗意之境。

音乐对于人们心理上和生理上的积极作用，往往在优美的音乐中得到鲜明体现。因此，音乐常成为人们放松身心调节情绪的"灵丹妙药"。同在维也纳，贝多芬之后所诞生的充满浪漫主义情愫的施特劳斯家族的轻音乐，就成为至今仍为人们所喜闻乐见的珍爱曲目。每当新年音乐会奏起《蓝色的多瑙河》圆舞曲时，人们都会以最美好的心情迎接新的一年到来。

当然，在音乐历史上还有许多音乐对于人的心灵有着慰藉和安抚的功能。肖邦那优美纤巧的钢琴音乐，那种浸透着深厚情感的抒情乐音，常与人们有着心灵上和情感上的深切共鸣。芬兰著名音乐家西贝柳斯自幼就热爱大自然，他说过这样的话："当我们看到我们芬兰海岸上的花岗岩的时候，我就懂得为什么会如此处理管弦乐了。"传记作家认为，西贝柳斯就是一个"大自然爱好者"。

在 2003 年"SARS"疫情以后，我国欢庆了"国际音乐日"。早在 1982 年，法国文化部长雅克·格浪倡导，"国际音乐日"活动要贯穿"音乐无处不在"理念。从那

时起，法国每年举办免费音乐会，并相继有柏林、布达佩斯、罗马、布拉格等城市加入。中法两国文化部长商定，把"国际音乐日"这一公益活动引进北京。

2003 年，当法国作曲家比才的著名歌剧《卡门》序曲在西单文化广场奏响时，激情四射的旋律给"SARS"过后的人们带来一股热情，感受到了音乐走近大众的温馨。一对带着孩子观看演出的夫妇对记者说："很久没有在现场听到音乐会了，'SARS'以后，这样的免费音乐会来到我们中间，让我们兴奋，拉近了音乐与我们的距离，让我们感到生活太需要音乐了。"

在此后"国际音乐日"到来之时，中国各地举办了诸如"国际古典系列音乐季"一类活动，如北京上演意大利音乐大师威尔第歌剧名作《茶花女》、法国著名钢琴家帕斯卡·迪佛扬演绎法国印象派作曲家德彪西的作品、波里尼钢琴独奏音乐会，以及古典与流行的激情碰撞——美国著名跨界双钢琴演奏家安德森访华音乐会等。

此外，第十五届北京"国际音乐日"还以"音乐由你"为主题，海纳百川，兼容并蓄，打造了全景式跨界音乐盛宴：突破古典音乐风格界限，首次尝试将多元音乐元素注入演出节目中。观众除了领略到包括英国哈雷管弦乐团、伦敦小交响乐团、德国石勒苏益格－荷尔斯泰因音乐节合唱团、钢琴家鲁道夫·布赫宾德、小提琴家马克西姆·文格洛夫、女高音歌唱家曹秀美、长笛演奏家詹姆斯·高威等古典音乐领域中的传统名团名家风采外，包括罗大佑、崔健、迈克尔·波顿等深受大众喜爱的"流行"音乐也加盟了这次音乐节。这使音乐演出内容扩展到从古典主义、浪漫主义、20 世纪现代主义，到当代音乐、世界音乐、民族原创音乐等更广泛的音乐领域。在上海，国际音乐烟花还于音乐日前夕之夜从浦东世纪公园绽放。这一系列的音乐演出，为"国际音乐日"增添了粲然辉彩。

"国际音乐日"将音乐领域不断扩大，将音乐与大自然的声响、与人的心理情感联系起来，将艺术与生理的治疗联系起来；这是一个让音乐服务于人类的很有实践意义和社会功能的举措。

时下，人们享受音乐已不仅拘于艺术的感受，也在开掘其实际的现实的功能。比如胎教，这是为着下一代优生优育而生发出来的一种音乐行为。胎教音乐中，人们最为熟知的是莫扎特的音符。他那清澄澈的音色，优美动听的曲调，轻盈纤美的节奏，乐观开朗的情绪，为塑造人格上和性情上的优生优育新一代，确有裨益，这已是不争的共识。

一年一度的"国际音乐日"始终以人类精神和健康层面的高质量生活和生存为主旨。这也让我们在欢庆国庆之时，不忘这个美好的日子。让音乐伴随我们度过每一个有着双重意义的"10 月 1 日"吧。

（2012.9.15）

第六辑
经典速写

>

300 年间，音乐大师造就的
音乐经典，不绝于耳，不朽于世。
聆听中速写下些许感端，
那是撷取了经典的点点光华。

《回声》中的"回声"

（拉索的合唱曲《回声》）

———— · ———— · ———— · ———— · ———— · ———— · ————

几乎所有站在合唱队中的爱乐人，都知道无伴奏曲《回声》。记得，初入音乐学院附中，合唱课上第一次聆听了和演唱了《回声》，当时就知道了作者拉索是一位距今遥远的佛兰德作曲家。几十年来，发轫于16世纪的这首《回声》，不断萦回在我耳畔心中。

看到拉索蓄着"堂吉诃德"式胡须的模样，既熟悉又陌生。熟悉的是《回声》；陌生的是他的时代和创作。阅读告知我，他身处中世纪，置身欧洲低地国家（今比利时一带）。在一条漫长的旋律线上，他一手抛撒了古远色调的音符，一手则与后世崛起的古典音乐巨擘接力。在这个节点上，拉索伸开双手，奉献一曲《回声》。萦绕于耳的《回声》，让我也回望了聆乐过程，自问在《回声》中，听到了什么？

从舒曼《第一交响曲》呼唤"从山谷里，春天醒来了"，到丹第《山歌交响乐》动人的自然声响，大师们将山林回音答声，皆作美好乐韵，筑为不朽遗存。

最早，拉索的《回声》能感性地直接地击打几代人心扉，首先是以音符造就了大自然原生态之美。少时初闻《回声》，就像今日小学音乐四年级音乐课本教案所示，老师问我们：《回声》这首歌让你联想到什么？"那是直观的一个解析："回声是发生在山谷中的一种大自然现象，它充满了幻想与乐趣。作品正是反映了音乐与自然的这一主题。"

应当说，《回声》最初留给我们的刻骨铭心感受，就是几乎所有老师和指挥说的，《回声》是向山林峰壑呼唤而震响回环的你自己的声音。这种呼唤，是人类对于原生态旷世

之美的情感化赞美与讴歌；这个回声，是"天地合一"大自然身影的一个特殊再现。

时光推移，年岁递增，对于同一部音乐作品的再聆听，往往会产生不同的或更深入的感知和认知。《回声》是通过人这个介质的声声回应，表现了"天地合一"。歌词风趣的问答对话，音乐情绪的活泼俏皮乐观，让我时隔多年再聆，发现拉索笔下的《回声》还自觉不自觉地刻画了大自然中人的心态。大自然形态，加上人的心态，于是，《回声》让我有了从"天地合一"到"天人合一"的新感悟，其核心就是胸襟开放、自由自在。在中世纪神权弥漫全社会的氛围中，在宗教圣咏多少有些乏味的吟哦中，一旦来到大自然身边，向蓬勃的生机疾呼和倾吐心中郁结，并碰撞发出"回声"，实际上这是心灵获得自由哪怕是片刻自由的一种尽情释放。拉索作品多有弥撒、忏悔、经文、赞美歌等宗教题材，诚如美国学者米罗·沃尔德所说："他创作超过两千首作品，主要因其宗教音乐而知名。"

但从中世纪宗教暗夜中透出的这段世俗"回声"，实际上是拉索时代人性自由的"呼声"。不用作政治观念或社会学说的论谈，这仅仅是人面对大自然的一种自然呼吸而已。当我们年长了些，读一点乐史之后，便能在《回声》中听到自然的回响和人心的悸动。如果说，听《回声》最初听到了"天地"，后来便听到了"人"，悟到了"天人"。拉索用音符又作了一曲"天人合一"的音乐阐释。

原生态的美丽，可以用音乐直接刻画抒发。与拉索那个时代相距不远，就有直接刻画大自然的作品，如海因里希·伊萨克的《在高山和深谷之间》等。然而，拉索却在曲折回环的缥缈"回声"中，透出大自然的大美大魅。如去寻其社会的生涯的因由，那太牵强了。作为一个艺术家，他本能地顺从了艺术。音乐的最大优势是声音，自然之声是音乐家取之不尽的渊源。拉索表达的是，通过人与自然交集之刻流露而出的神态、心态与情态，讴歌大自然的神奇、神圣和神秘。于是，他撷取了自然声响中的"混响"与"回响"，创意了几乎是音乐史上第一次使用的"回声"艺术效果。这不仅接近大自然的自然形态，也与音乐本质元素的"声音"有内在相连；更是音乐专业创作中的"卡农"等"模仿"性作曲技巧的体现。拉索的《回声》将生活与艺术，甚至是纯技巧作了完美结合，达到"天地人艺"的"合一"。

《回声》问世几百年了。我们听《回声》唱《回声》也可用世纪以计了。但从《回声》中听到什么，时间让我们有了渐次愈深的感知认知。这是一种"陈年"般的愈品愈醇的聆乐之道。这多年来品味《回声》，有原生态的"天地合一"，有情感化的"天地人合一"，有升华性的"天地人艺合一"。如此"陈年"把玩，几聆《回声》，它果然更加丰富广袤了……

（2015.7.2）

古典岁月飚出浪漫之美

（维瓦尔第的"四季"小提琴协奏曲）

———— · ———— · ———— · ———— · ———— · ———— · ————

17世纪，一部美妙的小提琴协奏曲从意大利奏响，它有一个美丽称谓叫作《四季》。四季，这是岁月过隙之中嵌在一年之际的节奏。春夏秋冬将大自然尽染了不同色彩，把人生履迹铺上了轻重缓急。一位来自威尼斯水城的小提琴家，以娴熟的技巧和敏锐的音乐感，择"四季"为题，写下题为"四季"的四部小提琴协奏曲。

他叫维瓦尔第，比巴赫和亨德尔年长。在"巴洛克古典音乐"时代，他以传世之作《四季》崭露头角。

聆听他的《四季》，要知悉它的背景。故乡迷人的风光，当是他写出《四季》的一个基点；擅用音符抒发心曲，当是他构筑自己乐作的一个根基。这些铺垫之外，重要的是要认知三个要点：

维瓦尔第是"古典协奏曲"之父。

其前，从歌剧脱颖而出的管弦乐，尽管已现协奏的雏形，但真正规范了"协奏曲"样式的，还是写了《四季》小提琴协奏曲以及长笛、曼陀铃等协奏曲的维瓦尔第。称其为"古典协奏曲之父"，名至实归。

维瓦尔第是"标题音乐"先驱。

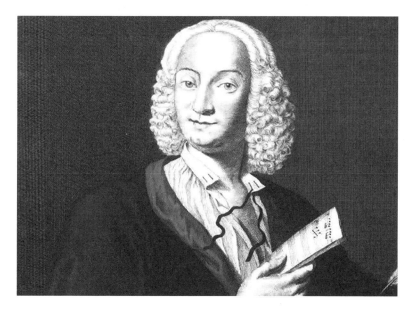

> 维瓦尔第肖像

其前，器乐独奏或合奏的作品大多以"纯音乐"面世，有的只是技术性称呼，诸如大调、小调、曲式、乐构等。在本是"纯音乐"作品上加上美好文字标题的最早音乐人，当属维瓦尔第。《四季》，就是在其前后从来没有或极少有文字标题的协奏曲中的一个令人瞩目的特例。

维瓦尔第是"浪漫乐风"的"先现音"。

在维瓦尔第之后的一个多世纪，18世纪的浪漫主义艺术时代到来。那时，音乐与文学等样式的紧密综合，蔚然成风。但在17世纪，这位意大利人就引来了莎士比亚时代的"十四行诗"，为他的"四季"的每一季节，加上了描述性的优美的"十四行诗"句，向着晚他一个多世纪的浪漫乐派后人展示了音乐与文学结合的魅力。

维瓦尔第以协奏曲样式，以标题方式，以与诗结合的形式，让17世纪的《四季》小提琴协奏曲，延宕至21世纪仍葆艺术生命力。

聆听《四季》的四部协奏曲，还要先明白三个要点：

那时的"协奏"与后来以及当下的"协奏"不同，那就是作为独奏乐器，不是一支或一把，而是一组。这部小提琴协奏曲，就是管弦乐队为独奏小提琴组进行了"协奏"。

还要知道的是，这时的协奏曲已经规范为三个乐章的"快—慢—快"基本结构样式，这个形式承前启后，如亨德尔的"大协奏曲"、巴赫的《勃兰登堡协奏曲》，以及莫扎特、贝多芬的协奏曲等，直至今日。

此外，诚如贝多芬在他的也是抒写大自然风貌的《第六（田园）交响曲》中所标

示的"抒情大于描写"，维瓦尔第作为标题音乐的先行者，面对着大自然，早就有了"描写"与"抒情"两大要素，这也为聆中必知之要。

回到维瓦尔第为岁月的"四季"所谱写的音乐的"四季"，或许是"春"的这部协奏曲作为开头领军，或许又因为"春"总是一年之计最为美好和最有潜力的季节，维瓦尔第写出的第一个旋律，作为《四季》协奏曲最先与人们谋面的那只轻快明悦的音调，几乎是人人皆知能咏的一个隽永的音乐主题。这个主题，在快速行进中带着欢跃节奏显示出了春天的活力。没有描写性的刻画，这个情绪本身就已经把春天的本质性特征作了淋漓尽致的表达。

当然，从"春"开始的四部协奏，总是独奏小提琴最先最多地把最主要的音乐表达展现出来。因此，在不是纷繁却也复杂的音乐交织中，要重点捕捉独奏小提琴组的演奏，则会将协奏曲的主要脉络条分缕析地拎出来。当然，还要多听几遍乃至十几遍，再去体味小提琴如何灵巧地与相对厚重的管弦乐作着"协奏"。特别是"独奏"与"协奏"对答式的精妙乐句，方显出了"协奏曲"样式的特色。这个对答，仿如人与自然的对话，其中的深奥，要有感悟与体察，这就是那个容得聆者创造性想象与思考的艺术空间。

《四季》，既然是一部能够与文学中的"十四行诗"相结合的标题音乐，那么，阅读这些状写"四季"的简要诗句，当会成为鉴赏这部音乐名作的一个不可或缺的参照。其间，诗句也被维瓦尔第分在四个乐章中，又分别以三段诗句加以表达。

"春"——"春天来到，在和煦的春风中小鸟愉快歌唱。潺潺流动的泉水，宛如轻声絮语。不久，阴云弥天，雷鸣电闪。转瞬之间，雨过天晴，小鸟重唱春歌"。

"牧场上，野花遍地，树木轻飏。牧羊人在树下安然憩息。他的身边，偎依着驯良的小狗"。

"春光普照大地，牧笛欢快悦耳。在绿茵茵的草地树丛中，仙女与牧童翩翩起舞"。

"夏"——"盛夏烈日，晒得人畜萎靡不振，就连松树也无法忍受炙烤。远处，杜鹃啼啼，斑鸠与金翅雀随声应和。凉爽微风，习习而来。转瞬北风又起。暴风雨袭来，摧残农物；牧人为这恶兆垂泪"。

"隆隆雷鸣，烁烁闪电，加上嗡嗡袭来的成群蚊蝇，让人们疲惫不堪的躯体，得不到片刻安宁"。

"啊，牧羊人所担忧的暴风雨终于降临。雷鸣不绝于耳，闪电划破阴云。风雨横扫而过。熟透谷穗，成片庄稼，倒伏遍地"。

"秋"——"农民们饮酒庆贺丰收。在快活热闹气氛中，醇酒把人们带入到甜梦之中"。

"高歌欢舞以后，愈发晴朗的天气，犹如醇香美酒。秋天，仿佛让人进入甜美幻梦

之中，享受着妙不可言的快乐"。

"猎人荷枪，吹起号角，带着猎犬，出发狩猎。沿着落荒而逃的兽迹他们穷追不舍。被逐野兽，惊吓落魄。在枪声和犬吠声中，被击倒的野兽发出哀鸣。在垂死挣扎中，它们可怜死去"。

"冬"——"人们瑟缩寒风中，簌簌前行。不停地顿足和跑动，牙齿也冻得格格战栗"。

"愁惨的季节！冬季把天上的水和人的心都变成了冰"。

"履足冰上，小心翼翼。稍有不慎，就会跌倒。爬起来后，再加快步伐。但冰面上有了裂痕。百叶窗外，传来风声。那是南风与北风的争斗。这就是冬天。这样的冬天也给人们带来了快乐"。

诚然，阅读文字替代不了聆听，但聆听借助于文字便会使音乐的意境更清晰明朗地呈现在人们的耳畔眼前。维瓦尔第后世的浪漫主义音乐家，之所以让音乐大幅度地与文学乃至绘画相结合，目的是为让抽象的音乐更具象化。

早在 17 世纪，这位从美丽的威尼斯水城走来的音乐大师，就已经有了让音乐"飞入寻常百姓家"的浪漫遐想了。于是，维瓦尔第就将标题性协奏曲的音乐样式，以岁月的"四季"为题，谱写了美妙大自然的歌唱，流传至今。

（2018.12.2）

> 亨德尔像

音符穿透了苍茫烟水

（亨德尔的《水上音乐》和《焰火音乐》）

　　"苍茫"一词，那是形容了"空间"的一派浩渺。这个"空间"，当是天之"苍苍"，水之"茫茫"。这似乎道出了天与地之间，可以演绎出种种的美与好。于是，"苍茫烟水"这四字便状写出了这美与好的种种。

　　至此，耳畔忽如一阵乐声来，音符之中透出的，是天上的烟花和水中的画舫。这"烟水"的两阕音乐，其名即使从外文译来，却也对仗亮丽，亦即《焰火音乐》和《水上音乐》。此曲的创作者是旅居英伦的德国人亨德尔，时间是18世纪上半叶。

　　亨德尔和他的那位同国同行巴赫，皆属构筑"巴洛克"古典乐风的艺术大师。他们的音乐具有中国格律诗一般的均衡和隽永建筑物一样的流动。当然，看到了亨德尔这两首管弦乐曲的名称，那烟那水，显然也置于均衡与流动之中。也就是说，他的作品经典地彰显了"巴洛克"这一音乐风格。

　　亨德尔的"焰火"与"水上"之乐，虽然总体上以组曲形式体现了"巴洛克"古典风范乐风，但两个作品却有相异的意味。聆赏此曲所循要领，可概括为：故事化的背景、舞曲化的主干，以及简约化的编制。

　　故事化的背景，是指这两部作品的创作之始，以及所成乐曲之中，都有一些趣味

性的事件。这些事件触发了作曲家的灵感，使其融故事化想象于音符的表述中。

舞曲化的主干，是指这两部作品的音乐构成，是以"古典舞曲"范式为主要表达形式，音乐中的"古典"气质，多源自同是"古典"的"舞曲"形式与音韵。

简约化的编制，是指这两部作品的乐队构成，运用了"巴洛克"古典音乐时期基本归于单管管弦的简单编制，并赋其以"古典"管弦乐队典雅的音响效果。

以亨德尔创作这两部作品的时间为序，《水上音乐》创作的时间是 1715 年。说到这部作品，还有一段流传甚广的逸事和传说：来自德国的亨德尔长期服务于英皇的宫廷乐队。当然，他也有假期返国探亲。不过，在 1715 年

> 亨德尔肖像

度的假期中，亨德尔逗留故国的时间过长，严重逾期。据说，这引起英皇的不满。当然，这个违规的事也让作曲家忐忑不安。正巧，酷爱在伦敦泰晤士河上夜游以娱的英皇画舫就要出行了。

超假而不敢面见陛下的亨德尔，灵机一动，埋头伏案创作了一组乐队音乐。据说，这组曾被称为"水乐"或"船乐"的作品，由亨德尔指挥，在载有乐队的另一艘船上演奏。当然，这船离皇舫不远。于是，悦耳动听的音乐飘漫在水波潋滟的泰晤士河上，引起了皇帝陛下的欣悦与兴奋，遂问此曲何人所作，谁人奏之？当听到作曲和指挥是他所青睐的亨德尔时，顿时龙颜大开，命乐船反复演奏此乐。在这个波光乐声掩映星月的美好夜晚，英皇也就忘记了这个"迟到"的司乐之过。

音乐，带来了艺术与皇胄的和谐相处，这曲被称为"水上音乐"的管弦乐曲，自此延宕至今百数年，成为亨德尔的一首名作。

《水上音乐》原本是亨德尔三次随同英皇夜游泰晤士河所作的三部乐曲。据记载，曾编为三组：第一组作于 1715 年，f 大调，包括"序曲""柔板与断奏""快板""行板""快板""咏叹调""小步舞曲""布列舞曲""号角舞曲""中庸的快板"十段乐曲。第二组作于 1717 年，D 大调，包括"快板""号角舞曲""小步舞曲""慢板""布列舞曲"五段乐曲。第三组作于 1736 年，称作"舞曲乐章"，包括"萨拉班德舞曲""里戈东舞曲""小步舞曲""吉格舞曲"四段乐曲。但这三部作品的乐谱已经遗失，后为音乐学者莱德利希所复原。

时下，经常演奏的《水上音乐》，是由英国曼彻斯特的哈莱管弦乐队指挥哈蒂爵士为近代管弦乐队改编的乐曲，共有"快板""布列舞曲""小步舞曲""号角舞曲""行板""快板"六个乐章。无论是原本还是改编本，可以看到的是，亨德尔的《水上音乐》以"古典舞曲"为主要构成。"布列""小步""号角"等舞曲，有着两个"时空"特征，一是来自民间和宫廷，且多为跨国舞曲。如"布列舞曲"是法国舞曲，"小步舞曲"则是由法国"土风舞"进入宫廷而流行于欧陆，其具有开阔的"空间"。二是这些舞曲都有着"古典"的渊源，如"号角舞曲"就是一种三拍子的古老舞曲，其具有悠远的"时间"。

《水上音乐》的管弦乐队编制很是简约。只有小提琴、低音提琴、日耳曼横笛、法兰西横笛、双簧管以及圆号、小号等，相当于"单管"乐队编制上的"压缩版"。其实，在亨德尔那个时代，管弦乐队已经有了更大的编制，这个不大的乐队恰正与水上浮船的有限空间所相适。

亨德尔笔下的《水上音乐》，特别是第一乐章圆号与弦乐的轻快绝妙的对答；第二乐章那个在小调性上吟哦而出的感人至深的抒情咏唱；以及有名的第六乐章那威武雄壮的终结，使这阕《水上音乐》透出了轻盈优美、灵巧精致的总体风范。当年，这音乐就为英皇所青睐；后世，这部作品也流传久远。这个俏小精雅作品的传布，其境其声，已将人们带到了几百年前的那个"巴洛克"古典时代的氛围中。

> 亨德尔《焰火音乐》意境图

在亨德尔的晚年，炉火纯青的经典之作纷纷问世。其中，一部称作"焰火"的管弦乐曲烛天而起，照亮了18世纪中叶的欧陆乐坛。

那是1749年4月21日，在伦敦的沃克斯霍尔花园，天上升腾起焰火，地上管弦飞溅出了音符。在这个首演中，被称作"亨德尔晚期最伟大的作品"横空出世。当天，观众达到12000多人，在人山人海之间，人们不得不步行前往。那个晚上，烟花璀璨，圣乐奏鸣。音乐与焰火，汇成了英伦历史上一个难忘的不眠之夜。

为什么作曲家要在这个时刻谱写出这阕灿然生色的乐作？

那是因为，有一个重要的国家大事在那一刻出现。自1748年4月24日始，在法国亚琛的爱克斯－拉夏贝尔宫召开了由法国、英国、荷兰和奥地利参加的和会。10月18日，四国签订了关于终结"奥地利王位继承战争"的和约。这是一个迎接和平到来的喜庆日子。

在这个历史时刻，亨德尔创作了《焰火音乐》。他的传记作家里夏德·弗里登塔尔写道："亨德尔为这个特别活动所作的音乐绝非单纯的点缀，而是一部和平的庆典。既包含了辉煌壮丽的序曲，也包含了《弥赛亚》中那首以'和平'为题的田园风格的西西里舞曲。这次用完全独特的方式表达自己思想的机会，大大激发了亨德尔的创造力。"

亨德尔的《焰火音乐》由六个乐章构成。

"序曲"，以华美堂皇的慢板引出传统的"赋格"，复杂的旋律织体加上乐器的重叠，充满活力的音乐形成中间段落的鲜明对比，而后再返回到慢板的深沉思索中。

"布列舞曲"在整部作品中，只是一个小巧的插段，旋律朴素轻快，跳跃感彰显出了舞曲的特质。

"西西里风格"，这是一个宁静舒缓的广板，充溢着浓郁沉思的田园意味。在速度上，又转为慢。

"欢乐的快板"带来了音乐速度的加快，那支"巴洛克"式的小号吹奏出了欢快兴奋的乐音。

"法国式的小步舞曲"虽然有着舞蹈的内在动力，但和上一曲相比，还是透出了柔和优雅的法国情致。

最后一个乐章还是"小步舞曲"。双簧管和大管的合奏，以颇有动势感的舞蹈节奏，迎合了天上烟花绽放的热情与欢乐。

亨德尔创作《焰火音乐》时，"古典"管弦乐队已有扩大。当时，因这首乐曲为庆典之用，英王强调了要运用管乐的辉煌色彩而指示不加抒情性的弦乐"提琴"。但为音乐效果计，亨德尔在整体艺术构思中，考虑到音色的对比会更反衬出庆典的响亮与辉煌，他违背英王朕意，坚持了"提琴"之用。当然，那夜的辉煌音乐，使艺术家的艺术光彩化解了权贵的意旨，而在沃克斯霍尔花园达成了皆大欢喜。

关于《焰火音乐》的乐队编制，亨德尔的传记作家写道："他有一支在当时前所未闻的管弦乐队，有 9 支小号，24 支双簧管，大管和圆号共有 12 支，还有 3 架定音鼓。"加上亨德尔坚持使用的弦乐声部，这个特殊配器的总谱，虽不典型，却已有了近代双管乐队的气势。但从历史发展来看，《焰火音乐》的管弦乐队依然未脱"巴洛克"古典音乐样式，尽管作为浩大盛典之乐，与 19 世纪浪漫主义音乐大师柴可夫斯基的也是庆典的《1812》序曲相比，却还是在简约化的管弦编制之列。

作为 18 世纪"巴洛克"古典音乐风范的代表人物，亨德尔的这个天上与水中的两阕乐曲，已经萌生了近代"纯音乐"中的交响性。亨德尔以及巴赫，他们的圣歌音符和技巧交置，在人间的清流与烟火中，以轻快明朗的乐风，把以讴歌天上神明为主的宗教音乐潮流，渐渐引向了世俗性的人间情境。

（2019.3.7）

钢琴上的"旧约"圣经

（巴赫的《十二平均律钢琴曲集》）

在西方钢琴经典中，曾经有过一个带有特定文化语境的譬喻："圣经·旧约"，是巴赫的《十二平均律钢琴曲集》；"圣经·新约"，是贝多芬的《32 首钢琴奏鸣曲》。这是音乐历史上至尊至上的对于钢琴经典的一个价值估量。

德国音乐大师巴赫，被称作"音乐之父"。既为"父"，那就要有统领音乐界域的不朽创造，既开前人之先，又惠泽于后。如此大任，不是一般经典曲目之艺术蕴含所能企及，那必是以永恒性的宏旨，照亮世世代代的音符跃动，方可使"乐父"称谓名至实归。

巴赫那个时代，音乐已建立在七声音阶之上，但还没有以"五度相生"为基础，在任何音上建立调性调式的践行。巴赫以"十二音"，亦即钢琴键盘上黑白键所排列的音序，提出"平均律"命题；以科学音律修正了自然音律，将八度音程分为十二个半音，实现了自由转调。这种音律在 18 世纪虽已有倡，但还未为音乐界所重。第一次采用这种律法，将大小调式运用于全部调性，且以富有艺术性的音乐作品形式加以确定，这是巴赫在音乐上"父辈"一般的伟大建树。

巴赫的《十二平均律钢琴曲集》是为键盘乐器所作的两套作品。第一集于 1722

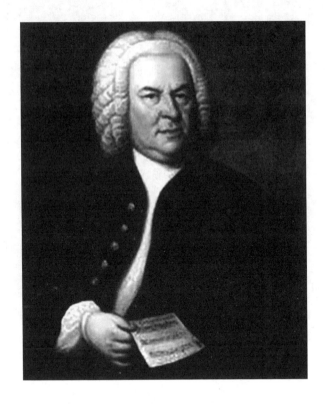

> 巴赫肖像

年前后完成于德国克滕；第二集于 1740 年在德国莱比锡汇集编成。每集各有 24 首"前奏曲"与"赋格"。曲集 48 阕，遍走了键盘上的全部大小调性。

对于巴赫晚年炉火纯青的这部艺术之作的聆与赏，要"对位"于如下几个要点：

其一，要知悉音乐与科技，特别是与律学的物理性和数学性有着紧密联系。因为，音乐不是原始的自然之声的组合，而是有规律的乐音构成。这个"乐音"和"规律"是指按一定音律关系，构成音符的流动。如横向的调式，至少有大调和小调为基础的音阶；纵向的音高，至少有不同高低的大小调性。调式与调性，构筑在半音全音的十二音律之上。没有这个看似枯燥的带有科技味道的音律，也就是乐音的规律，就不会有千百年来音乐艺术生生不息的璀璨创造。

其二，音律是枯燥的。它带有物理的声学元素，也带有数学的计算原理，这似陷音乐于艺术和人文之外，成为冷冰冰的一粒粒音符。但是，在音乐大师笔下，巴赫挑战了这个科技公式"十二音律"，又偏偏以其为名为题为基础，作了含有科技的却不是科技的艺术创造；那就是优美悦耳的带有情感温度的"前奏曲"和"赋格"曲。巴赫之前，早在 1702 年，一位比巴赫大 20 岁的德国作曲家菲舍尔曾作过 20 个调性的《前奏曲与赋格》。而巴赫在 20 年后所创作的《十二平均律钢琴曲集》，不仅仅扩展为全部 24 个调性的"大全之作"，其在乐谱上所作的长篇说明，又显示出巴赫音符中那种

难得的温暖与温馨："《平均律钢琴曲集》（48 首前奏曲与赋格）使用一切全音和半音的调性，作成前奏曲和赋格曲集。这不仅能给渴望学习音乐的年轻人提供一个机会，也能使熟悉此类技巧的人从中获得乐趣。"最后署名"科滕亲王乐队指挥 J·S. 巴赫，1722 年"。这里的"渴望""乐趣"等词，表明了此作的艺术性和趣味感，而不仅仅是一部演幻调性调式的纯技术性之作。

其三，巴赫在"十二平均律"的技术框架下，采用了两种对比性的音乐形式。"前奏曲"，是一种相对自由的主调曲式；"赋格"则是极为严格的一种复调对位曲式。在巴赫那个年代，"前奏曲"一般置于"赋格"曲之前，并以主调，也就是在陪伴性的如和声等伴奏下，突出一支主要的主题旋律。它曾有"幻想曲"的称谓，表明其具有自由抒发的气质和即兴性特征。与"前奏曲"形成对比，"赋格"深含技术性和技巧性，是复调音乐的构成。所谓"复调"，是指主要曲调或旋律率先呈示后，接有两个或两个以上曲调或旋律，有变化的对答对应，如调性不同或倒影呈现等；如此形成多个曲调或旋律的对位性进行。与"前奏曲"不同，"赋格"不是用一支曲调或旋律表达乐思，而是以多种曲调或旋律形成"复调"。这显示出巴赫音乐创造的科学化的严谨性和自由化的艺术性。于是，在几百年来的聆赏之间，《十二平均律钢琴曲集》有一种严拘和放纵之感，且由此产生了音乐之美。

> 巴赫《十二平均律钢琴曲集》乐谱

其四，巴赫毕竟是用音符创造美的艺术家。在这部有着严格技术性的作品中流露出的诗意，远比其后人那种古典和浪漫，来得更为不易。这犹如中国古典诗词的"格律"，是在规定形式中进行艺术创作。格式，亦即受"十二平均律"乐律和"赋格"等曲式技术性双重制约的格式，要表达出晶莹透明的情感色彩，当是对于作曲家非凡才华的一个考验。但，巴赫做到了。人们说，在巴赫的"十二平均律"中，到处"流动着美妙的旋律"。

其五，巴赫的"十二平均律"开篇，就是一个綮然的音乐丰碑，那是第一卷的第一首"C大调前奏曲"。19世纪，一位音乐人莱曼曾这样评介此曲："如奥林匹亚的平静与晴朗。"这首"前奏曲"通篇由C大调和C大调关系调的分解和弦构成。到了1855年，巴赫已辞世百年有余了，浪漫主义艺术时代的法国作曲家古诺，以这个C大调的"前奏曲"为伴奏，谱写了著名的《圣母颂》。至今，这是一首蜚声世界的名曲，那美丽的旋律就是从巴赫的"十二平均律"那里滋生长成的。

其六，在巴赫的《十二平均律钢琴曲集》中，那位诗人一般的音乐人莱曼以及其他乐人，用诗意的语言，刻画了巴赫在"十二平均律"制约之下所创造的惊世之美。如升C大调"前奏曲"，犹若"沐浴夏日之阳光"。升C小调"前奏曲"，为"音乐文化所呈示的最神圣、最崇高的乐曲"，且各声部在"诉说着伟大灵魂的憧憬"。降E小调"前奏曲"，则以"悠长的旋律诉说高贵而又伟大的情感，有时以爱的眼睛凝视我们，有时却被超越人间的痛苦袭击而叹息着"。而升F小调"前奏曲"，是"秋日阴郁的原野"。至于那首D小调"前奏曲"的末尾，减和弦所散成的半音阶经过句，则是李斯特和肖邦音乐的先声。对于技术性更强的"赋格"，不少评论也充溢着美感的诗意，所用辞藻为巴赫所始料不及。如五声部三重赋格构造"犹若巨大的神圣的教堂结构"，似有"16世纪管风琴音乐"弥漫而来。此外，还有简洁评说，如"无邪的游戏""摇篮曲般宁静""嘉禾舞曲风格""巴瑟比埃舞曲节奏"，以及三声部赋格"充满活泼的气氛"等。即使在技术层面上，文字表述也很生动：四声部对位旋律由"叹息的动机"构成；三声部中，充满了"明朗、富于谐谑的对应与交织"等。

巴赫的旷世巨作《十二平均律钢琴曲集》，将宗教与世俗的丰富色彩融于一身，将音乐技术性元素与艺术性表达汇于一体，以至肖邦深情而又准确地评价《平均律钢琴曲集》，是"音乐的全部和终结"。而音乐家彪罗则一锤定音，留下了对于巴赫创造的永恒定义："音乐上的《旧约·圣经》。"

（2019.1.5）

"魔笛"奏出莫扎特的最后辉煌

（莫扎特的歌剧《魔笛》）

———·———·———·———·———·———·———·———·———·———·———·———

　　1791 年的 1 到 12 月，是莫扎特人生涯际的最后 12 个月。《魔笛》，他的最后一部歌剧，在短短四五个月中，从作曲到首演，一气呵成。"莫扎特速度"，从来就是他音乐天才的外化表露。这一年，他在运笔于《安魂曲》《降 B 大调第 27 钢琴协奏曲》《A 大调单簧管协奏曲》、为小提琴和乐队而作的《E 大调柔板》《降 E 大调第六弦乐五重奏》，以及钢琴变奏曲、歌曲等作品之间，又在一个繁复庞大的文学与音乐、说白与演唱、声乐与管弦，以及在与他 35 岁短暂生涯"竞走"似的推进中，创作了两部歌剧：《狄托的仁慈》和《魔笛》。

　　当拿到《魔笛》这个童话剧本时，他离开妻子，隐居在一个后来叫作"魔笛小屋"的静僻处。关于莫扎特的创作，友人尼森曾写道："当灵感降临时，他常常昼夜颠倒地工作，有时会筋疲力尽直至晕倒。"1791 年 6 月 11 日，他在给妻子信中写道："我今天给我的歌剧《魔笛》写了一首咏叹调。我 4:30 就起来了——我的怀表，我没找到钥匙，不能给它上发条，这很糟糕吧？我只能把大钟上了发条——再会，亲爱的！"黎明即起，音符与时间共流动，这是一种何等刻苦而又才华横溢的创作状态啊！歌剧《魔笛》诞生在从凌晨就乐思泉涌的莫扎特的 1791 年中。

这部童话剧讲述了一个善与恶的普通故事，主题是"信念战胜一切阻碍最终取得胜利"。莫扎特的音乐则一反当时意大利歌剧浮夸和奢华风尚，以质朴的德语和民谣风的歌唱剧样式，为德奥歌剧舞台带来一股新风。

莫扎特是欧洲知识精英聚合的"共济会"成员。1791 年 9 月，《魔笛》首演之后，莫扎特把自己最后的音符，奉献给了"共济会"，那是他的"天鹅之歌"：《自由共济会康塔塔》。从威武的合唱中，他歌出自由欢畅的音符。而《魔笛》这部离开现实的童话故事，则将"共济会"贯穿百年的"真和谐之路"，以及"智""美""力"三要旨，深刻酣畅地寄予在他的音乐中。

对于写在莫扎特最后岁月中的歌剧《魔笛》，从内容到音乐，亦可以"三"点简明概括，从"三"处清晰认知：

《魔笛》全剧内容之一，是全剧人物有三组；一组大祭司萨拉斯托和夜之王后；一组王子塔米诺和夜后之女帕米娜；一组捕鸟人帕帕根诺和他的恋人帕帕根娜。不同阶层的恋人，在爱的信念中，战胜了阻碍；大祭司和夜后，则有深刻社会寓意。"共济会"德高望重的导师是著名科学家、作家伊戈纳兹·封·波恩，莫扎特和剧作者席卡奈德将他当作了大祭司萨拉斯托的原型。此外，当时奥地利处于皇权专制重压之下，犹若暗夜般无可现粲然光明和自由空气。于是，"夜后"这个形象挟带了特蕾莎女皇专政的

> 莫扎特歌剧《魔笛》场景

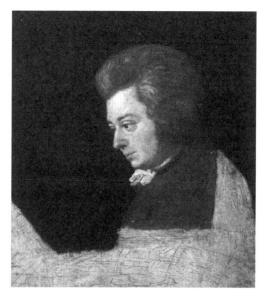

> 莫扎特未完成肖像

巨大阴影。在寓言式的《魔笛》中，处处蕴含了"共济会"这个自由组织的信仰。诚如剧本最后一页所言："向你们致敬，穿越黑夜的圣贤者。"

《魔笛》全剧内容之二，是三组人物紧系"信念"与"胜利"主题，演绎了三个象征性故事。塔米诺和帕米娜、帕帕根诺和帕帕根娜的美好爱情故事，这是"美"的永恒主题，即爱情的胜利；他们面对着夜后、摩尔人等的巨大阻碍，以"智"和"力"的抗争，构成曲折情节和激烈冲突，最终抵达"胜利"结局。而有如"插队"进来的捕鸟人和他的爱情，不仅带来一抹喜剧色彩，更聚焦到了平民阶层生动的世俗气息。

《魔笛》全剧内容之三，是戏剧结构上处处体现了"共济会"那个神圣的"三"：序曲于休止后的庄严静默中，出现三个结构相同的三和弦，呼应了"共济会"仪式上三连节奏的敲击声；歌剧音乐的主调性是三个降号的降 E 大调；全剧除三组主要人物外，还有三个祭司、三个侍女、三个奴隶；第二幕舞台上放置 18 把座椅和上场 18 位祭司；当帕帕根娜问那位丑婆芳龄，回答是"18 岁"，"18"恰是"三"的倍数；等等。贯穿全剧的"三"，正是"共济会"三要旨和成员三等级的一个寓意性体现。

《魔笛》的音乐，一是重心不在虚幻的剧情，而是以音乐塑造形象。王子塔米诺，作为美好与善良的化身，他声踞男高音；音乐明亮舒展，充溢正气。少女帕米娜，作为世间美丽的情与景的化身，她的女高音歌调，抒情温婉，融情至深。冷艳的夜后，她从最高音区散放出犹似压倒一切的气势，以花腔女高音的声线，透出威严。还有，捕鸟人帕帕根诺，作为平民人物，其唱段带有民谣色彩，简朴流畅，真挚动人。莫扎特以灵动音符刻画出主要音乐形象，内涵了当时社会的不同层面，既有善与恶、美与

丑的对比，也有戏剧化情感化的音乐多元抒发。

《魔笛》的音乐，二是留下许多脍炙人口的经典唱段。音乐学家罗宾斯·兰登这样概述了这部歌剧的音乐精彩："在最终完成的乐谱中，包括了为'单纯'的角色如帕帕根诺和帕帕根娜而作的海顿风格的民谣曲调，为萨拉斯托和他的宫廷相配的祭典音乐，为夜后创作的疯狂的花腔咏叹调和两位披甲武士唱出的古雅的德国北部路德宗合唱。这样的丰富性让贝多芬赞赏不已。"贝多芬曾为大提琴写作三首变奏曲，其中两曲的主题均出自《魔笛》第二幕帕帕根诺所唱的"如果有个爱人该多好"的 12 段变奏，第一幕帕米娜和帕帕根诺二重唱"知道爱情的男人"的 7 段变奏。可见，《魔笛》音乐何等精湛隽永。歌剧中的精彩经典唱段，如抒情男高音塔米诺的两首咏叹调"这张画像多迷人"和"神笛的威力多么壮盛"，旋律极其优美；捕鸟人帕帕根诺登场所唱的"我是一个快乐捕鸟人"，朴素生动、灵活欢快；夜后的咏叹调按意大利正剧风格写成，第二幕的"我心狂怒，我定报仇"，是极为华美的一曲咏叹，是花腔女高音咏叹调中居于冠首的经典名曲；而祭司合唱、萨拉斯托咏叹调等唱段也令人印象深刻。莫扎特的音符清新明朗，悦耳优美，他用音乐赋予《魔笛》以永恒的艺术生命。

《魔笛》的音乐，三是开启了德奥民族歌剧之先声。莫扎特天才地以德奥歌唱剧为基础，把音乐与对白链接，成为这部童话剧在歌剧形式上的一个新创造。莫扎特取用歌剧多种要素，融合了 18 世纪以来德、奥、意、法、捷等国特有音乐形式和戏剧表现手法，统一了意大利歌剧与德国民谣的风格。《魔笛》将正剧的严谨和喜剧的灵动，神秘圣洁的宗教色彩和明朗欢快的世俗色彩，巧妙结合，化融一起。一部音乐语言极为丰富的综合性古典歌剧经典，横空出世。

1791 年 9 月 30 日，歌剧《魔笛》在维也纳首演。这部以惩恶扬善、光明战胜黑暗为主题的童话歌剧，充满迷人旋律和绚烂管弦色彩，将人们带到一个奇幻境界。当光明揭开夜幕之刻，仿佛思想与精神高度升华，焕发出激动人心的魅力。

歌剧《魔笛》演出成功！"大师万岁！""莫扎特万岁！"的欢声雷动。"魔笛"奏出了莫扎特的最后辉煌，为奥地利民族歌剧树起一座丰碑。

可以从太多的音乐层面走近莫扎特，但人们还是从莫扎特一生最后一年的最后一部歌剧中，感悟到一个说法："你只有通过听他的歌剧，才能了解莫扎特。"音乐大师埃涅斯库如是说。

（2018.12.29）

"命运"敲门的回声

（贝多芬的《第五（命运）交响曲》）

有一个说法："一百个指挥就有一百个贝多芬。"说的是每一个人对于同一部音乐作品会产生不同感受与理解。与文字的确定性和绘画的具象性不同，"开放性"是音乐的天性。

孩提时代听闻了贝多芬"哒哒哒，哒"的"命运"敲门声，这部《第五交响曲》伴我半生。现在忆起，这"敲门"声在不同时段皆在我心中响起不同的回声。第一次听到这个冲击性乐句，音调的强节奏和管弦的大气势，震慑了一个少童稚嫩的听觉。而今回想，诚如歌德初聆之感："这壮丽宏伟、惊心动魄得足以震倒房屋！"那时，入心的音乐就是"震撼"二字。到音乐学院附中，知道了贝多芬激进崇仰法国大革命，再听"命运"敲门，却有一种《马赛曲》若在耳畔之感，心中生出感端，这分明就是"时代的鼓点"。

应当说，年轻时的思想和情感处于相对"空白"和"贫瘠"，其时所感"命运"，游离于人性之外和自身之外，是一种感性的纯音响，是教科书上一页条文诠释，那是一种空瘪苍白的对于贝多芬其人其作的感知。

接着，对于贝多芬有了更深入的解读。时代在他身边，但他还是一个活生生的

"人"。他有美好的"爱丽丝"式情爱，又有失恋难以释怀的凄苦。凡普通人有的痛苦与快乐，"乐圣"皆有。此外，他还经受别人所没有的作为音乐家耳聋失聪的沉重打击。此刻，再看猛狮般的贝多芬画像，再聆他的"命运"敲门声，我心中荡漾起来的回声，则是一个音乐家对人生际遇的叩问。即使听了人们普遍认为那是时代凯旋式的第四乐章，我心中依然执着认定，那是贝多芬个性的振奋。音乐中，不是革命队列的行进，而是音乐家启窗迎接生活的晨曦。这一个性化的对于贝多芬的理解和认知，其中还有同情，则把作曲家个人放进作品中，乐曲似乎变小了，离我更近了，亲切之感油然而生。

从事音乐研究时段，我写文著书，但对于这部"命运"交响曲，依然关注。当年有人解释"命运"敲门不是反面势力的阴沉重压，而是反抗力量的点滴汇聚。不同的解读从专业层面又让我再聆"命运"。在这个学术性的关于"命运"定位的思辨与论说中，我耳畔的"命运"敲门，让我进行了更多带有技巧性的捕捉，去看这个"敲门"声如何变异演化，直至支撑起这部四个乐章的交响。我没有介入探讨，但从中我又感到了贝多芬音乐笔法的精湛与圆熟。

又多少年过去。从重聆贝多芬的交响曲、钢琴奏鸣曲以及他的更多体现内心世界的弦乐四重奏，到对于贝多芬同代，以及前代与后代音乐大师作品的研读，我的认知在深入。一次，偶听已烂熟于心的《第五交响曲》，"命运"敲门声轰然响起之刻，我蓦然感到一股热流袭来，瞬间我的半生经历，无论是坎坷还是坦途，无论是痛彻还是欣悦，皆在这个"哒哒哒，哒"的音调与节奏中涌动出来。我感到，我在音乐里，心灵与音乐共鸣了，在情绪起伏中与音符流动中，勾起的联想交汇融合，愈演愈烈，以至不觉泪水挂腮。这个共鸣，只是在我多年之后再聆"命运"敲门声，才迸发出回声一般的深入灵魂的感受与认知。

一个音调，一部作品，在人生的不同时段会有不同感觉。"命运"敲门的回声，最初只是感官上的"音响震撼"；接着是理性的外化了的分析，那是"时代回响"；再次则让音乐进入贝多芬履历，这是作曲家的"个人心迹"；而专业化的思辨让我领略了音乐技巧，那正是"乐音构筑"；最近一次再聆听的再震撼，则是双向的个人感知，亦即作曲家的与我个人的"灵魂共鸣"。

时光推移，年岁递增，对于同一部音乐作品的再聆听，会产生更深入的或不同的感受与认知。这个"命运"敲门在一个爱乐者人生的不同时段所震响出来的回声，正表明：音乐这个以抒情为主要手段的艺术形式，总在为受众拓展无限的情感空间，让你可以一次或是100次地去对一部作品产生不一样的感受。时间所造就的这种"陈年"般愈品愈醇的聆乐之道，其要旨是将音乐放到和融进了自己的情感和心灵的深处。

（2015.10.27）

"花岗石河道里的火焰巨流"

（贝多芬："热情"钢琴奏鸣曲）

———— · ———— · ———— · ———— · ———— · ———— · ———— · ————

　　一位革命家曾经在繁忙的日日夜夜中坐了下来，静静聆听了一首钢琴曲。不知他凝神屏息听到了什么，却见他在曲终声息之刻，重叹一句："啊，人类竟能创造出这样的奇迹？！"这位革命家，就是列宁；这首钢琴曲，就是贝多芬的《"热情"钢琴奏鸣曲》。

　　人尽皆知，贝多芬的一部交响巨作，是《第五（命运）交响曲》。这部显示贝多芬英雄情怀的力作，写作年代是 1807 年。此前，1806 年，作曲家犹似"演练"一般，写了他的第 23 首钢琴奏鸣曲，每聆此曲，振聋发聩；这印象让汉堡的出版商克郎茨念念不忘，以至在贝多芬去世 11 年之后出版乐谱时，又唤起初聆之时的惊异与震撼，为之加上了文字标题："热情"。这一词语历经 200 余年，已成为和贝多芬这曲名作与生俱来的经典的称谓，以至让人们忘却了这是作曲家献给弗朗茨·冯·布伦斯威克伯爵的一首作品。

　　20 世纪的革命家从中聆听出他心目中的革命热情；20 世纪的文学家也从中感受到了这音乐撞击人心的伟力，罗曼·罗兰激情写道：这是"花岗石河道里的火焰巨流"！

　　这是贝多芬音乐中"英雄"性格已经形成年代的作品。这位终生崇尚"自由、平

> 列宁聆听"热情奏鸣曲"

等、博爱"理想，挟革命激进思潮进行音乐创造的艺术家，站立在了 19 世纪初叶风起云涌的革命时代前沿。同样，《"热情"钢琴奏鸣曲》也站立在了他的《第五（命运）交响曲》和《埃格蒙特》管弦乐曲之间，将贝多芬音乐的英雄气质一脉相承，延宕久远。

社会与时代只是一个庞大的背景，落在艺术家的艺术表达上，还要有个性的具象的触动和撞击。抽象的"背景论"，那是对于音乐概念化的主观解释，不真实也不准确。因此，更低的落点和更具体的际遇，当是作曲家灵感之源开启的因由和必然。

19 世纪初，贝多芬的人生遭际有着太多的压抑和积郁，心海中蕴聚了强大而深藏的潜流。那时，他心中的"共和"偶像拿破仑，因加冕称帝而让他痛苦失望；严重失聪的疾患，则让他从写《遗书》的绝望中刚刚复苏；而恋人朱丽叶与别人结婚，又给他留下了沉重的创伤。于是，时代的和个人的阴霾郁结心底，在太多的太强的情绪压积之下，终于来了一个爆发。它诞生了，人们称它是"火山爆发""岩浆奔涌"！这就是《"热情"钢琴奏鸣曲》的横空而至。

从音乐角度来看，这不过是贝多芬一生中创作的 32 首钢琴奏鸣曲中的第 23 首。

恪守了传统的奏鸣曲曲式，发挥了钢琴专业化的演奏技巧，在贝多芬诸如交响曲等宏大的音乐样式中，这不过是与"月光"钢琴奏鸣曲一样，有着相似趋同的篇幅和格式。但，这个"热情"却被称作是一个"人类奇迹"。那么，贝多芬的这个艺术创造，"奇迹"安在？

　　面对这首火焰般的钢琴曲，要聆听到的是犹若分量比重相当的两扇大门。端详着和揣摩了这两扇门扉，方可推门而入，见到贝多芬音符铸成的"花岗石河道里的火焰巨流"。

　　"热情"钢琴奏鸣曲的一扇门，燃烧着火焰一般的革命气质，也就是英雄性的"热情"。

　　在钢琴曲的第一乐章和第三乐章中，可聆听到低沉压抑的音调弥漫着阴云沉霾。这是贝多芬用音符刻画他心内和身外的一个真实氛围。亮点在于"冲决"，作曲家让更有力的音符勃勃向上地登攀着，冲击着，抗争着，以这种有着戏剧性冲突的张力，碰撞出了一股力量。从几乎是进行曲一般的昂奋激扬的音调和节奏中，我们感到了一种英雄性的力量。这个力量就是贝多芬"热情"一曲的"主旋律"。这种"热情"的力量压抑不住，那是喷涌而出的如"巨流"一般的乐思！学生里斯曾回忆贝多芬写作这首奏鸣曲第三乐章的情景：1804 年夏天，贝多芬和他的学生里斯散步。路上，他一直哼

> 贝多芬肖像

着一个曲调。他说："这是我想到的一首奏鸣曲的最后快板乐章的主题。"回到屋里，贝多芬连帽子也来不及脱，就奔向钢琴，弹奏这个崭新乐章达一小时以上。最后，他对里斯说："今天我不能给你上课了，我还需要工作。"于是，超凡脱俗英气盖人的《"热情"钢琴奏鸣曲》最后乐章就这样诞生了。在这首钢琴曲中，冲击与冲突所造就的，是一股带有时代气息和具有贝多芬挑战命运的英雄性"热情"。推开这一扇门，火一般的炽热直面而来，深深摇撼着天地人，以至让人们脱口而出：这是人类创造的奇迹！

《"热情"钢琴奏鸣曲》的另一扇门，是优雅美丽的抒情。

这个门扉较之于那一扇英雄性的厚重之门，似"轻"若"薄"，但当你细细聆听这首钢琴曲的第二乐章时，虽然没有了激越快速的音符急流，没有了交响性的音符撞击，但缓慢下来的速度与平和了的节奏，却汇成一股肃穆的庄严。淳朴的赞歌式主题，本质上是抒情性的慢板咏诉。但是，那种陶醉在理想世界中的气度，以及三次音乐变奏所显现出来的明朗活力和高扬瞻望，与第一和第三乐章那种"冲决"性的英雄之力相比，则从另一升华了的境界中，透出英雄性抒情的独特魅力与美丽。贝多芬这首钢琴作品题献给了弗朗茨·冯·布伦斯威克伯爵，而伯爵的妹妹特蕾莎·布伦斯威克，则是贝多芬称作的"永恒的情人"。他们双双未婚，但爱情终是悲剧。贝多芬留下了"致永恒不朽恋人"的情书，特蕾莎也留下了题为"TB"给贝多芬的照片，上面写着："给善良的男人，伟大的艺术家。"这段爱情之甜蜜与悲苦，更多在"热情"的抒情音符之中，能够感受到爱的馨香与温暖。当然，暴风雨般的另两个乐章也浸透了他的个人心曲。于是，我们看到了贝多芬英雄性的抒情，一面是那个英雄年代理想化的升华境界，一面是有着切肤之痛个人情愫的真挚抒发。如此，这一扇英雄性的抒情之门，堪与前一扇门比肩而立而不减其重。

贝多芬的《"热情"钢琴奏鸣曲》作为贝多芬从古典时代走向浪漫疆界的一个过渡，在不长的乐曲中，融进了社会的时代的和个人的复杂感受和情感。这个天才的交织与汇融，如此美妙和美丽地再现于音符之中，以至连奔波于革命生涯中的列宁，也静下心来去感受人类创造的这一艺术奇迹。

（2019.1.1）

覆满雪花的忧郁音符

（舒伯特：声乐套曲《冬之旅》）

———— · ———— · ———— · ———— · ———— · ———— · ———— · ———— · ————

　　31 个春秋，就是奥地利作曲家舒伯特短暂的生命历程。岁月的坎坷仿如"忧郁"的冬日。他的生涯往往沉浸在低沉暗黑色调之中，有若他的那部《未完成交响曲》开头的那几句。管弦的交响如此，歌唱的声韵依样。

　　舒伯特写过交响乐、歌剧、室内乐，以及歌曲，音乐领域的几乎所有题材他都有所涉猎。传记作家克里斯托弗·H. 吉布斯写道："在 1820 年之前，舒伯特几乎默默无闻——1820 年他 23 岁，已经创作了他全部作品三分之二了。但这些早期作品中，有几十首最终成为保留曲目。"而在 1820 年之后，也就是在他生命的最后八年里，舒伯特在音乐创作上特别是在歌曲的创作上，"让他声名远播，确立了在音乐史上的地位"。自此，他有了"歌曲之王"的尊称。

　　舒伯特著名的声乐套曲《冬之旅》和《天鹅之歌》创作于 1827 年和 1828 年，这是他生命中的最后两个年头。作为他的一生音乐创造的终结。这两部声乐套曲皆可视为"歌曲之王"舒伯特的"天鹅之声"，亦即他的生命的最后的歌。

　　《冬之旅》是舒伯特为同时代的德国诗人威廉·缪勒的诗篇谱写的声乐套曲。人们常把作曲家写于 1823 年的上一部声乐套曲《美丽的磨坊女》与这部《冬之旅》相

对应，并称之为舒伯特的一个音乐自传。那是从寄托着对美好生活希冀的青春迷茫和怅惘，走向了覆满冬雪的忧郁人生孤旅，这几乎就是舒伯特短暂人生浸透冷暖的一个缩影。

舒伯特的友人曾留下 1827 年暮秋的一个景境：他变得越来越忧郁了。他只对我说："不久，你就会听到的，你会懂的。"于是，有一天在友人家中，他激动地演唱了整部《冬之旅》。这些歌曲的忧伤情绪，直击心腑，感动至深。静默中，朋友肖博说他特别喜欢那首《菩提树》。舒伯特也说，"我喜欢这些歌曲胜过其他作品，你们将来也会喜欢的。"在这之后，他成了一个病人，第二年，1828 年 11 月 19 日，一个初冬之日，舒伯特如他这部声乐套曲第一首《晚安》所吟："我来时是孤单一人，我走时，还是孑然一身。"

聆听舒伯特这部写在生命边缘上的歌曲杰作，聚精撷萃之要在于：

第一，要知悉舒伯特身处的那个黑暗时代。

1789 年，法国大革命爆发。那时，舒伯特刚刚 8 岁。他不可能像 19 岁的贝多芬那样，写下带有时代风云的激昂音符。1830 年，法国又爆发了七月革命，那时舒伯特已经离世两年。他的有生之年，正处于席卷欧洲的两次大革命之间。那时，革命处于低潮，特别是 1814 年也就是舒伯特正值成年的 17 岁那个年代，欧洲封建复辟势力在

> 舒伯特的"冬之旅"

> 爱乐者说

舒伯特的故乡维也纳召开会议，建立了旨在镇压革命的反动的"神圣同盟"。自由精神、民主理念遭到压制。精英知识分子和艺术家处于压抑的社会环境中。其时，"舒伯特小组"的针砭时政的举动也上了警察局的黑名单。"生不逢时"的舒伯特说道："现在已经不是我们觉得每一件事物都是有青春气息的那个幸福的时候了，来代替它的，是对悲惨现实的不幸的默认。"时代的阴霾氛围，依然深刻地影响到了敏感的音乐家舒伯特。他的音符不可能再有青春的亮彩丽色，尽管他正处在青年的瑰美岁月，他笔下的旋律，已绵亘在了冬日的悲凉和孤寂、忧郁和伤感之中，并筑就了他 1820 年以后忧郁创作的基调。

第二，要感受舒伯特个人生涯的悲剧色彩。

在那个皇权贵胄当道的等级森严社会里，艺术家只是权力和金钱的附庸。如舒伯特先辈莫扎特就是在贫病交加的一个冬雪之日辞世，至今连葬身之地还是一个谜。舒伯特的贫困，在音乐历史上成为带着血泪的一页。他无御寒之衾、果腹之食，以及谱曲之纸，他竟在菜单上作曲，用一首歌曲换取一份土豆午餐。舒伯特年仅 31 岁的离世，正是他极其恶劣物质生活的必然结果。穷困潦倒的艺术家曾说："我，一个穷音乐家将怎样呢，在我老了的时候，大概便不得不沿门挨户地去乞讨买面包的钱吧。"此外，作为一位没有社会地位且又穷困的音乐家，他在情感生活上也屡受挫折。他挚爱的情侣嫁给了比他有钱的人，他悲戚地感叹："我的心是痛苦的，我永远永远也不能使它恢复了。"悲剧的个人际遇，更让舒伯特以直接的情感抒发，吐露出忧郁难释的低沉音符。

第三，要解析舒伯特这部作品的篇章结构。

舒伯特的声乐套曲《冬之旅》由 24 首歌曲构成。歌曲之名透出深深郁思："晚安""风标""冻泪""菩提树""泪河""在河面上""回顾""鬼火""休息""春梦""孤独""邮车""白发""乌鸦""最后的希望""在村庄里""风雨的早晨""迷茫""路标""旅店""勇气""虚幻的太阳""老艺人"。这些弥漫着颓哀色彩的诗题和诗境，皆让舒伯特获取了广阔的灵感空间，他以细腻的音符做了击打人心的刻画与抒发。这是悲情的诗与歌，又是凄美的戏与剧。《冬之旅》套曲以音乐塑造了缪勒诗中那个孤独落寞、不满现实的苦闷旅人。他心中的理想渺茫而终不可得，无疾而终的爱情悲剧，又与舒伯特的遭遇共鸣。这旅人漫无边际行走在冬日旷野中，迎着朔风风标，望着冰封河面，听着风雪呼啸和邮车铃声……没有同情怜悯，只有冷漠凄清。一个避开浮华尘世的陌生人、流浪人，在音乐中演绎着悲剧的情与境。《冬之旅》套曲刻画了舒伯特的际遇与心情，深刻反映了作曲家与同代人的共同感受与思考、思想与情绪。这是浸透忧郁的曲集，愈近尾声，寒意愈深，死亡成为终局。令人感叹的是，就在音乐《冬之旅》诞生的这一年，1827 年，德国浪漫主义诗人威廉·缪勒，宿命般地先音乐家舒伯特一载步向天国，

那一年他仅 33 岁。

第四，要体味舒伯特这部作品的艺术特征。

19 世纪是浪漫主义艺术世纪。音乐上的浪漫主义的先驱正是舒伯特和他所崇拜的贝多芬。没有了古典乐风的那种均衡对称典雅精致，舒伯特的音符显示出浪漫艺术流派"情感至上"和"打破各种文艺门类界限"，将诗与歌、音乐与戏剧相融。《冬之旅》套曲冲决了古典规范，以诗情诗境为据，在旋律、和声、调性及曲式上皆有新的创造。特别在歌曲的钢琴伴奏上，强化了交响性的独立刻画功能，在声乐与器乐联袂"出演"中，除模拟形象和音响外，还生动烘托出旅人的内在情感，将诗篇、旋律与伴奏融为一体。于是，在《冬之旅》24 首歌曲的调性布局中，只有 8 首歌曲以大调为主调，其余 16 首作品均为小调，这使整部套曲蒙上一层暗淡忧伤的色彩。阴暗的小调性为这部套曲夯定了伤郁的基调。那里，纷飞的冰雪扼杀了生机，唯余绝望的旅人"瑟缩在雪地里"。其中，最著名的一曲"菩提树"，几成全套曲的典型意境——在古井边的菩提树下，旅人想到"绿荫"中的"无数美梦"，而今却"流浪到夜深"。他无望地"在黑暗中行走"，听菩提树呼唤"到这里寻找平安"。作为从古典向浪漫过渡的艺术家，舒伯特的艺术歌曲呈现出音乐语言与诗歌之间新型的浪漫主义精神。

第五，要认知舒伯特这部作品的重要影响。

声乐套曲《冬之旅》是 19 世纪音乐文化史上的一部力作。舒伯特在音乐中直抒胸臆，深刻表情，没有在幻梦中回望过往的美好，而是无粉饰地直指现实，以带血流泪的音符道出那个时代艺术家的普遍压抑和悲愤，唱出对光明的期求。这是一代知识分子和艺术家痛苦、矛盾、徘徊的心灵与情感的真实写照。最主要的是，舒伯特那个时代人们所向往的人本主义理念，被他以一个冬日旅人的悲情经历，艺术化地刻画出来，成为一个时代幻灭的象征。在 19 世纪初叶，他和他的崇拜者贝多芬一起，从抒情性和英雄性两个侧面，在艺术的广阔视野中，开启了音乐上的浪漫主义之门。舒伯特一生的最后的音乐创造《冬之旅》，预示着浪漫主义音乐之春的到来。

舒伯特是一位从 18 世纪"维也纳古典乐派"边缘，走向 19 世纪浪漫乐派的旗帜性人物。作为"歌曲之王"，他的划时代歌唱是音乐史上的丰碑。但是，他所创作的如《未完成交响曲》《"伟大"交响曲》等"纯音乐"作品，也是"歌唱着"的交响音乐。阴暗的色彩和深挚的抒情，让舒伯特以"歌唱着"的美丽，留下了至今依然直击人心的抒情音符。诚如他的墓志铭上所写——"死亡把丰富的宝藏，把更加美丽的希望埋葬在这里！"

（2019.3.20）

经典在钢琴黑白键上逆生长

（柴可夫斯基《降 b 小调第一钢琴协奏曲》）

钢琴有 88 个琴键，且敷以黑色与白色。在音乐上，这是全音与半音的标识；在柴可夫斯基那里，却是他的一部钢琴协奏曲遭际的象征。

本来，在他的那个年代，俄罗斯乐坛上就少有"协奏曲"体裁。1801 年才出现小提琴家汉多什金一部中提琴协奏曲，那些声名不亚于柴可夫斯基的先辈与同伴，如格林卡、巴拉基列夫、穆索尔斯基、里姆斯基·柯萨科夫等人，皆毕生无"协奏曲"之作。70 年的冷寂，直到 70 年后才为柴可夫斯基打破。

但在他的第一部钢琴协奏曲问世之初，却如同黑白琴键一样，有着泾渭分明的置评——

尼古拉·鲁宾斯坦："整个作品是卑微琐屑而俗不可耐。"

封·彪罗："它很难，但难能可贵。"

尼古拉·鲁宾斯坦："只有两三页还有些意义，若干片段是那么陈腐而拙劣得不可救药。"

封·彪罗："乐思是那么新颖、高贵而有力量，形式那么精练，风格又是那么别致。"

尼古拉·鲁宾斯坦断然下令："完全作废，彻底重写。"

柴可夫斯基决然答道："我一个音符也不修改！"

黑白分明之评，水火不容之态，在这个充满"火药味"的对峙中，19世纪70年代横空出世的这部钢琴协奏曲，就这样听凭了大众耳朵的检验了。

首演不在争端跟前的莫斯科，而在美洲的波士顿。1875年10月25日，观众欢呼35岁的柴可夫斯基第一部钢琴协奏曲粲然崭露，并返场再奏观众最喜欢的第三乐章。第一次露面的这部钢琴协奏曲，成功了！

其实，每一部作品未必都有多少重大的或有趣的背景。柴可夫斯基的这个"第一"，却有冲突的戏剧性。当然，那位言辞尖刻的尼古拉却也从善如流。

> 柴可夫斯基肖像

1878年3月22日，他在莫斯科亲自演奏了他曾不看好的这部钢琴协奏曲。梅克夫人给作曲家写信说："你的协奏曲写得真好，鲁宾斯坦的演奏也真妙不可言！"去向这位钢琴家征求钢琴技巧意见的柴可夫斯基，也意识到在钢琴技巧上不是一个音符不可改。1889年，第一乐章发展部的那段被人们称为"钢琴与乐队的决斗"，作曲家就作了彻底修正。音乐让他们和解了！黑白琴键跃动着，又融到了全音和半音的美妙与和谐中。

这部作品没有柴可夫斯基晚期交响音符中的忧郁和悲戚，青春活力燃烧在刚过而立之年作曲家的音符中。如果说，柴氏音符的典型走向是向下，甚至是抽泣性半音递进的向下；那么，请聆柴可夫斯基的《降b小调第一钢琴协奏曲》开篇。圆号下行四个音与乐队劲砺全奏和弦应和，却是引来明亮向上的降D大调色彩，独奏钢琴强有力的和弦上行，犹若触天火把，一下子就将这部协奏曲的乐观力量，率先推到了协奏曲的大门口。请注意，协奏曲开头的下行和上行，这是奠基的简洁之笔！

"协奏曲"是一个从古典走来的古老乐式。三个乐章的结构，以及第一乐章通常必有的独奏炫技的华彩乐段，是为聆前须知的一个基本架构。尽管年轻的柴可夫斯基在老师尼古拉面前有点桀骜不驯，但在老祖宗留下来的协奏曲形式面前，他还是乖乖践行前人脚步，至少在结构上他还是循规蹈矩。

这部协奏曲管弦乐队的协奏，不止于为独奏钢琴"伴奏"，而是开掘了交响性的呈示与发展的种种表现力，与钢琴共同完成了展现青春活力的演绎。作曲家本就擅长于交响写作。此前，他的交响前奏曲《罗密欧与朱丽叶》写出了俄罗斯最美的交响旋

律，也用"交响"刻画了这个悲剧故事；此后，柴可夫斯基明朗的芭蕾舞剧音乐《天鹅湖》面世，又发挥了"交响"抒情特长而感动了几代人。于是，夹在中间的这部钢琴协奏曲，管弦所溢出的"交响"色彩，不是独奏钢琴的伴衬，而是加入黑白琴键表现之中的共同创造。因此，虽曰"钢琴"协奏曲，却不可忽视"管弦"的精彩。特别是在波士顿被欢呼返场的第三乐章，那种辉煌气度，是在管弦快板有力度的奏响中，溢出青春的激情和炽热。

聆赏柴可夫斯基第一部钢琴协奏曲，不必先步入专业的曲式结构和技术分析中，先要感性记住三个乐章的三段旋律。在19世纪70年代的俄罗斯乃至欧洲，音乐以及交响音乐的旗帜还是旋律，特别是在有着"旋律大师"之称的柴可夫斯基作品中，点亮他的这部协奏曲三个乐章的，就是这三段令人神往的经典旋律。

第一乐章，那个气息宽广情融歌唱的旋律，由钢琴大和弦烘衬着，先现于弦乐组。接着，传递到钢琴独奏起落的黑白键盘上。这是协奏曲首章的主题旋律，它的音调的生发、呈示、发展，以及再现，响在管弦与钢琴之间，是一个抹不去的身影。紧紧系住这个闪亮音符的驱动，就会串起整个乐章，聚焦式地在听觉中整合看似纷繁的"交响"，乃至炫技的钢琴华彩乐段。

第二乐章，钢琴还没有现身，长笛就唱出一个优美悦耳的抒情旋律。音符如字字珠玑，嵌入人们心扉，抒发着俄罗斯风的深挚情感。有压抑着的郁色，也有释解着的微笑，当它走上钢琴明亮音色中时，这个抒情歌唱让协奏曲亮起辉彩。如果说，首章更多带有雄健热情的活力，那么，这个旋律则为全曲奠定了俄罗斯式抒情的抚摸人心的美丽。

最后乐章，柴可夫斯基将他身外更广袤的世界引入到"协奏"之中。乌克兰民歌《来吧，来吧，伊万卡》的火热音调，成为构筑第三乐章的"种子"。运用不等于照搬。作曲家受到民间音乐中质朴和热情的感染，方产生灵感，将更广大的胸怀和更炽热的情潮，汇成节日般的红火氛围，为协奏曲"压尾"。或许，他感到一己之力有欠，方援藉助。这个在快速热情中奔走的音调，带着民间的清新与淳厚，将热与火播撒在管弦与钢琴的"交响"中。其中，对比性的歌调表明，抒情始终是柴可夫斯基的一个执念。准确来说，最后的热情与第一乐章不同，这已经是一个有更多人们投身其间的宏大壮阔的民间节日了。如此，柴可夫斯基才可以关上这部协奏曲的大门。

一段是逸事也是史实的背景，三支忘却不了的旋律，这部协奏曲就这样留在了人们曾经欢呼了一个世纪的音乐记忆中。当然，这部逆向生长起来的经典，也在西方古典音乐中有了一个历史的和艺术的不朽位置。

（2018.11.25）

> 德沃夏克像

来自"新大陆"的波西米亚情

（德沃夏克的《新大陆交响曲》）

———— · ———— · ———— · ———— · ———— · ————

　　将交响音乐中的旋律填上歌词，以歌曲样式传唱，这并不鲜见。拉赫玛尼诺夫的《第二钢琴协奏曲》第二乐章那段著名的抒情性主题，就曾在唱响之中流传更广。其前，捷克民族乐派音乐大师德沃夏克，已创先例。

　　德沃夏克是植根在波西米亚乡土间的"草根"作曲家。他出身于屠夫之家，那个环境和那个传续，令人惊叹的是，于风马牛不相及中竟有一位世界级的音乐大师横空出世。不过，这个出身与这个际遇，却使德沃夏克与故乡波西米亚更有深厚情缘。他曾说过，我就是一个属于波西米亚的音乐家。

　　19世纪下半叶，开放的空气波及欧陆。对于已有着工业化发展的美洲，人们报以神秘的向往，那个地方被称为"新大陆"。欧洲许多音乐大师包括约翰·施特劳斯、柴可夫斯基、马勒等人，都曾把欧洲古典的和浪漫的音乐经典，带到了"新大陆"。不过，他们往往是匆匆过客，巡演或参与一次性活动，便回了家。德沃夏克却是接受了纽约音乐学院的邀请，万里迢迢赴任院长。几乎没有踌躇，抱着开阔眼界打开视野的想法，他启程到了"新大陆"。

　　甫一登岸，新兴的美洲之风，吹进他的心扉。一个强烈而又染上异样色彩的音

调，存储在他的记忆中。这个初到"新大陆"的音乐动机，后来成为他的一部著名交响曲的首章序奏。

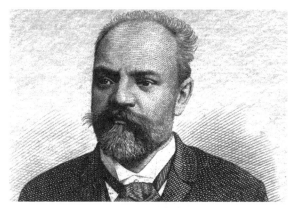

> 德沃夏克肖像

在纽约，德沃夏克充满好奇，四处走动。他的足迹几乎铺满了他能到达的许多地方。一次，在一个小街巷漫步，他听到一个浑厚动听的女声，哼唱着一支缓慢的曲调。他驻足聆听，深受感动。那凄美的旋律线条，蜿蜒着缠绕着，牵动人心。他与这位黑人姑娘交谈，更发现她有音乐天赋。于是，他竟以辞职相迫，让音乐学院收下这位黑人学生。当然，德沃夏克也将这支美丽的曲调铭刻在了自己心里。

静下来的时候，这位"独在异乡为异客"的音乐大师，为了深入了解和认知美洲，大量阅读。美国诗人朗费罗的《海华沙之歌》深深打动了他。那种英雄性的壮烈情感，和勇士们乐天欢悦的休憩，让作曲家从文字中读出了音韵与音调。仿佛，字字句句化成一个个音符，飞进了他的脑海中。

在"新大陆"的日日夜夜，德沃夏克虽然被这里的新异景象所感染，但心中仍存一份乡愁。他思念家乡波西米亚。故乡泥土的芬芳，依然成为他心中不可抹去的释念。在异乡他国，富于情感的音乐家只有把这份厚重的乡恋寄托在音符之中。

在美国，他一边教学，一边创作。在留驻纽约的日子里，他有许多作品问世。最著名的，是两部交响之作——《第九交响曲》和《b小调大提琴协奏曲》。这两部作品，成为作曲家旅居异乡的心情和感念的总汇。

德沃夏克的第九部交响曲，虽然没有标题，但后人依据作曲家在美洲创作的背景以及音乐所表达出来的情愫，加上了"新大陆"的标题。交响曲的四个乐章囊括了作曲家在纽约生活的体验，将其客居之时觅聚的音乐素材作了匠心独运的呈示与发展。

第一乐章，初到纽约那具有冲击力的新奇观感，化作长号一个宽广开阔的音调。作为序奏，激动和感奋地揭开了"新大陆"的交响。

接着，德沃夏克将他听到的那支美妙的民间曲调，采撷到第二乐章的慢板行中。英国管如吟唱一般吹奏出来的这支歌唱性主题，温婉缠绵，优美动听，融情音符声声击打人心。初演之时，这支旋律响起，观众席中竟浮起带泪的唏嘘之声。很快，这支旋律广为流传，成为交响音乐中一支极具歌唱性的段落。同时，有人为它加上一个称谓，叫作"思故乡"。不久，就有思乡主题的歌词出现，这支交响旋律竟成为一首名为

"思故乡"的歌曲,传唱开来。交响曲送出了优美的抒情之歌,加上唱词的歌曲又把德沃夏克的交响曲传送得更远更广。"新大陆"标题之下又一个"思故乡"标题,便成为这部交响曲的一个亮点和标志。

在第三乐章中,作曲家运用了《海华沙之歌》的意境,充满生气的舞蹈性音调,让人们从思乡愁绪中苏醒,振奋地奔向了气息宽广的第四乐章。在辉煌的管弦全奏中,传达出了"新大陆"的蓬勃气象。

接踵而至的《b小调大提琴协奏曲》实际上是三个乐章的"新大陆"的又一交响。带有情感温度的大提琴厚重音色,更切近作曲家内心挚情。男声一般的深沉低吟,显示出了音乐的隽永和深刻。这部协奏曲的音调,不乏异乡韵味,但却让人感受到,其间融入了不可移易的情感深度。实质上,这部大提琴协奏曲和那部交响曲一样,是异乡人从"新大陆"寄往故乡的"思乡"之声。

当德沃夏克的两部交响之作,轰动世界之刻,美国媒体不无热情地评论道,这是作曲家写下的美国式的交响音乐。这个声调,曾风传一时,几欲改变了这两部作品的"国籍"。这时,德沃夏克站了出来,他说了一句话,让所有关于这两部交响之作的不适之词止语息声。他说:"我的笔端始终没有离开过我的故乡波西米亚!"

德沃夏克的《第九(新大陆)交响曲》和《b小调大提琴协奏曲》虽然写在美洲大陆,也融入了当地文化元素,特别是"思故乡"颇具美洲黑人民间音韵;但这一切只不过表明,作曲家是在特别能激发起思乡情愫的身在异邦景况下,创作了心向情归波西米亚的乡愁音符。没有这个遥远时空的阻隔,那种浓烈的思乡之情或许不可能如此真挚如此深切地得以流露与表达。

这个遥远的抒情,不是远离了故乡,反倒是拉近了游子与故土的心与情的相通与沟连。因此,德沃夏克的笔没有离开祖国,实际上是他的心还在故乡。由此,才有了浸透着作曲家深深思乡之情的两部交响杰作。因为,那里沉浸着发自"新大陆"的波西米亚音乐大师的深情。

（2018.11.14）

"当我们年轻的时候……"

（约翰·施特劳斯的填词歌曲）

––––––·––––––·––––––·––––––·––––––·––––––·––––––·––––––·––––––·––––––·––––––

1939 年，美国第 11 届奥斯卡金像奖获奖影片《翠堤春晓》，风靡全球。站在银幕上的主人公"圆舞曲之王"，就是在现今一年一度"维也纳新年音乐会"上独占鳌头的约翰·施特劳斯。影片再现了他的生涯、爱情和创作。其中，许多脍炙人口的经典之作，如《维也纳森林的故事》《蓝色的多瑙河》《春之声圆舞曲》等，在富有生活气息和洋溢情感色彩的故事情节中，表现得入境入情入声。其中，在作曲家与女高音歌唱家卡拉的缠绵爱情中，有一首叫作《当我们年轻的时候》的歌曲，从银幕飞出，很快传咏甚广，唱响今日。

这首歌曲不是约翰·施特劳斯的经典遗存，作曲家生前并没有写过这首歌。为着影片情节的展开，编导汉默斯顿重新填写了一阕词——"在五月的一个美好的清晨，你告诉我，你爱我。那时候我们很年轻。当我们唱起春之歌，歌声是如此美妙。你告诉我，你爱我。那时候我们很年轻。"这首题为"当我们年轻的时候"的歌词，填在了约翰·施特劳斯的一段曲调上。

1885 年作曲家的轻歌剧《吉普赛男爵》里有一首男女声二重唱，优美简洁，朗朗上口，聆听一两遍，便能哼唱出来。于是，填写上歌词的这首电影歌曲，很快流传开

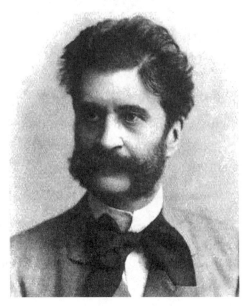

>约翰·施特劳斯

来，成为约翰·施特劳斯自己都不曾知道的一个音乐经典。

先有曲后填词的创作方式，古今中外并不少见。电影《城南旧事》的插曲《送别》，凄美哀凉的"长亭外，古道边，芳草碧连天。晚风拂晓笛声残，夕阳山外山。天之涯，地之角，知交半零落。一壶浊酒尽余欢，今宵别梦寒"，至今传唱广远，动人心扉。

这是中国艺术大师李叔同颇富古韵遗风的填词之作，但却用了远隔数万里美国人约翰·庞德·奥特威一首叫作《梦见家和母亲》的歌曲曲调。早在1913年填词的这首歌，虽经百余年咏唱，唯到电影银幕之上，方成为传留于世的经典。

音乐往往在唤起人们共鸣和通感的时候，方能直入人心，拨动情弦。在电影中，《当我们年轻的时候》这首歌刻画了正值年轻岁月的约翰·施特劳斯和卡拉。他们以青春爱恋的火炽，编织下这歌这词的绵绵深情。一个个音符挟带着一字字词语，情透血脉，深抵内心，每每催人泪下。

但，这首歌的第一句"当我们年轻的时候"，其实是一个"过去式"的表述，犹似韶华已逝的暮年忆念和感叹。因此，一些不再年轻的人，常会在这歌唱出第一个乐句的时候，就被深深打动。这种透着忧郁和怅惘的对于青春的回望，往往是泪滴心扉的一个共振。约翰·施特劳斯那一句半音下行的低沉音列，犹若开启了涌动潮水，让每一个咏唱这歌与词的人，特别是那些不再年轻的人们，带着泪水呢喃低语，忆起远逝的美丽年华。

约翰·施特劳斯原来的音乐已将音符抛向了美好。但那一位高明的电影编导却从电影情节出发，深谙人心人情，开门见山，填上一句再简单不过的没有任何华饰和烘衬的"白话"："当我们年轻的时候"。这若点睛之笔，开掘出了这首歌的灵魂。那是向过往情景回转过头去，融进了人们对于年华不再的深深伤逝。

在人的情感中，对于美好总有一种依恋。这种美好无论因什么缘由失去，都会造成一种伤感。这是人之常情，并非多愁善感。比如感叹青春已去的低沉情绪，不仅人皆有之，而且饱含一种忧伤之美。史上许多艺术作品之能直击人心，往往在于这种压抑所反弹出来的情感力量。这不是不健康的精神状态，而是一种惯常的真实情感的袒

露。你有我有他有，于是形成了共鸣。其触发点，常是最富情感的艺术形式——音乐。

孩子唱着《让我们荡起双桨》，那是一种愉悦；因为他们正值童年时代。老一辈人听到了这首歌曲，往往郁色袭来，一种伤逝过往的情愫是孩子所不可理解和体味的。此刻，已是孩子父辈的人们则会感叹约翰·施特劳斯的这句吟唱——"当我们年轻的时候"。

如此，电影《翠堤春晓》中年轻恋人咏唱的这歌，也是那些不再年轻的人们的心里话。其实，无论年轻或是不再年轻，每过一日皆可言"年轻"在逝。

多少年来，人们在银幕内外聆听和齐唱这首歌，所牵发出来的情感的复杂和细腻，就与音符所织起的旋律线条一样，缠绵委婉，旖旎蔓延，实是丝丝扣扣纠绕着人心。这里，我们看到了音乐抒情的巨大魅力。那些音符随着人心的律动和血液的贲张而动。在时间的流逝中，音乐牵系着情感的脉络，一同演进、抒发、涌动，再加上歌词那轻轻一点——"当我们年轻的时候"，便情和着泪潸然而下了。

音乐的抒情特质特征特长，可以从这首短短的歌曲中窥见其豹。从《当我们年轻的时候》到《让我们荡起双桨》等，歌与词触动了人们最敏感的那一缕神经，那就是岁月的伤逝。于是，从这一隅，音乐的魅力与美丽以一种看不到的锥入心灵的力量，与人的情弦共振齐鸣。其实，那些让我们激动的哀愁、忧郁、伤感、空虚、压抑等情绪，并不是消极的感觉，而是一种美好，那就是珍惜；珍惜韶华不再的日子，珍惜不再"年轻的时候"。从这里出发，也会焕发出乐观达观积极向上的情致。于是，我们又听到了《最美不过夕阳红》的咏唱……

（2018.10.13）

流淌了 150 年的蓝色音符

（约翰·施特劳斯的《蓝色的多瑙河》）

———— · ———— · ———— · ———— · ———— · ———— · ————

1867 年，年轻的约翰·施特劳斯以一曲"圆舞"，震惊了音乐之都维也纳。150
年以来，这首乐曲又震惊着整个世界。在一年一度的新年音乐会上，这些"蓝色"的
音符从不或缺。盛名于世的《蓝色的多瑙河》，正是约翰·施特劳斯给他的故土和整个
世界的一份"音乐奉献"。

当年，奥地利失败于奥普战争。战后，经济萧条，社会衰颓，亟待振奋与鼓舞。
诗人卡尔·贝克写有一首诗，诗的每一节结尾，都在呼唤："在多瑙河畔，在美丽的多
瑙河畔。"诗意的呼唤，打动人心，也让约翰·施特劳斯的音乐灵感翩然而至。没有记
载表明这首旷世名曲的创作用时几许，但在给指挥约翰·赫尔贝克的一张字条上，作
曲家写道："请原谅潦草的笔迹。作品在几分钟之前才刚刚完成。"可见，这不是写出
的音符，而是像多瑙河涛浪一样喷涌而出的天才乐思。初演只返场一次，这在约翰·施
特劳斯的演出中堪属平淡。但在几个月后的巴黎世界博览会上，圆舞曲演奏引起轰
动，欢呼声与百万乐谱的出版，宣告《蓝色的多瑙河》从维也纳走向了世界。

与约翰·施特劳斯同在一城的德国音乐大师勃拉姆斯，严肃和严厉得出了名。他
主张"音乐回到自己天国去"，也就是回到纯粹的技术性的演绎中去。那种有着诸如

"蓝色"或是"多瑙"一类文字标题的音乐，他皆视为非"纯粹"音乐。然而，对于这首欢快的圆舞曲，并且标题为"蓝色的多瑙河"，勃拉姆斯却一反常态：在给约翰·施特劳斯夫人作扇面题词时，他竟写下了这首圆舞曲开头几小节曲谱，并感叹地写上一句话："可惜不是勃拉姆斯之作！"

约翰·施特劳斯的《蓝色的多瑙河》圆舞曲，不仅征服了欧洲乃至世界的听众，而且让严肃的艺术大师感叹折服。这些真实的艺术过往，表明了一个道理——美，能征服一切。

在 19 世纪浪漫主义音乐潮流中，以约翰·施特劳斯为代表的"维也纳圆舞曲"的音乐风格，既是一个社会现象，亦即在奥普战争前后，人们对于欢乐与和平的追求；也是一个透现音乐本真、彰显浪漫气质的艺术现象，亦即约翰·施特劳斯等人所创作的愉悦的"轻"音乐，最大限度挖掘出了音乐的"美"的本质。

约翰·施特劳斯创作的包括《蓝色的多瑙河》在内的作品，最鲜明的特征，就是以无可言说的美丽旋律，尽显直击人心的音乐之美，从而达到在"美"的面前人人心悦诚服的惊人的艺术效果。

从专业角度来看，约翰·施特劳斯的作品没有交响性的繁复纷纭，也没有技巧性的艰深板正，自由自在从心里发出的"歌唱"，传递到了器乐演奏上，他让整个管弦乐队歌唱起来。与巴赫、贝多芬、柏辽兹、瓦格纳等音乐大师的严肃且也动听的音符不同，约翰·施特劳斯的音乐就是一种自由的轻松的内心歌唱。如果说，在浪漫乐派走向现代的进程中，音乐已渐舍了旋律与曲调的表现力，那么，约翰·施特劳斯们坚守了音乐本真，再次确立了最能体现音乐美感的"旋律"的至上地位。

约翰·施特劳斯音乐的另一特色，是"舞蹈性"。他的音乐节奏，建筑在民间舞蹈的脚步之下。他笔下的"圆舞曲""波尔卡""进行曲"，以及"加洛普"等，无不是节奏感很强且可让人跃动起来的"舞蹈性"音乐。即使在一年一度的新年音乐会上，每到《蓝色的多瑙河》响起第一个音符时，不仅掌声响起来，接踵而至的还有伴衬的曼妙舞蹈。于是，歌唱着的和舞蹈着的音乐，使约翰·施特劳斯在 19 世纪的中叶和晚期，构筑了浪漫主义时代中的更为"浪漫"的艺术风格。这种风格就是以强烈的美感还原音乐以本真。

如果说，约翰·施特劳斯的音乐是带着脂粉气的"美"，那就错了。他曾经在革命风潮中，指挥了《马赛曲》和自己创作的"革命进行曲"与"革命圆舞曲"，进入了巷战。即使他的这首蜚声世界看似轻松的《蓝色的多瑙河》，也曾沐浴了战火的洗礼，从另一个角度鼓舞了人心，提升了民族意识。

正因为在动人的美感之中，融进了爱国情怀，在 150 年的岁月里，这首《蓝色的多瑙河》不仅是欢快歌唱秀美河山的一首乐曲，还是塑造了民族与国家形象的一个艺

术象征。当年，奥地利权威评论家汉斯立克曾对这首圆舞曲，作过透彻的本质性评说。1872 年，他写道："海顿所写的国歌是用来赞美皇帝和皇室的，而我们现在又有了一首'国歌'，施特劳斯的《蓝色的多瑙河》，这是歌颂我们的土地和人民的。"

从此，在世界各地，奥地利人无论走到哪里，《蓝色的多瑙河》就是他们的"第二国歌"。一个半世纪过去了，约翰·施特劳斯的《蓝色的多瑙河》依然光彩依旧。在走向新岁月的履途上，这首歌唱着"美"的乐曲，必定不朽于百代千秋。

（2017.12.10）

> 巴拉基列夫像

"伊斯拉美"比他的名字更响亮

（巴拉基列夫的钢琴曲《伊斯拉美》）

音乐领域有号称技巧最难的世界十大钢琴曲。其中，有一首叫作《伊斯拉美》。它有一个副标题："东方幻想曲"。这个"东方"，就是俄罗斯的高加索地区。那里的民间音乐色彩独特，引来许多艺术家采风，并以汹涌的创作灵感，留下许多杰作。这首《伊斯拉美》也是高加索地域的音乐色彩，激发一位俄罗斯作曲家写下的一首经典之作。他的名字叫作巴拉基列夫。

说起巴拉基列夫，在俄罗斯音乐大师中，人们谙熟格林卡、柴可夫斯基、拉赫玛尼诺夫等人，对这个名字甚是陌生。在俄罗斯著名的民族乐派"强力集团"中，五位作曲家有巴拉基列夫，且是这个音乐"圈"的"群主"；他常建议和指导"五人团"成员进行创作。但较之人们熟知的穆索尔斯基、鲍罗丁和里姆斯基·柯萨科夫，这个"头头"的名气却在公众中逊于他的成员。

在俄罗斯，在俄罗斯"强力集团"中，巴拉基列夫着力点在音乐上的组织与引导，鲜以音乐作品独占鳌头。虽然，他有着专业音乐素养，也创作过不少作品，但响亮于世的名作，却很鲜见。因此，他在音乐大师中，只踞一隅，知之其人者，远比他的同代人或先辈或后生要鲜寡稀少得多。

> 巴拉基列夫肖像

还是那句话，名字并不重要，重要的是他的作品。作品比作者更显赫的事，音乐史程上更是多见。说到巴拉基列夫这个名字，比较起他的"东方幻想曲"——《伊斯拉美》，它比他更响亮！

巴拉基列夫是一位有着高超演奏技巧的钢琴家，他的演奏从不看乐谱，只凭记忆。他也是一位有着深厚音乐造诣的作曲家。1869年，巴拉基列夫到高加索地区采风。根据亚美尼亚和高加索地区的民间音乐，他写了这首具有浓郁伊斯兰风情的钢琴曲。

这首乐曲的贯穿主题是高加索达开斯坦地区的一个舞曲，生气勃勃，先行奏出；然后是中段，以充满感情的小行板作为对比，运用了他在莫斯科听到的一首歌的旋律。如果作品到这里就结束了，那这个世界上也就没有这首扬名天下的作品了。音乐到了结尾，加快了速度，回到主题，然后出现尾奏；这是一段狂热激烈的情绪爆发，速度极快，标为急板。音符编织的音网十分复杂，达到了极高的演奏难度。自其诞生以来，许多钢琴家视其为演奏技术和技巧上的一个挑战，使其居于世界"十大钢琴难曲"之列。

在"世界十大钢琴难曲"中，就有四首是俄罗斯作曲家的作品。拉赫玛尼诺夫的《第三钢琴协奏曲》，那是庞大与沉重的"大象之作"，演奏一次在体力上就若付出"铲十吨煤"；普罗科菲耶夫的《第二钢琴协奏曲》，是被称为"未来音乐"的充满现代音响的高难之作；斯特拉文斯基的《彼得鲁什卡》，是一部舞剧的钢琴改编曲，被人称为"各种高难技巧的大汇聚"。其后，则是年长于他们的巴拉基列夫，他的《伊斯拉美》排在了"十大难曲"之第五名。

在"十大难曲"作曲家的名单中，有李斯特、勃拉姆斯等音乐大师，就是与他的同胞拉赫玛尼诺夫等三位俄罗斯音乐巨擘相比，巴拉基列夫也是有一点名不见经传。但是，他的一曲《伊斯拉美》，却惊动了百年世界乐坛。他虽也是钢琴家，但也只是把他熟知的最难钢琴演奏技巧写了下来，巴拉基列夫自己也无法演奏如此之难的曲目。

1869年，俄罗斯著名钢琴演奏大师尼古拉·鲁宾斯坦首演了这部钢琴曲。此后，还有世界级的钢琴大师如霍洛维茨、叶甫盖尼·基辛、伊沃·波格雷里奇、鲍里斯·别列佐夫斯基等人，以不同的演奏风范共同对于《伊斯拉美》作了技巧艰深的诠释。中国钢琴家王羽佳、朗朗、葛新悦等人也以东方风范演奏了这首"东方幻想曲"，挑战了

这首世界难曲。

这首以速度取胜的难曲，特别是尾奏的"急板"，是对于钢琴家技巧的一个考验。演奏《伊斯拉美》全曲，有的钢琴家弹奏九分多钟如朗朗，有的弹奏八分多钟如波格雷里奇，有的弹奏七分多钟如王羽佳，有的弹奏为六分多钟如霍洛维茨等。这并不表明速度验证演奏水平，却说明不同演奏家以速度上的处理，表达了自己对于巴拉基列夫音乐的理解。当然，诸如霍洛维茨既有速度又可化繁为简，将音乐织体梳理得简洁清晰，且不漏掉巴拉基列夫在纷繁复杂乐谱上写下的每一个音符，则是炉火纯青的杰出演绎。

在艰深技巧所构筑的狂热的音乐气氛中，人们关注着钢琴黑白键盘的腾飞起落，关注着身心投入的钢琴家的形体语言，却常忘记了这部经典之作的建筑者巴拉基列夫。这位 19 世纪中叶的俄罗斯音乐家，受民族音乐奠基人格林卡的影响，终身致力于民族音乐事业。他开办音乐学校，组织作曲的"强力集团"，收集民歌和民间音乐，以及从事并不多的音乐创作，是最具影响力的俄罗斯民族主义的推崇者。

巴拉基列夫虽然也有交响曲、协奏曲、交响诗等作品，但"强力集团"中那些享有世界声誉的同伴所创造的经典，湮没了巴拉基列夫。唯有这一阕《依斯拉美》横空出世，巍立于钢琴世界技巧之巅，使人记住了巴拉基列夫这个名字。

这再一次表明，在艺术世界，名气和名字并不重要；重要的是经得起时间与历史考验的作品本身，其生命力往往比他的作者更隽永、更不朽、更响亮！

（2018.10.17）

高加索古堡的狂欢之夜

（巴拉基列夫的交响诗《塔玛拉》）

——— · ——— · ——— · ——————————————————— · ——— · ——— · ———

1825 年，沙皇专制下的俄国爆发了"十二月党人"起义。从那时开始，高加索就成为沙皇囚禁革命党人的流放地，同时也成为俄罗斯自由思潮汇聚的场所。

高加索，那是一块终年覆雪的荒山僻野，居住在那里的山民，彪悍粗犷，自由奔放。和遍布天地之间的嶙峋峭岩一样，这块流放之地与热爱自由、不满苛政的流放革命家的意志相通。同时，高加索也深深吸引着几代俄罗斯艺术家。

从俄罗斯文学巨擘普希金、莱蒙托夫等人的不朽长诗《高加索俘虏》《高加索之诗》以及《塔玛拉》，到当代有着家族流放背景的画家哈米德·萨甫库耶夫画板上的这块故土，以及在北京举办《高加索的变奏》画展的俄罗斯当代艺术家爱德华·阿布日诺夫、伊莲娜·卡玛洛娃、亚历山大·奥利格洛夫等；高加索，这是俄罗斯艺术中的一个象征性的重要主题。

俄罗斯民族乐派"强力集团"的强有力的领头人巴拉基列夫，力倡音乐家到民间收集音乐素材，汲取艺术养分。1862 年，他到高加索旅行，足迹遍及整个高加索。在写给朋友的信中，他说："我看到了山民多才多艺的天赋，以及他们那漂亮而真挚的面孔；在另一些地方，我看到了高加索的河流，亮晶晶的星辰，高耸的危岩峭壁，以及

雪山和无底的深渊……"

旅行中，作曲家常常想起诗人莱蒙托夫的叙事诗《塔玛拉》。特别是当他散步到山崖洞穴旁，诗人笔下的"塔玛拉"形象便浮上脑际。

1841 年，莱蒙托夫创作的一首叙事短诗，讲述的是高加索传说中的"塔玛拉"女王的故事：在黑雾弥漫的捷列克河畔峻峭的山岩上，一座古堡里住着美丽的"塔玛拉"女王。每逢夜晚，她都诱来路过的商旅和牧人，同她一起欢宴通宵。在晨光初露时刻，河水冲走了无言的无名尸身，"塔玛拉"道声"别了"，便消失便在古堡之中……

巴拉基列夫从高加索归来后，开始酝酿用交响音符再现莱蒙托夫诗作的意境与色彩，用以表达自己对于高加索的印象。里姆斯基·柯萨科夫回忆道："1866 年至 1867 年间，他已经即兴创作了《塔玛拉》的大部分，并且常常在我和别人面前演奏。"

巴拉基列夫的交响诗《塔玛拉》刻画了高加索特殊的自然风貌，表现了诗中奇诡神秘的气氛和形象。但为了体现向往自由的进步思潮，作曲家把莱蒙托夫诗中描写夜宴的场面，写成了具有民间风俗特点的节庆狂欢场面。"塔玛拉"女王的阴险和魔力，在音乐中已不再占有主要地位。特别在交响诗的序奏中，这位女王的音乐主题只是一些飘忽不定的音型，并为澎湃而至的音流所淹没。

定音鼓轻轻敲响了。从大提琴和低音大提琴的低音声部，浮动起一支起伏流动的音调，铜管乐组的长号和大号以暗哑的音色呼号着应和着……

昏暗低沉的气氛，音画一般描绘出了高加索山地的险恶和女王古堡的阴森，恰如莱蒙托夫诗中开头几句所写的景境：

> 在达里雅尔深深峡谷中，
> 捷列克河在云雾里奔腾；
> 那里矗立着一座古堡，
> 黑岩上掩映出它阴森的暗影。

很快，阴云消散了。音乐色彩变得明亮、柔和起来。在单簧管、弦乐织成的音响背景上，竖琴、长笛、双簧管以晶莹的色彩奏出一串和弦，仿如拨开云雾，把银色月光洒在山谷里。

随着音乐速度的加快、音量的加大，人们来到灯火辉煌的"塔玛拉"女王的城堡，开始了夜宴。节庆一般的欢愉热烈气氛，冲淡了古堡的阴沉与冷寂。

交响诗的第一主题是炽热激烈的舞曲。各种乐器轮番进入，仿佛舞蹈人数的递次增加。在丰富多彩的配器中，作曲家巧妙地造成高加索民间弹拨乐器塔尔琴的独特音响，增加了音乐的乡土气息。

如果说，最先参加狂欢的都是精力充沛的男舞者，那么，接下来，温柔、活泼的姑娘们开始上场了——交响诗的第二个主题在小鼓活跃轻盈的节奏伴奏下，双簧管吹出了这支抒情、迷人的旋律。这是交响诗奠定的两个对比性的音乐主题，为音乐戏剧性的发展，植下了富有动力的交响展开的基础。

在这群姑娘的簇拥下，"塔玛拉"出场了。序奏中，她的音乐主题的雏形曾粗略地勾画了这位高加索传说中的女王形象。但在交响诗开头，那不过是一个无形的绝代佳人。而在这里，她已从暗夜中堂皇地脱颖而出，成为一个华美艳丽的东方女王。

节日气氛愈益浓烈。在似无穷尽的变奏中，交响性展开的音乐焕发出了多彩的光华。当火热的舞蹈性第一个主题即将再次呈示时，竟被16次华丽的变奏打断。最终，这热烈的音调与"塔玛拉"的主题融合在一起。那纤巧的女性妩媚与刚劲豪放的力度交织相融着，使交响诗的音乐幻化得更加炽热兴奋火爆。

这时，明亮的小号清晰地奏出了"塔玛拉"女王那令人神往的动听旋律。人们在聆听的沉醉中，延宕着欢欣与快乐。突然，古堡的狂欢中止了……

寂静，寂静，黎明到来了。

在巴拉基列夫笔下，交响诗的结尾浸透在管弦乐队明亮的大调色彩之中。在高音区，木管乐和竖琴奏出了晶莹的泛音，以充满幻想的明朗气氛，驱散了黑暗。

弦乐弓弦抖动着震音，把"塔玛拉"女王的音乐主题环绕起来。一串轻柔的和声序列，在乐队中轻轻地涌动着。这是"塔玛拉"在向人们作临别的最后问候——

> 临别的话语多么温柔，
> 临别的话语多么甜蜜。
> 像是应允了亲切的爱情，
> 像是应允了幽会的狂喜。

俄罗斯民族乐派"强力集团"的领军人物巴拉基列夫，虽组织和点拨作用大于他的作品影响力，但他毕竟是有着专业水准和深厚造诣的一位音乐艺术家。在他流传于世的作品中，从钢琴"难曲"《伊斯拉美》到交响诗《塔玛拉》，在这位为民族艺术耕耘终生的音乐创造中，践行了他的"主题是民族的，音符也是民族的"的理念。

"塔玛拉"在黎明的光华中，匿形遁走了，但留下了美丽的高加索的和俄罗斯的音乐美丽于天地之间。

（写于 1985 年）

"当晴朗的一天……"
（普契尼歌剧《蝴蝶夫人》中的咏叹调）

　　记得，20世纪60年代初期，中央歌剧舞剧院排演了歌剧《蝴蝶夫人》。作为音乐学院附中的年轻学子，知道这是意大利著名作曲家普契尼的名作，但还未聆听过。于是，怀着朝圣一般的虔诚，跑到了剧院，在最后一排坐下了。

　　意大利向有歌剧故乡之称。普契尼之前，就有歌剧宗师蒙特威尔第，以及罗西尼、贝里尼、威尔第等大师及其歌剧巨作，矗立在音乐史程上。那时说到歌剧，虽法国的《卡门》、德国的《自由射手》、俄国的《叶甫盖尼·奥涅金》等蜚声于耳，却也瞩目于意大利人罗西尼轻盈明快的《塞维利亚理发师》和威尔第悲情恸人的《茶花女》。

　　当然，我们也熟知后来者普契尼那曲高亢入云的"今夜无人入眠"。但对于他笔下的五位不朽女性，即歌剧《波西米亚人》中的绣花女咪咪，《托斯卡》中的女主人公托斯卡，《蝴蝶夫人》中的日本怨女巧巧桑，《图兰朵》中的东方公主，以及《西部女郎》中的美洲女郎明妮，却并不谙熟。这五个倩影的入耳入心，则始于最早听到的那一曲"当晴朗的一天"。

　　那天，在歌剧《蝴蝶夫人》的舞台上，装置了充满日式风格小屋子。窗外是无涯

大海，巧巧桑凭栏而立。当管弦乐队息声一般地静默下来，她吟唱出了几乎是无伴奏的第一句唱词，那就是"当晴朗的一天……"

这个撼动人心的第一句歌腔，瞬息之间让本已很静的剧场似乎又沉沉地静了下来。这支披满忧郁音符的绵长乐句，凄凉蜿蜒，痛切延伸，道出了巧巧桑一个希冀已久的场面：那军舰"出现在海面"。这是这位与恋人别离的日本女人的每天瞩盼。她的恋人是一个美国海军军官。这天以及每一天，她都带着深情思念，向着空荡荡大海，唱起两人相逢的种种喜悦。但，那不过是一个幻象而已。

那天，舞台上的"蝴蝶夫人"动情咏唱出"当晴朗的一天……"的第一个乐句，把我深深带到了普契尼这部歌剧的悲剧剧情之中：日本姑娘巧巧桑与美国海军军官平克尔顿相恋成婚生子，但这个军人回国后就遗弃了她。痴情等待的巧巧桑，在悲痛中自杀。

"当晴朗的一天"这首著名的歌调，就像一个缩影，以浸透悲情的音韵，将整部歌剧的悲剧气氛和直击人心的艺术力量，透彻而有力地抒发在一曲歌咏之中。

"当晴朗的一天"这首咏叹调有三个部分。咏唱伊始，曲调描画了大海的平静与巧巧桑的瞩望。这是一个悲剧的引子。一切平静的美好，都建筑在了蝴蝶夫人的美好幻想之上。于是，开首一段抒情如歌的旋律，便深深摄住了人心。那美丽音韵中的歌词，全是这位纯真姑娘的纯情倾注：

> 当晴朗的一天，在那遥远的海面。
> 我看到了一缕炊烟，有一只军舰出现。
> 一只白色的军舰，平稳地开进了港湾。
> 轰隆一声礼炮，
> 看吧，他已经来到我的面前……

这一段唱腔，亦即歌剧中的"咏叹调"，在极富抒情性的音调中隐含着深重的悲剧"种子"，似平静大海，波下蕴藏着狂涛；如晴朗天空，云中聚集着风暴。当然，这平静与晴朗也引人不谙世事一般地祈愿巧巧桑的如愿以偿。

接着，第二段音乐活泼起来。这是天真的巧巧桑在幻想一个欢愉的场面，她将如何与恋人相会。音乐异常细腻，刻画了巧巧桑那无望的幻影："我看到远处有一个小黑点，他急急忙忙奔跑，愈走愈近，奔向我这边。"于是，她似乎听到了，平克尔顿叫她"我亲爱的小蝴蝶，快来我的怀抱"；而巧巧桑则是"心在跳跃，满腔如火"，听着他在不停地叫"亲爱的小蝴蝶"。这一乐段节奏紧凑，音调如若絮语，于活跃轻快中，让人仿如沉浸在恋人相见的喜悦之中。这是一个对比性的"宣叙调"段落，精致的音乐

> 普契尼肖像

刻画了几乎让人们相信平克尔顿的能够到来，以及巧巧桑的痴情如愿。此刻，窗外大海依然平静得波澜不惊。

这时，音乐强劲地转向第三段。这一段再现了开始"当晴朗的一天……"的咏叹音调的再现。但因上段音乐已然转调降低四度，致使这个旋律高出四度回到了原调，便一下子似热情如火的高潮陡起，出现了光彩四射极为强烈的艺术效果。

这一次，巧巧桑不是在咏唱大海和天空，而是寄予了她全部的热情和深爱，呼唤一般唱出了：

> 满腔热情像火焰般地燃烧，
> 他这样快活地不停在喊叫，
> 我亲爱的小蝴蝶，
> 快来到我的怀抱！

最后，巧巧桑以令人猝然泪下的纯真唱出了："他的声音还像从前一样美好，一切痛苦都已忘掉。我相信，他一定会来到。"这段音乐虽深深烙下"当晴朗的一天"那句开头歌词的深刻印象，但在这个结尾，"晴朗"的旋律却变成一个无辜女子的无望追求，以及最终就要破灭的可怕失落。

在半个多世纪以前的中国舞台上，普契尼用心血谱就的"当晴朗的一天"，深深刻

镂在了我的音乐的和情感的记忆中。那是一个被负心人伤害的女性，我从一个个音符中听到了她内心的纯洁与美好。最终，这个水晶一般的纯粹挚情被打碎了：巧巧桑看到平克尔顿携带美国妻子的到来。她把美国国旗塞到孩子手里，在屏风后面自尽了。

那一刻，美丽与美好轰然倒塌了！毁亡了！

这巨大的悲剧力量表明了悲剧的本真——悲剧正是把美好毁给人们来看。这首"当晴朗的一天"所唱出的，就是悲剧到来之前的种种美好。这种美好摄住了人心，让人们不忍看到巧巧桑的失望与被弃。那里，剧情、歌词，特别是音乐上的巨大反衬，以强烈抒情的极为优美旋律，铺垫了情感和生命的美丽。在这个让人着迷的幻想之中，音符蕴隐着深深忧伤。正由于有了这种内在忧伤，才使抒情音调更为动人。因为，伤感色彩往往更能衬托出抒情的美丽。

普契尼的歌剧《蝴蝶夫人》所演绎的爱情悲剧，虽置放在了一定背景之下，但主旨还在于以悲剧刻画了巧巧桑对于爱情的忠贞与纯洁。那一阕"当晴朗的一天"，则在艺术上是一个开掘悲剧强大力量的经典。

多少年过去，歌剧舞台上的爱情悲剧，从茶花女到朱丽叶，从尤丽蒂茜到黛丝德蒙娜，悲剧的力量有着多种表达与表现；唯巧巧桑的这一曲吟唱，将她与爱的悲剧融而为一，以美丽的抒情逆向反衬出了排山倒海一般的巨大悲剧。

那一天，一个年轻音乐学子从歌剧院走出来，漫步路上，耳畔不绝萦绕着"当晴朗的一天"。悲剧艺术的巨大魅力在美丽的音符中的巨大冲击力，让我领悟了经典杰作之能不朽于世，全因有巨大的艺术根基夯在了时间的土壤上。

（2019.7.28）

浸满人生泪痕的 "DSCH"

（肖斯塔科维奇的《第八弦乐四重奏》）

———·———·———·———·———·———·———·———·———·———

在 20 世纪的音乐大师中，苏联作曲家肖斯塔科维奇被称为"世纪墓碑"。从他所构筑的 15 部宏大的交响曲以及 15 部细腻的弦乐四重奏中，人们聆听出了他人生的痛楚与哀戚，也看到了那个时代掩映下的他的身影。诚如他所说："我的一生之中，从来没有什么特别快乐的事件，也从来没有极其欢欣的时刻。它是灰暗和沉闷的。想起我的过去，令我神伤不已。承认它也令我感到悲哀，可是，它却是真实的，不幸的真实。"

肖斯塔科维奇的口述自传《见证》与贯穿他一生的两个"15 部"，见证了他的一生和他的时代。

肖斯塔科维奇这两个"15"，从社会和个人两个视角，聚焦到了他的时代。如果说作曲家的交响乐是宏大叙事的巨制，那么四重奏就是娓娓道来的内心独白。

弦乐四重奏，这是一个小型的器乐体裁，更能进入内心深处，更擅表达隐秘心境，堪称个人心灵与情感的"音乐日记"。紧系作曲家灵感的四件重奏乐器，则选择了迹近人声的弦乐。两把小提琴、一把中提琴和一把大提琴，以不同音域与音色，分别在四根弦上叙说与吟唱作曲家的心曲。于是，从海顿、贝多芬到斯美塔那、巴托克，直到肖斯塔科维奇，这个带有内省性的音乐体裁，一直是作曲家真实的"音乐自画像"。

> 肖斯塔科维奇肖像

1960 年，未抵古稀之年的肖斯塔科维奇已近晚岁。他曾经历的暴风骤雨式的两次批判刚刚过去，平和时日的到来，让他痛定思痛。于是，在赴德国德累斯顿创作电影音乐的间隙，只三天时间他就写下一首以阴暗的 c 小调为主调性的《第八弦乐四重奏》。

作品主题是四个音符，取自作曲家的姓名。他叫德米特里·德米特里耶维奇·肖斯塔科维奇，德语拼写的缩写"DSCH"代表"德米特里"的"D"和"肖斯塔科维奇"的"SCH"。这是乐理中的四个音名。这个主题充溢着小调调性的压抑音色。全篇以这四个凄凉的叹吟贯穿，并做了悲剧性发展。这个主题一露头，瞬间抓住了人心，并引发出许多思绪。

作曲家以自己的姓名作为音乐动机，在音乐史上并不鲜见。巴赫在《赋格的艺术》中用自己姓氏"BACH"为主题，做了赋格形式的技术化和技巧性演绎。几百年过去，肖斯塔科维奇在四把弦乐器上的音乐表述，则是一个更深刻、更切近的音乐自白。以姓名引入自己，表明他要用音乐抒发内心、袒露自己、昭示自己。

他叙述这个泪浸音符的创作过程："我在谱写过程中所流出来的眼泪，犹若涌泉。我曾两次尝试着弹奏这部新创作的四重奏，可仍然是眼泪不止。"这首作品触动了作曲家内心深处种种隐秘的情感！他还说："如果我在某时一命呜呼，未必有人能专门作曲来寄托对我的哀思。因此，我决定自己为自己先写这么一首乐曲，甚至可以在封面上写道：'为纪念这首四重奏的作者而作'。"这正是肖斯塔科维奇自己为自己写的"音乐自传"和《安魂曲》。

这首弦乐四重奏篇幅不长，却蕴聚了丰厚内容和强烈情感，概括和总结了他的人生。作品一反四个乐章的结构规范，由五个乐章构成。他以"DSCH"作为主题，以缓慢的挽歌式的悲切氛围，在贯穿的音符中浸透了一位艺术家的人生苦楚。在不大的音乐空间中，肖斯塔科维奇又以清晰思路援引了他的许多作品，以此展现了他的艺术人生，也透现了他一生的政治遭遇。

在"DSCH"所构成的悲剧气氛下，第一乐章出现他作为音乐学院年轻学子的毕业作品，即 1926 年他在 19 岁时的成名作《第一交响曲》中的旋律。再现的旋律，是他对于青春和希望的忆念。

有评论指出，"他的 DCSH 动机为人们勾勒出一幅地狱的图景"，这指的是第二乐章《死之舞》。这里运用了作曲家写于 1944 年二战期间的《第二钢琴三重奏》旋律，是囚禁在纳粹集中营为自己挖掘坟墓的犹太人传唱的音调。灾难深重的重现，反映了

> 爱乐者说

作曲家两次受到灭顶之灾般举国批判年代的心情与景境。当年，他随时准备被破门而入的官役投入监狱。这段《死之舞》刻画了他生活在自己坟墓前的幻象。

乐观的第三乐章出现了解冻之后1959年他创作的《第一大提琴协奏曲》旋律。那时，在肖斯塔科维奇难得一笑的脸上，绽开了短暂笑靥。然而相对自由的空气下，名誉的恢复并未平复心灵的创伤。

第四乐章粗暴而沉重的和弦，被人们解读为肖斯塔科维奇在德累斯顿时对于二战炮火的回忆，也有人说这是作曲家经历过的半夜敲门声。两种"战争"所带来的恐惧，皆是艺术家心中的阴影。

最后一个乐章以"DSCH"主题回应首章。对于往昔凄苦的回忆，将音乐推向高潮;接着，音乐坍塌在一片无奈之中。尽管肖斯塔科维奇写作这首四重奏时已经平反，但刻在心中的创伤挥之不去。因此，这首作品没有光明的"尾巴"。这正是肖斯塔科维奇真实的一生。

1960年，离苏联解冻的1956年已经过去四个年头。当肖斯塔科维奇想标上"为纪念这首四重奏的作者而作"题记出版乐谱时，当局仍让他改作"敬献给法西斯主义和战争的受害者"。如此悲切际遇，让作曲家以音乐回顾人生时，难止泪水打湿曲谱、浸透音符。因此，肖斯塔科维奇终生视《第八弦乐四重奏》为自己的"墓志铭"。

早在1953年，斯大林刚刚辞世，他就创作了他的《第十交响曲》。不少人认为，在这个特殊年头写出这部作品，是为了刻画斯大林及其时代的结束和解冻年代的到来。从低沉弦乐纷繁复杂的交织，到劲厉尖锐的管弦轰鸣，在强力撞击中，交响音符聚合起情思之潮的强烈起落，当然地表现出一种新的精神力量在冲决而出。令人惊异的是，在《第十交响曲》的第三乐章和第四乐章中，从隐秘角落的闪现直到管弦全奏的响亮呈示，竟然也使用了那四个悲剧之音，在这两个乐章的结尾响亮地鸣奏而出"DSCH"，仿佛肖斯塔科维奇就站在这个时代转折的历史门槛前。

从1953年的《第十交响曲》到1960年的《第八弦乐四重奏》，两部作品皆刻镂上了肖斯塔科维奇的个人印记"DSCH"。这些作品再次显示出了音乐的特质，那就是音符可以做深刻真切的内心刻画，成为心灵的共鸣和直击人心的情感之声。

（2018.9.23）

> 格里埃尔像

人声，特殊的"乐器"

（格里埃尔的《声乐协奏曲》）

———·———·———·———·———·———·———·———·———

　　每当聆听"梁祝"小提琴协奏曲，那旖旎的旋律如同人声在歌。在弦乐家族中，小提琴最近人声。因此，"梁祝"以琴声化作人声，演绎了凄美的爱的悲剧。此刻，唯迹近人声的小提琴站在了人声咏唱近边。

　　"梁祝"运用了西方交响音乐中的"协奏曲"样式。自16世纪大协奏曲始，经由维瓦尔第、巴赫、莫扎特、贝多芬等大师，走到星光璀璨的19世纪浪漫里程，直到20世纪现代音乐的多元绽开，"协奏曲"以一个主奏乐器，如小提琴、钢琴以及一些管乐器，与同是管弦配置的乐队协奏，进行着丰富的交响性发展。几个世纪以来，大师留下了太多的"协奏曲"经典。

　　20世纪40年代，在战火灼烧的土地上，却出现一个不可思议的音乐创举，那就是在"协奏曲"中，首次出现了人声。这部协奏曲，管弦为之协奏的，不是任何独奏的管弦乐器，而是纯粹的人声。也就是说，这一次站在历来都为乐器协奏的管弦乐队面前的，不是小提琴，不是钢琴，也不是任何其他乐器，而是一位花腔女高音歌唱家。

　　1942年，苏联作曲家格里埃尔在军民抗击德国法西斯入侵者的卫国战争艰苦岁月中，创作了音乐世界首度出现的"声乐协奏曲"。

人们思考，为什么在血与火的战争岁月，不是激昂的《神圣之战》，不是壮阔的《列宁格勒交响曲》，而是一部女声咏唱的无词歌？战争年代的音乐，本就是一座爱国激情喷发着的火山。一切艺术形式几乎皆若直接面敌一般地充满了决战之勇。但，这部显然以抒情为主的声乐协奏曲，却走了战时艺术的另一条路，那就是用美丽的音乐唤起人们对于美和善的向往。

　　在泯灭光明的日子里，格里埃尔更痛切地感受到了美丽世界失去的深恸，他要在音乐的永恒声响中寻找回来。对于美与善的希冀，也是强大的战斗力。如像光明与和平女神，战争年代诞生的《声乐协奏曲》矗立在硝烟弥漫的俄罗斯大地上，震撼了卫国军民的心灵。

> 格里埃尔肖像

　　音乐史上，为声乐而作的协奏曲，几无先例。两个乐章构成的协奏曲，也为数不多。在鏖战的日夜里，格里埃尔的音乐标新立异，并不仅仅出自艺术上的探索与追求。强烈的爱国激情，让作曲家把距离人的感情最近的人声，作为一个特殊的"乐器"，一个有思想有情感并有温度的"乐器"，用以袒露俄罗斯人美好的精神世界以及必胜的决心。

　　在战斗正酣的 1943 年，《声乐协奏曲》由花腔女高音歌唱家 H. 卡赞切娃独唱首演，那是一种何等感人的景况啊！

　　战争年代，一边是炮火咆哮，一边响彻音乐之声。这种豪迈乐观之势，显示出了正义之战的伟大和坚强。演出大获成功。因为，音乐让人们看到了光明在望。这一刻，管弦和人声已经不是艺术的演绎，而是站在高天大地之间，蔑视地看到了侵略者的溃败与灭亡。

　　《声乐协奏曲》以弦乐开始了深沉的序奏。弱音器喑哑晦暗的色调，仿佛衬现出庄严字幕：战火燃烧在俄罗斯大地上……

　　音乐腾跃，音量渐强，昂奋抗争的力度，聚集了雷电风雨。接着，木管乐短句打开沉闷窗口，透出一线阳光。在弦乐淡淡色彩烘托下，女高音和中提琴一起，轻声唱出一支民歌风旋律。带着浓郁深沉的色调，"声乐协奏曲"演绎了两个乐章。尾声，欢腾的急板将昂扬的热情推向高涨。女高音延绵不绝唱出奔放的华彩经过句，管弦交响，强劲协奏。最后一个高音唱出，戛然休止。高踞协奏曲人声最高的一个音符（f2），唱出时值达 31 个节拍的长音，热情自豪地结束了"声乐"的"协奏"。

格里埃尔的《声乐协奏曲》写于严酷的战争年代。两个乐章，犹如现实与未来两个侧面，表达出苏维埃人民的坚强意志和强烈自信。作曲家用美丽的音符作出的预言，已被历史证实。多年来，《声乐协奏曲》所铺下的音符，都会让人们更加珍视和平年代的美好。

这部在音乐史程上绝无仅有的以人声为乐器的协奏曲，在中国也为人们熟知和喜爱。花腔女高音歌唱家迪里拜尔曾演唱这部"声乐协奏曲"，那是在和平年代回望历史的严峻，也是深入挖掘了格里埃尔的艺术成就。这部在特殊时期创作的特殊作品，展示出作曲家对于声乐艺术开拓性的贡献。作为声乐技巧开发的典范，这部作品也为训练更多的歌唱人才，奉上一份专业性极高的教案。

在协奏曲的创作中，毗邻于格里埃尔故土的中国，也有了在"声乐协奏曲"启迪之下的创作灵感和思路。不同年代，中国作曲家有不同题材不同风格"声乐协奏"之作问世，篇篇烙印上了时代印记。

20世纪60年代初期，作曲家秦咏诚受格里埃尔《声乐协奏曲》影响，也创作了一首声乐协奏曲。他从苏联著名作家高尔基的散文诗《海燕》中得到启发，创作了声乐协奏曲《海燕》。作曲家在创作手记中写道："这部作品通过海燕的形象，刻画了革命者不畏艰险，不畏强暴，勇于斗争的性格，抒发了革命者对未来充满理想的情怀。"这部作品的主题和音乐语言带有那个火红年代的气息。

在迪里拜尔演唱格里埃尔《声乐协奏曲》的2012年，另一部声乐协奏曲《花鸟狂草：与12只鸟的即兴》诞生。作曲家谭盾指挥了这部充满现代气息的作品。富于时代感的生态主题，新颖的音乐思维，精巧灵动地展现出中国民族管弦乐与人声和鸣的新锐音响。那里，人声再一次当作了乐器，将中西音乐的强强优势融到了音符的游动之中。

"声乐协奏曲"虽在音乐界域不多见，但人声的美丽，以及与人迹近的特点，却在器乐音乐中并不鲜见。贝多芬在交响乐中的首度引入，肖斯塔科维奇更在大交响中推出人声的交响性演唱。声乐领域并不特殊的人声，在器乐中大显身手，大出效果。原因只在于，几代音乐家不可抗拒的是，人的语言与音乐相通、人声的音乐与人的情感相连，那巨大力量在于人声天然蕴含了人之语和人之情。语言与情感根植人声，方筑成了音乐之根。

（2018.11.9）

音乐剧之魅说二三

（韦伯音乐剧《歌剧魅影》及其他）

20 世纪，英国有一位音乐大师叫作克劳德·洛伊·韦伯；18 世纪，德国也有一位叫作卡尔·马利亚·封·韦伯的著名作曲家。两个音乐家韦伯，还有一个相同，那就是他们同样在为歌唱着的戏剧创作。一个是歌剧，一个是音乐剧。

18 世纪的韦伯，以一部歌剧《自由射手》为充斥意大利歌剧的德国舞台带来了民族音乐的清新之风；所以，在音乐史上，这位韦伯就有了为歌剧民族化作了划时代贡献的美誉。迄今，他的歌剧中的一些动人片段仍风靡世界音乐舞台。

20 世纪的韦伯，在与时俱进。他有着对于传统歌剧的深厚研探，谙熟从蒙特威尔第经瓦格纳到贝尔格的《璐璐》等几个世纪欧洲歌剧的经典。但是，他却在歌剧的另一个新生发的领域大有作为。这不是歌剧发展途程中瓦格纳的"乐剧"，也不是依在 19 世纪产生的以约翰·施特劳斯、奥芬巴赫为代表的轻歌剧，而是深深烙印着 20 世纪新音乐色彩的融乐与剧、兼歌与舞的一个新兴音乐样式——音乐剧。

韦伯笔下的《猫》《庇隆夫人》和《歌剧魅影》等，即使没有看过他的全剧，那些流行的如麦当娜演唱的《阿根廷，我为你哭泣》，莎拉·布莱曼演唱的《猫》剧中的杰米玛歌音，也和古老歌剧中传唱甚广的歌调一样，成为一个典雅的流行。特别是那一

> 《歌剧魅影》

阕惊心动魄的爱情悲剧《歌剧魅影》，其剧情早在中国 20 世纪 30 年代电影《夜半歌声》中，就以恐怖的声名传之深广。那个中国名字叫作宋丹平的男主角，就是歌剧中戴着面具的男主人公埃里克。

这个早为中外熟知的发生在巴黎歌剧院中的戏剧情节，和雨果的《巴黎圣母院》一样，以一个美好与丑陋的强烈反差，热情地讴歌了心灵之美。圣母院的男主人公是驼背击钟人卡西莫多；《歌剧魅影》中男主角埃里克则戴着恐怖的假面具。最初，《巴黎圣母院》和《歌剧魅影》，是两位法国作家文学之作。他们皆以巴黎两大标志性建筑为背景，撰写了两部小说。一部是维克多·雨果（Victor Hugo，1802—1885）的名作，一部是 20 世纪初推理小说家加斯通·勒鲁（Gaston Leroux，1868—1927）的作品。无独有偶，这两部取材自艺术之都巴黎的戏剧故事，都具有深厚的音乐元素。

一个是演绎优美唱段和奇妙剧情的歌剧院，一个是有着管风琴伴奏庄重乐声的大教堂。于是，运用音乐来表现这两个动人心魄的情爱故事便特别发挥了音乐抒情的优势。

20世纪80年代，韦伯落笔成篇，推出音乐剧之旷世经典《歌剧魅影》。启幕之首的那段音乐，于惊悚的震撼之间带有深沉的庄重，颇具巴赫创作于1703年的《d小调托卡塔与赋格》序奏的悲壮乐风。强烈的戏剧性元素从撩起大幕一角之刻，便轰然而至。这个既怪诞又可听的音调，像一个艺术化的"幽灵"，游走在整部剧中，成为悲剧剧情戏剧性的主导"动机"。这个音型贯穿手法，无疑是古典音乐的一种传统性创作方式。但韦伯这个"碎片化"的音调，虽在气韵上有着巴赫遗影留踪，却更循了现代音乐分离性元素发展的时尚轨迹。在《歌剧魅影》中，这个"纯音乐"的贯穿音调，总是将剧情的悲剧色彩，化作一种震慑人心的力度，时时击打着已经沉浸在剧情中的观众的心。即使在音乐剧闭幕之后，这几句音乐还有若巨大阴影，久久罩笼在人们心头。这就是音乐剧唱段之外，由音乐本身所发挥的独立性的单纯性的表现力。与歌剧一样，音乐剧总是在情节性的剧外，给音乐以特别的表现空间。和一切"纯音乐"的呈示与发展一样，这部音乐的剧就是以交响性的"主导动机"式的贯穿，传统而又创新地与剧情融合，在人们的心绪与头脑中刻镂下深刻的感性烙印。这是一种久拂不去的印象。

在音乐剧的"音乐"上，亦即所指歌咏之外的"纯音乐"上，另一部诞生在20世纪末叶的《巴黎圣母院》却没有沿袭以往大多数音乐剧所采用的主题音乐素材变化发展手法。剧情提示了"街头巷尾藏匿着的恐惧与不安却让每个人不寒而栗"，但在法国作曲家的乐思中，则以时尚性的电声音乐替代了管弦乐。于是，这个完全新颖的音与响的发声机器，便以绚烂色彩，在人们听觉上作了恣意汪洋的涂抹，但却与剧情和舞台之形与神丝丝入扣。当然，音乐也烘衬了那个"恐惧与不安"和"不寒而栗"。这是法国作曲家在先有了以巴黎歌剧院作背景的音乐刻画之后，又以新的音乐语言，为巴黎另一座古老建筑中发生的故事，再造了音乐殿堂。从《歌剧魅影》到《巴黎圣母院》，新的音乐建筑，提炼了剧情之外"音乐"的独立堪造之能，首先显示了音乐剧之"音乐"的特色。因此，观看音乐剧乃至上溯到歌剧、乐剧，除聆听人声咏唱之外，还要体味与感受"纯"的音乐之美。虽现时的音乐剧已没有了古典歌剧那种将序曲、间奏曲等单独撷出作音乐会之演，但细细听来，那些并没有脱出传统套臼的"纯音乐"片断，依然有着可以赏聆的偌大空间。

音乐剧和歌剧一样，既然是以咏唱为推动剧情发展的主要手段，那么，动听的咏叹调和宣叙调在几个世纪的时空中，已经铸就了歌剧的经典。问世尚仅百余年的音乐剧，其所以风靡20世纪，还在于它的动听；也就是音乐剧中，往往会有可以在当场迷人至深也可以在场外经久流传的动人"神曲"。

《歌剧魅影》中女主角克里斯汀和一丑一美两位男主角的歌咏，皆为脍炙人口之作，久吟常新。特别是那曲"我只求你"的旋律，在韦伯笔下已然成为另一贯穿性主题曲调时时动人心弦。而那些小曲，如"想着我，克里斯汀""夜的颂歌""你曾是我的全部"等，则若简单而又鲜明的分节歌，极优美极上口极精致，听而不忘，离而能咏。因为，音乐剧不同于歌剧，没有架构筑起宏大的咏叹调和宣叙调，而是倾斜在了通俗流行的以旋律之美为旨的歌谣风中。

这些歌谣在时尚性更胜一筹的《巴黎圣母院》中，也有令人迷醉的闪光。如剧中最有名的唱段"美人"，三个声部唱出三种不同心境，彼此穿插交融，在听觉上强烈撼人。有人称"美人"是一幅画，工整布局营造的均衡美感足以相媲于古典画作带给人们的愉悦。以至有人这样评价："'相当好听'是所有人对《巴黎圣母院》的第一印象——作为音乐剧的音乐，我认为它比韦伯的作品更朗朗上口，且具罕见的咄咄逼人的气势。"

音乐剧之与歌剧不同，还在于它最大限度地综合了其他艺术表现元素。自古就有的芭蕾在歌剧中的插入，在《歌剧魅影》中，则将巴黎歌剧院舞台上的芭蕾演出以及剧中的歌剧演出，犹如"套中人"一般罗致在舞台上；这是音乐剧中最重要的舞蹈性元素的介入。在《歌剧魅影》中，它们进入得是那么典雅精致，恰如其分。而在《巴黎圣母院》中则有了更强烈的律动，以至于达到了"摇滚"。

至于舞台布景，这个属于视觉造型的摆置，歌剧院地下的阴暗可怖和地上剧院吊灯的轰然坠落，皆给舞美设计提出了不断创新的课题。《巴黎圣母院》那有冲击力的开场，呈现的是一堵由几十块泡沫板拼成的大墙，加上几根大柱，就是灯光映衬下弥漫着神秘幽暗气氛的圣母院。这个创意也引来指责，如《伦敦快报》说：几根丑陋的水泥柱子和一堵墙来代表美丽的巴黎圣母院，实在有失水准。但毕竟音乐剧是在音乐之外综合了动态的舞蹈和静态的布景，虽有褒贬，却皆在积极地支撑着音乐剧之魅的动人和撼人。

音乐剧虽有百年以上历史，但近半个世纪以来，特别是离我们最近的这个韦伯，他以生风之笔留下的诸如《歌剧魅影》等一批杰作，让我们从艺术比较和主观感受角度，领略了音乐剧的美与魅。因此，这"歌剧魅影"倒是可以成为我们对于音乐剧赏聆的一句相关词句了，那就是：让我们一起从《歌剧魅影》中去感受诸多的音乐与戏剧之魅！

（2019.9.4）

天长地久的"骊歌"

（歌曲《友谊地久天长》）

那首咏唱"地久天长"的优雅旋律，大都是从经典电影《魂断蓝桥》中听到并直击入心的。其实，这是一首早已经过"地久天长"的时日，传留至今的名曲。

说是名曲，它的曲调是曾经由音乐大师贝多芬记录的音符，它的歌词是经由苏格兰大诗人彭斯润色的诗句。说到"天长地久"这首名曲的诞生，其经历也可谓是"天长地久"了。

那是在贝多芬还没有聆听到这段旋律的时候，亦即至少是在18世纪下半叶之前，苏格兰民间已经流传着一个动人的曲调。这原本是一首告别的音乐，只有简单的歌调和质朴的歌词。后来，苏格兰诗人彭斯根据一位老人的吟唱，记录下了歌词，并且以诗人的激情和睿智，让这首民歌的文字表达更加优美隽永。

无独有偶。德国乐圣贝多芬也是对于故土以及欧洲民间艺术青睐有加。这些浸透着泥土醇香的朴素音调，常常是他创作的一个源头。贝多芬曾经收集到不少来自民间的音乐，仅仅苏格兰民歌，他就编辑了几个曲集，并留存于世。其中，就有这首咏唱友谊的深情的民歌。

由此可见，这首来自民间的名作，是经由音乐的与文学的两位大师之手而流传下来

> 电影《魂断蓝桥》海报

的。实际上，这是佚名的民间艺术家和著名的专业艺术大师合作而成的一阕也是"地久天长"的不朽之作。

这首歌曲表达了离别的伤感以及对于友情的寄望。既有"别时容易见时难"的凄楚，也有"不及汪伦送我情"的深挚。多少年来，它一直在有限的民间一隅传唱着。直到 20 世纪 40 年代，一部经典电影《魂断蓝桥》，运用了这首已有的歌曲，作为男女主人公战时别离的一曲"骊歌"，得以蜚声全球，成为人皆尽知人皆能咏的世界名曲。

说到"骊歌"，这是我国歌曲译者曾经使用过的一个颇具中国传统气息的词语。早在先秦，文人就将抒发离别之情的诗文曲章，称作"骊歌"。这是一个很有中国味道的译名，曾经名冠在另一首也是述说离情的歌曲上。那是夏威夷一首歌调的咏唱：

> 离别的时刻已经来临，
> 我不能留在你的怀中。
> 只能默默隐蔽这颗悲痛的心，
> 啊，再会吧。

这首"骊歌"和"友谊地久天长"这阕名曲一起，一起收录在 1958 年出版的《外国名歌 200 首》中。

几百年来，"友谊地久天长"这歌的名称不曾改变。其实，称之为"骊歌"也无不可。但，毕竟"地久天长"的直白称谓，更切题旨，更易流传。几百年来，在音乐领域，这首名曲与时俱进，还衍化出了多种多样的演唱方式。民间的唱法、美声的唱法以及颇富现代气息的流行唱法等，均将这首流传久远的音乐经典，演绎得精彩纷呈，凄美动人。

这是一首来自民间却经由艺术大师参与创意和提升的作品。多年来，人们并不知道这首歌曲还浸透着贝多芬和彭斯这样的大师巨擘的心血与智慧。但是，它的经久不衰的流传，已让这首堪称人类艺术精华的作品，在穿越时空的淬炼之中，深植在每一个人的心中。

如今，这首名歌不仅出现在音乐厅的舞台上，而且频繁地唱响在人们生活的各个场合之中；她不仅是民间大众随口而唱的金曲，而且还是专业音乐家不断改编和再创作的一个永恒的探索天地。

如今，"地久天长"那一行行略带郁色的音符，也渐被旋律中饱蕴的深情所冲淡，以致在时下商业化的商铺闭门之刻，亦可一聆。《魂断蓝桥》中的那种凄切断肠一般的击中人心的力量，已经演化为更加广阔的情感空间。在不同年龄段不同境况中，这个"骊歌"以不同色彩再次击入人心，引领出更多元化更个性化的情感绽放。当然，这也让这首古老的歌曲，包容了不同时代一切人的通感和共鸣。由此，这首讴歌"地久天长"的音乐，已经有了也还会有着更久远更隽永的"地久天长"的生命力。

（2017.5.7）

"平安夜"歌韵的缕缕传奇

（圣诞歌曲《平安夜》及其他）

——————·——————·——————·——————·——————·——————·——————·——————·——————·——————

　　一年一度的 12 月 25 日，是一个美好的冬日，也是一个盛大节日。圣诞节的由来和节庆之夜的神妙，在一首题为 "The First Noel"（《第一支圣诞歌》）中，做了叙说：第一个圣诞，那是怎样一个夜晚？耶稣降生，升起新星，三位博士决心按着星星指引方向寻觅基督，哪怕路迢迢。低沉的男声，虔敬有力，第一支圣诞颂歌就来自这千山万水的追寻之中……

　　以圣诞为主题的歌曲有许多，如《白雪圣诞》《上帝赐福于你》《圣诞礼物》《上帝是女孩》，以及《铃儿响叮当》《平安夜》等。在这些尽人皆咏的美丽曲调之外，圣诞音韵还有许多像音乐一样美丽的传奇故事。

　　比如《铃儿响叮当》这首人们最熟悉最喜爱的圣诞歌曲，最初不为圣诞节而写，而为感恩节所作。1857 年，词曲作家吉米·皮尔邦德为波士顿一所学校参加感恩节演出的学生们写了这首歌。这学校是他的父亲任职之地，他当然穷尽心力写出了美妙好听的音符。因此，在为感恩节写的这首歌中，歌词并没有耶稣基督的身影。但却现出了欢愉美好的节日气氛：

雪橇奔驰在雪地上，

我们欢笑一路上，

铃声儿响彻四方，

我们情绪高涨，

笑得多开心，

雪橇之歌今夜唱。

叮叮当，叮叮当，

铃儿响叮当……

　　明快的曲调，欢乐的景象，在活泼动人的童声合唱中，留下了令人难忘的圣节盛景。160多年来，这首歌曲便衍化为最美丽最重要也是最有名的圣诞歌曲了。

　　当然，直接为圣诞佳节创作的圣诞歌曲，当推一曲更为著名的《平安夜》。"平安夜"，就是一年一度的圣诞前夜。在这个辞旧迎新的节日里，常伴人们身边的，是这首脍炙人口的歌。这首歌在圣诞前夜演唱，那安详柔和的旋律使人们沉浸在宗教的肃穆之中，又让人们感受到节日之夜的温馨与和谐。

　　尼加拉瓜邮政曾发行的一枚小型张邮票。上面有《平安夜》全部乐谱，以及这首歌曲诞生地——奥地利萨尔茨堡一个名叫奥伯伦托夫小镇的教堂。图案上还有圣诞夜唱诗班演唱《平安夜》的场面。

　　在奥地利邮政发行的一枚邮票上，也印上了这首歌曲的开头几小节乐谱，以及这

＞《平安夜》乐谱小型张　1975

> 《平安夜》词曲作者　1987

首圣诞歌曲的词曲作者的肖像。

　　说起这首家喻户晓的《平安夜》圣诞歌曲的诞生，还有一段神妙的传奇性历程。

　　那是 1818 年 12 月 24 日，在圣诞之夜就要到来的那个清晨，奥地利萨尔茨堡一个小镇教堂的管风琴师，为准备当夜的弥撒开始调试管风琴。他叫格鲁伯，是邻村一个小学的校长。不料，管风琴发不出声响了。这时，神父莫尔进来了，他们一起检查了管风琴，发现可恶的老鼠把送风的皮风箱咬出了许多破洞。管风琴不经过修理就无法发出和谐的音响了。但此刻离圣诞之夜只有十几个小时了，要修理已经来不及了。当晚全镇人都要来教堂做弥撒，没有音乐怎么办？

　　这时，神父莫尔想了一个主意。他说，我写过一首小诗，你赶快配上曲子，由教唱诗班的孩子们演唱，用你的吉他作为歌曲的伴奏。格鲁伯接过一张发黄的纸片，读着上面的小诗，开头几行写道：

　　　　平安夜，圣诞夜，
　　　　那明月望着你，
　　　　照着摇篮也照着孩子。
　　　　甜甜笑脸多么天真，
　　　　月光伴你入梦……

　　格鲁伯被这首小诗深深打动了。他立即回到家中，伏案挥笔，泉涌的乐思使他只用了两个多小时就谱出了歌曲。回到教堂，莫尔神父已把唱诗班的孩子们集合在一起了。在格鲁伯的吉他伴奏下，孩子们唱出了摄人心魄的优美旋律。

　　圣诞夜来临了。奥伯伦托夫镇的教堂点起了几百支蜡烛，钟声悠扬地响起来了。

村民们高兴地涌入教堂。这次他们发现，管风琴没有发出庄严的音响，倒是 12 个天真的孩子组成的唱诗班在吉他伴奏下，唱出了一支既陌生又动听的歌曲。

歌曲的宁静与安详的气氛，为圣诞夜平添了几许神圣与虔诚。在这首美丽歌曲的伴衬下，这个小镇的村民度过了一个美妙的圣诞之夜。

很快，这首新的圣诞歌曲《平安夜》由一个叫作毛拉赫尔的管风琴修理师带出了萨尔茨堡小镇。后来，这首歌曲又传遍了整个奥地利，并被带到了俄、英、德、美等国家的许多地方，使这首圣诞歌曲得到广泛流传。

《平安夜》作为圣诞之夜的颂歌，虽广泛传唱且深受人们喜爱，但往往不知道歌曲的作者和歌曲诞生的趣闻。后来，普鲁士国王听过这首歌后，下令调查歌曲的作者，人们才知道了词作者莫尔和曲作者格鲁伯。

创作于 1818 年的圣诞歌曲《平安夜》，在一个世纪以后，正逢欧洲第一次世界大战。在一个圣诞除夕，交战双方临时停火。战场两边士兵打开收音机，收听圣诞歌曲。

奥地利歌剧演员奥莉丝·舒曼演唱了奥地利的《平安夜》。此时，她的两个儿子就在两个战场上。母亲深情地唱出了：

> 平安夜，神圣的夜，
> 宁静和光辉把圣母圣婴笼罩，
> 多么慈祥，多么温馨，
> 圣婴在天佑和平中安睡……

此时此刻，这首歌曲产生出强大的感召力，天佑和平的美好一幕出现在战场上，最终硝烟散去。和平与平安最终成为 20 世纪初的一个美好现实。

在流传于世的许多歌曲中，有些唱咏已然成为标志性的一个音乐象征。音符一经响起，便会将所有的人投入到一个特定的情境之中。这首歌也便成了这件事的一个美丽的符号。告别时的那首"友谊地久天长"，生日华诞上的"祝你生日快乐"，以及一年一度唱起来的那首圣诞歌"平安夜"……

无一例外，这个歌这些唱犹如一座座纪念碑，铭刻在了每一个人的人生的不同阶段，以及自己所经历的不同场景之中。

（1993）

跪聆的那一阕东方音韵

（华彦钧的《二泉映月》）

人，被音乐深深打动！

于是，以景仰与崇敬之情的不同方式的聆听，史上不乏动人的刻画。那肃穆庄严的聆听，非亨德尔的"哈利路亚"莫属：都柏林剧院一声"哈利路亚"合唱，从皇帝到庶民皆起身肃立。而 1824 年贝多芬《第九交响曲》首演之夜，当最后一个音符落定，寂静之后爆发的掌声，竟超过皇帝驾临行"鼓掌礼"的时限，以至警察不得不加以制止。当然，这是音乐"掌故"中历数多年多次的老话了。

最让人们惊异的和离我们最近的一次聆乐景况，发生在 1978 年。一位深谙西方古典音乐的指挥大师，在一首中国乐曲的声响之中，跪了下来。

这就是指挥大师小泽征尔。这首乐曲是中国民间音乐家华彦钧，即阿炳创作的二胡曲《二泉映月》。当年，来华访问的指挥家指挥了已改编为以小提琴为主的弦乐合奏《二泉映月》，但他想听听二胡演奏的"原版"。在北京，他聆听了中央音乐学院一位女生在两根弦上吟哦的《二泉映月》。即刻，小泽征尔热泪盈眶，喃喃自语："如果我听了这次演奏，我昨天绝对不敢指挥这个曲目。因为我并没有理解这首音乐，因此，我没有资格指挥这个曲目。这种音乐只应跪下来听。"说着，他就真的跪了下来，并真诚

地说:"以'断肠之感'说这音乐,太合适了。"

这一震惊中外的下跪,与"哈利路亚"的起立,以及"贝九"的鼓掌礼一样,经各国媒介以题为《小泽先生感动的泪》的传布,便成为音乐史程上一段闻名遐迩的轶事,并以此感人的行为道出了对于一首东方音韵的绝高评价。

阿炳是一个为生活所迫颠沛流离的流浪乐师。在民国年间,他贫病交加,以二胡和琵琶卖艺为生。与其他民间乐师不同的是,他可以创作乐曲。终其未过花甲的一生,他创作和演奏了 270 多首民间乐曲,留存于世的有三首二胡曲《二泉映月》《听松》《寒春风曲》和三首琵琶曲《大浪淘沙》《龙船》《昭君出塞》。

阿炳的创作是将自己真实深切的灵感,付诸他的风雨行吟之中。他没有谱纸,也不用蘸墨的笔,他在演奏中默记下了浸透心血的音符;他在演奏中不断修改和完善自己心血之作;他在演奏中将带着心血的音乐传布于世。阿炳蘸着心血,完成了他颠沛人生的音乐写照。

他的二胡独奏之作《二泉映月》,那是他在心中蕴聚了多少岁月的辛酸血泪,一经从二根丝弦上缠绵而吟,正是一个音符一滴泪!如此,这乐曲才打动了几代人以至从西方跑来的指挥家,以至有了以跪聆来表达自己的深深感动。

《二泉映月》在阿炳琴弦上日夜演绎之刻,本没有任何标题,这就他的一阕"心曲"。不知道在巷陌晚风中演绎过多少次,也不知道每一次演绎随心境不同有着多少演

> 阿炳留影

幻，但音乐中绝没有诗画一般的映月二泉的魅力描摹。乐曲开头，就是一声揪住人心的长长叹息。那是集一生苦楚的悲哀至深长叹。只这开首一叹，便催人潸然泪下。接下来，不是刻意的作曲结构，即一个引子、一个主题、五次变奏和一个尾声，而是心灵倾诉出来的音符，无意之间走进了音乐的艺术规制。由音乐学者所分析与归纳出来的阿炳曲式，未必为阿炳所知悉。实际上，这就是一首心灵的随想与抒发。诚如阿炳自己所说："这支曲子是没有名字的，信手拉来，久而久之，就成了现在这个样子。"

直到新中国成立后的 1950 年，为了收集民间音乐遗产，北京中央音乐学院专家杨荫浏、曹安和，以及祝世匡等人，在无锡以精准眼力锁定阿炳，为已双目失明的民间音乐家录音。当钢丝回放出这首乐曲时，阿炳第一次听到自己演奏自己的作品，兴奋莫名。他脑中浮起了在"天下第二泉"惠山泉附近拉琴卖艺景况，于是，专家为这乐曲定名"二泉"。阿炳想起了"三潭印月"，说叫"二泉印月"吧。北京来的杨荫浏只易一字，于是，天下便有了《二泉映月》。其实，名字并不重要，重要的是阿炳的旖旎旋律，刻画出了直入人心、引人共鸣的心灵之音。

此后，这曲有了命名的二胡曲，在新中国广为传播。人们惊叹于这阕音乐直接拨动了人们的情弦，遂又从二胡走向了西洋乐器的弦乐，以及人声咏唱等多样的演绎。这乐曲传布世界，并获"20 世纪华人音乐经典"之誉。1985 年美国评出 10 首最受西方人欢迎的乐曲，《二泉映月》名列榜首。

当小泽征尔跪聆《二泉映月》的佳话流传开来，这乐曲便更成为世人争聆的名作。1978 年，正是中国改革开放初始之年。《二泉映月》从音乐这个艺术视野，推开了中国音乐走向世界的大门。

1991 年，一位英国音乐家在美国的一场音乐会上听了《二泉映月》，激动地对一位贝多芬的故乡人说：这是"中国的贝多芬！中国的《命运》！"说到这首名作的艺术魅力根由，就在于阿炳一曲《二泉映月》与贝多芬一样，是自己人生遭际和可叹哀情的音乐纪录。注入个人深挚真切情愫，开启音乐自身情感表达的优势，方产生了打动人心的艺术力量。

和贝多芬一样，阿炳也只活到 57 岁。东方和西方两位音乐巨擘，同样留下不朽的音乐经典。这个"不朽"，正是音乐表达了人的情感的共同性、相通性和共鸣性。于是，才产生了聆者的崇敬与景仰，也才有了留存于世、记载于史的跪聆"二泉"这个对于东方音韵的庄严叩拜。

（2019.9.22）

"打虎上山"的音乐登攀

（中国京剧《智取威虎山》片段）

半个世纪之前，一直由帝王将相、才子佳人踏行的京剧戏台上，出现了20世纪人物群像，这着实让人耳目一新。记得，诸若《红灯记》《智取威虎山》《沙家浜》等现代京剧的人物与唱段，当年脍炙人口，后来传唱甚广，连老"戏迷"也为之倾倒。

其中，《智取威虎山》中的"打虎上山"，更堪为殊。这一场以传统京剧的唱作，刻画了杨子荣勇入匪穴为民除害的英雄形象。他的那曲"迎来春色还人间"的高亢抒怀，激荡人心；但更引人瞩目的，是古老京剧透出了现代气息。

这一戏码，从"二黄导板"唱出"穿林海，跨雪原，气冲霄汉"。接转"回龙"，吟咏一句"抒豪情，寄壮志，面对群山"。节奏再度放缓慢，一个"原板"，以慢唱之腔，抒发了英雄赴任的急切心情"我恨不得急令飞雪化春水"；半句咏后，接上悠扬"散板"，补上完整句式"迎来春色换人间"。最后，"西皮快板"作了曲终之结："捣匪巢定叫它地覆天翻"！

无论老腔还是新调，这唱段以多变速度与节奏已然构成强大的音乐表达空间。几经转折的抒怀，让瑰丽的音乐线条勾勒出一个孤胆英雄形象。尤为精彩的是，那一段蹈雪原、登虎山的英武动作，以文武生行当之态，引来了帮衬的京剧伴奏。

作为"现代"京剧，这里精心创作了一个相对独立成篇的伴奏乐段，有若西乐之序曲和间奏曲。这就是至今为人称道的现代京剧音乐经典——"打虎上山"。

在结构上，这是杨子荣咏唱心迹大段唱腔之前的器乐前奏。传统京剧伴奏，只有古老的"三大件"：京胡、二胡和月琴。其中京胡那尖利响亮的音色，以其独特个性盖过其他乐器，独秀于群声之上。这里，创作者以直接入目的风雪威虎山场景，先为大自然作了音乐刻画。于是，在传统京剧唱腔前奏，也就是"过门"中，创造性地使用了交响音乐的表现元素。

以京剧音调糅合成京腔主旋律，且展开多重变奏，这是传统京剧所没有的交响式的表达。然后，在传统京剧伴奏乐队中，保留了原汁原味的"三大件"乐器，又吸收了交响性的管弦乐器：长笛、双簧管和单簧管；小提琴、中提琴和大提琴等。中西合璧多种乐器的混合使用，生动地描绘了风雪弥天和峻岭横陈的壮阔场景。

当弦乐组以碎弓轻柔地布起迷蒙的音响背景时，人们即刻投入到了雪原的空旷之中。接着，圆号以朦胧音色奏出一个长句，就像一支画笔，为洁白雪宇涂抹上了勃然生气。圆号的这个乐句，是吹奏乐器技巧含量很高的一个演绎。

在风雪弥漫的音乐中，从单音曲调到和声性多声布局，以至运用管弦独特音色作"绘画"式描写；在"打虎上山"启幕伊始，便以"洋为中用"的大胆尝试，在京剧舞台上展现出了交响音乐新颖且丰富的表现力。这一段传统京剧的文武场，已可独立为一篇纯的音乐作品。唱腔的伴奏，逼真刻画了莽莽林海风雪肆虐的氛围。中西融合的特殊音响色彩，绘就一幅雄伟壮观、雪原无垠的北国风光。

几近半个世纪，这段"打虎上山"不因社会变革、时代更迭，以及对于已成为历史的"革命样板戏"的褒贬交加的说辞，而移易其作为现代京剧一段经典的位置。长期以来，"打虎上山"为广大受众喜爱，则显示其价值所在。

尽管时下上演全本《智取威虎山》机会为少，但这一段"纯音乐"的"风雪"交响音画，却广传不怠。它不仅仅驻足于京剧舞台，而且因其强大魅力，又为多种音乐形式所移植。

手风琴的"打虎上山"乐曲，为表达这一引人入胜的主题，启发和开发了其键盘和按键，以及变幻音色等表现技巧；一架手风琴，竟奏出了交响性的多彩意境。

古筝独奏曲"打虎上山"，仅以拨弦的粲然色彩，形似与神似地将冰封雪飘的壮景和英雄的广袤胸怀，作了富于民族气息的演绎。乐曲使用了和弦长音、多指按弦、快速指序等古筝技巧，造就了这首现代筝曲中高难度技巧集大成之曲目。一条筝身，展开了意境的和艺术的长长韵意。

京剧是古老的。有了《智取威虎山》，它就向现代走来了。"打虎上山"是古老与现代的相融。有了一种最古老又更现代的"音画"再度创作，"打虎上山"便拓出了大

> 现代京剧《打虎上山》

视野和新天地。这让不同年轮岁段，特别是对于"智取威虎山"那段历史和杨子荣这样的英雄人物，以及对于京剧这门古老艺术还缺乏认知的年青一代，有了不可抗拒的吸引力。

这个现代的"打虎上山"还移植到了人声的演绎中。这种方式，在西方叫作"阿卡贝拉"（Acappella）。此为何物？这要回到中世纪的意大利教堂。那时，教堂只以人声作为祈祷音乐。没有乐器，人声就成了"乐器"。这种无伴奏合唱，就称为"阿卡贝拉"。音乐史载，公元10世纪格列高利圣咏，就是最早的"阿卡贝拉"。

到了20世纪，各国音乐创新者运用"阿卡贝拉"无伴奏的"人声音乐"，演绎了许多音乐经典，为世界带来一股新鲜气息。在中国上海，有六位年轻人自诩"用心歌唱，快乐歌唱"。他们以四男二女的曼妙"人声"，将"打虎上山"的京剧"三大件"乐器与西方管弦相融的纯的音乐效果，用多声部的"人声"唱奏出来。逼真准确精致细腻，既有梦幻气息，又具时尚风韵。全新的音乐探索，把"打虎上山"这一经典，表达得热情澎湃，活力四射。

延宕了几近半个世纪的一段京剧文武场，因现代理念改变了古老艺风，引来西方音乐表达实力的驻足。于是，京剧以焕然一新之貌，让世人再识。时代进阶与艺术变迁，使半个世纪之前的"打虎上山"更上层楼。从原舞台到手风琴、电子琴、古筝，直到从西方远古走来的"阿卡贝拉"，纷纷上了"虎山"。无界的艺术样式，以创新让古老京剧和现代京剧，以及这阕更现代的"打虎上山"，有了生生不息的艺术力量。

（2018.11.5）

五大乐派　认知经典

——西方古典音乐长河巡礼

俗话说，"熟读唐诗三百首，不会作诗也会吟"。这说的是，大唐近 300 年所遗唐诗五万余首，其实只要撷取其精华三百，便可窥唐诗之全豹。

西方古典音乐发生和发展的主要空间是欧洲，时间也在千年以上。但取其精，则在文艺复兴后的 300 余年间。所以，接下来以取三百读唐诗的方式，将西方音乐的历史和经典做一简洁梳理，即截取五大音乐流派，介绍西方古典音乐的足迹与经典。

西方古典音乐长河中的五大流派为巴洛克时期音乐、古典主义音乐、浪漫主义音乐、民族乐派、现代主义音乐。

巴洛克时期音乐

首先走近的是音乐上的巴洛克时代。

在音乐长河中，巴洛克是镶嵌在文艺复兴时期及古典主义时期之间的一颗珍珠。它的光泽璀璨，照亮了后来者，是音乐进程中一个重要阶段。

"巴洛克"这个词来自葡萄牙语，意为"不规则的畸形的珍珠"。

说到巴洛克，人们首先聚焦在建筑艺术上。巴洛克建筑是在 17 至 18 世纪意大利文艺复兴建筑基础上发展起来的一种建筑风格。其外形自由，追求动态，装饰富

丽，色彩强烈。这种风格打破了僵化的古典形式，追求自由奔放的格调，表达了世俗情趣。

音乐上的巴洛克的由来：早在 1734 年，法国一位音乐评论家用"巴洛克"这个词批评作曲家拉莫的歌剧不守规矩。1740 年，法国哲学家普吕什又用"巴洛克"一词，把巴黎的音乐分为"歌唱音乐"和"巴洛克音乐"。于是，"巴洛克"一词以离经叛道之义，在音乐上开始沿用。

音乐上巴洛克的主要特征：

一是宗教音乐世俗化。当时以声乐为主的宗教音乐作品，在内容上注入了人的情感，壮伟宏大，严谨流畅，较之文艺复兴时期宗教音乐的平淡单调，显得丰富多彩。从技巧上看，这些作品精致优美，创造出前所未有的音乐作品新类型，包括清唱剧、受难曲等。

二是世俗音乐艺术化。文艺复兴时期的世俗音乐平白轻松，但缺乏深入的艺术内涵。巴洛克时期，声乐和器乐有了明确分野。歌剧强化了世俗情感，音乐更强调"戏剧化"；器乐则开拓出丰富的乐曲形式，如前奏曲、幻想曲、变奏曲、组曲、奏鸣曲、协奏曲等。

巴洛克时代最伟大的两位音乐大师是德国人亨德尔与巴赫。

1. 亨德尔

亨德尔是一位根脉在德国，足迹在英国的音乐大师。他曾任教堂管风琴师及艺术指导，宗教音乐烙印极深。他在管风琴边开始学习作曲。

1712 年，亨德尔定居英国。他对英国音乐产生了深远影响。英国伦敦泰晤士河畔的一个花园的假山洞穴壁龛里，有一尊洁白的大理石雕像，那是依然活跃在英国乐坛上的亨德尔。

亨德尔的音乐风格雄伟崇高。他的主要作品有：清唱剧《以色列人在埃及》《参孙》《弥赛亚》等32部，歌剧46部，管弦乐《水上音乐》《森林音乐》《焰火音乐》各一套，管弦协奏曲 11 首，大协奏曲 42 首，还有室内乐、组曲、序曲等。

他的代表作中特别有趣的是《水上音乐》。这里还有一段小故事：1714 年，英王乔治一世对亨德尔度假逾期不归颇为不满。一次，英王乘船巡行泰晤士河，听到音乐，遂问是谁所作，知是亨德尔，对其不快便烟消云散。还有记载，1717 年乔治一世再次巡行，河上船帆如织。亨德尔在一只游船上安置着 50 人的乐队，演奏了特别创作的《水上音乐》。作品分为三个组曲，演奏一遍要一小时。当时，碧波万顷，管弦齐鸣，意境美不胜收。音乐中鲜明透出了明快生动的世俗情调。

亨德尔著名作品还有宗教清唱剧《弥赛亚》，人们最熟悉的是其中的《哈利路亚》。这个宗教祈祷用词，意为"赞美神灵"。

《弥赛亚》全曲长约 3 小时，作曲家只用 24 天完成。当亨德尔写到《哈利路亚》大合唱时，他竟伏在桌上哭喊着："我看到了天国，我看到了耶稣！"

这首合唱曲问世后便成为经典。乐曲弥漫着对圣主的崇敬，有令人震撼的气势。1742 年，清唱剧《弥赛亚》在都柏林首演。在伦敦演出时，英王乔治二世出席。当《哈利路亚》合唱起时，深受感动的英王站了起来，肃立聆听。这个举动引全场观众起立，从此便相沿成习，《哈利路亚》成为除国歌以外，另一要肃立聆听的音乐作品。《哈利路亚》是亨德尔清唱剧《弥赛亚》的高潮和精髓，也是气势宏大、感人至深的世界名曲。

2. 巴赫

德国作曲家巴赫的名字，德文意为"小溪"。面对巴赫的音乐成就，贝多芬说过，他不是小溪，而是大海。

巴赫和亨德尔同是德国人，同出生在 1685 年。亨德尔的故乡哈雷与巴赫的故乡艾森纳赫相距不远，但他们却从未谋面。

巴赫有一个音乐家族。从 16 世纪中叶到 19 世纪末的 300 多年中，这个家族共出现 52 位音乐家。巴赫两任妻子为他生下 20 个孩子，其中一个儿子卡尔·巴赫长居汉堡，被称为"汉堡巴赫"；另一个儿子克里斯蒂安·巴赫长居伦敦，被称为"伦敦巴赫"。他们在音乐史上也是很有地位的音乐家。

巴赫全名是约翰·塞巴斯蒂安·巴赫，他是德国著名的作曲家、管风琴及羽管键琴家。

他一生的履历很简单：9 岁丧母，10 岁丧父。由于嗓音美妙，经济拮据，少时靠奖学金就学。毕业后当一名小提琴手。在随后 20 年中，他干过许多行当，但主要以管风琴家闻名于世。巴赫 38 岁后，在莱比锡的圣·托马斯教堂度过了余生的 27 年。

巴赫作品有将近 300 首大合唱曲、组成《平均律钢琴曲集》的 48 首赋格和前奏曲、140 首其他前奏曲、100 多首其他大键琴乐曲、23 首小协奏曲，以及序曲、奏鸣曲、弥撒曲、圣乐曲等。巴赫一生谱写出 800 多首乐曲。

巴赫的作品深沉、悲壮、广阔、丰富，充满了 18 世纪上半叶德国现实生活的气息。

巴赫的《d 小调托卡塔与赋格》，原为管风琴曲，是巴赫青年时代的代表作。乐曲开头的慢板引子，由 d 小调的下行旋律组成，饱满有力，气势宏伟，流传甚广。这部作品带有戏剧性成分，音乐极富表情。

巴赫不仅有带有庄严宗教色彩的音乐，他的一些轻松明快的小曲还带有清新的世俗情调，为人们喜爱。

他的《平均律钢琴曲集》，是音乐史上第一次以平均律创作的经典，在钢琴文献中

影响深远，被世人称为"钢琴音乐的《旧约圣经》"。这部钢琴曲集的第一首，是轻盈优美的《C大调前奏曲》。流动的音型和均衡的和声，透出春天般的明丽和清雅。后人将这首小曲作为《圣母颂》的伴奏，广泛流传。

在向巴赫告别之刻，援引一个爱乐者笔记。笔记写道：

> 观看"摇滚巴赫"，是一次幸运的音乐体验，一次徘徊于古典与现代之间的经典旅程。观看过程中，我被那种经典结合创新的美妙气息所吸引，我被许多种感觉所震撼，震撼于巴赫的音乐魅力。纵然经历了几百年的雨雪风霜，巴赫的音乐一路走来，依然是世人心中的音乐"旧约圣经"。也许有些人认为古典，认为巴赫就应该严肃严谨地去诠释，但是在"摇滚巴赫"中，我们看到的却是一群嘻嘻哈哈的人在摆弄自己的乐器，卖弄自己的歌喉，向我们诉说着巴赫也疯狂。

这说明现代之作，根在古典。音乐历史的长河从古典开始，一浪接一浪流淌到了现代。

古典主义音乐

亨德尔和巴赫的逝世结束了音乐上的巴洛克时代。接踵而来的，是音乐历史上另一辉煌时代：古典主义时期。

1. 海顿

古典主义音乐的第一个代表人物就是海顿。

海顿生在维也纳，死在维也纳。他出生在一个贫寒家庭，但父母喜爱音乐，这使海顿自幼受到音乐的熏陶。他有漂亮的童声高音，能模仿唱出他所听到的歌曲，从小显示出音乐才华，并正式学习音乐。学业艰辛，正如他所回忆的，"鞭挞多于膳食"。

海顿一生大半时间在王族宫廷担当乐师，将近60岁时才获自由，才有了创作上的黄金时期。

与海顿同时代，有一个人们熟悉的音乐家莫扎特。他比海顿小24岁，叫他"海顿爸爸"。在音乐上，海顿也有一个堪比"爸爸"的称谓："交响乐之父"。

海顿的音乐成就主要在交响乐。他是音乐史上创作交响乐最多的作曲家。莫扎特只写了41部，交响大师贝多芬写了9部，法国一位大器晚成的作曲家弗兰克一生只写了一部交响曲。海顿一生则写了104部交响曲，堪称交响乐的"爸爸"了。

海顿的交响乐短小明快，带有鲜明的宫廷音乐风范。在悦耳动听之外，还融进了鲜活的生活气息和浓厚的趣味性。海顿写过一部交响曲，叫作"告别"。

这部交响曲背后还有一个故事。交响曲的第四乐章，作为终曲乐章，一般都由全体乐队宏大合奏，而海顿却只用两把小提琴孤零零地演奏，奏完最后一个音符，吹灭蜡烛，悄悄离席。这个一反常规的结尾，就是海顿题为"告别"的《第45交响曲》第四乐章最后的终止。当年海顿为宫廷副乐长。每年从初春到暮秋，贵族都在夏季官邸避暑。海顿和他的乐队陪往。他们常在这个远离亲人的府邸中孤寂地度过大半个年头。此刻，深知大家归心似箭的海顿写了这部交响曲。在终曲乐章，他写了一个慢板乐段。演奏中，各种乐器依次奏完，离席而去。最后，只剩下两把小提琴孤零零地结束了这部交响曲。海顿以乐器退席形式暗示告别之意，表达出乐手归家的要求。据说，公爵理解了交响曲的含意，遂准乐队返回维也纳与家人团聚。此后，这部交响曲就被人们称为《告别交响曲》。

关于《告别交响曲》的传说是事实还是杜撰，多年来人们已无心考证。因为这部交响曲的奇妙构思已鲜明地表达出"告别"的意向。这部升《f小调交响曲》以"告别"标题，兴味盎然地说传了整整两个世纪。

2. 莫扎特

在古典主义时期有一位天才音乐大师来到了音乐世界，他就是早慧的音乐奇才——莫扎特。

他4岁学琴，5岁开演奏会，6岁开始作曲。不会识字，先会识谱；不会造句，先会作曲。仿佛他只是为了音乐才降生到这个世界的，人们称他是"上帝派来的音乐使者"。有关音乐神童莫扎特的种种逸闻和他的音乐一样脍炙人口，好像神奇的传说一样，但又是事实。

今天，七八岁的孩子还只知道玩游戏。即使对音乐有所涉猎，也是在爸妈强迫下学钢琴拉提琴。不可想象的是，250多年前的那个莫扎特，在8岁时就开始写交响曲了，而且在八九岁间，就写了四五部交响曲。交响曲是什么？交响曲是音乐领域中最复杂最艰深的音乐形式，是"音乐王国的统帅"。莫扎特童年创作交响曲，这是一个音乐天才创造的音乐奇迹。

1764年4月，8岁的莫扎特随家人到了伦敦。英王和王后热爱音乐，童年莫扎特为他们演奏，很快征服了伦敦。当时，巴赫最小的儿子即"伦敦巴赫"，影响很大。他对莫扎特赞赏有加，莫扎特也很喜欢他的音乐。莫扎特常坐在"伦敦巴赫"腿上，找到一个主题，两人轮流弹奏，铺展成变化无穷的旋律。他还模仿"伦敦巴赫"风格写了一首交响曲，这就是降E大调《第一交响曲》。这部莫扎特年幼时代写成的交响曲，只有11分钟，充满了模仿，但听来却优美清新，不时表现出儿童心灵的纯真与活泼。

莫扎特只活了35岁，却写了近600部作品。他不是在写作，而是把他心中的音符迫不及待地抄写下来。人们称他是音乐世界的"永恒阳光"。

35 岁的莫扎特回归大地时，正是他音乐创作的巅峰时期。这本身就有很强烈的戏剧性。这也是一个悲剧。

莫扎特有一部悲剧式的交响曲。一开头的旋律人们很熟悉，连手机铃声都有用这个曲调的。200 多年来，人们对于这个开篇主题有不同解释。有人说欢快，有人说活泼。英国一位音乐学家在童年时第一次听了这个旋律，脱口而出："这是多么悲伤的曲调啊。"

莫扎特的这个曲调用的是 g 小调，色彩很是低沉，听来确实有悲伤的影子。当时莫扎特已近晚年。这首作品在他贫病交加之刻谱写，妻子患病，没钱买药，饥饿的孩子没有面包。莫扎特的首要任务不是在纸上写乐谱，而是写乞求借债的信件。说这个曲调悲切，当然有道理。正是在这种困窘悲愤的情况下，天才作曲家写下了他的最后三部交响曲：第 39、40、41。

《第 40 交响曲》凝聚了作曲家的生活体验，是他一生中悲惨遭遇的集中体现。乐曲也有乐观情绪，那不过是莫扎特"含着泪水的微笑"。从这部作品中，我们清晰感触到莫扎特的呼吸，感触到他心灵的孤寂。

莫扎特一生擅长钢琴。童年时就以钢琴起家。直到他去世的那一年，还写了最后一部钢琴协奏曲。他一生写有 27 部钢琴协奏曲。1785 年 3 月 9 日，莫扎特以 C 大调的宁静和庄严，写出了《第 21 钢琴协奏曲》。这部协奏曲的首演由莫扎特本人独奏。这时，离他去世只有 6 个年头。

莫扎特一生涉猎了音乐的所有体裁。其中，他写作了 22 部歌剧，最著名的是《费加罗的婚礼》《唐·乔万尼》和《魔笛》。

歌剧《费加罗的婚礼》取材于当时在奥地利被禁演的法国剧作家博马舍的话剧。剧本揭露了以伯爵为代表的封建贵族的虚伪和丑陋，颂扬了以费加罗、苏珊娜为代表的"第三等级"人民的机智和勇敢，表现了同封建专制斗争的精神。这部歌剧没有沿用当时流行的意大利歌剧的夸张手法，而着重刻画了人物性格与情感，强化了歌剧的抒情性。

歌剧《魔笛》是莫扎特在逝世前几个月写完和演出的，是他的最后一部歌剧。剧情取材于神话，通过追求理想的艰苦斗争、最后达到胜利的故事，歌颂了光明必将战胜黑暗的思想。歌剧中几个主要角色隐喻了当时社会现实中的人物。音乐庄严崇高。其中，奇幻性人物捕鸟人帕帕根诺的音乐，带有鲜明的德奥民间风格。《魔笛》中的反面角色夜后，据说是影射镇压民主运动的王后玛莉亚·特蕾亚。这个角色由技巧精湛的花腔女高音扮演，表演难度很大。如今，《夜后咏叹调》已成为歌剧花腔女高音的经典唱段。

作为古典主义音乐中坚人物的莫扎特，他短暂的一生全部献给了音乐。他有悲剧的人生，但他的音乐明快清朗，充满阳光。正如他自己所说："我尝到了死亡的苦涩，

但我的音符还是撒在欢笑中。"

莫扎特的晚年很是悲惨。一天，穷困的作曲家在病榻上听到神秘的敲门声，一个黑衣男子约请他创作一部《安魂曲》。这是一个不祥之兆，作曲家意识到，他在为自己的魂兮归去写最后的告别音符。果然，在 1791 年 12 月的一个严冬夜晚，莫扎特离开了人世，连墓碑都没有留下。我写了这样一句话，发出自己的感慨：

名字并不重要，重要的是他的作品永垂不朽。

3. 贝多芬

贝多芬是中国人耳熟能详的一位音乐大师。多年来，人们亲切地给了他一个中国式称呼，叫他"老贝"。

贝多芬《命运交响曲》的主题人尽皆知。"命运"，概括了贝多芬的时代、人生和音乐风格。穷困、失恋、失望，以至作为音乐家而失聪，贝多芬一生饱经厄运磨难。但他说过一句话："扼住命运的咽喉。"

贝多芬的时代，是法国资产阶级大革命时代。他投身革命热潮中，崇尚自由、平等、博爱，崇拜曾建立共和体制的拿破仑。在大革命的风云中，他写下了他的作品。

贝多芬的音乐已不同于他的先师海顿和莫扎特，一种英雄的气质充溢在他的音符中，人们称他为"音乐英雄"。

贝多芬和海顿、莫扎特比肩而立，成为音乐历史上古典乐派中最后一位"巨人"。在他的几乎涉及音乐所有体裁的作品中，已经孕育了浪漫主义音乐的风采，因此，贝多芬又是站在音乐的古典风格和浪漫风格之间的一座"桥梁"。

在交响乐历史上，贝多芬的《第五交响曲》最著名、最流行、最有声望，可称"交响曲之冠"。当年，这部交响曲首演时，"命运"主题经管弦奏响，那宏大音响竟把一位女歌唱家惊吓得离席而去。大诗人歌德则感到音乐气势足可震倒一座大厦。贝多芬这部交响曲一经问世，就显示出不凡气度。

交响曲第一乐章开头那个"命运敲门"的音调，成为这部作品标题的缘由。这一主题贯穿全曲，让人感受到贝多芬说过的一句话："我要扼住命运的咽喉，它不能使我完全屈服。"这部交响曲体现了作曲家一生与命运搏斗的经历，是一首英雄意志战胜宿命、光明战胜黑暗的凯歌。

在这个乐章中，音乐中巨大的"命运"力量直面而来，而战胜命运的伟力又是那么顽强。这反映了贝多芬写作这部交响曲时，正身处痛苦而艰辛的人生低谷。

1804 年，他的耳聋已完全失去治愈希望，他热恋的情人也因为门第悬殊离他而去。连续的精神打击使贝多芬处于死亡边缘，他写下了遗书，但贝多芬最终没有选择

死亡。他在一封信里写道："假使我什么都没有创作就离开这世界，这是不可想象的。"

在他人生最痛苦时期，一个旺盛的创作高潮开始了。除《命运交响曲》外，贝多芬还写出许多在音乐历史上赫赫有名的巨作。这是他在一生最困难时刻留给世界的精神财富。

《第五（命运）交响曲》问世，引起轰动。作家霍夫曼激动地写道："强光射穿这个地区的夜幕，同时我们感到了一个徘徊着的巨大暗影，降临到我们头上并摧毁了我们内心的一切。同时，让我们用尽所有的激情迸发出一种全身心的嘶声呐喊。他让我们坚定地活下去，成为灵魂的坚定守望者。"

标题音乐是浪漫主义音乐流派的最重要特征。贝多芬在他的作品中已显露出新的艺术风格的萌芽。为交响音乐加上文字标题，是贝多芬的一个突破性的创造。

F大调《第六交响曲》是贝多芬的一部标题性交响曲，他亲自命名为"田园"。1808年，他双耳完全失聪，但对大自然依然怀有依恋之情。在节目单上，他写道："乡村生活的回忆，写情多于写景。"在总谱的扉页上，他写下文字说明："《田园交响曲》不是绘画，而是表达乡间的乐趣在人心里所引起的感受。"他强调人的精神世界的表现，而不是描摹自然。这部作品细腻动人，朴实无华，宁静安逸。

《田园交响曲》分五个乐章，每个乐章各有一个小标题。全曲充满浓郁而清新的乡间气氛。音乐平静优美，自然流动，表现出人在大自然怀抱中得到了精神的安宁。

贝多芬虽没有莫扎特的"音乐神童"称号，但他自幼就苦练钢琴。在德国，在奥地利的维也纳，他是一个蜚声乐坛的钢琴圣手。他创作的钢琴作品，也堪称音乐历史上的卓著经典。在贝多芬一生创作的钢琴作品中，32首钢琴奏鸣曲有"钢琴《新约圣经》"之称。

《月光钢琴奏鸣曲》写于1801年。那一年，他的耳疾越来越重，但他正沉浸在恋爱的喜悦之中。他写道："我现在正过着一种愉快的生活，这种改变是一个爱我也为我所爱的可爱的、迷人的女孩带来的……"这个"可爱的、迷人的女孩"就是贝多芬的钢琴学生，17岁的朱丽叶塔。人们认为，她可能是贝多芬《月光奏鸣曲》灵感的一个触点。这首奏鸣曲得名"月光"，还可能是因为德国一位诗人把此曲第一乐章比作"瑞士琉森湖月光闪烁的湖面上摇荡的小舟"。当然，还有一个美丽的传说：一天夜里，贝多芬给一对盲人兄妹演奏钢琴。风将蜡烛吹灭了，月光静静地洒在这个小屋里，洒在钢琴上和三个人的身上。此情此景，让贝多芬即兴创作了《月光奏鸣曲》。无论如何，"月光"这个名称已经使这首奏鸣曲成为闻名世界、传遍天下的一部名曲。

和贝多芬音乐的英雄性形成对比，他还创作过一部在情绪与意境上和《月光》相同的抒情性之作。这是贝多芬唯一一部小提琴协奏曲。那年，贝多芬36岁，正是作曲家风华正茂的时候，贝多芬对他的学生、伯爵小姐勃伦斯威克产生了深深的爱情。这

首协奏曲由管弦乐队奏出第一主题。这是在 D 大调明朗色调中构成的沉静、安详、优美的主题，有着摄人心魄的美感，是贝多芬流传至今的一段著名的抒情性旋律。这部协奏曲反映出他恋爱生活中的诗意。法国作家罗曼·罗兰说过，这是贝多芬作品中的"一朵清纯的小花"。

1824 年 5 月 7 日晚上，在音乐名城维也纳，一个历史性的伟大时刻铭刻在音乐的辉煌史册上。在这座讲究礼仪的艺术之城，就是皇室驾临，人们也不过行三次鼓掌礼，而在这个晚上，如果不是警察干涉，也许掌声会有十次、二十次……

这是何等恢宏壮伟的场面！这是多么令人难忘的时刻！在这里，一部不朽的音乐杰作第一次出现在欧洲乐坛上。

罗曼·罗兰用激动的笔触写道："黄昏降临，雷雨也随着酝酿。然后是沉重的云，饱蓄着闪电，给黑夜染成乌黑，挟带着大风雨，那是《第九交响曲》的开始——突然，当风狂雨骤之际，黑暗裂了缝，夜在天空给赶走，由于意志之力，白日的清明又还给了我们。"

是的，当人们从这震撼寰宇的音响中苏醒过来，当人们从这欢乐之声的轰鸣中站立起来，片刻沉默之后的爆发，竟壮观得使皇室驾临的威重礼仪也黯然失色。人们狂热地欢呼鼓掌，涕泪交流涌上舞台，向这位为人类铸造出如此惊人的艺术杰作的大师奔去。

但是，有谁想象到，这位伟大作品的作者——这位在音乐世界中创造了一座又一座英雄丰碑的作曲家贝多芬，此刻却背向狂热的观众，毫无所闻。当女低音歌唱家翁格尔拉他的手转过身时，他不是听到，而是看到了听众强烈的热情。双耳失聪的作曲家激动得当场晕倒了。

从这个惊心动魄的首演之夜开始，贝多芬的《第九交响曲》向着无限的空间与时间扩展着、延续着，许多艺术家不吝用最高的崇敬对这部巨作加以热情的赞美。斯塔索夫说："贝多芬的最伟大的创造是什么呢？不是《第九交响曲》吗？这是一幅世界历史的图画。"瓦格纳说："《第九交响曲》是贝多芬登峰造极的作品。我已经形成了这样一种信念：贝多芬之后在交响乐领域里不可能有任何什么新的和重要的作为了。"

构思《第九交响曲》这部巨作的岁月，正是贝多芬的垂暮之年。那时，作曲家正在悲苦的深渊中挣扎。他的朋友和保护人，有的离去，有的丧亡，加上自己完全耳聋，清贫的作曲家"差不多到了行乞的地步"。他在笔记本上愤激地写道："没有朋友，孤零零地一个人生活在世界上。"

但是，扼住命运咽喉的贝多芬是不屈的英雄。他声言，自己要以"有力的心灵去鞭策那些胆怯的人"。作曲家在维也纳郊外的密林峡谷中漫步，他挟着笔记本，大声歌唱着心中涌出的音乐主题。有时忘记吃饭，有时连续三天在森林原野中徘徊，他那满

头乱发，犹如雄狮的蓬毛在风雨中飘摇……

此刻，他倍感德国伟大诗人席勒的《欢乐颂》同自己心中的音乐是那样接近。席勒诗作表现了19世纪上半叶资产阶级启蒙的理想，也就是让全人类实现自由与解放，达到胜利与欢乐。这和上了贝多芬所信奉的"自由、平等、博爱"的共和理想的节拍。经过近十个年头的酝酿与思索，1823年，贝多芬终于谱出他一生杰作之中的顶峰巨作——《第九交响曲》。这部交响曲表现出亿万人民拨开黑暗、走向光明，步出痛苦、走向欢乐的壮阔历程。回响在作曲家心灵世界中的洪钟之声，使贝多芬产生一个艺术上的大胆设想，他在管弦演奏的交响曲中引入人声，用最富有感情色彩的人的歌唱，赞颂自由、讴歌欢乐。

贝多芬的《第九交响曲》在古典交响曲中，是一部篇幅庞大、结构复杂的四乐章的大型作品。第一乐章表达人们在艰苦磨难中的奋斗精神，经过振奋向上的第二乐章和充满抒情沉思的第三乐章，通向最终结论性的第四乐章。在这里，贝多芬用《欢乐颂》作为歌词，谱出了时代强音："欢乐女神圣洁美丽，灿烂光芒照大地。我们心中充满热情，来到你的圣殿里。你的威力，能把人类重新团结在一起。在你温柔的翅膀下，一切人类成为兄弟。"

"亿万人民拥抱起来"的热情呼声，辉煌交织，将音乐推向震彻寰宇的高潮。贝多芬用毕生心血凝结的《第九交响曲》，在人类团结友爱和胜利欢乐的时代巨响中结束。

在音乐历史长河中，"维也纳古典乐派"是一个具有里程碑意义的重要乐派。三位音乐大师将这个乐派的特征彰显出来：

向前，它继承巴洛克时期亨德尔和巴赫的遗风，特别是海顿和莫扎特音乐的严谨而又明丽的古典风范，留下前朝遗迹。而贝多芬则将这个乐派向着时代风云和个人情感境域推进。他犹如一座桥梁，连接了古典乐派和浪漫乐派。他的音乐既有古典色调，又有浪漫情怀。在贝多芬一手伸向古典，一手朝向未来之时，五彩斑斓的浪漫乐派到来了……

浪漫主义音乐

浪漫乐派是由贝多芬开启的一个在音乐历史上极为重要的乐派。19世纪这个乐派整整延续了100年，是西方古典音乐历史上最为灿烂的时代和乐派。

浪漫乐派与人的个性与社会、文化、时代一脉相通，密切勾连。浪漫主义音乐走出了教堂，走出了宫廷，走出了音乐艺术的公式，在丰富的人性疆域、情感波涛中尽显艺术家的个性。继而在浪漫时代的文学、绘画等艺术与文化大视野中，撷取音乐灵感，让音乐与艺术的兄弟姐妹携起手来，形成一道横空出世的音乐奇观。另外，浪漫

乐派的大师还被卷入时代大潮，和当时动荡的欧陆风雨与共。在音乐上继承贝多芬站在时代潮流中的做法，运用音符记录这个灿烂百年。音乐抒发个人真情实感，音乐嫁接于其他艺术疆域，音乐反映时代风云——这就是浪漫乐派百年辉煌的根由和特征。

1. 舒伯特

说到浪漫乐派，仍要从贝多芬说起。与这位大师同一个时代还有一位音乐家，他崇拜贝多芬，贝多芬也赞赏他的作品。这位音乐家就是舒伯特。在贝多芬去世时，他是葬仪中的扶棺者。在贝多芬离世一年半后，他也去世了。他的墓地与贝多芬相毗邻。

然而，他们的音乐风格却不同。舒伯特最著名的一首歌曲是《小夜曲》。歌曲描画了一个抒情意境：在一个美妙的夜晚，一对恋人身各一方，男子向自己爱人唱起优美的旋律。歌词唱道："我的歌声，穿过黑夜，向你轻轻飞去……"这首歌温馨抒情，有着动人心魄的美丽，成为抒发爱情的不朽之音。从《小夜曲》中，可以看到舒伯特的音乐没有宏大气势，没有强劲力度，没有时代或人生的壮阔的大主题，而是温柔地表达了人的内心深处的细腻美好的情感。

在音乐形式上，贝多芬更偏重于器乐的大型体裁，而舒伯特长于以篇幅短小的歌曲彰显自己的音乐才华。因此在音乐史上，舒伯特以"歌曲之王"著称于世。

奥地利作曲家舒伯特少年时代就显示出音乐才能。他的一生在贫困中度过，艰难的生活使他以31岁的年纪过早离开人世。然而，舒伯特却为人类留下了大量的不朽名作。

作为早期浪漫主义音乐的代表人物，舒伯特在他短短31年生命中，创作了600多首歌曲、九部交响曲，以及歌剧、戏剧配乐、钢琴、小提琴和室内乐作品。

舒伯特创作的主体是歌曲。他的600多首歌曲是从他的内心情感中流淌出来的。

舒伯特创作过一部声乐套曲《冬之旅》。歌词选自诗人缪勒的诗作。其中的《菩提树》写的是一个流浪汉来到一口古井旁，望着井边菩提树，回忆起曾经的欢乐时光，并对贫困的流浪生活发出感叹。歌曲唱道，凛冽的北风刮落了他的帽子，外出流浪多年，他常常听见菩提树的召唤，并且期盼菩提树带给他平安。

舒伯特作曲，灵感常常突然而至。有一天，他和几个好友到饭店吃饭，无意中看到一首歌词。他来了灵感，立即说："我要作曲了！"朋友们立刻在菜单背面画了五线谱给他。几分钟后，流传全世界的不朽名曲便诞生了。这首菜单上写出的歌曲，就是《听，听，云雀》。

1781年4月，德国诗人歌德写作了叙事诗《魔王》。诗中写道，夜里一个农民抱着生病的孩子骑马去看病，医生束手无策。农民只好抱着孩子回家。在魔王的诱惑下，孩子病亡在他的怀里。舒伯特根据歌德原诗创作了叙事歌曲。他采用不同的曲调叙述了这个故事，有父与子的对话，有魔王引诱孩子的甜言蜜语，有魔王凶相毕露的最后威胁。这首叙事歌有问有答，层次清楚，人物刻画生动。在音乐的戏剧性展开

中，景境和情节展现得栩栩如生。

舒伯特还看到了一首清新的歌词："在明亮的小河里有一条小鳟鱼，它快活地游来游去……"于是他谱写了著名歌曲《鳟鱼》。轻快活跃的旋律，表现了鳟鱼的自由和欢快。当时，舒伯特正面对严酷现实，他用自己的音符道出了心中的悲愤，唱出了对光明的渴求。《鳟鱼》问世，广为流传。歌曲融合了当地民间音乐特点而为人喜爱；另外歌曲表达了对于弱者的同情，引起人们的共鸣。

1817 年，20 岁的舒伯特创作了艺术歌曲《死神与少女》。这首歌曲通过少女与死神的对话，探讨了人生中的生死观。这是一部短小而深刻的作品。歌曲有两个部分，演绎了少女与死神两个角色。歌曲伊始，钢琴前奏缓慢凝重。在阴霾氛围中，依稀听到死神步伐。少女惊叫声使音乐急迫。死神脚步给人以宿命压力。最终，死神带着少女渐渐远去。阴霾、惊恐消逝了，留下一片宁静。舒伯特用音乐传达了死亡只是一种归宿的理念。

6 年之后，舒伯特谱写了弦乐重奏作品《死神与少女》。当时，舒伯特病重，距他离开人世不到 4 年，似乎与死神对话的那个少女就是作曲家自己。

舒伯特终生崇拜贝多芬。和贝多芬一样，他写过 9 部交响曲，其中最负盛名的是被称作"未完成交响曲"的《第八交响曲》。

这部交响曲创作于 1822 年，但直到舒伯特离世 37 年后，人们才发现这部作品的总谱。这部交响曲没有规范的四个乐章，只有两个乐章，所以被人们称为"未完成"。

按照古典交响曲规范，两个乐章不算"完成"，但舒伯特打破传统的两个乐章，在构思上已充实完整、自成一体，显示出精绝的艺术魅力，以致后世有人续作后两乐章，都有狗尾续貂之嫌。

这部交响曲第一乐章开头，引子主题为整个乐章奠基。色彩暗淡的旋律明确揭示出乐章阴郁低沉的基调。第一主题具有抒情的歌唱性，它宽广悠长，在小调之中显得抑郁哀怨。G 大调的第二主题，由大提琴起句，小提琴重复。富于歌唱性的旋律和柔美音色，使音乐显得温暖热情。

在舒伯特的创作中，常用 E 大调表现美好温柔的情感和境界。《未完成交响曲》第二乐章中的第一主题就是 E 大调的。第二主题用了升 c 小调。两个主题虽有对比，但总的气质相近，形成安详宁静、遐想幻梦的气氛。

舒伯特的《未完成交响曲》充满感情和幻想，着力于个人主观精神的抒发，并用自己纯真的音符建造了一个幻想王国。那是热爱生命与大自然、钟情于艺术和爱情的理想世界。他以幻想掩盖孤独寂寞、痛苦压抑的他。他曾说过："幻想，你是人类的至宝，你是取之不尽的源泉。"贝多芬用音乐"唤起人类心灵的火花"，舒伯特则"尽可能地用我的想象力来装饰这个现实"。

舒伯特用一句话概括了他作品的深刻内涵。他说："世人最喜爱的音乐，正是我以最大痛苦写成的。"

舒伯特是早期浪漫乐派的代表。他大量的艺术歌曲，把音乐与诗相融；而他的器乐作品，充溢着诗情画意的抒情性。正如李斯特所说，舒伯特是一位"前所未有的最富诗意的音乐家"。

2. 门德尔松

浪漫乐派的音乐往往会带领人们走进梦幻般的音乐世界。

音乐本就很优美，而梦幻般的音乐则是优美中的优美。这是西方音乐长河上最美丽的一段风光。

德国作曲家门德尔松的音乐总是充盈着梦幻色彩。他在 17 岁创作的《仲夏夜之梦序曲》，是以莎士比亚戏剧为灵感创作的音乐。

序曲展现了神话般的意境以及大自然的神秘色彩。音乐从一个缥缈迷茫的画境开始，四个极轻极淡的音响，烘衬了朦胧月夜美景，把人们带到寂静神秘的树林之中。接着，小提琴演奏轻盈灵巧的主题，描绘了小精灵在月光下嬉游欢舞。管弦齐奏，吹响雄壮号角后，转入热情温柔的恋人主题，曲调优美动人。

后来，门德尔松又创作了《仲夏夜之梦》12 段戏剧音乐，其中有一首流传久远的名曲：《婚礼进行曲》。从辉煌的号角开始，引出热烈隆重的旋律。中段的清新柔美给人以幸福感。最后重复出现进行曲的庄重气氛。这首乐曲已成为世界性的婚礼仪典用曲。

《仲夏夜之梦》流露出一个年轻作曲家的青春活力，表现出门德尔松音乐的浪漫风格和独特才华。

门德尔松 9 岁开始钢琴演奏，10 岁时为《圣经》的《诗篇》谱曲，12 岁写出钢琴四重奏，14 岁组织自己的私人乐队，16 岁发表《弦乐八重奏》，17 岁完成了《仲夏夜之梦序曲》的音乐创作。

和莫扎特、舒伯特一样，这位天才的音乐家英年早逝，只活了 38 岁。他短暂的一生，创作了大量音乐作品。他的音乐风格温柔舒适、优美恬静、富于诗意，反映出他生活上的安定富足。正如他的一部作品的标题所示，门德尔松的一生就是"平静的海洋，幸福的航行"。

门德尔松的音乐有着诗一样的优美，梦一般的迷人。门德尔松就像音乐天使，乘着歌声的翅膀，翱翔在人间。他写有一首歌曲，名字就叫作"乘着歌声的翅膀"。这首歌取自诗人海涅的一首抒情诗。全曲以流畅的旋律和柔美的伴奏，描绘了一幅温馨而富有浪漫色彩的图景：乘着歌声的翅膀，跟亲爱的人一起前往恒河岸边。在开满红花、玉莲、玫瑰、紫罗兰的宁静月夜，饱享爱的欢悦，憧憬幸福的梦……

说到歌，都是有歌词的演唱。门德尔松却独创了叫作"无词歌"的钢琴曲。顾名思义，这些乐曲是从他心底咏唱出来的歌声。他的无词歌形象生动，优美动人，是早期浪漫乐派标题音乐的代表作。

门德尔松一生中写下了许多流传久远的优美旋律。其中，他的《e小调小提琴协奏曲》就有一支动人心魄的音乐主题流芳百代。

人们评论说，门德尔松的这首小提琴协奏曲是一首具有女性气质的作品，高雅柔美，温婉多情，流露着点滴感伤。这部作品不仅是门德尔松的最杰出作品，也是浪漫乐派诞生以来最美丽的小提琴经典，是小提琴协奏曲的压卷之作。

这部小提琴协奏曲最著名的旋律出自第一乐章。在管弦营造的略带伤感的气氛中，小提琴主题精彩亮相！这支主题以抒情音符构筑出了极其迷人的优美如歌的曲调。这曲调可以咏唱，是发自作曲家心底的浪漫清新、撞击人心的不朽旋律。

3. 柏辽兹

门德尔松的作品充分体现了浪漫主义音乐的特征，那就是优美的抒情性和诗意的文字标题。其实，浪漫主义还有一个重要的特征，那就是用音乐讲故事。

浪漫乐派的主要代表人物中，有一位讲故事的音乐高手，那就是法国作曲家柏辽兹。

柏辽兹出生在一个乡下的医生家庭，自幼未受过音乐教育，只是喜爱吹笛子和弹奏六弦琴。后来，他遵从父命去巴黎学医，但他对医学没有兴趣，最后不顾父母反对，以与家庭脱离关系为代价，毅然离开医学院，考进了巴黎音乐学院。

学生时代，柏辽兹经历了一场刻骨铭心的爱情。24岁那年的一个秋夜，他观看了英国剧团演出的莎士比亚悲剧。柏辽兹深受感动，并且深深爱上了饰演朱丽叶的演员。那时，他是一个穷学生，遭到拒绝是必然的。

失恋的痛苦使他投入音乐中。他根据自己的情感经历，写成一部讲述爱情故事的交响曲。这就是举世闻名的《幻想交响曲》。

这部标题交响曲表现了作曲家对爱情的狂热、绝望和幻想，副题为"一个艺术家生活的插曲"。共分五个乐章：第一乐章"热情的梦幻"，第二乐章"舞会"，第三乐章"田园景色"，第四乐章"赴刑进行曲"，第五乐章"妖魔夜宴的梦"。

五个乐章讲述了这样一个故事：一个神经衰弱、狂热而富于想象力的青年音乐家，在失恋时服毒自杀，因剂量不足没有死成，在昏迷中他幻觉自己杀了情人又赴刑场，死后进入疯狂的妖魔世界。音乐描写了他从现实进入幻境的奇妙故事。

贯穿《幻想交响曲》全曲的，有一个不变音调即"固定乐思"，它代表令音乐家神魂激荡的恋人的形象。《幻想交响曲》从失恋这个侧面，反映了当时欧洲艺术家在生活逆境中的苦闷情绪。在音乐上，这部交响曲又是浪漫乐派标题音乐创作的经典之作。

柏辽兹用音乐讲了一个幻想故事。现实生活中，在《幻想交响曲》演出时，柏辽兹在乐队中打定音鼓，听众中就有他心仪的恋人。定音鼓敲开了英国女演员的心扉。有情人终成眷属。

当时红极一时的意大利小提琴家帕格尼尼对柏辽兹这部交响曲推崇备至。他建议柏辽兹为他创作一部中提琴与管弦乐队演奏的新作，于是，《哈罗尔德在意大利》诞生了。

诗人拜伦在《恰尔德·哈罗尔德游记》中，描写了一位厌倦贵族生活而离家出走的青年的漫游经历，宣扬了对自由的向往。以此诗为内容的《哈罗尔德在意大利》刻画了失恋中的柏辽兹在意大利旅行中的感受。他说这部作品描写了他在意大利山区的观感。在这部自传性音乐作品中，孤独的哈罗尔德实际上就是柏辽兹自己。这部作品实际上不是通常意义上的协奏曲，而是一部以中提琴为主奏的交响曲。

全曲分为四个乐章：第一乐章"哈罗尔德在山中"，第二乐章"朝圣者的进行曲"，第三乐章"一个山民对他的情人唱的小夜曲"，第四乐章"强盗们的宴饮"。这部作品和《幻想交响曲》一样，有一个固定乐思，以中提琴演奏出的宽广而极尽轻柔的忧郁旋律为固定乐思，表现了哈罗尔德的形象。

4. 肖邦

肖邦的父亲是法国人，母亲是波兰人。这就不难解释他的一生，根在波兰，眷恋祖国，又从艺巴黎，死在法国。

肖邦从小就表现出非凡的艺术天赋。6岁学习音乐，7岁时就创作了波兰舞曲，8岁登台演出，不足20岁已经出名。他是欧洲19世纪浪漫主义音乐的代表人物。肖邦一生的创作大多是钢琴曲，被誉为"钢琴诗人"。

在波兰亡国时，肖邦已客居法国。他只活了39岁，晚年生涯非常孤寂痛苦。他自称是"远离母亲的波兰孤儿"，临终时，肖邦嘱咐亲人把自己的心脏运回祖国。

肖邦一生创作了很多具有爱国思想的作品，以抒发自己的思乡情、亡国恨。其中有与波兰民族解放斗争相联系的英雄性作品，也有哀悯祖国命运的悲剧性作品，还有怀念祖国、思念亲人的抒情性作品。这些作品构成肖邦作品的主流。因此，他的音乐被称作"藏在花丛中的一尊大炮"。

肖邦的钢琴名作《革命练习曲》是他作品第10号的12首练习曲中的最后一首。从技巧上说，此曲是练习左手的伸张和分解和弦的练习曲。在左手持续不断的音流衬托下，右手奏出了昂扬的号声般的音调。乐曲充满悲愤情绪，深刻反映了肖邦在华沙陷落、起义失败后的心情，所以被称作《革命练习曲》。

肖邦青年时代还创作了4首叙事曲。受到文学中叙事诗和声乐作品中叙事曲的影响，肖邦的钢琴叙事曲音乐充满了民间风格。采用民间音乐的即兴性和变奏手法，肖

邦奏出了波兰人民的生活、斗争和愿望。4首叙事曲富于浪漫的幻想气质，非常动人。

《第一叙事曲》取材于波兰伟大诗人密茨凯维奇的史诗《康拉德·华伦洛德》。这部叙事诗写的是11世纪立陶宛亡国，立陶宛后裔华伦洛德被敌俘虏并抚养成人。立陶宛老人乔装成唱诗歌手深入虎穴，接近华伦洛德。通过反复启发，终使华伦洛德醒悟，立志牺牲个人为祖国效力，最终使立陶宛得胜。

这首叙事曲概括了这个故事的爱国精神以及史诗气概，没有写实性的具象描写。乐曲开头的庄重序奏，具有叙事诗意境，像是立陶宛老人拨动琴弦边叙说边唱歌。之后出现安详而略带忧虑的音乐主题，那是老人在回忆和讲述一个遥远的故事。另一主题舒展明朗，仿佛是华伦洛德的幡然醒悟。两个主题构成惊心动魄的戏剧性效果。尾声的悲壮，象征着华伦洛德为国捐躯的英雄气概。这首乐曲表达了肖邦对于波兰民族解放斗争的讴歌和崇仰。

肖邦具有英雄性的钢琴作品，还有著名的波兰舞曲。这类舞曲不像民间的玛祖卡舞曲那样富有风俗性，它庄重华丽的气息吸引了肖邦。7岁时，他就创作了两首波兰舞曲。那时的音乐光彩绮丽，偏重于外在的华美。肖邦到了国外后所写的波兰舞曲，则远远超出舞曲局限，而具有深刻的爱国情怀，在艺术上更发挥了钢琴的交响性宏大气势。

他的第六首《降A大调波兰舞曲》，宏伟壮阔，充满战斗性、史诗性。在暴风雨般的引子后，主旋律以斩钉截铁的节奏，体现了英勇的斗争精神。中段反复的低音，象征骑兵由远而近蜂拥前来，具有势不可当的威力。因此，这首波兰舞曲又被称为"骠骑兵波兰舞曲"。有传说讲道，肖邦在创作这部作品时，倾注心力，对波兰历史无限缅怀，他仿佛听到波兰先辈们的脚步声，眼前出现了全副武装的队列愈来愈近的幻影。可见，这首乐曲具有何等鲜明的形象和强烈的感染力。

玛祖卡舞曲是波兰农民的民间舞曲。肖邦一生都浸润在朴质美丽的民间音乐之中。他创作了55首玛祖卡舞曲，将在异国的思乡情感寄托在丰富的旋律中。这些作品充溢着波兰泥土的芳香，较少戏剧性、悲剧性的情绪。肖邦吸取民间音乐的精华，以高度的专业技巧创作玛祖卡舞曲。在浓郁的波兰乡土气息中，他的音乐以高雅诗意的风度，亭亭玉立于钢琴世界中。评论家说，玛祖卡舞曲是波兰人民的"整个灵魂"。

由于玛祖卡舞曲是波兰的音乐，似乎只有波兰人才能弹得好。然而，在1955年华沙举行的第五届肖邦国际钢琴比赛中，中国钢琴家傅聪获得了"玛祖卡最佳演奏奖"。

夜曲是一种音乐形式，由英国作曲家菲尔德首创。夜曲大多以旋律优美为特色。肖邦的第一首夜曲非常优美，但后来其夜曲则有了更丰富的内容，形成了肖邦夜曲的独特风格。肖邦夜曲常常寄寓怀念祖国、思念亲人的情感。

还是在祖国的日子里，肖邦在华沙音乐学院上学。在校期间，他迷恋上年轻的歌

唱家康斯坦西娅·格拉特科芙斯卡。这位少女激发了 19 岁肖邦的创作灵感，他激情写下 f 小调《钢琴协奏曲》。这部充满爱情美好情愫的协奏曲于 1830 年 3 月 17 日在华沙首演，由肖邦独奏。

协奏曲的三个乐章以不同的音乐情绪传达了同一种情感，那就是"爱"。肖邦以冥想的天真神情揭开协奏曲的第一乐章，轻盈的旋律溪流，瞬间激荡起管弦山谷般的热烈震响，呈现出强烈追求的热诚。温煦的旋律又把肖邦对恋人缠绵不绝的情思和起伏不安的心境，融入一个柔美段落中。华丽的钢琴独奏焕发出了奇幻色彩，钢琴键盘上不尽奔流的音符使这个乐章幻化出丰富的情感世界。第二乐章寄托了作曲家对少女缱绻的深情。肖邦把蕴于心底的爱化作郁积热情的音符，犹如火焰灼烧着整个乐章。协奏曲的终曲乐章，烙印上肖邦终生喜爱的波兰民间音乐的痕迹。钢琴灵巧地奏出圆舞式的主题，把人们从缠绵的爱情中带到更广阔的生活天地中。

肖邦是伟大的"钢琴诗人"。他的作品富有爱国主义精神，充满浪漫主义色彩，是浪漫乐派中的重要代表人物。

5. 舒曼

徜徉在浪漫音乐的圣殿中，又遇到两位音乐大师。他们年龄相差一岁，都是浪漫乐派的中坚人物。

年长的德国音乐家舒曼，诞生在 1810 年。舒曼自幼学习钢琴，早在 6 岁时，他就可以在钢琴上即兴演奏，7 岁时便有作品问世。1828 年，18 岁的舒曼中学毕业后，遵从母亲意愿学习自己并不喜欢的法律。两年后，他离开了理性与冷峻的法律，投入了音乐世界。此时，舒曼正好 20 岁。

作为浪漫主义时代的艺术家，舒曼热爱生活中美好的一切。而爱情，则是他最美丽的瑰宝。舒曼一生中的那段情缘，在音乐史上被传为佳话。

1836 年，舒曼到维克家中学习钢琴。14 岁的女孩克拉拉是他老师维克的女儿，却又成了他的恋人。维克坚决反对这段恋情。在痛苦的阻隔中，舒曼用音乐抒发自己的忧郁。最终，舒曼向维克提出诉讼，维护自己的婚姻权利。1840 年 8 月 1 日，舒曼胜诉。经过 4 年奋斗，他们终成眷属。

舒曼一生，始终面临着抉择，抉择撕裂着他。他面临过法律与艺术的抉择，爱情与师生情的抉择，演奏家与作曲家的抉择，作曲家与音乐评论人的抉择……

在音乐中，他所生发的丰富的"舒曼式的情感"，正是 19 世纪浪漫主义盛时音乐风格的一个鲜明象征。

1838 年，28 岁的舒曼创作了钢琴套曲《童年情景》。这部作品不只为儿童所写，也是为成人所作，表达了成年人对童年时光的回忆与眷恋。一位钢琴家说过："《童年情景》这部作品可以作为成人保持心灵的年轻化而写的曲集。"这套钢琴曲共有 13

首，《梦幻曲》是其中的第七首，也是被改编成各种乐器演奏的世界名曲。

《梦幻曲》只有一个主题，4个乐句。作曲家以天才的乐思和高超的作曲技巧，将这首小曲写得非常动听、极具色彩，把钢琴的音响融入浪漫的梦幻中，引人进入充满童趣的孩提时代……

一位爱乐者这样描写了《梦幻曲》的意境："在空旷无人的原野，一个人独坐，仰望天空中点点繁星，一束月光静悄悄地搭在肩上，这时拿起录音机，换上磁带，按下播放键，聆听曲子曼妙的旋律，思绪沉浸在梦幻的音乐中。那些轻盈融情的歌，唱响在我的耳畔，而那旋律也萦绕在每个聆听此曲的人的心中！梦幻在这一刻定格，也在这一刻成为永恒！"

经历了曲折的抗争，1840年舒曼与克拉拉结婚。在幸福的日子里，作曲家的灵感如泉喷涌，他迎来了一个"歌曲创作年"。他的重要歌曲几乎都在这一年完成。这一年，他创作了138首歌曲。以他作为结婚礼物献给克拉拉的歌曲集《桃金娘花儿》为首篇，接着他写下了著名的声乐套曲《女人的爱情与生活》和《诗人之恋》等。此外，著名歌曲《两名投弹手》和《漂泊者》也写于这一年。

声乐套曲《诗人之恋》，以德国诗人海涅的诗为词，表现了一个男人的幸福之恋，人称"舒曼的爱情日记"。而声乐套曲《女人的爱情与生活》则表现一位少女的恋爱、结婚、为母的喜悦，以及失去丈夫、饱尝孤独的遗孀之苦。两部声乐套曲是舒曼声乐作品的典型杰作，也是浪漫主义盛期声乐艺术的一个高峰。

舒曼曾经想当钢琴家，但由于练琴过于刻苦而伤了手指，他的钢琴家梦想破灭了。后来，他以极大热情创作了许多钢琴曲。然而，他一生只写过一部钢琴协奏曲，那是在追求克拉拉并与其父抗争的境况下写出来的。协奏曲光辉明亮，对生活和美好的理想充满信心。

a小调《钢琴协奏曲》的第一乐章舒曼早已写好，曾取名为a小调《钢琴幻想曲》。这首乐曲富有感情，充溢幻想色彩。音乐时而痛苦哀叹，时而浮想联翩，时而冥想苦想，时而慷慨激昂。4年后，舒曼写出第二、第三乐章，完成了a小调《钢琴协奏曲》。这部协奏曲首次公演，是由舒曼的妻子克拉拉演奏的，指挥是音乐大师门德尔松。

这首协奏曲的第二乐章十分优美。甜美温馨的音乐像浪漫的牧歌。弦乐和钢琴的对答，犹如恋人的絮语。有人说，这是舒曼描写克拉拉的诗句，动听而让人陶醉。克拉拉的出现造就了舒曼美妙的音乐。这部作品是舒曼在一生中最幸福的年代完成的，是一首极具浪漫主义特色的钢琴协奏曲。

1841年，是舒曼的"交响乐年"，爱情催发了音乐灵感。这一年，舒曼写出他著名的《第一交响曲》，即《春天交响曲》。舒曼说："我从这部交响曲中获得了许多欢乐的时刻。"标题为"春天"的《第一交响曲》，在舒曼和克拉拉的婚礼之后首演。据

说，这部交响曲得自诗人贝托嘉一组关于春天的诗的启发，最初各乐章曾分别有"初春""黄昏""欢乐的游伴""暮春"等标题。

舒曼的音乐，充溢着个人情感的抒发和与文学名作、文字标题的密切关联，鲜明体现了浪漫乐派音乐的色彩与特征。

6. 李斯特

和舒曼同时代的另一位浪漫主义音乐家，是匈牙利人李斯特。李斯特6岁起开始学习音乐，那时，他盯着墙上贝多芬的肖像说："我也想像他一样。"9岁时他在音乐会上的即兴演奏，让他获得"莫扎特再世"的声名。1823年，他来到巴黎。他向往资产阶级革命，并以音乐树立了浪漫主义的艺术原则。

李斯特是作曲家，也是钢琴家，并有"钢琴之王"的美誉。他的作品挖掘了钢琴音响的表现力，对键盘音乐的发展做出了重大贡献。李斯特的名字与钢琴不可分离。他的钢琴作品已列入世界钢琴经典文献。

1831年3月，李斯特在巴黎听了帕格尼尼的音乐会，对其精湛高超的小提琴演奏技艺惊叹不已。他决心要成为钢琴上的帕格尼尼。接着，他创作了《钟》。这首乐曲是钢琴家经常演出的曲目，因为它可充分表现出演奏家的高超技巧。

钢琴曲《钟》一开始，钢琴的高音区以清脆悦耳的音色和短促有力的音响，构成生动逼真的钟的鸣响。经过发展、变奏，形成高难度的华丽段落。最后乐曲在火热的歌舞气氛中结束。

李斯特写有15首《匈牙利狂想曲》。在浪漫主义艺术世界中，他表明自己是一位匈牙利的音乐艺术家。这套钢琴曲以匈牙利民歌和民间舞曲为基础，结构精练，技巧精湛，乐思活跃，曲调鲜明质朴，用音乐构成一幅幅匈牙利人民的生活图画，具有鲜明的民族色彩。

《匈牙利狂想曲》第二首最为著名。缓慢庄严的音乐，表现了匈牙利民族的哀痛；急切快速的音乐，展现出匈牙利人豪放、乐观、热情的民族性格。

李斯特创作过两部钢琴协奏曲。最著名的《第一钢琴协奏曲》由四个乐章构成，且各章不间断连续演奏，各主题也相互保持密切关联。乐曲结构既紧凑精致，又非常自由。这些特色，显示了李斯特作为一个交响作曲家的非凡才华。这部协奏曲具有艰深的钢琴技巧和对于管弦乐队的独特掌控。其中，第三乐章巧妙运用了协奏曲历史上罕见的三角铁，给听众留下深刻印象。因此，这首钢琴协奏曲又被称为"三角铁协奏曲"。

19世纪中叶，李斯特作为钢琴大师已经征服了整个欧洲。但当他在巴黎听了柏辽兹的《幻想交响曲》后，不禁被其音乐与文学内容相结合的形式所深深吸引。于是，李斯特主张"寓文学于音乐中"，并尝试将交响音乐与文学中的诗相结合，创造了一种

叫作"交响诗"的新的音乐形式。

从 1850 年到 1883 年，33 年中，李斯特创作了 14 首交响诗。这些交响诗以单乐章结构写成，且大多以戏剧、诗为内容与标题。他的第一首交响诗《普罗米修斯》取自希腊神话传说。《塔索》是根据歌德同名戏剧而作。《山中所闻》《玛捷帕》取材自法国作家雨果的两篇诗作。而《哈姆莱特》则与莎士比亚著名悲剧同名。

在李斯特的 14 首交响诗中，最著名的是《前奏曲》。这首交响诗以法国诗人拉马丁的《诗的冥想》为主题。作曲家的灵感来自这首诗中的一行诗句："人生，不过是这支歌的一系列的前奏曲而已。"随即"前奏曲"就成为这首交响诗的曲名。这首交响诗的序奏，朦胧的意境犹如人生地平线上露出淡淡曙色。接踵而来的雄伟主题，像巨人站在广袤大地上。抒情音调，不过是风暴来临前的寂静。刹间升起一股旋风，暴风雨来临。平息之后，人生的舟楫驶向光明的彼岸。在铿锵行进中，显示着人生旅途的坎坷和艰辛。最后，交响诗在壮阔凯歌声中结束。拉马丁的诗，对人生充满悲观消沉；而李斯特的《前奏曲》没有死亡的阴影，迎接挑战才是人生的前奏。

李斯特创造的交响诗形式，在音乐中突出了文学因素的表现意义，将 19 世纪以来的标题音乐向前推进。在浪漫主义音乐进程中，这是具有划时代意义的创举。

7. 瓦格纳

在浪漫主义时期，音乐大师创造了一个个动人的歌剧世界。

歌剧是将音乐、戏剧、舞蹈、舞台美术等融为一体的综合性艺术形式。早在古希腊的戏剧中，就有合唱队伴唱，有些朗诵甚至以歌唱形式出现。到了中世纪，则有以宗教故事为题材、宣扬宗教教义的神迹剧等形式出现。但真正称得上"音乐戏剧"的歌剧，是在 16 世纪末 17 世纪初文艺复兴时期诞生的。

歌剧的声乐部分包括独唱、重唱与合唱，器乐部分有序曲、间奏曲以及为声乐的伴奏。歌剧中重要的声乐样式有咏叹调、宣叙调等。咏叹调是抒发感情的唱段，音乐动听，结构完整，能表现歌唱的技巧。展开剧情的音乐段落，往往由宣叙调唱出。这种半说半唱的方式，虽没有鲜明旋律，但能衔接情节、对白与歌唱段落。

自诞生之后，经历了古典主义歌剧的成长与成熟，又经历了浪漫主义歌剧大师的开拓与耕耘，延宕几个世纪的歌剧在舞台上绽放精彩，至今不衰。

在 19 世纪的浪漫艺术时代，歌剧呈现出了百年辉煌。

门德尔松曾写过有名的《婚礼进行曲》，另一阕《婚礼进行曲》是德国作曲家瓦格纳歌剧中的一个著名乐段。

瓦格纳创作过一部三幕浪漫主义歌剧《罗恩格林》。故事发生在 10 世纪，女主角埃尔莎被诬陷谋害公爵继承人。在天鹅带领下神秘骑士出现，他维护了埃尔莎的声誉。这位骑士罗恩格林在歌剧第三幕与埃尔莎成婚。新婚之刻，响起了著名的混声四

部合唱《婚礼进行曲》。此曲旋律优美，速度徐缓，庄重抒情，充满欢乐和幸福气氛，故广为流传。

瓦格纳是一位在歌剧领域开浪漫主义先河的音乐大师。他自幼丧父，继父是一位演员兼剧作家，从小他就沉浸在戏剧艺术氛围中。中学时代，瓦格纳酷爱戏剧。在听了贝多芬的歌剧后，他确立了终生创作歌剧的志向。

瓦格纳最初的歌剧创作，是在困窘到口袋里只有几个法郎的情况下坚持写下来的。从歌剧《黎恩济》和《漂泊的荷兰人》开始，瓦格纳步上了他的歌剧人生。

瓦格纳一生写有 14 部歌剧。他的歌剧以他的乐剧理念创作而成。这些交响性大歌剧中的最重要巨作是《尼伯龙根的指环》，是瓦格纳用 20 年时间写成的。歌剧分四部：《莱茵的黄金》《女武神》《齐格弗里德》和《众神的黄昏》。这部歌剧汇聚了瓦格纳对当时歌剧改革的非凡成就，剧作与音乐达到和谐一致，具有划时代重要意义。

瓦格纳的 14 部歌剧，构成了浪漫主义歌剧的灿烂风景。他在歌剧中对于多种艺术的综合，对于神话传说题材的表达，对于人的感情世界的刻画，以及他在标题性极强的管弦中所突出的固定乐思，与他在论著中所阐述的革命性艺术观一致，如雷电般震撼了浪漫主义的天空。

8. 威尔第

意大利是歌剧的故乡，那里不仅诞生了歌剧，而且有着歌剧创作与演出的悠久传统。

18 世纪末叶至 19 世纪初叶，正值浪漫时代初始之时，歌剧大师威尔第到来了。他从 26 岁开始创作，直到 80 岁时写出最后一部作品，他一生创作的 26 部歌剧贯穿了整个 19 世纪。威尔第是浪漫时代歌剧的一代宗师，是为歌剧而生的音乐巨人。

他的早期歌剧《纳布科》演出大获成功。歌剧鼓舞了意大利人民反抗奥地利的独立斗争。第三幕犹太人在幼发拉底河畔的合唱《飞吧，思想，乘着金色的翅膀》，在 1848 年革命时期成为广为传唱的爱国歌曲。歌剧首演成功时，人们高呼"威尔第万岁"，实际上这是在用谐音呼喊"意大利的自由解放万岁"。

19 世纪 50 年代，威尔第写下著名的三大歌剧：《里戈莱托》《游吟诗人》和《茶花女》。在这三部歌剧中，作曲家以浪漫主义视角突出了强烈的戏剧性冲突，着意刻画了现实生活中的普通人形象。

在《茶花女》中，遭受社会偏见侮辱与打击的薇奥莱塔对自由和幸福有着真诚渴望。歌剧音乐充满了对人物心理的戏剧性刻画。第一幕，男主角阿尔弗雷多和女主人公薇奥莱塔举杯高歌，唱出了闻名遐迩的二重唱《祝酒歌》："让我们高举起欢乐的酒杯，杯中的美酒使人心醉。这样欢乐的时刻虽然美好，但诚挚的爱情更宝贵。"

威尔第晚年又有三部传世名作问世。其中歌剧《阿依达》是为 1871 年苏伊士大

运河落成典礼而作的。这是一部以古埃及为背景、以爱情与为国效忠之间的矛盾为主题的作品。歌剧中勇士拉达梅斯的咏叹调《圣洁的阿依达》和阿依达的咏叹调《胜利归来》等都是脍炙人口的唱段。《阿依达》宏大华丽的场面和动人的异国情调，深深吸引了观众。首演场上，威尔第谢幕竟达 32 次之多。

9. 普契尼

在浪漫主义时代，意大利还有一位歌剧大师登台亮相。他就是普契尼。

普契尼的歌剧不追求题材的永恒性与史诗性，往往关注现实社会中底层人物的命运与生活。他的歌剧主角不是高大完美的英雄人物，却让弱势小人物登上舞台；他的歌剧音乐不是真实的生活音响的复制，而是吸取了浪漫主义大歌剧的优点，重于人的心理与情感的刻画以及强化音乐对戏剧性的表达。因此，普契尼的歌剧常能打动世人，催人下泪。

普契尼 18 岁时看了威尔第的《阿依达》，决心终身从事歌剧创作。在歌剧《艺术家的生涯》中，出现的是 19 世纪中叶巴黎艺术家的爱情与生活。在歌剧《托斯卡》和《蝴蝶夫人》中，普契尼刻画了恋爱中女性的心理与悲剧结局。

《蝴蝶夫人》是普契尼一部著名的抒情悲剧。剧情以日本为背景，叙述女主人公巧巧桑与美国军官平克尔顿结婚后空守闺房，忠贞不渝，等来的却是背弃，巧巧桑以自杀了结尘缘。歌剧着力刻画了女主人公的心理活动。巧巧桑的咏叹调《晴朗的一天》是普契尼歌剧中最受欢迎的作品，也是歌剧选曲中的女高音经典曲目。巧巧桑的这段极其动人的咏叹调，撼人心魄。歌中唱道："晴朗的一天，在那遥远的海面，我们看见了一缕黑烟，有一艘军舰出现……"

普契尼晚年以东方传说为题材创作了著名歌剧《图兰朵》。和《蝴蝶夫人》一样，作曲家在音乐中使用了东方风格的音调。歌剧以中国民歌《茉莉花》为主题旋律，显示出别致的抒情意境。

《图兰朵》讲的是中国元朝公主图兰朵为报祖先被掳之仇，下令如果有男人猜出她的三个谜语，她会下嫁；如果猜错，便要处死。三年下来，已有多人丧生。流亡中国的鞑靼王子卡拉夫与父亲、侍女柳儿在北京重逢。他被图兰朵的美貌吸引，答对了所有问题。但图兰朵不愿嫁给卡拉夫王子。于是，王子出了一道谜题，只要公主天亮前得知他的名字，他不但不娶公主，还愿被处死。公主捉到王子的父亲和柳儿，严刑逼供。柳儿至死保守秘密。天亮时，公主尚未知道王子之名，而王子也融化了她冷漠的心。王子遂把真名告诉公主。公主公告天下，嫁给王子。王子名字叫作"爱"。

歌剧《图兰朵》中最著名的唱段要数《今夜无人入眠》。歌剧中，宫廷传图兰朵公主令：今夜北京城内所有人不得入睡，如果天亮前仍然猜不出王子之名，全城人都要处死。王子等候黎明到来，期望着胜利，唱起了《今夜无人入眠》。

10. 比才

法国有着悠久的歌剧创作传统。当吕里、拉摩、卢梭等先辈歌剧大师的身影远去之后，艺术之都巴黎的舞台上拉开了新的帷幕。在浪漫主义纪元里，法国歌剧的天空群星璀璨。

在法国歌剧历史上，一部叫作《卡门》的歌剧是一座里程碑。这部作品以生活在社会底层的吉普赛人的生活与爱情为主题。悲剧中激烈的戏剧性冲突，人物的鲜明个性刻画，以及富于抒情风采的动听唱段和精彩的管弦乐队段落，使《卡门》成为19世纪欧洲歌剧舞台上的一束阳光，也成为这部歌剧作者的唯一一部代表之作。

作曲家比才只活了37岁。他一生写过多部作品，但只有歌剧《卡门》闻名于世。《卡门》首演后三个月，比才因病去世，但《卡门》成为他身后享有国际声誉的不朽杰作。德国哲学家尼采观看《卡门》达36次之多，并把自己对于瓦格纳的崇拜转移到了比才上。他说："有了《卡门》，我们可以向瓦格纳理想的迷雾告别了。"

四幕歌剧《卡门》塑造了一个美丽而倔强的吉卜赛姑娘、烟厂女工卡门。卡门使军人唐·豪塞堕入情网。他因放走与女工打架的卡门而被捕入狱。出狱后，他加入了卡门所在的走私犯行列。后来，卡门又爱上斗牛士埃斯卡米里奥。在卡门为斗牛士胜利而欢呼时，她死在了唐·豪塞的剑下。歌剧以女工、农民出身的士兵和群众为主人公，这在当时是罕见的、可贵的。

歌剧序曲概括了歌剧中的主要旋律，以对比的音乐形象引人入胜。这首序曲也是在经常单独音乐会上演奏的曲目。

《卡门》第三幕中的《斗牛士之歌》，是埃斯卡米里奥为感谢欢迎和崇拜他的民众而唱的一首歌。歌曲节奏有力，曲调雄壮，塑造了这位斗牛士的英武形象。

比才的歌剧《卡门》作为19世纪法国歌剧创作的最高成就，让比才与歌剧舞台上的音乐巨人瓦格纳、威尔第、普契尼等人比肩，以歌剧的经典之作，为浪漫乐派的绚烂苍穹画出一道美丽而不朽的彩虹。

11. 施特劳斯家族

每当新的一年到来之时，全世界都在聆听维也纳金色大厅中的新年音乐会。这场音乐会的"重头戏"，几乎全被施特劳斯音乐家族的作品包揽。

维也纳是奥地利首都，又是闻名遐迩的"音乐之都"。几百年来，维也纳经历了灿烂的音乐岁月：有以海顿、莫扎特、贝多芬为代表的古典主义音乐时代，也有浪漫主义音乐大师开创的黄金时刻。在浪漫乐派的艺术盛世，一个影响巨大的音乐流派在维也纳崛起，那就是维也纳圆舞曲和它的创造者们所代表的流派。

在一年一度的维也纳新年音乐会上，场场必演的一首圆舞曲，叫作《蓝色多瑙河》；场场结束时合着观众掌声演奏的一首乐曲，叫作《拉德茨基进行曲》。这两首乐

曲都是维也纳金色圆舞曲时代的奠基人——施特劳斯父子的作品。

《蓝色多瑙河》是一首典型的圆舞曲风格的管弦乐作品。音乐华丽明快，通俗易懂。乐曲由序奏、五首小圆舞曲和尾声组成。序奏开始，小提琴奏出徐缓震音，如黎明时平静的多瑙河水微波荡漾，圆号奏出一个极为简洁却让人们记忆深刻的音调，这就是《蓝色多瑙河》的音乐主题。接下来的第一圆舞曲轻快明朗，第二圆舞曲起伏跳跃、朝气蓬勃，第三圆舞曲透露出了典雅高贵的气质，第四圆舞曲节奏自由、旋律醉人，第五圆舞曲起伏的旋律使人联想到多瑙河上的清波。最后，全曲在节日狂欢的气氛中结束。

1866 年，奥地利在普奥战争中失败，维也纳陷入消沉之中，于是小约翰·施特劳斯根据卡尔·贝克的诗作《蓝色多瑙河》的意境写成这部作品。这首圆舞曲优美动人，振奋人心，是小约翰·施特劳斯所作 170 首圆舞曲中最具代表性的一首，被誉为奥地利的"第二国歌"。

圆舞曲是源自德奥的一种民间舞曲。四三节拍是圆舞曲的鲜明特点。在欧洲浪漫主义文化鼎盛之时，"音乐之都"维也纳不仅将民间的圆舞曲形式带到都市之中，并且由施特劳斯家族、兰纳等音乐家以高度艺术化手法，把这一舞曲体裁定型为音乐创作的重要形式。

当时，老约翰·施特劳斯写有不少圆舞曲的传世佳作，人们誉之为"圆舞曲之父"。老约翰·施特劳斯正是维也纳新年音乐会上那首压轴之作《拉德茨基进行曲》的作者。在他的那个天才儿子小约翰·施特劳斯诞生的那一年，1825 年，老约翰·施特劳斯自组乐队并开始创作圆舞曲。他一生写了近 300 首作品，其中圆舞曲有 152 首。

那时，一位叫兰纳的作曲家也在与老约翰·施特劳斯合作。作为维也纳圆舞曲的奠基人之一，兰纳一生创作了 112 首圆舞曲。在维也纳新年音乐会上，他那首优美的《美泉宫的人们圆舞曲》常给人们留下深刻印象。这首由 5 段小圆舞曲组成的作品，是兰纳的代表作，也是他最后的作品。因此，有人称之为"兰纳的《天鹅之歌》"。

老约翰·施特劳斯被称作"圆舞曲之父"。小约翰·施特劳斯后来居上，挑战了自己的父辈。他自幼在音乐中耳濡目染，又子承父业终生写作圆舞曲。

他挑战父亲，写有 800 多首作品，其中的 170 多首圆舞曲成为维也纳乐坛上光彩照人的杰作。他挑战父亲，18 岁时竟经法院诉讼，胜诉其父而专门建立了一支由 15 位同龄人组成的乐队。更主要的挑战是，小约翰·施特劳斯在继承父亲音乐传统的基础上，将维也纳圆舞曲提升到具有世界声誉的高度艺术水准，开创了一个新的圆舞曲时代。因此，他被誉为"圆舞曲之王"。

小约翰·施特劳斯 6 岁时写作第一首圆舞曲《最初的思考》。当他 19 岁独立登上乐坛时，编为第 1 号的《寓意短诗圆舞曲》在"再来一次"的欢呼声中，竟演奏了 19

遍。第二天，维也纳报纸写道："好好休息吧，兰纳。晚上好，老约翰·施特劳斯。早上好，年轻的施特劳斯。"

小约翰·施特劳斯留下了一批迄今仍流行于世界的维也纳圆舞曲杰作。《维也纳森林的故事圆舞曲》是继圆舞曲《蓝色多瑙河》之后又一部杰作。

维也纳郊区有一片美丽的森林，许多艺术家经常光顾。森林美景常常激起他们的灵感。一部叫作《翠堤春晓》的电影生动描写了小约翰·施特劳斯获取《维也纳森林的故事圆舞曲》创作灵感的经过。

这首圆舞曲也由序奏、五首小圆舞曲和尾声构成。这是维也纳圆舞曲的典型形式。长长序奏描绘了森林的动人风景以及牧人角笛和晨钟声响。奥地利民间乐器齐特尔琴拨奏出这首圆舞曲中的主要旋律，更增添浓厚的民族色彩。

1883 年，小约翰·施特劳斯年近六旬，但他依然充满活力。据说，一个晚上他在钢琴上即兴创作了一首散发着青春气息的《春之声圆舞曲》。此曲曾填词成为由花腔女高音演唱的歌曲。作为一首圆舞曲，它没有典型的维也纳圆舞曲结构，节奏自由，旋律生动，充满了变化。高雅的乐曲生动描绘了冰雪消融、一派生机的大自然春色。

小约翰·施特劳斯在担任宫廷舞会乐长时，曾创作过两首以"皇帝"为题材的圆舞曲。1889 年创作的《皇帝圆舞曲》，采用了维也纳圆舞曲形式，由序奏、四首小圆舞曲和尾声构成。整首乐曲端庄严肃、富丽堂皇。

除圆舞曲外，小约翰·施特劳斯还写有波尔卡舞曲、进行曲、玛祖卡等各类形式的舞曲，且不乏传世佳作。

波尔卡起源于捷克民间舞蹈，活泼欢快，轻盈优美。小约翰·施特劳斯写有波尔卡一百多首，数量仅次于圆舞曲。有着生动标题的《闲聊波尔卡》《安娜波尔卡》《拨弦波尔卡》《电闪雷鸣波尔卡》等作品，流传甚广，颇受欢迎。

《拨弦波尔卡》由乐队弦乐器部分演奏，所有提琴不用弓子拉奏，而采用手指拨奏，发出新奇而美妙的音响。这首由小约翰和约瑟夫·施特劳斯兄弟共同创作的乐曲，首演时引起轰动。

小约翰·施特劳斯还写过 16 部轻歌剧。轻歌剧属通俗音乐范畴，不在大歌剧院上演。但他的轻歌剧《蝙蝠》却以不凡的艺术造诣打破陈规，堂皇进入大歌剧院，百多年来成为一流歌剧院的保留剧目。

在施特劳斯家族中，小约翰·施特劳斯是长兄，他的弟弟约瑟夫和爱德华也是作曲家。他们以创作波尔卡舞曲为主，写有 300 余首作品，至今广为流传。

施特劳斯家族两代人共同创造了维也纳圆舞曲的金色时代。

12. 苏佩

在维也纳，在施特劳斯家族身后，一批批圆舞曲作家，推动了一个璀璨的"银色

圆舞曲"时代的到来。

与小约翰·施特劳斯同在维也纳乐坛上展露才情的苏佩，他以 30 余部轻歌剧以及维也纳圆舞曲之作，享誉音乐之都。苏佩创作的《轻骑兵序曲》和《诗人与农夫序曲》，依然可见轻快明悦的维也纳风采。

1886 年，苏佩创作了一部描写骑兵战斗生活和爱情的轻歌剧《轻骑兵》。《轻骑兵序曲》旋律流畅动听，形象生动逼真，描绘了骑兵从出发到驰骋战场的情景。尾声中，长号和小号递次加入，表现了轻骑兵一往无前的气概。这首序曲也成为闻名世界的管弦乐曲。

13. 雷哈尔

早在 20 世纪中叶，中国都市就流行一首动听的圆舞曲，叫作《风流寡妇》。这是匈牙利作曲家雷哈尔一部同名轻歌剧中的插曲。1905 年，这部轻歌剧在维也纳问世，轰动了音乐之都，并很快风靡世界。

雷哈尔写有轻歌剧和维也纳圆舞曲。作为维也纳圆舞曲"银色时代"的中坚人物，他成为施特劳斯家族的后继者。

《风流寡妇》讲的是亿万富翁的遗孀汉娜继承了全部财产，成为左右国家经济命脉的关键人物。若她再嫁异国，则意味财产流失。公国竭力促成了英俊的近卫骑士与汉娜的婚姻，保护了公国财产。《风流寡妇》以优美的舞蹈、动人的圆舞曲讲述了这个故事，这部作品在世界各国演出超过 25 万次，家喻户晓。作曲家还将剧中几个精彩唱段改编为管弦乐曲，如《风流寡妇圆舞曲》，流传甚广，风靡世界。

14. 奥芬巴赫

与施特劳斯家族同时代，在法国也流行着优美动人、通俗易懂的轻歌剧，其代表人物是作曲家奥芬巴赫。

奥芬巴赫的轻歌剧曾雄霸巴黎乐坛，也曾在维也纳上演。他的代表作轻歌剧《地狱中的奥菲欧》《美丽的海伦》以及浪漫歌剧《霍夫曼的故事》等享誉世界。

出自轻歌剧《地狱中的奥菲欧》的著名《加洛普舞曲》，也就是《康康舞》，轻快明朗，喜悦欢快，是一首美妙的令人陶醉的浪漫乐曲。

15. 柴可夫斯基

在浪漫主义音乐时代，苦难的俄罗斯出现了一位世界级的音乐大师，他就是中国人很熟悉的柴可夫斯基，我们曾昵称他为"老柴"。

"老柴"肖像的表情总是忧郁的，仿佛深秋沉闷的色调涂抹在他的颜面上。这种色调也出现在他的音乐中。他最后一部交响曲的标题，叫作"悲怆"。作为创作的终结，这部作品为他的音乐和他的生涯奠定了一个基调，那就是悲情的音乐，悲剧的咏者……

1877 年初，俄罗斯文豪列夫·托尔斯泰在莫斯科音乐学院聆听了柴可夫斯基的

D 大调《弦乐四重奏》。当听到第二乐章"如歌的行板"时，他感动得流下了眼泪，他说："我已接触到苦难人民的灵魂的深处。""如歌的行板"的创作灵感来自一位泥水匠哼唱的一首俄罗斯民歌。古人有"高山流水遇知音"的传说，托尔斯泰不愧为柴可夫斯基的知音。他们的共鸣点，在于他们都沉痛地思考着俄罗斯母亲的苦难与悲情。

柴可夫斯基生活在一个充满矛盾的时代。一方面进步的社会民主思潮高涨，另一方面沙皇统治重压着俄罗斯。在这压抑的时代，柴可夫斯基诞生在一个殷实的中等贵族家庭。他师从母亲学习钢琴，接触古典音乐作品。那时，他头脑中的音乐常使他无法入眠。敏感和脆弱使柴可夫斯基从小就种下了悲歌的种子。后来，他迁居圣彼得堡，进入音乐学院学习作曲。毕业时，一位有远见的评论家说："你的才能在当代俄国是最伟大的。"毕业之后，柴可夫斯基相继创作了芭蕾舞剧《天鹅湖》《睡美人》和《胡桃夹子》，把舞剧音乐提高到了交响音乐的水平。

他的舞剧音乐和剧情、舞蹈融为一体，通过交响性的展开和对人物性格的刻画，加深了作品的戏剧性。在《天鹅湖》中，作曲家以具有浪漫色彩的抒情笔触，表现了诗一般的意境，刻画了主人公优美纯洁的性格和忠贞不渝的爱情，并以戏剧性的力量描绘了敌对势力的冲突。百余年来，柴可夫斯基的《天鹅湖》，已经成为芭蕾舞剧音乐的经典杰作。

1812 年，莫斯科大教堂毁于拿破仑战火。教堂重建竣工筹备盛典，柴可夫斯基应邀创作了一首大型乐曲。乐谱标有"庄严序曲"的字样。这部作品于 1882 年 8 月 20 日首次演出，组织了庞大乐队。曲终时，响起大教堂钟楼的群钟声和广场上庆典的礼炮声，声响与音乐融为一体，蔚为壮观。这就是柴可夫斯基的《1812 年序曲》。

这部表现了俄罗斯人民反抗拿破仑侵略战争的爱国主义题材作品，以单乐章形式的序曲体裁创作。乐曲富于戏剧性，让人仿佛置身于硝烟弥漫的战场。战斗中出现法国国歌《马赛曲》旋律，象征入侵俄国的拿破仑军队。俄罗斯风格的悠长而明朗的旋律，表现了俄罗斯人民对祖国的深厚感情。在乐曲发展中，法军主题渐渐软弱无力。乐曲结尾呈现凯旋的高潮。此刻，广场人群欢腾，教堂钟声齐鸣，在英武骑兵的主题背景中，出现沙俄帝国国歌音调。在苏联时代，这一主题曾改用格林卡的《光荣颂》。苏联解体以后又复原状。在宏大的欢庆声中，全曲结束。

《1812 年序曲》以辉煌灿烂的音响色彩、爱国主义题材和通俗易懂的标题性，成为柴可夫斯基的一部交响杰作。高尔基聆听这部作品后说："这是深刻的人民性音乐，它把你高举于时代之上。"

柴可夫斯基的《第一钢琴协奏曲》不仅是欣赏古典音乐的第一级台阶，也是钢琴家的必弹曲目。当年，他将这首作品拿给他的老师、莫斯科音乐学院院长鲁宾斯坦过目，鲁宾斯坦予以否定并要求修改，但柴可夫斯基拒绝改动任何一个音符，后来的事

实证明了这是一部杰作。降 b 小调《第一钢琴协奏曲》旋律蕴含俄罗斯风范，钢琴技法华丽多彩，管弦色彩绚丽辉煌，百余年来魅力不减。协奏曲第一乐章是全曲最为著名的乐章。四支圆号引子开始之后，展现出了悠扬雄壮的主题。这个激动人心的主题是整部协奏曲辉煌的亮点，广为听众熟知。

柴可夫斯基的音乐充溢着浪漫情调，但他的爱情与婚姻却是悲剧。他迷恋过一位歌唱家，却未成功。失恋后他再也不谈情爱。当他的学生米柳科娃向他示爱时，他茫然成婚，却又陷入深深的痛苦之中。最终他离婚了。此刻，一位女人走进了他的生活。

13 个年头，柴可夫斯基与一位巨富遗孀演绎了一段被称为"蓝色的爱"的浪漫悲剧。他们借助书信谈论音乐和人生，却从未谋面。梅克夫人资助了这位清苦而有才华的音乐家，音乐家心中拥有了一份珍贵的情感财富。这样奇异的"蓝色的爱"，催生出了音乐杰作《第四交响曲》，这部交响曲被作曲家称为"我们的交响曲"。

"人与命运"的哲学命题决定了《第四交响曲》发展的方向与进程。这部作品极其细微地刻画了柴可夫斯基复杂的内心世界，揭示了丰富的情感，表现了俄罗斯知识分子的探索和追求，成为当时社会思想的一个反映。

柴可夫斯基创作了宏伟的交响大作，同时他也写了许多脍炙人口的小品，如钢琴套曲《四季》。1875 年，圣彼得堡一家杂志约他每月写一首与月份相关的钢琴曲。这十二首乐曲就以《四季》为名出版。《四季》中的乐曲都是具有民歌风格的淳朴清新的俄罗斯小曲。

作为浪漫主义音乐大师，柴可夫斯基的作品以优美的旋律揭示出了人的丰富的情感世界，使悲哀更悲哀，忧郁更忧郁，明快更明快，喜悦更喜悦。那旋律线条，犹如从人的内心深处流露出的丝丝缕缕色彩，细腻地编织出情感的每一细节，引人共鸣。尽管他的音符带有低沉与压抑的消极色彩，但却于哀情中透射出动人美感。这是柴可夫斯基音乐的特征与不朽之处。他主张："任何艺术的第一个条件，就是美。"

一个多世纪过去了。柴可夫斯基的音乐成为浪漫主义音乐天空中的绚丽彩虹，柴可夫斯基也成为世界认同的抒情大师和旋律大师。他不但是民族的、浪漫的，更是世界的、永恒的……

在漫长的西方音乐长河中，浪漫乐派所激荡起来的波涛和涟漪最为灿烂和悠远。它不仅承接着古典主义音乐的美好和精纯，而且开创了一个与人的情感和心灵、与艺术的神圣和美丽相通无隙的至高境界。

在西方音乐的诸多派别里，唯浪漫乐派最能引起人们的由衷喜爱和深切共鸣。这些艺术经典的不朽不仅在于作品本身，还在于世世代代人们对于艺术瑰宝经久不衰的向往和投入。

民族乐派

与浪漫乐派同一时段，另一个乐派正在崛起。这个乐派可以在时间上归作浪漫主义，但其音乐风格和影响力则为一个独立艺术流派。

在 19 世纪浪漫主义的艺术氛围中，欧洲各国音乐家开创了民族乐派。这个以弘扬民族文化为己任的艺术流派，特色鲜明，并创造了许多不朽音乐名作，在音乐历史上有重大贡献。

1. 格林卡

对于俄罗斯民族乐派所处的时代背景，柴可夫斯基概括为 19 世纪的俄罗斯"处在最黑暗的时刻"。

十二月党人的革命，唤醒了一代俄罗斯人的民主意识，也汇成了艺术上的民族与民主的思潮。

此刻，俄罗斯民族乐派的第一位代表人物格林卡赫然登场。

格林卡生活在农村，自幼熟悉和喜爱民歌。他到过欧洲各国，接受过德国和意大利的正统音乐教育，但是他的全部作品都以俄罗斯音乐语言写成。

格林卡是俄罗斯民族歌剧的奠基人。他的歌剧《鲁斯兰与柳德米拉》以普希金的同名叙事诗为剧本创作，音乐充满民族风采。歌剧剧情是：公主柳德米拉在与武士鲁斯兰举行婚礼时，被魔法师劫走。鲁斯兰历尽重重险阻，借助神剑，战胜了凶恶的魔法师，救出了柳德米拉。善良战胜邪恶，歌剧贯穿着勇敢、自信、乐观的精神。

格林卡另一部歌剧《伊凡·苏萨宁》，表现了俄罗斯人民抵御外侮的爱国主义事迹。为祖国英勇献身的伊凡·苏萨宁成为作曲家讴歌的民族英雄。歌剧中的大合唱《光荣颂》恢宏壮阔，犹如一座巨人塑像，矗立在人们心中。在俄罗斯重大活动中，在红场盛大庆典中，常能听到《光荣颂》的主旋律。

格林卡和诗人普希金是真挚的朋友。他们在歌剧《鲁斯兰与柳德米拉》中合作。此外，作曲家还为诗人作品谱写过许多优美隽永的艺术歌曲。评论家说："普希金和格林卡都创造了新的俄罗斯语言，一个是在诗里，另一个是在音乐里。"

格林卡的管弦作品大多以俄罗斯民间音乐为素材进行交响性的展开。他的《卡玛林斯卡亚幻想曲》是民族交响音乐的典范之作。柴可夫斯基说这部作品"如橡树种子一样，孕育了整个俄罗斯交响音乐"。

格林卡的音乐创作成为俄罗斯民族音乐发展的"沃土"。他说过一句名言："创造音乐的是人民，作曲家不过把它们记录下来而已。"

2. 穆索尔斯基

继格林卡之后，19 世纪中叶的俄罗斯出现了一个由五位年轻音乐家组成的音乐家

群体。他们志趣一致，艺术观念相同，并创作了众多充满俄罗斯风格的音乐名作。这就是名垂后世的"强力集团"。

强力集团音乐家中有巴拉基列夫、居伊、穆索尔斯基、鲍罗丁和里姆斯基·柯萨科夫。其中，穆索尔斯基最具国际声誉。

穆索尔斯基的音乐创作涉及歌剧、声乐、钢琴以及交响音乐等领域。他摒弃了艺术上的贵族化倾向，写出许多平民化的作品。他的两部歌剧《鲍里斯·戈都诺夫》和《霍万斯基之乱》，真正的主角是用合唱来代表的平民大众。

穆索尔斯基的器乐代表作有交响诗《荒山之夜》以及标题钢琴套曲《图画展览会》等。

传说，在基辅附近的特里格拉夫山上，每年的女巫安息日都会有妖魔出现。穆索尔斯基的管弦乐曲《荒山之夜》，表现的不仅是精灵魔怪的嬉戏宴乐，还深刻隐喻了光明战胜黑暗的思想。这部作品发挥了管弦乐器特点，体现了交响配器的丰富音色。

《图画展览会》原是穆索尔斯基创作的钢琴套曲。灵感来自圣彼得堡美术学校举办的哈尔德曼绘画展览。钢琴组曲由与图画相关的十首作品组成：《侏儒》《古堡》《杜伊勒里宫的花园》《牛车》《鸟雏的舞蹈》《两个犹太人——胖子和瘦子》《里莫日的集市》《墓穴》《鸡脚上的小屋》《基辅大门》；中间穿插一个叫作"漫步"的音乐主题，间隔各曲也贯穿全作。这部作品表现了穆索尔斯基在音乐上独有的创造性，深刻影响了后来的法国印象派。法国印象派作曲家拉威尔将这部钢琴套曲改编为管弦乐曲，成为一部交响名作。

3. 斯美塔那

离开俄罗斯，我们来到了一条美丽的大河边。

这条大河叫作伏尔塔瓦，是捷克的母亲河。它孕育了一批音乐大师，他们倾心歌颂母亲河伏尔塔瓦河。

一位叫作斯美塔那的捷克音乐家创作了一部标题为《伏尔塔瓦河》的管弦乐曲，包纳在他晚年写就的一部交响诗《我的祖国》中。

这首乐曲意境美妙：开头，木管乐器奏出流动音型，描绘了黎明时分伏尔塔瓦河的潺潺流水。小提琴清脆的拨弦和竖琴晶莹的泛音，如浪花飞溅，银辉闪烁。接着，弦乐器奏出一支宽广的抒情旋律，似迷人的歌唱，又像史诗的颂咏。随着河水的奔流，一个村庄出现了。村中举办的农民婚礼上，人们跳起了波尔卡舞曲。舞曲声远，河水奔流，月光下水仙女唱歌嬉戏。穿过峡谷，伏尔塔瓦激流冲击峭壁，发出雷鸣般的声响。当她流过捷克首都布拉格时，河面渐宽，最终伏尔塔瓦河波涛滚滚流向天际，流向远方……

捷克的春天是美丽的。每年，捷克首都布拉格都要举行布拉格之春音乐节，并在斯美塔那逝世的那一天 5 月 12 日开幕。那一天，一定要演奏斯美塔那的代表作——交响诗《我的祖国》的全曲。

创作《我的祖国》时，斯美塔那已经耳聋。在与病魔的斗争中，他谱写了这部不朽的音乐史诗。这部由六首交响诗组成的巨作，题材取自捷克民族的历史、民间传说以及风俗民情和大自然风光。交响诗的音乐建立在捷克民间旋律的基础上，并以清新的配器色彩和复调写作技巧，成为交响民族化的典范，成为捷克民族交响音乐的开端。

在音乐各领域，斯美塔那都进行了民族化探索。他的著名歌剧《被出卖的新嫁娘》，以捷克文写作台本，剧情是捷克故事，音乐充满了捷克民间色彩。一个多世纪以来，作为捷克民族歌剧的奠基之作，盛演不衰。

这部歌剧描写了农村少女玛申卡与青年叶尼克的真诚爱情。玛申卡父亲欠地主大笔债务，只要把玛申卡嫁给结巴而愚钝的地主儿子瓦舍克就可抵债。玛申卡不愿意。她机智周旋，假装成别人在瓦舍克面前说玛申卡的坏话，让瓦舍克拒绝婚事。又经过与恋人的曲折误会，一对有情人终于幸福结合。

在这部歌剧中，作曲家以丰富的民族音乐语言表现了捷克的风俗民情，细腻刻画了人物性格，使之成为歌剧舞台上的一部杰作。

斯美塔那音乐创作的开创性贡献，是运用古典主义与浪漫主义的国际化语言，改写了捷克民间音乐，使之成为世界的音乐财富。

4. 德沃夏克

与斯美塔那比肩而立的另一位音乐大师是德沃夏克。在世界博览会的开幕式上，总会奏响一首标志性乐曲。它庄重雄阔，鼓舞人心。其实，这首乐曲不是专为世博会创作的，而是遴选自古典音乐名曲。1928 年，国际展览局成立，各国代表一致通过，选用捷克作曲家德沃夏克《第九交响乐》的第四乐章开始的乐段作为国际展览局会歌。

这是德沃夏克客居美国时创作的蜚声世界的名作，也是德沃夏克的代表作。这部交响乐标题为"自新世界"。在 19 世纪末叶，"新世界"是指北美洲。一个"自"字，表明这是作曲家身在异乡倾诉乡情之作。正因为这部交响乐表达了飘翔于洲际的乐思，所以被择为会歌，取其四海五洲皆故乡的内蕴。

德沃夏克称自己是一位"普通的捷克音乐家"。他是一位屠夫的儿子，自幼就有不凡的音乐才能。从 12 岁起，他接受了专业音乐教育。他的早期作品深受贝多芬影响，但他一直探寻着捷克民族的音乐风格。他曾任教于布拉格音乐学院，1892 年应邀赴任纽约国家音乐学院院长。

德沃夏克的创作涉及音乐领域所有体裁。除交响乐外，他写过歌剧，代表作是

《水仙女》。他写过交响诗，知名之作有《水妖》《金纺车》等。他写过协奏曲，传世之作是 b 小调《大提琴协奏曲》。他写过声乐作品，《摩拉维亚二重唱》引起了勃拉姆斯赞誉："毫无疑问，他是一个卓越的天才。"他还写过钢琴曲及室内乐作品。

歌剧《水仙女》是一部抒情童话歌剧。歌剧故事和童话《美人鱼》相仿，讲述了湖中水仙女鲁莎卡爱上年轻王子的曲折故事。其中《月亮颂》那绮丽的歌声，如银色月光下闪烁的水珠，融化在蓝色湖面上涌动的柔美涟漪中，缠绵悱恻的气息弥漫天地。一曲终了，四下静寂，有"此时无声胜有声"的绝妙意境。

1892 年 9 月，德沃夏克来到纽约，踏上了令人神往的新世界。旅美期间，他创作了一生中最著名的作品 b 小调《大提琴协奏曲》和《自新世界交响曲》。

在协奏曲体裁中，大提琴作品并不多见。这部大提琴协奏曲的传世经典，融进了作曲家的生活体验。音乐中有他的理想信念，有他的乐观精神，有他对于祖国的眷恋，也有他对病故父亲及初恋情人的思念。复杂的情感交织一起，使这部作品凝聚了深厚的情感，体现出深刻的思想，使音乐能有宏大的交响性发展。

《自新世界交响曲》是德沃夏克"心灵深处"的产物，是一个捷克人以自己视角感悟新世界的音乐写真。其中第二乐章那段由英国管奏出的抒情主题，被人们冠以"思乡曲"填词咏唱，广泛流传，成为催人泪下的不朽旋律。据说这是作曲家偶然听到一位黑人女子的吟唱而激发出来的灵感。

这部在美国创作的交响曲，美国人说这是美国的交响曲，捷克人则说是"真正的捷克音乐"。作曲家自己明确表示，"我的笔锋始终没有离开波西米亚"。其实，德沃夏克是用交响音乐抒发了人类的共同情感，使这部交响曲超越了"地理的和人种的局限"，成为"伟大而长存的作品"。

德沃夏克的音乐旋律优美，自然流畅，平易近人。他挖掘了民族音乐的宝藏，将民族文化中的优秀财富展现在世人面前。因此，德沃夏克的作品从斯拉夫的民族性，走向更广阔的音乐上的"新世界"。这个新世界就是他继承与发扬 19 世纪浪漫主义艺术精神而产生的超越民族、走向国际的艺术生命力。

5. 格里格

几个世纪以来，北欧多国一直处于异族进犯与掌控之下。压抑的政治气候更使民族艺术鲜明表达出民族个性。在北欧诸国，从 19 世纪中叶到 20 世纪初叶，就出现了挪威的格里格和芬兰的西贝柳斯等音乐大师。

格里格早年接受过德国浪漫主义音乐的熏陶。回国后，与挪威民族音乐家诺德拉克相识。诺德拉克启蒙了格里格的民族音乐意识。正如格里格所说，他们一起"发誓要反对被一些德国娇溺了的斯堪的纳维亚音乐，并开创新的道路"。

格里格恪守挪威民族风格进行创作。他没有写过歌剧，也没有涉猎交响乐等大型

音乐体裁。格里格只写过一些小型音乐作品，但其中不乏传世名作。

格里格曾以美妙的音响描画了日出景象。清澈的管弦色彩刻画了朝日初升、大海光影变幻的奇绝气象。这是格里格为易卜生剧作《培尔·金特》所作的一段配乐，是乐坛上的不朽精品。

《培尔·金特》以挪威民间传说为题材，具有讽刺意义。内容是游手好闲、自私放荡的农家子弟培尔·金特爱上了美丽的姑娘索尔维格。但他却离家出走，浪迹山野，与山魔之女相恋。乡里钟声惊醒他的迷梦，使他脱离魔窟，回到家中。他见到了濒临死亡的母亲，但仍不愿浪子回头。母亲死后，培尔·金特又离家出走，经历了种种离奇冒险。最后，他的一切幻想都破灭了，才回故乡。他所爱的姑娘索尔维格，仍然在忠贞地等着他。最后，他在她的怀里死去。培尔·金特这个人物有"挪威浮士德"之称。《培尔·金特》上演之后，引起轰动，自此奠定易卜生在戏剧上的地位。格里格的这部戏剧配乐 23 段被改编为两部组曲，赢得世界声誉，成为格里格的代表作。

《培尔·金特》第二组曲第四乐章是优美动听的《索尔维格之歌》。这是原剧第四幕中索尔维格在茅屋纺纱时唱出的歌。歌中唱道："冬天已过去，春天不再回来，夏天也将消逝，一年年的等待，但我始终深信，你一定能回来。"曲调真挚亲切，气氛宁静恬美，整套组曲以《索尔维格之歌》结束，使音乐归于美好的理想境界。

格里格的另一部代表作是他唯一一部钢琴协奏曲：a 小调《钢琴协奏曲》。这部作品没有激情昂扬的力度，却有优美的抒情性。与格里格交响音乐的柔和风格一脉相承，这部协奏曲连同他的其他作品，鲜明确立了他纤巧清丽的抒情性音乐风格。

19 世纪末，有人评论说："格里格从来不是伟大的或者英雄式的，他没有悲壮的作品。"格里格自己也说："巴赫和贝多芬都在高处建立了殿堂，而我则想为人们造几所住房。在这里他们会感到舒适和幸福。换句话说，我记下了祖国的民间音乐。"

6. 西贝柳斯

北欧的芬兰有"千湖之国"之称，几个世纪以来，芬兰一直处于外族的侵略和压迫之下。残酷的专制统治激起了爱国民族运动的热潮。

1899 年，一位音乐家写了一首交响诗，但无法上演。直到 18 年后才以本来题目"芬兰颂"奏响。这部作品成为他在世纪之交写出的代表作，也成为让世界了解芬兰的一个窗口。这位作曲家就是芬兰音乐大师西贝柳斯。

1899 年 11 月，芬兰爱国人士举行盛大的募捐演出。在赫尔辛基大剧院里演出了化装剧《历史场景》，由西贝柳斯配乐。该剧的终曲就是《芬兰颂》。"芬兰颂"这个名字招来了占领者沙皇俄国的禁令，演出时改名为"即兴曲"。1917 年 12 月 6 日芬兰宣布独立，这首作品才恢复原名。这首名作向全世界诉说了芬兰这个位于北极圈的小国为生存和独立而进行的殊死斗争。它被誉为"芬兰的第二国歌"。

乐曲在铜管乐低音区揭开序幕，粗犷强烈而沉重。被称为"苦难的动机"，表达出受禁锢人民所蕴藏的反抗力量和对自由的强烈渴望。随后，弦乐做出庄严应答，奏响芬兰人民抗击外侮、争取解放的决心。小号则以固定的同音反复节奏型，向民众发起战斗号召。全曲在赞歌声中辉煌结束。

作为芬兰音乐家，西贝柳斯受过德奥音乐传统的深刻影响。他曾经在柏林和维也纳进修，但他的创作却深情地植根在祖国土壤中。少年时代，故乡的大自然之声是他幼小心灵中第一次响起的音乐。

芬兰有一部伟大的民间史诗《卡勒瓦拉》，这是集芬兰十个世纪以来民间诗歌与神话之大成的巨著，西贝柳斯以此为题材创作了交响组曲。在他以音乐抒写的《卡勒瓦拉》中，交响诗《图奥内拉的天鹅》广为流传。传说，图奥内拉河是一条通往地狱的河流。水流湍急，黑浪汹涌，黄泉路上的天鹅在河面上游弋，唱起哀伤的歌。作曲家驾驭和调动各种乐器在交响诗中做了诗意的描绘与渲染：在河面朦胧的波光中，天鹅若隐若现。当音乐发展到高潮时，波浪激荡，歌声悲切。在大提琴的叹息声中，天鹅抖动着翅膀，向着微弱的幽光，飞逝远去……

如果说帕格尼尼确立了古典小提琴的炫技传统，那么，西贝柳斯的 d 小调《小提琴协奏曲》则是带有现代炫技色彩的小提琴协奏曲。西贝柳斯精通小提琴的演奏技巧。这部作品技巧极高，但在华丽灿烂的技巧背后，却有坚实的内在蕴含。它的音乐充满爱国情怀，细腻含蓄，并开始走出民族风格，探索着融入 20 世纪现代音乐潮流。

在西贝柳斯终生构筑的七部交响曲中，人们听到了芬兰的"田园交响"，听到了芬兰的古老曲调，也听到了音乐中交织着的作曲家对命运、对祖国、对人类的思考。作为一位生活在浪漫主义晚期的民族乐派作曲家，西贝柳斯交响曲的风格既是芬兰民族的，又与欧洲音乐传统紧密相连。他的前两部交响曲展现出纯粹的民族风格，从第三部开始风格渐变，第四部至第七部交响曲虽淡化了民族风格，却仍深植在北欧的气质之中。

西贝柳斯最后一部交响曲只有一个乐章，但却具备了四个乐章交响乐的丰富内涵和全部要素。作曲家称它表现了"生命的欢愉和活力"。这部伟大作品深情表达出对于生命的赞颂，以及生命力量的强大。

一位评论家曾经这样评论西贝柳斯的作品，他说西贝柳斯的音乐"犹如一幅幅描绘芬兰景色与英雄史诗的巨幅油画，深深地激动着人们。好像自然风光以及传奇式的人与事都一一显现在他的曲调鲜明的音乐之中"。

西贝柳斯其人其作的芬兰风韵，表明他已将民族精神融化到了浪漫主义艺术的传统之中，铸就了 19 世纪末 20 世纪初所独有的具有崭新现代气息的民族风格。

现代主义音乐

在浪漫主义晚期，许多音乐大师已跨入了新世纪。20世纪，时代的变迁、工业化进程的到来，以及艺术观念的多元化，使音乐呈现出与古典的浪漫的音乐完全不同的风格。

此刻，音乐旋律正在减弱，不协和音响正在增加，人们的听觉开始有一个适应与接受的过程。

1. 德彪西

如果说，19世纪是音乐上的"浪漫"世纪，那么，20世纪开始了音乐上的"现代"世纪。20世纪初叶，出现了一个现代音乐流派。那是在经历百年浪漫岁月之后，一个在巴黎悄悄形成的新的音乐流派。它如一股清新的风，在欧陆弥漫开来，驱散了世纪末的阴郁与衰颓，以强劲的生命力撞开了新世纪的大门……

在巴黎，一批向传统艺术挑战的艺术家聚集在象征派诗人马拉美家中，形成一个艺术"沙龙"。音乐家德彪西也是常客。沙龙中，他获得新颖的感召与强烈的启迪，尝试将音乐也投入到新的艺术观念中去。

在巴黎，德彪西接受了传统音乐教育。他迷醉古典与浪漫大师的音乐创造。但他却时时显示出桀骜不驯的天性，并对与传统格格不入的音响组合和奇异音色，有着异乎寻常的兴趣。

他的早期作品《春天》在罗马演奏，音乐学院教授贬斥道："应当警惕这种朦胧的印象主义，这是艺术真实性的最危险的敌人。"但德彪西公然宣称："我高兴怎么样就怎么样。"他执着地向着"这种朦胧"走了下去。

他的音乐中不仅有诗，而且常有来自绘画的灵感。在德彪西的"月光"曲中，钢琴奏出的旋律诚然优美，但色彩丰富的和声却显示出他已走向一个新的音乐风格。德彪西的音符飘忽、闪烁、朦胧而有意境，他的乐音能引起视觉联想。因此，人称他为"钢琴画家"。这个"画"，就是对德彪西有着深刻影响的"印象派"绘画。

1892年，德彪西以象征派诗人马拉美的诗作《牧神午后》为题写了同名交响前奏曲。马拉美的诗歌描绘了希腊神话中一个人兽合一的牧神，他带着羊群，在森林里吹着牧笛，跳舞游乐，并幻想在一个倦怠的夏日午后，遇见两个美丽的山林女神。她们洁白如雪、光彩照人。他狂热地拥她们入怀，感觉到一阵冒渎的喜悦，但他遭到拒绝。这是一场幻梦，却又像是真实经历。牧神在亦幻亦真中昏昏沉沉，再坠梦乡，嘴里喃喃自语："再见，女神！"

德彪西的《牧神午后》有着朦胧的美感和斑驳的色彩。他巧妙运用色彩和光线变化，笔触鲜丽地展开一幅"印象"画卷。各种乐器被赋予温柔的、梦幻般的音色，组

合成一片颤动着的音响涟漪。旋律本身及其发展已不重要，和声效果更为突出。音乐在明暗和疏密的对比之中，呈现出丰富的美感和情思，散发着一种梦幻气息。

从此开始，一个绘画流派的名字用以称呼这种别开生面的音乐——"印象派"。《牧神午后》是第一部印象主义的音乐作品，德彪西则为西方古典音乐开了一代新风。

"印象派"音乐作品多以诗、画、文学作品、自然景色为题材，着意于表现人们感性世界中的主观印象，充分展示管弦音响色彩的魅力，营造出空灵幽静、唯美神秘的意境。为追求瞬间万变的感受和印象，德彪西打破传统旋律的线条感，使之在朦朦胧胧中为古典音乐带来一片新天地。

德彪西以《牧神午后》为题写了交响前奏曲，后又以"云""节日""海妖"为题写作了交响音画《夜曲》。接着，他又完成了交响素描《大海》。

德彪西说过这样的话："谁会知道音乐创造的秘密？那海的声音，海空划出的曲线，绿荫深处的拂面清风，小鸟啼啭的歌声，这些无不在我心中形成富丽多变的印象。于是音乐出现了，其本身就自然含有和声。"

德彪西的交响之作常把声乐当作"乐器"使用。同时，他也创作了以人声为主体的歌剧。他的歌剧传世之作是《佩利亚斯与梅丽桑德》。歌剧中，作曲家没有使用夸张的戏剧效果和过分的感情宣泄。他依然尝试让一种印象风格走上舞台。这部歌剧是他花费 10 年时间完成的唯一一部歌剧杰作，它凝聚了德彪西在印象风格上所作的所有的伟大探索。

这部歌剧叙述了国王孙子戈洛在山林中遇见美丽的梅丽桑德，戈洛爱慕她。但她与戈洛的异父兄弟佩利亚斯产生了爱情。戈洛杀死了佩利亚斯。梅丽桑德也受重伤，临死前产下一女。戈洛后悔莫及。经德彪西处理，剧情并不连贯，只以一些象征性情景的延续，描绘了一个梦境世界。

德彪西是"印象派"音乐"第一人"。这个富于生命力的艺术流派对于 19 世纪末叶和 20 世纪初叶的音乐文化有着深远影响。于是，在朦朦胧胧的德彪西身后，法国和欧洲几国，又走来几位很有影响的"印象派"音乐大师。

2. 拉威尔

在法国，拉威尔是"印象派"后继者中的一位享誉世界的音乐大师。早在学生时代，拉威尔就追求新颖的和声色彩，也被学院派视为异端。但他终生以大胆的创新观念，坚定进行对于新音乐风格的探求。

《包列罗舞曲》是拉威尔著名作品。管弦乐曲以简洁音调与固定不变的节奏，在一个巨大的"渐强"的发展中，汇成撼动人心的强烈交响性，成为后世探求不尽的艺术资源。

20 世纪上半叶发端于法国的"印象派"音乐，作为一种艺术风格，它站在浪漫主

义世纪之末，却是新世纪"现代"音乐潮流的"第一波"。在音乐长河的进程中，"印象派"是从浪漫主义步入"现代派"的最后一道"桥梁"。

3. 斯特拉文斯基

20世纪初的巴黎，一位叫作斯特拉文斯基的俄国作曲家和他的《春之祭》芭蕾舞剧轰动了整座城市。

芭蕾舞剧描写了俄罗斯原始部族庆祝春天的祭礼。作为献祭祭品，一位少女舞蹈直到死亡。典雅的剧场发出不雅的喧嚣。评论家竟发出把作者送上断头台的诅咒。

那个1913年的夜晚，艺术家面对带有强烈冲击性的和弦、调性与节奏，目瞪口呆。舞蹈演员穿麻袋片，跳舞节奏要由幕后教练喊出节拍。这是前所未有的一场挑战。有赞同，有仿效，有沉默，更多的是竭力反抗。但这个野蛮的原始风格的舞剧音乐，预示着一种新音乐风格的到来。

时间过去近一个世纪，再聆这部舞剧音乐已经没有当年那种惊世骇俗了。以至在古老东方，在北京的天桥剧场也平静地上演了这部《春之祭》。

俄罗斯作曲家斯特拉文斯基共创作三部芭蕾舞剧：《春之祭》《火鸟》和《彼得卢什卡》。

作为音乐上"原始主义"的代表人物斯特拉文斯基，他出生俄国，在欧美各国从事音乐活动。在他漫长的音乐生涯中，形成了多种现代风格。

早年，斯特拉文斯基曾隐居在瑞士一个静谧的小城市构思一部芭蕾舞剧。在钢琴上，灵感忽至，他写下诙谐音符，刻画了木偶的遭遇。这时，俄罗斯芭蕾艺术大师佳吉列夫来访。听了音乐片断，惊喜发现了音乐中的舞蹈因素。他让作曲家以这个音乐为"核心"创作一部以木偶为主角的芭蕾舞剧。

作曲家笔下的主角是一个人格化的悲剧木偶人，他叫彼得鲁什卡。在这部舞剧中，斯特拉文斯基将音乐与剧情紧密构筑一起，四个场次犹如交响乐四个乐章。舞剧中浸润着俄罗斯民族特征。如第一场中著名的"俄罗斯舞曲"，其旋律由庞大乐队演奏，犹如发自一个巨大的手风琴风箱，旋律中充满了民歌风韵。

接着，斯特拉文斯基转向另一种艺术风格。作曲家尝试在自己的作品中否定浪漫主义以来的音乐传统，恢复18世纪的音乐面貌，甚至恢复巴洛克时代乃至更早的蒙特威尔第、帕勒斯特里那等人的古典风格。

1919年，斯特拉文斯基创作了芭蕾舞剧《普尔西奈拉》，人们在音乐中听到了意大利古典歌剧作曲家佩尔戈莱茜那优美宁静而质朴的旋律。

接着，作曲家又写出一批以古希腊传说为主题的作品，如《阿波罗》《赞美诗交响曲》《普西芬尼》《奥菲欧》等。

即使"复古"，作曲家依然融进了现代色彩，有协和、怪异、尖锐的音响显示出斯

特拉文斯基并不等于就是"古典"。

在斯特拉文斯基晚年，受现代派音乐家威柏恩的启迪，他又写出了"点描"式的"十二音体系"作品，如系列性的《变奏曲》和舞剧《阿贡》等。

这位作曲家走过了"原始主义""新古典主义"，直到十二音体系，他一人几乎概括了 20 世纪现代音乐的主要风格。

20 世纪的西方古典音乐已在现代乐风的濡染和冲击下，显出多元化趋势。从"新维也纳乐派"勋伯格、贝尔格和韦伯恩的"十二音体系"的构筑以及层出不穷的音乐创造，到依然延续着俄罗斯民族风范的拉赫玛尼诺夫、普罗科菲耶夫、肖斯塔科维奇等人的音乐巨筑，再到时代与社会发生巨大变革中产生的爵士乐、摇滚乐等流行和通俗音乐的挑战，西方古典音乐已经在新的世纪新的历史时期，包括延宕到了 20 世纪的"现代乐派"中渐行渐远了。

今日的回望，正是一个爱乐者梳理了几百年乐事所认知的一个话题，那就是在以五大乐派所构成的漫漫音乐长河上，去感受和悟知几百年来西方音乐文化遗产所造就的美丽风光……

音乐墙上的大师履迹

————— · ————— · ————— · ————— · ————— · ————— · —————

那是一道特殊的音乐风景线。

2011 年，中国邮政发行了《外国音乐家》特种邮票。巴赫、海顿、莫扎特和贝多芬四位音乐大师第一次位居中国邮票方寸天地之间。

于是，在这一年举办的北京国际钱币、邮票博览会上，大厅里横陈了一座墙。这墙上，以"西方音乐 500 年"为题，布陈了邮票与明信片聚合的"极限明信片"，将跨越五个世纪的大师肖像展现于众。

为此，我写下 29 段文字。以每段 500 字左右的文字量，勾勒出 29 位大师的音乐履迹。

如今，这座被人们称谓的"音乐墙"已然不在了。但文字与邮图的留存，依然掩映着熠熠生辉的大师身影……

音乐是一种无疆域的"世界语"。

它和人的思想情感有着直接的沟通与应和，它演绎在时间过程中最易为人感受与接受，它作为人类文化遗产有着经久不衰的影响，它生发的魅力和价值集中体现在大师其人其作之中……

古典音乐大师和古典音乐，已成为表达人类共同心声的一根最易共鸣的"琴弦"，也是高雅艺术殿堂中一个标志性的"建筑"。

1. 巴赫（1685—1750）

在德语中，巴赫（Bach）意为小溪。这又是一位德国音乐大师的名姓。于是，贝多芬说出一句有名的话："他的名字不应叫小溪（Bach），而应该叫大海。"

俄国作家高尔基对巴赫有这样的描述："假如把伟大的作曲家想象为山脉，我觉得巴赫这一峰当是高耸在云天之上，那是永远有着炽热的太阳光照射覆盖着冰雪的闪耀夺目的白顶。巴赫的音乐就是这样的纯洁、明亮到结晶的程度。"

巴赫的音乐是纯洁的。但他生活的时代，却是宗教和封建专制一起把德国投入黑暗的岁月。

巴赫出生在德国一个音乐世家。他信奉基督教，一生中大半时光在教堂中度过。在他笔下，宗教成为重要题材，其声乐作品几乎都是宗教曲，如《约翰受难乐》《马太受难乐》《b小调弥撒曲》等。

此后多年，他依傍管风琴又创作大量器乐作品。这些作品充满世俗情调，饱有留存至今的不朽杰作。巴赫的作品深沉、悲壮、广阔而富内涵，体现了德国音乐传统，充满18世纪上半叶德国现实生活的气息。

2. 亨德尔（1685—1759）

1685年，在德国埃森纳赫和哈勒两个相距只80英里（128.7千米）小城，同时诞生了两位音乐大师，一位是巴赫，一位是亨德尔。

巴赫和亨德尔生活的年代，作为艺术家，不是依附于教廷，就是服务于宫廷。亨德尔肖像中，就有着假发的形象和去假饰的真面目。

亨德尔一生驻足宫廷。在德国，他曾出任汉诺威宫廷乐长；在英国，他则听命于乔治一世。他的最有名的管弦乐曲《水上音乐》和《焰火音乐》皆为英王所作。

亨德尔在德国生活了 32 年，并定居英国。他的主要作品都是在英国的 42 年中创作的。他一生写有歌剧 46 部，清唱剧 32 部，大合唱百多部，以及大量声乐、器乐作品。他的声乐代表作大多是宗教题材清唱剧，如《弥赛亚》《参孙》《以色列人在埃及》等。

亨德尔宗教题材和世俗题材的作品，反映了 18 世纪上半叶英国新兴市民阶层的理想与趣味。他的宗教作品，庄严宏伟，具有史诗般气魄。当时，《哈利路亚》演唱时，英皇在震慑中起立致敬。他的世俗作品，生机盎然，清新明快，为民众所欣赏。

亨德尔是德国人，但又被英国奉为"民族音乐家"，并葬入伦敦名人墓西斯敏教堂。作为巴洛克时期的一代大师，亨德尔的艺术属于全人类。

3. 海顿（1732—1809）

海顿，奥地利作曲家。他的父亲是修车匠，又是教堂管风琴师和歌手；母亲是厨娘，也喜欢音乐。这为海顿成长提供了一块音乐沃土。

童年，海顿就显露出卓著的音乐才华。8 岁时，他写出了 12 声部的大合唱。

成年后的 30 年间，海顿一直在埃斯特哈齐公爵的府邸担任乐长。作为贵胄附庸，他头着假发，身穿绣衣，囿于宫苑之中。直到 60 岁时，他才成为自由人。

在如此艰苦的生涯中，海顿迸发着音乐灵感。他的 125 部交响乐，大部分在寄人篱下的岁月中写成。尽管精神压抑，他依然保持着乐观情绪。

1791 年，海顿以"自由人"的身份走出宫殿，这是他一生中具有里程碑意义的重要时刻。在伦敦，海顿受到热烈欢迎。一个 30 年充当"音乐仆役"的作曲家，第一次受到人格上的尊重，使他格外激动。他说："自由是多么甜蜜。当我意识到现在我已不再是一个被束缚的仆人时，什么辛苦都忘掉了。"此刻，海顿迎来作曲生涯中的辉煌时代。

作为"交响乐之父"，海顿确立了交响乐的结构样式，四个乐章成为交响乐的规范。同时，也确立了交响乐队早期双管乐编制，这种编制成为沿用至今的管弦乐队编制的基础。

传世的 104 部交响曲为海顿的音乐创作画下了终止线。

4. 莫扎特（1756—1791）

4岁时，莫扎特就在钢琴键上开始了他的音乐人生；还是4岁，他即兴创作了一部钢琴协奏曲。

6岁开始的演奏生涯，他和姐姐随父亲踏上了欧洲音乐之旅。

生活在鲜花、掌声与喝彩之中的这位音乐"神童"，到了青年时代却找不到工作，穷困潦倒，以致他有时竟不是写作音乐，而是写借债的信。

莫扎特经年奔波，以教学、作曲、演出获生计。一个音乐天才为谋生而精疲力竭。尽管如此，莫扎特仍以罕见的才华，泉涌般的写出大量音乐作品。

莫扎特一生写了20余部歌剧。这些作品中浮现出他的音乐灵魂。罗马尼亚音乐大师埃涅斯库说："你只有通过歌剧才能了解莫扎特。"

当然，在莫扎特留下的41部交响乐和大量其他体裁作品中，人们仍可继续"了解莫扎特"。

莫扎特的生活虽愁苦，但音乐是他心中的"阳光"。他的音乐清澈明朗、乐观欢悦。正如他所说："我的舌头已尝到了死的滋味，但我的创作还是乐观的。"

莫扎特是一位旷世奇才。他以一生短短35个年头，让音乐之泉涌喷不绝。其实，他不过是用笔和谱纸把心中的音乐一部部抄录下来。

他走了，在维也纳那个冬季，坟墓上连名字也没有留下。其实，名字并不重要，重要的是他的艺术创造永垂不朽。

莫扎特的音乐连同他的名字，就是一座纪念碑。那里，放射出音乐王国中"永恒的阳光"。

5. 贝多芬（1770—1827）

两百多年来，贝多芬的音乐出现在人类许多历史性时刻。他的音乐雄壮宏大，连同其生涯的不凡悲壮，贝多芬一直以"音乐英雄"的尊称，刻镂在历史的记忆里，留存在现实的生活中。

贝多芬出生在德国波恩。他的祖父是男低音歌手，父亲任宫廷乐师，母亲也很有音乐才华。在充满音乐的温馨家庭中，音符像一粒种子，最早也最深植入到贝多芬心田中。

在维也纳，贝多芬求知若渴并开始音乐创作。从1792年到他辞世的35年间，在

其所居音乐之都的诸多居室中，他与音乐融为一体。

在写作"英雄性"交响曲的日子里，他患上日益严重的耳疾。作为音乐家，听觉是最宝贵的"财产"。然而，他正在失去。他感到自己"一贫如洗"。

1802 年，绝望中的贝多芬在海里根施塔特写下遗书。但他又意识到"我尚未把我的使命全部完成，我不能离开这个世界"。于是，贝多芬向命运挑战，他呼唤："我要扼住命运的咽喉！"他感叹："把人生活上千百次，那是多么美！"他坚强地活了下来。

于无声处，他开拓出宽阔的精神境界，写出了 9 部交响曲、1 部歌剧、1 部小提琴协奏曲、5 部钢琴协奏曲、32 首钢琴奏鸣曲以及大量器乐、声乐作品，才有了传衍世代的贝多芬音乐。

晚年，贝多芬对未来的向往，表白在他终生崇奉的"共和"理想中。他的作品从英雄战歌，转化为灿烂的颂歌。

1823 年，贝多芬《第九交响曲》首演。贝多芬以毕生之力讴歌了人类的欢乐。在贝多芬最后一部交响曲中，他用人声唱出了诗人席勒的"欢乐颂"："欢乐女神，圣洁美丽，灿烂光芒照大地……"

1827 年 3 月 26 日，一个雷电交加的夜晚，贝多芬魂兮归去。

贝多芬身处风起云涌的大革命时代。时代给他的音乐以"英雄"之魂。贝多芬一生与命运抗争，生活给他音乐以"英雄"之力。贝多芬其人其作犹如丰碑，不朽矗立百代。

6. 舒伯特（1797—1828）

在音乐历史上，舒伯特被称为"歌曲之王"。他的音乐充满青春的美丽。但给人间遗留下青春美丽的人，往往自己死于美丽的青春。

舒伯特，奥地利作曲家。他短暂的一生，没有多少跌宕起伏。用音乐三段式标示，那就是清苦的童年——贫苦的创作岁月—悲苦的晚岁。

舒伯特是一名"自由艺术家"，全心投入音乐创作。他没有固定收入，常

陷于贫困境地。他住在简陋的不生火的屋子里，有时甚至无栖身之地。他与朋友合穿一件外衣，他用菜单背面当谱纸。他的那首著名的《摇篮曲》竟只换来一份土豆为餐。

舒伯特的墓碑上刻着："死亡把丰富的宝藏，更把美丽的希望埋葬在这里。"在悲惨的生活峡谷里，舒伯特踽踽而行31个年头，但他给后人留下了"美丽的希望"和"丰富的宝藏"。

舒伯特写了600多首艺术歌曲，还写有9部交响曲和10首管弦乐队序曲，以及多部歌剧和戏剧配乐等。他还写过钢琴曲、四重奏、五重奏曲，以及合唱曲。一个只活了31岁的人，却在一间小屋子里为后人留下了如此丰富的音乐之作，这就是为音乐而生的舒伯特。

舒伯特作为19世纪初叶浪漫主义音乐的开创者，他的著名歌曲《冬之旅》以及《"未完成"交响曲》等名作，已淡化了古典的理性痕迹，以人的心灵的感性体验，凝筑出充满着浪漫色调的音乐语言。

7. 柏辽兹（1803—1869）

他以一部名为"幻想"的交响曲奠定了作为浪漫盛世中音乐与文学交融"第一人"的地位。他就是柏辽兹。

柏辽兹，法国作曲家。23岁前，他子承父业，就学于巴黎医学院。童年时的一天，他发现了一支长笛，悄悄学习吹奏。从那时起，他心目中就有了一个音乐的幻想。在医学院，他说："我充其量只能给人数已经多得惊人的庸医队伍中再增加一名庸医而已。"

熬过与家庭决裂后的艰辛生活，1826年，柏辽兹考上巴黎音乐学院。弃医从乐的曲折经历，是他人生最初的一段充满激情的浪漫故事。那时，他的"恋人"是音乐。

《幻想交响曲》是他生活中失恋的音乐宣泄。作品有文字前言，五个乐章有标题和文字说明。一部交响曲以诸多文字诠释，这是柏辽兹的创举，也是浪漫主义"综合"艺术的体现。"幻想"的命题、文字的标题以及突破传统的交响曲结构和新奇的音响表现力，柏辽兹以这部作品开启了浪漫主义交响曲的新纪元。

1834年，柏辽兹根据英国诗人拜伦的长诗《哈罗尔德游记》写了一首由中提琴主奏的标题交响曲。他的序曲《威弗利》《罗布·罗伊》受司各特小说启发而作。《浮士德的惩罚》的音乐戏剧传奇，则取材自歌德作品。莎士比亚的《李尔王》和《罗密欧与朱丽叶》也成为他的音乐题材。因此，柏辽兹的标题交响音乐的鲜明文学倾向，形

成了浪漫主义交响音乐中的文学化风格。

这是一个伟大的浪漫主义艺术家对于另一位伟大的浪漫主义艺术家的评价。音乐大师李斯特说："柏辽兹是伟大的浪漫主义者中最伟大的浪漫主义者。"

8. 格林卡（1804—1857）

19 世纪的俄罗斯，正如柴可夫斯基感叹："可悲的祖国处在最黑暗的时刻，所有的人都感到莫名的不安，好像在即将爆发的火山上行走；都感到时局不稳——但看不清前途。"

俄罗斯人正在觉醒。以普希金、莱蒙托夫等文学家为代表的民主主义艺术思潮正在暗暗兴起。民族意识也在艺术领域增长与强化。

格林卡生活在农村，自幼就熟悉和喜爱民歌。他一生到过欧洲许多国家，也接受过德国的和意大利的正统音乐教育，但他始终在思索俄罗斯音乐发展前景。他的全部作品都是以俄罗斯的音乐语言写成的。

格林卡是俄罗斯民族歌剧的奠基人。他的歌剧《鲁斯兰与柳德米拉》以普希金同名叙事诗为剧本创作，音乐充满俄罗斯民族风采。歌剧《伊凡·苏萨宁》表现了俄罗斯抵御外侮的爱国精神，其中大合唱"光荣颂"宏大壮阔，刻画了俄罗斯的英雄气概。

格林卡的管弦作品多以俄罗斯民间音乐为素材，进行交响性展开。《卡马林斯卡亚幻想曲》是一部民族交响音乐的典范之作。柴可夫斯基曾说，这部作品"如橡树种子一样，孕育了整个俄罗斯音乐"。

格林卡的音乐创作为俄罗斯民族音乐发展奠基。他的一句名言，铭刻在音乐历史上："创造音乐的是人民，作曲家不过把它们记录下来而已。"

9. 门德尔松（1809—1847）

将音乐与绘画融于一体，以音符作为色彩绘出动人画图，只有在浪漫主义时代才会出现这样的奇观。

音乐"画家"门德尔松的人生，可用歌德的诗题形容——"平静的大海，幸福的航程"。

他是一位鲜花铺路、一帆风顺的音乐家。他出身名门望族，不为生活所累；他的音乐灵感汩汩泉涌，顺畅汇成不朽之篇；他所处的时代是欧洲战云刚刚消散的安定时

刻。就连他的肖像，也常伴以碧空如洗的一派晴和。他的名字，"弗列克斯"其意就是"幸福"。

门德尔松生于德国汉堡一个富有的犹太银行家家庭。母亲有广博的文化修养和音乐才能。自幼，他师从母亲学习钢琴。9岁时，登台演奏；11岁时，就开始作曲。

门德尔松一生，除到欧洲一些国家游历外，主要在德国莱比锡从事音乐活动，他曾任莱比锡格万特豪斯交响乐团的指挥。1843年，他与舒曼等人创立了莱比锡音乐学院，并形成"莱比锡乐派"。

1847年，门德尔松因病以39岁盛年早逝。

门德尔松的作品几乎涉猎到音乐的所有领域。这些作品反映出了他和大自然有着亲缘关系，同时，他又偏爱幻想中的意境，这正是他的音乐中的浪漫主义天性的自然流露。

门德尔松的作品风格典雅，意境安适，富于抒情色彩。他的音乐迈出了传统，超越了"古典"，显示出了鲜明的浪漫主义特征。

10. 舒曼（1810—1856）

舒曼，德国音乐家。他自幼学习钢琴。6岁时，就可以在钢琴上即兴演奏；7岁时，便有作品问世。

作为浪漫时代的艺术家，舒曼热爱生活中美好的一切。舒曼一生中的一段情缘，成为音乐史上的一段佳话。

1836年，舒曼到维克家中教授钢琴。14岁的女孩克拉拉是他的学生，又成了他的恋人。父亲维克坚决反对。在痛苦中，舒曼写了《f小调奏鸣曲》和《C大调幻想曲》抒发忧郁。

最终，舒曼向维克提出诉讼，维护自己的婚姻权利。1840年8月1日，舒曼胜诉。经过4年奋斗，他和克拉拉终成眷属。

婚后的1840年，是舒曼的"歌曲年"。他创作了138首歌曲，包括声乐套曲《诗人之恋》和《妇女的爱情与生活》。这些作品形成了浪漫盛期声乐艺术的一个高峰。

1841 年，是舒曼的"交响乐年"。这一年，他写出《第一交响曲》即"春天交响曲"。他说："我从这部交响曲中获得了许多欢乐的时刻。"这一年，他还写了另一部交响曲以及 a 小调《钢琴协奏曲》等。

舒曼参与创办了《新音乐》杂志，他写了许多文章，站在未来的立场上，抨击过时的艺术。

1850 年，敏感的艺术家日益受精神疾患困扰，以致突然跳入莱茵河。此后，作曲家住在精神病院。1856 年 7 月 29 日，在克拉拉的怀抱中他与世长辞。

音乐中的"舒曼式情感"正是 19 世纪浪漫盛时音乐风格的一个鲜明象征。

11. 李斯特（1811—1886）

李斯特是匈牙利人。在他的作品中，有 15 首《匈牙利狂想曲》，还有一首题为"匈牙利"的交响诗。在浪漫主义艺术世界中，他用自己的作品表明了自己是一位匈牙利艺术家。

LISZT (1811-1886)
Compositeur et Pianiste

6 岁时，他盯着墙上贝多芬的肖像说："我也想像他一样。"9 岁时，他在音乐会上即兴演奏，此后他以"莫扎特再世"的声名又举行了多次音乐会。

他的才华促使六位匈牙利贵族联合起来送给他六年求学费用，让这位天才少年到维也纳深造。在音乐之都他师从车尔尼学习钢琴，师从萨耶埃利学习作曲。在维也纳，他的音乐会引起了轰动。

在巴黎，在浪漫主义音乐潮涌中，李斯特从帕格尼尼那里受到了演奏技巧的启迪，从柏辽兹那里受到了标题交响曲的影响，从肖邦、舒曼那里受到了诗意的濡染。此刻，他在巴黎与其他大师一起创造了浪漫盛世的辉煌。

作为浪漫主义音乐大师，李斯特力倡标题音乐。他主张"寓文学于音乐中"，并尝试将交响音乐与文学中的"诗"相结合，创造了"交响诗"新的音乐形式。

在李斯特的 14 首交响诗中，最著名的是《前奏曲》。这首交响诗以法国诗人拉马丁的《诗的冥想》为题，灵感来自诗中"人生，不过是这支歌的一系列的前奏曲而已"。随即"前奏曲"成为这首交响诗的篇名。

李斯特的"交响诗"，突出了文学因素的表现意义，将 19 世纪以来的"标题"音乐向前推进。在浪漫主义音乐进程中，这是具有划时代意义的一个创举。

> 爱乐者说

12. 肖邦（1810—1849）

肖邦，波兰伟大的音乐家。他的艺术生涯在钢琴琴键上度过。他是钢琴演奏家，又是创作钢琴音乐的作曲家。

肖邦生于华沙近郊，自幼学习钢琴。7 岁就写出充满乡土气息的钢琴曲《波兰舞曲》。1826 年，16 岁的肖邦进入华沙音乐学院，师从著名音乐家埃尔斯纳，研习作曲技巧。3 年后，他已成为知名的钢琴家和作曲家。

1829 年 8 月，肖邦在维也纳举行了他的首场钢琴独奏音乐会，大获成功。1830 年，他定居巴黎。在这座欧洲艺术之都，肖邦结识了 19 世纪浪漫主义时代的艺术界名人。

画家德拉克洛瓦为肖邦画下一幅著名肖像，他那冷峻愤激的表情，成为波兰爱国者的象征"符号"。

肖邦的作品主体是钢琴曲以及两部钢琴协奏曲。他以音乐为语言进行富于个性的动情倾诉。

他以爱国情怀关注波兰局势，远离祖国又让他对于故乡的民间文化尤为钟爱。他的作品中的爱国激情和浓厚的乡土气息，透射出奔放的浪漫主义气质。

在短暂生涯中，肖邦写出大量钢琴作品。"热情与哀情"，同时出现在他的作品中。哀情，是"远离母亲的波兰孤儿"的心声；热情，是"埋藏在花丛中的一尊大炮"，它宣告了"波兰不会亡"。

肖邦的作品作为浪漫乐派的经典永存人们心中。

13. 瓦格纳（1813—1883）

瓦格纳，一位在歌剧领域开浪漫主义先河的音乐大师。

作为音乐家，瓦格纳以歌剧形式将音乐与文学相"综合"；作为作家，他又不仅亲撰歌剧剧本，还以音乐为题撰写论著，甚至写出小说《朝拜贝多芬》。其人其作充盈着强烈的浪漫风采。

20 岁时，瓦格纳开始音乐创作，写有几首管弦乐曲，他还先后在一些剧院担任合唱与乐队的指挥。

1839 年，瓦格纳去巴黎，在困窘到口袋只有几个法郎情况下，仍坚持歌剧创作。在巴黎，他写出了歌剧《黎恩济》和《漂泊的荷兰人》。

作为激进派，瓦格纳在 1849 年 5 月参加了德累斯顿的"五月暴动"，并投身于枪林弹雨的巷战中。革命失败后，他流亡瑞士。此时，他思考自己的艺术观，写出《艺术与革命》《未来艺术》以及《歌剧与戏剧》等论著。瓦格纳提出把音乐、诗歌、舞蹈等艺术形式综合成"乐剧"的理论。流亡时期，他酝酿与创作最伟大的歌剧作品《尼伯龙根的指环》。

瓦格纳一生中，写过交响曲和其他体裁音乐作品，但他的创作主体是以他的乐剧理念写作的交响性大歌剧。

瓦格纳一生写有 14 部歌剧。他的最重要的歌剧巨作是《尼伯龙根的指环》，并在拜罗特建筑了专门演出剧院。这部作品集中体现瓦格纳的"乐剧"理念：歌剧不仅是歌词、歌唱、乐队、表演、布景等相融的"综合艺术"，而且要强化音乐的表现力。这部巨作所体现的浪漫主义"音乐精神"，构成了歌剧发展史上的一个重要的里程碑。

瓦格纳的 14 部歌剧，构成了浪漫主义歌剧的灿烂风景线。

14. 威尔第（1813—1901）

他从 1839 年 26 岁时开始创作，直到 1893 年 80 岁时写出最后一部作品，他的创作几乎贯穿了整个浪漫的 19 世纪。

威尔第，意大利音乐家，浪漫时代歌剧的一代宗师。

早年，歌剧《纳布科》的成功，树立了他的音乐声望。歌剧《纳布科》第三幕犹太人在幼发拉底河畔的合唱"飞吧，思想，鼓起金色的翅膀"悲壮动人，传唱甚广。

威尔第的三大歌剧《里戈莱托》《游吟诗人》和《茶花女》，以浪漫主义视角突出了强烈的戏剧性冲突，着意刻画了普通人形象。如《茶花女》表现了遭受社会偏见打击的薇奥丽塔对自由幸福的渴望。音乐中充满了戏剧性的心理刻画。

晚年，威尔第又有传世名作问世。

歌剧《阿依达》以古埃及为背景，以爱情与爱国为主题，"圣洁的阿依达"等经典

唱段，脍炙人口，广受好评。

在歌剧《奥赛罗》中，威尔第以咏叹调、重唱及合唱刻画了人物性格和剧情，成为悲剧歌剧的代表作。

1893 年，威尔第创作了他一生中的最后一部歌剧《法尔斯塔夫》。这部喜歌剧朴实清新，音乐聚焦在人物身上。

年届 80 岁，一部悲剧，一部喜剧，分别标志威尔第已站在 19 世纪歌剧艺术的顶峰。

15. 斯美塔那（1824—1884）

捷克母亲河伏尔塔瓦孕育了一批民族音乐艺术大师。

斯美塔那，捷克作曲家。他在晚年创作了一部由六部交响诗组成的交响诗集《我的祖国》，伏尔塔瓦是其中最著名的一部。

这部交响诗集取材于捷克民族的历史、民间传说以及风俗民情和大自然风光。交响诗的音乐主题建立在捷克民间旋律的基础上，并以清新的配器色彩和复调写作技巧，确立了交响民族化的典范，成为捷克民族交响音乐的开端。

斯美塔那具有民族风范的作品，自歌剧创作开始，到交响诗集《我的祖国》终结。他的歌剧名作《被出卖的新嫁娘》，以捷克文写作台本，以充满捷克民间色彩的音乐讲述了一个捷克的民间生活故事。一个多世纪以来，作为捷克民族歌剧的奠基之作，盛演不衰。

晚年，斯美塔那以弦乐四重奏曲集《我的一生》，作为音乐"传记"，回顾了自己的艺术生涯。

斯美塔那运用古典的与浪漫的国际化音乐语言，改写了捷克民间音乐，使之成为世界的音乐财富。

16. 约翰·施特劳斯（1825—1899）

一年一度的维也纳新年音乐会，以演奏维也纳圆舞曲，让世界在音乐声中迎接新的一年。金色大厅响起的"金色圆舞曲"，几乎都是约翰·施特劳斯父子及其家族的作品。

新年音乐会上的压轴之作《拉德茨基进行曲》，作者是老约翰·施特劳斯（1804—

1949）。

在维也纳圆舞曲发展进程中，老约翰·施特劳斯将舞台让位于他的儿子小约翰·施特劳斯。

约翰·施特劳斯，从幼耳濡目染，子承父业，终生写作维也纳圆舞曲。他写有 800 多首作品，并有 170 多首圆舞曲屡屡成为维也纳乐坛上光彩照人的杰作。

约翰·施特劳斯写下一批迄今为止仍流行世界的维也纳圆舞曲杰作，如《蓝色的多瑙河圆舞曲》《艺术生涯圆舞曲》《维也纳森林的故事圆舞曲》《春之声圆舞曲》《皇帝圆舞曲》等。

约翰·施特劳斯还写有波尔卡舞曲、进行曲、玛祖卡舞曲等各类形式的舞曲且不乏传世佳作。

约翰·施特劳斯的 16 部轻歌剧作品，代表作有《蝙蝠》《吉普赛男爵》等。其中，《蝙蝠》序曲被认为"自罗西尼以来，再没有其活力与光辉能同《蝙蝠》序曲相媲美的喜歌剧序曲了"。

"圆舞曲的历史相当于维也纳的历史"，约翰·施特劳斯家族就是维也纳圆舞曲的历史。这个家族的几代人共同创造了这个重要的音乐体裁的"金色时代"。

17. 勃拉姆斯（1833—1897）

在浪漫主义音乐时代，走来了一位不合节拍的老人。他终生从事"纯音乐"创作，反对音乐中的"综合"方式，他的作品几乎看不到标题性的器乐作品。他奉古典音乐大师为神明，并谦恭地悄悄地排列在德奥古典作曲家的身后，成为这个属于 18 世纪的音乐流派中的"最后一人"。他就是勃拉姆斯。

勃拉姆斯的创作主体是"纯音乐"器乐作品。他写过四部交响曲、两首钢琴协奏曲、一部小提琴协奏曲，以及两首序曲和一首《海顿主题变奏曲》。

勃拉姆斯的交响音乐作品几乎全在 40 岁到 50 岁的这十余年中完成。写得太早，还嫌稚嫩；太晚，又缺乏鼎盛年代的激情。

勃拉姆斯那部被称为贝多芬"第十交响曲"的《第一交响曲》，经过十多年构想才

最后完成。他在创作中不断听到身后"巨人的足音"。这个"巨人"，就是贝多芬。写于浪漫盛时的《第一交响曲》，完全摒弃了文字"标题"样式，是当时"反潮流"之作。交响曲第四乐章的主部主题，宽广庄严，与贝多芬《第九交响曲》终曲乐章中的"欢乐颂"主题颇为神似。

勃拉姆斯的交响之作恪守无标题的"纯音乐"。用他的话讲，是让"音乐重返到自己的天国里去"。

1897 年 4 月 3 日，勃拉姆斯离开人世。临终之刻，他想到了音乐。他说出令人震惊的遗言："我还没有用音乐开始表达自己的思想呢。"这表明，勃拉姆斯作为"向后看"的音乐大师，其实是"向前走"的。

18. 柴可夫斯基（1840—1893）

他的表情总是忧郁的，仿佛是深秋沉闷的色调涂抹在他的身上，也出现在他的音乐中。

他的最后一部交响曲的标题，叫作"悲怆"。作为创作的终结，为他一生的音乐奠下了一个基调。在浪漫主义的音乐大师中，他的音乐和他的生涯，给人们留下了悲情咏者的印象。

他就是柴可夫斯基，俄罗斯一位伟大的作曲家。

柴可夫斯基为人类留下了丰富的音乐遗产。他创作六部交响曲以及标题性的《曼弗雷德交响曲》等；他写作了多部歌剧，传世之作有《叶甫盖尼·奥涅金》《黑桃皇后》和《约兰塔》等。

他的舞剧《天鹅湖》充满欢悦轻快情致，是流传百年的不朽音乐名作。此外，他的《胡桃夹子》和《睡美人》成为西方芭蕾舞剧音乐的经典。

他与梅克夫人长达 13 年的通信，为后世留下了他创作的心迹，也揭示出他的既丰富又孤独的情感世界。

作为浪漫主义音乐大师，柴可夫斯基的作品以优美的旋律揭示出人的丰富的情感世界，使悲哀更悲哀，忧郁更忧郁，明快更明快，喜悦更喜悦。那旋律线条犹如从人的内心深处流露出的缕缕色彩，细腻描画出人的情感细节，引起人们普遍共鸣。

一个多世纪过去。柴可夫斯基的音乐是浪漫主义音乐天空中的绚丽彩虹，并成为世界认同的一位抒情艺术大师和旋律艺术大师。

19. 德沃夏克（1841—1904）

在伏尔塔瓦河畔，有一位自称"朴实的捷克音乐家"。他是一位屠夫的儿子，自幼就有不凡的音乐才能。12 岁起，他接受专业音乐教育。他的早期作品深受贝多芬影响，但他一直探寻捷克民族的音乐风格。

在故土，他曾任职于剧院、教堂，最终在布拉格音乐学院任教。1892 年，他应邀赴任纽约国家音乐学院院长。在异国他乡，他创作了不朽的交响名作《新大陆交响曲》。

他就是德沃夏克。

德沃夏克的创作涉及音乐领域所有体裁。他的歌剧代表作是《水仙女》；他写过交响诗，有《水妖》《金纺车》等；他的协奏曲传世之作是 b 小调《大提琴协奏曲》；他的声乐作品《摩拉维亚二重唱》引起勃拉姆斯赞叹；此外，他还写过钢琴曲及室内乐作品。

在他的九部交响曲中，那部标为"第九"的《新大陆交响曲》是德沃夏克创作中的一个丰碑。这部作品是他"心灵深处"的产物，是一个捷克人以自己视角感悟新大陆的音乐写真。第二乐章那段由英国管奏出的抒情主题，被人们冠以"思乡曲"加以咏唱，成为催人泪下的不朽旋律。

作曲家环顾自己一生，明确表示，"我的笔锋始终没有离开波西米亚"。德沃夏克用音乐抒发了捷克民族的情感和艺术特征，向世界奉送了人类共有的超越时空的不朽之作。

20. 格里格（1843—1909）

格里格早年接受过德国浪漫主义音乐的熏陶。1864 年，受挪威民族音乐家诺德拉克启蒙，格里格树立了民族音乐意识。他说："我从诺德拉克那里认识了挪威民歌和我的天性。"

格里格恪守挪威民族风格进行他的音乐创作。他没有写过歌剧，也没有涉猎过交响乐等大型音乐体裁。他只写了一些小型的音乐作品，其中不乏传世之作。

格里格说："巴赫和贝多芬都在高处建立了殿堂，

而我则想为人们造几所住房。"

格里格的著名作品是为戏剧《培尔·金特》创作的配乐。其中，如抒情如歌的"索尔维格之歌"等，传留远久，致使音乐比戏剧更著名。

格里格从挪威的音乐沃土走上国际舞台，为世界展现了挪威璀璨的音乐星空。

21. 马勒（1860—1911）

"世纪末"这个词，在艺术领域带有衰微颓废之义。在世纪末浪漫主义音乐家中，有一个充满矛盾的人物，他对今世的悲观和对未来世界的寄望，交织成他的交响"建筑"。他就是奥地利作曲家马勒。

马勒的创作以结构庞大的交响音乐为主体。他的九部交响曲，有许多"鸿篇巨制"，如《第八交响曲》，号称"千人交响曲"，参加演出者多达1003人。马勒说："这是我迄今创作的最大的作品，你必须想象宇宙本身在发出声音和歌唱，以及行星和太阳的声音。"

马勒的作品多以离别、痛苦、孤独为主题，充满人生的哀恸。他的一部自称是"为男高音和女低音（或男中音）独唱以及管弦乐队而写的交响曲"——《大地之歌》，就是一部诀别生活大地的哀歌。这部作品选用七首中国唐诗谱成。马勒晚年悲观消沉，与李白等人愤世嫉俗的诗篇产生强烈共鸣。

马勒的交响曲具有盛期浪漫乐派特征。他说过："我在构思大型音乐作品时，经常想到应该运用文字来解释我的音乐思想。"

马勒的音乐是世纪末的回声，但回荡着未来时代的声响，正如他所说："我的时代会到来的。"

22. 德彪西（1862—1918）

19世纪末叶的巴黎。一批向传统艺术挑战的艺术家聚集在象征派诗人马拉美家中，形成一个艺术沙龙。音乐家德彪西也是常客。在那里，他获得新颖的感召与强烈的启迪，他尝试将音乐也投入到新的艺术观念中去。

德彪西曾迷醉于古典与浪漫大师的音乐创造，但他对与传统格格不入的音响组合和奇异音色，有着异乎寻常的兴趣。

他的早期作品《春天》曾被音乐学院教授贬斥："应警惕这种朦胧的印象主义，这是艺术真实性最危险的敌人。"但德彪西却执着地向着"朦胧"走下去。

1892 年，德彪西以象征派诗人马拉美诗作《牧神午后》为题写了同名交响前奏曲；1899 年，又以"云""节日""海妖"为题写了交响音画《夜曲》；1905 年，他又完成了交响素描《大海》。

在这三部交响作品中，德彪西运用管弦多层次的色彩音符与音响，焕发出光色，对具象的实体和意境给以细腻刻画。于是，在新世纪之始，人们惊呼一个"具有魔鬼般魅力的艺术家"在巴黎崛起，音乐印象派的时代已经到来。

德彪西是"印象派"音乐代表人物。这个富于生命力的艺术流派对于 19 世纪末叶和 20 世纪初叶的音乐文化有着深远影响。德彪西身后在法国在欧洲又走来几位有成就的"印象派"音乐大师。

23. R. 施特劳斯（1864—1949）

德国作曲家、指挥家 R. 施特劳斯，一生写作十余部交响诗，多从文学作品中选取主题，如《麦克白》《唐璜》《堂·吉诃德》等。此外，他还以抽象的哲学著作为题创作交响诗，如根据叔本华关于生与死的永恒主题所写的《死与净化》，根据尼采著作《查拉图斯特拉如是说》创作的同名交响诗等。

除交响诗外，R. 施特劳斯的交响作品几乎全有标题，如《阿尔卑斯山交响曲》、交响幻想曲《意大利》《家庭交响曲》等。这些作品反映出浪漫主义的音乐特征。

在新世纪初叶，R. 施特劳斯创作了歌剧经典之作《莎乐美》和《玫瑰骑士》。两部歌剧表现出作曲家音乐创作的两个极点：《莎乐美》以前所未有的紧张音响走进了现代主义；《玫瑰骑士》则以轻松的抒情性转向了古典。这表明他在多种风格写作上，达到了高超境界。

在浪漫主义的最后岁月中，他开始淡出"浪漫"，而步入与新世纪接壤的"现代"。在浪漫的余晖中，R. 施特劳斯留下了依旧前行的身影。

24. 西贝柳斯（1865—1957）

芬兰音乐家西贝柳斯，受到过德奥音乐传统的深刻影响。他曾在柏林和维也纳进修。但他的创作却深

深植根在祖国的土壤中。少年时代，故乡的大自然之声是他幼小心灵中第一次鸣响的音乐。

在北欧"千湖之国"芬兰，几个世纪以来一直处于民族压迫之下。残酷的专制激起爱国民族运动的热潮。

1899年，他写了一部交响诗，在与当局奋争中，18年后才得以《芬兰颂》之题奏响。这部作品成为他在世纪之交写出的一部代表作，也成为让世界了解芬兰的一个窗口。

在西贝柳斯的作品中，有古典音乐的风采，有浪漫主义音乐时代标题性的印记，但更鲜明的是芬兰民族特征。他的交响诗曾以北欧神话、芬兰史诗以及大自然风光为主题，在民族气质中也有20世纪现代音乐的新颖风范。

西贝柳斯音乐的民族风韵，犹如一幅幅描绘芬兰景色与英雄史诗的油画，表明他已将民族精神融化到了浪漫主义艺术传统之中，铸就了19世纪末与20世纪初所独有的崭新的民族风格。

25. 拉威尔（1875—1937）

早在学生时代，法国作曲家拉威尔就追求新颖的和声色彩，被学院派视为异端。当他成为职业作曲家后，更坚定了对新的音乐风格的探求。

拉威尔的作品，领域广阔。他的代表作有舞剧《达芙妮与克罗埃》组曲、舞剧《鹅妈妈》组曲、歌剧《儿童与巫师》、管弦乐曲《包烈罗》《西班牙随想曲》《左手钢琴协奏曲》，以及由钢琴曲改编的交响作品《悼念公主的帕凡舞曲》《库泊兰之墓》等。

在拉威尔的两部舞剧组曲中，新的音响充溢其间，从中可以感受到德彪西身影的徜徉。民间风采的舞曲《包烈罗》，是一曲以简洁音调与节奏为主题发展出巨大交响性的传世杰作，成为后世探求不尽的艺术资源。

作为在法国首先萌发的新世纪的现代音乐流派，"印象派"从德彪西发端，在拉威尔那里承接与发展。从广义上讲，拉威尔是法国"印象派"的"最后一人"。

26. 巴托克（1881—1945）

巴托克，匈牙利音乐家。自幼，他接受传统的民间音乐熏陶。同时，他又就学于匈牙利皇家音乐学院和维也纳音乐学院。民间的与专业的素质，构成了巴托克的艺术底蕴。

巴托克的代表作有《世俗大合唱》《舞蹈组曲》《15首匈牙利民间歌曲》《为弦乐、打击乐与钢琴而作的音乐》《罗马尼亚舞曲》《管弦乐协奏曲》等。

他的歌剧《蓝胡子公爵的城堡》有着奇妙的音色和动人的音乐演绎，成为世界歌剧舞台上的一部杰作。

1931年后，三年之中，巴托克在民间音乐研究的基础上，撰写并出版了划时代的学术著作《匈牙利民歌》。评论指出，"研究各种民歌都必须以此为基础"。

进入21世纪，在巴托克的音乐中，印象主义色彩、十二音体系的不协和音响，都融化在民族旋律的呼吸之中。这种融合，验证了巴托克既是民族的、浪漫的，又是现代的。"只有那些将本时代最高音乐成就综合在一起的作曲家，只有这些作曲家的劳动，才能为音乐史每个时代的高峰加冕。现在看来，巴托克就是这样一位作曲家。"匈牙利音乐学者哈列西·史蒂文斯如是说。

27. 埃内斯库（1881—1955）

罗马尼亚有着丰富的民间音乐资源。19世纪以来，许多受过专业音乐教育的艺术家都十分珍重来自民间的灵感。

埃内斯库是罗马尼亚作曲家、小提琴家、指挥家，享有国际盛誉。

4岁时，他学习小提琴，不久又尝试作曲。7岁时，他就学于维也纳音乐学院。11岁时，获得小提琴与和声学奖。此后，埃内斯库又到巴黎音乐学院深造，18岁以学院小提琴一等奖毕业。毕业后，客居巴黎从事音乐活动。

埃内斯库的音乐创作涉猎音乐各种形式。代表作有歌剧《俄狄浦斯》、管弦乐曲《罗马尼亚诗篇》以及

两首《罗马尼亚狂想曲》等。

埃内斯库从浪漫主义音乐中走来，又向着民族音乐的大海奔去。在 20 世纪现代音乐的大潮中，他又从"具有东方美"的罗马尼亚民族音乐中发掘出现代与民族相融的新奇美丽的音响。

埃内斯库的艺术活动受到了罗马尼亚人民的高度评价和崇仰。在罗马尼亚，以埃内库命名的村庄、街道，以及以他命名的国际音乐比赛，都出自于对他杰出艺术成就的肯定。

28. 斯特拉文斯基（1882—1971）

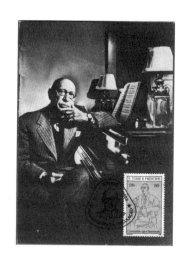

20 世纪初叶的巴黎，一个叫作斯特拉文斯基的作曲家和他的《春之祭》的芭蕾舞剧轰动了整座城市。剧场发出喧嚣，评论家发出诅咒。音乐、舞蹈的原始野蛮与粗野，预示着一种新的音乐风格正在到来。

"原始主义"音乐的代表人物斯特拉文斯基出生在俄国，在欧美各国渡过长达半个多世纪的音乐生涯。

"原始主义"音乐充溢一种不可遏制的冲动，显示出自然的原生形态。这种新奇的音乐不仅震动巴黎，也使欧陆所谓"最现代化的音乐"叹为观止。此时，他已写有芭蕾舞剧《彼得鲁什卡》和《火鸟》等重要作品。

接着，作曲家转向另一种艺术风格。他尝试否定浪漫主义以来的音乐传统，回返到 18 世纪的音乐。

晚年，斯特拉文斯基又写出"十二音体系"作品，如《变奏曲》系列和舞剧《阿贡》等。这位作曲家走过了"原始主义""新古典主义"和"十二音体系"，他一人几乎概括了 20 世纪现代音乐的主要风格。

29. 肖斯塔科维奇（1906—1975）

肖斯塔科维奇，一位世界级的音乐大师。他站在 20 世纪新音乐的前沿，犹若 19 世纪的柴可夫斯基一样，在国际乐坛上令人瞩目。

学生时代，他写出了引起轰动的《第一交响曲》，人们认定他是"新一代出类拔萃的音乐家"。

肖斯塔科维奇一生所创甚丰，杰作遍及音乐各个领域。他的歌剧、舞剧、室内乐、电影音乐、声乐作品中，都不乏传世之作，如清唱剧《森林之歌》、舞剧《黄金时

代》、电影音乐《易北河两岸》等。

肖斯塔科维奇的 15 部交响乐是他和他的时代的音乐记录，有青春激情的讴歌，有战争岁月的追忆，有个人内心的悲情抒怀，也有对于死亡的深沉思考。最后一部交响乐带有自传性质，他将交响乐从表现客观外界转向表达自我。

肖斯塔科维奇的作品曾两次受到苏联政府批判，指斥他是"形式主义"，制造"无调性和不协和音"。他的一生总是紧锁眉头，沉思泯灭了笑容。但他依然隐忍着内心伤感与苦痛，筑造了一座音乐纪念碑。这座纪念碑，真实地见证了 20 世纪历史上一个不可忘记的时代。他的音符写下了 20 世纪整个人类的命运……

（2010.10）

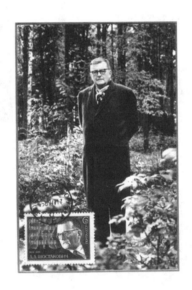

跋　语

　　2014 年深秋，在北京陶然亭，在一个名为"野草"的文化讲堂上，我以"五大乐派 认知经典"为题，讲述了西方古典音乐发展轨迹。在座的一位《中国科学报》女记者听过之后，撰写一篇报道，向广大读者介绍了"沉浸在西方古典音乐中"的我以及我之所讲。这位记者就是张文静。

　　此后，我以"爱乐者说"为总题目，陆续写出一些议论西方古典音乐中的人与作与事的文章，2015 年 10 月 30 日，《中国科学报》为我开"爱乐者说"专栏，直至 2018 年 12 月 28 日临近来年报纸改版之际，总共发表了 81 篇文章。

　　之后，我依然写作不辍。《北京日报》屈一平女士以及北京大学杜若明先生亦望我写此类文字，且可向古典经典的赏析上拓展。于是，既使不再发表，却也留下了不少篇什。

　　自我 2005 年任中央电视台《再说长江》总编导时起，就与上海科学技术文献出版社张树先生策划并出版了我所参与摄制的电视作品《话说长江》《再说长江》解说词集，《中国当代陶瓷大师作品观赏》（电视系列片《CHINA 奇人》解说词集）等书。更在 2009 年策划和出版了以我的业余爱好集邮为题的《邮说中国》一书。

　　2019 年适逢中华人民共和国成立 70 周年，出版社

编辑和我一起策划出版了《70年邮票看中国》一书。此书，被列为中宣部2019年主题出版重点出版物，并先后获2019年度"中国好书"称誉和第五届中国出版政府奖提名奖。2021年又出版了《邮票上的百年党史》。这些写作以及成果，在上海科学技术文献出版社的大力持助和具体指导下得有所获。

我的这批关于西方古典音乐的文稿，久有结集出版意向。我有在这家出版社付梓之想，但恐不合出版题类。于是，放了一段时间。直至见出版社亦出过此类书籍，则表达了出版意向。终经扩充、修改，编选了一部书稿，以《爱乐者说》命名，结集出版。

关于西方古典音乐这个题旨，多年来我已经出版过12部专著，但以随笔式的短小篇章写出聆乐思乐的絮语，还是第一次。这是一次尝试，也是一种"碎片"化点描经典亮点的探索，意在为愈益广阔起来的西方古典音乐的"爱乐"群体，开掘出步入这一美妙世界的小小路径。

在《爱乐者说》面世之际，感谢《中国科学报》、上海科学技术文献出版社等诸位编者鼎力促成我这个"爱乐者"可以向更广大的"爱乐者"一"说"再"说"。